예술, 서구를 만들다

이순예 지음

인물과
사상사

序

평생 가시밭길을 가야 할 운명을 타고난 사람들에게 예술은 위안이다. 어쩔 수 없어서 감내할 뿐이라고 여겨왔는데, 내 발길이 가시밭을 만들어내는 모양이라 생각했는데, 그 자괴감을 공공연한 장소에서 만나는 기쁨이라니! 예술을 만나는 순간 자괴감은 환희로 변한다. 여전히 내밀한 채로. 공공연한 장소에서도 내밀한 마음을 간직할 수 있는 시민은 건강해진다.

예술은 고독과 고통을 객관화함으로써 개인의 병을 치유한다. 발랄해진 마음은 고통을 남에게 전가하지 않는다. 시민사회의 악惡은 누구나 자유와 평등을 누릴 권리가 있다고 설파하면서도 자본주의적 위계질서로 모든 것을 원천 봉쇄하는 데 있다. 그러니까 이제 떠들썩하게 말해지는 것을 너무 쉽게 믿지 말자. 고통이 개인적인 문제라고 여기는 한, 우리는 늪에서 헤어나지 못한다. 지나치게 많은 구매능력을 배분받은 사회계층이 고통을 화폐로 환산해서 타 계층에게로 넘겨버리면, 넘겨받는 일밖에 달리 도리가 없는 사람들은 고통에 압사당한다. 화폐로 환산된 고통은 시민사회 내 이물질로 남아 떠돈다. 지불함

으로써 끊임없이 이물질을 생산해내는 사람들은 스스로 감각을 잃어간다. 그들은 행복할 수 없다. 자본주의는 시민들을 불행한 사람들과 지나치게 고통스러운 사람들로 나누어놓는다. 극단적인 선택을 할 가능성은 어디에나 있다.

행복이라는 말이 너무 사소해지면 행복할 가능성은 그만큼 줄어든다는 생각으로 이 책을 썼다. 현재 이미 충분히 오염되어 있어 다른 말로 바꾸고 싶었지만, 그래도 개념의 원 뜻을 환기할 힘은 아직 남았다는 판단이 들었다. 고통이 먼저 눈에 들어왔던 까닭이다. 행복을 말하고 싶었다. 고통이 사회적인 화두로 자리 잡게 되면, 고통 받는 사람들은 스스로 자괴감에서 벗어날 가능성을 볼 것이다.

어떤 작품이든, 하나의 작품을 앞에 둔 상태에서 혹은 이야기의 한 구석을 읽다가, '예술이란 바로 이래서 자기배반이구나!' 하고 무릎을 친다면, 글쓴이로서 흐뭇하겠다.

2009년 1월,
이순예

2부 내재 비판의 제국

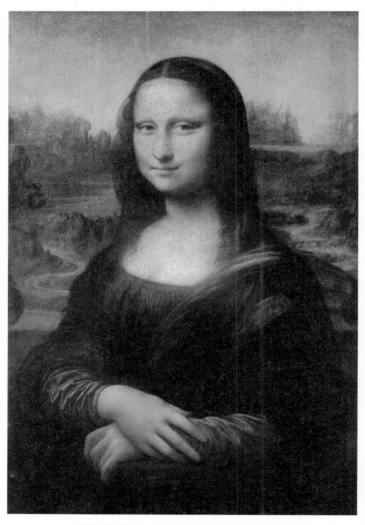

레오나르도 다 빈치, 〈라 조콘다〉, 나무판에 유채,1503~1506.

그녀의 초상화

파리Paris. 우리가 학교에서 '시민혁명의 본고장' 이라고 배우는 나라의 수도이다. 그럼에도 자유 · 평등 · 박애를 상징하는 삼색기보다 패션과 예술로 더 유명한 도시. 루브르 박물관도 이 도시에 있다. 루 · 브 · 르 라는 석자로 부르주아 예술의 존재감을 묵직하게 드러내는 이 건물은 레오나르도 다 빈치Leonardo da Vinci, 1452~1519가 그린 어느 여인의 초상을 걸어둔 방을 통해 전 세계 사람들과 소통한다. 이 방에는 〈라 조콘다 La Gioconda〉 한 점만 걸려 있다.

그러나 요즈음, 파리 루브르 박물관에 있는 〈라 조콘다〉의 방에 가면 아름다움의 제국美, Beauty, das Schöne이 무너지는 소리가 들린다. 바삐 움직이는 관광객들의 발소리가 어수선하다.

모나리자, 혹은 라 조콘다

흔히 〈모나리자〉라고 불리기도 하는 이 그림 앞에 한번 서보기 위해 비행기 혹은 열차에 몸을 실은 사람들로 박물관은 언제나 북적거린다. 방의 벽에 걸려 있는 그림을 보기 위해 방을 통로 삼아 이동하는 이들의 모습은 중세 성지순례

단을 닮은 구석이 있다. 리자를 '영원한 미소의 여인'으로 추앙하기는 한국 사람들도 마찬가지인지라, 순례의 행렬에 코리언이 빠지는 경우는 드물다. 그렇다면 모두들 이른바 '예술의 아름다움'에 매료되어 이곳을 찾은 것일까?

꼭 그런 것 같지는 않다. 아무리 전 세계에서 이곳을 찾아오는 사람들이 많다고 해도, 요즈음 사람들이 근대 유럽의 교양시민들Bildungsbürger처럼 예술적 소양을 중요하게 생각한다고 볼 수는 없기 때문이다. 현대인은 근대 교양시민과 아주 많이 다르다. 지난날 교양시민들이 예술에 쏟았던 정열은 참으로 대단했으니, 예술에 대한 이해능력을 일정 수준으로 갖추고 있지 않으면 속물 취급을 당해 사회생활이 불가능할 정도였다. 그런데 현대인들은 미술관과 박물관을 관광 차원에서 방문한다. 이상한 것은 그저 한번 둘러보러 루브르를 찾았을 터이면서도, 관광객들이 이 여인의 초상화만큼은 꼭 보려 한다는 사실이다. 박물관 측에서 따로 독방을 마련해야 할 정도라면, 시대를 초월한 명작이라는 평가에 인색할 이유가 없다. 한마디로 21세기의 관광객들도 그림 속 여인의 미소를 한번 직접 보고 싶어 한다는 것인데, 근대인을 흉내내기 위해서인가 아니면 그들에 대한 애상哀傷인가? 어쨌든 겉으로만 보면 대 여행Grand Tour중에 그녀의 미소를 보러 이곳을 찾았던 유럽 귀족의 자제들 혹은 교양시민들과 어깨를 견주어도 될 듯 싶다. 하지만 애석하기가 그지없으니, 요즈음의 관광객은 과거 예술애호가들이 즐겼던 '예술의 향기'를 가슴 속 깊이 들이마실 기회를 얻지 못한다. 그저 먼발치에서 짐작이나 하면서 지나칠 뿐이다.

그들의 잘못만은 아니다. 그림을 둘러싼 방탄유리 때문에 그림의 미소가 흩날려버리는 까닭이다. 더구나 그녀와 눈빛으로 교감을 해보기엔 방 안이 너무 시끄럽다. 하지만 관광객들은 이 모든 '실패'에도 불구하고 아주 너그러운 마음이 된다. 그들은 일행과 더불어 즐겁게 담소한다. 작품의 아우라aura와 직접 교감하기 위해 이곳을 찾은 것이 아니므로, 광선의 굴절 현상 따위에는 신경

쓰지 않을 수 있다는 심사心事이다. 한번 눈도장을 찍고 싶은 마음은 있었지만, 아우라를 느껴볼 작정은 아니었다는 관광객의 이 '심사'만큼 현대적인 현상도 없을 것이다.

그런데 이 관광객들, 현대판 성지순례단을 꾸려 세계 곳곳을 방문하는 이들은 이토록 무신경하게 박물관을 드나드는 사이, 자신이 무심코 무슨 일을 저질렀는지 대체 알기나 하는 것일까? 21세기의 순례자들은 짐작도 못하고 있겠지만, 그들이 웅성거리며 몰려든 덕분에 그림 속 리자는 저자거리로 끌려 나왔다. 리자와 제대로 눈빛을 마주치지 않았기 때문에, 즉 그녀의 아우라에 취하지 않았기 때문에, 작품과 함께 '최고의 순간'을 맛보지 않았기 때문에, 작품이 이끌어주는 '관조'의 경지로 따라 올라가지 않았기 때문에, 일상의 정념을 인생에서 분리시키는 훈련을 하지 않았기 때문에 결국 예술품 〈라 조콘다〉를 능멸하고 만 것이다. 애써 찾아와서는 스스로 '모나리자의 미소'의 가치를 정면으로 부정해버리다니!

부르주아 예술의 가장 큰 목적은 작품에 집중해서 감상자로 하여금 자신의 내면으로 침잠하는 기회를 얻도록 하는 것이었다. 사실 이러한 목적을 제대로 달성하려 했다면 작품들을 모두 독방에 걸어야 하겠지만, 그렇다고 무작정 전시공간을 늘릴 수는 없는 일. 그래서 미술관에는 대체로 그림들이 다닥다닥 걸려 있다. 그러나 21세기의 관광객은 〈라 조콘다〉를 독방에서 만날 수 있다. 그렇다면 관광객은 리자와 직접 조우할 수 있는 기회를 더 많이 갖게 된 것인가?

현실은 그렇지 못하다. 리자가 소위 '예술적 목적'을 충족시키려는 배려에서 독방을 얻지 않은 까닭이다. 역설적이게도 리자에게 독방이 배정된 것은 더 많은 사람들이 한꺼번에 지나치며 볼 수 있도록 하기 위해서였다. 박물관 측은 상업적인 목적에 따른 배려임을 숨기지 않는다. 그리하여 방탄유리를 두르고 독방에 격리된 〈라 조콘다〉는 이제 부르주아 예술의 마지막을 애도하며 웃고

있다. '모나리자의 미소'의 의미가 완전히 달라져버린 것이다. 작별인사이므로 유리에 가려 흐릿한 채라 해도 크게 어긋날 일은 없다.

이런 역설은 부르주아 예술이 처음 시작될 때부터 있었다. 루브르 박물관 건물 자체가 거대한 역설이었던 것이다. 신분제 사회의 어둠을 가르며 계몽의 시대를 달려온 끝에, 18세기 말 프랑스는 사회혁명을 이루고 부르주아의 세기를 열었다. 그렇게 미래를 접수한 부르주아에 의해 파리 시내 한복판에 있는 왕궁은 박물관으로 탈바꿈되었다. 그들은 미래를 위해서 그렇게 했다. 부르주아는 시민사회를 건설하는 데 예술이 반드시 필요하다고 생각했다. 자유 · 평등 · 박애를 내걸고 혁명을 시작하였지만, 이런 이념들로는 사회의 거푸집이나 간신히 엮어 나갈 수 있을 뿐임을 혁명 주체세력은 잘 알고 있었다. 구성원들의 내면을 장악하기 위해서는 또 다른 이념, 그러나 이념처럼 보이지 않는 이념이 있어야만 했다. 그들에게는 종교가 아니면서도 종교와 같은 역할을 해줄 이념이 아주 절실하였다. 부르주아는 예술의 사회적 힘을 제대로 간파함으로써 자신들이 하고 싶은 일을 할 수 있었다. 사회를 분열시켰다가 다시 통합하는 과정, 즉 시민사회가 존속하는 한 끊이지 않을 이 분열과 재통합의 과정을 통해 계속 지배세력으로 남는 일이다. 그들은 이 일을 왕궁에서 시작하였다.

루브르 박물관에는 구성원들의 위계질서를 고정시키기 위해 신분제사회가 사용했던 강압적인 수단이 고스란히 남아 있다. 바로 장식과 규모이다. 부르주아는 예술을 보존하는 과업에 이런 신분제적 틀을 활용하였다. 부르주아에게는 보존하는 일이 중요했다. 보존함으로써 예술에 특정한 의미를 부여할 수 있었고, 예술에 의미를 부여하는 자신들의 존재감도 확인할 수 있었기 때문이었다. 과거의 찬란함으로 눈이 부신 궁전 안으로 부지런히 예술품들을 모아들였다. 약탈도 서슴지 않았다. 수집하고 분류하고 전시했다. 궁궐 안에 질서 정연하게 늘어놓음으로써 자신의 세기에 속하지 않는 예술작품들마저 자신의 것으

로 만들었다. 고대 이집트관에 배치된 기원전 1세기 프톨레마이오스 왕의 토르소는 더 이상 그 시대의 사물이 아니다. 부르주아가 시간을 한갓 정리부호로 만들어놓았기 때문이다. 부르주아의 눈은 한번 접한 사물을 가만히 놔두지 않는다. 정복해서는 자신이 질서를 부여해야 하는 대상으로 취급한다. 바야흐로 분류하고 분석하는 시대가 온 것이다.

르네상스기의 걸작품 〈라 조콘다〉를 보았을 때, 부르주아는 정확한 판단을 내렸다. 그들은 이 작품의 가치를 알아보았다. '보는 일'이 예술적으로 어떤 결과를 가져와야 하는지를 단박에 알려주는 작품이었기 때문이다. 이 작품을 보았을 때 일어나는 감흥은 인간이라면 결코 소홀히 해서는 안 된다. 이 감흥은 절대적인 것이다. 이 테제를 부르주아는 교양시민이 갖추어야 할 첫 번째 덕목으로 내세웠다. 그런 감동을 느낄 줄 모르는 사람은 교양시민의 반열에 들 수 없다고 못 박았다. 교양시민이 되고 싶다면, 느낄 줄 아는 능력을 타고나야 하고, 그렇지 않다면 이런 탁월한 작품들을 보면서 느끼는 법을 배우기라도 해야만 한다고 역설했다. 왜 꼭 그래야만 하는가? 답은, '그냥 이 작품을 한번 보라'였다. 제대로 된 인간이라면 왜 항상 예술을 가까이 하면서 살아야만 하는지, 그 까닭을 아무 말 없이 조용한 미소로 알려주고 있지 않은가! 부르주아와 리자 사이의 교감은 이렇게 해서 시작되었다. 이 작품을 필두로 부르주아는 계속 '명작'들을 발굴하여 줄지어 내세웠다. 하지만 제1호인 이 그림만큼 부르주아의 온갖 열망을 충족시켜주는 작품은 없었다.

부르주아가 수집한 미술품들에는 온갖 여인네들이 있으며, 더 어여쁜 아가씨들도 있다. 루브르에만도 지천이다. 그런데 〈라 조콘다〉는 19세기와 20세기를 지나면서 갈수록 유명해지고 더욱 더 사랑을 받더니 마침내 루브르 박물관에서 독방을 차지하기에 이르렀다. 포스트모더니즘이 그녀의 얼굴에 아무리 생채기를 내고, 아우라를 파괴하기 위해 속된 말을 퍼부어도, 그녀가 올라 있

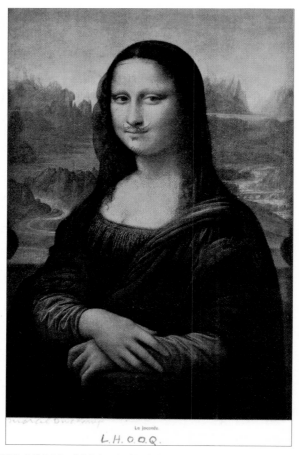

La Joconde.

L.H.O.O.Q.

마르셀 뒤샹, 〈L.H.O.O.Q. 레디메이드〉, 복제품 위에 연필, 1919. 뒤샹은 '모나리자의 미소' 가 왜 신비스러운가를 꿰뚫어 보았다고 자처하였다. 그래서 불경스러운 제목을 붙였다. 〈L.H.O.O.Q.〉, "그녀는 엉덩이가 뜨겁다." 그렇다면 턱과 코밑수염을 그려 넣는 일이 뭐 그리 대수롭겠는가? 이처럼 원작의 '신성불가침성' 을 공격하고 나섬으로써 이 작품은 포스트모더니즘의 표어로 자리 잡았다. 그러나 포스트모더니즘이 아무리 모나리자의 얼굴에 생채기를 내어도 그녀의 드높은 권좌는 무너지지 않았다.

는 저 드높은 권좌는 무너지지 않았다. 오히려 그 아우라의 한 자락이라도 접촉해보겠다는 사람들을 더 끌어모았다. 그렇다면 이제 예술의 아우라가 관광객의 구매심리를 촉발하는 힘까지 행사하게 되었다는 이야기가 아닌가.

따지고 보면 옛날 교양시민들 역시 현대 관광객의 구매심리와 별다를 것 없는 동기에서 루브르 박물관을 찾았다. 그러나 당시 그들은 돈을 지불하면 그 대가에 대해서도 당당하게 요구할 줄 알았다. 작품과 직접 교감해보려는 시늉이라도 했고, 그 앞에서 잠시라도 진지해지려 안간힘을 썼던 것이다. 그런 후에는 이 초상화 앞에서의 경험을 나중에 사교생활에서 십분 활용하여 자신의 계층적 기반을 과시하였다. 반면 현대의 관광객들은 작품의 아우라를 그냥 산다. 사진 한번 찍고 본전을 다 건졌다고 생각하는 것이다. 대체 무엇이 이런 불공정한 거래를 가능하게 하는 것일까? 그 무슨 대단한 구석이 있기에 예술은 더 이상 할 일이 없어 보이는 오늘날까지도 이처럼 값비싼 대우를 받는 것일까? 부르주아는 예술의 어떤 면모를 그토록 높이 샀고, 또 어떻게 '아름다움의 제국'을 가상假像의 세계에 건설할 수 있었는가? 오늘날 제국이 무너져 내리는 와중에도 한때 찬란했던 예술의 관성은 여전하다. 부르주아는 계속해서 예술의 힘에 의지하고자 한다. 앞으로도 부르주아는 옛날처럼 시민사회의 주도세력으로 남을 수 있을까?

쾌감의 사회성

부르주아는 사물을 분류하면서 예술이 자연과학이나 도덕과는 질적으로 다른 무엇이어야 한다고 강변하였다. 그리고는 상인들과 정치가들을 향해 사물의 본질이 이처럼 서로 다른 만큼 각자 자신의 영역을 잘 간수하고 타인의 영역은 침범하지 말라고 설득하였다. 그래야만 세상이 온전하게 질서를 유지할 수 있다는 것이다. 이런 세계관이 정말 필요하고 그래서 올바르다는 논리는 주로 독

일의 철학자들이 발전시켰다. 그리고 유럽 전역에 걸쳐 이런 패러다임에 걸맞은 작품들이 그야말로 우수수 쏟아져 나왔다. 부르주아 예술은 꽃을 피웠다. 19세기는 찬란했다. 예술은 현실 세계의 권력을 상대화시키기 위해 힘을 모았고, 마침내 정치로 하여금 예술의 눈치를 보도록 만들었다. 그 틈을 타서 예술은 자기 나름의 방식으로 정치에 개입할 수 있었다. 부르주아 예술은 사회 구성원들에게 인간 삶의 모든 영역이 정치적으로 처리 혹은 조작될 수는 없다는 사실을 주지시켰다.

자연과학이나 도덕과 질적으로 다른 무엇이란, 따지고 보면 현실에 객관적으로 존재하지는 않지만 그렇다고 아주 없다고는 할 수 없는 그 무엇이다. 이처럼 당장 눈앞에 보이지는 않지만 그럼에도 우리의 삶에 큰 영향을 미치는 무엇을 우리는 이념이라고 한다. 예술이 이념이라고 하는 것은 이런 의미에서 하는 말이다. 없는 것을 있는 것처럼 만드는 과정을 우리는 창작이라 하며, 또 그런 의미에서 예술은 허구이다. 그렇다면 허구로서 이념의 지위에 오르는 것이 예술이라는 결론이 나온다. 그런데 이 허구는 현실에 대한 강력한 저항세력이 될 때, 자신의 존재가치를 인정받을 수 있다. 예술은 현실과 직접 맞대결해야만 하며 그것은 예술이 가진 운명이기도 하다. 하지만 예술은 현실적으로 아무런 힘을 가지고 있지 못하다. 허구가 무슨 힘이 있나? 예술은 힘으로 현실에 대적할 수 없다. 그러나 예술에 있어 허구라는 존재 조건은 무기이기도 하다. 허구! 자기 마음대로 대상을 휘저어 놓는 것! 자연과학이나 도덕에게는 어림도 없는 일이다. 제멋대로일 수 있는 것은 예술뿐이다. 즉 허구라는 조건을 무기 삼아 당당해질 때, 예술을 마주한 현실은 자신이 그저 변화무쌍한 현실일 뿐임을 자각하게 된다. 현실로 하여금 자신이 절대적인 것이 아님을 깨우치도록 만드는 데 예술이 지닌 허구로서의 특성은 실제로 매우 주효했다. 단, 한 가지 조건이 있기는 했다. 계속 제멋대로 굴 수 있으려면 사람들의 관심을 끌어야 했

다. 사람들이 봐주지 않으면 제멋대로 굴어봐야 소용이 없기 때문이다. 휘저어 놓은 결과가 보는 이들에게 즐거움을 주는 무엇이 되어야만 했다.

예술을 통해 즐거운 감정을 느낀 시민들은 사회적으로 매우 독창적인 힘을 발휘하게 된다. 독일의 철학적 미학자들은 인간의 본성과 미적 현상을 연구하는 중에 이 사실을 확인하였다. 인간이 대상에 대해 논리적이거나 도덕적으로만 반응하는 것이 아니라, 미적으로도 반응하는 능력을 타고났고 이 천부적 능력을 확인시켜주는 것이 마음속에서 일어나는 쾌감快感이라는 것이다.[1] 이 쾌감으로 내면을 정화하여 '명랑해진' 시민은 도덕과 자연과학이 강요하는 지침을 상대화시켜 볼 수 있는 능력을 지니게 된다. 내면의 힘을 자각하였기 때문이다. 예술은 구성원 개개인이 스스로 내면의 힘을 자각하게 함으로써, 도덕이든 자연과학이든 혹은 사회제도든 그것이 도그마(현실성 없는 앙상한 지침들의 묶음)로 변질되었을 때, 그것을 절대적인 것으로 받아들이지 않도록 돕는다. 따라서 과학·도덕·예술이 각자 자기 나름의 역할에 충실할 때, 시민 사회는 자기검증능력을 갖춘 구성체로 모습을 드러낼 수 있다는 이야기가 된다. 그러므로 시민사회에서는 누구도 다른 영역에 속하는 것을 억누르면 안 되었다. 예술의 쾌는 이런 방식으로 시민사회의 질서구성에 참여하였다. 그리고 쾌감인 까닭에 시민사회에서 도덕보다도 더 큰 힘을 발휘할 수 있었다. 새로운 사회를 건설하는 시민들은 이미 종교와 도덕의 도그마에 식상해진 터였기 때문이다.

모나리자의 미소는 바로 이런 '이념적인' 쾌감의 발원지였다. 미술사가들은 인물의 배경을 이루고 있는 자연 풍경의 좌·우가 서로 다르다는 사실에서 다 빈치의 천재적인 손놀림을 발견하고는 그의 대가다운 풍모를 칭송한다. 허구적인 조작으로 리자의 얼굴에 '생동감'을 부여했다는 것이다. 이 그림을 한 번이라도 제대로 들여다보면 우리는 정말 그렇다는 판단을 내리지 않을 수 없

다. 그렇다면 여인네 얼굴의 생동감은 무엇 때문에 필요한가? '살아 있는 듯 그렸다'고 칭찬하기 위해? 물론 그럴 수도 있기는 하다. 그러나 아주 많은 사람들이 칭찬을 위해 이 그림을 찾는다면, 혹은 이 그림을 찾아와 칭찬을 쏟아놓는다면, 그런 '특별한 경험'을 하고 싶어 하는 사람들의 마음을 읽어볼 생각을 한번 해봄직 하지 않은가? 이번에도 독일의 철학자들이 발 벗고 나섰다. 각양각색의 사람들 마음에서 공통적으로 일어나는 이 현상을 논증하기 위해 온갖 사유의 도구들을 동원하였다. 그들은 마침내 인간 내면의 '독특한 열망'이 사람들 사이를 이어주는 공통분모라 해석하고, 자기소외라는 근대적인 병폐에서 벗어날 가능성으로 제시하였다.

그들이 내놓은 결론은 이러하였다. 예술은 감상하기 위해 자신을 찾아온 사람, 지금 여기에서 작품을 직접 마주하고 있는 수용자 개인으로 하여금 그 작품과 자신이 아주 특별한 관계에 있다는 '착각'에 빠져들도록 할 때, 해야 할 일을 가장 잘할 수 있다는 것이다. 〈라 조콘다〉가 세계에서 가장 유명한 그림이 될 수 있었던 까닭은 바로 이런 특별함에 있었다. 누구나가 아닌 바로 자신에게 리자가 직접 미소를 보낸다는 착각을 하도록 만들기 때문이다. 비록 잠깐 착각에 빠졌다가 곧 그것이 착각이었음을 깨우친다 해도 한번 제대로 착각할 수 있도록 하는 힘이 '모나리자의 미소'가 지닌 신비였다는 이야기다.

물론 이처럼 착각이 신비의 실체일 수 있었던 배경에는 무엇보다도 이 그림이 여자의 초상화라는 사실이 있었음을 고려해야 할 것이다. 우리는 부르주아라는 말에 당연히 '남성'이라는 수식어가 따라다닌다는 사실을 상기할 필요가 있다. 부르주아사회에서 여자는 언제나 남자가 보는 대상이지 자신이 나서서 무엇을 보는 주체가 아니다. 온화한 미소를 짓고 있는 리자를 보고 내면의 움직임에 집중하는 남자는 보편인간으로 승화될 수 있었다. 이는 타자를 통한 자기발견의 과정으로서 시민사회의 근간을 이루는 주체 형성 기획이기도 했다.

예술, 서구를 만들다

하지만 남자가 보도록 자신을 전시해야 하는 여자는 언제나 타자로 남는다. 여성 주체란 존재하지 않는 개념이었다.

다 빈치의 그림들 중에서 이 〈라 조콘다〉가 가장 빼어난 작품인가 하는 점에서는 의견이 엇갈릴 수 있다. 하지

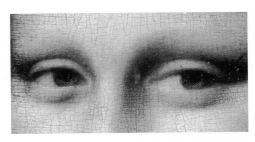

〈라 조콘다〉 중 눈 부분. 보는 이로 하여금 자신을 특별하게 대해준다는 느낌을 불러일으키는 눈빛이다.

만 가장 유명한 것은 사실이다. 결정적인 요인은 '그녀 얼굴의 생동감'이다. 생동감이란 한마디로 그림이 살아 있다는 것이고, 이는 철학적인 용어로 번역하자면, 화폭의 물질에 영혼이 깃들어 있다는 뜻이다. 근대사회는 물질에서 영혼을 제거하는 데 전력을 다하였다. 생산성을 향상시키기 위해 분석능력을 극대화시켜야 했기 때문이다. 미신 타파는 그 첫 번째 덕목이었다. 그러다 보니 일상에서 영성靈性이 아예 자취를 감추게 되었다. 예술은 바로 이러한 '근대적 관성'에 제동을 거는 강력한 무기로 활약하였다. 모나리자의 얼굴에 나타나는 '살의 움직임'은 보는 이로 하여금 '물질'에서 '영혼'을 읽어낼 수 있는 능력을 활성화시켜주는 것이었다. 즉, 모나리자의 미소를 통해 근대사회가 전력을 다해 제거했던 영혼을 다시금 만난 것이다.

일상을 꾸리기 위해 모든 사물을 교환가치로 환산해야 하는 부르주아들. 그들은 이 분석하는 훈련을 하기 위해 평생 학교와 직장에서 교육을 받아야 했다. 그리고 교육을 아주 잘 받은 결과, 차츰 부르주아는 자신들이 근대가 지시하는 대로 자신의 삶에서 영적인 부분을 떼어내버리고 있음도 깨닫게 되었다. 열심히 일하고, 시민적 규칙을 잘 지키면서 주변을 깔끔하게 추슬렀더니, 결국은 내적 공허감에서 허우적거리는 자신을 발견할 뿐이었던 것이다. 그래서 그

들은 예술에서만큼은 살아 있는 영혼을 접해야 한다고 믿었다. 자신이 영혼을 느낄 줄 아는 인간임을 증명하기 위해 과거로, 근대 이전으로 돌아갈 수는 없었기 때문이다. 영혼이 힘을 지닌다고 생각하는 종교의 시대로 돌아가지 않기 위해 부르주아는 영혼과 물질의 균형을 추구하고, 반드시 그런 상태가 있어야만 한다고 못 박았다. 예술은 존재가 아니라 당위였던 것이다. 이렇게 해서 **물질과 영혼의 조화**는 부르주아 예술의 이념이 되었다. 〈라 조콘다〉는 이 균형 상태를 미소 지으면서 드러낸다. 부르주아는 이 미소에 열광했고, 이 계급의 열광은 사회적 유산으로 굳어졌다. 그런데 이 유산이 언젠가부터 관성이 되어 상품으로 유통되기 시작하였다.

시민사회를 구성하면서 부르주아는 자기 계급의 주도권을 유지하기 위해 자신들의 계산법, 즉 사물을 효용가치에 따라 분석하는 관행에서 벗어나는 영역을 적극 인정해주었다. 역설이지만, 시민사회는 이 역설을 토대로 유지될 수 있었다. 부르주아가 예술을 통해 진정 '보편인'으로 자신을 승화시켰는지는 알 수 없는 일이다. 별로 그랬을 것 같아 보이진 않는다. 하지만 부르주아는 예술의 힘을 사회유지를 위해 사용할 줄 알았다. 그래서 예술에서만큼은 영혼이 살아 숨 쉬도록 하자고 그토록 소리 높여 외쳤던 것이다. 그랬던 그들이 〈라 조콘다〉 앞에 몰려든 관광객을 보면서 이문이 남는 장사라고 짐짓 위로하는 요즈음의 상황에는 분명 앞뒤가 안 맞는 구석이 있다. 예술의 상품화를 목도하는 부르주아는 자신들의 세기가 지나가고 있음을 인정하면서 아무런 대책도 내놓지 못하고 있다. 이런 점에서만 보아도 부르주아 예술의 종말은 시민사회의 위기와 직결되어 있음이 분명한 것 같다.

그러나 만가輓歌 역시 아름다울 수 있다. 무너짐을 물질적인 부패의 과정으로 적나라하게 보여주지 않는다면 말이다. 물질에서 영혼이 분리되는 그 순간을 양식화해서 내놓는다면, 탄성을 자아낼 만하다. 차이코프스키Pyotr Ilyich

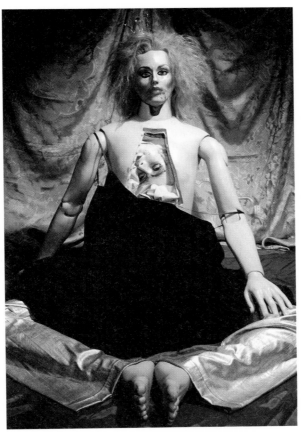

신디 셔먼, 〈무제 302〉, 1994. 아름다움이 소명을 다하자 예술은 스스로를 찌그러뜨렸다. 자기파괴와 비틀림의 예술은 감상자를 '침잠'의 경지로 초대하지 않는다. 오히려 동요하도록 몰아간다. 감상자는 일단 세세한 디테일들을 따라가면서 작가의 의도를 읽어내야만 할 것이다. 이 과정에서는 페미니즘 이론이 큰 도움을 준다. 하지만 이 작품은 그런 '읽어냄'을 이론 상태로 두지 말고 마음에 담으라고 강요한다. 이를 위해 충격요법이 필요했던 것이다. 눈과 마음을 혹사당하면서, 우리는 여자라는 인간에 대한 새로운 표상을 만들어내야한다는 압박에 시달린다. 하지만 그 새로움이 무엇인지 아직 표상하기 힘들다. 그래서 여전히 혼란스러운 상태이다.

Tchaikovsky, 1840~1893가 무대에 올린 빈사의 백조처럼 최고의 경지에 오를 수도 있는 것이다. 유럽의 예술가들, 그들은 정말 천재였다. 이 천재들이 쏟아 놓은 작품들은 문학, 미술, 음악을 가릴 것 없이 지상의 인간이 얼마나 대단한 존재인가를 증명하기에 충분한 명작들이다. 하지만 이제는 모두 지나간 과거의 일이 되었다. 인간의 내면에 아름다움의 제국이 존재한다고 그토록 당당하게 말했던 철학적 미학도 이미 제국의 소멸을 인정한 지 오래이다. 그래서 아름다움의 제국이 현실의 부당함에 맞서는 힘을 발휘해야 한다는 당위도 그만 빈말이 되고 말았다. 하고 싶어도 할 수 없게 된 것이, 아름다움이 힘을 발휘할 수 없는 시대가 되었기 때문이다.

아름다움이 시대적 소명을 다한 때가 되자, 예술은 자기 자신을 찌그러뜨리기 시작했다. 아름다움의 제국을 완전히 떠나기로 작정한 것이다. 이별과 떠남은 고통을 수반한다. 이번에도 예술은 현실에서 통용되는 것과는 다른 태도로 현실에 대응하였다. 고통을 외면하지 않는 방식으로 유토피아가 상실된 현실을 직시하는 것이다. 고통을 받아들였다. 그 결과 현대 예술은 비틀어졌다. 고통을 자기 속으로 깊숙이 받아들인 까닭에 비틀리고 분절된 채로 세상에 나왔지만, 그런대로 괜찮다. 몰락의 부산물인 부패를 다른 누군가에게 전가하지 않을 수 있기 때문이다. 이처럼 상실과 몰락의 결과를 내면화한 예술작품으로 우리의 주위는 지금 새롭게 변신하는 중이다. 아름답지는 않지만, 그래도 여전히 우리에게 감흥을 느끼게 해주는 작품들이 우리를 둘러싸기 시작했다. 우리의 눈은 아름답지 않은 작품들을 보고도 예술적 감흥이 일어남을 확인하느라 바쁘다. 새로운 세상을 보기 위해서는 무엇보다 먼저 지금까지의 보던 습관에서 벗어나야 한다고 깨닫는 중이다. 숭고崇高, Sublime, das Erhabene의 예술은 아름다움의 관성을 깨뜨리겠다고 작정하였다. 그러면서도 예술로 남고자 한다. 만가를 아름답게 부르고 싶어 한다. 몰락과 새 질서 사이에서 현대 예술은 자기파

괴를 양식화시켜 내놓고 있다. 새로운 질서가 아직 나타나지 않았으므로 이 자기파괴는 당분간 계속될 것이다.

〈라 조콘다〉는 예술이 아직 자기파괴를 모르던 시절, 인류가 현실의 비참함 속에서도 비인간적인 일상을 뛰어넘는 삶을 희구할 수 있었던 시절의 작품이다. 유토피아를 자신의 구체적인 행복과 결부시켜 생각할 수 있었던 시절이 한때나마 존재했었다는 사실을 인류는 이제 문화적 자산으로 기려야 하는 단계가 되었는가 보다. 〈라 조콘다〉는 현대인들에게 사회 구성원 모두가 그런 염원을 품을 수 있고, 그래서 각자 행복해지기 위해 노력하면 된다고 생각했던 시절이 있었음을 알려주는 작품이다. 모나리자의 미소를 보고 내적 쾌감을 느끼기보다, 유명한 작품을 한번 보았다는 사실에 어깨가 으쓱해지는 현대인으로서는 오히려 다행일지도 모른다. 사실상 이 시대에는 모두가 행복해질 수 있다는 생각이 한갓 헛된 꿈이라는 사실이 명백해졌기 때문이다. 이제 행복따위는 그냥 이념에 불과한 것이 되어 버렸다. 따지고 보면 옛날에도 마찬가지였기는 하다. 유토피아가 사라졌기 때문에 지금 우리가 암담한 것이 아니다. 그런 것은 처음부터 있지도 않았다. 존재하지 않기 때문에 그처럼 높이 깃발을 올렸었다는 사실을 현대인은 속속들이 알아냈다. 하지만 그래도 그 이념을 높이 내걸고 살았던 옛날이 오늘날의 우리에게 나름대로 좋아 보이기는 한다. 그 까닭은 노력하면 행복해질 수 있다는 믿음, 그 허망한 믿음 때문일 것이다.

행복한 믿음에 기대어 오늘을 참아 나가는 순간은 아름답다. 이런 아름다운 순간들을 과거의 천재 예술가들은 놓치지 않았다. 순간을 작품으로 고정시켜 놓은 것이다. 계속 건너뛰어 가느라 순간을 포착하지 못하는 현대인들에게 과거의 아름다운 예술작품들은 자신을 돌아보게 하는 거울이 된다. 지나간 채이지만, 존재의 순간들을 다시 현재화시켜주는 작품들은 박제된 상태에서도 여

전히 아름답다. 그러나 이 박제된 아름다움을 보러 굳이 파리로 여행을 떠날 필요는 없다. 지금 우리에게 필요한 것은 왜 이 예술작품들은 박제되었어도 여전히 아름다운가를 묻는 호기심이다.

1. 가설들과 개념들

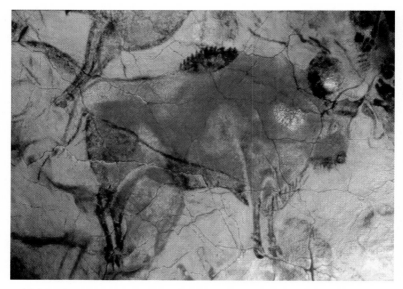

알타미라 동굴 벽화, 길이 270미터, 에스파냐 북부 칸타브리아 지방에 있는 구석기 후기 동굴, 1879년 발견.

동굴 벽화에 나타난
원시인들의 삶의 의지

인류는 아주 오래전부터 예술에 일상적인 사물과는 다른 독특함이 들어 있다는 생각을 해왔음이 틀림없다. 원시시대에 그려졌다고 하는 이 동굴 벽화에서 이미 비일상적인 분위기가 나타나고 있지 않은가? 이 그림이 독특한 까닭은 정말 소처럼 생겼으면서도 동시에 현실의 소와는 분명 달라 보이기 때문이다. 무엇보다도 눈빛이 다르다. 소는 자신을 바라보는 사람에게 눈으로 말을 걸어온다. 보는 사람은 그 눈빛을 받지 않을 수가 없다. 이 눈을 통해 소는 바라보는 사람을 자신의 내면으로 초대한다. 목을 잔뜩 움츠려 더욱 우람해 보이는 소가 그처럼 섬세한 눈빛으로 사람의 영혼과 교감을 하다니! 이 벽화를 그린 화가의 탁월함에 경탄하지 않을 수 없다.

물감을 가지고 동굴 벽에 색칠을 하였는데, 애초에 물감에는 들어 있지 않던 무언가가 묻어 나왔다. 이 '무언가'에 대해 여기에서는 일단 '내면'이라는 말을 썼지만, 만일 내면이라는 말을 피하고 싶은 사람이라면 얼마든지 다른 말을 고를 수 있다. 하지만 무언가 '색다른 계기'가 이 그림에서 큰 역할을 하고 있음은 누구라도 인정하지 않을 수 없을 것이다. 표현을 달리 할 수도 있지만,

어떤 경우든 물감이라는 물질에 원래는 들어 있지 않았던 비물질적인 요인이 그리는 사람의 특출한 능력에 의해 그리는 과정에 녹아 들어갔다는 점을 지적하는 표현이 될 것이다. 이 벽화 역시 사용된 몇몇 물감들로 완전히 환원되지 않는다. 그리는 사람의 손놀림에 의해 무엇인가 덧붙여진 상태이다. 결국 이 동굴 벽화가 훌륭한 예술작품이라고 한다면, 그것은 그린 사람이 잘 보고 그렸을 뿐 아니라 그림 물감의 자연적인 속성을 초월하는 어떤 속성이 그림에 드러난 덕분이다. 그림을 볼 때 우리는 밑그림과 물감을 나누어 보거나 사용된 색들을 각각 나누어 개별적으로 인지하지 않는다. 모든 것이 함께 어우러져 만들어내는 그 무언가를 본다. 알타미라 동굴 벽에 그려진 소를 보는 사람들은 일반적으로 비자연적인 속성이 두드러진 상태에 주목을 하고, 이를 토대로 신비한 느낌을 받는다고 말을 하는 것이다.

예술은 물질 이상의 물질

예술활동은 생존을 위해 자연력과 직접 대면하는 활동이 아니다. 예술행위는 먹고살기 위해 소를 사냥하거나 물고기를 잡는 것과 서로 구별된다. 이 점은 원시인들에게도 마찬가지였을 것이다. 그들 역시 어떤 방식으로든 노동과 휴식을 구분하며 살았을 것이기 때문이다. 밤이 되자 거친 자연으로부터 몸과 마음을 보호하기 위해 동굴에 들어온 그들에게 동굴의 벽은 새로운 도전이자 신천지로 다가왔을 것이다. 그들은 그 빈 공간을 무언가로 채워갔고, 그 사이에 탁월한 그림이 그려졌다.

후대의 문명인들은 구석기시대의 동굴 벽화를 보며 여러 해석을 내렸다. 우선 낮 시간 노동하면서 접했던 동물과 매우 흡사하게 나타난 그림을 보고, 원시인들이 그런 그림을 그린 까닭이 그 동물을 제압하기 위해서라고 했다. 아니면 사냥의 두려움 때문에 해치지 말아 달라고 기원하기 위해서, 또는 그 동물

들을 더 많이 포획할 수 있게 해 달라고 그 앞에서 절을 하기 위해 그렸다는 해석을 내놓은 사람도 있었다. 지금의 우리가 그 자세한 내막을 알 도리는 없다. 분명한 것은 그들이 살아가면서 매우 중요하다고 생각했던 대상을 자세히 관찰하고 비슷하게 그렸다는 사실이다.

그렇다면 그리는 행위는 그들이 중요하게 생각했던 대상과 무슨 상관이 있었을까? 또 원시인들은 왜 동굴 벽에 밖에서 본 것과 비슷한 모습을 그렸을까? 물론 이렇게 묻는 것은 그들의 몫이 아니라 문명인의 몫이다. 문명인이란 분석하는 인간이기 때문이다.

거친 자연과 직접 접촉하면서 생존을 꾸려가야 했던 원시인들은 두렵지만 삶과 무관할 수 없는 대상에게 어떤 특정한 감정을 가질 수밖에 없었을 것이다. 그들은 그 대상이나 대상에 대한 감정을 글로 쓰는 대신 비슷하게 그렸다. 당시의 진화 수준에 비추어 보았을 때 원시적인 형태를 벗어나지는 못하겠지만, 자신들의 느낌을 어수룩한 표식으로나마 벽에 기록하는 것은 충분히 가능한 일이었다. '오늘 큰 소를 보았는데 무서웠다' 는 뜻을 담은 그 무언가를 말이다. 추상적인 그림이 될 수도 있었다. 오늘날 우리가 생각하기에는 두려움과 같은 감정을 드러내는 데는 추상적인 표현이 더 손쉬운 방법이지 않은가? 하지만 원시인들은 그 모든 가능성을 제치고 대상과 비슷한 그림을 그리는 방법을 택하였다. 두려움을 퇴치하기 위해서이든 그 동물을 더 잘 잡기 위한 창던지기 연습용으로든 그들이 그린 그림은 남았고, 문명인은 이를 역사적 자료로 삼았다. 그리고 분석하기 시작하였다. 원시인들의 행위에는 뭔가 인간행위의 원형이 있을 것이라고 생각하고 이를 찾아내기 위해 분석 작업에 돌입하였다.

그리하여 마침내 이르게 된 결론이 '모방본능' 이었다. 인간은 비슷하게 그리고 싶어 하는 본능을 타고났다는 주장이다. 이 설명은 매우 그럴듯했기 때문에 이 개념으로 예술행위를 설명하는 일이 일반화되었다. 이렇게 하여 예술이

란 인간이 타고난 모방본능을 구체적인 대상을 통해 밖으로 드러내는 행위라는 정식定式이 성립되었다.

문명인이 '본능'이라고 분류한 이 모방행위는 아직 '분석'하는 단계에 이르지 못한 원시인들이 세계를 인식하는 방식이었다. 세계와 자신을 설명할 언어가 아직 발달하지 못했을 때, 사람들은 대상과 자신을 선명하게 구분하면서 살지 않았다. 그 대상이 두려움과 같은 특정한 감정과 결합되어 있었으므로 대상으로부터 자신을 완전히 분리시킬 수가 없었다. 대상과 결부된 자신의 감정을 대상 자체와 분리시키려면 사물을 객관적으로 표현할 언어가 발달할 때까지 기다려야 했다. 다시 말해 원시인은 지금 저 앞에 있는 소와 그 우람한 모습에 압도당한 자신의 무섬증을 구분할 만한 처지가 아니었던 것이다. 소는 소일 뿐 무서움은 그 소에 대해 느낀 나의 감정이라는 것을 구분해서 생각할 수 있으려면 인간의 의식이 상당한 정도로 세련된 수준에 올라 있어야 한다. 그러나 언어가 발달하기 이전, 인간의 의식은 그만한 수준까지 올라 있지 않았다.

오늘날 사람들은 대체로 모방을 주체가 본 대로 그린다는 뜻으로 이해하고 있다. 하지만 이는 원시인들의 모방행위에 대한 적절한 표현이 아니다. 주체가 대상으로부터 받은 감정을 함께 고려하지 않는다면 현대인들은 원시인들의 모방행위를 제대로 이해할 수 없다. 그들에게 모방은 주술과 결부되어 있었다. 예술이란 무엇인가를 논할 때 '자연 모방'이라는 본능과 '주술적인 행사'였다는 사실이 끊임없이 함께 거론되는 까닭이 여기에 있다.

그렇다면 구석기시대에 그려진 동굴 벽화가 주술적인 의미를 지닌다는 것은 무슨 뜻일까? 이는 대상으로부터 받은 두려운 감정을 통해 주체와 대상이 서로 연결되어 있음을 재확인한다는 뜻이다. 이를 현대적인 언어로는 '통합'이라는 말로 표현할 수도 있다. 그리고 '동화Mimesis'라는 단어도 여기에 가깝다. 이 단어들의 핵심은 주어진 대상에 분석적으로 접근하지 않는다는 데 있

다. 어려서부터 분석하는 능력을 갈고닦아야 하는 현대의 문명인들은 원시인들처럼 대상을 통합적으로 인식할 수 없다. 문명인은 분석능력을 획득하는 대신 미메시스능력을 잃었다. 분석하지 않으면, 대상을 인식하지 못하는 인간이 된 것이다. 그래서 문명인은 모방본능으로 예술작품을 창작한 알타미라의 원시인들과는 매우 다르게 '모방'이라는 말을 사용하게 되었다.

실제로 인간은 두려움을 주는 대상을 감정을 떠나 차분히 관찰할 수 없다. 따라서 두려움을 주는 대상을 모방해서 그렸다는 말은 두려움을 제거하고 객관적으로 그렸다는 말이 될 수 없다. 두렵기 때문에 모방했고, 그 모방에는 두렵다는 감정이 개입되어 있다. 두려운 감정을 빼고 그림을 그릴 수는 없는 것이다. 아니 오히려 두려움이라는 감정이 모방의 원동력이었다고 보는 편이 더 타당하다. 그리고 더 적극적으로는 '낯섦' 혹은 '두려움'과 같은 모종의 불편한 의식을 넘어설 수 있는 발판을 마련하기 위해 원시인들이 그런 그림을 그렸다고 해석할 수도 있다. 이렇게 해서 원시 예술의 주술성에는 거친 자연을 직접 제압하면서 살아야 했던 원시인들의 삶의 의지가 적극적으로 표출되어 있다는 설명이 가능하게 되었다.

주술과 모방

원시인들이 소를 모방했을 때, 소에 대한 그들 나름의 생각이 이미 그 안에 포함되어 있었다고 보아야 한다. 소를 보고 무언가 형언할 수 없는 감정이 마음에서 일어났기 때문에 원시인들이 그 소를 동굴 벽에 그렸다는 해석이 훨씬 설득력이 있다. 아마도 그들은 마음속의 어떤 상태를 그림으로써 평정하고 싶었을 것이다. 아니면 내일은 반드시 그 소를 잡아 내 것으로 만들고 말겠다는 다짐을 했을지 모른다. 혹은 소를 신처럼 섬기고 싶은 마음에서 경외하는 대상을 그린 것일 수도 있다. 이런저런 이유가 있겠지만 어쨌든 소가 원시인의 마음에

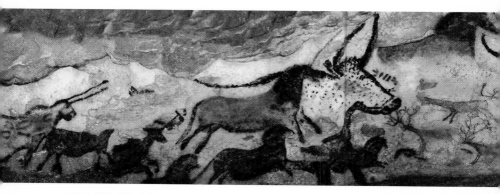

라스코 동굴 벽화. 기원전 3만 5000년에서 기원전 1만 년 사이에 그려진 것으로 추정. 원시인들의 모방은 재현 (Representation)의 본능인가 아니면 두려움을 극복하기 위한 삶의 의지인가? 문명인은 인간의 자기보존 욕구를 원시 인에까지 투영하여, 그들의 모방행위가 주술행사의 일환이었다는 해석을 내렸다.

불러일으킨 그 어떤 평범하지 않은 상태가 소를 그리도록 한 동력이 되었다는 건 분명해 보인다. 이 동력으로 추진된 원시인의 모방행위에 대해 문명인인 우리가 '모방은 본능' 이라는 말을 쓴다면, 이는 정작 그런 일을 하도록 한 내면의 움직임보다는 그 움직임을 촉발시킨 대상에 더 주목한 결과라 할 수 있다. 즉, 두려움을 느껴 소를 그렸는데도 정작 두려운 감정보다는 두려움을 일으킨 원인 제공자로서의 소에 그리는 인간의 행위를 직접 결부시키고 있기 때문이다. 인과관계를 설명하는 아주 독특한 화법이 아닐 수 없다.

그런 점에서 모방은 처음부터 외부의 사물을 인간의 망막에 투영된 상태 그대로 옮기는 행위가 아니었다. 우리가 모방을 인간의 본능이라고 할 때, 이런 모방은 단연코 감각기관에 한정된 일일 수 없다. 모방을 하도록 몰아간 동력은 감각기관에서 나오는 것이 아니기 때문이다. 감각기관의 활동인 '인식' 이 아니라 내면의 욕구인 본능이 따로 있어서 이 본능에 따라 예술작품을 그렸다고 하지 않았는가. 그렇다면 위의 동굴 벽화들처럼 탁월한 작품이 나오기 위해서

는, 모방하는 사람의 내면에 일종의 필연성과도 같은 확실한 일렁임이 있어야만 한다는 이야기가 성립될 수 있다. 동굴에 그려진 소가 내뿜는 진정성은 일상적인 상태에서 그렸다면 절대 나올 수 없는 특별한 것이다. 무언가에 사로잡힌 상태에서만 가능하다. 바로 이 **사로잡힘**의 상태를 설명하는 일이 예술의 기원을 해명하는 중요한 열쇠가 될 것이다.

모방본능은 이처럼 자신을 사로잡은 바로 그 대상에 집중하는 태도를 설명하는 개념으로 아주 유용하였다. 이 개념을 통해 실제 많은 것이 해명되기도 하였다. 하지만 간과할 수 없는 오해도 불러일으켰다. 모방을 단지 시각의 수용성으로 환원시키는 오류가 대표적이다. 이러한 환원이 오류로 판명될 수밖에 없는 까닭은 바로 인간이 갖는 태생적인 한계 때문이다.

우리 인간에게는 사물을 있는 그대로 보는 일이 원칙적으로 불가능하다. 감각능력을 통해 외부 사물을 수용하는 일이 순수하게 객관적으로 진행되지 않기 때문이다. 우리의 생체조건은 수용의 객관성을 보장할 수 없도록 만든다. 객관적으로 정확하게 보려면 여타의 인간적인 요인들을 모두 배제시켜야만 하는데, 객관적으로 보기 위해 숨쉬기를 멈출 수는 없는 일 아닌가. 그리고 숨쉬기 시작하는 순간부터 우리의 욕구도 살아 꿈틀대기 시작한다. 그 결과 어떤 대상을 본다는 건, 보는 행위를 하는 사람이 어떤 욕구와 생각을 가지고 있는가와 늘 밀접하게 관련된 상태임을 뜻하게 되었다. 이 '보는' 사람은 여러 점에서 능력이 부족한 존재이자 유한한 존재이다. 한발 더 나아가 자신이 부족하다는 사실마저 알고 있다. 그래서 두려움도 느끼고 또 소망도 품는다.

우주적 광활함과 인간적 유한함. 이 간격을 해결하기 위해 인류는 종교적 믿음에 가장 많이 의지해왔다. 이처럼 보이지 않는 것을 믿는 사람, 즉 종교적 믿음을 지닌 사람에게는 그 어떤 대상에 대한 경외감과 같은 정서적 유대가 남아 있다고 할 수 있다.

그러나 이러한 태도는 근대사회近代社會가 도래하면서 도전을 받았다. 근대사회는 무엇보다도 두려움이나 경외감과 같은 보이지 않는 것과의 정서적 유대감을 털어버리는 일이 중요하다고 계몽啓蒙2)하기 시작했기 때문이다. 인간의 지적 인식능력에 의지해 알 수 없는 것과의 정서적 유대감을 털어버리라고 가르친 것이다. 그런데 근대인들은 인식능력을 사용하면서 또 다른 것을 자각하게 되었다. 인간은 볼 수 있는 것만 본다는 사실이었다. 바로 이런 뜻이다. 빛을 밝히면 숲 속에 귀신이 없음을 두 눈으로 확인하게 되고 두려움은 사라진다. 하지만 동시에 보는 일의 상대성을 깨닫게 된다. 즉, 내가 귀신 때문에 숲을 못 본 것이 아니라 단지 어둡기 때문에, 다시 말해 시신경이 활동할 수 있는 조건이 마련되지 않았기 때문에 못 보았다는 사실을 알게 되는 것이다.

　　인간의 시신경은 전지전능하지 않다. 렘브란트Rembrant Harmenszoon Van Rijn, 1606~1669의 그림에서 보듯이 인간은 불빛이 있어야만 볼 수 있다. 또 다른 한계에 갇혀 있는 것이다. 근대적인 계몽은 인간이 타고난 인식능력의 한계로부터 조금도 자유로울 수 없는 유한한 존재임을 논증하면서 우리 모두 이를 받아들여야 한다고 설득하였다. 볼 수 있는 것만을 볼 수밖에 없는 인간의 운명은 결국 구속이다. 인간은 종교에 구속되거나 아니면 자신이 타고난 능력의 한계에 구속당해 결코 진정한 자유를 누리지 못한다.

　　그런 점에서 '내가 보는 대로 자유롭게 그린다'는 말은 거짓말이거나 아니면 이데올로기다. '나'는 자유롭게 보지 못한다. 눈이 독립된 기관이 아니기 때문이다. 우리는 눈의 시신경이 두뇌와 함께 작업하여 열어주는 전망에 따라서만 사물을 볼 수 있다. 두뇌는 시신경의 정보에 적극적으로 개입한다. 우리는 본 것을 그대로 재현하는 방식으로 외부 사물을 모방하지 못한다. 이러한 진리를 극적으로 드러내 보여주는 것이 근대 회화의 개척자이자 인상주의의 아버지로 불리는 마네Edouard Manet, 1832~1883의 그림이다. 마네는 자신의 의도

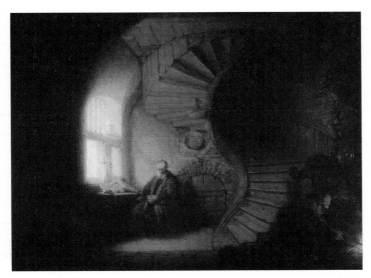

렘브란트 반 레인, 〈철학자〉, 나무 위에 유채, 1632. 인간의 시신경은 전지전능하지 않다. 불빛이 없으면 볼 수 없고, 이는 인간의 또 다른 한계였다. 서구 18세기 계몽은 빛이 극단적인 두 측면, 즉 밝음과 어둠을 인간에게 선사한다는 사실을 알게 되면서부터 시작되었다. 철학자의 두뇌에서 나오는 '이성의 빛'은 밝음과 어둠의 비율을 정확하게 계산하여 계단에 질서 정연하게 배치하는 작업을 한다.

를 완전히 뒤엎는 그림을 세상에 내놓았다. 그는 사물에 대한 '인상'을 그대로 화폭에 옮겨 놓았다고 하지만, 정작 그의 그림은 시신경이 대상으로부터 받은 '데이터'를 단순히 종합한 결과물이 아니었기 때문이다. 마네의 그림을 통해 우리는 눈으로 본다는 일이 얼마나 큰 한계를 지니고 있는지 알게 된다.

마네가 그린 남자와 여자

사전적인 정의에 따르면 인상주의란 대상으로부터 받은 인상을 고스란히 화폭에 옮겨 놓는 사조思潮를 일컫는다. 그러나 마네의 그림은 이러한 정의를 무색하게 만든다. 야외로 소풍을 나가 한가로움을 즐기는 자리, 성장을 한 남자들 사이에 여인네가 나체로 앉아 있다. 물론 실제로 그런 풍경이 존재했을 리는

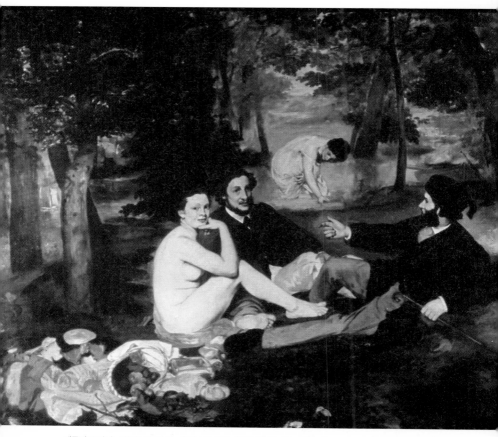

에두아르 마네, 〈풀밭위의 점심〉, 캔버스에 유채, 1863. 마네는 보고 싶은 대로 보고, 본 대로 그렸다. 현실적으로는 벌어지기 힘든 일을 그린 것은 그림 속의 장면을 화가인 마네가 보고 싶어 했기 때문이다. 화가의 성적 정체성에 대해 이야기하는 이유가 바로 여기에 있다.

없다. 19세기 말, 아무리 부르주아 도덕을 조소嘲笑하며 도덕적 도그마로부터 자유롭게 살겠다고 선언한 예술가 집단이라고 해도 실현하기 어려운 풍경이다. 그저 화가가 그렇게 그린 것이다. 만약 본 대로 그린다는 자연 모방론의 기본 정식에 따라 이 그림을 설명한다면, 오히려 화가가 그렇게 그리고 싶었기

때문에 벗은 여자 모델을 썼다는 줄거리를 엮을 수밖에 없다.

마네는 보고 싶은 대로 보고, 본 대로 그린 것이다. 그림을 그리는 그 순간에 여자가 옷을 벗고 있지 않았어도, 언젠가 벗은 여자를 본 기억을 떠올리면서 그릴 수 있다. 물론 아주 사실적으로 그리기는 했다. 하지만 그림을 그리는 그 순간에 받은 인상은 아니다. 지금 그렇게 있었으면 좋겠다는 생각을 하면서 마치 여자가 실제 벗고 있는 듯이 그린 것이다. 남자와 여자를 동시에 함께 보면서 여자에게만 다른 시간에 받았던 인상을 투영하여 그렸다면, 여기에 대해서도 객관적인 인상이라는 말을 적용할 수 있을까? 여자와 남자는 모두 화가가 받은 인상에 따라 그려져 있지만, 남자는 현재의 모습이고 여자는 과거 어느 때의 모습이다. 화가의 두뇌가 여인을 보는 동안 시차를 두고 시신경을 다르게 작동시킨 결과 그런 조합이 나타난 것이다.

이런 조합의 그림이 그려질 수 있었던 것은 두뇌가 현재 보는 일을 하는 시신경의 활동에 간섭해 들어왔기 때문이다. 외부에서 들어오는 인상을 그대로 받아 그리지 않고 두뇌를 활동시켜 들어오는 인상에 적극적으로 개입한 까닭은 그렇게 보고 싶다는 의지가 있었기 때문이다. 마네는 그림 속의 장면처럼 보고 싶었던 것이다. 그런데 화가는 무엇 때문에 그토록 벗은 여자가 보고 싶었을까? 하필이면 야외에서, 그것도 점잖은 남자들 사이에 옷을 벗은 여자가 있어야 한다고 생각했을까? 우리는 여기에서 어쩔 수 없이 화가의 성적 정체성을 따져보게 된다. 그리고 검은 성장을 한 남자들 사이에서 우윳빛 여체를 보고 싶은 화가는 당연히 남성일 수밖에 없다는 결론을 내리지 않을 수 없다.

화가는 자신이 남성이라는 사실에 대해 아주 당당하다. 화가는 생각하는 사람으로서 독립적으로 사유하며 자신의 감정을 솔직하게 인정하면서 살아간다. 자신이 세계와 인간에 대해 어떻게 이해하고 있는지를 예술로 표현하고 싶은 화가는 부르주아 문화에서 성별 분업이 어떤 양태로 이루어지고 있는지 아

주 솔직하게 그려냈다. 남성 중심의 사회에서 여성은 자고로 성적으로 나긋나 긋해야 한다는 메시지를 담은 그림이 나온 것은 당연한 귀결이다. 옷을 벗은 여성의 표정에 당당한 면이 있다고 해도 사정은 바뀌지 않는다. 여자는 자신의 역할을 충분히 의식하고 있다. 그런데 왜 하필이면 이 여성은 성장을 한 딱딱 한 남성들 사이에서 벗는 일을 자신의 역할로 골랐을까? 이 여성은 이처럼 옷 을 벗고도 주체적이 될 수 있을까? 이 문제는 20세기 후반에 이르도록 논란이 분분했지만, 여전히 명쾌하게 답이 나오지 않은 상태이다. 팝 가수 마돈나를 자신의 역할에 당당한 페미니스트로 봐야 할지, 아니면 여성이 자신을 스스로 성적으로 대상화함으로써 성 상품의 소비와 유통을 원활하게 하는 엔터테이너 가 되었다고 해야 할지 의견이 엇갈리듯, 이 작품 속의 여성에 대해서도 마찬 가지로 여러 이야기가 있을 수 있겠다.

하지만 이 작품을 두고 확실하게 말할 수 있는 한 가지는 있다. 마네가 남자 를 볼 때와 여자를 볼 때, 마음가짐과 전망을 달리했다는 사실이다. 우리는 이 작품을 통해 '보고 그린다'는 것이 두뇌와 시신경의 합작품이지, 시신경만의 일이 아님을 분명하게 알 수 있다. 이 점은 알타미라의 동굴 벽화가 원시인의 모방본능에서 비롯된 것이라고 할 때도 마찬가지이다. 그 그림은 원시시대 화 가가 시신경만을 작동해 나타난 결과물이 아니었다. 두려움을 딛고 살고자 하 는 의지가 더 깊숙한 곳에 자리 잡고 있었다. 이러한 삶의 충동으로 두려움을 주는 대상과 소통하였던 것이다. 소통의 방식은 계속 변하였지만, 대상과 소통 하고자 하는 내면의 욕구는 오늘날까지도 변함없는 예술 창작의 원동력이다.

미메시스와 계몽

마네가 그토록 신뢰를 보냈던 빛! 현대인들은 그동안 이 빛의 힘을 빌리면 세상 만물을 '객관적'으로 바라볼 수 있다고 믿으면서 살아왔다. 그런 면에서 현대인은 모두 마네의 후손들이다. 그리고 후손답게 마네의 과업을 이어받아 그동안 이 '보는 일'에 관해서 선조들이 상상할 수 없을 정도의 진보를 이룩하였다. 스스로 객관적이 될 수 있다고 믿어 의심치 않았고, 그래서 보고 듣는 능력을 계발하는 일에 공을 들였다. 당연하다고 여겨 모두들 별다른 생각 없이 이 믿음에 따라 인식하고 실천하면서 꽤 오랜 시간을 살아 오늘에 이른 것이다. 그런데 우리 현대인들은 앞으로도 계속 이러한 믿음에 따라 살아도 되는 것일까? 감각적 지각의 객관성에 대한 믿음이 흔들리기 시작했음이 분명하게 보이는 까닭에 이러한 물음은 절박한 데가 있다.

도전에 직면한 마네의 후손들

아무리 생각해보아도 마네의 후손인 현대인이 마네와 같은 처지일 수는 없을 것 같다. 인상주의 화가 마네는 빛이 드러내주는 사물을 세심히 관찰하는 데

만족하면서, 자신의 뜻대로 주변을 정리 정돈할 수 있었다. 남성으로서의 자신을 신뢰했고, 자기회의라는 말을 몰랐다. 성장을 한 남성 시민들 사이에 벌거벗은 여자를 떡 하니 들어앉혀놓고도 그것이 자신이 받은 '인상'을 충실하게 드러낸 결과라고 우길 정도였으니, 정말로 만물의 영장다운 일이었다. 한마디로 그는 세상을 해석할 권리를 부여받은 근대적 주체로서의 자신에 충실하였던 것이다. 이 주체라는 게 자신들만이 생각하는 능력을 타고났다고 스스로 자평한 성인 남성에 한정되었음은 두말할 나위 없는 일이다.

남성 주체는 자신이 세상을 마음대로 요리할 수 있다고 여겼다. 자신의 뜻과 능력에 따라 세상을 해석하고, 그럴 만한 자격과 능력이 자신에게 있음을 의심치 않아 사회생활에서 당당한 시민으로 행세하였다. 물론 주어진 조건을 잘 살펴야 함은 너무도 당연한 일이었다. 여성들처럼 감정에 치우쳐 행동해서는 안 되며, 아이들마냥 터무니없는 일을 도모해도 안 되었다. 이 점을 깊이 명심하였다. 자신과 세상을 합리적으로 다스린 남성 시민은 마음이 무척 명랑했을 것이다. 뿌듯함도 느껴서 자신을 마음속 깊이 신뢰할 수 있었을 것이다. 마네만 해도 그렇다. 그냥 자신이 하고픈 대로 하였다. 그는 아마도 삼라만상을 더욱 잘 볼 수 있었으면 좋겠다는 일념일 뿐이라고 믿으면서 살았을 것이다. 여성들이 좀더 나긋나긋해졌으면 좋겠다는 소망조차도 더 잘 보겠다는 마음, 개척자의 의식으로 포장되어 들어갔다. 실제로는 자신이 보고 싶은 대로 보면서도, 정작 자신이 그렇다고는 조금도 생각하지 않았던 것이다.

하지만 20세기로 접어들면서 이 마네의 후손들에게 '보는 일'은 차츰 자명하지 않게 되었다. 이제는 마네처럼 보고 싶은 대로 보고, 자신이 본 것을 당당하게 내세울 수가 없게 된 것이다. 아마도 인간이 빛 자체를 조작하기 시작하면서부터 이런 상태로 빠져들었으리라. 사물을 세상에 내보내는 빛이 조작 가능한 것이라는 사실을 아는 사람들에게는 무엇을 본다는 일이 그처럼 사심 없

이, 즉 객관적으로 이루어지지 않는다는 사실도 분명하게 들어오기 때문이다. 요즘 우리는 유전자도 들여다본다. 난자의 핵을 분리시키는 기술이 정교해질수록, 우리에게서는 명랑함과 소박함이 사라진다. 더 이상 보이는 그대로 믿을 수 없다는 의구심에 휩싸이기 때문이다. 물론 더 많이 볼 수 있게 된 결과, 인류가 처분할 수 있는 진보의 과실은 이루 말할 수 없이 늘었다. 하지만 이에 대하여도 우리는 19세기의 근대인들처럼 많을수록 좋다는 마음으로 대하기 어렵다. 과학적 진보를 대하는 마음이 옛날만큼 편치 않게 된 것이다. 누리는 만큼 대가를 지불해야 하는 것은 역사적 교훈이며, 그동안 이미 여러 차례 절감했다. 그러니 진보를 대하는 현대인의 태도는 이중적일 수밖에 없다. 경탄을 보내는 것과는 별도로, 마음이 어수선해진다. 이쯤에서 그만두어야 옳지 않을까 자괴감마저 든다.

21세기를 사는 현대인은 이와 같은 진퇴양난에 빠져 있다. 어느 때보다도 극심하게 의식의 분열을 앓고 있다. 그래서 '지속가능한 발전'이라는, 말도 안 되는 개념을 고안해내었는지도 모르는 일이다. 서로 어긋나는 성질을 지닌 단어들을 듣기 좋게 버무린 이 개념으로 사안 자체는 오히려 미궁에 빠진다. 인간은 도대체 진보의 속도와 범위를 조절할 수 있는 능력을 가지고 있기나 할까? 이런 물음을 한번 시작하면 답할 수 없는 물음들이 꼬리를 물고 이어진다. 인간이 이룩한 사회는 그와 같은 예견 가능성을 실현해낼 만큼 합리적인가?

최첨단의 상황에서 원시적인 공포가 아직도 사람들에게 극복대상으로 남아 있을 리 없다. 그렇지만 무언가를 계속 극복해야만 하는 처지이기는 옛날 사람들이나 현대인들이나 마찬가지이다. 자꾸 새로운 것이 나타나기 때문이다. 과거의 원시성이 이른바 사회적 '터부'라는 이름으로 탈바꿈해서 나타나는 식으로, 옛것마저도 낯선 모습을 하고 새로움의 대열에 가세한다. 마네의 그림은 당시 사람들에게 시각적인 도전이었다. 절대로 보는 일의 대상이면 안 되는

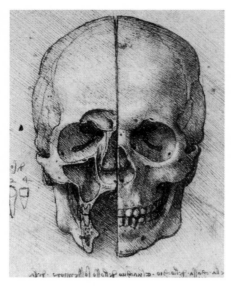

레오나르도 다 빈치, 〈해골〉, 1849. 다 빈치에게는 사생(寫生)하는 연필은 해부하는 칼과 마찬가지였다. 인식하는 능력을 숭상하던 시절, 갈라놓은 두개골도 아름다울 수 있었다. 하지만 차츰 인식은 아름다움의 균형을 깨뜨리면서 자기발전하였고, 지나치게 되면서 미덕을 잃었다.

것, 즉 여자의 벗은 몸을 보여주었기 때문이다. 당시의 도덕적 수준에 비추어 보았을 때, 이는 강력한 일격이었다. 그 후로 문명인의 시각적 감수성은 아주 많이 변했다. 요즈음 사람들은 마네의 그림을 참으로 무덤덤하게 본다. 하지만 그렇다고 요즈음 사람들의 '보는 일'이 편해졌는가? 현대인은 늘 상식에 걸맞은 대상들만 익숙한 대로 보고 세상을 이해하는가? 절대 그렇지 않다. 현대 문명인의 시각은 엄청난 도전에 직면해 있다.

이번에는 과학자들이다. 초정밀 현미경을 실용화해서는 사람들에게 유전자와 난자를 들여다보라고 강요한다. 그러자 철학자들이 반박하고 나섰다. 윤리적인 문제가 먼저 해결되어야 한다는 주장이다. 일찍이 칸트Immanuel Kant, 1724~1804같은 철학자들이 밝혔듯이, 난자는 과학적 분석의 대상일 수 없기 때문이다. 인간이라는 종種의 재생산에 관계된 문제인 것이다. 칸트는 인간 존재의 궁극 목적을 실현해야 할 이 영역Sexuality에 일상생활의 사물을 대하듯이 접근하면 안 된다는 금지명령을 내렸다. 책상과 의자를 대하듯, 필요에 따라 이용할 수 있는 대상으로 보면 안 된다는 뜻이다. 따라서 종의 재생산을 위해 인간에게 부여된 욕구능력은 분석대상일 수 없다. 분석이란 주어진 사물을 대상화하고 인간이 타고난 인식능력에 부합하도록 그 대상을 '처리'하는 일일진대, 자신의 성욕과 성행위의 파트너를

대상화해서는 안 되기 때문이다. 이는 인간에게 선험적으로 불가능하게 되어 있다.

경계를 넘으면 반드시 후환이 따른다. 2008년 개봉한 영화 〈색, 계〉는 분석 대상일 수 없는 욕구능력을 분석하여 사용한 사람들이 감당해야 할 후환을 칸트적 구도에 따라 성실하게 영상에 담아내었다. 어디까지나 현상계(인간이 감각적 지각을 통해 인식으로 경험할 수 있는 세계)의 사안인 정치적인 목적을 위해 인간의 욕구를 '조작' 할 때, 결국 그 대가는 조작하는 사람 자신에게 돌아온다는 줄거리이다. 칸트는 자연이 설정한 경계를 인간이 임의로 넘나드는 일을 자연은 인간에게 허용하지 않았다고 경고하였다. 인간이 그렇게 태어났기 때문에 어쩔 수 없는 일이다. 이 선험적 금지명령을 납득시키기 위해 칸트는 욕구능력과 분석능력이 인간에게 주어진 전혀 다른 두 능력임을 논증하였다.[3]

그러나 우리는 성적 욕구에 대해 서로 말을 하면서 살 수 밖에 없는 처지이다. 당착에 빠지지 않기 위해 대상화의 방식이 아닌 다른 방도를 강구할 필요가 있을 따름이다. 이 문제, 즉 물자체(일체의 인식 가능성과 경험을 초월한, 현상의 참 실재)의 영역에 속하는 성적 욕구를 어떻게 의사소통이라는 현상계 내의 문제로 드러내 보일 것인가의 문제에 직면하여 칸트는 『판단력 비판』을 써서 응답하였다. 한마디로 욕구를 욕구로 놔둔 채, 즉 분석의 대상으로 만들지 않으면서도 소통이 가능하도록 해야 하는데, 바로 이를 위해 세상에는 예술이 존재한다는 주장이다. 칸트는 예술이라는 형식을 갖추면 욕구가 감정으로 변환되므로, 서로 소통할 수 있다고 하였다. 인간이라면 이 '예술적 소통' 을 통해 서로 맺어질 수 있다. 왜냐하면 누구나 심장을 타고났기 때문이다.

심장의 합목적성

인간은 천부적으로 좋은 것과 싫은 것을 구분하는 감정능력을 타고났다. 인간

은 내면에서 발생하는 쾌감으로 객관적인 경험과는 전혀 다른 방식으로 외부 세계를 체험하면서 살아간다. 칸트가 밝혀냈듯이 인간은 '또 다른' 체험을 위해 '판단력'이라는 독특한 인식능력을 타고났다.

그렇다면 미적 체험에 왜 '또 다른'이라는 수식어를 붙였을까? 그것은 보통의 객관적인 경험을 넘어서는 활동이기 때문이다. 빨간 꽃잎과 초록 이파리를 보는 것은 객관적인 경험이다. 하지만 사람들은 객관적인 경험의 세계에 머물지 않는다. 다시 말해 빨간 꽃잎과 초록 이파리를 단순히 보는 것에 만족하지 않고 '장미꽃이 아름답다'는 판단을 내리기도 한다. 누구나 인간으로 태어난 이상, '장미꽃은 아름답다'고 판단할 줄 아는 능력을 가지고 있다. 칸트의 말대로 '판단력'이라는 독특한 인식능력이 있는 것이다.

사람들은 살아가면서 이러한 인식능력을 수없이 발휘하면서 산다. 이 세상에는 아름답고 추하고 좋고 나쁘다는 판단과 관련될 수 있는 수많은 사물이 존재하기 때문이다. 이런 경험이 쌓이면 어떤 사물을 대할 때 어떤 판단을 내리게 될지 미리 짐작할 수 있다. 애인에게 장미꽃을 선물하거나 정원에 장미를 심는 것도 이러한 경험의 소산이다. 장미꽃이 애인에게나 자신에게 좋은 감정을 준다는 것을 경험으로 알고 있는 것이다.

그런데 장미꽃에도 수많은 종류가 있다. 색이 조금씩 다르고, 싱싱한 정도가 다르며, 모양도 다 다르다. 우리는 장미꽃이라 하여 다 똑같이 좋아하는 것은 아니다. 장미꽃 중에서도 더 원하는 꽃이 있다. 꽃가게에서 장미꽃을 고르고 마음에 드는 장미꽃이 없을 때는 돌아서 나오기도 하는 것은 그 때문이다. 심지어는 이상적인 장미꽃을 찾아 그림을 그리기도 하고 유전자 등을 조작해 이를 구현하려 하기도 한다. 이런 욕구가 생긴다는 것은 우리가 현실의 꽃이라는 사물을 넘어서서 무언가를 회구希求한다는 뜻이다. 즉, 우리가 현실에서 경험을 통해 만나는 장미꽃에 머물지 않고 그 너머의 세계를 찾는다는 것이다.

바로 칸트가 말하는 '물자체'의 세계이다.

그런데 인간은 물자체를 직접 경험할 수 있을까? 칸트는 못한다고 했다. 의식 속에서 한 번 그쪽으로 건너가볼 수는 있을지언정, 완전히 옮겨가지는 못한다고 단언했다. 인간이 직접 보고, 만지고, 냄새를 맡을 수 있는 장미꽃은 어디까지나 현실 세계(현상계)에만 존재하기 때문이다. '빨갛다'와 '파랗다'와 같은 표현은 현상계에서의 경험이고 개념일 따름이다. 인간은 이러한 자연대상에 대한 경험, 즉 현상계에서의 경험을 완전히 떠나서 물자체를 경험하고 분석할 능력을 타고나지 못했다. 그래서 현상계와 물자체를 넘나드는 동안, 우리의 인식능력은 어느 한쪽으로도 확실한 결과물을 내놓지 못한다. '빨갛다'와 '파랗다'라는 개념을 사용할 수도 없고, 도덕적인 잣대를 들이댈 수도 없다. 마주한 내가 현상계의 개념에 매몰되지 않고 물자체의 세계로 한번 나아가봤다는 상태만을 확인할 수 있을 뿐이다.

확인하는 순간, 우리는 예사롭지 않은 상태에 처한다. 장미꽃 봉오리에 '빨갛다'는 개념을 부여하지 않을 수 있는 순간은 꽃봉오리의 자연적 속성에서 초월하여 물자체를 엿보는 찰나이기 때문이다. 이런 소중한 순간이 찾아오면, 인간은 마음으로 반응한다. 두뇌는 자신이 이처럼 엄청난 일을 하고 있으면서도 자신이 무슨 일을 하는지 파악할 도리가 없다. 이 순간적인 '넘어섬'은 인식능력의 범위를 벗어난 정신활동이기 때문이다.

인간의 정신능력에서 대상을 인식하는 활동은 극히 일부분에 불과할 뿐이다. 그러나 인간이 타고난 정신능력은 개념을 넘어서 무한지대로 나갈 수 있다. 인간의 정신은 인식은 물론, 선악을 가리는 도덕에도 관여하고 아름다움과 추함에 대한 감식능력도 갖는다. 이렇듯 종합적인 정신능력을 타고났음에도 오늘날 문명인은 대부분 빨갛고 파랗다는 개념들을 사용하는 인식행위로 정신활동을 채우고 있다.

장미꽃을 마주하는 이 순간만큼은 머리가 좀 더 많은 능력을 구비하고 있음을 확인할 수 있다. 현상계와 물자체를 동시에 연결한 두뇌가 여간 대견스럽지 않다. 뿌듯함이 밀려온다. 이 즐거움은 실체가 있는 감정이다. 편한 대로 멋대로 판단해서 좋아하는 것이 아니고, 술이 들어가 정신이 혼미해진 결과도 아니다. 정신이 너무도 뜻밖의 방식으로 활동한 결과 나타난 쾌감인 것이다. 마음속에 이 쾌감을 불러일으켜준 대상, 마주하고 있는 장미꽃의 특별함을 문명인은 '아름답다'는 술어로 인정해준다. '장미꽃은 아름답다'는 판단은 문명인의 두뇌가 경험적인 목적을 넘어서 계속 활동한 결과 나온 것이다. 이때 두뇌는 대상에서 벗어나 자기만의 독자적인 목적을 추구한다. 두 세계(현상계와 물자체)를 연결하려는 목적이다. 장미꽃을 장미꽃으로 '인식'하는 것에 그치지 않고 '아름답다'는 정서적 반응을 이끌어낸 인간 두뇌의 인식능력은, 결과적으로 외부에 있는 장미꽃이 아니라 자기 자신과, 즉 인식능력 자체와 상관했다는 이야기가 된다. 따라서 '아름답다'는 장미꽃의 속성을 두고 하는 말이 아니다. 장미꽃을 보고 있는 주체의 두뇌에서 '뜻밖의 일'이 생겼고, 그 결과 마음에 즐거운 감정이 일어남을 주체가 알아챘다는 이야기이다. 칸트는 아름다운 대상이 어떤 내용을 지녔는지 파고들지 않는다. 대신 보는 이의 두뇌에서 인식능력들이 서로 어떤 관계를 맺게 되었나를 분석한다. 이런 의미에서 칸트의 분석은 '형식적'이다. 우리의 두뇌가 이처럼 자기 귀속적인 활동을 할 수 있는 까닭은 다른 데 있지 않다. 오로지 인간에게 그런 능력이 선험적으로 부여되어 있기 때문이다. 이때 적용되는 선험원칙을 칸트는 '형식적 합목적성'이라 하였다. 이를 통해 계몽된 문명인의 마음속에서 '경험'과 '욕구'라는 서로 동떨어진 두 영역이 매개된다고 하였다. 그리고 이때 문명인의 두뇌가 수행하는 활동에 '반성Reflection'이라는 이름을 붙였다.

문명인이 반성할 수 있다 함은 현실의 사물이 자연법칙의 지배를 벗어나 인

잭슨 폴록, 〈넘버 2〉, 캔버스에 유채, 1949. 예술적 관점에서 보지 않는다면 이 작품은 그저 헝겊 위에 흩뿌려진 형형색색의 물감으로만 보일 뿐이다. '합목적성' 이라는 판단의 법칙에 입각해 보면 그제서야 '예술' 이 된다.

간이 보는 것과는 다른 방식으로 존재할 수 있음을 알려주는 것이다. 미적 대상 이를테면 장미꽃과 같은 사물은 '식물' 이라는 자연법칙에 따른 존재방식이외에 '아름다움' 이라는 합목적성에 따른 존재방식을 실현한다. 이런 특징은 장미꽃보다 회화작품에서 더 뚜렷이 감지된다. 잭슨 폴록Paul Jackson Pollock, 1912~1956은 널찍한 화폭에 온갖 물감을 풀어놓았다. 그리고는 〈넘버 2〉란 이름을 붙였다. 이 작품을 예술로서 바라보지 않으면, 헝겊과 형형색색의 물감이라는 해체된 구성요소만 눈에 들어오게 된다. 보는 이가 자연법칙에 따라서만 그림을 받아들이게 되면 이런 '물건' 들이 현상계에 모습을 드러내게 된다. 캔버스라는 헝겊 위에 물감 등의 화학물질이 어수선하게 범벅되어 있는 물건으로 인식되는 것이다. 그런 의미에서 본다면 화가는 매우 비합리적인 일을 벌였다고 할 수 있다.

그러나 이 물건을 자연법칙이 아니라 '합목적성' 이라는 판단력의 원칙에 입각하여 바라보면, 보는 이는 가상의 세계를 열 수 있다. 〈넘버 2〉라는 이 사물은 이처럼 상식적이지 않은 일을 가능케 함으로써 예술작품이 되었다. 예술작품은 가상이라는 존재방식으로 자신의 가치를 실현하는 '인공물' 이다. 문명인이라면 이 그림을 보는 행위를 자연법칙에 따르는 인식활동을 수행하는

선에서 멈추면 안 된다. 인식능력을 한층 더 고차원적으로 활동시켜야 한다. 헝겊 위의 다양한 색채들을 자연인과성에 따라서 분석하는 일을 그만두어야 한다. 분석적인 인식활동을 넘어서 합목적성에 따라 움직이는 단계로 들어서야 하며, 마침내 인식능력이 반성구조 속에서 활동하도록 끌어올려야 한다. '더 높은' 인식활동을 성공적으로 수행하였을 때, 보는 이는 '쾌감'을 느낀다. 이 쾌감을 옆 사람에게 전달하는 술어로 '아름답다'는 형용사가 오래전부터 사용되어왔으므로, 계속 이 술어를 빌어 두뇌 속에서 일어난 일의 결과를 사회적으로 전달하기로 한다. 결국 〈넘버 2〉의 미적인 가치는 이와 같은 정신활동에서 나오는 것이다. 여기에는 두뇌의 정신활동과 내면의 정서적 반응이 한 개인에게서 완벽하게 일치해야 한다는 전제가 들어 있다. 판단력이 반성적으로 활동하였을 때, 비로소 주체는 머리와 마음이 하나로 된, 완결된 정체성을 획득할 수 있다.[4]

욕구와 감정

칸트의 구도에 따라서 보면, 아도르노Theodor Wiesengrund Adorno, 1903~1969가 단언했듯이 욕구는 결코 예술작품에서 사라지지 않는다.[5] 다만 코드가 변환될 따름이다. 그런데 코드 변환이 성공적으로 진행되어 예술의 경지에 도달했는지 아닌지를 판단하는 근거는 어디에 있는가? 예술과 비예술의 차이는 어디에 있는가?

칸트가 제시한 분명하고 뚜렷한 근거는 인간의 마음이었다. 대상을 앞에 두고 이를 분석하고 인식하려는 관성에서 벗어나는 한편, 아울러 대상을 통해 말초적인 자극을 얻으려는 의도마저도 포기한다면, 인간은 분명히 마음이 내는 목소리를 들을 수 있다는 것이다. 그러면 인간은 무엇을 선택할 때, 대상의 효용성에 매몰되지 않고 또 욕구를 해소하는 일에 급급해하지도 않으면서 품위

'난자의 핵'이라는 개념을 이처럼 볼 수 있는 사물로 만들어주는 현미경은 평범한 사람들이 사용하는 숫자의 의미를 무력화시킨다. 불가능한 것을 가능하게 만드는 최첨단의 장비가 고작 곱셈의 배수로 지칭될 때, 현대인의 분석능력은 이미 경계를 넘어선 것이 되기 때문이다. 자기보존의 한계를 스스로 설정해야만 하는 처지가 된 분석능력은 피로감에 휩싸여 대상에 대한 존중을 잃는다. 인간이 분석능력을 발휘하는 것이 아니라, 분석이 인간을 대상화하는 상태가 된다.

를 유지할 수 있다. 마음에서 우러나는 품위를 유지하는 인간은 마주하는 대상에 대해서도 고품격으로 접근한다. 칸트에게는 인간이 그런 본성을 타고났다는 확신이 있었다.

이런 논리에 따르면, 결국 잘된 미술작품 한 편을 보는 것은 자기 마음의 움직임을 포착하기 위한 응시凝視라는 이야기이다. 칸트에 의해 미술품은 물질에서 영혼의 일로 격상되었다. 칸트는 이런 마음의 움직임을 통해 물자체가 현상계와 접속한다는 주장도 폈다. 세련된 예술작품을 통해 우리는 현실에서 일상생활을 유지하면서도, 즉 현상계 내에 거주하면서도 물자체의 세계가 존재함을 받아들일 수 있게 된다는 이야기이다. 그렇다면 볼 수는 없지만 분명하게 존재하는 '또 다른' 세계를 확인하기 위해 마음이 그처럼 필요했다는 말인가? 칸트는 그렇다고 확언하였다. 그리고 자신의 철학체계를 동원하여 논증하였다. 예술은 이 '또 다른' 세계를 확인하게 해주는 매개자이다. 하지만 갈수록 기세가 등등해지는 자본 앞에서 물질도 영혼도 모두 잃어버린 21세기는 이런 세심한 구분들을 존중할 의사가 없다. 안 보이면 보이게 만든다는 근대 남성 주체의 태도를 답습할 뿐이다. 그래서 덩달아 우리의 시각은 말할 수 없는 부담을 떠안게 되었다.

원시적인 공포는 영적인 문제였다. 무당의 푸닥거리는 이 공포와 교류하는 인간이 지닌 자연에의 동화능력이다. 하지만 개명된 세상에서 영성靈性은 소통 가능성을 잃었다. 의사소통이 합리적 분석능력을 통해서만 가능하다고 믿는 문명의 미신이 들어섰기 때문이다. 미메시스는 우스꽝스러워지고, 분석은 전지전능해졌다.

'터부'는 이미 원시적 공포를 상실한 자연이다. 인식된 공포이기 때문이다. 인식이란 경계를 설정하는 일이다. 가지 말아야 하는 곳이 어디부터인지 이미 알아 버린 상태인 것이다. 일단 문명인이 이 '한계 지점'을 포착하게 되면, 한계는 더 이상 그만두어야 할 지점으로 남지 않는다. 그래서 화禍가 발생한다. '아는 것이 힘'이라던 베이컨의 말을 금과옥조로 삼는 문명인들로서는 경계 밖의 대상이라고 해서 무서움에 떨면서 그냥 내버려둘 수도 없는 노릇이다. 두려움이 제거된 터부는 현미경 아래 놓일 수 있다. 필요한 것은 오직 관찰자가 피사체를 충분히 인지할 수 있을 만한 양과 질의 빛이다.

그런데 이런 개명된 세상에서는 여러 명이 넓은 공간에서 첨단장비를 공동으로 사용해도, 앞에 놓인 현미경은 각자 자신이 직접 들여다보아야 한다는 원칙이 있다. 현미경은 실험실 안 사람들을 하나로 묶어준다. 서로 직접 눈빛을 교환하지 않아도, 우리는 현미경을 통해 같은 능력을 타고 났음을 확인받는다. 실험실은 시민사회의 모델이다. 이 방안에 머무는 동안 개인은 유능하다고 느낀다. 하지만 개명된 개인은 빛의 작용으로 드러나는 사물의 모습을 있는 그대로 즉 '객관적'으로 보고 듣기 위해 이루 말할 수 없는 대가를 치러야 한다.

최초의 시민적 개인, 오디세우스

개명된 개인이 얼마나 많은 대가를 치러야 하는지와 관련하여 오디세우스에게 해海를 떠돌면서 겪는 모험들만큼 흥미진진한 이야기도 없을 것이다. 계

몽을 위해 그 대가를 치르는 인간에 대한 이야기가 신화적 전승傳承에 들어 있는 것을 보면, 아마도 태곳적부터 그런 일이 있었던가 보다. 계몽을 실행하는 인간이라면 누구나 반드시 갚아야 하는 업보를 치르느라, 오디세우스는 험난한 모험을 한다. 그의 행보에는 좌절이란 단어가 들어설 틈이 없다. 하지만 그토록 긴 세월이 지났어도 사람들의 관심이 줄어들지 않는 까닭은 이 영웅의 행적에 인간적 면모가 들어 있기 때문일

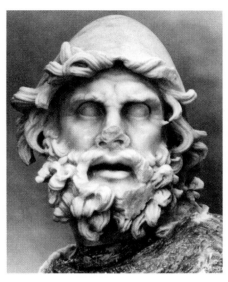

이탈리아 스페를롱가(Sperlonga)시 티베리우스 동굴 유적지에서 발굴된 오디세우스 상(일부). 그의 모험담은 개명한 개인이 치러야 할 대가에 대한 흥미진진한 알레고리이다.

것이다. 오디세우스의 모험 덕분에 신화란 신들의 이야기가 아니라 인간의 운명에 대한 알레고리라는 주장이 설득력을 갖게 되었다.

호메로스Homeros, BC 800~BC 750가 들려주는 이야기에 따르면 에게 해를 사이에 두고 그리스 연합군과 도시국가 트로이가 10년간 전쟁을 벌인 끝에 트로이가 몰락한 사건이 있었다. 오디세우스는 두 진영 사이에 지루한 공방전이 계속될 때, 그 유명한 '트로이 목마'라는 계책을 생각해낸 인물로 전해지고 있다. 그렇지만 정작 우리의 관심을 끄는 것은 그 이후 오디세우스의 행적이다. 전쟁에서 승리를 거둔 그는 고향에 돌아가 원래의 모습으로 살아가기 위해 부하들과 배에 오른다. 그러나 그야말로 죽을 고생을 다한 끝에 간신히 자기 한 몸만 살아 고향땅을 밟을 수 있었다. 오디세우스가 본래의 자신, 즉 이타카의 왕이요

페넬로페의 남편이자 텔레마코스의 아버지로 되돌아가기 위해, 다시 말해 원래의 정체성을 되찾기 위해 가는 길은 위험할 뿐 아니라 손안에 들어온 향락도 내동댕이쳐야 하는 고난의 행군이었다. 하지만 오디세우스는 고향에 돌아가겠다는 굽힐 줄 모르는 의지로 그 험난한 여정을 계속한다. 풍랑과 같은 자연의 변덕 앞에 때로 길을 잃기도 하지만 그는 자신이 가야 할 목표를 눈앞에서 놓치는 법이 없다. 뚜렷한 목표의식을 가지고 역경을 극복하는 한편으로, 아울러 중간에 봐야 하고 겪어야 할 일들에 대해서도 전혀 소홀함이 없다. 스스로 똑똑하다고 생각하는 자가 어찌 이런저런 사정을 고려해 '사건'들을 몸소 겪지 않고 넘어갈 수 있겠는가. 요정들이 유혹하면 받아들인다. 하지만 잠시 동안일 뿐이다. 다시 간다. 그리곤 또 새로 닥치는 모험에 기꺼이 몸을 맡긴다.

오디세이아

한번은 키르케(그리스 신화에 등장하는 요정)가 오디세우스에게 경고했다. 세이렌에 관한 것이었다. 세이렌은 상반신은 여자, 하반신은 새의 모습을 한 요정인데 노래와 연주 솜씨가 뛰어났다. 이들은 지중해의 섬에 살면서 감미로운 노래로 지나가는 배의 선원들을 섬으로 유혹하여 잡아먹었다. 노랫소리를 들은 사람들의 몸은 거부할 수 없는 유혹에 이끌려 소리가 나는 쪽으로 빨려 들어가곤 했다. 오디세우스는 세이렌의 이 '치명적인 노래'를 반드시 듣고 싶었다. 난세의 영웅이 그처럼 좋은 것을 포기할 수는 없었던 것이다. 그렇다고 단 한 번의 즐거움을 위해 목숨을 걸기도 싫었다. 그래서 몸에서 귀를 분리시키기로 결정하였다. 방법은 두 가지였다. 몸을 배에 묶고 귀를 열어두거나 귀는 막고 몸만 움직이면, 기막힌 노래가 파 놓은 운명의 덫에 걸려들지 않을 수 있었다. 오디세우스는 귀를 열고 몸을 배에 묶는 쪽을 택했다. 노래만 듣고 죽음은 피하겠다고 마음먹었다. 대신 부하 선원들은 밀랍으로 귀를 막은 채 몸을 움직여

항해를 계속할 수 있게 하였다.

한 공동체 내에서 이보다 더 완벽한 노동 분업은 있을 수 없었다. 여기에서 분명한 것은 분업이 이처럼 완벽한 경지에 도달하기 위해서는 오디세우스와 같은 탁월한 지도자가 있어야 한다는 사실이다. 오디세우스의 지시는 사물의 이치를 깊이 터득한 경우가 아니면 내리기 불가능한 내용을 담고 있다. 그의 지시사항은 한마디로 우리가 '근대적'이라고 지칭하는 계몽에 해당된다. 귀로 듣는 '인식행위'를 듣는 이의 몸, 즉 피와 살로 이루어진 유기체에서 분리시킬 수 있어야 하는데, 이를 위해서는 사물의 성질과 기능을 필요에 따라 잘 파악해서 구분할 줄 알아야 하기 때문이다. 오디세우스는 이 일을 아주, 잘, 해 내었다. 그래서 아도르노와 호르크하이머Max Horkheimer, 1895~1973는 공저 『계몽의 변증법』에서 오디세우스를 근대적 개인의 원형으로, 그가 에게 해에서 겪는 모험을 계몽의 원형으로 내세웠다. 사건을 겪을 때마다 부분들을 따로 떼어 보는 기민함을 발휘하는 데 오디세우스를 따를 만한 인물이 또 없을 것이기 때문이다.

노래를 들으면 노래가 나오는 곳으로 몸이 저절로 이끌리는 자연의 부름은 결국 죽음을 의미한다. 이를 유럽의 예술은 오르가슴(작은 죽음)이라는 성적 메타포에 적용하기도 한다. 하지만 자신을 만물의 영장이라 여기는 근대인에게는 자연의 부름에 순순히 응할 수 없는 뚜렷한 목표의식이 있다. 오디세우스처럼 집으로 돌아가야 하는 것이다. 반복되는 일상이지만, 그리고 그 반복의 결과 어느 날 죽음에 이르게 되지만, 또 그렇다는 사실도 잘 알고 있지만, 오늘 임의로 그 반복의 고리를 끊어낼 수는 없는 노릇이다. 현재를 구성하는 촘촘한 관계의 그물망에서 자기 몫을 담당해야만 한다. 삶의 업보, 현재라는 그물에서 빠져나와 저 바닷속 감미로운 노래가 울려 나오는 곳으로 가겠다는 충동에 피와 살이 들끓어도, 노래를 듣기 위해 몸을 돛대에 묶는 행위를 한 사람은 그리

로 빨려 들어갈 수 없다. 근대인은 자연의 부름에 순응할 수 없다. 죽음을 자발적으로 선택할 수 없는 것이다. 대신 예술에서 죽음을 '연출'하는 일을 빈번히 한다. 진짜 죽는 대신 연출된 오르가슴을 도입하는 것이다. 인간의 궁극 체험에 대한 연출의지를 드러내기 위해인지, 서구의 예술은 오르가슴으로 뒤덮여 있다.

자연을 개척하겠다고 나선 근대인은 삶과 죽음을 분리했다. 치밀한 계산능력을 발휘해 죽음에, 자연의 유혹에, 그 무아의 합일 상태에 저항했다. 계산능력을 극대화한 결과 목숨을 걸지 않고도 자연의 치명적인 유혹에 맞설 수 있게 되었다. 그러나 오디세우스는 '인식'하는 일을 하는 동안 내내 돛대에 묶여 몸부림쳐야 했다. 오라고 유혹하는 저쪽으로 가야 하는데, 몸을 묶었기 때문에 갈 수가 없다. 자신이 자연과 하나가 될 수 있음을 확인하는 순간에 자기가 더운 피와 살로 이루어진 몸을 타고난 존재임을 뚜렷하게 깨닫고 마는 것이다. 세이렌의 치명적인 노래를 듣지 않고 노 젓는 일만 한 부하들과는 달리, 아름다운 노래를 들은 오디세우스는 저 바다 한가운데에 실재하는 **아름다움**을 **고통**으로 기억하게 된다. 오디세우스처럼 계몽된 인간은 분석하는 능력을 현실적으로 적용하는 가운데 몸과 마음이 하나가 되는, '행복한 순간'이 정말로 있음을 확인한다. 하지만 안다고 해서 정작 몸을 그쪽으로 움직일 수는 없다. 죽지 않는 한에서만 이 앎, 행복의 실재를 확인하는 인식은 의미를 지닐 수 있기 때문이다.

오디세우스는 죽어 행복한 상태로 넘어가는 대신 목숨을 부지하고, 행복의 실재를 그 똑똑한 머리로 확인하였다. 다만 확인하기 위해 엄청난 대가를 치러야 한다는 사실이 막막할 따름이다. 행복은 인식이 아니기 때문에 이를 확인하기 위해서는 눈과 귀 같은 부분적인 인식기관이 아닌 몸 전체가 필요하다. 오디세우스는 귀를 통해 '행복이 있다는 사실'만을 확인했을 뿐, 정작 행복 자체

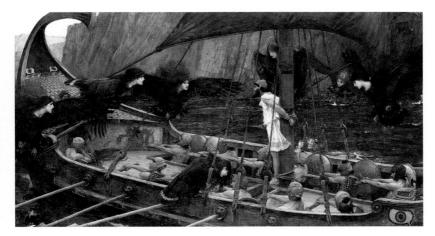

존 윌리엄 워터하우스, 〈오디세우스와 세이렌〉, 캔버스에 유채, 1891년. 세이렌의 노래를 들어보기로 결심한 오디세우스는 돛대에 몸을 묶었다. 자연의 부름에 순응할 수 없는 근대인은 자연과 하나가 되는 순간이 실제로 있을 수 있음을 인식할 뿐 궁극적으로 하나가 되지 못함으로 인해 고통을 감내해야 한다.

는 인식할 수 없었다. 행복이 무엇인지 알려면 세이렌이 부르는 대로, 그리로 가야 하는 것이다. 세이렌의 부름에 응한 몸은 분열을 겪지 않고 고통에서 벗어날 것이다. 하지만 몸을 묶은 오디세우스는 스스로 자신의 몸을 통제한 결과 고통당한다. 고통은 똑똑한 머리로 실천에 옮긴 계몽의 결과이다. 고통은 분열을 낳는다. 절대적으로 불가능한 부분이 자기 속에 있음을 깨달았기 때문이다. 행위의 결과를 자기 몸에 새겨 넣어야 하는 가련한 근대인이 되는 것이다. 오디세우스에게 듣는 일은 행복의 실재에 대한 인식을 가져다줌과 동시에 자신이 살과 피를 지닌 자연의 일부임을 깨닫도록 한다. 자기 속의 자연이 바다 한가운데의 자연과 하나가 되고자 하는 열망은 인간에게 심어져 있는 정당한 욕구이다. 그런데 몸을 묶었기 때문에 하나 되고자 하는 열망을 고통으로 '인식'하고 말았다. 고통에서 벗어나려면, 몸을 풀어놓아야 한다. 그러면 몸은 자연으로 돌아가고, 한갓 살덩어리로 돌아간 귀는 인식능력을 잃는다. 죽음을 통해

몸은 온전하게 인식에서 해방될 수 있다. 더 이상 듣지 않아도 되기 때문이다. 하지만 오디세우스는 죽지 않았다. 그래서 그 벗어남, 다른 상태로 넘어감을 바로 자신의 몸에, 계속 들으라고 묶어놓은 몸에 고스란히 기억시킬 수밖에 없었다. 죽음과도 같은 고통이다. 살아 있는 인간으로서는 체험할 수 없는 죽음을 체험하는 경지이다.

그런데 바로 이런 고통이야말로 목전의 이익만을 추구하고 이익의 극대화를 위해 자연을 한갓 가공의 대상물로 전락시키는 근대인에게 인생의 목적을 알려주는 유일한 가능성이다. 인간은 결국 죽는다는 절대명제를 삶의 한복판에서 '인식' 하도록 하는 것이다. 고통으로 변한 세이렌의 노래는, 오디세우스로 하여금 몸과 귀를 분리시키고 있는 한 행복을 누릴 수는 없지만 이 세상에 행복한 상태가 분명히 존재함을 절감하도록 한다. 지금 왜 이런 고생을 하는지, 노동 분업의 한 자락에서 열심히 일하는 사람들에게 그 까닭을 알려주는 것이다. 이 고통을 의식하지 않고 노 젓는 일에만 골몰하는 노예들은 시민사회에서 주인으로 행세하지 못한다. 그들은 한낱 기계의 부속품일 따름이다.

오디세우스를 태운 배는 유유히 위험 지역을 통과한다. 살았다! 하지만 세이렌의 노래를 듣기 이전처럼 살지는 못한다. 일단 노래를 들었으면서도 살아남은 사람은 완전히 다른 사람이 될 수밖에 없다. 처절한 고통의 기억이 머리와 가슴을 점령한다. 삶이 계속되는 한, 고통도 늘 함께 간다. 행복이 실재함을 알아버렸기 때문이다. 그렇다면 이처럼 고통을 당하기 위해 여기까지 왔단 말인가?

맞다. 바로 그렇다. 고통이 없다면 오디세우스의 배라는 공동체가 왜 그처럼 '가차 없는' 방식으로 노동을 나누어야 했는지 까닭을 알 수 없다. 행복이 정말 실재함을 알려주는 고통을 통해서만 무자비한 방식으로 계몽을 실행하고 있는 공동체의 존재 이유가 살아난다. 그래야 공동체 내에서 이루어지고 있는

노동 분업이 다시 하나로 통일 될 수 있다. 그 결과 고통은 근대적 계몽을 통해 실행에 옮겨진 노동 분업을 상대화시킨다. 살아서 앞으로 나가기 위해 역할을 나누었지만, 나누는 것 그 자체가 존재의 목적일 수는 없음을 공동체 구성원들에게 주지시킨다. 우리는 모두 행복해지기 위해 지금 일을 하는 것이다. 그냥 앞으로 노 저어 가야 해서, 그저 앞으로 나가야 하기 때문에 이토록 힘들여 노를 젓고 있는 것이 아니다. 그런 진보는 무의미하다. 진보는 행복하기 위한 방편일 따름이다. 한 배에 타고 있는 두 계층이 이처럼 합심해서 일을 하는 이유에 대해 모두가 납득하고 있지 않으면, 분업은 부당하다. 모두가 자연과 하나되는 순간이 정말 있을 수 있음을 깨닫지 못하고 그냥 살아남기 위한 분석만을 계속한다면, 그것은 더 이상 인간사회라고 할 수 없다. 계몽기계이다. 인간은 자신이 자연에서 와서 자연으로 돌아감을 잊어서는 안 되는 것이다. 이 자연의 궁극을 직접 대면하고 인간의 근원이 무엇인지를 파악한 후, 그 자연을 극복하는 오디세우스 공동체는 서구 근대 계몽의 모든 조목을 충실하게 구현한 경우이다.

오디세우스는 돛대에 묶여 세이렌의 노래를 들음으로써 평상시라면 체험할 수 없는 궁극, 죽음을 체험하였다. 시민사회는 이런 체험이 매우 중요함을 인정하였다. 그래서 예술을 가꾸었다. 예술이 욕구와 행복을 둘러싼 담론을 사회의 공론장에 등록시킬 가능성이 있다고 여겼기 때문이다. 예술의 유혹과 감동은 시민들로 하여금 온갖 규제와 규율로 묶인 일상에서 벗어나 궁극을 체험하도록 할 수 있다. 그러면 그 궁극은 예술의 힘으로 세련되어 우리 삶의 일부로 받아들여질 것이다. 시민사회에서도, 아니 시민사회이기 때문에 영혼이 몹시 필요했던 까닭이다. 예술은 종교가 사라진 시대, 시민사회에서 궁극을 사유할 수 있는 유일한 가능성으로 대접받게 된다.

시민사회는 구성원들에게 계몽의 요청을 충실하게 실현하라고 독려하였다.

계몽이란 타고난 인식능력을 손수 제대로 사용하는 용기勇氣이다.[6] 바로 오디세우스가 에게 해를 떠돌면서 발휘했던 용기이다. 절체절명의 순간에도 오디세우스는 이 용기를 결코 잃지 않는다. 그런데 그 모진 고생을 다하는 오디세우스는 대체 어디에서 그런 용기를 발휘할 힘이 나오는 것일까? 고향에 돌아가면 아내 페넬로페를 만날 수 있기 때문이다. 오디세우스에게는 행복이 약속되어 있었던 것이다.

현대인들 역시 오디세우스와 같은 처지이다. 시민사회는 계몽의 용기를 발휘하면 훗날 행복을 누릴 수 있음을 사회적 약속으로 내걸었고, 구성원들은 여기에 매달렸다. 그러나 요즈음 개명된 문명인은 이 약속이 기만이라는 사실을 안다. 열심히 노력하면 누구나 잘살 수 있고, 그런 기회가 모두에게 보장되어 있다고 그토록 선전을 해대었건만, 그래서 한동안 열심히 믿어보았건만, 시간이 지날수록 '아니'라는 생각만 늘어난다. 그런데 이런 기만은 모험 앞에서 몸을 사리지 않았던 오디세우스가 이미 태곳적에 경험한 바 있다. 외눈박이 거인족이 사는 바닷가 언덕에서 오디세우스 일행이 겪은 일화야말로 본의 아니게 기만당하는 계몽인의 운명에 대한 알레고리다.

외눈박이 거인족이면서 포세이돈의 아들인 폴리페무스를 만난 것은 오디세우스 일행이 세이렌 관할 구역을 통과하기 한참 전이었다. 거인족이 사는 해안에 도착하자 오디세우스의 부하들은 마실 물과 먹을 것만 챙겨서 얼른 떠나자고 했다. 그렇지만 오디세우스의 생각은 달랐다. 그는 그 언덕에 무엇이 있는지 보고 싶었다. 그래서 거인족이 사는 동굴에 제 발로 들어갔고, 화를 자초했다. 찾아들어간 동굴에 바로 괴력을 지닌 폴리페무스가 살고 있었던 것이다. 보고 싶고 알고 싶다는 오디세우스의 인식욕, 앎에 대한 갈구가 문제였다. 그 인식에 대한 욕구로 인해 오디세우스는 아주 위험한 순간을 맞이했다. 그러나 오디세우스는 타고난 인식능력으로 결국 거인 폴리페무스를 제압한다.

누구나 외눈박이 거인을 보면 그가 눈을 하나밖에 가지고 있지 않다는 사실을 단박에 알아차릴 수 있다. 그러나 두려움에 혼이 나가면 한쪽 옆에 놓인 나무토막이 눈에 들어오지 않는 법이다. 하지만 '용감한' 오디세우스는 이를 정확하게 보았다. 그리고 그것을 목적을 위한 도구로 이용할 수 있다고 판단했다. 이때 오디세우스에게 필요한 것은 단 하나, 두려움을 떨치는 것뿐이었다. 바로 계몽의 조건이다.

　오디세우스야말로 '스스로 지성을 사용할 용기를 가지라' 는 칸트의 요청을 신화시대에 올곧게 실천한 인물이다. 오디세우스에게 '최초의 근대인' 이라는 명함을 선사한 아도르노의 판단은 옳았다. 절체절명의 위기 앞에서도 '눈 하나' 에 '나무토막 하나' 를 '한 순간' 에 연결시킬 수 있다는 생각을 해낸 그는 교환가치 실현의 귀재다. 하나라는 숫자로 나무토막과 눈을 동일화하는 사유는 그 외눈박이 거인이 살아온 내력을 고려하지 않는다. 폴리페무스가 포세이돈의 아들이라는 대상의 '질적 가치' 는 계몽의 용기를 발휘하는 동안 절대로 고려되어서는 안 되는 요인이다. 폴리페무스의 질質은 신화 세계의 유기적 통일성에서 비롯된 것이었다. 하지만 오디세우스는 대상을 분석하기 위해 질적 요인을 머릿속에서 철저하게 배제시켜야 하였다. 그래야만 외눈박이의 눈과 나무토막이 '하나' 라는 양量적 등가물로 취급될 수 있기 때문이다. 계몽은 질을 양으로 변환하는 일이다. 수량화된 코드 변환을 통해서만 대상은 분석될 수 있다. 나무토막 하나를 눈 하나에 연결시켜내는 한순간을 자기 힘으로 실현시키는 오디세우스는 '하나' 라는 양Quantity만을 생각했기 때문에 거인의 괴력에도 개의치 않을 수 있었다. 그 '한' 순간을 실현시키기 위해 비굴하게 굴면서 폴리페무스에게 포도주를 먹이는 장면이라니. 오디세우스는 자신이 왕족이자 전쟁영웅이요, 현재는 무리를 이끄는 대장이라는 사실도 헌신짝처럼 버린다. 제압해야 할 대상뿐 아니라 자기 자신의 질Quality도 고려하지 않는 것이다. 그

결과 폴리페무스를 제압할 수 있었다.

그런데 바로 그 후부터 파탄이 일어나기 시작한다. 양적으로 제압당한 폴리페무스의 질이 오디세우스의 삶에 개입해 들어오기 때문이다. 폴리페무스가 포세이돈의 아들이라는 사실은 세상의 유기적 질서에 해당하는 것으로서 양화의 대상이 아니었다. 지성知性을 사용하는 용기를 발휘한 오디세우스는 신화 세계의 질서를 위반했다. 인간으로서 신의 아들에게 해를 가한 것이다. 그래서 또다시 거듭하여 지성을 스스로 사용하는 용기를 내야 하는 상황에 직면한다. 화가 난 포세이돈이 끝까지 그를 괴롭힌다. 이런 뒤집힘의 역학에 아도르노와 호르크하이머는 '변증법'이라는 말을 붙였다. '계몽의 변증법'은 수량화의 인간학적 귀결에 대한 경고라 하겠다.

오디세우스 그리고 근대인의 운명

지성으로 무장한 오디세우스! 그러나 그의 승리는 절대적이지 않다. 끝까지 용기를 잃지 않고 버티는 일이야 얼마든지 할 수 있다. 하지만 모든 것을 다 잃었다. 그는 빈손으로 집에 돌아온다. 모험을 하면서는 바로 코앞에 나타난 행복을 거듭 포기해야만 했다. 행복을 포기한 대가로 고통만 기억하게 되고, 그 고통을 넘어서기 위해 다시 몸을 움직이지 않으면 안 되는 덫에 하릴없이 빠져들었던 것이다. 집에 돌아오기 위해 10년이나 걸리다니, 너무 길었다.

오디세우스의 삶은 근대인의 삶이기도 하다. 호메로스의 『오디세이아』는 자연력에 맞서 싸우는 계몽된 인간의 여정을 그리고 있다. 신화에서 오디세우스, 즉 인류 최초의 문명인은 자신이 누구인가를 한시도 잊지 않는 강고한 의지로 요정이나 거인으로 의인화된 자연력을 제압해 나간다. 망망대해를 자신의 정신능력으로 헤쳐가겠다고 마음먹은 오디세우스는 자연의 유기적 질서를 무시할 수밖에 없다. 계몽에 필요한 용기를 발휘하면서 그는 그 모든 일을 혼

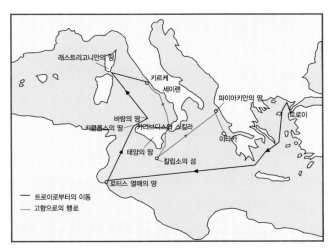

오디세우스의 행적. 트로이를 떠나 고향 이타카에 닿기까지, 오디세우스는 망망대해를
10년이나 떠돌았다.

자서 다 한다. 분석능력(잔꾀)으로 유기체에 균열을 내고는 그 사이를 빠져나
간다. 하지만 그가 지나간 뒤 균열은 곧바로 봉합된다. 유기체는 그냥 유기체
로 남는다. 아무리 분석해도 유기체를 화학물질로 둔갑시킬 수 없음은 진리이
다. 자연의 속성에는 조금의 변화도 일어나지 않는다. 길은 없어지고, 늘 새로
도전해야 할 망망대해가 나타날 뿐이다. 오디세우스가 망망대해에서 허우적
거리며 계속 방황해야 했던 까닭은 그가 알량한 분석능력으로 자연력을 제압
하겠다고 마음먹었기 때문이다. 동일화하는 사유(동일성 사유), 즉 수량화하여
대상에서 질을 배제시키는 분석적 사유를 현실에서 그대로 실천에 옮기는 용
기를 발휘했기 때문에 다시 자연의 도전에 직면하는 것이다. 결국 오디세우스
는 의지와 인식이 뒤엉킨 가운데 제자리에서 빙빙 돌 뿐이다. 자기 꾀에 자신
이 걸려든 형국이다.

　오디세우스의 운명은 고스란히 근대인의 운명이 된다. 지성으로 무장한 근
대인 역시 더 나은 삶을 위해 고군분투하지만 그 싸움에는 끝이 없다. 거듭 예

외적인 상황이 발생하고, 포세이돈의 저주는 계몽에 늘 따라붙는다. 근대인은 효율성을 앞세워 교환가치를 선택하고 경제적 풍요를 도모하지만 더 나은 삶이라는 목표는 다시 저만치 멀어진다. 그리고 미처 보지 못했던 자연력은 근대인의 지성을 비웃기라도 하듯 새로운 난관과 고통을 만든다. 예컨대, 슈퍼컴퓨터를 개발해도 허리케인과 쓰나미에 무너지는 오늘날의 현실을 문명인은 피해갈 도리가 없는 것이다. 고통은 문명인이 감내해야 하는 업보이다. 자연의 복수를 고스란히 감당하는 오디세우스는 바로 오늘을 사는 우리의 모습 그대로인 셈이다. 신화에 문명인의 초기 모델이 등장하는 것은 그래서 매우 타당하다. 궁극적으로 문명이 빠져들 수밖에 없는 자가당착에 대한 탁월한 설명이 되기 때문이다.

이 꾀 많은 오디세우스에게 인류 최초의 '시민적 개인'이라는 명함을 내주었던 아도르노는 바로 이 자가당착에 주목하였다. 우리 문명인이야말로 그런 당착을 삶의 토대로 삼고 있다는 통찰이다. 일상을 꾸려갈 때, 우리는 오디세우스처럼 한다. 자기보존이라는 목적을 달성하기 위해 분석능력을 총동원하고, 살겠다는 의지로 두려움을 극복한다. 그런데 아등바등 살아보니, 계몽된 일상이 삶의 궁극과 분리되는 결과를 피할 수가 없다. 분열은 필연이다. 근대인은 이처럼 자기보존과 존재이유가 둘로 나뉜 상태에서 살아간다. 이 분화가 근대인의 조건임을 제일 먼저 밝힌 사람은 칸트이다. 그리고 칸트는 이 둘이 다시 하나로 합치되는 영역도 발견하였다. 예술이다.

그러나 20세기, 아도르노는 이 합치의 가능성을 찾기가 어려워졌다고 한탄한다. 그리고는 계몽이 진전될수록 더 힘들어질 뿐이라는 우울한 전망을 내놓았다. 문명인이 살기 위해 어쩔 수 없다고 하면서 갈수록 정교하게 자연을 분석하기 때문이다. 그래서 이제는 자연을 직접 체험할 방도가 아예 사라지고 말았다. 세이렌의 노래가 더 이상 문명사회로 들려오지 않는 지경에 이른 것이

다. 사람들이 갈수록 도구적 합리성에 매달려 존재의 궁극 목적을 깨우칠 생각 조차 안 하기 때문이다. 비유적으로 말하자면, 귀찮고 비효율적이라며 세이렌 구역을 피해간다는 이야기이다. 그 결과 현대인은 자신이 자연에서 와서 자연 으로 돌아가야 할 존재임을 아예 잊고 살아가게 되었다. 아도르노는 계몽이 고 통을 피하는 방법마저 변통해주고 있기 때문에 상황이 더욱 악화되는 것이라 고 단호하게 말한다. 이 모든 것이 시작된 것은 바로 몸으로부터 눈과 귀(인식 기관)를 분리시키면서부터였다.

호르크하이머와 함께 쓴 『계몽의 변증법』에서 아도르노는 두려움을 제거하 기 위해, 그리고 자기보존을 위해 이처럼 자기 자신을 나누어야 하는 문명인의 고단함을 증언한다. 그리고 이 증언은, 그냥 보이는 대로 보고 들리는 대로 듣 기만 했을 뿐인데 나중에 그 결과에 대해 예기치 못한 방식으로 지불해야 하는 문명인들을 향해 내놓는 경고가 된다. 근대 세계가 찬양했던 인식행위가 오히 려 문명의 재앙을 불러온다는 경고이다.

'하면 된다'는 의지가 타자화시킨 세이렌의 노래

시민 예술은 시민사회의 타자他者[7]이다. 이는 오디세우스와 그의 부하들을 태 우고 지나가는 배가 세이렌의 노래와 얽혀 있는 관계와 같다. 밖에서 들려오는 노래가 배에 탄 사람들의 행동을 규정한다. 이 노래, 즉 타자를 의식한 결과 배 안에서의 노동 분업이 성사되었던 것이다. 여기에서 타자는 요지부동인 존재 이다. 지배자인 오디세우스도 마음대로 할 수 없다. 타자의 지시에 따라 배에 타고 있는 사람들을 배치해야만 했다. 게다가 다가가려 하면, 오히려 몸이 묶 여 있음을 더욱 뼈저리게 느끼게 해주는 절대자이다. 오라고 부르는 바닷속의 궁극과 자신의 몸이 원래 하나이어야만 하는데, 배 안에 묶여 있어 그럴 수 없 음을 깨달음으로써 지금 묶여 있는 몸이 원래 자연의 일부임을, 그러므로 자연

으로 돌아가야 할 존재임을 깨닫게 해주는 것이다.

자연의 원리를 온몸으로 따르지 않고 그 원리를 '인식'하기 위해 자신의 몸은 돛대에 묶고 부하들의 귀는 밀랍으로 막은 오디세우스는 인간의 몸이 원래 자연의 일부라는 사실을 무시했다. 하지만 오디세우스가 무시한다고 해서 그냥 당하고 있을 자연이 아니다. 자연은 자신을 주장한다. 그처럼 인위적인 필요에 따라 '도구적'으로 나누는 것을 자신에 대한 도전으로 받아들인다. 문명인이 지배자로 군림하면서 자연을 필요에 따라 이리저리 나누어놓으면, 자연은 어떤 식으로든 복수한다. 그래서 문명인은 그동안 자연의 복수에 응하면서 문명사회를 꾸려야 했다. 어느덧 이 복수의 역학도 깊이 깨우치게 되었다. 그야말로 열과 성을 다해 계몽을 추진해온 결과이다. 이제 문명인은 자신이 자연을 관리할 수 있겠다는 생각이 들었고, 정말 관리하기로 작정하였다.

현대 문명은 오디세우스가 모험을 하던 시절의 균형을 잃었다. 그때는 유기체로서의 자연이 오디세우스의 모험에 직접 개입할 수 있었다. 포세이돈의 저주라는 형태를 띠고, 분석하는 오디세우스의 앞길을 끊임없이 방해했던 것이다. 오디세우스는 극복하기 위해 일단 굴복해야 했다. 그러나 우주 개발도 서슴지 않는 현대의 문명인은 오만하다. 자연이 끝까지 자신의 본성을 고수하겠다고 버티는 것을 용납하지 않는다. 유기체로 연결되는 결절들을 찾아 분리시킨다. 관리 단계로 들어선 것이다. 현대 문명은 고통도 관리한다. 더 나아가 몸이 자연으로 되돌아가야 하는 순간마저도 교환의 대상으로 만들었으니, 그 대표적인 사례가 포르노다. 자본주의 사회이므로 교환을 성사시키는 가장 좋은 수단은 화폐이다. 거세된 오르가슴의 기억은 인식으로 코드가 변환된 채 포르노 테이프에 담겨 상품으로 유통된다.

포르노가 나쁜 까닭은 타자의 절대성을 훼손하기 때문이다. 성적 체험에서마저 자연이 부분과 자투리로 나뉘어 소비된다면, 문명인이 자연을 온전하게

체험할 가능성은 어디에도 없다. 자연은 문명의 타자이고, 문명이 자기 스스로를 돌아보게 하는 유일한 가능성인데, 가짜 자연이 사회에서 유통되면 가짜 타자도 극성을 부리게 된다. 그러면 문명인은 자연을 잃게 되고, 진정한 합일의 순간에 대한 기억마저 상실한다. 문명인의 몸은 기계가 된다. 자극에 대한 감수성이 아무리 높아져도, 합일은 아니다. 몸을 향락의 도구로 삼아 운영되는 프로그램이기 때문이다. 구매자는 향락을 누리는 대신 행복은 포기해야 한다. 때문에 포르노는 절대로 예술일 수 없다.

예술은 고통을 외면하지 않음으로써 행복을 약속한다. 물론 이 약속은 여태껏 실현되지 않았다. 하지만 이 훗날로 미루어진 약속을 끊임없이 상기시킴으로서 예술은 우리에게 거짓을 알아보게 하는 힘을 준다. 그러면 우리는 자신이 행복하지 못한 이유를 직시할 수 있게 된다. 현실이 잘못되어 있기 때문에 지금 불행한 것이지, 내가 허망한 꿈을 꾸기 때문이 아닌 것이다. 이런 깨달음은 값지다. 고통을 꿈으로 상쇄하지 않고, 고통의 원인을 들여다보도록 하기 때문이다.

귀를 막고 노를 젓는 사람과 몸을 묶고 자연의 부름을 인지하는 사람은 모두 같은 배를 타고 있다. 운명공동체이다. 운명이란 함께 살아남았으며 함께 그 일을 겪었음을 뜻한다. 운명은 오디세우스의 몸을 통해 고통으로 자리를 옮긴다. 세이렌의 노래는 아름다운 자연이 된다. 계몽을 통해 운명을 개척하는 배 위를 자연미Das Naturschöne의 예술이 밝게 비춘다. 예술로 자리옮김을 한 자연은 계몽에 대한 강력한 타자가 된다. 이런 자연은 문명인들로 하여금 현재를 극복하도록 추동할 수 있다.

고통은 육체적이다. 그래서 절대적으로 개인의 몫이다. 하지만 개인의 고통은 결코 당사자 개인의 실존적인 문제일 수만은 없다. 고통의 원인은 반드시 공동체가 제공한다. 영웅 오디세우스도 혼자서 그 고통을 맛볼 수는 없었다. 공동체가 있어야 했다. 부하들과 더불어 운명공동체를 이루어 배를 위기

에서 구출하였다. 물론 자연에 맞서지 않고, 진기한 것을 한번 체험해보겠다는 욕심을 내지 않았으면 그럭저럭 문제없이 집으로 돌아갈 수도 있는 일이었다. 이미 키르케가 일러 주지 않았던가. 피해갈 수 있는 방도는 얼마든지 있었다. 하지만 '저급한' 단계의 삶을 살지 않겠다고 선언한 문명인은 계몽된 인간으로서 사회를 조직하고 노동을 분배해야 한다. '더 나은 것'을 얻기 위해서이다. 이런 사회 안에서는 서로가 서로에게 상처를 입히게 되어 있다. 고통 없이는 문명도 없다. 문명인은 사회구성에 참여하는 집단적 정체성과 아울러 그와 동시에 어쩔 수 없이 '단독자'로서의 정체성을 갖는다. 과제를 담당하는 과정에서 자기 몫의 고통을 기꺼이 감수하는 단독자로서만 그는 구성원이 될 수 있다. 단독자로서 그는 스스로 자신에게 고통을 가할 수 없다. 누군가 그에게 고통을 주어야 한다. 이는 한마디로 사회 구성원 모두가 합심하여 그런 '고통을 불러오는' 상황을 연출해야만 한다는 것이고, 그런 상황에서만 개인은 고통 받음으로써 문명사회를 이룩한다는 이야기이다. 그처럼 공동 작업을 한 결과 자연을 정복하고 그 열매를 향유할 수 있다하더라도, 일단은 먼저 합심하여 고통을 생산하고 그리고 모두들 각자 고통을 자기 것으로 만들어야만 하는 것이다.

세이렌 구역을 통과하는 동안 오디세우스의 배에서 벌어진 일은 개인이 사회와 어떤 관계를 맺고 있는지를 적나라하게 보여준다. 구성원들이 운명공동체를 이루고 있음을 깨닫게 해주는 계기가 바로 고통이라는 사실! 그러므로 모두가 오디세우스의 고통을 알고 있어야 한다. 만일 고통이 사회화되는 과정이 없다면, 배 위에서의 연출은 한갓 노동 분업에 불과할 뿐이다. 왜 분업을 했는지, 그리고 왜 그토록 열심히 노를 저어야 했는지 그 이유를 알 턱이 없는 것이다. 이런 삶은 무의미하다.

노동 분업으로 축소된 문명은 정작 노동하는 당사자들에게 숨 쉴 틈을 주지

않고 꿈꿀 여유마저 빼앗는다. 그냥 계속 일만 하는 노동자는, 분업의 이유를 모르는 까닭에 거기에서 빠져나올 생각마저 않는다. 행복을 누려보겠다고 나서지 않는 노동자는 저항도 하지 않는 법이다. 그러므로 공동체 구성원이라면 의당 고통에 대해 알고 있어야 한다. 노동을 나누어 하면서 극복하려고 그토록 안간힘을 썼던 것이 바로 자연이었음을 깨달아야 하는 것이다. 그래서 왜 지금처럼 분업화된 노동관계에 자신이 참여하고 있는지 제대로 직시해야 한다. 그러면 자신을 이런 상태로 내몬 자연을 통해서만 현재를 극복하는 길이 열린다는 사실을 깨닫는 순간도 찾아온다.

다만 도움이 좀 필요하다. 배 위에서 제각기 자기 자리를 지키고 있는 사람들을 골고루 비추면서 모두를 하나로 묶어줄 무엇인가가 있어야만 한다. 노동 분업에서 벗어난 상징물이 필요한 것이다. 분업을 초월하는 상징체계를 통해 구성원은 분업으로 지시받은 노동을 각기 고립된 위치에서 수행하면서도 자신들이 무엇을 하고 있는지, 그리고 왜 지금 이 일을 해야 하는지 그 이유를 터득해 나갈 수 있다. 이 과정은 구성원이 모두 각자 자신의 힘으로 직접 상징 체계를 전유專有할 때, 성공적으로 이루어진다. 모두들 배 위에서 일하고 있고, 배 밖의 망망대해로부터는 아무런 도움을 기대할 수 없으므로, 그 무언가의 도움은 바로 배 안에서 나와야 한다. 그렇기 때문에 오디세우스의 고통이 필요한 것이다. 인간의 몸을 통해 문명사회에 편입된 자연은 고통이지만, 아름다운 노래를 지시하는 강력한 타자로서 예술이 된다. 행복의 네거티브인 고통은 내재화된 거울이다.

21세기의 자본은 분리 지배의 원칙을 관철함으로써 유례없는 속도로 자기 증식의 길을 달려가고 있다. 이러한 자본이 언젠가는 통합의 원리를 내세우는 자연으로부터 거센 저항을 받아 기세가 꺾일 수밖에 없음은 불을 보듯 뻔한 일이다. 자연을 양식화해서 타자로 주조해내는 예술은 따라서 자본주의적 질서

에 대한 교란자가 될 수 있다.

교란이란 원래 내부에서 시작되었을 때, 가장 성공적이다. 그러니 우리도 분화와 분열에 저항하는 예술의 욕구를 그리고 고통을 무기 삼아 자본의 자기 증식에 맞서는 기획을 한번 제대로 세워보면 어떨까? 신화 속의 이야기를 태곳적부터 이루어진 노동 분업에 대한 알레고리로 해석하는 데 그치면 곤란하다. 주인 혼자서만 아름다운 노래를 들을 뿐이라는 해석은 노동 분업의 불가피성을 일면적으로만 파악하는 것이다. 그런 식의 계몽으로는 행복을 추구하는 우리의 노력에 아무런 도움이 되지 않는다. 오히려 두 진영이 서로 반목하도록 조장할 뿐이다. 그보다는 분업에 참여하는 당사자들 모두가 한 배에 타고 있는 운명공동체임을 깨닫도록 해볼 일이다. 신자유주의를 표방하는 자본주의 질서의 세계에서도 공동체는 유지되어야 한다. 그렇지 않으면 우리는 자연을 헤쳐갈 수 없다. 오디세우스의 배가 처음부터 노동과 고통을 세상에 가져오기 위해 세이렌 구역을 지나갔던 것은 아니다. 오디세우스의 배는 이 세상에 행복한 순간이 정말로 존재함을 확인하기 위해 그곳을 통과하였다.

그동안 개발독재의 '하면 된다' 라는 표어가 우리의 삶을 온통 지배해왔다. 행복은 언제나 자식세대의 일로, '이 다음' 으로 미루어졌다. 그래서 미루어진 그 훗날이 와도 행복은 실현되지 않았다. 사람들이 영혼을 잃어버렸을 따름이다. 행복이 무엇인지 모르고, 소비와 소유만이 노동의 목적이 되었다. 그러므로 이제는 개발독재가 타자화시킨 행복도 사회적 담론에 끌어들일 필요가 있다. 계몽이 타자를 동반하지 않으면, 생산하기 위해 공동체를 유지시킬 뿐이다. 그러므로 문명사회에서 고통을 사회화하는 예술은 반드시 필요하다. 이는 생존에 관련된 일이다. 예술은 자연 고갈과 구성원들 사이의 반목을 막아줄 수 있는 유일한 길이기 때문이다.

근대의 꽃, 예술

꽃은 아름답다. 그래서 우리의 시선을 끈다. 바로 코앞에 할일을 두고도, 그쪽을 바라본다. 아무도 막을 수 없다. 막을 필요도 못 느낀다. 아름답기 때문이다. 이 어쩔 수 없는 끌림을 근대는 사회적인 안전장치로 만들었다. 사람들을 내면에서부터 움직이도록 하는 무언가가 근대사회를 구성하기 위해 반드시 필요했기 때문이다. 개인의 자유를 인정하면서, 이를 토대로 사회를 구성하겠다는 것 자체가 어불성설이었다. 각양각색의 사람들을 묶을 무언가가 절실했다. 그런 근대인들에게 아름다움이 눈에 들어왔다. 사람들의 자발적인 움직임을 강제하는 아름다움. 이 역설을 발견한 시민사회는 아름다움을 행운으로 여겼다. 그래서 이 행운을 사회기구로 격상시켰다. 시민사회는 예술을 매우 중요하게 가꾸었고, 마침내 사회기관으로 제도화시켰다.

이처럼 독특한 제도적 장치가 필요했던 까닭은 부르주아 민주주의가 구성원들 사이를 내적으로 분열시키기 때문이다. 직업과 계급에 따라서만 사회 구성원들이 서로 분열과 반목을 거듭하는 것은 아니다. 마음속에서 자기 자신과 화해하지 못하는 나약한 인간들, 밤의 어둠과 낮의 밝음 사이에서 현기증을 느

끼는 인간들, 밤새 욕망에 몸을 맡겼다가 깨어나면 바로 조직사회에 들어가야 하는 평범한 사람들. 바로 이런 이들이 모여 시민사회라는 거대한 덩어리를 구성해야 했던 것이다.

근대, 예술을 '발견' 하다

근대는 예술을 사회 한가운데로 불러들이지 않을 도리가 없었다. 사람들이 위정자들의 말에 진심으로 승복하지 않고, 종교의 가르침도 절대적으로 받아들이지 않게 되었기 때문이다. 이제 남은 것은 예술밖에 없다고 생각했다. 그런데 왜 꼭 예술에 매달려야 했는가? 그 까닭은 바로 사람들의 내면과 혼을 사회 구성에서 제외시키면 안 된다는 사정에 있었다. 근대는 이 사실을 인정했다. 내면과 영혼은 사적인 영역의 일이지만, 그냥 각자 알아서 개별적으로 처리하도록 내버려두면 곤란한 것이기도 하다. 사적인 영역과 공적인 영역이 서로 조화롭게 균형을 이루면서 나가야 사회가 안정될 수 있기 때문이다. 근대는 이 사실을 일찌감치 깨달았다.

근대 시민사회는 핵가족의 사생활을 구성의 중요한 축으로 삼았다. 다른 한 축은 공생활이다. 각자 사생활과 공생활을 독립적으로 누리고, 이 두 이질적인 영역을 잘 화합시켜 바람직한 시민이 되어야 한다는 프로젝트를 추진하면서 시민사회는 방법론도 채택하였다. 개인적인 문제는 사적 영역에서 다 해결하고, 온전한 성인의 자격을 갖춘 후 공적 영역에 발을 내딛는다는 순서를 정한 것이다. 그래야 강제가 아닌 계약을 토대로 이루어진 사회가 유지될 것이기 때문이다. 미성숙한 시민은 사회적으로 재앙이다. 그러므로 시민 가족은 종의 재생산이나 노동력 재생산과 같은 실질적인 문제를 해결하는 역할에 머물 수 없었다. 이런 일들에 정서생활이라는 새로운 영역을 하나 더 보태고 떠안아야 했다. 대가족 제도 하에서 살 때는 모르던 이 영역은 내면적 밀접함을 토대로 한

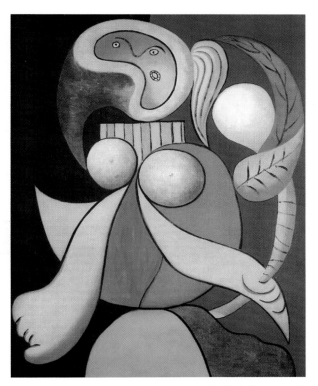

파블로 피카소, 〈꽃을 든 여인〉, 캔버스에 유채, 1932. 아름다움에 이끌려 하던 일을
멈추었다. 꽃이 의식 속으로 하염없이 빨려 들어왔다가 되짚어 나간다. 눈앞의 대상으
로 돌아간 꽃은 어느새 여인이다. 피카소는 자연 사물에 열망을 포개놓을 줄 알았다.

다. 강제를 자발적인 의지로 변환시키는 작업이 사회적으로 이루어져야 했는
데, 가정의 따뜻함이 최선의 방책이었기 때문이다. 정서생활이 중요한 만큼 연
애결혼을 가장 바람직한 결합으로 여기는 새로운 풍조가 등장하였다. 가족은
구성원을 정서적으로 결속시켜야 한다. 그래야 경제적으로도 안정을 이룰 수
있다. 사회는 이 결속을 토대로 유지된다. 사적인 결속과 사회적 통합. 참으로
엄청난 과제였다.

이 강력한 도전에 직면하여 시민사회는 예술을 '발견' 했던 것이다. 행운이었다. 예술을 통해 모든 것을 아우르는 상징체계를 구축해갈 수 있다고 믿었다. 근대 예술은 인간이 자신의 유한성을 자각함과 아울러 동시에 자유의지를 타고났음에 집착하는 존재임에 주목하였다. 이와 같은 인간의 이중적 의식에 천착함으로써, 예술은 시민사회의 요구에 적극 부응하였다. 경제와 정치가 물질 생산이나 유통과 같은 실질적인 문제에 매달려 있을 때, 예술은 쓸모없어 보이는 내면과 영혼을 담당하였다. 이러한 예술을 용납하고 돈까지 지불해서는 작품의 성과를 사회구성에 적극 활용한 서구의 근대인들은 현명했다. 아니 두려웠기 때문이라고 보는 편이 더 정확할 것이다. 그들은 시민사회가 이익집단으로 제각기 흩어질 수밖에 없음을 일찌감치 내다보았다. 도덕적 도그마로는 절대 해결할 수 없는 일이라는 사실도 알고 있었다. 종교적 도그마에서 벗어나 자유로운 시민사회를 구성하기 위해 그토록 많은 피를 흘렸던 역사적 경험에서 나온 지혜였다. 그들은 간접적인 방식으로 사회 통합을 도모할 필요가 있음을 절감했다. 사회적 가치체계를 상징으로 끌어올리는 예술작품은 말하지 않고도 구성원들을 훈련시킨다.

하지만 예술이 자신에게 부과된 과제, 사회 통합이라는 과제를 수행하면서 늘 이처럼 '우아한' 길만을 걸어온 것은 아니다. 시민사회가 계급적 부당함을 자행하는 만큼, 예술 역시 이데올로기적 편향을 강하게 노정露呈함은 어쩔 수 없는 일이다. 그래서 여러 차례 잘못을 저질러왔다. 파시즘에서 꽃피운 '정치의 미학화' 는 오용 사례의 한 편린일 뿐이다. 어려운 점은 여기에서 그치지 않는다. 무엇보다도 근대 예술이 구현하는 보편성이 서구적 근대의 잣대를 일반화시킨다는 지적에 대해 별다른 반론을 제기할 수 없는 사정이 떡 하니 버티고 있기 때문이다. 그렇다고 해서 우리는 이 과거의 유산으로부터 단절을 시도해야 할까? 한국인까지 포함하여 현대의 문명인들이 근대의 '찬란함' 과 '병폐'

모두로부터 전혀 자유로울 수 없다는 이 현실을 어찌해야 할 것인가?

'근대'가 노정하는 문제의 복합성은 한국인들에게도 앞뒤가 맞지 않는 일들을 많이 발생시켰는데, 아마도 그 중 대표적인 경우가 예술에 관련된 문제가 아닐까 싶다. 한국인들은 서구적 근대의 잣대로 재단된 민주주의를 그토록 갈구해왔다. 자본주의도 서구 근대의 산물이다. 서구적 근대란 이처럼 이미 우리의 삶 깊숙이에 들어와 있다. 그런데 서구적 보편인에 대해서만큼은 열망의 눈초리를 보내지 않았고 그래서 사유하지도 않았다. 그럼에도 우리는 어느새 그들을 닮고 말았다. 대부분은 소비를 통해서 그렇게 되었다. 상품에 묻어온 감수성을 전수받은 결과이다. 그래서 전지구적인 차원에서 자본주의적 유통의 고리를 확대재생산하는 데 아주 적합한 사람들이 되었다. 그런 서구의 근대적 산물은 모두 받아들이면서 왜 유독 예술과 인간에 대한 사유는 소홀히 하였을까? 아마도 근대를 기술적인 영역에 국한해서 이해했기 때문이라 생각해볼 수 있을 것이다. 개발독재 시절, 경제는 서구화하면서 민주주의는 한국적으로 하자는 이야기가 나왔던 적도 있었다. 경제와 정치 그리고 문화가, 또 사생활과 공생활이 서로 분화된 채 발달하지만, 궁극적으로는 뿌리가 같아서 어느 정도 서로 조응해야만 한다는 사실을 도외시했던 것이다. 지금 우리는 이 게으름의 대가를 치르고 있다. 정치적 민주화를 어느 정도 이루어냈다고 자부하는 지금, 영혼을 송두리째 내버리고 그 자리를 물질로 채워버렸다. 잘사는 일은 참 중요했지만, 그렇다고 영혼을 관리할 틈마저 없앨 필요는 없지 않았을까.

이제부터라도 소비와 소유에 익숙해진 사람들을 불편하게 하는 예술을 가꾸어볼 일이다. 예술은 사람들을 불편하게 해야 한다. 아름다움이 우리의 일상을 단절시키고 자신에게 주의를 돌리도록 하는 만큼, 그만큼 우리에게 무언가를 강제해야 한다. 이 무언가는 시대와 환경에 따라 달라질 수 있다. 현재 결핍된 것을 채우라는 강제이기 때문이다. 오늘날 우리에게는 영혼이 필요하다. 영

혼을 느끼라고 강제하는 예술이 필요하다.

할 일을 제치고 꽃을 바라본 사람은 그 황홀한 순간이 지나면 곧 불편을 느낀다. 아름다운 영상이 현재의 비참을 더욱 극대화시켜주기 때문이다. 자신의 욕구 또한 매우 허망한 것일지 모른다는 생각도 들고, 이래저래 복잡하다. 한번의 사로잡힘이 마음과 머릿속에 들었던 그동안의 잡스러운 생각들을 몰아낸 결과이다. 이처럼 속에 든 것을 다 밀어내고 자신을 한번 제대로 들여다보는 프로그램을 사회적으로 가동시켜보면 어떨까? 물론 더 골치가 아파질 수도 있다. 명약관화한 일이다. 하지만 예술을 가꾸면서 서구 근대인들이 그토록 되뇌던 말을 아주 무시하지 말았으면 좋겠다. 그들은 인간이라면 손에 항상 예술이라는 거울을 들고 살아야 한다고 말했었다. 특히 시민사회의 구성원으로서 자유민주주의 사회를 유지하고 싶다면 더욱 그렇게 해야 한다는 테제도 남겼다.

예술은 시민을 인간으로 만든다

문명인. 그들은 사과가 알맞게 익었을 때, 신께서 자신들에게 베푸신 선물이라 여기며 맛있게 따먹지 않았다. 인간이 거두어주지 않으므로 사과는 더 이상 나무에 매달려 있을 이유가 없었고, 그래서 땅으로 떨어졌다. 떨어지는 사과를 보면서 뒤늦게나마 신의 섭리를 깨우쳤다면, 인간은 이런 기이한 몰골을 하지 않아도 좋았을 것이다. 마음이 뻥 뚫리고 머리가 비어진 꼬락서니라니!(달리, 〈뉴턴에게 경의를 표함〉)

문명인은 떨어진 사과를 주워서 먹지 않고 관찰했다. 왜 떨어졌는지 그 이유를 직접 밝혀내겠다고 마음먹었다. 본래 신이 지상에 사과나무를 내려주신 뜻은 열매를 맛있게 먹고 자손을 번성시키며 살라는 것이었다. 하지만 인간은 신의 뜻을 어기고, 신께서 내려주신 열매를 가지고 한번 신이 되어보겠다는 실험을 하였다. 실험에서 성공하면 정말로 자신이 신이 될 수 있을 것이라고 믿었다.

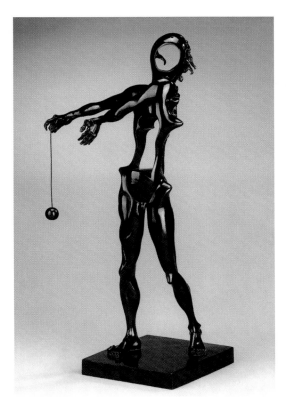

살바도르 달리, 〈뉴턴에게 경의를 표함〉, 브론즈, 1969. 문명인들은 알맞게 익은 사과를 따서 먹는 대신 떨어지는 사과를 통해 신의 섭리를 발견했다. 관찰과 분석으로 신이 되고자 한 인간의 도전은 '만유인력의 법칙'이라는 열매를 맺었지만, 실험을 위해 외면당한 몸은 정신과 분리되고 말았다.

사과가 왜 떨어졌는지를 밝히기 위해 떨어지는 과정을 관찰하였다. 끝 모르게 솟아오르는 파란 가을하늘도, 떨어지는 빨간 사과를 부드럽게 받아준 초록 잔디밭도 다 소용이 없었다. 공연히 한눈이나 팔게 할지 모르므로 다 물리치고 오직 떨어지는 사과만 보아야겠다고 마음먹었다. 어떻게 하면 떨어지는 사과만 볼 수 있을지에 대해 궁리했다.

어려운 점은 있었다. 나무에 매달려 있는 사과나 땅에 떨어진 사과가 아니라 떨어지는 사과여야 하기 때문이다. 사과가 떨어질 때마다 달려가서 볼 수는 없었다. 신이 되겠다는 프로젝트를 기획하면서 그처럼 불확실한 우연에 기댈 수는 없었다. 그래도 길은 있었다. 떨어지는 사과를 만들면 되는 것이다. 우연히 떨어지는 사과가 아니라 떨어지는 상태에 머문 사과를 만들어내면 떨어지는 원인을 찾을 때까지 계속 실험대상으로 삼을 수 있다.

사과가 아래로 떨어지는 순간, 그 '설치된' 순간을 보기 위해 하늘도 바람도 땅도 잔디도 없는 실험실에 들어갔다. 관찰하고 분석해야 하기 때문에 실험실을 떠날 수 없다. 인내심을 가지고 들여다보고 있노라니 떨어지는 사과에 매인 신세가 되었다. 이건 꼭 사과를 실에 매달아 붙들고 있는 꼬락서니이다. 관찰하고 분석해서 신이 된다는 일은 아예 처음부터 신으로 존재해온 하느님과는 경우가 달랐다. 하지만 그래도 드디어 밝혀내었다. 사과만이 아니라 세상의 모든 떨어지는 물체에 적용되는 법칙을 발견한 것이다. 만유인력의 법칙이다. 인간지성의 승리! 인간은 역시 만물의 영장이다!

그런데 인간이 정신능력을 타고났다는 사실에 스스로 대견해하면서 실험실을 떠나려 하니, 몸 상태가 예전과 같지 않다. 정신능력을 신적인 경지에서 발휘하려는 마음만 앞세우다 보니, 실험실에 갇혀 있던 몸이 그동안 어떻게 되었는지 돌볼 겨를이 없었다. 인간은 정신이나 마음과 더불어 몸도 타고났다는 사실을 실험실에 머무는 동안 잊고 지낸 것이다. 나름의 부피와 무게를 지닌 몸은 절대로 신적인 경지에 오를 수 없다. 중력의 법칙의 지배를 받기 때문이다. 위에서 아래로 떨어지는 사과와 똑같은 성질이다. 관찰하는 동안 법칙을 깨달은 정신은 신적인 경지에 도달하여 중력의 법칙에서 자유로운 공중으로 비상했다. 또한 이를 위해 심혈을 기울인 마음도 덩달아 무중력 공간으로 올라가 버렸다. 그런데 몸은 그럴 수가 없다. 법칙의 지배를 받기 때문이다.

신적인 경지에 도달한 정신은 자신의 몸이 아직 지상에 남아 있다는 사실을 안다. 정신만 신적 상태에 오르고 몸은 지상에 남은 인간은 불행하다. 고통스럽다. 몸을 구성하고 있는 피와 살이 머리와 마음에서 분리된 채 신적 경지를 구가하지 못하기 때문이다. 인간의 정신은 자신의 피와 살이 검은 **물체**로 굳어지는 과정을 그냥 바라보고 있을 수밖에 없다. 이렇게 해서 인간은 자신이 둘로 나누어졌음을 기정사실로 받아들인다.

뉴턴의 후손들은 신이 되어보겠다는 야심을 품었다가 좌절을 맛본 사람들이다. 비록 좌절했지만 신의 경지가 어떤 것인지, 그 황홀함은 안다. 그래서 정신능력을 포기할 생각이 없다. 몸을 관리하는 쪽으로 마음을 굳혔다. 조금만 소홀히 하면 반란을 일으키거나 아예 분리 독립을 선언하는 몸을 어떻게 다스릴 것인가를 두고 그동안 이런 저런 생각들이 참 많기도 하였다. 그러더니 어느 땐가부터 자본주의체제와 손을 잡기 시작하였다. 시간이 지날수록 몸 관리 산업은 더 화려해지고 효율화되었다. 결국 앞으로도 계속 이처럼 자신을 나눈 상태로 살아가는 수밖에 없을 것 같다.

이런 상태에 처해 있으면서도 자기 삶의 주인은 자기라고 말할 수 있는가? 물론이다. 자신이 둘로 나누어져 있음을 선명하게 의식하고 있다면, 인간은 여전히 정신적인 존재로서 만물의 영장이라는 지위를 유지할 수 있을 것이다. 이렇게 하여 존재가 분열되어 있음을 뚜렷하게 의식하는 일은 뉴턴의 후손들이 계속 인간으로 남기 위해 꼭 지니고 있어야 하는 덕목이 되었다. 뉴턴의 업보이다.

다리를 놓다

뉴턴의 후손들, 즉 근대인은 자연법칙을 터득함으로써, 그 법칙에 따라 사물을 인식하는 능력으로 지상에서 행복한 삶을 꾸려갈 수 있다고 굳게 믿었다. 새로

운 법칙을 발견하고 이를 적용하여 무언가를 계속 발명해내면, 누구나 자신이 필요한 만큼 누리면서 살 수 있을 것 같았다. 그런데 잘될 것 같던 이 행복 기획이 생각만큼 뜻대로 풀려나가지 않았다. 오히려 실험실에 머무는 동안 굳어져 버린 몸을 바라보아야 하는 처지가 되었고, 그래서 비참해졌다. 자신의 몸에 자연법칙의 지배를 받지 않으려는 욕구가 심어져 있음을 그토록 선명하게, 몸으로 직접 확인해야 하다니! 자연법칙을 인식하는 능력과 이 법칙에서 벗어나려는 인간적 욕구가 서로 충돌할 수밖에 없음에 대한 확인. 인식과 욕구의 불일치.

세상 만물의 이치를 깨우쳤지만, 행복을 가져다주는 깨달음은 아니었다. 인식과 욕구는 인간이 살아가기 위해 모두 필요한 능력이다. 모두 가지고 있어야 하지만, 서로 충돌하는 까닭에 잘 구분해야만 했다. 실험실에서는 피와 살의 욕구에 굴복하면 안 되었고, 사랑하는 사람을 만날 때는 곤충표본을 대하던 실험실의 습관을 버리지 않으면 곤란했다. 그래서 구분하는 훈련을 해야만 했다. 자신을 보존하기 위해 불가피한 일이었다. 그런데 자신을 보존하기 위해 자신의 분열을 인정하는 일은 생각보다 쉽지 않았다. 우선 머리가 원하는 일과 몸이 요구하는 일을 분별할 줄 알아야 하는데, 썩 잘되고 있는 것 같지는 않다.

세상 만물의 이치를 깨우치고 차츰 자신의 내적 욕구에 대하여도 알아가던 근대인은 지상에서 행복한 삶을 누리기 위하여 시민사회를 기획하였다. 개인이 공동체 속에서 자신을 실현하면서 타인과의 연대를 통해 욕구도 충족한다는 생각은 아주 그럴듯하였다. 이 행복 기획을 성사시키기 위해 시민사회는 자유와 평등을 핵심 이념으로 내세웠다. 하지만 누구나 행복을 추구할 자유를 누리는 사회에서는 갈등과 분쟁 또한 끊이지 않기 마련이다. 그래서 서로 조절할 필요가 생겼고, 규칙과 규율을 만드는 솜씨는 갈수록 세련되었다. 법규를 효율적으로 집행하기 위해 시간과 공간마저도 아주 잘게 나누는 민첩함을 발휘할

정도이다. 소득을 분배하는 방식은 또 어떠한가. 계산법이 엄청나서 전문가가 아니면 감히 접근조차 할 수 없는 실정이다. 다양한 방식으로 구성된 그 무수한 계산법들. 시민사회 구성원은 온갖 계산법에 대해 최소한 자신과 직접 관계된 경우만이라도 제대로 알고 있어야만 한다. 그렇지 않으면 사회생활이 불가능해진다. 끊임없이 배워야 한다.

배우는 일은 근대인의 숙명이다. 모르던 사실을 새로 터득한 기쁨은 언제나 마찬가지일 수 있다. 하지만 오늘날 우리는 배움이 기쁨을 가져오는 것만은 아니라는 사실을 안다. 배우면서 변하는 자신을 바라보아야 하기 때문에 곤혹스럽다. 배우면 자기 것이 된다는 진리는 참으로 매력적이었다. 그런데 차츰 곤혹스러워졌다. 머리가 새로운 계산법으로 포맷되는 상황이 갈수록 잦아졌기 때문이다. 그냥 없던 지식이 하나 더 머릿속에 입력되는 것과는 완전히 딴판이었다. 배운다는 것은 결과적으로 우리의 인식능력과 감정을 새로운 계산법에 따라 포맷하는 것이다. 그러면 우리는 얼마나 잘 배워서 자신을 완전하게 포맷할 수 있는가? 유감스럽게도 우리 인간에게는 근본적으로 포맷할 수 없는 부분이 있다. 끝내 우리가 어떻게 해볼 수 없는 피와 살이다. 포맷이 안 된다고 해서 그냥 떼어내버릴 수도 없다. 우리를 지구상에 존재하도록 해주는 물질적 토대이기 때문이다. 물론 컴퓨터에도 그냥 건너뛰고 넘어가 사용되지 않는 칩이 남아 있을 수 있다. 하지만 컴퓨터의 사용되지 않는 칩은 아무 일도 하지 않는다는 점에서 인간의 살과 다르다. 포맷이 안 된 컴퓨터의 칩은 그냥 죽은 상태이지만, 인간의 피와 살은 숨을 쉼과 동시에 자기 요구를 할 줄 안다. 살아 있다. 살아서 자기 나름의 요구를 내세우는 살이 포맷되지 않은 채 남은 인간적 요인의 중심을 이루고 있는 까닭에 우리 속에서는 늘 충돌이 일어난다. 인식으로 포맷된 부분과 삶의 욕구가 생생하게 꿈틀대는 부분으로의 분열.

근대사회에서 인간의 포맷된 부분은 객관적인 세계와 잘 어울리며 무리 없

이 지닐 수 있다. 그리고 그렇게 되도록 우리는 열심히 배우고 있는 중이다. 하지만 포맷되지 않은 부분은 객관성을 띨 수 없어 개인의 내면에 그대로 남아 있게 된다. 객관 세계와는 다른 세계가 형성되어 자리를 잡는다. 주관 세계이다. 18세기까지 서구 사람들은 하느님께서 빚어주신 대로 육신을 입고 태어나 계명을 지키면서 살다가 잘못해서 죄를 지으면 벌 받는다고 생각했다. 그런 사람들에게 이처럼 주관 세계와 객관 세계가 분리된 결과 자신들도 분열된 의식을 가지게 되었다는 생각은 아주 큰 도전이었다. 물론 신선하기도 했을 것이다. 그래서 주관성이라는 말이 유행처럼 번져 나갔다. 이 분리를 인식한 근대 학문의 과제는 어떻게 하면 둘 사이의 충돌을 완화하고 인간이 타고난 모든 능력을 하나의 통합된 단위로 묶을 수 있는가 하는 문제였다. 전혀 다른 원리에 따라 움직이는 두 부분을 기계적으로 이어붙일 수는 없는 노릇이었으므로, 둘 사이를 제3의 원칙에 따라 입체적으로 정비할 필요가 있었다. 칸트는 다리를 놓는다는 표현을 썼다. 그 후부터 두 영역을 매개한다는 표현이 일반화되었다.

여기에서 매개한다 함은 따로 제각기 다른 길로 발전해 나간 두 부분을 간접적으로 연결한다는 뜻이다. 신기한 것은 인간이 이처럼 연결하는 능력도 타고났다는 사실이다. 이를 증명한 것 역시 칸트였다. 그는 여기에 '반성적 판단력'이라는 이름을 붙였다. 칸트는 인간이 미성숙에서 벗어나 자신의 정신능력을 사용할 용기만 가진다면 누구나 이 다리 놓는 일을 할 수 있다고 하였다. 다리를 제대로 놓는 근대인이라면 분열을 극복하고 자신을 온전한 주체로 정립했다는 자부심을 가져도 될 만하다는 것이다. '생각하는 사람'인 근대인에게 이러한 자부심은 매우 중요했기 때문에 이 '다리 놓는 일'을 성공시키기 위해 온갖 노력이 기울여졌다. 마침내 근대사회는 이 일을 제도화하였다. 인간이 타고난 반성적 판단력을 올곧게 발휘하기 위해서 사회적으로도 독자적인 영역이 확보될 필요가 있었다. 근대 예술이 탄생하였다. 이제부터 예술은 인간 이성의

한 부분으로서 여타의 사회적인 요구에 구애받지 않고 자신의 본분에 충실할 필요가 있었다. 우선 종교권력으로부터 분리 독립을 선언하는 일이 시급했고, 국가권력과도 단절해야 했다. 그래야만 '다리 놓는 일'을 계속 본업으로 삼을 수 있기 때문이다. 예술 이성 즉 반성적 판단력이 할 수 있는 일에 전념하겠다는 의지를 근대 예술은 '자율성'이라는 표현에 담았다. 자율적인 예술은 학문 및 도덕과 나란히 '탈脫주술화된'[8] 근대사회에서 과거 신이 주관하던 정신을 대체하는 역할을 담당하게 되었다.

예술이라는 수수께끼

주관 세계와 객관 세계가 분리된 이래로 근대 학문은 분화된 영역들을 서로 통일하려는 노력을 기울였다. 하지만 온갖 노력에도 불구하고 주로 인간의 포맷된 부분에 관련된 영역을 연구하는 데 머물렀다. 그 나머지 부분은 그냥 '분명하지 않아' 더 탐구해보아야 한다고 하면서 결과적으로는 객관 세계에 종속시키는 경우가 일반적이었다. 다른 한편으로 이 불분명한 부분이 사람의 행동에 지대한 영향을 끼친다는 사실을 밝혀내기도 하였다. 그러다가 차츰 '감정' '무의식'과 같은 개념들이 나와 불분명한 대상을 분명하게 설명하려는 시도를 하였다.

하지만 근대 학문이 이런 개념들을 진지하게 받아들이고 심혈을 기울여 연구하였다고 해서, 그 뜻도 아울러 분명해진 것 같지는 않다. 포맷된 부분을 지칭하는 '합리성'에서 벗어났다는 이유로 '비합리적'이라고 분류되는 감정이나 무의식 같은 개념들의 실체는 대체 무엇인가? 만약 실체가 있다면 이미 포맷된 부분에도 영향을 미칠 것이 분명할 터인데 그렇다면 그 관계는 어떻게 될 것인가? 더구나 이 관계를 파악할 수 있기나 한 것인가? 온통 수수께끼투성이다. 예술은 이 수수께끼에 직접 다가간다.

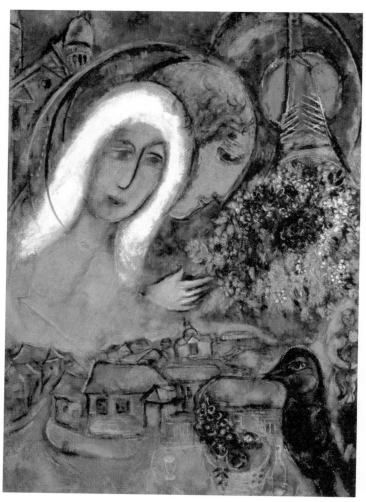

마르크 샤갈, 〈3월의 들판〉, 캔버스에 유채, 1954~1955. 푸른색은 그림을 보는 이보다 오른쪽 귀퉁이의 새와 더 많은 이야기를 나눈다. 새는 눈으로 그 이야기를 보는 이에게 들려준다. 꿈속의 한 장면이 이랬으면 좋겠다는 생각을 하면서 눈으로 이야기를 듣는 동안, 보는 이의 의식은 한없이 선명해진다.

피에트 몬드리안, 〈검은 직선의 리듬〉, 캔버스에 유채, 1935~1942. 규칙적인 척하다가 불규칙으로 변하는 선과 면들은 시선을 한곳에 고정시키면 안 된다고 주장한다. 떠밀려 옆으로 미끄러지는 시선은 면을 나누는 선과 선에 포위된 면이라는 규정에서 선과 면을 해방시킨다. 독립된 선과 면은 서로 합주하여 시각의 교향악을 연주한다.

샤갈Marc Chagall, 1887~1985과 몬드리안Piet Mondrian, 1872~1944. 두 그림 모두 모호해서 무엇을 보고 그렸다고 딱히 지정해서 말할 수는 없다. 하지만 보고 있노라면 각각의 그림에 대해 어떤 특정한 생각이 떠오르는 것도 사실이다. 말로 전달하기가 좀 어려울 뿐, 머릿속에 나름대로 짐작하는 내용이 자리를 잡는다. 누가 가르쳐주지 않으며 나 또한 남에게 내보여줄 수 없는 내 나름의 상像이 머리에 떠오르는 것이다. 나한테 만큼은 분명한 이 상을 좀 더 확실하게 해서 옆 사람에게도 전달하고 싶은데, 그렇게 하려고 마음먹을수록 머릿속의 상은 더 종잡을 수 없어진다. 말을 꺼내면, 오히려 낯설어진다. 그래서 아예 정확한 개념을 찾아내겠다는 생각을 포기한다. 머리를 비우자 마음에 느낌이 들어서기 시작한다. 마음으로 밀려드는 선과 색. 이제 생각은 마음을 의식하고 있

다. 마음에 평상시와는 다른 느낌이 자리 잡았음을 안다. 그림을 머리로 보다가 파악할 수 없어 마음으로 받아들였더니, 머리가 마음에서 뚜렷한 감정이 생겨났음을 알아보게 된 것이다. 머리는 마음에서 일어난 일렁임을 알아챈다. 마음은 머리가 본 대로 그대로 믿지 말라고 부추긴다.

머리로는 샤갈 그림의 푸른색을 명쾌하게 설명할 수 없다. 눈으로 보았는데, 확실한 반응은 오히려 마음에서 왔다. 정말로 좋은 느낌이 들었다. 푸른색 때문인가 생각해보니 꼭 푸른색 때문이라고 하기보다는 그냥 그런 느낌을 받았다고 해야 할 것 같다. 샤갈이 화폭에 담은 푸른색은 보는 사람보다 오히려 오른쪽 귀퉁이의 새와 더 많은 이야기를 하고 있는 것 같다. 그래서 보는 이가 '이건 파란색이야'라고 말하기 어려워진다. 새는 파랑색과 무슨 이야기를 할까? 분명한 것은 '이건 꿈이야'라고 말하지 않는다는 사실이다. 그냥 꿈이라고 하기에는 푸른색이 너무도 선명하다. 오히려 새의 눈과 부리는 우리에게 '꿈 깨!'라고 말하는 듯하다. 하지만 꿈속의 한 장면이 이랬으면 좋겠다는 생각이 들기도 한다. 골목을 한참 들어간 어느 모퉁이 다락방에서 그리운 이와 함께 잠들고 싶다. 방안에는 꽃향기가 가득할 것이다. 그런데 참 기이하기도 하다. 이런 몽환의 세계로 끝없이 빨려 들어가면서도 우리는 잠들 수 없다. 이 그림을 보고 있으면 꿈꾸는 우리의 의식이 너무도 선명해짐을 느낀다. 수수께끼 같은 일이다.

정갈한 직선만을 가지고 화면을 구성한 몬드리안의 경우도 마찬가지이다. 몬드리안의 교차된 직선이 일으키는 깨끗한 일렁임 역시 그냥 마음에만 담아두자니 머리가 그럴 수 없다고 말한다. 그래서 머리가 직선으로 나누어진 면에 대하여 무언가 말하려고 나서면, 왜 이렇게 나누었을까 등 의문 나는 점이 한두 가지가 아니다. 계속되는 물음들. 묻다 보니 선과 면이 수학의 도구라는 데 생각이 미친다. 이 그림으로 수학을 하자는 건가? 아니다. 몬드리안이 그은 선들은 규칙적이어서, 아니 규칙적인 척하다가 불규칙적으로 변하는 바람에 가만히 들여

다 보고 싶은 마음이 들게 할 뿐이다. 선과 면들은 서로 조합하여 우리의 시선을 옆으로 이동시킨다. 선이 면을 얼마나 신비롭게 나누어놓는지 그 나눔을 계속 들여다보게 된다. 그러면 면들이 자신을 구획한 선들에서 독립해 나온다. 선은 면을 나눈다는 수학의 공식이 무색해진다. 수학의 공식과 무관하게 된 면과 선은 이제 서로 합주한다. 즐거움과는 아무 상관도 없는 수학의 도구들이 이렇게 저렇게 연결되면서 만들어내는 시각의 교향악은 그야말로 수수께끼이다.

우리가 이런 수수께끼 놀음을 할 수 있는 것은 이 작품들을 보고 머리와 마음이 동시에 움직였기 때문이다. 예술의 독특함이다. 예술작품은 이처럼 우리의 정신과 감성을 한층 고양된 상태로 이끈다. 정신과 감성이 서로 엇갈리면서 인간적인 능력을 최고의 상태로 올려놓았을 때, 근대인은 객관 세계와 주관 세계를 잇는 다리를 놓을 수 있다. 따라서 예술이 없다면 근대인은 인간으로 바로 설 수 없다는 이야기가 된다. 한갓 인식하는 기계에 불과하거나, 피와 살의 요구에 굴복하는 동물 상태에 머물 뿐이다. 예술을 통해 자신이 두 측면을 동시에 지니고 있음을 내면에서 의식할 때, 제대로 된 인간으로 새롭게 태어날 수 있다. 정상적인 인간은 그러므로 자연인이 아니다. 만들어지는 인간이다. 근대인은 자신을 인간으로 만드는 사람이다. 태어난 상태 그대로 있는 자연인은 근대사회에 참여할 자격이 없다. 예술을 통해 객관 세계와 주관 세계를 통합하는 능력을 구비하였을 때 비로소 근대사회의 구성원이 될 수 있다.

통합은 자기 속에서 이루어지는 과정이다. 그리고 자신이 직접 나서서 해야지 누가 대신 해주는 것도 아니다. 성숙한 문명인은 통합의 결과를 내면에서 확인한다. 예술작품을 감상하고 나타나는 쾌감을 통해서이다. 따라서 내면의 감정을 잘 파악하는 능력을 갖추어야 하고, 이를 위해 훈련도 해야 한다. 무엇보다도 자신의 내면을 응시하는 기회를 많이 가져야 한다. 그래서 예술가들이 그토록 자화상을 열심히 그렸는지도 모른다.

생각하는 사람은 자화상을 그려야 한다

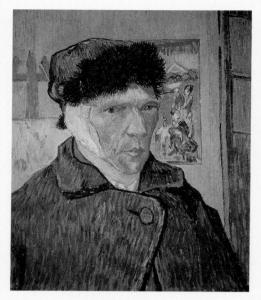

빈센트 반 고흐, 〈귀를 자른 자화상〉, 캔버스에 유채, 1889.

귀를 자르고 붕대로 감았다. 그랬으면 진통제를 먹고 침대에 누울 일이지, 붕대 감은 얼굴을 그리다니 무엇이 그리도 절실했을까?

귀를 자르는 아픔은 살을 가르는 통증 이상으로 와 닿아야 했다. 자신을 증명할 수 있을 만큼 확실한 자극이어야만 했던 것이다. 도대체가 사는 게 지리멸렬해서 살맛이 나질 않았다. 삶의 확실성, 인간의 존엄성, 그리고 의식의 위대함을 매 순간 느끼며 살아도 부족할 판인데, 하루하루가 너절해지더니 의식마저 혼미해지려 하였다. 이래서는 인간이라고 할 수 없었다. 살아 있음을 느끼고 싶었다.

산다는 것은 자기결단의 연속이다. 결단의 순간들을 만끽하면서 살아야 제대로 산다고 할 수 있다. 그래서 귀를 자르고, 나 자신에게 가한 내 의식의 결단행위를 온몸으로 인식했

다. 드디어 나는 나의 존재를 증명할 수 있었다. 내가 나를 증명하는 이 순간만큼 나는 존재한다고 할 수 있다. 존재할 수 있는 이 순간을 그리면서 나는 내가 인간이라는 사실을 드디어 확인한다. 내가 인간임을 확인할 수 있는 때가 또 언제 있겠는가. 나를 그릴 때가 가장 확실하다. 조금도 한눈을 팔수가 없다. 지금 앞에 있는 이 인간이 바로 너다! 이 초긴장 상태에서 나는 나를 제대로 들여다볼 수 있다. 들여다보면, 내가 누군지 보인다. 내가 누군지를 아는 사람만이 자기결단으로 살아가는 사람이다. 내 삶의 궤적이 모두 담겨 있는 내 얼굴을 그리면서 나는 나를 온전히 내 의식 속에 담을 수 있다. 자신을 스스로 의식하지 않는 사람은, 사람다운 삶을 산다고 볼 수 없다. 매 순간 자기의식을 새롭게 획득하는 사람만이 생각하는 사람의 원형에 다가갈 수 있다. 생각하는 사람으로서 본바탕을 잃지 않기 위해 모름지기 사람은 자화상을 그려야 한다.

계몽 대신 감동을!

예술은 결코 인식의 대상일 수 없다. 오히려 주체가 자기 자신을 인식하게 하는 거울이다. 인식의 대상이 아니기 때문에 근대적인 분열이 시작된 이래 예술은 점점 더 중요해졌다. 주관 세계와 객관 세계의 분리를 확정한 서구의 근대 학문은 예술에 대하여 더할 나위 없이 진지하게 접근하였다. 오래전 원시인들이 동굴 벽에 그림을 그릴 때부터 사람들에게 삶의 의지를 확인시켜주었던 예술이 아닌가. 서구의 근대인들은 예술에 이처럼 주관 세계와 객관 세계를 통합하려는 의지가 계속 살아남아 있음에 새롭게 주목하였다. 그리고 이를 기회로 삼기로 하였다. 분열된 채 살아가야 하는 시민적 개인을 주체라는 통일된 인격

체로 구성해낸다는 기획을 수립하고, 성공을 믿어 의심치 않았다. 예술은 이 기획을 집행하는 사회적 기관이 되었다. 이리하여 예술은 분열과 분화를 거듭하는 사회 상태, 그리고 그 결과 나타나는 사회적·개인적 갈등을 고민의 중심에 두는 정신활동으로 자리 잡게 되었다.

분열된 조건을 넘어서고자 하는 의지가 없다면 예술은 꽃필 수 없다. 서구 시민예술의 찬란한 전통은 이러한 조건에 깊이 뿌리박고 있다. 조건을 인식하도록 하는 근대 학문이 승리를 구가하는 한편으로 예술에 대한 열망도 깊어갔다. 철학적 미학이 예술과 인간 정신활동과의 관련성을 탐색하는 한편으로, 고전주의와 낭만주의를 중심으로 찬란한 시민예술이 꽃피게 되었다. 그렇다고 해서 서구의 시민들이 행복하게 된 것은 아니다. 다만 행복에 대한 열망을 잃어버리지 않을 수 있었을 뿐이다. 제리코가 그린 〈메두사호의 뗏목〉(94쪽)에서 보이지 않는 희망을 향해 온몸으로 손짓하는 난민은 바로 예술이다.

그러나 21세기, 뗏목은 신자유주의의 거센 파고에 떠밀려가고 있다. 처음 바다로 나왔을 때 사람들은 이처럼 길이 안 보이리라 상상하지 못했다. 그럭저럭 해 나갈 수 있을 것이라 믿었었다. 앞이 보이지 않는다고 되돌아 갈 수도 없는 노릇이다. 떠나온 곳은 이미 오래전에 없어졌다. 거칠게 흔들리고 있는 뗏목은 타고 있는 사람들의 지시를 기다릴 뿐이다. 어디로든 가야 한다. 모두가 힘을 합해 살아남을 방도를 찾아야 한다. 누구나 할 것 없이 한 배에 탄 운명공동체인 것이다. 그런 생각으로 열심히 노력했다. 한참 그렇게 살다 문득 돌아보니, 이건 서로가 서로에게 기대면서 족쇄를 채우고 있는 형국이다. 힘은 갈수록 더 든다. 이제는 파도만 무서운 것이 아니라 옆 사람도 섬뜩하다. 옆 사람 때문에 파도가 거칠어지는 것 같은 생각도 든다. 계속 같이 갈 수 있을까? 우리는 정말로 운명공동체일까? 살아남기 위해 한 배에 탄 운명임을 한시도 잊지 말아야 하는 생활을 언제까지 계속할 수 있을까?

아직은 그래도 함께 가려고 한다. 옆 사람이 부담스럽고, 경쟁자요 철천지 원수로 보일 때가 많지만, 어쨌든 여전히 모두가 한 배를 탄 공동체의 구성원 이라고 여기는 편이다. 어떻게 그리 생각하지 않을 수가 있겠는가. 그렇게 믿 기라도 해야 할 판이다. 그렇지 않은 경우는, 생각하기조차 싫다. 그러므로 정 말 그렇게 생각한다는 믿음으로 스스로를 위로하는 수밖에 없다. 이제껏 그렇 게 생각하지 않는다고 공공연하게 말하는 사람은 못 보았다. 다행이다. 그러니 일단 모두 그렇게 생각한다고 믿어보기로 한다. 그런데 그래서인지 몰라도 민 족이든 국가든 공동체의 이름으로 난세를 헤쳐가야 한다는 말이 너무도 당연 하게 설파되고 있다. 선장 역을 맡아 방향을 한번 잡아보겠다고 나서는 사람들 도 많다. 하지만 누구 하나 출렁거리는 파도 위 공동체라는 뗏목에서 지금 앉 아 있는 자리를 편안하게 해주는 사람은 없었다.

물살이 갈라지면서 바닥을 뒤흔들면, 사람들이 뒤엉겼다가 다시 제자리로 돌아간다. 그런데 자세히 보면 위치가 조금씩 달라져 있다. 가진 자와 못 가진 자로 선명하게 갈리는 것이다. 물론 처음부터 사람들이 똑같이 가지고 뗏목에 올랐던 것은 아니었다. 참으로 부당하게도 빈부차가 심했다. 그래서 서로 반목 하고 열심히 싸웠다. 그토록 싸웠는데도, 나아진 게 없다. 오히려 차이가 더 벌 어졌을 뿐이다.

그동안 사람들은 빈익빈 부익부의 문제가 정당하지 않다고 여겼다. 그래서 재분배를 해야 한다고 목청을 높였다. 그런데 신자유주의의 풍랑이 거세지자, 사람들의 생각이 바뀌었다. 무엇이 정당한 것인지 혼란스러워졌기 때문이다. 살아남는 일만큼 정당한 것이 없어 보였다. 생존 그 자체가 문제가 되자 이상 하게도 부자들 역시 살기가 힘들다고 하소연하기 시작한다. 이 '살기 힘들다' 는 말만큼 계급 구속성을 지닌 낱말도 없을 것이다. 유산자와 무산자 사이에서 아주 딴판인 의미로 사용되기 때문이다. 부자들은 채워지지 않는 욕심 때문에

불행하고, 그들이 불행할수록 가난한 이들에게서는 생존능력이 박탈된다. 그래서 모두가 망가진다. 이악해질 수밖에 없다.

분배시스템이 잘못 되었기 때문에 사태가 이 지경에 이르게 되었음은 두말할 나위없는 진실이다. 그래서 사람들은 분배를 담당하는 정치에 책임을 묻고 좀더 잘해주기를 항시 기대해왔다. 아울러 늘 보기 좋게 배반당했다. 배반은 한두 번만으로도 충분히 계몽의 효과를 거둘 수 있다. 사람들은 더 이상 믿지 않는다. 그래서 기대도 하지 않는다.

자유롭고 평등한 사회를 만들어 구성원 모두가 행복한 삶을 누리도록 하겠다는 계몽의 이상이 이처럼 허망하게 무너져 내리다니! 제대로 작동하는 시민사회를 구성하는 일은 요원해 보인다. 완전히 파탄난 것일까? 시민들이 겪는 일상의 측면에서 보면, 사실 파탄 선고를 내리기에 충분하다. 하지만 그래도 계속 몃목 위에 머물러 잘되도록 해보자는 입장을 고수하는 사람들이 있으니 포기하기에는 아직 이른 것 같기도 하다. 이따금 정말 그만두고 싶은 생각이 든다. 믿기지 않는 일이 거의 매일 같이 발생하는 오늘의 현실이 버거워서가 아니다. 문명사회의 부작용은 어쩔 수 없는 일이다. 이런 저런 부작용이 나타나 우리의 삶을 유린하면 대책을 세워 극복해 나가면 된다. 즉 극복대상일 뿐 결정적인 한계점은 아니라는 이야기이다.

정작 무서운 일은 사람들이 기대를 포기했을 때 나타난다. 계몽의 이상이 배반당하는 일을 여러 차례 겪은 후, 시민들에게서 나타나는 심성 변화는 그 무엇으로도 돌이킬 수 없는 절망 그 자체이다. 심성이 파괴되어 영혼마저 잃어버리면, 그때가 끝인 것이다. 행복에 대한 표상마저 잃어버린 무감동한 일상인들은 계몽을 추진하는 데 이루 말할 수 없는 부담을 안겨준다. 그들은 차츰 파괴를 부르는 계몽에 몰입해 들어간다. 그리고 이 길로 한번 들어서면, 파국까지 간다. 중간에 되돌리고 싶어도 그럴 수 없다. 이미 제어장치를 망가뜨렸기

때문이다. 문명인은 계몽과 자연의 순환주기를 최소한으로라도 지키면서 자연을 파괴해야 한다. 그래야 자연으로부터 숨 쉴 공간과 생존을 보장받는다. 서로가 서로에 대한 예의를 잃지 않음으로써 문명과 자연이 공존할 수 있는 것이다. 속도에 몰입하여 자연의 요구를 완전히 무시하면, 문명은 자연으로부터 어떤 식으로든 거센 저항을 받는다. 자연재해일 수도 있고, 인재일 수도 있다.

정치의 조절능력은 이제 한계에 도달한 듯 보인다. 아니 정치는 대체 조절할 의사가 있기나 한 것인지, 의심스럽기 그지없다. 정치란 원래 조절을 목적으로 하지 않는다는 자조 섞인 목소리도 나온다. 그러면서도 정치에 도덕성을 요구하는 관성은 여전하다. 아니 갈수록 더해가는 편이다. 아마도 그밖에 딱히 대안을 찾을 만한 것이 없기 때문일 것이다. 하지만 도덕적인 정치는 너무나도 한계가 분명하다. 정치가 매우 도덕적인 방식으로 일을 처리하면 그보다 더 좋을 게 없겠지만, 현실적으로 이를 기대하기는 불가능하다. 게다가 우리는 이 기대를 정면으로 배반하는 역사적 경험을 가지고 있다. 정치는 항상 도덕을 필요악으로만 여겨왔다. 어떻게 해서든지 벗어나려고만 한다. 약간의 도덕적 장치를 도입하기 위해서도 무척 번잡한 규정과 규율, 그리고 막대한 비용이 필요하다.

그러므로 이제 예술에 눈을 돌려봄이 어떨까? 예술은 이러한 정치의 한계를 폭파할 잠재력을 지니고 있기 때문이다. 예술은 정치가 자행하는 낭비를 줄일 수 있다. 그리고 정치가 제자리를 찾을 수 있도록 도울 것이다. 지금 우리가 당장 해야 하는 일은 악순환의 고리를 끊는 것이다. 정치가들이 점점 부도덕해져서 도덕적인 요구들을 갈수록 더 많이 쌓아 올려야 하는 악순환 말이다. 대증요법對症療法으로는 이 고리를 끊을 수 없다. 공연히 지켜지지도 않을 세부 규칙들만을 산더미처럼 쌓아 올리는 우를 더 이상 범하지 말자. 발상의 전환이 필요한 때이다. 좀 멀다고 여겨지더라도, 우선 토대부터 다지는 작업을 시작해보

구원을 향한 손짓이 희망이다

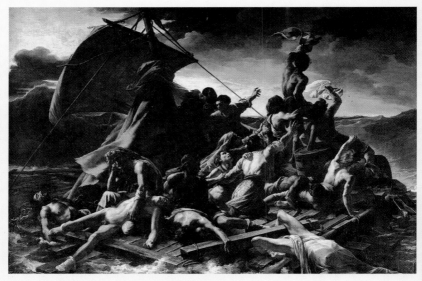

테오도르 제리코, 〈메두사호의 뗏목〉, 캔버스에 유채,1818~1819.

구원의 여신은 손짓을 주지 않는다. 내가 절박하기 때문에 헝겊 조각이나마 흔드는 것이다. 여기에서 저기까지는 너무 멀다. 솔직히 말하자면 저기라고 말할 수 있는 곳이 어딘지모른다. 그래도 여기에서 저기까지라고 해야지, 그냥 망망대해에 떠 있다고 생각하면 완전히 힘이 빠져버릴 것이다. 저기까지 가야 한다고 생각하면서 이렇게 손이라도 흔들어야 지탱할 수 있다. 여기에서 주저앉으면 끝장이다. 끝을 생각하는 일은 너무도 섬뜩하다. 여기가 어떤 곳인지 잘 알기 때문이다. 뒤돌아 볼 수조차 없다. 그나마 앞장이라도 서서 이렇게흔들고 있어야지 뒤에 그냥 처져 있었다면 육신조차 거둘 수 없는 신세가 되었을 것이다.빨리 저 건너편 육지로 훌쩍 뛰어넘어 가고 싶은데, 저 건너편 육지는 보이지도 않는다. 앞으로 발을 내딛을 수도 뒤로 물러날 수도 없는 지금, 할 수 있는 일은 손을 들어 흔드는 일

뿐이다. 있지도 않은 가능성에 완전히 몰입하지 않으면, 여기 서 있을 수조차 없어지므로 가능성을 만들어내서라도 저기까지 가겠다는 희망을 계속 품어야 한다. 뗏목의 끝자락 지금 발 딛고 있는 이 지점이 지구상에서 나에게 허용된 유일한 터전이다. 그런데 이 터전은 '없는 가능성' 과 '확실한 파멸' 이 갈라서는 지점에 존재한다. 이것도 삶의 터전이란 말인가? 이 터전에서는 희망을 유지하기 위해 무턱대고 계속 희망하는 일밖에 할 수 있는 게 없다. 열망 자체가 나를 집어삼킨 상태가 되었다. 내 손은 계속 들어올려지고 흔들린다.

도록 하자. 금방 표가 나지 않아도 일정한 시간이 지나면 효과가 확실한 그런 일들 말이다. 이는 도덕적인 장치가 필요하지 않은 상황을 만들자는 이야기로 모아질 것이다. 뜬금없는 말로 들릴지도 모르겠다. 하지만 부도덕한 행위에 도덕적인 규제로 응대하는 것은 결코 궁극적인 해결일 수 없지 않은가? 요즈음 사람들은 하지 말아야 한다는 사회적 경고가 하나 더 등장했다고 여길 따름이다. 그리고 정작 당사자들은 피해갈 방도나 궁리한다.

경고는 사람을 바꾸지 못한다. 사람은 감동했을 때 바뀐다. 도덕불감증의 시대에 예술은 강력한 메시지를 던질 수 있다. 도덕을 위반하면서 누리는 향락이 얼마나 하찮은 것인가를 위반자 스스로가 깨닫도록 하기 때문이다. 예술이 불러들일 행복에 대한 표상은 하찮은 향락을 그만두도록 할 수 있다. 정말로 행복해지고 싶다는 생각을 다시 하면, 스스로를 돌아보게 된다. 이를 통해 얻는 진정어린 깨달음만이 도덕적인 개선을 이룰 수 있다. 도덕은 스스로를 개선하지 못한다. 이는 아마도 도덕 자체의 한계라기보다는 도덕을 실천해야 할 사

람들이 매우 반도덕적인 사회에서 살고 있기 때문일 것이다. 그러므로 도덕은 예술의 도움을 받아야 한다. 자꾸 금기와 금지를 만들어내지 말고, 사람들이 진정으로 감동할 수 있는 순간들을 제공해야 한다. 가짜가 아니라 진짜를 공급해야 한다. 이 세상은 보이지 않는 토대를 가지고 있고, 사회 역시 우리 눈에는 안 보이는 사람의 마음을 토대로 구성되는 것이라는 간단한 진리를 인정하도록 이끄는 것이다. 현재로서는 이 단순한 진리를 사람들이 깨우치도록 하는 데, 예술만한 것이 없다.

현대사회에서 예술은 정치와 연대해야 한다. 초기 시민사회에서 예술은 철학과 연대했었다. 독일의 철학적 미학은 이 연대를 위한 이론적인 기초들을 제공하였다. 이 노력은 좋은 결실을 맺었고, 진리와 감성의 결합 가능성을 성과로 내놓았다. 예술은 이러한 역사적 자산을 바탕으로 시민사회가 발생시키는 문제들에 새롭게, 그리고 아주 효과적으로 대처할 수 있다. 누굴 윽박지르지 않으면서 도덕적 감수성을 제고시키는 일만큼 오늘날 절실한 미덕이 또 있을까? 윽박지르지 않고 감동을 주는 힘으로 예술은 시민사회에 크게 기여할 것이다. 사회 통합을 제도적인 일로만 보는 관성에서 벗어나면, 예술이 지닌 사회 통합적 가능성에 주목하게 될 것이다.

2. 안티케와 근대

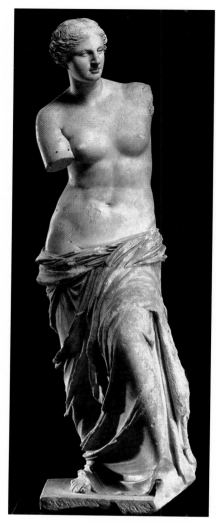

〈밀로의 비너스〉, 대리석, 기원전 2~1세기 초반.

안티케의 예술

이른바 '문명'이라고 하는 의식적이고 계획적인 자연 지배가 시행되기 이전, 이른바 선사시대에 인류는 어떻게 살았을까? 오늘날 우리는 그들의 삶에 대해 구체적으로 알지 못한다. 다만 지금까지 확보한 역사적 지식과 인간에 대한 이해를 바탕으로 추측할 따름이다. 이때 우리는 그들이 거의 맨손으로 자연과 겨루면서 의식주를 해결했다는 사실에서 출발해 그들 삶의 이모저모를 그려본다. 인간이 유인원에서 인류로 진화하였다는 주장 역시 이런 추정에 바탕을 둔 이론이다. 현대인들과는 비교할 수 없을 정도로 자연과 밀접한 관계를 맺고 살았던 그들은 어쩌면 스스로를 자연의 일부로 간주했을지도 모른다. 이러한 직접성은 그들의 정서와 의식이 현대인들과 현격하게 달랐으리라는 추론을 가능하게 한다. 살기 위해 자연을 제압하고 그로부터 직접 생필품을 취했지만, 자연에 몸을 내맡겨 동화되는 일도 스스럼없이 했을 것이다. 극복과 동화를 거듭하던 그들에게 죽음은 매우 가까이 있었다. 그렇다면 삶에 대한 욕구 또한 지극히 원초적이었으리라는 추정도 가능하다.

신화와 역사, 또는 문학과 조형예술

안티케Antike[9] 단계로 넘어오면서 인간은 자연과 아주 새로운 관계를 맺게 된다. 최소한 손에 간단한 도구라도 들게 됨으로써, 자연과 직접 대면할 기회가 차츰 줄어들었다는 뜻이다. 자연 속에서 살며 그로부터 생명을 취하다가 다시 자연으로 돌아가기는 원시인이나 문명인이나 마찬가지이다. 하지만 문명인은 갈수록 정교해지는 도구로 자연으로부터 자신을 분리시킨다. 이제 자연은 직접성을 잃었다.

사용하는 도구를 개선하고 복잡하게 만들던 인류는 어느 순간 역사시대로 접어들게 된다. 역사시대의 경험은 간접적이다. 이제 인간은 언어와 사다리·컴퍼스 같은 도구를 매개로 자연과 만난다. 이러한 간접적인 경험과 지혜의 소산은 관리만 잘하면 시간을 넘어 계속 전달될 수 있다. 그 중에서도 대표적인 것은 언어였다. 입으로 하는 말, 즉 구술은 그 최초의 형태였다. 이제 이곳저곳에서 전해오는 이야기를 채록하는 일이 시작되었다. 지중해 지역을 유랑하면서 여기저기에서 들은 이야기들을 정리하여 우리에게 서사시를 전해준 호메로스 역시 언어를 매개로 그토록 긴 시간을 뛰어넘을 수 있었다. 자연에 긴박緊縛하여 사투를 벌이면서 살던 시절을 '옛날이야기'로 복원하여 동시대인들에게 들려준 호메로스는 전설을 신화로 만들었다. 호메로스의 채록과 재구성은 그 시작을 가늠할 수 없는 시절부터 온 사방에서 '전해오던 이야기'들에 시간과 공간의 통일성을 부여하는 작업이었다.

사건을 시간과 공간에 맞추어 조직화한다는 것은 한마디로 중요성에 따라 서열화하고 그럴듯하게 들리도록 배치함을 뜻한다. 근대적인 의미로 말하자면 바로 권력과 지배에 해당하는 일이다. 신화는 철저한 위계질서를 갖추고 완결된 우주를 구현해내었으며, 그 신화를 듣는 사람들에게 지배권을 행사하였다. 사람들은 신전을 짓고 제사를 올렸다. 권력자는 신의 대리자로 자처하였

다. 역사시대란 지배질서가 확립되었음을 뜻하기도 했다.

『일리아스』와『오디세이아』에서 호메로스는 과거 영웅들의 행적을 '보고'한다. 보고하는 가운데 일정한 운율을 갖춘 아름다운 언어로 피비린내 나는 전투에 질서를 부여한다. 이 전쟁에서 패배하여 영원히 사라진 도시국가 트로이의 운명은 잘 다듬어진 줄거리로 엮어서 대대손손 전해진다. 듣는 이는 그 엄청난 사건에 대한 간접 경험을 쌓는다. 그 뿐만이 아니었다. 방방곡곡에서 예술가들은 전해들은 신화의 모티프를 차용하여 조각상과 같은 예술작품들을 만들어 내놓았다. 이 조각상들은 신화와 더불어 당시 세계의 질서구성방식을 알리는 전령으로서의 역할을 톡톡히 해냈다. 신화와 조형예술은 각자 자신의 독특한 방법으로 세상이 더 이상 혼돈에 빠져 있지 않다고 알려주었다. 흐르고 변화하는 시간과 공간에 형태를 부여하는 능력을 인간이 타고났음을 만천하에 선언하는 것이었다. 인간 정신능력의 승리를 구가하는 이 작품들은 모두 오늘날까지 매력을 잃지 않고 있다.

하지만 신화와 조형예술 사이에는 약간의 차이도 발견된다. 차이가 나는 가장 큰 원인은 아무래도 조각상들이 대체로 시간이 많이 흐른 후 신화를 접한 예술가들에 의해 만들어졌다는 사정에 있을 것이다. 신화가 전해 내려오는 전설들과 직접 접촉하여 이를 다듬은 것이라면, 조각상은 이미 어느 정도 다듬어진 이야기들을 토대로 창작된 것이기 때문이다. 마침내 조각상에서 자연의 직접성이 완전히 사라지고, 인간 이성의 질서구성능력이 온전한 빛을 발휘할 수 있게 되었다.

신화에서는 제우스를 정점으로 하는 위계질서 속에서 여러 신들의 힘이 서로 비교된다. 그 결과에 따라 올림포스 식탁에서의 자리가 정해지고, 권력의 양도 제한받는다. 하지만 어쩔 수 없이 빈틈도 생겼다. 언어를 매개로 비교·정리되는 과정에서 의인화된 자연력들이 적당한 비교대상을 찾지 못해 그대로

원시성을 노출하는 경우이다. 신화에는 우연과 모순이 흘러넘친다. 제우스의 바람기가 대표적인 경우일 것이다. 앞 뒤 줄거리를 엮기가 곤란해질 때면 '만능신' 제우스가 홀연히 모습을 드러낸다. 건너뛰고 짜맞추더라도 이야기를 단절시키지는 말아야 할 터이므로 제우스는 어두운 구름을 몰고 먼 곳까지 내달아야 하고, 때맞추어 모습을 바꾸어야 한다. 하지만 시간이 지날수록 이런 우연적인 요인들은 신화에서 모습을 감추고 세상의 잣대, 즉 권력관계에 따라 '정리' 되었다. 판본을 거듭할수록 완성도가 높아졌다. 그래도 신화든 서사시든 그것이 전승되어오던 이야기를 다시 언어로 전하는 단계에 머무는 한에서는 자의와 우연을 완전히 피할 도리가 없다.

이 어쩔 수 없는 굴절을 조각상들은 떨쳐버릴 수 있었다. 조각상들에서는 유치한 모습이 자취를 감춘다. 신화는 자연력의 우연성을 시간의 질서 속으로 완전히 편입시킬 수 없었다. 신화의 알레고리는 자연력에 긴박해 있는 상태의 인물들을 개념화하는 수준에서 크게 벗어나지 못한다. 바다의 신, 미의 여신, 태양의 신, 지혜의 여신 등이 나타나지만, 그들의 성격은 일관되지 않으며 그래서 변덕을 일삼을 수밖에 없다. 반면 그리스 조각상은 자연력이 인간의 '정리능력' 으로 완벽하게 통제된 상태를 보여준다. 돌의 특성조차 자연으로서의 성질을 유지할 수 없게 되는 것이다. 바람과 파도가 해변의 바위에 새기는 것과 고대 그리스의 조각가가 바위에 새기는 행위는 완벽하게 구별된다. 예술가는 지금 자신이 무엇을 하려는지 또렷하게 의식하고 있다. 돌을 고르는 일에서 시작해 무엇을 어떻게 만들 것인가에 대한 세밀한 의도를 갖고 잘 통제된 동작으로 자신의 의도를 돌에 실현시킨다. 그 결과는 조화미와 균형미가 빼어난 작품의 탄생이다. 이제 자연의 우연성은 조각상들 속에서 더 이상 찾아볼 수 없다. 수많은 우연들이 하나의 상징으로 굳어지고 균형이 잡힌 형상 속에 흡수되어 버린다. 그리스 조각상의 조화와 균형은 통제된 자연력에 대한 상징이다.

일례로 로마신화에서 비너스는 미의 여신으로서 남자와의 사랑을 주업으로 하지만, 한편으로는 로마 건국의 영웅 아이네이아스를 낳은 '어머니'이기도 하다. 하지만 조각상에서는 '어미'의 속성을 더 이상 내보이지 않는다(〈밀로의 비너스〉, 98쪽). '아름다움'을 상징하는 형상으로 굳어져야 했다. 이제 인격성은 제거된다. 이렇게 하여 자연력을 통제하는 원리에 대한 상징체계가 뚜렷하게 모습을 갖추었다. 이미 오래전부터 자연력의 원리를 탐구했던 인류가 구체적인 성과를 이루어내고, 자신들이 현재 무엇을 하고 있으며 앞으로 어떻게 살아야 하는지 의식하게 되었음을 만천하에 드러낼 수 있게 된 것이다.

라오콘 군상

안티케 시절, 인류는 드디어 자연력을 제압할 만한 정신능력을 획득하고 문명의 단계로 접어들었다. 후일 근대인들은 그리스 도시국가와 로마제국에서 인간이 정신능력으로 자연을 다스려 나간 최초의 흔적들을 찾아내고, 이를 문명의 원형으로 복원해내었다. 따라서 그들에게 그리스와 로마는 당연히 영광스런 과거였다. 그들은 기원전 시절까지 거슬러 올라가면서 지중해 지역의 문명에 주목하였다. 오랫동안 기독교적 세계관에 갇혀 살다가 산업화와 기술문명 시대를 맞이한 근대인들은 왜 하필이면 그 오래전 지중해 지역에서 꽃피었던 안티케 문명에 주목하게 되었을까? 그리스와 로마의 주민들이 남긴 탁월한 업적에는 철학과 국가제도 등도 많이 있는데 하필 그 중에서도 예술품들에 각별한 주의를 기울인 까닭은 무엇일까? 대리석 조형물 〈라오콘 군상〉은 이 독특한 '근대적' 현상의 중심부에 놓여 있는 작품이다.

근대인들이 안티케에 주목할 즈음, 시간은 물질의 시대로 가는 문턱에 다다라 있었다. 사람들은 천국이 아니라 지상에 '살 만한 사회'를 건설하겠다는 열기에 차 있었다. 바로 이 시점에서 18세기 서구인들은 고개를 뒤로 돌려 과거

의 예술품들에 주목하였다. 이상한 일이다. 원칙적으로 근대인의 관심은 미래에 있을 수밖에 없다. 교육을 하고, 저축을 하고, 이런저런 계획을 세우는 것은 미래를 위해서이다. 계획적으로 계몽을 추진하면서 어둠과 미혹을 떨쳐버리고 개명開明사회라는 새로운 미래로 나아가고자 한 그들이 아니었는가. 근대는 계속 앞으로 미래로 사람들을 추동했고, 또 사람들은 그럴 수밖에 없다고 생각했다. 그러나 동시에 근대인들은 자신들이 서 있는 지점을 확인하면서 스스로를 추스를 힘도 끌어올려야 했다. 현재를 극복해야 할 대상으로 간주하는 계몽은 그 실행 당사자에게 편안하고 느슨한 마음가짐을 허락하지 않는다. 지금을 부정해야 하는데, 어찌 불안하지 않을 수 있겠는가. 이런 상황에서 그들에게 필요한 것은 무엇보다도 자신들의 실험이 성공할 수 있다는 자기확신이었다. 옛날에도 그런 일이 있었다고 명확하게 선포할 수 있다면 그보다 좋은 일이 없겠다고 생각했다. 이미 존재했던 영광스러운 시기를 끌어들여 현재와 대비시켜 보는 까닭도 거기서 위안을 얻기 위함이었다. 근대인의 의식은 이중적이었다. 내일을 향해 매진하면서도 과거에 규범을 둔 이중성이었다.

근대인은 '생각하는 사람'이다. 그리고 이에 대한 자의식을 매우 소중하게 여기는 인종이다. 그래서 자신이 하는 일에 항상 의미를 부여하고, 그 증거를 남겼다. 안티케 예술을 숭상하는 근대인답게 주로 예술작품을 통해 자의식을 표출하곤 했다. 〈라오콘 군상〉역시 근대인의 '이중적인 의식', 즉 앞으로 나가기 위해 뒤를 돌아봐야 하는 근대인의 숙명이 얽혀든 작품에 해당한다. 이 작품은 발생사부터가 독특하다. 신화적 전승에 뿌리를 둔 이야기를 안티케의 고전 예술로 양식화시켜낸 까닭이다. 여러 단계를 거쳐 다듬어졌으며, 새로운 구도는 당대 사람들의 자기의식이 투영된 결과로 나타났다. 이러한 역사적 구성물 〈라오콘 군상〉에 근대인은 또다시 자신들의 자의식을 투영하였다. 안티케 문명이 〈라오콘 군상〉을 양식화시키는 과정 자체가 '근대적'으로 반복되

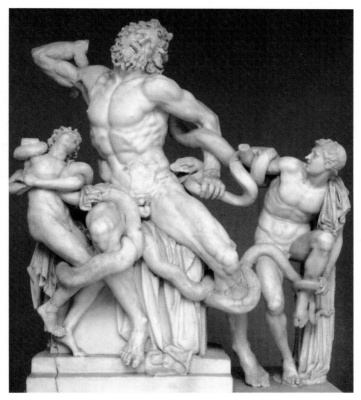

〈라오콘 군상〉, 대리석, 기원전 1세기 중엽 작품으로 추정. 1506년 로마에서 발견, 바티칸 미술관이 소장하고 있다. 〈라오콘 군상〉은 서구인들에게 인간사의 근본적 딜레마를 거듭 체험하게 했다. 신의 의지와 인간의 생존권이 충돌하는 지점을 묘사한 이 작품은 근대인의 삶이 인간의 근원적 모순으로 인한 내적 갈등에서 자유로울 수 없음을 보여준다.

었다고 할 만한 일이었다. 이처럼 신화에서 근대까지 굽이굽이 이어져오는 이야기를 이제부터 네 단계로 나누어 살펴보려 한다. 이야기 자체가 간추리기 어려운 구석이 많은데다, 시기적으로도 유구한 까닭에 서술방식이 매번 달라지고 말았다. 작품을 반듯하게 소개하겠다는 뜻보다는, 이 이야기를 하게 되면 근대의식의 실체에 조금이나마 가까이 가볼 수 있겠다는 의지를 앞세운 결과이다.

〈라오콘 군상〉은 서구인들에게 인간사의 근본적인 딜레마를 거듭 새롭게 체험하도록 하는 일종의 사회적 기구 역할을 해왔다. 무엇보다도 신의 의지와 인간의 생존권이 충돌하는 지점의 이야기이기 때문이었다. 근대인은 정신능력을 타고나 하늘의 별을 헤아릴 줄 알지만 동시에 발은 땅에 디뎌야 하는 세계 내 현실적 존재이다. 한마디로 인간의 근원적인 모순을 깨닫고 불행한 의식을 갖게 된 사람인 것이다. 문명인이라는 개념에는 이런 '내적 갈등'의 계기가 깊숙이 들어 있다. 서구의 근대인들이 주장하는 바를 들어보면, 이 내적 갈등이야말로 근대인의 '근대인다움'이라는 개념의 핵심적인 내용을 차지하고 있다. 그래서인지 이 충돌을 생생하게 보여주는 〈라오콘 군상〉은 1506년 발굴된 이래 계속 바티칸이 보관하고 있다. 21세기가 되었어도 루브르의 리자와 마찬가지로 이곳을 찾는 관광객의 수는 줄어들지 않는다.

어떤 전설 - 트로이 사제의 비극적 운명

안티케 예술들이 대부분 신화적 배경을 갖고 있듯이 〈라오콘 군상〉에도 그에 얽힌 이야기가 있다. 고대 그리스의 연합군과 도시국가 트로이 사이에 벌어진 전쟁과 관련된 이야기다. 호메로스가 전해지는 이야기들을 채록하면서 줄거리에 짜임새를 부여했지만, 사실 이야기는 아주 오래된 것이어서 갈래가 여럿이다. 세부사항을 다 빼고 전설의 비극성만을 간추리자면 아래와 같다.

라오콘 전설을 표현한 작품들. 신들에게 인간이란 자신들의 의지를 실현할 대행자에 불과하다. '인간' 라오콘은 고통받음으로써 신의 뜻을 사람들에게 알렸다. 인간의 고통이 '예술작품'으로 양식화되기 이전 상태의 그림들은 사건의 전말을 알려주기에 급급하다. 현실 정치권력과의 길항작용 속에서 고통의 모티프는 차츰 세련되어 오늘날 우리가 볼 수 있는 바티칸 소장품처럼 변했다.

옛날 트로이에 어떤 사제가 있었는데 그는 신에게 가까이 가기보다 오히려 인간 편에 서서 자신의 직무를 수행하였다. 신들이 그에게 복수하고 그는 비극의 주인공이 된다. 그는 그리스인들이 짐짓 떠나겠다고 하면서 선물로 남기고 간 대형목마가 트로이에 몰고 올 재앙에 대해 잘 알고 있었다. 그 안에는 그리스 정예 병사들이 숨겨져 있었던 것이다. 이 트로이 목마를 어떻게 만들게 되었는가를 두고도 몇 갈래 이야기가 있지만, 그 중 그리스 연합군 측의 오디세우스가 신의 귀띔을 받아 낸 꾀라는 이야기가 제일 많이 거론된다. 기원이 어찌되었든 분명한 것은 신들의 결의였다. 그들은 트로이를 몰락시키기로 이미 결정을 내린 터였다. 더 크고 강력한 제국을 새로 세워 영원히 번성토록 하기 위해서였다. 사제는 신들의 뜻이 무엇인지 알았지만, 그래도 인간의 편에 서서 신들의 결의에 맞섰다. 그는 목마를 성 안으로 들이자는 트로이 사람들을 적극적으로 말렸다. 신은 동족을 구하기 위해 천기를 누설하려는 사제를 용서할 수 없었다. 올림포스의 신들로서는 라오콘과 그의 두 아들을 희생시키는 길밖에 다른 도리가 없었다. 뱀 두 마리가 에게 해를 가로질러 라오콘의 일터, 제단으로 몰려와 세 사람을 휘감는다. 그리고 트로이는 화염에 휩싸이게 된다.

그런데 잠시 거리를 두고 이야기의 흐름을 살펴보면, 라오콘이 뱀에게 희생을 당하도록 한 자들은 어떤 면에서는 정작 트로이 시민들이라고 할 수 있다. 그들은 사제 라오콘의 경고를, 그토록 외치는 절규를 외면했던 것이다. 당시 시민들은 라오콘의 경고를 듣고 조심할 수도 있었으며, 그랬어야 했다. 하지만 그들은 빨리 축하잔치를 열고 즐기고 싶은 마음뿐이었다. 눈앞에 벌어지는 일에 대해 복잡하게 생각하고 싶지 않았다. 선물이 속임수로 드러나는 경우가 있음은 잘 생각해보면 충분히 납득할 수 있는 일이었다. 옛날이야기를 듣다 보면, 그런 뜻하지 않은 반전이 자주 나오지 않는가. 하지만 트로이 주민들은 이

것저것 생각하고 싶지 않았다. 그리스 연합군이 선물이라면서 두고 갔으니, 그냥 선물로 받아두고 싶었다. 한 번 더 생각하자는 사제의 말은 성가시기만 할 뿐이었다. 그는 왜 지금 즐기고 싶은 우리의 마음에 찬물을 끼얹는 것인가? 그리스 연합군은 물러갔고 그러므로 이 목마는 우리에게 승리의 전리품으로 주어진 것 아닌가! 손쉽게 문제가 해결되었다고 믿고 싶었다. 시민들이 쉬운 선택을 하는 동안 신은 자신의 의지를 손쉽게 관철할 수 있었다. 시민들이 자신들의 이기심을 신의 섭리와 동일시하고 있는 사이, 파멸은 거침없이 준비되고 있었다. 쉽게 즐기려던 사람들은 불길을 막지 못했다.

한편, 이 이야기는 개별 인간의 운명에는 관심이 없는 신들의 의도에 대해 우리에게 생각할 거리를 안겨준다. 신들에게 인간이란 자신들의 의지를 실현할 대행자에 불과하다. 신들은 도시국가 트로이의 규모에 만족할 수 없었다. 로마제국이 세계를 제패하는 날을 보고 싶었다. 그래서 기꺼이 트로이를 멸망시키기로 했던 것이다. 신들은 인간보다 뛰어난 능력을 사용하여 인간에게 고통을 주면서 자신들의 의도를 관철한다.

그런데 이건 신화의 세계에서만 일어나는 이야기가 아니다. 실제 역사에서도 일어난다. 근대인들에게 로마제국의 성립은 진보의 표상이다. 그러나 진보를 위해선 트로이의 멸망과 트로이 시민들이 겪은 것과 같은 고통이 반드시 뒤따르기 마련이다. 진보를 추구하는 근대인은 이 사실도 충분히 터득하고 있었다. 그래서 역사의 진보를 처음으로 자각하고 진보를 위해 몸을 아끼지 않겠고 다짐한 계몽주의자들에게 라오콘의 고통은 가슴에 와 닿을 수밖에 없었다. 왜냐하면 그들 역시 자기확신과 자기회의 사이에서 몸부림쳐야 했기 때문이다. 라오콘의 비극적인 전설은 오늘날에도 사람들의 심금을 울린다. 그가 행한 일, 그가 받은 고통이 모두 참으로 인간적이기 때문이다.

트로이를 떠나 라비니움에 정착하기까지 아이네이아스의 행로. 신들의 의지는 모든 시련과 고난을 극복하고 로마를 건국하는 것이었으므로 아이아네스는 이탈리아 반도 서부 해안으로 가아만 했다.

전설에서 신화로, 아이네이아스의 등장

트로이의 장군으로 전투에서 맹활약했던 아이네이아스는 그리스군이 목마를 남기고 물러간 후, 일단 집으로 돌아왔다. 하지만 곧 성곽으로 달려 나가야 했다. 목마에서 그리스 군이 쏟아져 나온다는 전갈이었다. 트로이의 왕자이자 영웅인 헥토르가 꿈에 나타나 신들의 뜻에 대해 이런저런 암시들을 일러주었지만 듣지 않았다. 물러간 줄 알았던 그리스 연합군이 물밀 듯 몰려오고 있었다. 허탈해진 아이네이아스는 이 피비린내 나는 전쟁의 원인을 제공했던 헬레나를 복수심에 가득 차서 쏘아보았다. 하지만 곧 어머니 비너스가 그에게 하늘이 부여한 의무를 생각하라고 타일렀다. 한시바삐 트로이를 빠져나가야 했다. 그러자 이번에는 아버지 안키세스가 고향을 떠나지 않겠다고 했다. 아들로서의 책임과 '역사의 부름' 사이에 모순이 나타났다. 그는 당장 나가 싸우는 일을 택한다. 하지만 이번에는 그의 부인이 그에게 역사의 부름을 상기시킨다. 결국

아이네이아스는 아버지와 아들을 데리고 불타는 고향 도시 트로이를 빠져나가기로 한다. 트로이는 함락당한다. 고향을 떠난 그는 두번 다시 부인을 만나지 못한다.

아이네이아스는 배를 타고 바다를 7년이나 떠돈 뒤 가까스로 북아프리카 해안에 정박할 수 있었다. 카르타고에서 여왕 디도를 만났다. 영웅과 여왕은 사랑에 빠진다. 여왕은 아이네이아스를 영원히 곁에 붙들어두고자 했다. 하지만 신들의 계획은 따로 있었다. 그곳은 아이네이아스의 운명이 정한 목적지가 아니었다. 그는 반드시 이탈리아 반도 서부 해안으로 가야 했다. 영웅은 계속 가야만 하는 것이다. 이별의 상실감에 여왕은 스스로 목숨을 끊는다. 이렇게 해서 사랑은 영웅의 목적의식을 강화시키기 위한 수단이 된다. 이별의 아픔을 겪은 끝에 하늘의 뜻을 받들어야 한다는 의지가 더욱 강화되기 때문이다. 신들에게 있어 여왕 디도의 사랑은 아이네이아스의 목적의식을 드러내고 치장하기 위한 수단에 불과했다. 아이네이아스는 행복을 뒤로하고 다시 떠난다. 그에게는 개인의 안위보다 훨씬 더 중요한 일이 있기 때문이다. 아이네이아스가 불타는 트로이를 빠져나가 오랫동안 바다를 유랑하고 여왕 디도를 만났지만 그녀와 헤어져 다시 험난한 길을 떠나야 했던 것은, 그로서는 헤아리기 어려운 신의 뜻이라는 운명이 기다리고 있기 때문이었다. 그것은 아이네이아스가 로마를 건국해야 한다는 운명이었다.

운명의 수수께끼는 아이네이아스가 오랜 시간을 이리저리 떠도는 가운데 조금씩 풀려나간다. 매번 그는 신의 부름을 따르며 개인적인 행복을 포기한다. 아이네이아스와 관련된 이야기를 보면, 처음에 그는 왕족의 혈통을 받았을 뿐 그다지 영웅적인 면모가 드러나지 않는 인물로 나온다. 자연인으로서의 특성도 많이 내보인다. 거친 성격을 가졌고, 몸이 편한 대로 눌러앉으려는 충동을 이기지 못한다. 디도에게 빠지기도 했다. 하지만 이런 '자연'과 가혹한 '운명'

이 서로 거스르면서 충돌할 때마다 그는 운명의 부름에 승복하여 자신의 자연을 다스린다. 그래서 그는 영웅이 된다. 일을 겪을 때마다 역사적 의미에 부합하도록 행동을 취하는 것이다. 결국 아이네이아스의 영웅적인 면모는 그리스 신화에 나오는 영웅들과는 판이하게 다른 것으로 귀결된다. 그는 그리스 영웅들처럼 개인적인 명망을 추구하지 않았다. 영웅이 되어야 하는 이유가 개인적인 것에 있지 않았기 때문이다. 아이네이아스는 로마의 건설이라는, 개인적인 범주를 뛰어넘는 어려운 과제를 껴안아야만 했다. 그리고 그는 조금도 몸을 사리지 않고 이 과제를 받았다.

따라서 아이네이아스 이야기는 라오콘 전설과 차원이 다르게 전개되어야 했다. 트로이 사제 라오콘은 동시대인들의 고통에 동감하는 능력을 지녔기 때문에 파국을 맞이했다. 그는 거대 서사의 인간적 의미를 묻도록 하는 인물이다. 하지만 이제 로마제국을 유지하기 위해서는 인간적 감정을 극복하고 자신이 왜 트로이를 떠나야 했는지를 잊지 않는 인물을 보여주어야 했다. 그래서 뚜렷한 목표의식을 가지고 새로운 삶을 개척하는 영웅을 탄생시켰던 것이다. 새로운 삶은 이전의 존재를 파괴하면서 시작된다. 딛고 올라서야 하는 것이다. 영웅 아이네이아스는 라오콘 같은 인간적 소박함을 떨쳐냈을 때 탄생된다. 도시국가 시절의 소박함은 로마제국의 질서 수립에 걸림돌이 될 뿐이었다. 새로 나타나는 세계의 질서는 규모가 훨씬 큰 것이므로, 파괴를 전제하지 않을 수 없다. 그러므로 소박함에서 벗어나야 했다. 자기 단련과 엄격한 규율을 고집함으로써만 새로운 제국을 세우고 유지시킬 수 있기 때문이다. 아이네이아스는 로마가 요구하는 새로운 인간의 이상형이 되었다.

신화에서 예술로, 왕권과 교황권의 개입

신화가 여전히 상징적인 힘을 지니고 있던 시절, 사람들은 현실에서 일어나는

세속의 일들을 신화를 끌어들여 설명하곤 하였다. 안티케의 예술작품이 지닌 강력한 상징성은 바로 이런 신화적 배경에 있다. 특히 조각상들의 경우, 그 상징성은 시간을 초월하는 호소력을 지니고 있었다. 세속의 권력자들은 항상 그리고 직접적인 방식으로 신화적 상징이 지닌 호소력을 정치적인 목적에 이용하려 들었다. 예술과 권력은 늘 가까이 있었다. 〈라오콘 군상〉의 탄생에도 신화는 물론 세속 정치의 이야기가 얽혀 있다.

헬레니즘 세계[10]가 전개되며 정치적인 변동이 일어났을 때의 일이다. 페르가몬의 아탈로스 2세Attalos II, BC 220~BC 138는 신화가 들려주는 자기 영토와 로마와의 관계를 이용하기로 마음먹는다. 그동안 선왕 에우메네스 2세와 의기투합하여 로마는 물론 그리스 본토와도 좋은 관계를 유지하면서 이 작은 도시국가의 기틀을 마련하고 번영을 누려온 터였다.

신화가 들려주는 이야기에 따르면 페르가몬은 그리스와 로마, 모두와 혈족관계에 있었다. 트로이 전쟁 때 그리스 연합군의 영웅인 아킬레우스의 아들 네오프롤레모스가 역시 트로이의 용장 헥토르의 미망인 안드로마케와 결혼하여 낳은 사람이 페르가모스이며, 페르가몬은 바로 페르가모스가 에게 해 동쪽의 언덕바지에 세운 성곽도시였다. 그리고 헥토르의 사촌인 아이네이아스는 불타는 트로이를 빠져나와 유랑 끝에 라비니움에 정착한 인물인데, 로마인들은 제국의 정통성을 확보하기 위해 그를 건국의 아버지로 만드는 데 온갖 노력을 기울였다. 페르가몬 왕조는 그리스, 로마 모두와 혈족관계에 있었던 것이다.

알렉산드로스 대왕Alexandros the Great, BC 356~BC 323 사후의 혼란스러운 세계 정세를 페르가몬의 왕조는 세련된 외교정책으로 헤쳐 나갔다. 제국으로 급부상하던 로마는 물론, 돌이킬 수 없는 쇠락의 길로 접어든 그리스 본토 모두에게 신화의 줄거리를 내세워 친분을 유지하는 정책을 썼다. 옛 원한을 화해시키는 고리가 될 수 있음을 내세웠다. 페르가몬은 번성했다. 갈리아족을 자력으

로 물리치기도 하였는데 이를 기리기 위해 그 유명한 페르가몬 신전을 지었다고 한다. 에우메네스 2세 때는 로마와 동맹을 맺어 시리아 전쟁을 치르다가 적절한 선에서 로마와 거리를 둠으로써 로마의 세력이 강력해지는 데 제동을 걸기도 하였다.

그러나 강대해진 로마는 페르가몬의 독자 행보를 눈두고 않았다. 감찰관이 파견되었다. 완전한 복속을 요구하는 신호였다. 아탈로스 2세는 어려운 두 가지 일을 동시에 추진했다. 한편으로는 로마 권력자의 심경을 거스르지 않으면서, 또 다른 한편으로는 이참에 로마와 한판 전쟁을 치르자고 나서는 부하들을 다잡아야 했다. 전쟁파들은 왕권을 노리고 있었다. 전쟁파의 역적모의에 말려들지 않기 위해서라도 로마와의 전쟁은 반드시 피해야 했다. 그때 왕에게 아주 좋은 생각이 하나 떠올랐다. 트로이 몰락의 전설을 무모한 도전에 대한 경고의 모티프로 활용할 수 있겠다는 생각이었다. 왕이 해석한 바에 따르면, 사제 라오콘과 두 아들의 비극적인 죽음을 들려주는 라오콘 전설은 역사적 소용돌이 가운데서 자칫 판단을 잘못하면 일만 그르칠 뿐이라는 가르침을 주는 것이었다. 왕은 무의미한 죽음을 자처하지 말자고 설득하면서, 라오콘 전설을 인간적 오류에 대한 경고로 받아들이자고 하였다. 대세를 거스르지 않으면서 현재를 꾸려야 현명한 정치라는 것이었다. 왕은 내심 라오콘 전설의 메시지를 이용하여 자신의 권력 기반을 안정시키고자 하였다. 그래서 예술가들을 동원하기로 마음먹었다. 왕은 명령하였고, 예술가들은 따랐다. 기원전 140년경 〈라오콘 군상〉의 브론즈 원본이 만들어졌다. 그런데 예술은 항상 정치를 뛰어넘는 법인가 보다. 예술가들은 왕이 주문한 바 이상을 해냈다. 트로이의 운명과 로마 건국을 직접 연결하는 상징 하나를 탄생시킨 것이다. 그들은 아들 중에서 한명을 살려내었다. 큰아들이 살아 도망치는 상태로 형상화된 작품이 창작되었다. 이렇게 탄생한 〈라오콘 군상〉은 훗날 로마제국에서 재탄생한다.

〈라오콘 군상〉 중 오른 쪽 도망치는 아들 부분. 살아서 도망친 큰아들의 모습은 훗날 로마 건국의 필연성에 대한 상징이 되었다.

지중해 일대를 장악하며 거대한 세력을 형성했던 로마제국에도 위기가 찾아왔다. 특히 문화적 지체 현상이 심했다. 고전 예술은 이제 생명이 거의 소진되었고 새로운 예술이 열릴 가능성도 요원해 보였다. 로마에 예술작품들이 지나치게 많았기 때문이었는지 예술에 대한 권태감과 싫증이 만연하였다. 로마는 원래 물질적 효용만을 좇으면서 일어난 세계였다. 처음부터 정신적 정체가 온 나라를 감돌고 있었다. 예술은 시류에 뒤떨어진 것으로 치부되었고 궁전들을 장식할 때에만 겨우 그 쓸모가 인정되었다. 황제는 자신의 권위를 드높이기 위해 어떻게 해서라도 깊은 인상을 주는 예술작품을 손에 넣으려 하였다.

이런 상황에서 로마의 황제 티투스Titus, 39~81가 로도스섬의 세 예술가 아게잔드로스, 폴리도로스, 아테노도로스에게 〈라오콘 군상〉 제작을 의뢰하였다. 자신의 전승을 기념하고 싶었기 때문이었을 것이다. 서기 70년에 예루살렘을 정복했는데, 무척 어렵고 오랜 전투였다고 한다. 힘들여 거둔 승리인 만큼 자축도 하고, 세를 과시할 필요가 있었다. 예술가들은 자신들이 매우 어려운 처지에 빠졌음을 즉시 알아챘다. 문제는 두 가지였다. 무엇보다 먼저 당시 대중들의 거친 취향을 만족시켜야 했다. 그러면서도 동시에 조형예술작품의 고전적인 분위기를 일정하게 유지시켜야 하는 과제를 앞에 둔 것이었다.

이 난제를 돌파하기 위해 그들은 기술적 대담함에 승부를 걸었다. 예술적으

로 피곤한 이 시기에는 사람들이 작품의 진위 여부에 별로 관심을 두지 않을 것이라는 심증이 있었다. 이런 판단을 내린 그들은 옛 헬레니즘의 창조력을 모방하기로 결정하였다. 예술가들은 탁월한 솜씨로 옛 원본을 확대하였다. 한마디로 복제품을 만든 것이다.

이 복제품이 한때 사라졌다가 다시 발견되어 현재 바티칸 교황청의 벨베데레Belvedere에 놓여 있다. 하지만 이 역시 고고학적 가설에 불과하다는 의견도 있다. 발견된 유물이 티투스 시절에 제작된 것이 아닐 수도 있다는 뜻이다. 아우구스투스Augustus, BC 63~AC 14 황제 시절에 만들어졌다는 이론이 제법 설득력 있게 들리기도 한다.[11] 팍스 로마나Pax Romana의 영광을 구현한 아우구스투스야 말로 베르길리우스Publius Vergilius Maro, BC 70~BC 19의 『아이네이스』를 출판하도록 했으며, 로마의 운명이 트로이와 밀접한 관계에 있음을 강조했던 황제이기 때문에 그가 이 조형물을 만들도록 했을 것이라는 주장이다.

〈라오콘 군상〉의 유래와 관련하여 이런 복잡한 문제가 발생하는 까닭은 당시 복제품이 워낙 많았기 때문이다. 당시의 복제는 오늘날과 같은 기계적 복사가 아니라, 예술가들에 의한 제작이었다. 비록 아류라고 해도 복제예술가들 역시 예술가임이 분명하고, 복제품도 일정한 수준을 유지했다. 티투스 시절 탁월한 군인이요 정치가이자 학자였던 플리니우스Gaius Plinius Secundus, 23~79가 『박물지』에 이 대리석 조상이 회화작품이나 브론즈 원본보다 더 뛰어나다고 기록한 것을 보면, 원본과 복제품의 관계가 오늘날과는 많이 달랐음을 알 수 있다. 이 조형물을 만든 예술가들이 이른바 복제품 제조자의 신분이었던 까닭에 고고학적 추적에서 어려움이 발생한다는 주장도 있다.

안티케의 몰락과 함께 잊혔던 〈라오콘 군상〉이 발굴되어 세상의 빛을 보게 된 것은 1506년 로마에서의 일이다. 당시의 교황 율리우스 2세Julius II, 1443~1513는 이 발굴을 보고 자신에게 하늘의 뜻이 내린 것이라면서 환호했다.

그리고 시인 자돌레토Jakopo Sadoleto, 1477~1547로 하여금 6운각의 음률로 율리우스 2세의 사명을 노래하도록 하였다. 위대한 옛 로마가 다시 도래하여, 이제 두 번째 로마가 이탈리아 반도의 중심부에서 과거 로마제국의 영화를 부흥시키게 될 것이라는 찬양 노래가 지어졌다. 이렇게 하여 〈라오콘 군상〉은 교황의 정치에 날개를 달아주었다. 교황은 자신이 바로 로마를 건국한 아이네이아스의 바통을 이어받은 것이며, 이런 탁월한 작품을 만든 아우구스투스 황제의 위업을 이어갈 인물로 점지된 것이라고 목소리를 높였다. 하느님께서 조상님들을 통해 자신에게 그런 뜻을 내려보내셨으니, 그 증거물이 여기 있다고 하였다. 하늘이 직접 이런 뜻을 만천하에 알리기 위해 바로 이 순간에 〈라오콘 군상〉이 땅에서 솟아난 것이라는 줄거리가 술술 엮여 나왔던 것이다.

그런데 이렇게 이어지는 교황의 말을 잘 들어보면, 그가 줄곧 라오콘이 이교도의 사제라는 사실을 철저하게 도외시하고 있음을 알 수 있다. 교황은 라오콘이 망하는 나라와 그 뒤에 새로 건국된 로마를 이어주는 인물이라는 사실에만 주목하고, 종교적인 측면은 완전히 무시하였다. 여기에서 교황은 현실 정치에 두고두고 사용될 이정표 하나를 세우게 된다. 〈라오콘 군상〉이 새 시대를 표방하는 정치적 언설의 정당화를 위한 상징으로 확실하게 자리 잡도록 한 것이다. 전설에 기반을 둔 신화에서 모티프를 차용한 조형물이 마침내 보편적으로 통용되는 상징으로 완성되었다. 주목해야할 점은 그렇게 되는 데 현실 권력이 결정적인 역할을 하였다는 사실이다. 예술은 권력에 의해 완성된다. 영원한 상징의 지위를 얻는 것이다. 그래서 오늘날까지도 이 군상은 아무런 문제없이 로마 교황청에 있다. 무수한 관광객들을 받지만, 주인공이 이교도 사제이기 때문에 문제가 생기는 법은 없다.

1506년, 이 〈라오콘 군상〉이 발굴되었을 때의 일이다. 발굴과정에 참여했던 미켈란젤로Michelangelo Buonarroti, 1475~1564는 "놀라운 예술작품"이라는 말로

그 순간의 감동을 전했다. 발굴 당시 이 조형물은 오른팔 일부분이 떨어져 나간 상태였는데 미켈란젤로는 그 부분을 복원해 달라는 제의를 받았지만 자신의 능력으로는 불가능하다고 했다는 말이 전한다. 다행히도 손실된 부분의 일부가 다시 발굴되면서 〈라오콘 군상〉은 보다 원형에 가까운 모습을 회복할 수 있었다. 한편 이 작품은 진부한 예술 양식에서 헤어날 줄 모르던 과거에 종지부를 찍고 이른바 '근대 양식'이 들어서는데 절대적인 영향력을 행사했다. 당대인들은 물론 바로크의 예술가들에서 고전주의자 빙켈만Johann J. Winckelmann, 1717~1768에 이르기까지 수많은 사람들이 찬사를 보냈고 열광했다. 그들은 하나같이 창조적인 그리스 정신과 로마의 자기단련 및 규율을 탁월하게 일치시킬 줄 알았던 아우구스투스 시대에 궁정예술이 무엇을 지향했는지 금방 알 수 있게 해주는 예술작품이라고 입을 모았다.

라오콘 전설을 예술적 상징으로 만든 이 〈라오콘 군상〉은 이후에도 신화적 상징으로서의 힘을 잃지 않는다. 신의 의지가 개입해 죄 없는 인간이 비극적인 운명에 휘말리는 일이 어디 하루 이틀의 이야기인가. 뿐만 아니다. 세계사의 진보에 대한 상징으로 〈라오콘 군상〉만큼 위력을 지닌 예술품을 찾기는 힘들다.

트로이의 멸망과 로마 건국을 향한 신들의 의지는 다른 말로 하자면 세계사를 진보의 관점에서 해석하는 근대인의 정신이었다. 그러나 이 과정은 잔인한 폭력을 딛고 나서야 결실을 볼 수 있는 것이었다. 〈라오콘 군상〉은 세계사적 필연과 한 개인의 운명이 충돌하는 파국의 현장 그 자체이다. 이때 군상의 오른쪽 아들은 이러한 파국으로부터 탈출함으로써 그 사건을 겪은 당사자이자 **보고자**가 된다. 큰아들은 도망쳐서 16세기에는 교황(율리우스 2세)에게 보고하였고, 18세기에는 계몽주의자들에게 보고했다. 교황은 새 시대를 열겠다면서 도망치는 아들을 맞이하였고, 이성의 빛으로 지상에 살 만한 사회를 건설하겠

다고 나선 계몽주의자들은 바로 자신들이야말로 이 도망치는 아들 그 자신이라고 생각했다.

이렇듯 오른쪽 도망치는 아들을 통해 이 작품은 명실상부하게 신화적 배경을 벗어나 문명 세계로 들어선다. 세계사의 진보와 발을 맞추는 사람들의 이야기가 되는 것이다. 이제부터 이 큰아들은 이야기꾼 역할을 하게 된다. 따라서 〈라오콘 군상〉도 조형물로 수용되는 데서 그치지 않고 세계사의 진보를 논하는 서사로 자리 잡게 되었다. 더 큰 것을 위해 파멸을 감수해야만 하는 현장을 보고난 뒤, 그 파국을 벗어난 보고자는 그 파국적 사건을 법칙성과 필연성에 따른 역사로 서술할 것이다. 그럴 수밖에 없다.

창작과정에서부터 예술적 영향력에 이르기까지, 〈라오콘 군상〉은 고전 예술의 세계와 사회적인 영향력 등에 대해 복합적으로 보여준다. 예술은 늘 정치권력과 밀착된 관계를 유지하면서 자신을 발전시켜왔다. 교황이 세속적인 권력을 휘두르던 시기에는 교회권력에 직접 봉사하기도 하였다. 하지만 권력과 만나면서 예술은 자신의 할 일을 단순한 '장식'이나 '복종'에 한정시키지 않았다. 자신이 할 일이 따로 있음을 완전히 잊지는 않은 것이다. 물론 예술가 개인이 은근한 방식으로 권력자를 회화시킨다거나 권력의 관행을 비꼬는 경우도 있지만, 예술이 이 수준에서 만족하는 것은 절대 아니다.

예술은 감동을 준다. 감동은 사람을 움직인다. 즉 예술은 힘을 지향한다. 권력이 예술을 자기편으로 끌어들이는 이유도 감동을 주는 힘에 주목했기 때문이다. 언제부턴가 유럽의 통치자들은 '명령'이 닿을 수 없는 곳에 자신의 의지를 전달하려면 예술의 힘을 빌리는 것이 가장 효과적임을 알아차렸다. 무엇보다도 사람들의 마음을 얻는 것이 중요했기 때문이다. 통치자가 마음먹은 대로 신민들의 마음을 움직일 수 있는가의 여부는 당대의 정치적 상황에도 좌우되지만 예술의 영향력에도 달려 있었다. 그런데 예술의 힘은 당대의 구체적인 정

치적 역학관계에만 매몰되는 것은 아니다. 아니 이를 초월할수록 예술의 힘은 더 커진다. 다 빈치와 미켈란젤로가 바로 그런 경우가 아닌가. 그들의 예술품이 당시의 정치적 필요에 따라 제작되었다 하더라도 그 예술품의 의미는 당대로 한정되지 않는다. 우리는 예술의 이와 같은 특징을 예술의 생명력이라는 개념으로 정리하고 있다.

〈라오콘 군상〉은 현재 교황청에 있다. 신화적 전승을 소재로 하면서 전달하려는 내용까지 모두 지극히 이교도적인 이 예술품을 교황청은 공들여 보존해오면서 자신의 권위를 과시하기 위해 내세우기까지 한다. 교황청 역시 개명된 사회의 종교집단답게 한편으로는 신성과 인성에 대한 합리적인 담론들을 꾸준히 계발하고 있는 중이다. 그럼에도 불구하고 현대 교황청의 권력자들에게 16세기 초 교황 율리우스 2세가 차용하였던 이 조각품의 메시지는 여전히 유효한 것일까? 그렇다면 이번에는 현실의 구체적인 권력관계를 초월하여 진행된다고 말하는 이른바 '문명의 충돌'에서 기독교 문명의 승리를 예견하는 메시지로 떠오를 것인가?

〈라오콘 군상〉은 창작된 안티케 시절부터 21세기에 이른 오늘날까지 권력에 가장 밀착된 채 존재해온 예술작품이다. 하지만 오늘날 교황청이 자신과 이 예술품과의 관계를 어떻게 설정하느냐와 관계없이 〈라오콘 군상〉은 예술이 정치적 효용성에서 완전히 벗어나 마침내 이른바 '영원한 생명력'을 구가하는 경우에 속하게 되었다. 일반인들이 이 조각품을 보면서 현대 교황청의 시대적 소명을 떠올리는 일은 없을 것이 분명하기 때문이다. 그렇다 하더라도 이 조형물이 내세우는 화두가 아주 무의미해진 것은 아니다. 비록 과제를 풀어야 할 담당자로 교황청을 내세우지는 못하게 되었을 뿐, 해결해야 할 과제는 여전하기때문이다. 이 조형물은 서구인들의 의식을 지배해온 '시대적 소명'이라는 관념을 항상 새롭게 현재화시키는 역할을 담당하는데 손색이 없다. 서구 문명사

에서 이제껏 정리되지 못한 관념, 문명 자체와 떼어놓고 볼 수 없는 진보와 파괴의 관계를 〈라오콘 군상〉은 사람들의 의식 속으로 다시 생생하게 불러낸다.

이런 방식으로 사회적 공론장에서 문화적 화두가 살아 움직이도록 하는 이 작품의 힘은 사람들이 라오콘과 그 아들들의 고통을 함께 느끼는 데서 나온다. 예술의 '영원성'은 실제로 이와 같은 교감의 가능성에서 시작된다. 소재는 물론 전달하려는 메시지까지 지극히 이교도적인 〈라오콘 군상〉을 교황청이 공들여 보존하는 까닭을 여기에서 찾아보면 어떨까? 그렇다면 한편으로 이해하지 못할 이유도 없을 것이다.

이렇게 해서 조형물 〈라오콘 군상〉이 유럽 문명과 운명을 같이해온 과정을 살펴보았다. 전설을 진보서사로 탈바꿈시키는 예술가들과 권력자들의 능력에 감탄할 따름이다. 하지만 이 작품에 대한 이야기에는 마지막 한 단계가 더 남아 있다. 예술품을 예술품으로 수용하는 단계이다. 이는 18세기에 들어 본격적으로 시작된 태도로 조형물이 상징하는 진보서사와 조형물의 조형성이 충돌하는 지점에서 이루어진다. 이 작품은 근대인들이 자의식을 세련하고 분화시키는 과정에도 동참하여 중요한 쟁점들을 부각시켰다. 하지만 이 단계로 나아가기 위해 우리는 서구의 근대를 좀더 살펴볼 필요가 있다.

근대인의 안티케

안티케 예술은 인간이 빚어낸 조화와 균형의 완전한 이상이다. 이 예술이 구현한 완전성이상完全性理想은 너무도 찬란해서 그동안 사람들은 섣불리 그 가치를 깎아내리지 못하였다. 유물론자인 마르크스Karl H. Marx, 1818~1883마저도 『정치경제학 비판 서문』에서 "그리스 예술과 서사시가 우리에게 여전히 예술적 즐거움을 준다"고 토로하였다.[12] 인류가 도달한 최고의 이상으로 추어올리기까지 하였다. 같은 책에서 그는 그리스 예술이 "어떤 면에서는 규범이나 도달할 수 없는 전범에 해당한다"고 밝히면서 여기에는 참 납득하기 어려운 일면이 있다고 시인하기도 했다. 19세기의 사회주의자는 안티케 예술을 완벽하게 설명할 수는 없어도, 이들 예술이 지닌 호소력을 인정하고 수용하였던 것이다.

안티케 예술이 유럽에서만 각광을 받은 것은 아니다. 우리나라에서도 많은 사람들이 안티케 예술에 매료되고 있다. 오래전 먼 나라에서 만들어진 예술작품이 오늘날 우리들에게도 호소력을 갖는다면 이들 작품이 '보편성'을 지닌다고 해도 무방할 것이다. 앞에서 마르크스가 한 말 역시 그 예술적 가치가 시공간을 초월해 인간에게 받아들여지는 것에 놀라워하면서 동시에 이를 수용하는

자기 자신에 대한 뿌듯함을 표현한 것이 아닐까?

그렇다면 대체 안티케 예술의 어떤 점이 그토록 보편적인 것일까? 이 물음에 대해 사람들은 지금까지 그 예술작품들이야말로 바로 인류의 보편적 이상을 구현하고 있기 때문이라고 대답해왔고, 모두들 이를 당연하게 받아들였다. 안티케의 조각품을 보면 인간의 이성과 감성이 조화롭게 균형을 이룬 상태를 직접적으로 확인하게 된다는 주장이다. 인간성이란 이처럼 차고 넘치지 않는 상태에서 온전히 발현되었을 때, 동서고금을 막론하고 모두에게 감동을 불러일으킬 수 있다는 것이다.

유럽의 근대, 안티케를 영원한 고전으로 만들다

그런데 21세기로 접어든 요즘, 사람들은 안티케 예술을 과거와는 다르게 대하고 있다. 여전히 탁월함을 인정하기는 해도, 안티케 예술작품이 구현하고 있는 완전성이상이 보편적 구속력을 갖는다고 생각하는 사람들이 적어진 것이다. 완전성이상 자체가 상대화되었다고 볼 수밖에 없다. 왜 이런 일이 벌어진 것일까?

거기에는 무엇보다도 현대사회에서는 이성과 감성의 조화로운 균형 상태에 도달하는 일이 너무 어려워졌다는 사정이 있을 것이다. 그래서 점차 사람들은 그런 상태가 꼭 필요하겠느냐는 물음을 갖기 시작했고 마침내 더 이상 추구하지 않게 된 것이다. 물론 현대인들 역시 안티케 예술작품들을 보면서 그 찬란함에 매료되기는 한다. 하지만 19세기의 교양시민들과 받아들이는 강도에서 크게 차이가 난다. 그들에게 완전한 예술의 찬란함은 절대絕對였다.

하지만 현대인은 이런 찬란함을 마음에 담아두기에는 너무 분주한 삶을 산다. 머리와 가슴은 난무하는 온갖 정보로 순식간에 점령당하곤 한다. 가득하지만, 충족감을 경험하는 것은 아니다. 쏟아지는 엄청난 정보에 노출되었다가 다

K. G. 랑간스, 〈브란덴부르크문〉, 1788~1791. 계몽주의자들은 열악한 현실을 그대로 두고 볼 수 없다는 의지에 불타 있었다. 사두마차를 타고 내달려 극복해야 했다. 당도하고 싶은 곳은 바로 올림포스 언덕이다. 신전을 본떠 시가지 한복판에 세우고, 그 안에 아테나 여신도 들어앉혔다. 진보함으로써 조화로운 상태에 이르겠다는 생각은 의고주의(Klassizismus) 양식의 건축물에 그대로 드러나 있다.

시 처음으로 돌아갈 뿐이다. 이렇게 살다 보니, 끊임없이 들락거리는 정보들을 정리 정돈해야 한다는 생각도 엷어졌다. 마음은 그 무엇을 담아두는 그릇이 아니라 통로가 되었다. 수많은 정보들을 그냥 흘려보낸다. 특별히 새롭다고 할 일도 없고, 충격적인 일들이야 곳곳에서 일어나지만 어제의 관성을 이어갈 뿐이다. 그러므로 어떤 이상적인 기준에 맞추어 현재를 재단할 생각을 아예 하지 않는 것이다. 19세기에는 진보가 당위였지만 20세기에는 선택의 문제가 되었듯이, 오늘날 완전성이상은 지난 시기에 누렸던 전범으로서의 확고부동한 지위를 잃은 채 겨우 폐기처분만 면하고 있을 뿐이다.

　18세기와 19세기는 그렇지 않았다. 당시 서구사회에는 인류가 보편적으로

추구해야 할 확고부동한 가치가 있다는 합의가 존재했다. 중세의 암흑기를 벗어나 지상에 살 만한 사회를 이루어내야 한다는 과제를 모두 자신의 일로 받아들였던 것이다. 근대인들은 이 일을 인간의 힘으로 해야 한다고 여겼고, 또 그럴 만한 능력이 인간에게 있다고 믿었다. 무엇보다 생산력을 높여 물질적인 궁핍에서 벗어나야 했다. 미신을 비롯해 비합리적인 망상에 사로잡혀 자연력을 이용하지 못하는 일은 근절되어야 했다. 그러기 위해서는 사람들의 노동력을 합리적으로 조직할 필요가 있었다. 여러 제도를 도입해 사회를 새롭게 구성한 것도 그 때문이었다. 인간과 자연, 정신과 물질이 모두 하나로 뭉쳐 유토피아의 도래를 한시라도 앞당겨야 했다.

하지만 이런 의지가 커갈수록, 인간과 자연이 서로 멀어지고 정신은 물질과 불화를 일으킨다는 사실이 드러났다. 사회적인 분화와 더불어 개인들 역시 극심한 분열을 앓고 있음이 모두에게 선명해졌다. 분화와 분열은 근대의 특징이다. 근대인은 이러한 특징에 당위로 대응하였다. 분열과 분화는 반드시 극복되어야 한다는 생각에 충실하였다. 이는 극복될 수 있다는 믿음에서 나온 도그마였다. 그렇다고 도덕적이거나 종교적인 당위에 의지할 수는 없었다. 그 사이 세상이 변했기 때문이다. 사람들은 종교와 도덕이 현실적인 문제를 해결해줄 수 있다고 여기지 않았다. 그러면서 자신의 감정에 거스르는 일은 아예 하려들지 않았다. 사람들의 감정을 얻는다면, 무슨 일이든 성공할 수 있다는 분위기가 일어나기 시작하던 때였다.

더불어 예술적 감동이 사사로운 일로 치부되던 시기도 지나가게 되었다. 극장과 미술관, 그리고 음악당은 사회적으로 매우 중요한 기관이 되었다. 예술이 지닌 독특한 호소력이 근대인에게 내적 분열을 극복하고 다시 자신을 회복하는 순간을 맛보게 할 수 있다고 받아들여졌다. 이렇게 하여 유토피아 기획은 예술과 서로 결합하게 되었다. 독일의 계몽주의자들이 이 일에 앞장섰다. 연극

운동이 활발하게 일어났으며, 철학적 미학이 발전하여 마침내 칸트의 『판단력비판』으로 결실을 맺게 되었다. 이런 과정에서 새롭게 주목을 받은 것이 안티케 예술이었다.

서구의 근대인들은 분열을 지양해서 유토피아를 지상에 실현한다는 사회적 합의 아래, 그 보편적 이상이 구현된 안티케의 예술을 따라잡아야 할 모범으로 내세웠다. 그런데 이처럼 구체적인 모범이 세워지자, 그와 같은 이상을 실현하기에 부족한 현재의 상태를 탓하는 사회적 심리 상태가 널리 확산되어 나갔다. 오늘 내가 사는 모던한 세상(근대)은 이런저런 장애들이 너무도 많아 더 이상 조화로운 상태에 도달할 수 없게 되었다는 의식을 갖게 되면서 옛날 좋았던 한 때를 그리워하는 마음도 절실해졌다. 그리워하다가 그 옛날과 같은 조화로운 상태가 또 왔으면 좋겠다는 희망을 품게 된 것이다. 하지만 그러기 위해서는 반드시 현재를 개선해야만 하였다. 희망과 결부된 깨달음이다.

과거와 현재를 비교하면서 현재를 개선하겠다는 의지로 현재를 꾸려가는 사람들을 근대인이라 일컫는다. 유럽에서는 18세기 계몽주의 문화 운동이 시작된 이래로 이러한 의식을 지닌 근대인들에게 사회의 주도권이 넘어갔다. 그들에 의해 사회의 모든 영역들이 새롭게 재편되었음은 물론이다. 그리고 이 모든 움직임들은 궁극적으로 시민사회구성으로 귀결되었다. 신분제사회의 위계질서를 무너뜨리고 새로 등장한 사회질서이다.

인류의 역사에서 이 변화는 실로 엄청난 것이었다. 인류는 여전히 이러한 변화의 결과 속에서 살고 있다. 오늘날 시민사회는 공동체의 질서를 유지할 수 있는 가장 바람직한 대안으로 받아들여지고 있다. 하지만 20세기로 접어들면서 시민사회 이념은 예기치 않은 도전에 직면하게 되었다. 산업화는 환경 문제를 불러일으켰고, 민주주의는 항상 파시즘을 경계해야 하는 처지이다. 관료제도라는 미로迷路는 접근 불가능한 괴물이 되었다.[13] 프랑스혁명을 통해 인류가

사회구성의 주도 원칙으로 내세운 자유·평등·박애의 이념은 서로 충돌했다. 상황을 타개할 방도가 별로 없다는 비관론도 만만찮은 추종자들을 거느리며 등장하였다. 그래서인지 사람들은 점차 근대사회에서 발생하는 병폐들에 대해서만이 아니라 근대를 구성하는 원칙 자체에 대해서도 활발하게 연구하기 시작하였다. 질서구성 원칙 내부에 질서를 무너뜨릴 수 있는 요인이 들어 있다는 사실을 쉽사리 부정할 수 없게 되었기 때문이다.

근대성 자체를 반성하는 연구들은 무엇보다도 근대인들이 지닌 근대의식이 미래지향적인 의지를 품고 있으면서도 시선은 과거로 돌리는 매우 독특한 특성을 지녔음에 주목하였다. 유토피아로 나아가기 위해 옛날 좋았던 한때를 이상사회로 상정하는 것은 인간 상상력의 한계일까? 현재의 문제점들을 인식하고 이를 개선해보겠다는 강력한 의지를 표방하는 근대의식이 과거지향적이었던 까닭에 파괴를 불러왔다는 견해도 있을 수 있다. 모든 문제의 근원으로 근대의식 자체를 지목하는 흐름이 뚜렷해지면서 그것이 과거와 현재와 미래를 동시에 떠올리는 긴장으로 유지되고 있다는 사실이 새삼스럽게 여겨졌다. 실제로 우리는 빠듯한 일상을 꾸리면서도 오직 더 좋은 삶을 꾸려가겠다는 의지로 긴장을 늦추지 않은 채 휴식과 행복을 다음 날, 미래의 언젠가로 미룬다. 사정이 이렇다면 결과적으로 진보에 대한 확신 없이는 근대의식을 유지하기 힘들다는 말이 된다. 현재의 부족한 점을 조금도 가리지 않고 파헤쳐 인식하는 계몽의 용기를 발휘하면서도 낙담하여 포기하지 않으려면 최소한 미래에 대한 뚜렷한 전망이라도 가지고 있어야 하기 때문이다. 그런데 미래는 아직 도래하지 않았다. 그 모습을 알 수가 없는 것이다. 따라서 과거에 존재했던 어떤 형상에서 우리의 미래를 구성할 원칙을 도출해낼 수 있다면, 그것을 전형으로 삼아 한번 노력해볼 만하지 않겠는가. 똑같은 길을 가면 마찬가지로 이상적인 상태에 도달하게 될 것이 분명하므로 이는 결과가 보장된 길인 것이다. 이성과 감

성이 조화 속에서 하나로 결합되어 흠결 없는 균형을 보여주는 조각상들! 그 오랜 시간을 이겨내곤 여전히 찬란한 빛을 발하는 조형물들이 드러내 보여주듯이, 그런 조화로운 상태가 분명히 있을 수 있는 것이다. 그러므로 분화와 분열을 거듭하는 현재의 문제들을 해결할 수 있는 방도 역시 조만간 나타날 것이 틀림없다! 신분제사회에서 벗어나 근대적인 삶을 꾸려가기 시작한 유럽인들이 그 오래전의 과거, 안티케의 이상을 따라잡아야 할 전형으로 생각한 데에는 이러한 사정이 있었다.

권력의 아우라를 벗고 예술작품으로 독립하다

결국 안티케를 '영원한 고전'의 지위에 올려놓은 것은 유럽의 근대였다. 18세기 계몽주의 문화 운동 기간 동안 유럽인들은 안티케의 문화를 '발견'하고 열광하였다. 근대적인 의미에서의 미술사학을 정초하였다고 할 수 있는 빙켈만은 독일을 떠나 아예 로마에 가서 살았다. 교황청에서 큰 성공을 거둔 그는 고국에 다녀오려 몸을 일으키지만 알프스 산맥에 오른 순간 몸이 아프기 시작했다. 여행을 중단하고 '찬란한 빛의 나라' 로마로 되돌아가려 했던 빙켈만은 결국 이탈리아로 자신을 실어다 줄 배가 오기를 기다리다가 불의의 사고를 당해 죽는다. 빙켈만뿐만이 아니었다. 독일 계몽주의자들의 로마 열광은 거의 병적인 데가 있었다. 그들은 그곳에 넘쳐나는 안티케의 예술품들을 하루빨리 보고 근대 의식으로 정리해야 한다고 여겼다. 이렇게 하여 〈라오콘 군상〉을 '근대적'으로 수용하는 고전주의 시기가 시작되었다. 빙켈만과 레싱Gotthold E. Lessing, 1729~1781은 서로 다른 입장에서 이 작품을 근대화시켰다.

우선 레싱부터 살펴보기로 하자. 그는 조형물 〈라오콘 군상〉을 바라보면서 문학과 조형예술이 어떤 차이를 가져야 하는지에 천착하였다. 이를 바탕으로 그는 예술에서 매체에 따른 영역 분화가 일어나는 과정을 이론화한 『라오콘

빙켈만(왼쪽)과 레싱(오른쪽). 안티케를 '영원한 고전'의 지위에 올려놓은 것은 유럽의 근대, 계몽주의자들이었다. 빙켈만과 레싱은 그 대표적 인물이라 할 수 있다.

혹은 시와 회화의 경계』를 썼는데, 여기에서 예술 역시 근대화과정을 겪어야 함을 역설한다. 시간예술과 공간예술이 서로 다를 수밖에 없음을 논증한 것이다. 언어는 순차적으로 발현되는 시간성을 지니는 반면, 면과 선 그리고 조각과 같은 형상은 병렬적으로 존재함으로써 공간을 차지한다는 분석은 시간과 공간을 서로 분리시키는 것으로서 근대의식의 출발점이라고 할 수 있다. 실제로 레싱 이전까지 사람들은 글과 그림에 별다른 차이점이 존재한다고 생각하지 않았다. 바로크로 분류되는 신분제사회의 예술은 기본적인 기능을 장식에 두고 있었다. 시는 왕의 업적을 칭송하면서 그 가문의 영원한 권력을 기리면 되었고, 회화는 전체적으로 대상의 신분에 걸맞은 분위기가 드러나도록 색채와 배치를 고안할 일이었다. 세계의 질서가 신분제로 고정되어 있음을 드러내는 것이 바로크 예술의 주업이었던 셈이다.

그런데 장식의 측면에서 문학은 아무래도 회화를 따라가기 힘든 일면이 있다. 때문에 바로크 시학의 중심에는 "시는 회화를 닮아간다Ut Pictura Poesis"라

는 프로그램이 들어가게 되었다. 신분제 질서를 무너뜨려야 하는 일이 세계사적 과제로 등장한 계몽주의 시기, 유럽의 문인들은 무엇보다도 이 프로그램을 파기시키기 위해 발 벗고 나섰다.

이론가로서 레싱의 탁월함은 이와 같은 '이데올로기적' 요청을 예술 내재적 논리로 풀어갔다는 데 있다. 예술을 바로크의 족쇄에서 해방시키기 위해 레싱은 매체의 본질이 어디에 있는지, 어떤 특성에 의지하여 창작하였을 때 예술은 예술다울 수 있는지를 물었다. 레싱은 조형물 〈라오콘 군상〉에서 라오콘의 입이 그 엄청난 고통 속에서도 소리 지르느라 크게 벌어져 있지 않고 그냥 하품하는 정도에서 멈춘 상태에 주목하였다. 그 결과 매체의 특성을 간파해내었다. 이 군상은 문학작품이 아니라 조형물인 까닭에 '공간적 병렬'에 주목해야 했다는 것이다.

글로는 소리 지르는 라오콘을 묘사할 수 있다. 베르길리우스가 『아이네이스』에서 한 일이 그것이다. 하지만 이 군상을 만든 예술가들은 그렇게 할 수 없었다. 이유는 단 하나, 입체상에 구멍이 나면 흉하기 때문이다. 고통 받는 라오콘을 글로 읽으면, 우리는 상상력을 동원하여 그의 고통에 동참하면서 인간적 위대함에 고양되는 경험을 한다. 하지만 그 고통을 눈으로 직접 볼 경우 고개를 돌릴 수도 있다. 조형예술의 경우, 상상력이 시각적 수용의 한계에 맞물릴 수밖에 없기 때문이다. 마침내 이 작품은 형상이 인간의 상상력과 맺는 관계를 정확하게 파악하면서 전체적으로 비율과 배분에서 통일을 지향하는 균형감각을 유지한 까닭에 성공한 작품이 되었다는 논리가 구성되었다. 계몽주의자들은 이구동성으로 이 군상이야말로 조화의 이상에 아주 가까이 다가간 예술작품이라는 평가를 내렸다. 레싱은 이런 평가에 근거를 제시하였다. 예술가들이 죽음의 고통에 직면한 트로이의 사제 라오콘을 형상화하면서 지금 '문학작품'을 쓰고 있는 것이 아니라 '조형예술'을 창작하는 중임을 스스로 의식하면서

작업한 결과라는 것이다. 철두철미하게 근대적인 관점이었다. 공간적 병렬에 어떤 단절이 있으면 안 되었기에 예술가들은 라오콘의 얼굴에서 고통을 경감시키는 길을 택했다.

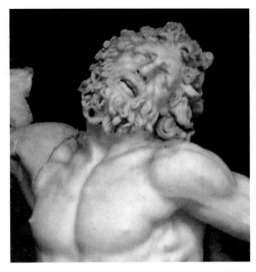

레싱의 지적대로 라오콘의 입은 고통에 일그러지지 않아 마치 하품을 하는 듯하다. 엄청난 시련을 겪는 중임에도 몸이 전체적으로 균형 잡혀 있다. 이

〈라오콘 군상〉 중 일부. 라오콘의 입은 고통으로 일그러지지 않았다. 공간적 단절을 배제하기 위한 배려 덕분이다.

미 죽었음과 살아서 벗어남을 구현하는 두 아들들은 또 어떤가? 왼쪽의 작은 아들은 뒤로 축 늘어져 있다. 이미 숨을 거둔 상태이다. 오른쪽 큰아들을 보자. 안타까운 시선을 뒤로 돌려 아직은 죽음의 현장에 머물고 있지만 몸은 이미 앞쪽으로 나서고 있다. 이 파국에서 벗어나는 중이다. 현재 진행형인 파국을 뒤로 하고 떠날 큰 아들의 역동성까지도 이 조형물은 조화롭게 끌어들인다. 도망치는 큰아들이 구현하는 찰나의 역동성이 조화의 계기가 되는 것이다. 인물 개개인의 자세는 물론 세 사람의 배치 역시 정확한 비례에 따른 균형을 유지하고 있다. 누구 하나 조용한 자세를 유지하는 경우가 없는데도 반듯한 사각형 안에 세 사람이 들어가 있다. 실제로 라오콘의 두 팔과 머리가 기울어진 각도만을 보면 그가 파국의 현장에 있다는 사실을 짐작하기 어려울 정도이다. 18세기 독일의 계몽주의자들은 여기에서 균형과 조화를 실현하는 인간 이성의 위대함을

보았다. 빙켈만은 이러한 형상화의 원칙을 '고귀한 단순성과 조용한 위대함'이라고 표현하였다. 형용사를 일부러 서로 뒤바꾸어 어긋나게 명사와 연결시킨 이 문장에서 핵심은 긴장을 토대로 한 균형이다. 내용은 역동적이지만 형식적인 균형 상태를 이루었음을 언어로 표현하고 있는 것이다. 독일 철학적 미학은 이러한 긴장 속의 균형 상태에서 '조화미das Schöne'라는 미적 범주를 도출하였다.

조화의 내용적 실체는 진보가 불러오는 폭력이다

그런데 그 '조화'라는 것을 실현하기 위해 하필 이런 폭력적인 소재를 골랐단 말인가? 안티케 예술가들의 심성이 의심스러워지는 대목이다. 더 나아가 이 작품에 열광한 계몽주의자들을 생각하면 문제가 정말 간단하지 않다는 확신이 든다. 휴머니즘과 관용을 설파해야 할 계몽주의자들이 폭력적인 장면을 골라 고전주의 미학의 토대로 삼다니! 안티케의 조형예술들 중에는 부드러운 작품들도 많다. 미학적 성찰을 극대화하기 위해 '선정적인' 대상을 물색한 결과인가?

여기에 대해서는 빙켈만의 '해석'이 답을 줄 것이다. 그는 〈라오콘 군상〉을 구체적인 대상으로 삼아 숙고한 뒤 고전 미학의 원리로 '고귀한 단순성과 고요한 위대함'을 내세웠다. 작품의 존재와 미학적 성찰이 서로 유례없는 호혜 관계를 맺은 경우라 할 수 있다. 그렇다면 이 작품의 폭력적인 내용도 미학적 성찰의 본질적인 계기로 작용하였다고 보아야 하지 않을까? 앞서 이야기했던 교황 율리우스 2세의 경우만 놓고 보아도, 이 작품의 미적 가치가 형식에만 한정되어 있지 않음은 분명해 보인다. 내용 역시 큰 역할을 했던 것이다. 18세기 계몽주의자들이 이 작품을 '발견'하기 이전, 16세기에 이미 교황은 누구보다 앞서 이 작품의 메시지를 읽었다. 오랫동안 이야기로만 전해져오던 〈라오콘

군상〉이 1506년 발굴되었을 때, 교황은 하늘의 뜻이 자신에게 내린 것이라면서 흥분했다고 전해지지 않는가. 결론적으로 말해 계몽주의자들로 하여금 폭력을 수용하도록 한 것이나, 교황이면서도 이교도 사제의 이야기임을 크게 고려하지 않도록 만든 것 모두 이 조형물의 서사성이었다. 이 조형물의 가장 큰 특징은 사건의 경과를 차례로 드러내 보여주는 것이다. 작은아들—아버지—큰아들이 과거—현재—미래를 '이야기' 하고 있다. 〈라오콘 군상〉은 시간성의 순간을 조형적으로 드러내는 데 성공함으로써 '조형물' 이 '서사' 로 변환되도록 하고 있다. 이 작품에서는 서사가 조형적으로 완결된 형식을 창출해냄으로써 조형성과 서사성이 하나가 된다. 이야기를 가득 들려주는 조형은 스스로 자신의 물질성을 초월한다. 따라서 이 작품을 보면서 미래로 열린 '벗어남' 의 순간에 주목하게 됨은 당연한 일이다. 오른쪽 아들은 세계사적 필연과 개인의 운명이 충돌하는 파국의 현상을 목격한 후 도망침으로써 이 사건의 당사자이면서 이 사건에 대한 보고자가 된다. 하지만 보고할 수 있으려면 큰아들은 우선 사력을 다해 도망쳐야 한다.

아이네이아스의 운명

트로이 전쟁은 아가멤논이 이끄는 그리스 연합군과 헥토르의 군대가 맞서 싸웠다기보다 인간과 올림포스 신들이 겨룬 한판승부처럼 보인다. 처음부터 결과가 예정된 싸움이었다. 신들도 서로 갈등하고 싸우지만, 결과는 늘 그렇듯이 최종심급인 제우스의 의중대로 되기 마련이었다. 처음부터 정해진 결론은 로마 건국을 위해 트로이를 멸망시킨다는 것이었다.

그리스 신화가 들려주는 신들과 인간의 자기실현과정이 대부분 그렇듯이 '트로이 몰락' 파노라마도 욕망과 복수라는 인간적인 동력과 신들의 패권 다툼이 얽혀 들면서 전개된다. 지략과 용맹이 뛰어난 장수가 적장을 누르는 당연

한 장면과 나란히, 신이 직접 개입하는 경우도 많이 등장한다. 따라서 전투에는 항상 우연적인 요소가 따라다녔다. 직접 행동하는 이들은 인간인데, 신들이 더 큰 힘을 가지고 작용하기 때문에, 사건이 진행되는 도중에 우연적인 일들이 많이 벌어지는 것이다. 그리고 신들이 항상적으로 인간의 움직임에 개입할 의지를 가지고 있으므로 우연은 일상적으로 벌어진다.

인간공동체의 지도자는 신들이 움직인 결과 인간에게 우연적인 것으로 다가오는 사건들을 잘 다스려야 한다. 그리스 연합군 함대가 출정하려 하자 풍랑이 인다. 신이 노했다고 한다. 총사령관 아가멤논이 다스려야만 하는 우연이다. 그래서 제사를 지내려 하는데, 친딸 이피게니가 제물로 지목된다. 그는 받아들인다. 출정이라는 국가적인 대사를 위해 사적인 영역에서의 인간적인 관계를 희생한 것이다.

아가멤논의 불행은 여기서 그치지 않는다. 신의 뜻과 총사령관으로서의 대의에 충실하게 살았던 아가멤논은 트로이 전쟁을 승리로 이끌었다. 하지만 고향으로 돌아왔을 때 그를 기다리고 있었던 것은 참혹한 죽음이라는 개인적인 불행이었다. 아가멤논이 친딸을 제물로 바치고 트로이로 떠나자 아가멤논의 아내는 격분했다. 그녀는 아가멤논이 집을 비운 사이에 다른 남자를 맞아들였다. 그리고 아가멤논이 전장에서 돌아오자 정부와 합심하여 그를 죽였다. 신들은 부정한 아내의 복수를 저지하지 않았다. 아가멤논은 신의 마음을 돌리기 위해 딸을 바쳐 자신을 희생하였지만, 그 대가로 받은 것은 배신과 죽음이라는 벌이었다.

적국 트로이에서도 똑같은 일이 벌어진다. 사제 두 명이 신의 의지에 따라 파멸한다. 아가멤논과 달리 이 두 사람은 사제라는 공적 직분에 무조건 충실하지 않았다. 라오콘과 카산드라는 동시대인들이 고통을 당해야 한다는 사실을 자신이 수행하는 직업상의 업무와 분리시키기를 거부하였다. 그 때문에 신들

은 노했고 벌을 내렸다. 신의 의지는 분쟁의 두 당사자인 트로이와 그리스 연합군 양 진영 모두에서 관철된다. 신의 의지는 항상 인간들이 헤아리기 어려운 법이다. 그래서 신의 의지가 작용하는 곳에서는 인간적인 요인이 짓밟힌다. 라오콘과 카산드라만 고통을 받은 것이 아니다. 신에게 충실했던 아가멤논 역시 인간적으로 보상받지 못하였다. 신들은 개개인의 행복을 돌보지 않는다.

『일리아스』의 이야기는 전체적으로 허무하다. 10년 동안 지루한 공방이 오고가다가 결국 속임수를 써서 가까스로 이길 수 있었고, 이겼지만 영광스럽지 않았다. 이 싸움에서 무언가 확실한 결말을 본 것이 있다면, 패배한 트로이 주민들의 고통이다. 이피게니를 제물로 바쳤다고 아가멤논이 죽어야 하는 줄거리는 트로이 원정 자체의 의미를 무색하게 한다. 대의를 위해 떨쳐 일어나자고 목소리를 드높인 후 실행했는데, 트로이를 불바다로 만드는 것 이외의 어떤 유의미한 결과도 얻지 못했다.

이 신화적인 세계에서는 인간적으로 열심히 노력한다고 해서 삶이 나아지거나 더 행복해지지 않는다. 오디세우스마저도 온갖 고생을 하고 집에 돌아왔지만, 또 다른 고난이 기다리고 있을 따름이었다. 아내와 아들을 만나 최소한의 기본적인 질서를 다시 찾기 위해 오디세우스는 일대 전투를 치러야만 했다. 신화는 모든 것을 다 풀어 활동시킨 후에 다시 원점으로 되돌려놓는다. 인간의 입장에서 보면 엄청난 규모로 진행되는 거대서사(트로이 전쟁)는 기껏해야 신들의 대리인이 되어 치른 한판 소란이었을 뿐이고, 직접 참여했던 인간은 다시 처음으로 돌아와 모든 것을 다시 시작해야 하는 것이다. 대서사는 인간들을 도가니에 집어넣고 자기 몫대로 서로 갈등하게 하다가 다시 풀어놓는다. 인간과 사건은 서로 융합하지 않는다. 대서사는 인간을 밟고 지나가며, 겪는 동안 시간을 지불한 인간은 운명을 인식하면서 제자리로 돌아간다.

이 모든 신화적 줄거리는 인간 존재 역시 영원히 반복되는 자연질서의 한 부

분이라고 여기던 시절의 이야기이다. 바로 이 순환의 폐쇄회로를 깨뜨리고 아이네이아스가 살아남아 지금까지는 존재하지 않았던 곳, **미래**로 향한다. 호메로스가 서사시로 들려준 신화의 세계는 이제 끝났다. 베르길리우스가 『아이네이스』를 쓰면서 로마 황제 아우구스투스의 정치적 전망에 따라 신화적 소재를 재구성하였던 것이다. 이러한 재구성은 현재화이다. 『아이네이스』는 로마제국의 이념을 정당화시켰고, 이로써 당대의 정치적 세력관계까지도 넘어서는 힘을 발휘할 수 있었다. 당시 로마인들은 이 영웅 서사시를 기준으로 황제의 통치행위마저도 평가하려 했다고 한다. 황제가 하는 일이 로마 건국의 이념에 합당한지 책을 통해 물어봐야 한다고 여겼다는 이야기이다. 로마 건국 설화를 텍스트로 옮긴 『아이네이스』가 군주들을 비추는 거울이 된 셈이다. 이 책을 통해 유럽인들은 로마 건국의 역사적 필연성을 새삼 의식하게 되었다.

신화 속 아이네이아스는 어두운 과거를 청산하고 현실로 넘어왔다. 새 시대를 여는 정치적 지도자를 표상하는 상징이 되었다. 신화시대는 끝나고 역사가 시작되었다.

살아남은 자의 슬픔

엄청난 고통을 겪고 살아남은 아이네이아스는 자신이 몸소 겪은 사건을 하찮게 생각할 수 없다. 자신은 이미 죽은 목숨이나 마찬가지이므로 그런 파국을 연출한 신의 의지를 해석하기 위해 노력한다. 그는 신께서 뜻한 바가 있기 때문에 자신이 살아남았다는 결론에 이른다. 그렇게 생각하지 않으면 현재를 꾸려갈 수조차 없기 때문이다. 파괴라는 실존의 한계에 다가가본 육체는 단순한 삶의 요구, 존재 그 자체를 위한 실존에 한가롭게 따르고 있을 수 없다. 육체의 실존은 살아남음의 의미를 실현하는 가운데서만 유지될 수 있다. 모든 것이 무너지는 경험을 한 사람은 정당해야만 실존할 수 있다는 관념을 갖게 되기 때문

이다. 그 엄청난 파괴가 그냥 파괴적인 사건이었을 뿐이라고 생각해야 한다면, 지나치다. 아버지와 동생이 왜 죽어야 했는가. 파괴의 의미를 찾아 힘닿는 데까지 노력해야 하며, 살아남은 자의 도리는 자신이 살아남아야만 했던 까닭, 그 역사적 의미를 잊지 않는 것이다.

아이네이아스가 구현하는 신화에서 역사로의 변환은 인류의 역사과정을 원인과 결과에 따르는 법칙적인 사건으로 '해석'하는 태도와 더불어 일어났다고 할 수 있다. 도시국가 트로이의 몰락과 로마제국의 부흥을 하나의 고리로 엮어 설명하려는 의지가 활동한 결과다. 일어난 사건을 분석하려는 문명인의 의지가 개입한 것이다. 문명인은 분석의 단계마다 의미를 부여해 나갔다. 인류의 역사에서 전쟁에 패하여 몰락하는 공동체는 많았다. 하지만 그의 후손들이 더 넓은 땅에 정착한 사례를 설명하면서 그것이 필연이었다고 윤색하는 데는 특정한 사관이 작용하였다고 볼 수밖에 없다. 바로 진보관이다. 이 진보의 관점에 따라 트로이와 로마는 하나로 묶이게 되었다. 당시 인류의 문명은 도시국가 차원을 넘어 제국으로 뻗어 나가야 하는 단계에 도달해 있었기 때문에 트로이의 멸망은 역사적 필연이었다는 '해석'이 나왔다. 로마를 준비하기 위해 트로이를 멸망시키는 올림포스 신들의 의지는 그야말로 진보의 법칙을 구현하는 세계사의 이성이었던 셈이다. 신들이 가혹했던 것이 아니다. '진보'라는 대의에 따라 도시국가 트로이는 불타야만 했다. 사사로운 인간적 정리 등은 '진보'라는 대의 앞에서 고려될 수 없었다. 역사적 진보라는 이름의 필연성에 따라 인간들의 관계는 가차 없이 재조직되어야만 하였고, 공동체 전체를 아예 파괴시키는 일도 필요하다면 언제든지 일어나야 했다. 새 시대를 열겠다고 나서는 권력자들이 이 조형물을 사랑할 이유는 이만하면 충분해 보인다. 자신을 오늘날의 아이네이아스로 추어올릴 필요가 있을 때마다 정치권력은 〈라오콘 군상〉에 주목했다.

이 조형물이 너무도 잘 보여주고 있듯이 진보는 파괴를 전제하는 것이다. 파괴라는 전제가 바로 추동력이 되는 진보담론은 이 조형물처럼 완결된 폐쇄 회로에 갇혀 있다. 파괴와 건설이 인과관계로 얽힌 상태이다. 파괴의 참혹함과 비인간성 때문에 아이네이아스는 더 크고 강력한 제국을 세울 의지를 굽힐 수가 없었다. 파괴를 몸소 체험한 그로서는 그 고통이 어떠한지 너무도 잘 알았다. 그래서 로마를 세울 때까지 쉴 수 없었다. 구사일생으로 불타는 고향을 빠져나왔기 때문에 중간에 그만둘 수가 없는 것이다. 새 나라를 세워 자신이 살아남아야만 했던 까닭, 바로 신의 의지라고 일컫는 역사의 진보를 완수해야 했다. 그는 세계사적 진보라는 사명을 완수하기 위해 사랑도 희생했다. 사는 동안 한두 번 미몽에 빠지기도 했지만, 궁극적으로는 큰 길에서 이탈하지 않고 앞으로 계속 나아가 진보의 표상이 된 아이네이아스. 그런 아이네이아스가 오른쪽에 도망치는 아들로 형상화되어 있는 이 석고 조형물에 계몽주의자들이 관심을 가진 것은 너무도 당연한 일이었다. 계몽주의자들은 폭력의 필연성을 부인하지 않았다. 계몽주의자들은 물론 이 조형물이 '단순함과 위대함'을 구현하는 형식을 통해 진보라는 역사의 법칙을 개념적으로 인식하도록 하는 데 기여하고 있음을 충분히 납득하고, 그 점을 가장 중요하게 평가했다. 동시에 폭력 자체가 불가피하다는 생각에도 변함이 없었다. 단아한 형식은 폭력을 내용으로 하고 있으며, 폭력이 무의미한 것이 아님을 인지하는 정신의 승리가 조화와 균형으로 나타난 것이기 때문이다. 계몽주의자들은 이 조형물이 계몽하는 정신에 가장 잘 부합하는 형상을 제시하고 있음을 간파했다. 그들은 인간적 고통의 세계사적 의미를 인식하는 정신의 승리에 열광하였다. 더 나은 세상을 위해서라면 고통을 감수할 수 있어야 했다. 개인의 고통은 결코 헛되지 않을 터이다. 후일 역사가 보상할 것이므로.

이성의 승리를 예찬하는 예술

조화란 원래부터 정적인 상태를 지칭하는 말이 아니었다. 인간사의 계속되는 모순과 분열 속에서도 균형 잡힌 상태를 구현하는 인간 이성의 승리에 대한 예찬이었다. 18세기 독일 계몽주의자들이 안티케 예술에 열광했던 까닭도 이성의 세기에 어울리는 예술을 발견하였기 때문이다. 그들은 인간이 이성을 지니고 태어났다는 사실, 그리고 이성으로 세상을 설명하고 새로운 질서를 세울 수 있다는 사실을 깨닫고 이를 적극 추진하려 했다. 그들은 이성을 예찬하는 예술이라면 보편적일 수밖에 없다고 여겼다.

조화를 이루는 이성의 순간

독일 베를린 시 중심, 옛 동독 구역으로 가면 박물관들이 여럿 모여 있는 곳이 있다. 슈프레Spree강이 굽어지면서 섬 지형을 만든 까닭에 박물관 섬이라 불린다. 그 중에서도 가장 눈에 띄는 건물이 페르가몬 박물관이다. 이 박물관은 독일 제국주의의 표상이자 독일 인문주의자들의 자기의식을 가장 잘 대변하는 곳이다. 그들은 페르가몬 신전을 발굴해서 통째로 베를린에 옮겨놓았다.

페르가몬 신전. 독일 베를린의 페르가몬 박물관에 가면 헬레니즘 시대에 번창했던 도시국가 페르가몬의 유산을 고스란히 볼 수 있다. 통째로 옮겨진 신전의 규모는 관객을 압도한다. 독일 인문주의자의 자기의식을 대변하는 이곳은 독일 제국주의의 표상이기도 하다.

지금의 터키 지역에 위치했던 페르가몬은 헬레니즘 시기에 번창했던 도시 국가였다. 앞에서 말한 〈라오콘 군상〉도 기원전 140년경 페르가몬의 한 왕이 발주한 작품이라는 이야기가 있다. 도시국가 페르가몬은 헬레니즘 세계에 정치적으로 큰 변동이 있을 때 그리스 고전기에 형성된 신화에서 소재를 차용하여 예술품을 만들곤 했던 것 같다. 그런 움직임은 기원전 165년경 페르가몬의

에우메네스 2세가 서로 각축하던 주변의 소국들을 모두 평정하고 일대에 통일된 민족국가를 세웠을 때(혹은 갈라치아 족의 위협으로부터 영토를 지켰다고도 한다)에도 일어났다.

에우메네스 2세는 새로운 질서를 세우는 과정에서 자신의 권력이 정당한 것임을 주변에 설득시킬 필요가 있었다. 자신의 거사가 신의 뜻을 받든 것이라서

페르가몬 신전 부조, 아테나 부분. 지성이 자연력을 제압하는 순간이다. 전투하는 아테나의 우아한 자태는 이 여인이 바로 그 포즈로 부조에서 걸어 나올 것 같은 착각을 불러일으킨다. 거인족을 밀어낸 그 반동으로 아무런 힘을 들이지 않고 미끄러져 나오다 비상하는 지성은 찬란하다. 승리의 순간은 이처럼 가벼워진다.

성공하였다는 주장은 동서고금을 막론한 정복자들의 애창곡이다. 에우메네스 2세 역시 자신이 세운 나라가 사사로운 나라가 아님을 증명하고자 했다. 새로운 시대가 열리는 벽두에서 새 나라를 세워 미래를 약속하는 바라고 선언하고 싶었다. 조금 전까지 잘게 나뉘어 싸우던 시기는 '야만의 시절'이었다. 이 야만을 딛고 드디어 이 땅에 '문명'이 열리게 되었으니 앞으로 영원히 번성할 일이었다. 자신이 이룩한 이 일이야말로 그리스 신화에 주역으로 등장하는 올림포스의 신들이 혼돈과 무질서에 묶여 있던 거인족을 제패하고 세상에 질서를 도입한 사건과 같은 의미를 지닌다고 하였다.

　　제우스로 대표되는 올림포스 신들과 거인족의 전쟁은 문명과 야만의 충돌,

그리고 문명의 승리에 대한 비할 나위 없는 알레고리이다. 이만큼 왕의 정치적 의도에 부합하는 것도 없었다. 왕은 그 줄거리를 페르가몬 신전의 벽에 새기고 자신이 바로 그런 전쟁을 끝내고 이 자리에 섰음을 만방에 선포하였다. 자신의 거사는 인류가 미몽에서 깨어나 문명 단계로 나아가는 발걸음인 까닭에 신께서도 자신의 승리를 인정하시는 바라고 당당하게 내세웠다.

신전의 허리를 띠처럼 둘러싸고 있는 부조는 올림포스의 신들에게조차 만만하지 않았던 거인족Giganten과의 전쟁 이야기를 들려주고 있다. 혼돈 상태에 있던 세상에 대지의 여신인 가이아가 등장해 하늘의 신 우라노스를 잉태하고 다시 우라노스와 결합해 훗날 제우스를 낳을 크로노스를 낳는다. 거인족은 이 우라노스가 거세당하며 흘린 피에서 나왔다고 한다. 신전의 부조는 이 거인족이 가당치 않게도 올림포스 신들의 패권에 도전하며 둘 사이에 일어나게 되는 전쟁 이야기를 담고 있다.

신들은 당연히 반란자들을 제압하였다. 하지만, 그리 내세울 만한 전쟁은 아니었다. 본래 인간에게서 넘어온 자로 여전히 인간적인 정체성을 유지했던, 신이라고 할 수 없는 자인 헤라클레스(제우스와 테베의 여인 알크메네의 아들로 태어나 용맹과 지략을 겸비한 인간으로 살다가 나중에 신의 세계에 합류한다)의 도움으로 간신히 승리할 수 있었기 때문이다. 그만큼 이 전쟁은 신들에게도 큰 도전이었다고 할 수 있다.

신전의 벽화는 〈라오콘 군상〉이 그랬듯이 신화에서 일어났던 사건을 이야기한다. 하지만 〈라오콘 군상〉과 달리 이야기를 서사로 발전시키지 않는다. 모든 이야기가 한순간으로 집중되어 멈춘다. 신들이 이기는 순간만을 보여주고 있는 것이다. 그래서 이야기에서 서사성은 사라지고 사건이 극적으로 고조되는 순간으로 모든 움직임이 집중된다. 이야기가 거침없이 한 방향으로만 진행되다가 결국 조형물이 순간적으로 출렁이는 움직임까지 낳게 된다. 처음 이

조형물을 관람하는 방문객은 부조의 형상들이 공중으로 솟구치는 착시 현상을 경험한다. 부조에 구현된 사건의 순간성이 한층 고조되면서 그 순간을 실현해내기 때문이다. 올림포스 신들이 승리를 거두는 순간이다.

아테나의 전투장면은 이 승리의 순간에 대한 가장 탁월한 알레고리이다. 게다가 보존 상태도 무척 양호한 편이어서, 안티케가 야만에 대한 문명의 승리를 어떤 식으로 이해했는지 한눈에 알아볼 수 있다. 지혜의 여신답게 아테나는 근육질의 남성 거인족과 싸우면서도 사뿐히 움직이는 자태를 취하고 있다. 전혀 힘을 들이지 않는다. 다른 편에 있는 이 남자의 엄마, 대지에서 아들을 구하려고 올라온 가이아와 그 아들을 갈라놓는 일을 허리도 굽히지 않은 채 손짓 하나로 해내는 것이다. 이 싸움에서 아테나는 부드럽게 물결치는 옷을 걸쳤을 뿐, 아무런 무기도 들지 않았다. 그녀의 무기는 머리에 있다. 지혜라는 이름의 무기. 이 무기로 근육질의 거인족 남성을 그냥 밀어낸다. 그는 주저앉을 수밖에 없다. 손으로 거스르는 흉내나 낼 뿐 이미 무너져 내린다. 지혜의 여신 아테나가 건장한 거인족을 무찌르는 이 장면만큼 자연력에 대한 이성의 제압을 훌륭하게 형상화한 경우도 드물 것이다. 아테나는 이 부조가 말하고자 하는 바를 다리를 약간 구부려 걸어 나오려는 자세로 일거에 완수한다. 두뇌의 힘으로 거인의 자연력을 제압하면서 동시에 그 순간을 벗어나는 것이다.

여신 아테나의 모순

아테나는 부권과 모권이 서로 패권을 다툴 때 자신은 어머니라는 여자를 알지 못한다고 주장하면서 남성 권력에 표를 던지는 여신이다. 따지고 보면 여성의 세계사적 패배는 이 여신 때문에 일어났다고도 할 수 있다. 이성의 시대가 열리면서 자연력의 상징인 여성이 생각하는 남자에게 지배권을 내준 결과 일어난 사건으로 해석되기 때문이다.

그런데 하필이면 이성능력에 대한 알레고리로 여신을 내세운 까닭은 무엇일까? 신화에서 그녀는 아버지 제우스의 머리에서 그냥 튀어나왔다고 설정되어 있다. 다 큰 상태로 성상을 한 채. 신화의 교활함이 노골적으로 드러나는 대목이 아닐 수 없다. 남자의 생각하는 능력이 성적 귀속성을 너무 노골적으로 내보이면 불편하니까, 생각하는 능력 자체만큼은 성적 정체성을 안 가지는 것으로 설정할 필요가 있었다는 혐의를 강하게 둘 수밖에 없는 대목이다. 그래서 지혜의 '여신' 아테나라는 말인가? 이 여인은 정신능력으로 살아가는 존재이므로 올림포스 신들에게서 유독 활발하게 활동하는 성호르몬도 완전히 잠재울 수 있을 정도이다. 신화에서 그녀가 남자와 관계했다는 구절은 읽은 기억이 없다. 그래서 문명사회에서 아테나로 표상되는 정신능력은 성적인 특성이 결여된 채 계몽의 담론을 이끌 수 있었다. 자신의 성적 정체성을 배반하는 지혜의 여신 아테나에 의해 인간의 정신능력은 성적 정체성을 박탈당했다. 이성은 무성적이다. 따라서 계몽도 남성과 여성을 구분하지 않고 보편적인 인간을 주체로 내세울 수 있었다. 계몽을 수행하는 주체는 노골적으로 자신이 남성임을 숨기지 않으면서도 인류 보편적 가치를 실현하는 것이라고 설파하였다.

아테나와 거인족의 전투는 생각하는 사람이 자신의 내부에 있는 거친 욕구를 다스리는 과정에 대한 알레고리로도 대단한 호소력을 지닌 장면이다. 근대는 인간이 이성적 존재임을 인류의 보편적 가치 제1호로 내세웠다. 이제부터는 '생각하는 사람'이라면 무엇보다 먼저 자신을 이성적인 존재로 인식해야만 했다. 그런데 인간은 피와 살로 이루어진 생물체이다. 이 생명체는 자신이 인간인 까닭이 정신능력을 타고났기 때문임을 의식하는 순간, 자신을 이루고 있는 피와 살을 낯설게 받아들일 수밖에 없다. 이성에게는 자기 몸속의 이 낯선 요인들을 제압해야만 하는 과제가 주어졌다. 어려운 과제였다. 문명사회는 여태껏 이 문제를 제대로 풀지 못하고 있다.

인간이 자신을 생각하는 존재로 의식하는 순간, 즉 이성을 사용하는 순간 우리의 내면은 전쟁터로 탈바꿈한다. 타고난 이성을 사용하여 자기 내부의 모든 요소들을 파악하고 다스려야 하는 인간에게 이성을 제외한 나머지 인간적 요인들이 낯설게 다가옴은 어쩔 수 없는 일이다. 그 중에서도 정신적인 요인과 가장 친근감이 적은 살은 이성에 의해 분석되고 다스려져야만 한다. 그러나 살은 이런 사실 자체를 순순히 받아들일 수 없다. 살은 공간 속에 위치하면서 시간의 흐름에 따라 호흡하고 세포분열도 한다. 살의 호흡은 정신의 논리에 따르지 않는다. 피와 살의 욕구는 이성의 지시를 이해하지 못한다. 그러므로 이성은 강압을 발동할 수밖에 없다. 그 결과 욕구가 자리 잡고 있는 살이 전쟁터가 되고 만다. 정신적인 존재가 되기 위해 이처럼 파괴적인 상황을 내면에 불러들여야 하는 이성의 계몽은 인간 존재의 입장에서 보면 여간 곤혹스러운 것이 아니다. 계몽은 외부 자연을 지배하는 경우보다 이처럼 내부 자연과 관계할 때 더 큰 난관에 봉착한다. 출구가 없는 폐쇄회로에 갇히기 때문이다. 자기 속에 있는 자연을 자신이 지배하고 억눌러야 하는 상황이 이성의 세기와 더불어 도래하였다.

승리하는 정신은 극도의 긴장을 유지하면서 투쟁을 기억한다. 살 속에서 요동치는 욕구를 자신의 의지대로 잘 다스렸음을 의식하는 정신은 투쟁에 대한 기억을 자신이 본래 살도 지닌 존재임에 대한 증거로 삼는다. 인간이 되기 위해서는 정신뿐 아니라 살도 활동해야 하는 것이다. 정신과 살은 투쟁함으로써 동등해진다. 여기에서 발생하는 조화는 이질적인 요인들이 긴장된 균형관계에 도달했음을 뜻한다. 부조의 장면이 보여주듯, 근육질의 몸과 너울거리는 정신은 완벽한 대칭 상태에 있다. 이 찰나를 지렛대 삼아 서로 반대 방향으로 나아갈 것이다. 하지만 아직은 찰나에 머물고 있다.

우연의 진정성

이성은 이처럼 늘 억제되지 않는 자연과 힘겨운 싸움을 해야 하는 것일까? 우리의 삶은 늘 그런 것일까? 우리가 자연과 이성, 살과 정신의 관계에 대해 이야기할 때 잠시 만나봐야 할 '소년'이 있다. 바로 〈가시 뽑는 소년〉으로 알려진 청동 조각상이다.(149쪽) 이 청동상의 기원에 대해선 두 가지 이야기가 전한다. 하나는 기원전 5세기 그리스 예술가들이 만들었다는 것이고 다른 하나는 아우구스투스 치하의 로마에서 만들어졌다는 것이다.

움직임이 고정되는 순간은 어린아이의 영혼을 통해서만 불러올 수 있다. 순진무구한 어른이라는 표현은 형용모순이다. 그런 어른은 사기 아니면 위악僞惡이다. 살아남기 위해 계몽을 해야 했던 어른은 순진했던 과거를 망각의 강 저편에 남겨둔 채 문명 세계로 진입했기 때문이다. 합리적으로 따지기 시작한 인간은 순간적인 일치를 경험하는 능력을 잃게 된다. 어쩔 수 없는 일이다.

간혹 황홀한 일치의 순간이 찾아오기도 한다. 그러나 그런 순간이 찾아오는 경우는 정말 우연이다. 문제는 합리적이 된 어른이 이처럼 우연찮게 찾아온 우연마저 계몽된 세상에 포섭시키려 한다는 데 있다. 그는 우연을 반복시키려 한다. 계산하여 똑같은 상황을 만들면 그 '우연'을 '필연'으로 둔갑시킬 수 있다고 여기는 것이다. 그는 계산의 힘을 믿는다. 믿지 않을 수 있는가? 믿어야 할 뿐 아니라 앞으로도 계속 계산하면서 살아야만 한다. 빈틈없이 계산해서 우연을 재연할 수는 있다. 재구성이 계산의 목적인 한, 목표를 100퍼센트 달성하는 일은 어쨌든 가능하다. 하지만 그러면 더 이상 우연이 아니다. 황홀함은 깃들지 않는다. 원안대로 짜맞춘 결과를 손에 쥐었어도, 그 효과인 감동을 맛볼 수는 없게 된다는 이야기이다. 목적만 추구하는 계몽은 계산의 틀에서 벗어날 수 없다. 본래 계산은 계산하는 사람을 그냥 내버려두지 않는 법이다. 계산하는 주체인 사람을 계산의 노예로 부린다. 계산된 우연에는 진정성이 사라지고 고

단함만이 남는다. 노역의 결과이다. 계산 노동을 한 사람은 스러진다. 지금부터 소개할, 독일 낭만주의 작가 클라이스트Bernd H. W. Von Kleist, 1777~1811가 비웃은 멋쟁이 청년처럼.

"내가 말한 적이 있었지. 의식이 인간의 자연스러운 우아함에 어떤 무질서를 초래하는지에 대해서 말이야. 나는 아주 잘 알아. 평소 친하게 지내던 어떤 젊은이가 아무 것도 아닌 말 한마디에 그만 순진무구함을 잃어버리더니, 그 후로는 아무리 노력해도, 그 순진함의 낙원으로 다시 돌아가지 못하더라니. (……) 무척이나 우아한 몸매를 지닌 젊은이와 함께 온천장에 갔던 적이 있었지. 그는 어림잡아 열여섯 살쯤 되는 나이였고, 여자들이 많이 따랐어. 얼마 안 가 그가 아주 우쭐해질 것임을 단박에 알 수 있었지. 그 온천장으로 가기 전 우리는 함께 로마에도 갔었는데, 거기서 발에서 조그만 파편을 뽑아내는 소년을 보았어. 저 왜 그 유명한 소년상 있잖아. 모두가 다 아는. 그가 발의 물기를 털어내려 발판에 발을 올리려는데, 마침 앞에 있던 큼지막한 거울이 그의 눈에 들어왔지 뭔가. 거울에 비친 자기 모습을 보면서 그는 로마에서 본 소년이 생각났던 모양이야. 그가 미소 짓더니 나에게 자기가 방금 무얼 보았는지 말하더군. 사실을 말하자면 나도 그 순간에 똑같은 생각을 했었지. 하지만 그가 정말 우아한 몸을 가졌다고 인정하고 싶지 않아서인지 아니면 그가 너무 우쭐해한다고 생각해서인지 잘 모르겠으나 어쨌든 나는 웃으면서 이렇게 대꾸하고 말았네. '꿈 깨!' 그는 얼굴을 붉히더니 나에게 다시 보여주기 위해 재차 다리를 들어 올려보았네. 하지만 그 쉬운 일을 또 한번 하려 하자, 마음대로 되질 않았다네. 그는 어쩔 줄 몰라 하면서 다리를 다시 한번 더 들어 올려보더니, 또 다시, 그리고 또, 그러다가 열번까지 갔다네. 하지만 모두 허사였다네! 도대체 처음과 똑같이 움직일

가시 뽑는 소년

〈가시 뽑는 소년〉, 브론즈, 기원전 5세기경.

아마도 어린아이이기 때문에 가능했을지도 모른다. 이토록 천진난만한 모습을 할 수 있다니. 무념무상의 마음이 몸에 그대로 들어가 박힌 자태이다. 마음의 지향과 몸의 자태가 하나로 굳어진 상태. 별로 아픈 눈치는 아니다. 그냥 뽑아야 해서 뽑고 있을 뿐, 다른 목적은 없다. 발바닥의 가시는 고통의 원인이 아니라 움직임의 원인이다. 왼쪽 발바닥에 무언가가 느껴져 돌덩이 위에 걸터앉아 들여다보았다. 두 손으로 발의 양 볼을 붙잡고 오른쪽 무릎 위에 올려놓고 보니, 거기 가시가 있었다. 아! 그래, 뽑아야지. 가시를 잘 보기 위해 몸을 조금 낮추니, 등이 구부러지면서 둥글어지고 대신 고개는 푹 숙이지 않아도 되었다. 딱 알맞은 돌덩이를 고를 수 있어 천만다행이다. 다리를 너무 길게 내뻗지 않아도 되니까. 걸터앉

은 돌이 조금만 더 작았더라도, 이처럼 편안하게 한쪽 다리를 들어올릴 수 없었을 것이다. 돌의 높이도 그렇지만, 평평한 바닥이 정말 일품이다. 한쪽 다리를 올려놓고 있어도 몸이 전혀 수고스럽지가 않다. 왼쪽 다리를 오른쪽 무릎 위에 올려놓아야 하는 이유가 가시 때문이 아니라 마치 이렇게 편안한 자세를 취하기 위해서인 듯, 아이는 정말 천진하다.

　마찬가지로 어린아이이기 때문이었을 것이다. 어른이었다면 빨리 이 성가신 일을 해치우고 계속 뛰어가려는 마음이 앞서 앉은 자세가 순간으로 굳어지지 못했을 것이다. 아니면 이왕에 몸을 돌 위에 확실하게 붙였으니, 내친 김에 충분히 쉬어야겠다는 마음뿐일 터이거나. 등을 뒤로 약간 밀어내면서 앞쪽으로 수그린 목은 얼굴의 무심함을 떠받들고 있다. 돌 위에 앉아서 이렇게 무심할 수 있기 때문에 돌 의자가 상체의 연장처럼 보인다. 돌 의자에도 소년의 무심함이 흐른다. 아이의 시선은 돌 의자에서 상체를 타고 빙 둘러 올라오던 흐름을 다시 아래로 내려뜨려 발바닥과 무릎이 포개진 부분을 지나 오른쪽 다리로 흐르게 한다. 오른 발끝까지 흐르면 돌 의자가 다시 이어받는다. 흐르던 대로 계속 흐를 수 있다. 소년의 기氣는 외부로 빠져나가지 않는다. 돌 하나 그리고 내려뜨리는 시선이 있을 뿐인데 몸의 기가 밖으로 흘러나왔다가 다시 몸속으로 흘러들어가는 순환이 완성되는 까닭이다. 다가와서 돌 위에 앉았다가 다시 돌을 떠나는 시간의 흐름이 여기서는 정지된다. 돌과 소년의 몸은 기의 순환을 완성시키면서 완전히 하나가 된다. 영혼의 움직임이 몸을 타고 흘렀다면 돌이라고 해서 흐르지 못할 이유가 없다. 무심한 몸과 무심한 돌이 하나가 된 것이다.

　어른이었다면 시간을 계산하고, 가시에 찔린 살의 손해, 일을 하지 못하고 즐기지도 못하는 손해를 계산하였을 것이다. 어른은 무목적적無目的的 행위를 더 이상 알지 못한다. 자기 살에 대한 이용권을 행사해보았기 때문이다. 노동을 위해서든, 쾌락을 위해서든 살을 사용하여 얻고 싶은 것을 얻어본 적이 있다. 살을 써본 경험에 따르면, 살은 최대한 유용하게 쓰여야 한다. 유용하게 잘 쓰려고 노력하는 동안, 살은 그냥 시간의 흐름을 통과시키는

수단에 불과하게 된다. 늙기 전에 잘 써야 한다는 강박이 생긴다.

영혼은 시간이 멈춘 곳에서만 본 모습을 내보일 수 있다. 지금 이 순간 아이는 발바닥을 보느라 시간을 잊었다. 시간이 멈춘 까닭에, 살이든 돌이든 지금은 원래의 쓰임새대로 쓰일 수 없다. 영혼이 살과 돌을 두루 통과하여 흐르느라 모두를 움직이게 하였고, 그래서 살과 돌은 영혼이 되었다. 이 조형물은 아이의 영혼을 표현하지 않는다. 조형물이 그대로 아이의 영혼이다. 돌이 영혼이 되기 위해서는 딱 한 번의 움직임으로 족하다. 영혼이 움직여 머문 돌은 물질과 비물질의 이분법을 무너뜨린다. 이분법이 무너지는 순간은 움직임이다.

수가 없었던 것이지. ―아니 난 지금 이걸 말이라고 하고 있는 건가? 그가 보여주는 움직임이 너무도 우스꽝스러워서 터져 나오는 웃음을 참느라 정말 혼쭐이 났다네.

그날 이후로, 아니 바로 그런 일이 있던 그 순간부터 이 젊은이에게서 이루 말할 수 없는 변화가 나타나기 시작했지. 종일 거울 앞에 서 있기 시작한 것이라네. 그런데 그와 더불어 그의 몸에서 매력이 하나 둘씩 사라지고 말았지 무언가. 눈에 띄지도 않고 알아볼 수도 없는 폭력이 그의 자유로운 몸가짐에 철사로 된 그물망을 내리치듯, 그렇게 자행되더니 1년이 지나자 한때 주변 사람들의 눈길을 그토록 사로잡았던 사랑스러움은 눈을 씻고도 찾아볼 수 없게 되었다네." [14]

인식의 나무에서 열매를 따다

서구 문화에서 안티케는 인식의 나무에서 열매(선악과)를 따기 이전의 시절에 해당한다. 이런 상태가 지구상에 존재했었다고 생각하는 것만으로도 충분했다. 인간의 정신이 자연과 더불어 조화롭게 균형 잡힌 상태에 도달할 수 있다는 믿음을 가질 수 있도록 하는 데는 말이다. 물론 그 당시의 현실이 실제로 그렇게 조화로웠는가는 별도의 문제이다. 꼭 그렇다고는 볼 수 없음을 서구 근대인들이라고 해서 모르지 않았다. 하지만 안티케의 예술작품이 구현하는 조화의 이상을 그들은 이상적인 상태가 현실에 실현될 수 있음을 알려주는 계시로 여겼다. 중세 기독교 문화가 전파되면서 정신생활이 삶의 온갖 영역을 장악하게 되었지만, 그 이전에 인류가 한번은 몸과 마음이 하나로 되는 천진난만함을 누리면서 살았으리라 가정을 하는 것이다. 18세기 계몽주의자들은 낙원이 현실 역사에도 존재했었다고 상정함으로써 미래의 유토피아를 추구하는 역사철학을 수립할 수 있었다. 계몽주의자들은 무엇보다도 안티케의 예술작품들이 온갖 인간적인 요인들을 통일시켜 조화로운 상태로 보여주는 것에 주목하였다. 그처럼 순진무구한 예술작품을 세상에 내놓은 안티케의 사람들은 기독교 세계에서와는 분명히 다른 생각을 하면서 살았을 것이라고 여겼다.

이성과 감성을 통일시켜 조화로운 형태를 구현하는 안티케의 예술작품은 인간이 인식의 열매를 딴 결과 인간에게 어떤 변화가 일어났는지를 알려주는 증거였다. 그 예술작품들에 비추어 보았을 때, 근대인의 상태는 지리멸렬하기가 그지없었다. 비틀리고, 불행하였다. 18세기 계몽주의자들에게 안티케의 예술은 현재를 비추어 보는 거울이었다. 그래서 그 거울의 힘을 빌려 현재 자신들에게 어떤 점이 부족한지 제대로 짚어보겠다고 나섰다. 거울을 들여다보자, 사태는 단박에 들어왔다. 인간의 모습에서 인간다운 부드러움이 사라져버린 것이다. 계몽주의자들은 당시 자신들이 왜 불행한 삶을 살아야 하는지에 대하

알브레히트 뒤러, 〈아담과 이브〉, 나무에 유채, 1507. 인식의 열매를 먹은 결과는 인식의 확대가 아니었다. 이제껏 구별하지 않고 살아오던 것의 '차이'를 인식하는 것이었다. 자신이 눈앞에 보이는 여자와 다른 기관을 가지고 있음을 인식한 남자는 몸을 가렸지만 정작 한번 머릿속에 들어온 차이는 없는 것으로 되돌리지 못한다. 다르게 인식한 몸의 일부가 머리에서 끊임없이 차이를 파생시키는 까닭에 정신은 자신을 통일시키기 위해 차이를 금지시켜야 했다.

여 명확한 분석을 내놓을 수 있었다. 두말할 나위 없이 중세 천 년 동안 너무나 계명에 얽매여 살아왔기 때문이었다.

기독교는 이브가 인식의 나무에서 열매를 따 아담과 나눠 먹은 이래로 부끄러움을 알게 되었고, 낙원을 떠나야 했다고 가르쳤다. 한마디로 인간이 자신에

게 피와 살이라는 자연도 있다는 사실을 깨우치는 것, 그 인식이 원죄라는 것이다. 원죄의식은 인간으로 하여금 자신의 한계를 자각하게 하고, 그 결과 성적 파트너를 타자로 인식하도록 한다. 타고난 자연의 욕구를 충족하는 과정에 함께 참여하는 타자를 통해 자신이 몸을 입고 있음을 인지해야만 하는 운명을 지닌 인간. 신도 못 되고 동물도 아닌 인간. 타자를 통해 자신이 몸에 갇힌 존재임을 인식할 수밖에 없도록 된 인간은 금지를 어겨야만 하는 운명이다. 인간에게 금지는 어기라고 있는 것이다. 따라서 정신은 자신이 터득한 이 사실을 자기 몸에서 제거함으로서만, 즉 몸의 욕구를 부정함으로써만 순결한 정신으로 자신을 정립할 수 있다. 그러므로 계속 금지조항을 만들어낼 수밖에 없게 되었다. 정신적 순결은 금지 목록을 통해 방어된다.

그런데 보다 더 심각한 문제는 인간 스스로 자신이 왜 이런 처지에 빠지고 말았는지 너무도 확연히 안다는 데 있다. 인식의 나무에서 열매를 따먹었기 때문이고, 정신적인 존재가 되었기 때문이라는 분석은 거의 상식처럼 통한다. 결국 타고난 정신능력을 발휘하기 시작함과 아울러 제일 먼저 눈에 들어오는 것이 자신의 몸, 죄의 씨앗이라는 이야기이다. 이런 논리에서 빠져나올 수 있는 사람은 아무도 없다. 그가 인간인 한 몸을 타고 났으며, 몸의 자연적인 욕구를 거스르는 일이 정신활동의 출발인 '인간적' 한계를 지니고 있기 때문이다. 육체 없이 정신활동만 하는 신이 아닌 것이다. 따라서 정신적인 존재임을 선언하는 자신이 몸을 입고 있으며, 몸에서 벗어나는 순간 정신도 소멸한다는 사실을 진리로 받아들이지 않을 수가 없다. 엄청난 역설이다. 제대로 인식할수록 죄의식은 강화되었다. 이 폐쇄회로에 갇혀 사는 까닭에 인식하는 인간은 한계와 금기를 넘어서는 안 된다는 정신으로 철두철미 무장을 할 수밖에 없었다.

원죄의식에서 출발하는 기독교적 인식의 정신무장은 결국 두 방향의 극단으로 흐를 수밖에 없다. 스스로 자기해체의 길로 나가는 것이 그 중 한 가지일

것이다. 이 프로그램은 원죄의식을 포기해야 한다는 전제에서 출발하고 있다. 그래서인지 이제껏 실행된 적이 없다. 원죄의식을 포기하면 정신과 육체의 이분법이 무너지기 때문이다. 서구 문명의 근간을 뒤흔드는 이 프로그램을 섣불리 도입할 수는 없는 노릇이다. 결국 서구는 중세 내내 두 번째 극단으로 치달았다. 인간이라면 어길 수밖에 없는 운명인 계명을 계속 인식하는 정신이 그 계명을 구출하기 위해 육체를 포기하는 길이었다.

계몽주의자를 위한 거울

계몽주의자들은 이런 상황을 비정상이라고 파악했다. 계몽주의자들은 이 프로그램에 불만을 품었으며, 아주 미심쩍은 눈초리를 보냈다. 이런 그들에게 '부끄러움을 모르는 안티케의 예술작품'은 구원 그 자체였다.

안티케 예술품은 통일과 조화와 균형을 상징한다. 이 예술품이 표상하는 세계에서는 만물이 창조되고, 움직이기 위해서 하느님 같은 지시자를 필요로 하지 않는다. 그 자체로 완결되어 있기 때문이다. 다른 지시자를 의식할 필요 없이 자신을 스스로 드러내면 된다. 거품에서 발생한 아프로디테가 미의 여신이 되고, 지혜의 여신 아테나는 제우스의 머리에서 곧장 튀어나오며, 파리스는 앞뒤 생각하지 않고 미의 여신에게 사과를 건넨다. 자신을 가늠하고 이해하고 알게 해주는 거울이 필요 없고, 또 이를 의식할 필요도 없는 삶이다. 그 모두는 자기 속에서 스스로 통일된 채 움직이기 때문에 그냥 자신의 길을 계속 가면 된다. 미의 여신은 아름다움의 힘으로 세상을 제압하고, 지혜의 여신은 지혜로 문제를 푼다. 지혜와 미는 서로 충돌하는 속성이 아니므로 지혜가 무엇인지를 알기 위해 아테나는 타자를 필요로 하지 않는다. 아프로디테도 아테나의 지혜와 자신의 미가 어떻게 다른지 알아보려 하지 않는다. 제우스의 부인 헤라가 바람둥이 남편을 옆에 불러들이고 싶다면, 미의 여신으로부터 힘을 빌리면 된

디 릭 보우츠, 〈기도하는 마돈나〉(왼쪽), 〈가시면류관을 쓴 예수〉(오른쪽). 여자와 남자를 그렸지만, 속죄하는 마음을 표현하는 시선과 손에서는 아무런 차이가 나타나지 않는다. 두건과 가시면류관 아래로 얼굴을 드러낸 목적은 시선을 보여주기 위함이다. 시선은 '나는 죄인'이라는 메시지를 하느님과 사람들에게 전달해야 한다는 간절함에 지쳐버릴 지경이다. 그 간절함 때문에 살은 제압당한다.

다. 헤라는 성적 매력을 더해준다는 아프로디테의 벨트를 빌려 쓴다.

앞에서 보았던 안티케의 작품, 〈가시 뽑는 소년〉은 서구인들에게 인식의 열매를 따먹기 이전 상태에 대한 표상을 제공한다. 바로 이랬을 것이라고 생각해볼 수 있게 하는 작품이었다. 분열을 알기 이전 단계에 있는 소년이 내보여주는 정신과 육체의 무구함 때문이다. 자기분열로 고통받는 현대인에게 이 청동상은 전혀 새로운 세계를 열어 보여준다. 그것은 현대의 우리들에게, 인간이 내적으로 통일되어 있음이 무엇인지를 알려주는 거울이다. 그래서 오늘날의 우리에게 이 청동상은 '지시자'가 된다. 우리로서는 전혀 가볼 수 없는 세상이 과거 한때나마 정말 존재했다고 설득하려 드는 지시자 말이다. 현대인은 이 지시자를 통해 지시된 대상으로 새롭게 들어가보려는 열망을 갖기도 한다. 물론 성공 여부는 미지수다. 우리는 지시자와 지시대상이 일치하지 않는 관계를

너무도 많이 보아왔기 때문이다. 세상이 말이나 생각과 같지 않다는 것은 근대인들의 근본 경험에 속한다. 말과 그 말이 지칭하는 대상이 일치하지 않는 상태, 묘사하는 일과 묘사된 것 사이에 간격이 너무도 크게 벌어지는 상황을 우리는 일상적으로 겪는다. 그런 우리가 모든 것을 털어버리고 지시자가 이끄는 대로 쉽게 넘어갈 수는 없다. 세상은 달라졌고, 의심은 근대인들의 중요한 미덕이다.

인식의 열매를 한번 더 먹다

19세기 서구에서 시민문화가 꽃피던 시절, 클라이스트는 자신이 살아가는 시절을 못마땅하게 생각하였다. 안티케에 비추어보았을 때, 인간이 이토록 타락했다는 게 참을 수 없었다. 그가 「인형극장에 대하여」에서 밝히고 있듯이, 19세기 서구 시민사회에서 인간은 자신이 타고난 것을 잃어가고 있었다. 본래의 모습, 인간의식의 원형을 회복하기 위해 구체적인 방도를 시급히 강구해야만 했다. 그래서 진지하게 타락의 원인을 찾아보았다. 역시 인식의 열매 때문이었다. 일단 먹었기 때문에, 무의식 상태의 완전함으로 돌아갈 도리가 없었다. 의식적으로 노력하면 오히려 더 안 되는 결과만 나올 뿐이었다. 지독한 상실감에 시달렸다. 자신의 본모습을 인식했기 때문에 아는 대로 자신을 다시 연출하고 싶은 생각이 났고, 다시 해보니 안 되었던 것이다. 알고 하면 처음처럼 되지 않는 인식의 한계에 책임이 있었다. 그럼에도 사람들은 무얼 안다는 것이 워낙 부족하기 마련임을 인정하지 않고, 아는 대로 자꾸 똑같이 되풀이만 계속하고 있었다. 그래서 결국은 「인형극장에 대하여」에 나오는 젊은이처럼 더 망가져 갈 뿐이었다.

우선 베끼는 반복을 그만두어야만 했다. 그리고는 왜 그렇게 따라하도록 했는지, 반복하도록 한 자기의식을 제대로 분석해볼 일이었다. 본대로 연출하면

처음처럼 그렇게 될 수 있다고 정말 믿었던가? 이런 물음과 더불어 자기성찰이 시작되었다. 망가진 시대에 살면서 그냥 두 손 놓고 보고만 있을 수는 없었다. 인간이라면, 현재 자신이 처한 타락상을 되돌아보면서 모방이 부추기는 타락의 속도를 저지시켜야만 한다고 여겼다. 원본으로 돌아가기 위해서라도 모방하기를 그만두어야 할 필요가 있었다. 이런 요청에 따라 인간에게서 천진성을 앗아간 인식을 다시 정신활동의 대상으로 삼는 태도가 나타났다. 자신의 의식활동을 인식의 대상으로 삼는 것이다. 처음의 의식을 인식대상으로 삼은 정신활동이 그대로 다음 번 인식활동의 대상이 되는, 자기성찰의 고리가 이어져 나갔다. 이처럼 자기의식에 대해 거듭 반성하면, 마침내 부족한 인식의 한계를 넘어 처음의 원본 상태에 도달하게 되지 않을까? 클라이스트를 비롯한 낭만주의자들은 이런 방식으로 낙원 추방 이후에 발생한 문제를 해결할 수 있다고 믿었다.

낭만주의 역시 서구 계몽의 한 양태임을 생각해보면, 클라이스트가 조화롭지 못한 당대의 상태를 비판하면서 다시 그 옛날 '좋았던 시절'로 돌아갈 방도를 찾고자 노력하였음은 납득할 만한 일이다. 그런데 돌아갈 방법을 찾으면서 목적지를 바로 눈앞에 그리기 보다는 목적지로 가는 인간의 활동에 더 주목한 까닭에 목표보다는 과정이 전면에 등장하게 되었다. 떠나온 낙원을 아쉬워하기보다 인식의 열매를 먹는 인간의 행위에 훨씬 흥미를 느낀 사람들이 추구하는 프로그램이다.

클라이스트는 「인형극장에 대하여」에서 낙원 상실의 알레고리를 해석하면서 "의식이 자연스러운 우아함에 무질서를 초래하였다"고 하였다. 성적 자각이 인간적 요인들을 발전시키고 자아를 찾아가는 과정에 걸림돌이 된다는 요지이다. 그리고 이런 생각을 계속 '낭만적'으로 발전시켰다. 마침내 인간이 자기가 성적으로 자각하였음을 다시 깨닫는 일이 필요하다는 프로그램을 개발하

였다. 그는 이런 성찰적인 태도로 원인을 무력화시킬 수 있다고 믿어 의심치 않았다. 인식의 열매가 몸속에서 어떤 작용을 하는지 몸소 깨우침으로써 자기 분열의 폐쇄고리가 어디에서 시작되었는지 인식하도록 해야 한다고 주장하였다. 그런 '메타' 인식을 통해 스스로 빠져버린 폐쇄고리에서 빠져나올 수 있다고 하였다.

이렇게 해서 유토피아에 이르는 구체적인 프로그램이 또 하나 마련되었다. 인식의 열매를 계속 먹는 것이다. 인식을 다시 인식하고 또 다시 인식하는 무한성찰의 프로그램이다. 바로 낭만주의였다. 하지만 낭만주의자들은, 이 프로그램을 제대로 작동시켰다고 해서, 나중에 정말로 원인이 무효로 돌아갔다고 선언하는 사람이 나올지는 장담할 수 없다고 하였다. 프로그램 자체에 오류가 있어서 그런 것은 아니었다. 지상에서 이 프로그램을 끝까지 작동시킬 수 있는 것인지를 알 수 없었기 때문이다. 프로그램대로 결과를 보려면 자기성찰을 무한히 계속해야 하는데, 인간은 그렇게 할 수 없다. 유한한 존재이기 때문이다. 신만이 그렇게 할 수 있다. 혹은 성찰만 하도록 프로그래밍이 된 인형이라면 가능할지도 모르겠다. 로봇이나 인형은 성찰을 방해하는 피와 살을 가지고 있지 않기 때문이다.

프리드리히Caspar David Friedrich, 1774~1840의 그림 〈바닷가의 수도승〉(160쪽)은 유한과 무한을 대립시키면서 생각해보는 것이 어떤 결과를 가져오는지를 보여준다. 화가는 대립을 통해 도달하려고 했던 목적지, 유토피아를 그림에서 아예 배제시켜버렸다. 그 대신 대립 자체를 주제로 삼아 대상을 의도하는 구도에 짜맞추어 가공하였다. 그 결과 목적은 뒤로 물러나고, 방법만이 전면에 등장한 그림이 되었다. 이런 실험을 시작한 사람들은 세상이 아주 다른 방식으로 설명될 수도 있다는 결론에 도달했다. 객관 세계가 인간과 어떤 관계를 맺느냐에 따라, 아주 다른 모습으로 드러날 수도 있음이 너무도 분명했던 것이다. 이

카스파 다비드 프리드리히, 〈바닷가의 수도승〉, 캔버스에 유채, 1809. 수도승은 '크다' 와 '작다' 의 척도를 무너뜨리기 위해 땅의 끝자락에 서 있다. 수도승을 이곳에 세운 화가는 조물주임을 자처한다. 척도를 세우는 규범 자체를 마음대로 조작할 수 있음을 이 그림을 통해 만방에 알리고자 한다.

전 기독교적 세계관에 비했을 때 가히 혁명적인 생각이었다. 물론 인간이 사유할 때, 대상과 구체적인 관계를 맺음이 분명하지만, 그럼에도 주체가 대상과 어디에서 어떻게 만날지, 즉 출발점과 관점을 직접 고르는 방법도 있기 때문이었다. 낭만주의자들에게는 무한성을 인식하는 일이 결코 목표가 아니었다. 현재는 유한하지만, 무한으로 나가는 도정이라는 점이 중요했다. 따라서 지금 발딛고 있는 티끌 같은 한 점을 지워 버려서는 안 된다. 동시에 그 점을 유지시키는 이유가 무한으로 나가는 발판이기 때문임을 분명히 해야 한다. 프리드리히의 회화작품은 이러한 의지 자체를 가시화시키고 있다. 불가능한 비율로 대상을 비틀어놓은 그림은 우리에게 무한에 대한 동경을 일깨운다.

이런 방법을 사용하여 현실의 문제들을 설명하기 시작하자, 사람들 사이에

서 전에는 생각할 수도 없었던 일들이 벌어졌다. 과정은 목표에 도달하기 위해 있다는 생각과 철저하게 결별한 낭만주의자들이 공론장을 점령한 것이다. 그들은 인식과정이 인식의 목표와 일치하지 않을 수도 있으므로, 세상을 대하는 태도부터 바꿔야 한다고 목소리를 높였다. 클라이스트의 텍스트 「인형극장에 대하여」에서 보듯이, 어떻게 잘 모방해서 우아미를 되찾을까를 고민하는 시기는 이제 과거로 물러나야 했다. 그래봐야 더 망가지기만 할 뿐이므로. 낭만적 세계에서는 의미와 지시과정이 서로 어긋난다고 해서 비탄할 필요가 없다. 진정한 의미는 무한성찰을 통해 도달할 저 먼 곳에 있지, 지금 눈앞에 보이는 것에 들어있지 않기 때문이다. 안 보인다고 존재하지 않는 것이 아님이 분명한데, 현재 보이는 것이 좀 어긋났다고 해서 그리 애달파 할 필요가 무언가.(프리드리히, 〈아침해를 맞이하는 여인〉) 여기에서는 성찰 자체가 곧 진리를 담보하는 행위가 된다. 불일치를 탓하지 말고 이런 차이를 인식하는 태도를 가져야 하는 것이다. 진리에 도달하는 첩경은 바로 의미와 지시자 사이에 존재하는 차이를 인식하는 것이다. 이러한 진리 인식방법에 독일 낭만주의자들은 '낭만적 역설Romantische Ironie'이라는 이름을 붙였다.

프리드리히 슐레겔Friedrich Von Schlegel, 1772~1829은 근대적 작가의 날카로운 정신이 만족과 안정을 구할 수 있는 조화는 더 이상 이 세상에 존재하지 않는다고 생각하였다. 낭만적 역설만이 그나마 정신적 긴장을 유지시킬 수 있으리라 여겨졌다. 무엇보다 이제 작가는 언어가 직면할 수밖에 없는 한계를 솔직히 인정해야 하는 상황에 처하게 되었기 때문이다. 그 한계를 인간의 의식에 불러들이는 문학이 필연적으로 요청되지만, 이는 문학이 혼자서 할 수 있는 일이 아니다. 철학적 능력의 날개를 달고 상승해야 가능한 일이다. 이런 확신에 따라 슐레겔은 철학이 문학을 이끌어 영원히 앞으로 나아감으로써 보편에 접근하는 상태를 형상화의 원칙으로 삼았다. 이 진보적 보편문학progressive Universalpoesie에

카스파 다비드 프리드리히, 〈아침 해를 맞이하는 여인〉, 캔버스에 유채, 1818~1820. 보이지 않는다고 해서 존재하지 않는 것이 아님을 아는 인식 주체는 그런 정신능력이 있기 때문에 이렇게 멀리 내다볼 자격이 있다. 태양이 동터오는 순간 그것을 보겠다는 의지가 있으면, 앞의 평원과 구릉들에 도사리고 있을 구구절절함은 그냥 지나쳐도 된다. 의지만 있으면 안 보고도 거뜬히 끌어안고 갈 수 있다. 넘어섬이 진리를 담보하기 때문이다.

서는 기획하는 능력인 천재성과 판단하는 능력인 비판이 끊임없이 서로 뒤섞이는 가운데 결합할 수밖에 없다. 이렇게 해서 '태도'가 형이상학이 되었다. 그렇다면 여기에서는 제한된 것과 무제한인 것 사이, 이상과 현실 사이의 형이상학적 긴장마저도 이겨낼 수 있다는 이야기가 된다. 제한된 것을 넘어서는 것 자체가 이른바 무제한적인 것이 되는 까닭이다. 자신의 제한된 삶을 어떤 초월적인 방식으로 넘어설 수 있다고 믿는 역설의 인간.

바닷가의 수도승은 이미 긴장을 초월한 상태이다. 그는 크기의 인간적인 규모를 무시하고 무제한의 단위 속에 한없이 작게 줄어들어버렸다. 하지만 작고 크다는 이 인간적인 척도가 무슨 쓸모인가? 우리가 무한으로 초월할 수 있다면.

다시 조화

마르크스가 말한 대로 안티케 예술이 여전히 우리의 심금을 울린다면, 이 예술이 구현하는 조화미가 인류의 보편적 지향을 담고 있기 때문이라고 할 수 있다. 조화미가 어떻게 해서 인류의 보편적인 지향점이 되었는가 하는 점에 대하여는 앞에서 언급한 대로이다. 근대 서구가 안티케를 그런 지위에 올려놓은 것이다. 물론 그렇다고 이 점이 안티케 예술의 탁월함과 진정성에 어떤 손상을 입히는 것은 아니다. 실제 안티케 예술작품들이 구현하는 조화와 균형의 아름다움은 그 유례가 없다. 지금까지 인류는 그런 작품을 다시는 내놓지 못하고 있다.

그런데 사회 각 분야의 분열과 분화가 심화되고 있는 근대사회에서 안티케 예술이 특별한 호소력으로 다가왔다는 점은 무얼 말하는가? 다시 말해 현실은 갈가리 찢겨 분열과 반목과 갈등이 끊이지 않는데, 안티케 예술을 통해 조화되고 통일된 감정을 느끼며 쾌감을 느꼈다는 것은 무엇을 뜻하는 것일까? 어쩌면 이는 사회 현실이 부조리하고 분열되었다고 할지라도 인간의 내면에서 서로 이질적인 것들이 통일되고 하나로 연결되었다는 것을 느끼는 순간 무한한 쾌감을 얻는다는 것을 말해주는지도 모른다.

안티케 예술작품이 보여주는 둥그런 부드러움을 이성과 감성의 조화라고 설명한 근대인들은 누구보다도 통합에의 의지를 강하게 지녔던 사람들이다. 그들은 분열된 현실관계를 뛰어넘어 다시 순진무구한 본래 인간의 삶에 다가가고 싶어 했고, 이러한 통합에의 의지로 사회질서를 새롭게 짜 나갈 수 있다고 믿었다. 그래서 근대 서구인들은 사회를 새롭게 재편하는 혁명을 기획하고 실천했다. 그리고 한편에선, 이러한 여러 관계들을 인간의 의식 속에서 새롭게 조합하고 통일시키며 각자가 주관적인 즐거움을 느낄 수 있다는 사실에 주목했다. 그래서 이 주관적인 쾌快를 누리는 일을 사회적으로 공론화시켜 나갔다.

그 결과 예술이 하나의 사회적 기관으로 자리 잡고, 통합의 즐거움은 사적인 동시에 공적인 일로 제도화되었다. 이것이야말로 18세기에 들어와 인류가 거둔 온갖 발견과 발명 중에서 가장 새로운 것이었다.

근대인들은 이러한 발견에 스스로 대견해하면서 열광하였다. 이제부터 예술은 이전 시기와는 매우 다른 방식으로 사람들과 만나게 될 것이었다. 현실의 관행과는 다른 방식으로 사물들 사이의 관계를 짜서 질서를 수립하는 예술은 현실적인 성취감과는 성질이 전혀 다른 쾌감을 불러일으킬 수 있다고 여겨졌기 때문이다. 예술은 혁명이 현실에서 하는 일을 인간의 의식 세계에서 수행하게 될 것이었다. 여기에서 안티케 예술이 구현하는 조화미의 이상은 근대인이 의식의 세계에서 통합의지를 발휘할 때, 확실한 발판이 되어주었다. 보이지 않아 헛헛한 마음이었는데, 구체적인 길잡이를 얻은 격이었다. 현실 세계가 아닌 의식의 세계에서 의지를 발동시켰을 때, 그 대가가 쾌감으로 오는 경우만큼 확실한 동기 부여도 없을 것이다. 게다가 쾌감이 필연적으로 발생할 수밖에 없음에 대한 철학적 논증까지 나오고 보니, 통합의지에 기대를 걸어보는 데 주저할 이유가 없었다. 철학자 칸트가 인간에게 인식능력을 통해 쾌감을 느끼는 능력이 선천적으로 주어져 있음을 논증한 덕분이다.

그리스와 로마의 예술가들은 통일되고 균형 잡힌, 조화미의 이상을 실현하는 예술작품을 창작하였다. 그러나 그들의 창작은 그 어떤 이론의 도움을 받아 이루어진 것은 아니었다. 그들의 예술관과 다른 흐름을 의식하며 이와 논쟁하고 투쟁하며 작품을 창조한 것도 아니었다. 오로지 그들의 느낌 그대로를 예술로 표현한 것이었다. 즉, 즉자적이었다. 하지만 근대인들은 그렇게 할 수 없었다. 세상이 변했기 때문이다. 근대인들이 완전성이상을 구현한 작품을 창작하려면 우회로를 택해 돌아가야만 하였다. 길은 두 갈래였다. 안티케의 예술을 모방하거나 아니면 위에서 말한 칸트 철학의 도움을 받는 길이었다. 빙켈만은

전자의 방법이 인간적 이상을 실현하는 지름길이라 여겼고, 실러Johann C. F. von Schiller, 1759~1805는 두 번째 방법을 택한 대표적인 예술가였다.

실러는 칸트를 집중적으로 탐구했다. 그래서 철학적 반성을 통해 미적 이상에 접근하는 독일 작가의 전형이 되었다. 실제 삶을 보더라도 실러는 이러한 반성사유에 절대적으로 의지할 수밖에 없는 조건을 타고났다. 그의 삶에서 창작활동과 반성사유를 분리시키는 일은 불가능해 보인다. 하사관의 아들로 태어나 영주의 군사학교를 다녀야 했던 실러는 극심한 육체적인 구속을 직접 겪었다. 거의 불가항력에 가까운 현실의 부자유를 겪었지만 그럴수록 실러는 자유의지를 키워갔다. 그리고 마침내 자유의지에 따라 국법國法을 어기고 탈출하였다. 물론 탈출했다고 자유를 얻은 것도 아니었다. 현실적으로는 영주의 명을 어긴 범법자 신세였기 때문이다. 그러나 정신적으로는 더욱 강력하게 자유를 갈구하였다. 실러의 존재와 의식은 그토록 서로 어긋나 있었다. 그 현격한 분열을 인격적으로 통일시키려고 노력했던 실러에게 철학이라는 우회로는 찬란한 해결책이었다. 실러는『소박문학과 감상문학』등을 비롯하여 철학적 미학에 관한 저술을 다수 집필하는 가운데 그러한 이론적 지침에 따르는 창작방법을 계발하였고, 여기에 의지하여 훌륭한 작품들을 많이 썼다.

실러는 자신의 존재가 현실적인 조건에 깊이 구속될수록 자유의지를 키워가는 근대인이었다. 그 자신도 이점을 자각하고 있었고, 그래서 창작의 원동력으로 삼을 수 있었다. 그런데 실러가 처했던 상황은 바로 우리의 처지이기도 하다. 고도 자본주의 문명사회는 끊임없는 분화를 거듭하고 있고, 인격적 통일을 추구하는 개인이라면 누구라도 극도의 부자유를 절감할 것이기 때문이다.

독일 고전주의는 안티케의 예술이 자연스럽게 도달한 조화의 이상을 19세기 근대 시민사회에서 다시 구현해보고자 했던 시도였다. 독일 고전주의자들은 안티케의 예술을 따라잡아야 할 모범으로 여겼지만, 여기에서 모방은 '본

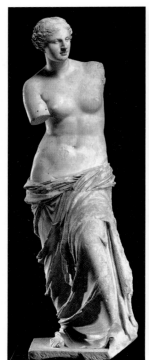

비너스(왼쪽)와 헤르메스(오른쪽). 안티케 예술은 통일되고 균형 잡힌 조화미의 이상
이었다. 그러나 이러한 예술작품들이 어떤 이론을 바탕으로 탄생한 것은 아니었다.
안티케 예술은 즉자적이었다.

대로 비슷하게' 옮겨 놓는 것이 아니었다. 원형이 구현하고 있는 완전성이상
을 다시 산출해내는 작업이었다. 독일 고전주의는 안티케의 확대 재생산을 추
구하였다. 하지만 그럴수록 오히려 현실적인 미흡함을 더욱 절감할 뿐이었다.
그런 완전함을 구현하기에는 세상이 너무도 저급한 수준이었기 때문이다. 그
래서 정신력을 한층 더 강조하는 경향이 나타나기도 하였다. 완전하기 때문에
아름답다는 고전주의 미의 이상은 이처럼 분열과 분화를 넘어서고자 하는 정

신의 산출물이었고, 다만 그 원형을 분화되기 이전의 상태를 구현하는 그리스 조각품들에서 찾았을 뿐이다.

비너스와 헤르메스, 두 조각상들은 남과 여의 몸을 살과 함께 보여주지만, 우리의 눈앞에 드러나는 풍만한 살은 성적으로 특화된 차이를 그리 크게 내세우지 않는다. 인간이 인식의 열매를 따기 이전에 이런 몸을 가지고 있지 않았을까 생각해보도록 만든다. 얼굴 표정마저도 비슷해서 헤르메스는 약간 여성화된 모습이고, 비너스는 요즈음 우리의 미적 감각으로 보면 둔탁한 편이다. 두 남녀 모두 신체의 균형과 비율에서 모나지 않은 아름다움을 추구하였다. 이 두 육체는 비너스가 여성이고 헤르메스는 남성이라는 점을 이야기하려는 의도를 전혀 내보이지 않는다. 어떻게 하면 살에 내면의 풍경이 드러나도록 할 수 있을까를 고민할 뿐이다. 그래서 남자의 살과 여자의 살은 비슷한 표정을 하게 되었다. 모두 자신의 살과 아주 편안한 관계를 유지하는 가운데 자신이 존재함을 드러내는 것이다. 부드럽게 내면을 주시하면서 정신은 가볍게 자신의 살을 의식한다. 이처럼 자신의 살을 의식하는 정신은 자신이 어떤 성에 속하는지를 굳이 적극적으로 내세울 필요를 느끼지 않는다.

조화로운 살과 정신화된 살

신의 이름을 빌려 남녀의 모습에 살을 입혔던 안티케의 조형물과 달리, 근대로 접어들면서 예술은 남녀를 세속화된 형태로 드러내 보여주기 시작하였다. 프랑스의 조각가 오귀스트 로댕Auguste Rodin, 1840~1917은 신화의 세계가 아닌 현실 세계에서 사는 사람들의 구체적인 모습을 탐구하여 훌륭한 작품들을 많이 만들었다. 신화의 아우라를 걷어내고 인간적인 면모를 온전히 형상에 담겠다는 다짐을 하면서 인간 탐구에 박차를 가한 결과, 예술은 안티케 이후 다시 한번 정점에 오르게 되었다. 안티케와는 또 다른 진정성을 구현하는 부르주아 예

오귀스트 로댕, 〈생각하는 사람〉, 브론즈, 1880(왼쪽), 〈다나이드〉, 대리석, 1885(오른쪽). 근대로 접어들면서 예술은 남녀를 세속화된 형태로 드러내기 시작했다. 서구 근대사회를 살아가는 남녀의 살이 지닌 차이는 로댕에 의해 극명하게 부각되었다.

술작품들이 수없이 창작되었던 것이다. 서구에서 근대사회를 살아가는 남녀의 모습을 형상화한 로댕의 작품들은 우리 시대에 사람들이 남녀의 살을 어떻게 이해하고 있는지를 전형적으로 보여주는 일례이다. 일단 두 사람은 자세부터 판이하게 다르다. 안티케 시절 비너스와 헤르메스는 비슷한 자세로 서 있었는데, 2000년쯤 지나고 보니 남녀가 자기 몸을 간수하는 방식이 확연하게 달라져 버리고 말았다. 하지만 한 가지 사실만큼은 두 사람 모두에게 공통적으로 나타난다. 어떤 자세를 취하고 있든 자신이 상대방에 대한 타자임을 의식하는 가운데 자신의 정체성을 확인한다는 사실이다. 이는 분명하다.

로댕은 지옥에 떨어지는 인간군상을 바라보는 자리에 조형물 〈생각하는 사람〉을 올려놓았다. 인식의 열매를 따먹은 결과를 응시하면서 자신이 정신적

존재임을 확인하는 사람은 남자이다. 머리를 아래로 내리고 육체를 살로 직접 확인해서 현재의 느낌이 의식에 흐르도록 하는 사람은 여자이다. 둘 다 자기 생각에 빠져 있기는 마찬가지인데, 그 생각이 몸에 미치는 영향은 전혀 딴판이다. 이토록이나 달라졌단 말인가? 남녀가 자신의 내면을 들여다보면서도 완전히 다른 지향을 갖게 되었음을 두 작품은 아주 선명하게 말해주고 있다.

정신적인 지향에 따라 다르게 나타나는 살이라면 살이 정신화되었다고 말할 수 있을 것이다. 이 두 작품은 살의 정신화가 지향하는 목적을 뚜렷하게 제시한다. 다스린 결과, 누가 다스렸느냐에 따라 다르게 나타나야 함을 증언하는 것이다. '다스림'의 주체에 따라 결과가 달라야, 즉 주체가 의도한 대로 살이 모습을 달리해야 한다는 전언이다. 그래야만 남녀의 이분법이 성립되기 때문이다. 정반대의 방향으로 발전하면서 근대의 남녀는 서로의 정체성을 확인하였다. 이렇게 해서 안티케 시절 비너스와 헤르메스에게서 볼 수 있었던 정신과 살의 연대는 끝났다. 그 대신 근대의 기획이 살에 찍혀 나왔다. 생각하는 남자는 살을 억눌러 제압하고, 느끼는 여자는 정신을 포기함으로써 살의 느낌을 살렸다. 남녀 양성의 시민적 분화는 이런 방식으로 제대로 된 살을 얻었고, 살을 입은 정신이 구체적인 사회관계에서 자신을 관철할 수 있게 되었다. 여성성과 남성성의 분화야 말로 근대적 분열의 근간을 이룰 것이다. 마음의 지향을 달리하고 살았더니 그 결과가 살에도 나타났다. 남자와 여자는 이제 완전히 서로 다른 살을 가지게 되었다.

정신은 자연으로부터 분리 독립을 선언한 이래로 자신이 활동할 수 있도록 근거지를 제공하는 육신을 낯설게 여겼다. 육신은 정신의 타자이다. 그 무엇보다도 먼저 자기에게 이물질로 다가오는 자신의 육체, 살과 피의 온기를 제압하고 난 후에야 비로소 정신은 외부 세계에 대한 지배권을 행사할 수 있다. 내부에서 들끓어오르는 모순을 제압하지 않으면, 나락으로 떨어진다. 지옥이 바로

저 아래에 있는 것이다.

　정신이 일단 활동에 들어가면 온갖 모순들이 떠오르기 때문에 정신은 다시 자신을 회복하기 위해 제대로 집중해야 한다. 대립을 통한 자기지양이라는 변증법이 가장 확실한 방법으로 알려진 터다. 그런데 정·반·합(正·反·合, 변증법적 사유의 도식)의 어려운 곡예를 하는 동안 육체는 가만히 있지 않는다. 저항한다. 그래서 생각하는 남자의 몸은 불뚝불뚝 솟아오르는 정맥으로 어지럽다.

　반면 근육질의 남성을 타자로 인식하는 여성은 인간이 정신능력만을 타고 나지 않았음을 증명함으로써 자신의 존재를 정당화해야 한다. 정신을 머릿결에 묻고 가만히 퍼져오는 느낌을 통일시켜 내면에 전달하는 일을 한다. 그리하여 정신능력 못지않게 감성능력도 인간적 가능성을 제고하는 데 절대적임을 몸으로 증명한다. 여자는 살 그 자체에 집중해야 한다. 정신이 살을 지배하는 남성적 방식에 대한 안티이다. 머리를 내려뜨리고 자신이 살을 지닌 존재임을 느끼느라 시선이 감긴다. 그녀의 살은 어느 한 군데에서도 단절되지 않고 내면과 일치하면서 그 자체로서 완결된다. 살은 부드러워진다. 살이 타자가 아닌 상태가 될 수 있음을 증명한다. 그리하여 여성의 몸은 사람이 정·반·합의 정신활동을 수행하지 않고도 숨을 쉬면서 생명을 유지할 수 있음을 증명한다. 우리시대 남과 여의 모습이다. 서로 너무나도 다르게 진화하였다.

　〈생각하는 사람〉은 남자가 생각을 하고 있는 동안 어떤 얼굴을 하게 되는가를 보여준다. 그 우람한 등과 목으로도 생각하는 두뇌의 무게를 감당할 수 없다. 그래서 얼굴만큼이나 큰 손으로 떠받쳐주어야만 한다. 정·반·합의 어지러운 회오리에 빨려 들어간 눈을 보호하기 위해 눈꺼풀이 힘겹게 가라앉았다. 그래서 눈매는 어두운 그림자 속에 감춰져 버렸지만, 시선이 어디로 향하는지는 뚜렷하다. 손등으로 두뇌의 무게를 감당하느라 짓눌리고 부풀어 오른 입술이 말해주는 방향이다. 두뇌의 무게로 떨어지는 시선과 밀어 올려진 입술이 생

오귀스트 로댕, 〈사색〉, 대리석, 1895(왼쪽). 〈생각하는 사람〉 머리 부분(오른쪽). 남자의 생각은 거칠 수밖에 없다. 저 아래의 절망과 모순을 생각으로 제압해야 해서, 두뇌는 한없이 무거워진다. 여자는 마음의 출렁임을 평정했을 때, 머리에 평온함을 느낀다. 살이 부드러워지는 만큼 머리는 가벼워진다.

각하는 남자의 마음 상태를 이야기해준다. 도저히 갈피를 잡을 수가 없는 것이다. 남자의 생각은 변증법적 운동이다. 두뇌가 움직이는 한, 보는 일도 멈추지 않는다. 저 아래 지옥으로 떨어지는 인간 군상들을 다 볼 때까지 두뇌가 쉬지 않고 활동할 수 있도록 머리를 조심스럽게 보호해야 한다. 몸의 근육이 거칠게 확장되면서 두뇌의 부담을 덜어준다.

그러나 여자의 생각은 마음 저 깊은 곳에 감추어져 있다. 로댕의 여자로 사는 동안 까미유 끌로델Camille Claudel, 1864~1943이 습득한 자기관리방식이다. 그녀는 어쩔 수가 없었다. 달리 도리가 없었던 것이다. 계속 존재할 수 있기 위해 끌로델은 잠시 자기 마음속을 들여다보기로 한다. 조각품 〈사색〉에서처럼 말이다. 일도 그렇지만 연인 로댕마저 끌로델을 가만히 놔두지 않았다. 지옥은

저 아래에 있지 않았다. 마음이 그대로 지옥이다. 지옥을 본 로댕이 두들기는 대로 그냥 휘둘릴 수밖에 없었기 때문이다. 지금 아주 잠시이지만, 마음을 다스릴 수 있어 두뇌가 생각의 끄트머리를 잡고 정지할 수 있었다. 평온하다. 여자는 마음을 다스렸을 때만 두뇌를 느낀다. 자기 속의 지옥을 다스리는 동안은 마음인지 머리인지가 구분이 안 된다. 뒤죽박죽인 상태를 정리했을 때 비로소 생각이 모습을 드러낸다. 얼굴선이 가지런해진다. 반듯한 눈동자가 또렷해도 끌로델은 지옥에 떨어지는 군상을 보고 있지 않다. 마음속의 생각을 응시하고 있다. 여자의 생각은 정지 상태이다. 마음이 정리활동을 끝낸 순간의 정지.

자유의지와 필연

세상에는 부당한 일들이 많다. 부당한 일을 당한 사람들을 위로하는 속담이 많은 것도 그 때문인지 모른다. 그러나 훗날 내막이 다 밝혀져 보상을 받으리라 믿으면서 오늘의 부당함을 참아야 하는 상황은 비굴하다. 착한 아이는 오늘의 질서에 순응하면 언젠가 나중에 복을 받을 것이라고 믿는다. 하지만 착한 아이에게는 오늘의 질서 자체를 유지시킬 능력이 없다. 그 질서를 사랑할 수 없기 때문이다. 사람들이 사랑하지 않는 질서는 객관적일 뿐, 구속력을 갖지 못한다.

각양각색의 사람들이 모여 사는 인간사회에서는 개인들 사이에 많은 문제가 벌어진다. 또 사회 전체의 요구와 개인의 욕구 사이에 충돌이 일어나는 경우도 많다. 인류는 이러한 문제들을 해결하기 위해 고민하며, 객관적이면서도 보편타당한 질서를 소망해왔다. 그리고 이 같은 삶 자체에 대한 반성에서 예술은 그 무엇에도 비할 수 없는 탁월함을 발휘해왔다. 예술적 반성에 대한 나름의 역사도 구축해왔다. 반성능력은 예술의 본질이기 때문이다.

안티케 시절 이미 그리스 비극은 반성의 범위를 우주적 무한함으로까지 확

대함으로써 인간 존재의 유한성을 사유의 직접적인 대상으로 삼았다. 그 결과 그리스 비극은 인간이 반성사유를 통해 존재의 유한성을 의식의 무한함 속으로 고양시킬 수 있음을 보여주었다. 그런데 존재의 유한성은 우리 인간에게 삶이 무의미하다는 의식을 일깨운다. 궁극적으로 무의미한 삶을 그토록 고단하게 꾸려가야 할 이유는 무엇인가? 예술의 화두이자 삶에 대한 궁극적인 물음이다.

소포클레스Sophocles, BC 496~BC 406의 비극 『오이디푸스 왕』에서 오이디푸스는 존재 자체가 자신과 남에게 화근이 되는 운명을 지닌 채 태어났다. 아버지를 죽이고 어머니와 동침하게 될 것이라는 신탁은 아들 오이디푸스가 살아야 할 이유를 박탈해버렸다. 인륜은 사회질서의 근본 토대일 터인데, 태어난 아들이 사회의 근간을 뒤흔들 운명이라면 그는 반드시 공동체에서 제거되어야 했다. 이는 어떻게 피해볼 수 없는 필연이다. 부모는 오이디푸스의 운명을 폐기하기 위해 그를 산에 버렸다. 그런데 이 아이를 목동이 거두어 다른 공동체로 데리고 간다.

상식적으로 생각하면 이 지점에서 오이디푸스의 운명은 바뀌어야 한다. 운명 지어진 공동체를 떠났으므로 본래의 운명에서 벗어나야 한다. 하지만 이야기는 전혀 다르게 진행된다. 운명은 바뀌지 않음으로써 운명이라는 이름값을 고스란히 하면서 계속 오이디푸스의 삶을 지배한다. 버려지고, 다른 곳에서 성장하기까지는 주인공의 의지와 무관하게 진행된다. 친부모의 의지였다.

그 후 오이디푸스는 성장해 스스로 생각하고 행동할 수 있게 되었다. 그는 자신에게 짐 지워진 운명을 인지하고 그에 따르지 않을 방도를 찾는다. 오이디푸스의 자유의지는 어쩔 수 없는 선택인 까닭에 사사로운 일이 아니다. 절대적이다. 태어나면서부터 존재를 부정당했기 때문에, 그는 자신의 존재를 부정하는 운명을 자유의지를 발휘해 다시 부정해야만 한다. 오이디푸스는 자신의 존

재를 부당한 것으로 만들 불의를 저지르지 않겠다는 자유의지를, 절대로 포기할 수 없다. 하지만 운명도 절대적이다. 따라서 인간이 할 수 있는 일은 운명이 현실이 되지 않도록, 운명의 지시를 전면적으로 거슬러 행동하는 것이다. 오이디푸스는 살던 곳에서 멀리 떠난다. 예정된 운명의 공동체에서 멀리 떠나면, 그리고 그 공동체를 바꾸면 운명에서 벗어날 수 있다고 생각했기 때문이다. 운명이 정한 반인륜적인 범죄의 길에서 원천적으로 벗어나기 위해 떠나는 오이디푸스의 자유의지는 그러나 운명의 필연성을 실현시키는 행동으로 귀결된다. 멀리 떠날수록 가까이 간다. 그래서 운명은 필연이라고 했던가. 운명의 저주에서 벗어나고자 하는 발걸음은 운명의 장소로 가까이 가는 행보가 되었다. 이 저주스러운 필연을 그리스의 극작가 소포클레스는 비극으로 구성하여 무대에 올렸다.

이런 일이 나에게 생긴다면? 정말 생각하기 싫은 일이다. 사실 너무 큰 주제인 까닭에 생각한다고 해서 일의 가닥이 잘 잡힐 리도 만무하다. 그러나 작품을 읽거나 연극 공연을 보면, 안티케 시절을 배경으로 하는 이야기임에도 우리는 깊은 감동을 느낀다. 주인공 오이디푸스의 운명을 애석하게 여기면서 우리는 그의 숭고한 인품에 경탄하게 된다. 어쩌면 바로 이런 이유에서 예술은 영원하다는 말이 생겼는지 모른다. 예술은 개인적인 차원을 넘어서는 커다란 주제에 대해 개인이 자신의 생각을 풀어갈 수 있도록 이끌어주기 때문이다. 그리고 이처럼 커다란 주제를 다루면서도 수용자 개인이 이야기의 전개에 자발적으로 동참하여 주인공의 처지를 동정하도록 하는 독특한 힘을 발휘한다. 이런 예기치 않은 독특함 때문에 이 작품은 옛날에 일어났던 어떤 비극적인 사건을 들려주는 객관적인 보고서의 차원을 벗어난다.

수용자는 오이디푸스의 부당한 운명을 동정하는 사이 자신도 모르는 사이에 절대성의 세계를 접하게 된다. 오이디푸스는 자유의지와 필연을 모두 절대

적인 것으로 완성한다. 그리고 바로 그렇게 행동함으로써 존재의 유한성을 뛰어넘는다. 오이디푸스는 정말로 어머니와 결혼하고 자식까지 본 후, 자신이 아버지를 죽인 당사자임을 알게 된다. 모든 것이 처음에 운명 지어진 대로 완성되는 순간, 오이디푸스는 자신의 눈을 찌름으로써 다시 자유의지를 절대화한다. 인간적 고통을 통해 서로 배척하는 관계에 있는 자유의지와 필연은 하나로 통합된다. 우주적 무한성의 세계 속으로 인간의 유한함이 통합해 들어가는 것이다. 모순적인 요인들이 동등하게 되어 하나를 이루는 고전성의 극치를 보여주는 작품이 아닐 수 없다.

그리스 비극은 일반적으로 운명극이라고 일컬어진다. 운명이 극을 결정하기 때문일 것이다. 운명극은 절대 거스를 수 없는 필연적인 운명을 주인공이 직접 겪도록 함으로써 유한한 존재인 개인이 자신의 한계를 자각하고 보편을 인식하도록 한다. 아직 개인의 개성이 그 자신의 삶에서 주도권을 행사하기 이전의 시대에 나온 삶에 대한 반성이라고 할 수 있다. 그러다가 세월이 지나 차츰 개별성이 분화되는 시대로 접어들면서는 성격이 개인의 삶에서 중요한 역할을 하게 된다. 이러한 근대적인 세계에서는 인물의 성격이 운명을 대체한다. 각자 타고난 성격대로 삶을 꾸려가는 시대에는 모두가 자기 삶의 주인이 됨과 동시에 성격적 결함으로 생기는 문제도 자신이 고스란히 떠안아야 하기 때문이다.

그리스 비극의 고전성은 삶에 대해 반성하는 예술이 어떤 경지에 도달할 수 있는지를 유감없이 보여준다. 우리의 삶이 유한하다는 자각은 삶에 대해 근본적으로 회의하도록 만들면서 동시에 우리가 삶을 충실하게 꾸려갈 수 있도록 하는 원동력이다.

유의미한 삶의 원동력으로서의 회의. 근대인들은 그리스 비극에서 삶을 위한 방법적 회의를 배웠다. 과거를 통해 인간다운 삶을 위해 회의할 필요가 있

음을 배웠지만, 회의하는 방법에 대하여는 과거와 다른 태도를 가지게 되었다. 근대인은 회의하는 방식을 근대적으로 변형시켰다. 존재의 유한성 때문에 삶 자체에 대해 회의하였지만, 삶이 궁극적으로 무엇인가 하는 문제보다는 그런 물음을 묻는 자신을 더 중요하게 생각하였던 것이다. 그 결과 삶의 의미를 묻는 물음과 묻는 행위 자체를 하나로 묶어 그 과정 속에서 의미가 드러나도록 하는 방식이 나타났다. 삶에 대한 근대적 반성은 반성하는 주체를 중심으로 펼쳐지게 된다. 따라서 근대극에서는 개인의 내적 갈등이 극 구성의 요체를 이루게 된다. 보편적인 객관 세계가 개인의 내면으로 들어와 개인의 주관적인 정서와 길항작용拮抗作用을 하는 가운데 개인은 자기 속에서 세계를 완성하고 그럼으로써 독립적인 주체로 설 수 있게 되는 구도이다. 무한성이 유한성 속에 내재하게 되는 것으로 받아들여질 때만, 삶에서 무한은 사유할 만한 가치를 지닐 수 있었다. 이는 그리스 비극에서 나타나듯 유한자가 무한으로 흡수되어 통일을 이루는 경우와는 사뭇 다른 것이다.

그리스 비극에서는 유한자의 파괴가 극을 완성하는 계기가 된다. 자기 손으로 눈을 찌른 오이디푸스처럼 운명의 필연을 유한한 존재에 직접 써넣음으로써 무한으로 나가는 구도를 취하고 있는 까닭이다. 운명과 자유의지라는 대립물이 제각기 독립적으로 완결됨으로써 하나로 통일되는 그리스 비극은 따라서 이중적이고도 모순적인 요인들로 구성되어 있다. 형식적으로 보면 고전적인 조화와 통일을 구현하는 작품이라고 분류할 수 있다. 하지만 그 내용을 들여다보면 모두 엄청난 폭력이다. 고전의 균형 잡힌 형식이 구현하는 아름다움은 폭력을 내용으로 하고 있다.

폭력을 내용으로 하는 안티케의 예술에 대한 이설이 하나 있는데, 무척 재미있다. 그리스인들이 그토록 조화로운 예술품을 만든 것은 지금의 현대인들만큼이나 그들의 삶이 불안했기 때문이라는 설이다. 지금까지의 이야기는 인간

에게 우호적인 그리스의 자연환경을 거론하면서 지중해의 따뜻한 물과 부드러운 기후가 그리스인의 심성을 조화롭게 만들었다는 줄거리가 대부분이었다. 하지만 그리스 역사를 살펴보면, 이와 같은 자연 결정론에 이의를 제기할 수 있는 자료들이 많이 나온다.

고대 그리스에는 일단 전쟁이 많았다. 시민을 전사로 훈련시키는 일은 국가의 중요한 과제였다. 아테네 민주정 역시 매우 소란스럽고 소모적이었다. 펠로폰네소스 전쟁 당시, 아테네의 남성 시민은 인생의 많은 기간을 전장에서 보내야 했다. 전쟁을 승리로 이끌기 위해 긴 시간 동안 몸과 마음을 바친 후에 다시 도시국가의 일상적인 질서로 되돌아와야 했다. 이처럼 시민으로의 복귀를 위해선 재교육이 필요했고, 이를 위한 제도적인 장치도 필요했음은 쉽게 추측해볼 수 있는 일이다. 무엇보다도 전쟁 때문에 거칠어진 심성을 순화시킬 필요가 있었다.

신전 옆에 대규모 극장을 세우고 비극을 공연했던 것도 이와 관련된 것이라 볼 수 있다. 피비린내 나는 전쟁터에서 돌아온 남성은 그리스 비극의 폭력과 파국을 보면서 내면을 정화시켰다. 성인 남성들이 건장한 전사에서 규율을 잘 지키는 시민으로 탈바꿈하지 않으면 사회가 유지되기 어려울 수밖에 없다. 그렇다고 요즈음처럼 온갖 법률로 규제할 수 있는 단계도 아니었다. 따라서 시민적 질서를 유지하게 위해 비극의 카타르시스 효과가 필요했다는 이야기가 된다.

신경을 자극하여 내부의 폭력성을 덜어내는 카타르시스 효과는 혼란스러운 세계를 살아가는 사람들에게 꼭 필요한 일일지도 모른다. 미국적 민주주의와 이라크 전쟁이 호흡을 맞추면 뒤이어 월드컵을 비롯한 각종 스포츠 제전으로 세상이 들끓곤 하는 현대 세계처럼, 그 당시도 아크로폴리스와 디오니소스 극장 그리고 펠로폰네소스 전쟁은 삼박자를 이루었던 셈이다.

괴테의 이피게니

"이피게니: 신들은 우리의 마음을 통해 우리에게 말하십니다." [15]

안티케 시절이나 괴테Johann W. von Goethe, 1749~1832가 살았던 18세기, 그리고 21세기에도 세상 살아가기가 힘든 것은 마찬가지이다. 하지만 그렇다고 해서 세상살이의 고단함을 잊는 방법도 마찬가지일 수는 없을 것이다. 꼭 극단적인 자극에 몸을 내맡겨야만 다시 자신을 추스르는 힘이 나는 것도 아니다. 인류는 그동안 여러 방법들을 강구해왔는데, 고전주의 작가 괴테는 그야말로 '우아한' 방법을 제시하였다. 피비린내 나는 안티케의 비극작품을 움직임은 전혀 없고, 잘 짜인 말들만 난무하는 고전 비극으로 뒤바꾸어 놓은 것이다. 괴테는 에우리피데스Euripides, BC484?~BC406?의 『아울리스의 이피게네이아』를 『타우리스의 이피게니』로 재구성했다. 말이 행동을 대신하는 극이다. 비극의 카타르시스 효과를 배제시킨 비극작품은 또 다른 경지를 열어준다.

이제껏 신들은 인간에게 매우 가혹하였다. 올림포스의 신들이 일단 결정한 일은 인간이 아무리 애를 써도 피할 수 없는 운명이 되었다. 제우스는 기분 내키는 대로 움직이다가 변덕도 부린다. 기독교의 하느님 역시 절대적이다. 하느님에게로 나가는 방식이 조금만 달라도 잘못된 길로 들어섰다고 한다. 다른 것은 존재하지 않았다. 옳고 그름만 있었다. 오류를 알지 못하는 신은 진리로 선을 베풀었다. 그러므로 비진리가 설 땅은 없었다. 다른 것은 오류로 판명되어 배척당했다. 그것이 오류임을 선언하는 신의 목소리는 단호했고, 그래서 연민을 몰랐다. 결국 30년 전쟁[16]으로 유럽에 피비린내가 동했다.

안티케와 중세 내내 운명과 필연, 그리고 이에 맞서는 인간의 자유의지는 서로 한 치의 양보도 없이 힘겨루기를 하였다. 그래서 비극은 신의 뜻과 인간의

애호가 어긋남을 보여주면서 늘 엄청난 파국으로 끝났다. 신이 인간에게 자비를 베풀 때도, 먼저 반대편을 비호하는 신을 무찔러야 했으므로 구원이 오기 전 늘 피를 보게 마련이었다. 그런데 이러한 비극의 세계에 느닷없이 괴테의 이피게니가 등장하였다. 그것도 그야말로 의지가지없는 처지의 여인네로서.

이피게니는 아버지 아가멤논의 잘못을 속죄하기 위해 제물로 바쳐진다. 다행히 마음이 변한 여신 아르테미스에 의해 암사슴과 바꿔치기 되어 죽음은 면했지만, 고향에서 멀리 떨어진 낯선 땅 야만인들이 사는 곳에 내버려지고 만다. 이 여자는 자신을 살려준, 그리고 자신이 봉사하는 여신 아르테미스에게마저 절대적인 신뢰를 보내지 않는다. 자신이 현재 머물고 있는 지역을 통치하는 왕 토아스가 애정과 보살핌을 베풀어도, 그의 힘을 빌리지 않는다. 그녀에게 왕은 극복해야 할 대상일 뿐이다. 그를 받아들인다는 것은 두 번째 죽음을 뜻했다. 한마디로 그녀는 현재의 상황을 타개하고 다시 고향으로 돌아가고 싶을 뿐이다. 아트레우스가家의 식구로 살고 싶다는 욕망이 전부이다. 이 욕망이 사사로운 것이 아님은 나중에 밝혀진다. 개인의 욕망이 잘못된 사회관계를 바로잡는 구원의 계기가 되기 때문이다.

이피게니에게는 힘이 될 만한 무언가가 아무것도 없다. 그러면서도 당당하다. 그녀의 당당함은 그녀의 말에 힘을 실어준다. 무엇이 그녀를 그토록 당당하게 만들었는가? 요령부득이던 이야기는 제1막 제3장에 이르러서야 명확해진다. 이 여인네에게도 살아가는 힘의 원천은 신이었다. 하지만 지금까지와는 다른 신이다. 이번의 신은 '우리의 마음을 통해 우리에게 말을 하는' 신이다. 마치 이피게니를 위해 맞춤 제작된 신 같다. 이피게니에게 말을 시킬 뿐, 직접 나서서 일을 주관하지 않는 신은 이제까지와는 다른 종교성의 경지를 보여준다.

절박한 상황에서도 마음에 귀 기울이기를 종용하는 이피게니의 '말'은 그리스 비극이 보여주었던 온갖 스펙터클을 무효로 만든다. 괴테는 사건도 파국

도 없이 말로만 이어지는 비극을 썼다. 그리고 이 비극에서는 말이 모든 것을 다 해결한다. 이피게니의 말은 거친 야만족 왕의 분노를 다스린다. 이피게니의 말을 듣던 왕은 스스로 포기할 줄 아는 사람으로 변한다. 야만인이 문명인으로 탈바꿈하는 것이다. 극의 결말부에 가면 이 야만족 왕은 그리스 본토의 유서 깊은 가문 출신인 오레스트와 동등해질 만큼 세련된다.

괴테는 비극 『타우리스의 이피게니』를 통해 행동이 아닌 말이 적대적인 행동의 충돌을 막을 수 있음을 설파하였다. 신의 말씀을 마음으로 받아들이고, 그 마음의 움직임을 주시하여 마음에서 우러나는 말을 하면 상대방의 마음을 움직일 수 있다는 전언이다. 이 작품은 말이 인간의 마음을 전달하는 통로가 되었을 때, 드높은 신의 뜻을 살리는 동시에 인간 세상의 파국도 피해갈 수 있음을 설파한다. 이렇게 하여 진리와 비진리 사이에 제3지대가 들어서게 되었다. 바로 **마음**이다. 인간의 내면성이 독립변수로 등장하게 된 것이다. 신의 독단에서 독립한 인간의 내면성에는 외부 세계의 적대적 대립을 무력화시킬 수 있는 힘이 내장되어 있었다.

안티케 시절 에우리피데스가 쓴 『아울리스의 이피게네이아』에서 인간은 여전히 신의 직접적인 지배에 매여 있다. 신이 직접 벌을 내렸다가 은총도 베푸는 세계에서 인간들은 계속하여 서로 속이고 배척하면서 살아가게 되어 있다. 행위의 결과를 자신이 직접 경험하지 못하기 때문이다. 아비를 죽이고 어미와 결혼한다는 신탁이 한번 내려지면 제 아무리 훌륭한 오이디푸스라도 운명의 덫을 피할 방도가 없다. 아트레우스가의 복잡하고도 잔인무도한 내력 역시 '신탁'으로 정해진 인간의 운명 때문이었다.

친족을 살해할 운명을 타고난 사람들이 연거푸 친족을 살해했다. 이피게니는 대물림되는 집안의 원한을 푸는 운명을 갖고 태어난다. 어느 날 아버지가 부르신다고 해서 갔더니, 희생의식이 기다리고 있었다. 제단에 오른다. 하지만

아르테미스가 그녀를 구해내 타우리스의 신전에 데려다 놓았다. 그녀가 아르테미스의 신전에서 무녀로 지내는 동안 트로이 전쟁이 끝나고 아버지 아가멤논이 고향으로 돌아왔다. 하지만 아내가 그를 죽이고 아들이 다시 어미를 죽이는 살생이 되풀이되었다.

어미 클뤼템네스트라를 죽인 아들 오레스트는 아폴론으로부터 죄의 대가로 타우리스에 가서 '누이'를 데려오라는 명을 받는다. 아르테미스의 신전이 있는 타우리스에서 누이와 남동생은 만난다. 오레스트의 누이 이피게니는 여사제의 신분으로 야만족의 왕을 따돌리고 아폴론의 누이인 아르테미스의 신상을 몰래 훔쳐내오는 음모에 가담하지만, 자신의 남동생과의 동반도주에는 성공하지 못한다. 토아스가 곧 뒤쫓아왔기 때문이다.

속임수와 배척이 또 다른 박해를 부르는 인간사의 질곡이 그리스 본토를 넘어 외딴 섬에서도 계속된다. 이때 여신 아테나가 나타나 이 배신의 사슬을 신적인 방식으로 푼다. 검은 구름을 일으켜 토아스의 추적을 막아준 아테나는 아르테미스 신상을 그리스로 가져가도록 명한다. 결국 신만이 결정적인 역할을 할 수 있다. 에우리피데스의 비극은 아테나 여신을 칭송하는 코러스로 끝난다.

인간과 신은 이처럼 서로 따로따로이다. 인간은 한 치 앞을 내다볼 수 없는 충동으로 살아가고, 신들은 자신의 뜻을 실현시키기 위해 인간사에 개입한다. 인간의 노력과 기획은 무의미해진다. 그런데 신화 세계의 이 모든 무의미를 『타우리스의 이피게니』는 일거에 해소한다.

괴테의 이피게니가 처한 상황은 에우리피데스의 이피게니와 마찬가지로 절박하다. 하지만 괴테의 이피게니는 자신의 신분에 걸맞게 끝까지 정직함을 유지함으로써 인간적인 착종錯綜을 풀어낸다. 그녀는 오레스트와 그의 친구가 꾸민 음모, 토아스를 속여 아르테미스 신상을 몰래 빼돌리려는 계책을 토아스에

게 **말한다**. 그녀의 말은 토아스로 하여금 생각해보고 의견을 표명할 수 있는 기회를 제공한다.

야만족의 왕 토아스는 "분노가 가슴속에서 그대 말에 맞서 싸우는" 경험을 하고, 그래서 내면 세계에 눈뜨게 된다. "너희들의 계획을 고백하고 내 영혼도 반역에서 구한" 이피게니는 공적 세계에서 영토와 지배권 다툼에 전념하느라 음모와 배척밖에 모르던 남자들로 하여금 내면의 세계를 들여다보도록 하고, 그 결과 '화해'라는 낯선 영역으로 안내한다. 토아스는 눈앞의 그리스인이 정말 아가멤논의 아들인지 그 사실 여부에만 관심을 갖게 된다. 이제 야만인은 인식욕을 지닌 문명인이 되었다.

마침내 토아스는 고귀한 행동을 할 기회를 놓치지 말라는 이피게니의 말을 듣고는 "그럼 가라!So geht!"고 '마지못해' 응낙한다. 하지만 이피게니는 이 수준에서 마무리할 수 없었다. 사건을 해결하기 위해 왕에게 말을 건 것이 아니었기 때문이다. 이피게니는 누구든 진리와 인간성의 목소리를 들어야 한다고 믿었고, 거친 야만족의 왕이라도 여기에서 예외일 수 없다고 믿었다. 이피게니는 마지막으로 한번 더 토아스에게 말을 건다. 토아스는 "잘 가시오!Lebt wohl!"라고 '부드럽게' 말한다. 선조 대대로 내려오던 저주와 배척의 고리를 끊고 인간성이 승리를 거두는 순간이다. 내면의 목소리에 귀 기울이기 시작한 사람은 스스로를 세련시켜 고상한 인격자가 될 수 있다.

3 오늘날 되돌아본 근대

에른스트 리이첼, 〈괴테와 실러〉, 브론즈, 1857.

혁명 대신 기획한 예술 공화국

괴테와 실러가 독일의 바이마르에 '예술 공화국'을 수립하겠다고 마음먹었던 18세기 말 무렵, 유럽은 시민혁명의 소용돌이 속으로 빠져들고 있었다. 신분제를 철폐하자는 기운이 부르주아 계급을 중심으로 일어나, 이곳저곳에서 사회의 근간을 뒤바꾸어 나가고 있었다. 이 흐름을 주도한 나라는 프랑스였다. 프랑스는 시대를 이끌며 새로운 역사를 쓰고 있었다. 그에 비하면 독일은 구제불능의 땅이었다. 독일은 황제권이 약화된 13세기 이후 봉건 제후들이 세운 소영방국가小領邦國家로 잘게 나누어져 있었다. 근대적인 산업 기반을 조성할 가능성이 보이지 않았고 대토지를 소유한 귀족들이 막강한 영향력을 발휘했다. 이런 상황에서 독일 지식인들은 '독일의 역사적 지각과 파행'을 개탄이나 하고 있을 따름이었다.

세계사적 당위를 건너뛰다

당시 독일은 '신성로마제국'이라는 명칭을 사용하고 있었다. 독일이 왜 로마제국인가? 지리적으로는 불가능한 일을 '신성'한 '관념'으로 완수하겠다는

의지를 표명하고 싶어서인가? 역사적 과제인 민족국가 수립은 요원해 보였고, 계급관계를 보더라도 혁명을 기대할 수 없는 상황이었다. 소영방국가들 중 그래도 강력했던 나라 프로이센의 군주가 자신의 영토를 모두 둘러보려면 여러 나라를 통과해야 했다. 요즈음 같았다면 비자 발급신청 업무 때문에 일정에 차질을 빚었을 것이라는 농담이 나올 만한 상황이었다. 당시 프로이센의 영토는 산산이 흩어져 있었다.

영방국가의 작은 영토 안에서 토지 귀족들에 둘러싸인 군주들은 무기력했다. 계몽주의 시기에 나온 문학작품들을 보면 힘없는 군주가 그 알량한 권력을 휘두르다가(순결한 여인을 유린하는 공식으로) 궁정 귀족의 음모에 걸려 파멸당하는 줄거리가 대부분이다. 군주보다는 귀족이 악의 화신이었고, 선과 악의 대립구도에서 군주는 악의 희생자가 됨으로써 시민층과 가까워졌다. 이런 구도로 작품이 진행될 수밖에 없었던 까닭은 당시 일반화된 현실 인식에 있었다. 귀족이 독일의 역사적 발전을 가로막고 있다는 인식이다. 강력한 중앙집권체제를 이루어 통일독일을 이룩해내야 하는데, 토지 귀족들이 떡 하니 버티고 있어 일을 그르친다는 생각이 지배적이었던 것이다. 그렇다면 프랑스처럼 제3신분이 귀족층에 맞서 민족국가 수립이라는 역사적 대의를 위해 떨쳐 일어나야 할 터인데, 독일의 시민층은 그럴 만한 힘을 가지고 있지 못했다. 당시 독일의 시민층이 가지고 있었던 것은 선한 의지뿐이었다. 주어진 역사적 책무를 기꺼이 담당하겠노라는 생각은 매우 선한 것이었지만, 귀족들이 쌓아놓은 신분제 장벽 앞에서는 무기력하였다. 하지만 이미 역사는 신분제사회를 넘어 부르주아 민주주의 사회를 향해 질주하고 있던 터이다. 따라서 현실적으로 무능했던 독일의 시민층 역시 자기 나름의 발언권을 역사적 공론장에 내놓을 수 있었다. 그들은 도덕이라는 새로운 무기를 동원하였다. 독일의 시민층은 도덕적 우월함으로 정치적 무기력을 상쇄하는 전략을 썼다.

1789년경 독일 민족의 신성로마제국 지도. 민족국가 수립은 요원하고 혁명을 기대하기도 어려웠던 당대 독일 시민이 가진 것은 '선한 의지' 뿐이었다.

사람들은 대체로 신분제사회에서 시민사회로 넘어갈 때는 프랑스처럼 해야한다고 생각하는 편이다. 프랑스대혁명을 시민사회 구성의 필요충분조건으로여기는 것이다. 여기에 비추어 본다면 독일의 역사적 진행은 '예외'에 속했다.독일은 사회혁명을 겪지 않고 시민사회로 이전한 대표적인 경우이기 때문이다. 독일은 1871년에 와서야 비로소 프로이센을 중심으로 민족국가를 수립하고, 자본주의 발전에 박차를 가했다. 그리고 출발은 늦었지만, 후발 자본주의국가로 급속 성장하여 마침내는 세계사적 영향력도 획득하였다. 마르크스는

독일의 이러한 자본주의로의 이행과정을 분석하며 '프로이센적' 길이라고 명명한 바 있다.

그런데 이러한 독일적 발전 모델은 시민계층이 주도하는 가운데 근대사회로 재편되어야 한다는 세계사적 '당위'를 근본적으로 훼손하는 것이었다. 시민사회로 나가는 '정답'이었던 프랑스와 독일을 비교해보면 그 차이가 뚜렷하게 나타났다. 일어났어야만 했던 일, 즉 시민혁명을 제대로 거치지 않고 시민사회로 접어들었기 때문에 독일에서는 무엇 하나 제대로 되는 일이 없다는 설명이 너무도 당연하게 받아들여졌다. 20세기 전반부까지 독일인들은 이러한 방식으로 자신들의 역사를 이해하고 있었다. 이른바 사회경제적인 의미에서의 시민계층 형성의 허약함이 독일 역사의 파행성을 설명하는 핵심 개념으로 자리 잡았던 것이다. 후일 히틀러가 집권했을 때도, 많은 연구자들이 중산층의 허약성에 원인을 돌렸다.

예술과 철학의 결합

혁명의 시대를 살았던 독일의 양식 있는 식자識者들은 자국에서 혁명이 일어나지 않는 상황을 개탄하였다. 시민혁명이라는 세계사적 과제를 제대로 수행하지 않아 자신들이 역사적 과오를 저지르고 있다고 생각하였다. 낙후된 현실을 그냥 두고볼 수 없었던 그들은 이런저런 방법으로 상황을 타개하고자 노력하였다. 그러던 중 괴테와 실러가 바이마르에서 만났던 것이다.

괴테와 실러는 이웃 나라 프랑스에서 혁명을 통해 성취한 것을 연극 운동을 통해 풀어보고자 하였다. 그들은 그 가능성을 믿어 의심치 않았다. 그렇지만 이를 위해선 무엇보다 먼저 예술이 계몽의 첨병 역할을 할 수 있는 준비가 되어 있어야 했다. 감정에만 호소하는 예술로는 이처럼 큰 기획을 추진할 수 없었다. 그러나 예술이 철학적 사유와 결합한다면, 시도해볼 만한 일이었다. 이

러한 요청에 가장 잘 부응할 수 있었던 문학이 제일 먼저 동원되었다.

관념적이고 어려운 독일 문학의 전통은 이렇게 해서 시작되었다. 학계 역시 시대적 요청에 부응하였다. 철학적 미학이 분과 학문으로 독립하면서 인간의 미적 능력을 탐구하기 시작한 것이다. 이 모든 움직임은 대단히 탁월했던 예술가들의 등장으로 강력하게 뒷받침되었다. 그들은 이러한 예술의 가능성을 이론에 그치지 않고 직접 증명하는 작품들을 내놓았다. 오늘날 독일의 고전 예술은 인류의 유산에 속한다. 한국인들도 이 유산을 무척 즐기는 편이다.

독일 계몽주의자들에게 예술은 단순한 즐거움이나 여가 선용의 대상이 아니었다. 그들은 예술을 사회구조를 바꿀 무기로 생각하였다. 따라서 당연히 사회계급이나 신분제 질서에도 눈을 돌려, 앞으로 누가 사회의 주도 계층이 되어야 하는지 명확하게 가리고자 하였다. 귀족은 이제 역사의 무대에서 퇴장해야 했다. 그리고 근대 시민사회를 구성할 시민들이 역사의 전면에 나서야 하였다. 당시 독일의 계몽주의자들 역시 혁명으로 지배구조를 바꾸는 일을 가장 명쾌한 방법으로 여겼을 것이다. 하지만 그 방법이 독일에서 가능하지 않다는 사실 또한 명백했다. 그래서 독일 계몽주의자들은 사회구조가 아니라 사람을 바꾸는 길을 택하였다. 구체적으로 말하자면, 이는 귀족을 시민으로 변화시키는 일이었다. 이른바 의식 개혁을 통한 사회 변화의 길이었다. 독일 귀족은 유럽 전역으로 확산되던 혁명의 열기에 위기감을 느낀 나머지 식자층의 이러한 기획에 자발적으로 호응했다. 당시 귀족들은 자신이 얼마나 시민적 이념을 몸소 실천하고 있는지 증명해 보이는 일에 그야말로 극성이었다. 계몽된 귀족인 자신은 나태와 무능 그리고 사치의 표상인 일반적인 귀족, 전통적인 귀족과는 정말 다르다고 강변하였다.

해가 떠 있는 시간이 그리 길지 않은 나라에서 새벽 2시경에 일어나 일할 채비를 차린다는 것은 대단한 미덕이었다. 귀족들은 시민적 미덕을 실천하면서

꼼꼼하게 일기에 적어두는 일도 잊지 않았다. 근검과 절약을 사회적 표어로 내세우고, 무엇보다 시간을 잘 지켰다. 심지어 계몽 절대주의를 하면서 빈틈없이 짜인 관료제를 발전시키는 바람에 국가가 기계를 닮아간다는 탄식마저 나왔다. 오늘날 우리가 '독일적 미덕'이라고 알고 있는 성향들이 이렇게 해서 독일의 사회적 자산으로 자리 잡게 되었다.

물론 이는 앞에서 말한 대로 독일 귀족들의 자구책이었다. 대부분 하층 귀족 혹은 식자층 출신이었던 계몽주의자들은 이러한 시민적 이념을 보편적 가치로 널리 알리는 방법으로 사회 변화를 도모해 나갔다. 연극이 지닌 계몽적 효과에 각별한 관심을 기울인 까닭도 여기에 있었다. 당시 부상하는 시민층의 자의식을 북돋고 시민적 이념을 널리 알리기 위해 민족극장 설립 운동을 펼쳤는데, 결과는 대성공이었다.

현실에서 귀족을 눌러본 경험이 없던 시민층은 시청 옆에 극장이 들어서고 자신들의 이념을 대변하는 연극이 공연되자, 이에 열광하였다. 그리고 예술을 사회 구성의 파트너로 적극 인정하였다. 이제부터 예술은 귀족의 후원에서 벗어나 시민층의 기부금과 입장료로 살아갈 수 있게 되었다. 연극인들은 민족극장을 토대로 '시민 비극'이라는 새로운 장르를 발전시켜 시대적 요구에 응답하였다.

전통적으로 비극의 주인공은 당연히 고귀한 신분 출신이었다. 이른바 '비극적 낙차'를 극대화할 수 있기 때문이다. 아리스토텔레스Aristoteles, BC 384~BC 322가 『시학』에서 주장하였듯이, 고귀한 신분의 사람일수록 비극적 효과를 불러올 가능성이 크다는 이유에서였다. 신분이 높은 사람이 불행하게 되었을 때, 그냥 평범한 사람이 불행해졌을 때보다 훨씬 강하게 우리의 감성을 자극할 것이라는 이야기이다. 하지만 이는 카타르시스를 통한 쾌감의 달성이라는 측면에서만 보았을 때의 일이다. 시민 비극은 쾌감만이 아니라 도덕적 이념도 전달

해야 했다. 그래서 비극적 틀은 그대로 유지하는 한편으로 주인공을 귀족에서 시민으로 바꿀 필요가 생겼다. '시민'은 미덕의 화신이었던 까닭에 불행한 시민은 악행을 일삼는 귀족과 대비되어 충분히 비극적 효과를 불러일으킬 수 있었다.

그런데 여기에서 우리는 '시민'이 사회학적 개념이 아니라는 사실을 염두에 두어야 한다. 시민 비극은 시민층 출신 주인공이 나오는 연극이 아니었다. 시민층의 이념을 대변하는 연극을 뜻하고 있었다. 비극적 효과를 불러일으키는 주인공이 어느 계층 출신인가가 중요한 문제가 아니었다는 이야기이다. 그보다는 비극적인 사건을 통해 시민층의 이념과 정서가 관객의 마음에 와 닿는 효과를 불러일으키도록 작품이 창작되어야 했다. 당시 시민층이 대변하는 이념은 보편성을 담보한다고 여겨졌으며, 누구나 이런 이상을 실현하는 '보편인'이 되도록 애써야 한다는 사회적 합의도 형성되어 있었다. 이런 맥락에서 '교양시민'이라는 개념이 사용되었다.

시민 비극은 자연인을 교양시민으로 '형성'해내는 효과를 발휘해야 했다. 따라서 카타르시스의 내용이 달라져야 했다. 탁월한 이론가였던 레싱은 『시학』을 '계몽주의적'으로 수용하여 아리스토텔레스의 카타르시스론을 새롭게 해석하였다. 의학적인 의미를 탈색시키고 도덕적인 요청으로 탈바꿈시켜놓은 것이다. 불편한 감정을 비극적 사건을 통해 한층 증폭시켜 결국은 밖으로 배출되도록 한다는 아리스토텔레스적인 의미에서의 카타르시스는 시민적이지 못했다. 이는 변화보다는 오히려 체제 유지에 기여하는 비극효과였다. 따라서 카타르시스라는 개념을 시대적 과제에 부응하도록 재정립할 필요가 있었다. 카타르시스는 관객이 무대 위에서 일어나는 사건에 자신의 처지를 대입시켜 도덕적인 판단을 하도록 하는 효과를 불러일으켜야 했다. 이를 위해 더불어 느끼는 능력(동감능력)을 미학적 요청으로 내세웠다. 레싱은 인간의 감정이 어떤 경

로를 통해 도덕적으로 활성화되는가를 논증한 『함부르크 연극론』을 통해 독일 계몽주의 문화 운동의 이념과 지향을 구체적으로 제시하였다.

한편 고전주의자 실러는 괴테와 함께 극장이 보편적 인간성의 구현이라는 이념에 비추어 잘잘못을 따지는 도덕 훈련의 장이 되어야 한다는 생각을 적극 실천하였다. 구체적인 강령도 내놓았다. 나쁜 귀족으로부터 박해받는 순결한 처녀를 보면서 동정심을 느낀 관객은 자신의 처지를 무대 위의 처녀에 대입시키게 될 것이었다. 연극을 통해 자신의 감정에 대한 정당성을 확신하게 된 관객은 이러한 감정으로 현실의 장애를 타파하면서 살아갈 수 있다. 그런 점에서 시민 비극은 누구나 인간 보편의 감정을 획득하면 시민적 이념을 현실에서 실현할 의지도 갖게 된다는 전제에서 출발한 연극 운동이었다고 할 수 있다. 연극은 관객들이 시민적 감정으로 내면을 무장할 수 있도록 하는 사회적 기관이 되었다.

감정은 몸을 파괴할 수 있다

우리는 사람이 무슨 생각을 하면서 살아가느냐가 사회 변화의 출발이라고 생각하는 태도에 대해 '관념적'이라는 수식어를 붙일 수 있다. 괴테와 실러가 독일의 바이마르를 중심으로 연극 운동을 펼쳐 일정한 성과를 거둘 수 있었던 데에는 이러한 관념적 태도가 밑받침으로 작용하였다. 당시 독일 시민층은 18세기 계몽주의 문화 운동을 통해 예술이 인간의 고정된 생각을 '뜯어고칠' 수 있음을 이미 확인해둔 상태였다. 독일 계몽주의 문화 운동의 막바지에 이르러 나타난 이른바 '슈투름 운트 드랑Sturm und Drang, 질풍노도'이라는 문예 운동이 이러한 관념적 변화의 가능성을 가장 극단적인 형태로 확인시켜준 경우였다. 일단 감정의 고삐가 풀려버리면, 그 눈먼 감정은 자신을 실현하기 위해 사회적인 한계와 도덕적 규범을 아무렇지도 않게 무너뜨렸다. 그리고 존재 자체를 파괴하는

일도 새삼스럽지 않았다. 이런 일이 실제로 일어나자, 사람들은 전율했다.

괴테가 청년기에 쓴 소설 『젊은 베르테르의 슬픔』을 보면, 사랑하는 감정을 실현하기 위해 자기 몸을 파괴하는 주인공이 나온다. 사랑하는 감정이 그 사랑을 받을 수 있는 사람에게만 가서 꽂히면 인류는 참 행복해질 것이다. 하지만 큐피드의 화살은 늘 제멋대로 날아간다. 그래서 임자 있는 여자를 사랑하게 된 경우, 포기하는 것이 가장 현명하다고 우리의 계산적 합리성은 알려준다. 그러나 그럴 수 없다면, 어떤 식으로든 사랑이 가능하도록 만드는 것이 '합리적'이다. 기다리던가 아니면 뺏기라도 해서.

그런데 우리의 멋쟁이 주인공 베르테르는 자신이 로테를 사랑한다는 사실을 거듭 확인하는 일밖에는 하는 게 없다. 로테에게는 이미 다른 남자가 정해진 상태이다. 사랑하는 감정을 확인함으로써 자신의 행위를 정당화하는 베르테르는 '심장의 계몽'을 완수한 근대인이다. 이 계몽된 심장이 계몽된 정신(합리적·분석적 사유)이 지시하는 대로 행동할 수 없는 상황이 안타까울 뿐이다. 그런데 이처럼 심장과 머리가 불일치하는 상황에서 베르테르는 현재 자신에게 가장 중요한 것만 선택한다. 바로 사랑하는 감정이다. 그러나 그 감정은 일부일처제가 지배하고 있는 현실에서 실현될 수 없다. 베르테르는 감정을 실현시키는 방법을 다른 곳에서 찾을 수밖에 없었다. 그가 강구한 방법은 계산을 원천적으로 차단한, 자신의 감정을 실현할 공간을 손수 만들어내는 것이었다. 현실을 거부한다는 뜻이다. 현실이 아닌 곳에선 몸도 존재할 수 없다. 그러므로 베르테르는 자신의 감정을 실현하기 위해 자신의 살을 파괴해야 했다. 이는 주어진 조건을 계산하고, 이에 자신을 맞추는 행위가 아니었다. 조건이 의지를 가로막는 경우, 정신력으로 이를 넘어서야 한다는 극단적인 '관념적' 태도라고 할 수 있다. 그는 결국 권총으로 자신을 쏜다.[17]

그런데 이처럼 개인의 감정을 인정하는 일이 사회질서의 파괴로 귀결되는

상황은 분명 '계몽된' 상황이 아니다. 우리에게도 베르테르효과라는 이름으로 알려져 있듯이, 이 소설이 발표되면서 청년층을 중심으로 모방자살 열풍이 불었다. 결국 괴테가 직접 나서서 독자들을 설득해야 했다. 새로 찍는 책 앞에 한 줄을 써넣었다. "남자가 되시오!" 자신이 창작한 작품의 의미를 전면으로 부정하는 문장이 아닐 수 없다.

상황이 이렇게 되자 모두들 이제부터는 감정과 의지를 새롭게 다스려 나가지 않으면 안 되겠다는 생각을 하게 되었다. 그리고 질풍노도 운동을 주도했던 괴테와 실러에 의해 고전주의가 기획되었다. 이들은 의지와 감정의 폭발력을 인정함과 동시에 이 둘이 함께 힘을 합하면 이상적인 사회를 건설할 수도 있음을 증명하려 하였다. 자기실현을 지향하는 감정이 새로운 삶 및 또 다른 질서를 모색하는 의지와 결합할 때, 그런 상황은 반드시 도래한다는 주장이었다.

주체의 내적 분열

베르테르를 극한의 고통으로 몰아넣은 분열은 사실 근대인이 처한 일반적인 조건이라 할 수 있다. 그가 시골의 한적한 마을로 떠나온 뒤 친구에게 쓴 첫 편지는 "떠나와서 얼마나 좋은가!"로 시작한다. 두고 떠나온 '그곳'은 직업적인 스트레스와 사교계의 허위로 매우 '비인간적인' 공간이다. 베르테르는 자연과 벗 삼을 수 있는 '이곳'에서 자신을 회복하고 싶었다. 그리고 부엌에서 아이들에게 둘러싸인 로테를 보고, 바로 이 여자를 통해서 자신의 내면과 화해할 수 있다고 확신하였다. 근대 교양인들에게는 여성을 매개로 근대사회의 분열에서 벗어나 자연으로 돌아가겠다는 꿈이 있었다. 하지만 그의 꿈은 일부일처제 때문에 좌절을 맛보아야 했다. 자연을 통해 내적 분열을 극복하겠다는 생각을 더 이상 할 수 없게 되자, 베르테르는 자신의 삶을 제거함으로써 분열을 극복하는 방식을 취한다.

만일 괴테가 아름다운 사랑을 노래하는 작품을 쓸 생각이었다면, 아마도 그는 소설의 결말을 다르게 마무리하였을 것이다. 하지만 괴테는 사회적 제약이나 자연적인 구속을 모두 벗어난 자율적인 근대인, 모든 한계를 넘어서는 자유로운 근대인을 소망하였다. 자신의 몸마저도 넘어설 수 있는 자유. 이 자유를 자신의 몸에 직접 적용하는 자율적인 개인. 인간 이성의 승리는 바로 이처럼 자율적이고 자유로운 개인에 의해 완성될 것이었다.

이성적인 존재로서 '생각하는 사람'인 근대인은 자유롭고 자율적이 되기 위해 매 순간 자신의 내부 자연을 다스려야 한다. 아테나 여신이 제압했던 거인족은 바로 '생각하는 사람' 안의 적, 그의 몸이다. 피와 살은 자연으로서 이성의 타자가 되고, 이성은 타자의 저항을 물리치고 승리를 선언함으로써 문명의 도래를 알린다. 페르가몬의 부조는 생각하는 사람이 자신과 싸우는 순간을 걸출한 형상에 담았다. 문명인이 처한 당착에 대한 알레고리로서 이만한 작품도 없을 것이다.

지혜의 여신이 자연력을 제압하는 순간은 인류 역사의 발생론에만 해당하지 않는다. 생각하는 사람으로 자신을 정립해야 하는 근대적 개인의 탄생을 알리는 순간이기도 한 것이다. 정신이 자연력과 여전히 친화하고 있으면, 인류든 개인이든 유아기라 할 것이다. 정신은 자연으로부터 분리되어 나와야 하고, 아직 미분화된 상태에 머물고 있다면 정신의 진화를 위해 좀더 애써야 한다. 살아가는 한, 마침내 정신이 자연을 밀치고 승리를 구가하는 순간이 오고야 만다. 인간으로 태어났으므로, 이는 필연이다. 그래서 칸트도 타고난 지성을 스스로 사용할 용기를 가지라는 주문을 하지 않았던가? 누구든 자신에게 지성이 주어져 있다는 사실을 자각하고 있기만 하면 된다는 이야기이다.

이렇게 하여 정신과 육체의 분열은 근대인의 조건이 되었다. '생각하는 사람'이 되기 위해, 정신이 자연으로부터 분리되어 나와야 했기 때문이다. 분리

된 정신은 무엇보다도 외부 세계의 변화와 발전을 따라잡느라 갈수록 내부 자연과 멀어졌다. 이 외부의 객관 세계는 분화를 거듭하면서 복잡해졌고, 예술·정치·과학 등 독자적인 원칙을 고수하는 영역들이 자꾸 생겨났다. 그리고 거미줄 같은 연결망을 엮어 나갔다. 그 속에서 생업을 찾아야 하는 근대인은 객관 세계의 발전 속도를 무시할 수 없다. 그러다가 자신의 내부 자연마저도 이 궤도에 끌어들이는 일을 저지른다.

근대로 접어든 이래로 인류는 이를 자기소외로 경험하였다. 이와 같은 근대인의 자기소외에 대해 20세기는 정신 병리적 처방을 많이 내놓았다. 근본적인 해결책을 강구했다기보다 일단 대증요법으로나마 근대인이 자기보존의지를 훼손하지 않도록 도모하는 처방이었다. 그런데 과거 한때, 그래도 어떤 근본적인 대책이 있을 수 있다고 생각한 사람들이 있었다. 18세기와 19세기의 예술가들, 그리고 철학적 미학자들이다.

분열의 재통합

칸트는 객관 세계가 인간이 주관적으로 경험 가능한 방식과 다르게 발전하고 있는 상태에서도 주체가 객체와 불화하지 않을 수 있을 가능성을 모색하였다. 만일 주체가 내면에서 서로 이질적인 요인들을 매개할 능력을 보유하고 있다면, 재통합은 얼마든지 가능한 일이었다. 그는 인간이 이러한 능력을 타고났음을 논증하였다. 『순수이성비판』과 『실천이성비판』을 쓰고 난 다음, 말년에 이르러 『판단력비판』을 쓴 것이다. 칸트가 『판단력비판』에서 철학적으로 논구論究한 문제는 원칙적으로 통합 불가능한 성질의 두 영역, 즉 현상계와 물자체가 서로 합치할 수 있을 가능성이다. 칸트는 이를 미적 통합이라 하였다. 통합 불가능한 것들이 서로 합해질 수 있다면, 본래의 성질에 화학작용을 일으키거나 마술을 부려서일 것이라고 생각하기 쉽다. 하지만 철학이라는 이름으로 그런 일

이 시행될 리 없으며, 칸트는 오히려 철학 본연의 자세에 더욱 충실함으로서 문제를 해결한 경우에 해당한다.

그는 가장 철학적인 방법을 사용하여 객관 세계에서 불가능한 일, 현상계의 경계를 뛰어넘는 일을 할 수 있는 방도가 인간에게 마련되어 있음을 증명하였다. 관점을 바꾼 것이다. 칸트가 인식론에서 이룬 코페르니쿠스적 전환은 미적 통합의 출발점이다. 인간에게는 외적으로 드러나는 면모도 있지만 내면생활도 있다. 이 두 부분이 서로 불화하게 되었음은 이미 앞에서 본 대로이다. 그렇다면 객관 세계를 기준으로 내면을 파악하는 방식과 나란히, 내면을 중심에 두고 객관 세계를 내다보는 관점도 가능한 일이다. 여기에서 어느 한쪽의 입장만 고수한다면, 그렇지 않아도 서로 다른 방향으로 뻗어 나가고 있는 두 부분이 반목하고 불화할 수밖에 없을 것이다. 한쪽에 다른 한쪽을 적응시키려 애쓰지 말아야 한다. 균형을 유지하기 위해 노력해야 한다. 현재 일반화된 관점으로는 균형 상태에 이르지 못한다. '생각하는 사람'은 자신을 분열시켜야만 성립되는 인간 유형이기 때문이다. 그러므로 균형을 맞추어보려는 사람은 '생각하는 사람'이 되지 않기 위해 노력해야 한다. 일단 사물을 바라보는 관점을 달리해야 할 것이다. 이는 마음가짐을 달리해서 대상을 접한다는 뜻이다. 그런데 정말로 이리저리 노력하다 보면, 두 세계가 서로 조응하는 상태로 모아지는 경우가 있다. 이런 일이 실제로 벌어지면, 그때의 쾌감이란 이루 말할 수 없이 대단하다. 이 확실한 느낌을 근간으로 삼아 '생각하는 사람'은 자신을 온전한 인간으로 완성할 수 있다. 그토록 이질적으로 보였던 객관이니 주관이니 하는 것들을 이처럼 엄청나게 즐거운 감정으로 포착하고 나니, 자신이 정말로 세상의 중심이 된 느낌이다. 이제 세상의 중심은 '생각하는 사람' 안에, 그의 내면 세계에 있다. 생각하는 사람은 그냥 있는 그대로의 상태에서 세상과 소통할 수 있다. 자신이 곧 세상이므로, 더 이상 세상 앞에서 주눅 들지 않아도 되는 것이다!

이런 '찬란한 순간'이 인간에게 허용되어 있음을 논증한 것이 칸트의 『판단력비판』이다. 그리고 실러를 비롯한 예술가들은 여기에서 한걸음 더 내디뎠다. 이들은 그냥 논증만 하고 말면 무슨 소용이 있겠느냐고 반문했다. 그토록 찬란한 순간이 그냥 이따금 우연하게 찾아오도록 내버려둘 수는 없는 노릇 아닌가. 여기에서 예술가의 사회적 책무를 소홀히 한다면, 역사에 누를 끼치는 결과가 아닐 수 없다고 하였다. 그래서 그들은 자연이 인간에게 선사한 매우 중요하고 값진 것을 그냥 흘려버리는 우를 범하지 말자고 새롭게 다짐했다. 마침내 모종의 프로그램을 마련하여 제도화하는 작업에 착수하였다. 인간이 그럴 수 있는 능력을 타고 났음은 이미 증명된 상태이므로, 그 능력을 발휘할 수 있는 계기를 마련하기만 하면 될 일이었다.

프로그램은 여럿일 수 있었다. 하지만 실러를 비롯한 독일의 예술가들은 예술작품에 유독 기대를 걸었다. 예술이 무엇보다도 평소 사람들에게 익숙한 것과는 다른 방식으로 우리의 주의를 환기하는 힘을 지녔기 때문이었다. 우선은 탁월한 예술작품을 접함으로써 외부 객관 세계를 기준으로 인간을 재단하는 일을 멈추도록 할 필요가 있었다. '생각하는 사람'의 머리는 이미 그런 식으로, 객관 세계의 법칙에 따르는 계산법으로 포맷되어 있다. 먹고살기 위해서는 어쩔 수 없는 일이다. 철학적 미학의 논리는 이 '현실'을 인정하는 데서 시작한다. 인정하고 나서, 제 할 말을 한다. 요지는 이렇다. 물론 인간은 그런 식으로 살 수 밖에 없다. 하지만 그렇다고 그냥 그대로 놔 둘 수는 없지 않은가? 여기에서 예술은 인간학적 요청에 따라 이런 소박한 요구를 제기한다. '생각하는 사람' 앞에 예술작품이 있는 경우, 그 순간만큼은 작품의 탁월함에 힘입어 내면이 제 힘을 받을 수 있도록 하자는 요구 말이다. 부르주아사회는 이 '순간'을 허용할 만한 여유마저 없단 말인가? 절대 그럴 리 없다! 사회는 갈수록 각박해질 것이다. 그럴수록 예술을 가꾸어야 한다. 순간적으로 내면이 바로 설

아돌프 멘첼, 〈프리드리히 대왕의 상수시 궁전 플루트 콘서트〉, 캔버스에 유채, 1852. 통치행위를 국가 이성에의 복종
으로 이해하려 했던 계몽군주는 왕이라는 지위를 매우 불편해하였다. 청년기에는 운명을 거부하겠다는 의지를 감행한
적도 있었다. 낮에는 업무에 충실 한 후, 저녁이 되면 '인간' 으로 돌아와야 했다. 작곡을 하고, 플루트를 불며, 볼테르와
철학을 논했다. 프리드리히 2세야말로 독일 교양시민의 전형에 해당할 것이다.

수 있도록 특수한 장치를 마련해놓고, 사람들이 종종 찾아와 자신의 내면을 확

인하도록 해야만 하는 것이다.

　이런 프로그램에 따라 예술가들은 작품을 창작하였고, 철학적 미학자들은

정당화하는 논리를 꾸준히 개발하였다. 19세기는 이 프로그램의 전성기였다.

그렇다면 결국 근대 시민사회에서 예술은 '당위' 였다는 이야기가 된다. 예술

은 인간이 '현실' 이라고 하는 비인간적 관계들에 모든 것을 다 내줄 수 없기

때문에 적극적으로 취해야 할 무엇이지, 현실에서 '그렇게 있음' 을 확인하는

장場이 아니었던 것이다. 아울러 시민은 이런 예술을 감상할 자격을 갖추어야

했다. 내면이 흐트러지지 않도록 하면서 객관 세계가 내면을 향하도록 하는 훈

련을 해야 했으며, 내면의 움직임을 포착할 만큼 감수성을 계발해야 했다. 한마디로 자신을 세련시켜야 하는 것이었다. 이처럼 '생각하는 사람'이 객관 세계에 자신을 맞출 필요가 없는 때도 있다고 시민들을 설득하자 시민들 역시 탄복하였다. 인간이 그 정도로 자기확인능력을 타고났다는 사실 앞에서 스스로 대견해했던 것이다. 한마디로 '생각하는 사람'이 자신의 심장에 귀 기울이면서 정신능력도 활성화시키면, 제각기 다른 원리에 따라 움직이는 심장과 두뇌가 서로 교감하는 상태로 고양될 수 있다는 이야기인데, 놀랍지 않은가!

뛰고 있는 심장을 가진 인간은 분열을 넘어 통일을 맛볼 수 있다. 이 순간 '생각하는 사람'은 자신을 통일된 주체로 정립한다. 근대적인 주체가 탄생하는 순간이다. 분명 이처럼 머리와 가슴이 교감하는 상태는 실제로 범상한 상태가 아니다. 하지만 가능한 일이다. 머리와 가슴 모두에 충실했을 때. 이런 범상하지 않은 상태를 초래할 수 있는 능력에 우리는 '즐거움悅'라는 이름을 붙인다.

앞에서 알타미라 동굴 벽화 이야기를 할 때는 '사로잡힘'이라는 말을 썼었다. 전후 문맥은 무척 다를 수 있지만, 모두 인간이 타고난 어떤 범상치 않은 능력을 염두에 두고 있음은 확실해 보인다. 이 비일상적인 상태에 독일의 철학적 미학은 '미적美的'이라는 이름을 붙였다. 그리고 여기에서 미적 인식, 감식판단鑑識判斷, Geschmacksurteil[18] 등의 개념을 만들었다. 이는 모두 우리가 '반성사유'라고 일컫는 사유방식과 관련이 있는 개념들이다.

예술은 현상계를 상대화하고 물자체를 사회화시킨다

이 '반성'이라는 말을 칸트의 철학체계에 따라서 설명하면, 현상계의 상대성을 인정하고 물자체를 동시에 떠올린다는 뜻이 된다. 우리가 눈으로 보는 것이 세상의 전부가 아니라, 그 이면에 물자체가 존재함을 인정하는 태도는 또 다른

구성의 가능성을 여는 출발점이다. 칸트는 이처럼 현상계—물자체의 이원구조로 세계에 대한 인식 가능성을 설명하는 가운데 우리 인간에게 전혀 다른 구성의 가능성이 주어져 있음을 확인하였다. 마침내 칸트에 의해 제3의 인식활동인 감식판단이 발견된 것이다. 그리고 감식판단의 선험성과 필연성을 논증함으로써 그는 예술론에 지대한 영향을 미쳤다. 그의 논증에 따르자면 사람으로 태어난 이상, 누구든 감식판단을 구성할 수 있다는 이야기가 되기 때문이다. 고전 예술의 대중화 작업은 여기에서 출발할 수 있었다. 하지만 당위를 내세운 강압의 성격도 띠게 되었다.

객관 세계를 구성하고 있는 현상계의 사물은 개념의 지배를 받고 있기는 하지만, 개념의 지배력은 그 사물의 본원적 존재방식인 물자체에까지 침투하지는 못한다. 그런데 이 두 영역은 따로 떨어진 별개의 것이 아니라 동일한 사물이 드러나는 방식의 차이를 일컫고 있을 따름이다. 한 사물이 자연법칙에 따라 구성되면 현상계에 존재하게 되고, 그 나머지 부분은 물자체로 우리의 감성능력을 넘어선 상태에서 머물게 된다. 존재하지만 보이지 않는 물자체는 어쩔 수 없이 우리의 눈에 보이는 부분에도 영향을 미치게 된다. 보이지 않을 뿐 없는 것이 아니기 때문이다. 사물이 언제나 말끔하게 개념에 다 포섭되지 않는 까닭이 여기에 있다. 개념은 항상 불완전할 뿐이다. 딱히 다른 방도가 없기 때문에 우리는 개념이 마치 단단한 것인 양 여기고 개념에서 시작하는 것이다.

그런데 객관 세계는 이 개념들의 구조물이므로 그 가운데에서 살다보면, 우리는 어쩔 수 없이 개념이 전부가 아니라는 사실을 잊고 지내게 된다. 한마디로 초심을 잃는 것이다. 그러면 마치 개념을 진리인 듯 생각하게 된다. 현실에서 삶을 꾸리느라 주어진 개념대로 짜맞추어 나가야 했으므로, 현재의 개념을 신뢰하지 않을 수 없었다. 딱히 신뢰하지 않더라도 지금 여기에서 하던 일을 (개념에 현실을 짜맞추는 일) 멈출 수도 없다. 일단 살아야 하므로.

물자체는 자꾸 밀려난다. 그러나 비록 밀려나기는 했지만 떨어져 나간 것은 아니다. 있지만 우리의 의식으로부터만 밀쳐내진 것이다. 우리의 의식이 여기에서 아주 벗어날 수 있다면 좋겠지만 그렇게 되지는 않는다. 물자체는 존재하므로.

마침내 밀려나던 물자체가 되짚어 현상계에 간섭해 들어올 수밖에 없는 상황에 직면한다. 하지만 이때는 이미 개념과 너무 멀어진 상태인지라 되돌아온 물자체는 개념에 대해 폭력적이 된다. 그러면 현실 세계는 개념을 지탱할 수 없는 처지가 된다. 앞으로도 객관 세계는 죽 이렇게 갈 것이다. 자기 파괴는 반복된다. 이 폐쇄고리를 차단하기 위해 인류는 이런저런 방도를 모색해왔고, 탁월한 이론들과 처방들이 나왔다. 인문학이 져야 하는 부담도 만만하지 않다. 자기 나름의 몫을 해야 한다는 부담. 이런저런 가능성들 중 아주 색다른, 인문학만이 할 수 있는 가능성을 모색하지 않으면 인문학은 존립 기반을 잃을 것이다.

가장 인문학적인 방법으로 치자면, 체계가 아닌 인간의 내면에서 시작하는 가능성일 것이다. 이 가능성은 현실의 구조라는 것이 영원불변하지도 않고 필연적이지도 않다는 사실, 구조 역시 인간의 구성물에 불과할 뿐임을 적극적으로 확인하는 가운데 열린다. 인간적인 확신이 모든 변화의 출발 아니겠는가. 인간에게는 분명 현실적으로 진행되고 있는 것과는 다른 방식으로 구성할 능력이 있다. 그것이 인식이든, 사회이든 지금까지와는 다르게 만들어낼 수 있는 능력을 타고난 것이다. 안 보이는 물자체를 현상계의 사물을 보면서 동시에 떠올리는 능력으로 우리는 이 색다른 구성을 성취할 수 있다.

인간의 감정은 질서를 구성할 수 있다

칸트가 말하는 미적 구성이 색다른 까닭은 그것이 감정을 근거로 구성되는 질서이기 때문이다. 감정이란 기본적으로 주관적인 능력이다. 주관적인 내면의

움직임을 근거로 구성하기 시작하였으면서도, 끝에 가서 어떤 질서를 내놓을 수 있다면, 이 역시 보편타당성을 구현하는 움직임이라고 할 수 있다. 칸트는 우리 인간이 이처럼 주관적이면서 또한 보편타당한 질서를 구성할 가능성이 있음을 논증하였다.

칸트는 인간이 주관적이면서 동시에 보편타당한 질서를 구성할 수 있다고 선언하였다. 그 근거는 분명하고도 확실했다. 인간은 장미꽃과 같은 아름다운 사물을 보고 즐겁다고 느끼는 감정을 타고 났기 때문이라는 것이다. 인간은 장미꽃을 보면서 자기 마음속에 쾌의 감정이 일렁임을 깨닫고 즐거워한다. 그러면서 당연히 옆 사람도 그럴 것이라고 생각한다. 그 사람은 이 공통으로 느낀 쾌의 감정으로 사회의 다른 구성원과 동일한 상태에 처했음을 확인하고 소속감도 느낀다. 물론 한 사람은 직업상으로는 비정규직이고 옆 사람은 정규직인 데다가 출신 지역도 달라 그들 사이에는 공통점이 없다. 하지만 이 쾌감을 느낄 수 있다는 점에서, 그리고 이 쾌감이 아무 때나 찾아오는 것이 아니라 특정한 경우에만 가능하고 또 활발한 정신활동을 해야만 느낄 수 있게 되는 감정이라는 점에서 쾌감은 사사로운 감정일 수 없다. 보편적인 감정인 것이다. 따라서 보편적인 감정을 느낄 줄 아는 개인은 유적類的 보편성을 구현하는 '인간'이다.

피카소Pablo Picasso, 1881~1973의 그림을 보고 쾌감을 느낄 수 있을 만큼 지적 능력이 세련된 사람은 비록 현재 사람들 사이를 갈라놓는 현실의 장애들이 엄청나게 단단해도 이를 뛰어넘어 새로운 가능성을 모색할 수 있다. 그만한 능력을 갖춘 사람이라고 믿어도 된다. 그는 자기 속에서 이질적인 요인들을 매개시켜 통합할 수 있는 사람이며, 예술작품을 수용하는 태도를 통해 자신의 이 '통합하는' 능력을 사회적으로 증명한 바 있기 때문이다. 그는 당당하게 주체로서 자신을 정립시킨 것이다. 객관 세계와 내면의 분열도 극복하고, 자기 몸과 불화하는 정신도 새롭게 가다듬을 수 있게 되었다. 정신이 세련되면 내부의 자

연도 부드러워진다.

결국 칸트의 철학체계에 따르면 미적인 쾌감을 느끼지 못하는 사람은 근대적 주체로 설 수 없다는 이야기가 된다. 근대적 주체는 미적 주체이다. 이 주체는 내면적으로 통일되어 있음으로써 객관 세계에서도 자유를 누리고 자율적인 존재로 곧게 설 수 있다. 근대적 주체는 이처럼 통일된 인격을 누리는 가운데 또 다른 주체인 이웃 사람들과 계약을 맺어 사회라는 공동체를 이룬다. 그렇다면 시민사회는 개개인의 쾌감을 토대로 구성된 공동체라고 할 수 있다.

하지만 여기에서의 쾌감은 '반성된' 쾌감이다. 독립된 주체로서 사회구성에 일익을 담당해야 하는 개인은 참여 자격을 얻기 위해 스스로 자신의 감정을 반성시켜야 한다. 세련된 문명인이 되어야 하는 것이다. 그런데 반성사유와 결합한 개인의 감정을 우리는 여전히 개인적인 감정이라고 할 수 있는가? 시민사회의 이념은 이처럼 곤혹스럽다.

예술 공화국의 유산과 놀다

대학에서의 수업은 항상 서로 다른 전공의 학생들이 일정한 비율로 섞여 있을 때 빛난다. 한 번은 교환학생으로 서울에 올라온 지방대학 건축학과 학생이 미학수업에 참여한 적이 있었다. 괴테의 가르텐하우스를 찍은 사진을 보고 평한 내용 중에서 그 학생의 발언이 가장 '정통적인' 견해였다. 그 학생은 이 가르텐하우스야말로 집을 설계할 때 주변 환경과의 관계를 충분히 고려한 경우라고 하였다. 집이 주변의 숲과 조화를 이루고 있다는 점에 주목한 학생은 그가 처음이었다. 건축학과 학생으로부터 고전적인 미학 개념이 설명되어 나오는 경우란 그리 흔한 일이 아니다. 그래서 잠시 그 학생의 발언을 중심으로 토론이 이어졌다. 그는 계속하여 네모난 집과 주변 환경이 잘 어우러져 있어서 보는 사람들의 마음도 편안해진다는 의견을 냈다. 여기에서 수강생들 사이에 잠시 설왕설래가 있었다. 그의 설명 자체가 고전주의의 '조화'라는 개념에 어긋나는 것은 아니다. 문제는 '편안한 마음'의 실체였다.

바이마르에 있는 괴테의 가르텐하우스. 주변의 숲과 조화를 이룬 집, 가르텐하우스는 고전 미학의 이념을 주거환경을 통해 실현한 사례다.

독일 고전주의 조화미의 계산적 합리성

'편안한 마음'은 '조화'라는 개념과 어떤 관련을 맺을 수 있는가? 1970년대 이전 한국의 농촌에서 볼 수 있었던 풍경 또한 '조화' 개념으로 설명할 수 있는가? 산업화로 도로가 깎여 나가지 않아 둥그런 산자락에 옹기종기 모여 있던, 초가지붕을 얹은 토담집도 보는 이에게 매우 편안한 마음을 선사했었노라고 전해지고 있기 때문이다. 여기에서 농사를 짓던 우리 선조들은 자연과 조화를 이루면서 살았다는 이야기가 엮여 나왔다. 그런데 아무리 생각해도 괴테의 가르텐하우스와 한국의 초가집에 동일한 범주를 적용해서는 안 될 것 같은 느낌이 든다. 누가 보더라도 두 집은 각자 서로 다른 방식으로 주변 환경과 조화를 이루고 있음이 눈에 띄지 않는가.

1960~1970년대까지 한국 농촌의 초가집은 주변 환경과 정말로 편안한 관계

괴테의 가르텐 하우스 내부(서재). 괴테는 자신이 품었던 '조화미'의 이상을 이 집에 그대로 투영하였다. '빈틈없이 계산함'이라는 합리성이 '자연스럽게' 보이도록 한 것이다.

를 이루고 있었다. 그런데 과연 괴테의 집도 옆에 서있는 나무들과 '편안한' 관계를 이루고 있는가? 괴테는 정육면체의 집을 올리면서 그 집이 들어앉을 자리가 나도록 나무들을 자르거나 옮겨 심어야 했을 것이다. 그리고 집의 높이와 나무의 풍요로움이 정확하게 계산되어 서로를 상쇄하도록 했다. 집 자체 역시 기하학적 풍모를 그대로 내보이고 있다. 2층짜리인 이 집은 반듯한 계단이 가지런하고 장식마저 직선이다. 반면 한국의 초가집은 최소한의 가공만으로 지어진 경우에 해당한다. 자연과 닮아가려는 가운데 비바람을 피해서 누울 공간을 마련한 듯하다. 그러나 괴테의 집은 나무의 두툼한 부피 속에 2층집이 들어서도록 하겠다는 기획안을 가지고 이를 실행하기 위해 정확히 계산한 후 인위적으로 배치한 결과로 나온 것이다.

따라서 앞의 건축학과 학생의 말은 반만 맞는다. 주변의 환경을 고려하기 이

전에 반듯한 2층 집을 짓겠다는 '의지'가 먼저 있었음을 확실히 보아야 하기 때문이다. '생각하는 사람'의 의지에 따라 자연을 가공하겠다는 생각으로 집을 지었고, 정확하게 계산된 육각형의 집을 지으면서 주변 나무의 부피도 계산하였다. 계산한 사람은 괴테였다. 그는 주변에 늘어선 나무의 부피가 집의 기하학을 상쇄할 수 있도록 하였다. 그 결과 마치 자연과 인공이 어우러진 듯, '자연스러운' 배치가 되었다. '조화'를 만들어내는 최상의 비율이 적용된 결과이다. 집의 기하학은 나무들의 풍요로운 부피감 속에서 자신을 잃지 않는다. 나무 역시 집의 기하학에 압도당하지 않는다. 하지만 이는 괴테가 그렇게 만든 것이다. 인간의 손을 타지 않고 '자연스럽게' 어우러진 것이 절대 아니다. 각자 자신을 유지하는 가운데 '나무'와 '기하학'이라는 이질적인 요소가 직접 접촉하면서 타자를 의식하도록 되어 있다.

괴테와 함께 팝 콘서트를?

이 집은 본래 포도 농원과 함께 16세기부터 존재해왔다고 한다. 그러다가 바이마르 지역의 포도 농사가 쇠락하는 바람에 토지 매각이 잦았는데, 마침 괴테가 1775년 이 농장을 보고는 탐을 냈다. 1776년에 칼 아우구스트 공이 사들여 괴테에게 선사하자, 그는 이 집에 온갖 정성을 들였다. 자신의 아이디어로 집을 개축하고 주변을 가꾸어 나갔고 1782년 바이마르 시내로 이사할 때까지 이곳에서 많은 작품을 썼다. 현재는 잘 보존되어 박물관으로 사용되고 있다. 이 가르텐하우스는 정작 바이마르 시내에 있는 괴테의 집보다도 고전주의 예술의 향기를 더 제대로 간직한 명소로 꼽는다. 이 집 자체가 바이마르 고전주의의 이념을 고스란히 구현하고 있는 까닭에 괴테 예술의 아우라를 느껴보고 싶은 사람들로 1년 내내 북적인다.

가르텐하우스가 뿜어내는 진정한 고전주의의 아우라! 그런데 이 집을 복사

벤야민의 테제 「기술복제 시대의 예술작품」에 따른 괴테 가르텐하우스 1 대 1 복사. 1999년 괴테 탄생 250 주년을 맞아 독일인들은 괴테의 가르텐하우스를 고스란히 복사하였다. 고전주의 대가의 이념은 복사본에서 도 투영될 수 있는가?

해보면 어떨까? 즉 발터 벤야민Walter Benjamin, 1892~1940이 「기술복제 시대의 예술작품」에서 말한 테제를 괴테한테 적용해보자는 것이다. 과연 어떤 일이 벌어질 것인가? 이 논문에서 벤야민은 원작을 완벽하게 복제하는 것이 기술적으로 가능하고, 또 대량생산으로 누구나 쉽게 그 복사본을 손에 넣을 수 있는 현대에는 '원작의 향기'가 별로 중요하지 않게 된다는 요지의 이야기를 했었다.

1999년 괴테 탄생 250주년을 맞아 독일인들은 정말로 이 집을 그대로 복사하는 일을 감행했다. 이 집이 서 있는 건너편 100미터쯤 떨어진 곳에, 사진을 찍어 반으로 접으면 바로 겹칠 위치에 이 집을 통째로 다시 지었다. 엇비슷하게 지은 것이 아니다. 내부 나무 계단의 긁힌 자국과 잉크 묻은 흔적까지 그대로 베꼈다. 심지어는 건물 목조 부분에 벌레가 먹어 생긴 틈까지 소홀히 하지 않았다고 한다. 그런데 이 집(원본 가르텐하우스)은 고전주의 예술을 창작하던

대가가 고전주의 예술의 이념을 직접 실현하겠다는 뚜렷한 의도를 가지고 직접 지은 것이다. 괴테가 손수 몸을 움직여가며 지었다고 전해오지 않는가. 괴테의 고전주의는 벤야민이 공격한 '원작의 신성불가침성'에 핵심적인 이념을 제공한 예술사조이다. 꼭 하나만 있어야 생명력을 주장할 수 있다는 예술 이념이었다. 그 이념을 몸소 실천하기 위해 작가가 세운 집은, 따라서 하나만 있어야 하는 것 아닌가. 그런데 그런 집을 복사하는 장난을 하다니! 단순한 장난이라 하기에는 비용도 굉장히 많이 들었다. 150만 마르크나 되는 큰돈이 투자되었다. 축성일 당일에는 히틀러의 일기를 가짜로 써서 유명해진 콘라트 쿠야우Konrad Kujau, 1938~2000가 참석해서 '한 말씀'을 하기도 했다. 그 후 이 집은 2000년 하노버 박람회에서 전시되었다가 2002년 엄청난 돈을 받고 휴양지 바트 줄차Bas Sulza에 임대되어 관광 명소가 되었다. 그리고 팝 이벤트 공연장으로도 인기가 높다고 한다. 괴테와 함께 팝 콘서트를?

아우라와 흉내내기

괴테의 가르텐하우스를 복제해서 원래의 장소가 아닌 다른 곳에 가져다 놓았더니 사람들이 환호면서 몰려들었다. 환호하는 이유는 어디에 있을까? 아무래도 '재미'가 가장 큰 이유일 것이다. 그렇다면 이 재미는 어디에서 오는 것일까? 괴테라는 원본의 아우라가 없이도 재미가 생길까? 복제품이 원본의 아우라를 베낄 수 있는 것인지 어떤지 한번 보려면 어쨌든 그곳까지 가야 한다. 원본을 보았을 때 느끼는 감정과 복사된 집에 들어섰을 때의 감회가 다를 것임도 상상하기 어렵지 않다. 아니면 그냥저냥 마찬가지인가?

사실 이 복제 이벤트의 원래 의도는 문화재 보호에 있었다고 한다. 바이마르에 있는 가르텐하우스를 보려는 방문객이 너무 많아 복제품을 만들어 사람들을 분산시키려 했던 것이다. 상업적인 목적은 두 번째였다. 그런데 이 두 번

째 목적이 대성공을 거두는 바람에 원본을 보호하려 했던 문화재청의 처음 의도에 오히려 역행하는 결과가 나타났다. 원본도 덩달아 전보다 더 유명해진 것이다. 원본의 아우라를 분산시키기 위해 원본을 복제했더니, 본래의 아우라가 궁금해진 관람객들이 예전보다 원본에 더 많이 몰려드는 사태가 벌어졌다. 일종의 역설이다. 과연 무엇이 원본의 아우라이고 복제품의 아우라인가? 복제를 하더라도 아우라가 상실되지 않음을 증명한 것일까?

사실 처음부터 사람들은 복제품에서 괴테의 향기를 맡을 생각은 없었다. 이는 확실하다고 봐야 한다. 그렇지 않다면 복제품을 팝 콘서트장으로 쓰는 일은 하지 않았을 것이다. 그렇다면 그들은 무슨 생각이었을까? 복제품에서는 새로운 재미를 찾고, 원본에 가서 '대체 아우라라는 것이 뭐야?' 라는 질문을 던져보려는 심사는 아니었을까? 아울러 '괴테의 아우라' 라는 것에 대해 다시 한번 생각해보려는 마음도 없지는 않았을 것이다. 원본을 접하면서 '고전주의 시절에는 대관절 무슨 일이 일어났던 거야?' 라고 물어볼 작정을 했을 수도 있다.

포스트모던은 아류다

괴테는 위대했다. 하지만 그가 위대했다는 사실은 과거이다. 가르텐하우스의 복사본에 모여 팝 콘서트를 여는 이들은 어쩌면 자신을 낡은 예술을 타파하는 '전위' 로 여겼을지도 모른다. 그들은 괴테가 위대했다는 사실을 굳이 부인하려던 것은 아니었지만, 동시에 그가 위대했다고 해서 지금 다시 그 위대성을 떠받들며 살고 싶은 생각도 없었을 것이다. 그러므로 앞서간 거목을 뛰어넘으려 한다는 점에서만 보면, 오늘날 팝 콘서트장에 모인 '전위' 들은 바로 옛날의 낭만주의자들과 같다. 특히 태도가 그렇다. 그들은 하나같이 자신의 입장을 중요하게 여긴다. 그러면서 자기 앞에 가로놓인 것에, 그것이 아무리 크다고 해

도 짓눌리지 않는다. 그렇다면 현대의 '전위'들은 정말로 낭만주의의 후예일까? 후손답게, 생각하는 일도 낭만주의자들처럼 할까? 그들로 하여금 짓눌리지 않는 몸짓을 하도록 추동한 동기 혹은 이념은 그 옛날 낭만주의자들의 머리와 가슴을 점령했던 바로 그런 열정일까?

낭만주의자들은 늘 '떠나고' '홀로' 머물렀다. 현실에서 벗어나려 몸부림쳤고, 낯선 곳에 도착해서도 몸과 마음을 내려놓지 않았다. 떠났다 머무는 것은 자신의 떠남을 확인하기 위해서였다. 그림 속 연미복을 입은 방랑자처럼 말이다.(프리드리히, 〈안개 바다 위의 방랑자〉) 산봉우리에 올라서 있으면서도 연미복 차림인 것이 놀랍다. 하지만 이 방랑자는 독일 낭만주의 이념을 몸소 구현하고 있는 중이므로, 구체적인 사실의 정합성 여부를 가지고 시시비비를 가리면 안 된다. 대신 인물의 내면을 엿보는 것이 중요하다.

복사한 괴테의 집에 모여 팝 콘서트를 여는 이들이 그림 속 방랑자와 마찬가지 처지라고 느꼈다면, 이는 그야말로 진정한 의미에서 전복적인 발상이 아닐 수 없다. 어쩌면 그들이 정말로 그런 생각을 했을 수도 있기는 하다. 그들이 팝 콘서트라는 행동으로 나서기까지, 그들을 추동한 '발상의 전환'에는 분명 전복적인 구석이 있기 때문이다. 그런데 문제는 그런 생각을 그들이 처음으로 한 게 아니라는 사정에 있다. 이미 옛날에 한번 있었던 일인 것이다. 바로 그림 속의 방랑자, 독일 낭만주의자들이 그랬었다. 괴테의 가르텐하우스 복제품에 모인 대중이 처음 그런 생각을 해내고, 괴테를 넘어서 앞으로 더 나가기 위해 실천에 옮긴 것이 아니라는 이야기이다. 이쯤에서 우리는 하늘 아래 새로운 것이 없다는 말이 그야말로 제대로 적용된 경우가 포스트모더니즘일지 모른다는 생각을 하지 않을 수 없다. 포스트모던의 '전위'들은 낭만주의자들의 생각을 차용하였을 뿐이다. 남의 생각을 가지고 같은 태도를 취할 수 있었던 그들. 그래서 이 기술복제시대의 복제 낭만주의자들은 앞에 가로놓인 대상을 넘어설 수

조화미는 이데올로기다

카스파 다비드 프리드리히, 〈안개 바다 위의 방랑자〉, 캔버스에 유채, 1818.

나의 열망은 저 먼 곳에 있다. 더 멀리 내다보려면 좀 더 높이 올라가야 할 것이다. 다만 괴테의 유산이 나를 높여준다면 마다할 이유가 없다. 괴테에게 주눅이 들어 이 산에 올라올 엄두를 내지 않았다면, 내 앞에는 미래도 없었을 것이다. 난 앞으로 더 나가야 하고, 그러기 위해 괴테도 단번에 훌훌 털고 성큼 이곳까지 비상했어야 했다. 멋진 성장을 하고 무한히 펼쳐지는 안개구름, 그 위에 살짝 모습을 드러내는 산봉우리들을 보고 있는 나는 지금 그야말로 숭고한 경지를 느낀다. 내 의식의 비상을 방해하는 자 누구인가. 미몽에서 깨어나라고 나를 질책하지 말라. 산 아래에서의 삶은 너무도 갑갑했다. 시간을 쪼개 써야 하고, 인간들은 제각기 서로 엉겨 싸우느라 누가 적이고 누가 친구인지도 구분이 잘 안 될 지경

이었다. 한때 나도 주변 사물을 잘 다스려 조화롭게 살고 싶다는 생각을 가지고 살았었다. 하지만 안 되었다. 괴테의 가르텐하우스 비슷한 것도 만들어 보고 그가 쓴 『이피게니』도 읽었지만, 별로였다. 왠지 무언가가 빠진 느낌이 너무도 선명하게 들어서 오히려 역증이 났다. 제대로 사는 것 같지가 않았다. 그러다 보니 살맛도 잃어갔다. 훌훌 털고 이처럼 단 번에 올라올 수 있어 얼마나 좋은지 모른다. 생각해보니 그 '조화미'가 이데올로기였다. 지금처럼 다른 방식으로 나의 내면을 드러낼 수도 있음을 깨달아서 얼마나 좋은지 모른다.

없었다. 오히려 팝 콘서트를 통해 이제껏 잘 모르면서도 아무 문제없이 살아온 괴테를 새삼 돌아보도록 부추기기나 했을 따름이다. 혹은 그 옛날 활동했던 '대문호'의 진면목을 제대로 알고 싶다는 욕구를 무덤에서 불러내왔다고 보아 야 하나? 실제로 그런 사람들이 생겨 가르텐하우스 원본을 직접 보기 위해 우 르르 몰려갔다고 하니 말이다.

　진실을 말하자면, 이 복제 낭만주의자들에게는 처음부터 넘어서겠다는 의 지 자체가 아예 없었다. 현대의 대중은 한마디로 아는 것이 매우 많은 사람들 이다. 그들은 낭만주의자들이 고전주의에 눌려 갑갑할 때 어떻게 했었던가를 잘 알고 있다. 그래서 낭만주의자들이 했던 방법을 배워서 자신들의 갑갑함을 떨쳐보려고 시도할 수 있다. 그런데 이 똑똑한 현대의 대중은 옛날 것을 베껴 도 그와 똑같이 되지 않는다는 사실까지 안다. 영리하기 그지없다. 그래서 그 런지 예견된 실패가 사실이 되어도 전혀 개의치 않는다. 꼭 똑같이 되어야만 할 필요가 있겠느냐고 오히려 반문한다. 아마도 자신들의 처지를 너무도 잘 알

고 있기 때문일 것이다. 아는 것이 너무 많아서 의기소침해졌다고나 할까? 대중은 인식은 취하고 의지를 버린 무리들이다. 넘어서겠다는 의지를 가질 수 없는 까닭은 자신이 절대 여기 산봉우리에 올라 있는 고독한 방랑자가 될 수 없음을 너무도 잘 알고 있기 때문이다. 대중은 이 사실을 부인할 생각이 조금도 없다. 대중에게 있어서 벗어나고 싶은 상태는 바로 혼자 있는 상태이다. 혼자 있기 위해 현실을 벗어났던 낭만주의자들과 정반대인 것이다. 대중은 고독을 견디고 싶지 않아 콘서트장에 모였다. 스스로 군중 속으로 들어가고 싶은 열망이 그들 하나하나를 움직인 가장 큰 추동력 아니었던가! 고독으로부터의 탈출이 낭만주의를 베끼는 가장 큰 이유라는 역설. 여기, 바로 낭만주의의 포스트모던 버전에서 또 한번 복제품이 원본과 다르다는 사실이 증명된다. 낭만주의를 베끼면 낭만주의가 두 개 되는 것이 아니다. 괴테의 가르텐하우스를 복제해 보니 원본과 복제품이 원작의 향기를 서로 사이좋게 나누어 갖지 않더라는 사실과 마찬가지 경우이다.

낭만적으로 살고자 했던 방랑자는 분명 자신을 대단하다고 느꼈을 것이다. 현재 자신을 옥죄는 그 무수한 한계들을 다 넘어선 순간이다. 지금 이렇게 산봉우리에 올라와 있지 않은가! 이제 이 고독한 개인을 가로막는 것은 더 이상 없다. 저 마지막 산봉우리까지 단숨에 달려갈 수 있을 것이고, 설령 직접 안 간다고 해도 간 것이나 마찬가지이다. 이렇게 보는 것만으로도 세상을 다 얻었다 할 수 있지 않은가. 단독자의 의식에 모두 담았으니까. 하지만 대중은 혼자 있고 싶지 않아 콘서트장에 온 필부들이다. 음악에 맞춰 몸을 흔들며 자신과 똑같이 느끼는 사람들을 직접 두 눈으로 보고 자신이 그들과 같다는 것을 확인하고 싶어 이곳에 왔다. 어디 여행을 가더라도 고독해지고 싶어서가 아니라 새로운 풍물을 소비하고 싶어 그곳으로 떠난다. 바로 지금 여기 콘서트장에 온 이유는 일상생활에서의 스트레스를 잊고 싶기 때문이다. 비정규직이라는 신분

의 불안마저 강한 비트음에 실어 날려버릴 수 있다. 이곳에 온 사람은 그림 속 방랑자와 마찬가지로 경계를 넘어 새로운 순간으로 나가고 싶어 한다. 그리고 개인을 옥죄는 경계를 날려버리는 순간을 맞이한다. 그런데 그 결과는 모두가 같다는 확인이다. 직업의 귀천이 없는 콘서트장에서는 연봉의 차이도 정규직과 비정규직의 구분도 사라진다. 모인 사람들 모두가 '대중'이라는 이름으로 묶일 것이다.

지금 처한 상황을 벗어나고 싶다는 생각을 품었다는 점에서 20세기의 포스트모더니즘은 19세기의 낭만주의와 닮았다. 하지만 출발이 같았다고 해서 계속 같은 길을 간 것은 아니다. 낭만주의자들은 자신들이 저 먼 곳을 바라보면서 무한을 생각할 수 있음을 중요하게 여겼다. 반면 포스트모던한 대중은 옆 사람을 본다. 노동 현장을 떠나고 싶은 마음에서 이곳에 왔으면서도 다시 이 순간의 실재에 의식을 고정시킨다. 대중은 폐쇄회로에 간힌다.

무한을 추구하는 가운데서만 시민적 저열함을 극복할 수 있다

인간이 탈출에의 욕구를 타고났다는 사실, 이는 참 대단한 일이다. 그 어떤 조건이 엄청난 무게로 '생각하는 사람'을 압도해오더라도, 그 조건을 넘어서 더 먼 곳을 바라볼 수 있다면 최소한 질식당하지는 않을 수 있다. 독일의 고전주의자들과 마찬가지로 낭만주의자들 역시 갈수록 거칠어지는 삶의 조건들을 일종의 필연으로 받아들일 수밖에 없었다.

문명이 발전하면서 산업화가 진전되고, 인간이 평등하다는 표어가 등장하더니 이곳저곳에서 혁명이 터져 나왔다. 혁명이라는 소란에 휩싸이게 되면 무엇 하나 제대로 되는 게 없었다. 사람들이 약삭빨라지면서 모두들 더 잘 먹고 잘 입을 일만 생각하였다. 그리고 예술에서도 옛날 것이나 베끼고 있다. 새로움에 대한 도전정신은 눈을 씻고 봐도 찾기 힘들 지경이다. 인간이라고 할 수

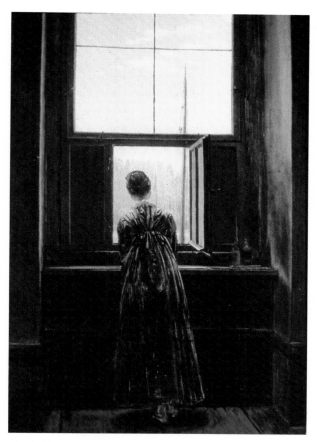

카스파 다비드 프리드리히, 〈창가의 여인〉, 캔버스에 유채, 1822. 저 먼 곳을 내다보는 이유는 갑갑한 현실로부터 벗어나기 위해서이다. 현실이 이처럼 옹색하다고 해서 그 현실에 직접 타격을 가하면 혼란이 올 뿐이다. 그러므로 지금 있는 곳, 여기에 발을 단단히 고정시키고, 창문도 내다볼 수 있을 만큼만 연다. 그러나 열망을 포기할 수는 없다. 열망하지 않으면 삶도 없다.

없는 상황이었다.

독일에서 시민사회가 막 시작되는 상황을 접하고 괴테, 실러 등이 고전주의를 꾸려갈 때 이렇게 생각하는 사람들이 생겨났다. 이들은 낭만주의라는 깃발을 들고 예술의 또 다른 가능성을 모색하였다. 그야말로 진정한 예술을 창조해보기로 마음먹었다. 괴테와 실러의 고전주의가 '조화미'를 이상으로 내세웠다면 슐레겔 형제를 비롯한 낭만주의자들은 '역설'을 예술의 원칙으로 삼았다. 낭만적 역설은 열망으로 시작해서 열망으로 끝난다. 바로 현실의 경계를 넘어서고자 하는 열망, 무한에 가 닿고 싶은 열망이다. 열망하지 않으면, 삶도 없다. 삶이란 소유가 아니라 끊임없이 경계를 넘어서 앞으로 나아가는 것이다.

예술과 문학에서 형식과 질료가 무의식적인 상태에서 근원적으로 통일되었던 시절이 과거에 한번 있기는 했었다. 알다시피 안티케 시절이다. 하지만 근대로 접어들면서 이런 상태를 구현하기란 사실상 불가능했다. 사람들이 스스로 자신이 내적으로 분열되었음을 의식하게 되었기에 근대 예술은 그리스 예술이 했던 것처럼 통일된 완전성의 이상을 구현할 수 없다. 무한을 추구하는 가운데 이상에 가까이 다가가려는 노력을 할 수 있을 뿐이다. 공연히 완성했다는 헛된 망상에 빠져 일을 더 그르치지나 말도록 긴장해야 한다. 이처럼 무한에 다가가는 열망을 예술 창작의 원칙으로 삼은 낭만주의자들은 문학뿐 아니라 음악과 미술에서도 탁월한 작품을 산출하였다. 특히 슐레겔 형제의 이론적 저술들은 이후 포스트모더니즘론에도 큰 영향을 미쳤다.

근대인의 자의식과 문학

앞에서 〈라오콘 군상〉 이야기를 하는 중에 확실하게 드러난 점은 예술과 정치가 항상 밀접한 관계를 유지했다는 사실이었다. 안티케 시절, 이 관계는 보다 직접적이고 가시적이었다. 권력자가 작품 제작을 발주하면서 예술가에게 이념도 직접 하달하는 식으로 창작이 이루어지던 시절이었다. 그러다가 근대로 접어들면서는 예술의 자율성 요구가 사회적으로 힘을 받았고, 그래서 예술이 마치 정치와 무관한 듯 보이기 시작하였다. 하지만 〈라오콘 군상〉을 보존하는 로마 교황청 주변 이야기를 살펴보면, 오늘날에도 예술은 정치와 떼려야 뗄 수 없는 관계에 있음을 확인하게 된다. 관계 맺는 방식이 간접적으로 변했을 따름이다. 앞으로는 이 '다름'을 이야기하게 될 것이다.

그런데 완전히 달라지기 이전, 한번 거쳐야 할 단계가 있었다. 중세이다. 물론 중세에도 예술과 정치권력은 서로 밀접한 관계를 맺고 있었다. 정치마저 자신의 휘하에 거느렸을 만큼 종교가 세속의 권력관계를 모두 장악했던 시기라 예술이 종교에 예속되었다는 사정이 있었을 뿐이다. 고딕성당의 유리화(스테인드글라스)가 대표적인 경우일 것이다. 하지만 중세 말에 나타난 권력과 예술

의 관계에는 상당히 이례적인 일면이 있다. 예술이 권력의 중심부에 강력하고도 적극적인 활동공간을 얻었기 때문이다. 물론 중세 말이라는, 권력 누수 현상이 극심했을 시기임을 감안해도 좀 특별난 것임은 분명해 보인다. 세속의 힘은 세월이 갈수록 강력해졌고, 종교와 충돌하는 경우가 잦았다. 사실 충돌은 예전에도 있었다. 하지만 그때는 권위로 누르면 그만이었다. 신의 권능을 내세우기만 하면 되었던 것이다. 그런데 한번 세속적인 갈등에서 밀리기 시작하자, 초자연적인 힘들에 대해서도 모두 나름의 형이상학적 설명을 붙이라는 목소리가 높아갔다. 이제는 사소한 일마저 전능하신 신의 이름으로 그냥 넘어갈 수가 없게 된 것이다. 인간적으로 납득하기 어려운 사건들에 대해 합리적이고 설득력 있는 설명을 내놓아야 하는 경우가 많아졌다. 마침내는 현실의 삶에 대해 의미를 묻는 일이 종교적 행위의 일부가 되어야 한다는 요청마저 받아들이지 않을 수 없게 되었다. 이것은 완전히 다른 국면이었다. 게다가 종교가 이와 같은 일을 한다는 사실을 널리 알리는 일까지 해야 했다. 그래야만 그나마 현실에서 계속 살아남을 수 있기 때문이었다.

　종교는 자구책을 강구하지 않으면 안 되었다. 불의와 고통으로 점철된 현실이 그래도 의미를 지닌다고 설파할 수 있을 때, 그래서 계속 삶을 영위해야 한다고 사람들을 설득할 수 있을 때, 종교는 계속하여 현실적인 존재 이유를 확보할 수 있었다. 종교의 현세적 실재를 수도원의 존재만으로도 증명할 수 있던 시절은 지나갔다. 그래서인지도 모를 일이다. 성당의 벽화와 천장화가 신의 존재를 현세와 연결시키며 삶에 의미를 부여하는 역할을 떠맡고 나선 까닭이. 이들 예술품들이 거둔 성과는 유례가 없는 것이었다. 예술작품이 종교의 의미를 일반인들에게 각인시키는 일을 그 어떤 종교적인 의례보다도 더 효과적으로 수행했다고나 할까? 우리는 이와 같은 중세 예술의 극치를 로마의 바티칸에 있는 시스티나 성당 천장화를 비롯해 르네상스기 이탈리아 미술작품에서 볼 수

있다. 이들 예술품은 종교 자체에 대한 회의를 종교가 왜 존재해야 하는지에 대한 성찰의 계기로 바꿔놓았다. 이 시기 대가들의 예술작품에는 인간의 사유 능력으로 신의 계시를 해독해보겠다는 의지가 담겨 있다.

예술과 정치의 분리

예술과 권력의 관계에 근본적인 균열이 생기기 시작한 것은 18세기 계몽주의 시대로 접어들면서이다. 이제 많은 사람들은 이성의 빛으로 종교의 권위를 비추어 보고 틀린 것은 바로잡겠다는 생각을 하게 되었다. 예술 또한 더 이상 종교적 메시지를 일방적으로 전달하지 않았다. 그럴 수가 없게 된 상황이었다. 대신 예술은 신적 권위와 인간적 사유 사이에 있는 간극을 직접 드러내는 데 총력을 기울였다. 초자연적인 권위와 현실적인 분석이 궁극적으로는 하나로 통합될 수 있다고 해도 '지금의 분석 결과'를 초월하는 '힘'에 대한 관심은 차츰 멀어졌다. 오히려 지금과 같은 결과를 가져오는 분석과정에 흥미를 기울이기 시작하였다. 그 결과 예술에서도 인간의 지적능력을 중요시하는 흐름이 도도해졌다. 언어예술인 문학이 언어의 정신성에 힘입어 예술의 탈종교화·탈정치화과정에 직접 참여하였다.

언어를 조합한다는 것은 사건을 잘라내고 그 조각들을 다시 재구성한다는 뜻이다. 사건의 분석과 재구성은 언어로 하는 일이기 때문이다. 그렇다면 그 무엇이 언어와 사건을 재구성하는 것일까? 바로 인간의 정신이다. 문학을 정신적 '계몽'의 일로 받아들인 독일의 문필가 레싱은 이러한 언어의 재구성과정에서 탈종교화의 가능성을 발견하였다. 이제 진보는 신의 사업이 아니었다. 레싱은 사람들이 진보를 신의 계시가 아니라 인간의 능력에 의해 이루어져야 할 역사로 받아들여야 한다고 생각했다.

이러한 계몽의 과제를 레싱은 문학이라는 예술 장르에서 수행하였다. 그는

이론서 『라오콘 혹은 문학과 회화의 경계』를 통해 새로운 문학은 어떤 언어로 쓰여야 하는가를 논증하였다. 그가 내세운 글과 그림에 관한 테제는 오늘날까지 유효한 일면이 있다. 레싱은 베르길리우스와 호메로스를 대상으로 갑론을박하는 가운데, 공간적 병렬에 비해 시간적 연속이 언어 본연의 속성에 속한다는 테제를 내세웠다. 자신의 주장을 뒷받침하는 가장 결정적인 근거로 레싱은 정지된 상태를 그냥 차례대로 거론하는 언어(묘사)가 독자들에게 지루함을 불러일으킨다는 사실을 들었다.

레싱은 역시 독일 계몽주의자다웠다. 새로운 사회의 이념에 부합하는 문학론을 전개하면서도 인간의 두뇌를 문제 삼고 있기 때문이다. 레싱은 반봉건 투사였다. 하지만 그의 투쟁은 문학언어가 인간의 인식능력과 어떤 관계를 이룰 때, 문학이 진보에 복무할 수 있는가를 고민하는 일에 집중되었다. 그의 관심사는 인간의 두뇌를 어떻게 하면 옛날과 다른 상태로 만들어 놓을 수 있을까 하는 것이었다. 진보가 시대적 패러다임이 된 시기에 인간의 두뇌는 사물의 변화와 발전에 익숙해져야 한다고 생각하였기 때문이다. 신분제사회에서는 모든 것이 반복될 뿐이다. 따라서 이 신분제의 정지 상태에서 벗어나려면, 무엇보다 사람들의 사유방식이 달라져야 했다. 변화를 감지하는 지각방식으로 하루바삐 옮겨가야 했다. 시간의 속도를 따라잡는 사유능력으로 사람들이 움직여서 신분제의 정지 상태를 무너뜨려야 하는 것이다. 문학은 이러한 시대적 소임을 외면하면 안 된다. 왜냐하면 문학이야말로 이처럼 인간의 두뇌를 계몽하는 데 가장 적합한 장르이기 때문이다.

이런 생각에 따라 레싱은 문학을 투쟁의 장으로 삼았다. 레싱의 주장은 독자의 지적 능력 활성화로 모아진다. 그의 주장을 요약하면 이렇다. 어떤 한 사물이 작품에 나오면 그 부분을 읽는 독자들은 언급되는 사물을 자신의 지적 능력으로 가치평가하면서 직접 그 형태와 의미를 구성해야 한다. 호메로스는 독

자가 이런 일을 할 수 있도록 작품에서 방패 하나를 다루더라도 세심하게 배려하였다. 하지만 베르길리우스는 그렇게 하지 않았다. 방패가 이미 완성된 것으로 가정하고, 그 부분들을 확인하도록 하는 방식으로 묘사를 진행하였다. 독자는 마지막에 가서 결국 작가가 제시하는 대로 전체를 떠올려야 하는 입장에 놓인다. 레싱의 판단은 단호했다. 베르길리우스의 작품을 읽으면, 독자의 정신능력은 향상되지 않는다는 것이다. 그런 일은 시각

페르가몬 신전 벽화 부조 중 가이아 부분. 부조의 하단에 팔을 뻗고 있는 여인이 아들의 죽음과 종족의 파멸을 슬퍼하는 대지의 여신 가이아다. 페터 바이스는 소설 『저항의 미학』에서 승리하는 올림포스의 신들 대신 슬퍼하는 주변부 인물에 주목했다.

예술의 임무이지 언어예술이 할 일이 아니다.

　나치의 파시즘 체험은 〈라오콘 군상〉을 둘러싼 지금까지의 예술적 담론에도 큰 변화를 가져왔다. 파시즘을 겪고 난후 독일에서는 현존하는 국가권력과 예술과의 관계를 근본적으로 재정립하려는 움직임이 일어났는데, 여기에서도 〈라오콘 군상〉이 결정적인 계기로 활용되었다. 이제 예술과 권력은 서로 적대적인 관계 속에 놓이게 된다.

　소설 『저항의 미학』의 저자 페터 바이스Peter Weiss, 1916~1982는 이 조형물에서 중심 인물 라오콘이 아니라 주변부 인물에 주목한다. 새로운 역사의식의 발로이다. 역사를 권력화된 담론의 축적으로 파악하는 관행에서 벗어나지만, 그렇다고 실제 존재하였던 역사적 과거를 없던 것으로 치부할 수는 없다는 깨달음이 있었기 때문일 것이다. 파시즘을 경험한 독일 지식인의 각성이기도 하다. 이 소

설에서 바이스는 등장인물들을 페르가몬 신전으로 보낸다. 그리고는 부조를 감상하도록 하는데, 승리하는 올림포스 신들을 외면하고 아들의 죽음과 종족의 파멸을 슬퍼하며 울고 있는 대지의 여신을 중심으로 펼쳐지는 유려한 묘사가 압권이다. 바이스는 이제껏 '진보'의 편에 선다고 알려진 레싱적 '서술'을 버리고 나열하는 '묘사'를 택한 것이다. 20세기의 진보적 심성은 아무래도 19세기와 달라야 한다는 판단이 들었기 때문일 것이다. 소설은 예술품을 앞에 둔 등장인물들 그리고 소설을 읽는 독자의 감정이입을 유도하는 묘사로 시작된다.

벽화를 보는 소설의 인물들은 야간직업학교 수강생들로 독일 사회에서 '패자'라고 할 만한 사람들이다. 이 주변부 인물들이 부르주아 예술의 정전正典들을 어떻게 수용하느냐의 문제가 작품의 주제를 이룬다. 의사소통행위이론의 이론가 하버마스Jürgen Habermas, 1929~는 이 작품을 접하고 예술작품을 매개로 이루어지는 부르주아와 프롤레타리아의 '소통가능성'을 이야기하고 싶어 한 적이 있다. 후반부에 가면 피카소의 〈게르니카〉를 보는 장면이 나오는데, 여기에서도 바이스는 완성품 보다는 작품이 완성에 이르기까지의 발전과정을 추적하도록 한다. 요컨대 역사의 뒷이야기를 중심으로 오늘이 있기까지의 역사를 파악하고 의식에 담으려는 노력을 기울이는 것이다.

바이스가 〈라오콘 군상〉의 도망치는 아들이 이룬 현세적 업적에 주목하지 않는 이유도 마찬가지이다. 도망쳐서 로마를 건국하는 아이네이아스로 성장한다는 줄거리는 이제 더 이상 예술적 성찰의 대상이 되지 못한다. 로마 건국이 역사적 필연이었더라도 살아남은 자의 고통을 그 필연으로 상쇄할 수는 없기 때문이다. 고통은 결국 개인의 몫이다. 나치즘을 겪고 살아남은 예술가들은 역사의 필연을 개인적인 우연으로 경험하였다. 살아남은 것은 우연이었지만, 살아남았기 때문에 지금 살아 있다는 게 그냥 우연일 수 없었다. 오른쪽 아들은 우연히 살아남은 것이 아니었다. 그에게는 '그 사건'을 잊히지 않도록 보고

할 의무가 있다. 이 의무는 필연이다. 하지만 공동체 유지와 같은 거대 담론에 종속되는 그런 '세계사적 필연'이 아니다. 그가 사건을 기록하여 보고하는 것은 자신이 살기 위해서다. 자신이 살아남은 순간에 대한 기억은 혼자 지고 가기에는 너무 엄청난 일이다. 기억이 계속 자신을 덮친다. 어떤 식으로든 이 기억을 '처리'하지 않으면, 다음 순간을 살아내지 못할 것 같다. 다음 순간을 계속 이어가기 위해 과거의 기억을 그럴 수밖에 없었던 일로 과거화해야 한다. 탈출하는 순간을 의식 속에서 극복해야 하는 것이다. 살아남은 아들은 기록하여 보고함으로써 과거를 극복하고자 한다.

여기에서 우리는 인간들의 과거처리방식이 역사적으로 매번 다르게 변해 왔음을 알 수 있다. 물론 계몽주의 작가 레싱도 예술이 권력을 '장식'하면 안 된다는 논지를 폈었다. 하지만 20세기 바이스는 이 둘 사이의 관계를 급진적으로 파열시킨다. 예술이 권력을 돕지 말아야 한다는 호소 따위로 위안을 삼을 수는 없는 상황이었기 때문이다. 그러기에는 현실 권력이 너무도 깊이 개인의 삶에 파고들어왔고, 그래서 삶이 피폐해졌다. 예술은 현실 권력과 전혀다른 움직임을 불러일으켜야 했다. 공동체주의가 나치즘에 횡령당한 경험을 그토록 뼈저리게 했으면서도, 공동체주의는 나쁘다는 말을 되뇌는 수준이라면 이미 예술일 수 없는 것이었다. 바이스는 도망치는 아들을 '개별자'로 부각시키고, 그의 '내면'을 들여다보기 시작하였다. 공동체주의, 성과주의, 그리고 진보라는 이름의 '앞으로 나가는 움직임'에 저항하여 뒤로 돌아가고 내면으로 '후퇴하는' 움직임을 공론장에 부각시키기 위해서이다. 바이스가 이처럼 급진적인 통찰을 밀고 나갈 수 있었던 것은 무엇보다도 그동안 예술이 개별성을 핵심적인 요인으로 확립했기 때문이라고 할 수 있다. 레싱이 바로크의 장식예술에서 시민예술을 구출하기 위해 혼신의 노력을 기울일 때부터 개별성 확보의 움직임은 시작되었다. 이 개별적 독립성으로 예술은 권력과 밀착

된 관계를 궁극적으로 떨쳐낼 수 있었다. 예술은 독자적인 것이 되었다. 급진적으로 자립화된 현대 예술은 현대의 권력관계에 대한 근본적인 반성을 담는 기관으로 발전하였다.

인간의 삶이 갈수록 현실 권력관계에 얽매이게 된 요즈음, 예술이 진행하는 삶에 대한 성찰은 매우 전투적이다. 현대 예술은 자신의 존재를 실현시키는 요인들마저도 의문에 붙인다. 음악은 전통적인 음계를 파괴하여 우리의 귀를 위심하게 하고, 미술은 선과 면의 존재 자체를 부정하려 든다. 문학은 인간의 두뇌가 구성능력을 상실하였음을 증명하려고 애쓰는 판국이다. 예술은 자신에게 사회적 전달 가능성을 부여한 매체에 대해 회의하고 있으며, 이에 따라 매체와 그 전달 가능성이 모두 상대화되고 있는 형편이다.

하지만 일견 어지럽게 보이는 이 현대적 조류 역시 계몽의 결과임은 분명하다. 레싱을 비롯한 계몽주의자들이 근대의식으로 예술을 정치로부터 분화시키지 않았더라면 현재와 같은 움직임은 일어날 수 없기 때문이다. 그동안 각자 독립적으로 발전해온 영역들이 이제 비로소 서로 삼투하기 시작하였다고 할 수 있다. 하지만 각 매체가 인간의 특정한 지각능력에 상응하여 자신의 가능성을 작용시킨다는 점에는 아직 변화가 없는 것도 사실이다. 현재의 새로운 움직임은 계몽주의자들이 근대의식으로 상정한 반성사유 제고라는 예술의 과제를 어떻게 하면 더 잘 충족할 수 있는가를 성찰하는 과정에서 크게 벗어나지 않는다. 온 세계가 의미로 넘쳐날 때 그것이 사이비 의미인지 따져봐야 한다는 생각을 해보는 일은 예술 본연의 자세에 해당한다. 의미인지 사이비 의미인지 판가름 날 때까지 무의미 예술은 나름으로 의미와 사회적 효용성을 가지고 있을 수 있다.

파괴의 순간을 벗어나는 아들

석고 조형물 〈라오콘 군상〉에 들어있는 '도망치는 아들'은 신화 세계에서 역

사시대로 접어드는 순간의 형상화이자 심연을 건너뛰는 탈출의 순간이다. 그래서 인류에게는 돌이킬 수 없는 전환점이 되었다. 인류는 이를 시간적인 단절로 경험할 수밖에 없다. 인간의 의식이 깨어나는 순간이며, 정신이 비로소 제대로 활동하기 시작한 순간이기 때문이다. 깨어나는 의식은 지금까지 자신이 존재했던 상태를 자신이 아닌 것으로 부정해야 한다. 동일한 성질의 것이면 '처음'일 수 없기 때문이다. 그 이전과 그 이후는 질적으로 달라야 한다 이전의 무의식 상태를 딛고, 자신이 여태 무의식 상태에 있었으나 지금은 깨어난 의식으로 활동함을 자신과 남에게 분명히 주지시켜야 하는 것이다. 따라서 이 순간 흐르는 시간은 그 이전과 같은 종류의 시간이라고 할 수 없다. 흐르지 않는 시간과 흐르는 시간이라는 식의 차별이라도 두어야 한다. 깨어난 의식으로 주변을 정리하기 시작한 인간은 이 단절을 건너뛰어서 흐르는 시간의 세계, 즉 역사시대로 넘어간다. 이 '건너뜀'을 인간은 무엇으로 이루어내는가? 여기에는 오로지 정신능력이라는 대답을 내놓을 수 있을 뿐이다. 도망치는 아들은 이 **정신적 건너뜀**에 대한 부호이다.

이 건너뜀을 근대인들은 역사 속으로 불러들여 제도화시켰다. 글 쓰는 작업이다. 신화적 세계를 벗어났다는 의식은 무엇보다도 글 쓰는 이의 심리적 출발점이다. 글 쓰는 매순간을 지배하는 시간의식이기도 하다. 진보는 기록함으로써 의식된다. 서사적 처리란 글 쓰는 이가 자신이 건너뛰어 넘는 이 간격을 어떻게 형상화해내는가를 지칭하는 개념일 것이다.

페터 바이스는 이 과정의 심리학을 「라오콘 혹은 언어의 경계」라는 글에서 이렇게 풀었다. 오른쪽 아들은 뱀들과의 힘겨운 싸움을 아마도 머지않아 끝낼 것이다. 그런데 죽음의 순간을 벗어나면서 아버지와 동생은 그대로 놔둘 수밖에 없다. 이는 탈출의 노고와는 또 다른 가혹함이 아닐 수 없다. 살아남은 사람이 지고 가야 할 역사적 짐이라고 할까? 오른쪽의 큰아들은 도망쳐 살아남아야

만 한다. 트로이를 멸망시키기로 한 신들은 고집 세고 인정 많은 사제 라오콘을 제거하여 아이네이아스가 로마로 갈 수밖에 없도록 했었다. 진보의 이름으로 신의 저주가 내린 것이다. 그런데 이 역사적으로 필연적인 신의 저주는 로마제국 건설이라는 외형적인 성과만을 강제하지 않는다. 도망치는 아들의 기억에 남은 그 탈출의 순간, 즉 파멸과 파멸에 대한 의식이 새로 건설되는 세계로 이전되는 것이다. 이는 보았기 때문에 행동해야 하는 강제이다.

아버지와 왼쪽의 동생은 이미 가망이 없는 상태이다. 동생은 벌써 죽은 듯 의식을 잃었으며 아버지도 살려 달라고 소리치지 않는다. 이들은 오로지 몰락을 보여주는 상태로 남는다. 이 끔찍한 광경을 벗어나는 일은 그 두 사람 몫이 아니다. 그들은 죽는다. 죽는 상태로 고정된다. 그렇지만 도망치는 아들만큼은 치명적인 몰락의 순간에 더욱 정신을 차려 교활해져야 한다. 〈라오콘 군상〉에서 오른쪽 큰아들의 머리는 마치 관찰자가 이 사건을 들여다보는 듯한 자세이다. 이 소년은 구경하듯이 비극을 겪고 있다. 그렇다. 그는 몰락의 순간에조차 **관찰자**였다.

관찰하는 아들은 라오콘 비극이라는 이 엄청난 드라마의 결말을 자신에게 들이닥친 경악으로 체험한다. 그는 이 순간 눈에 들어오는 인상들을 마음에 담았을 것이고, 그 끔찍한 장면들은 꿈에 계속 출몰할 것이다. 사지에서 살아서 빠져나온 그가 겪은 충격, 그리고 엄청난 사건을 겪은 후 덮쳐오는 끝 모를 단절감. 도망자가 새로운 시작을 하도록 몰아간 것은 다름 아니라 그 단절이다. 따라서 계속 살아남는다는 것은 그가 떠나온, 그러나 공포와 단절감 때문에 계속 붙들려 있는 과거에서 정말로 벗어남을 말한다.

그런데 어찌할 수 없는 공허감이 파고들어 극복해야 할 몰락 바로 그 순간을 앞에 두고, 하릴없이 다시, 멀쩡한 의식 상태에서 저 아래로 곤두박질하는 경우가 생긴다. 그러면 의식 속에 깊이 새겨진 검은 간극을 처리할 수 없게 된다.

살아남아 도망친 아들은 존재를 몰락시키는 사태에 완전히 압도당하여, 그 당시에 벌어진 엄청난 일들을 자신은 전혀 파악할 수 없다는 무기력에 휩싸인다. 무기력은 계속 살아남겠다는 의지를 꺾는다. 그는 자신이 두 세계 사이에 걸쳐 있다고 깨달았다. 무기력과 변화라는 상반된 두 세계였다. 그래서 살아남겠다는 의지를 더욱 새롭게 하지 않았던가. 그 의지로 이 두 세계 사이에 걸쳐 있던 자신을 움직였던 것 아닌가. 그런데 다시 그 무기력의 상태로 되돌아가다니, 안 될 일이었다. 한시바삐 무기력에서 벗어나야 한다. 살아남고자 하는 그는 파국의 고정된 순간을 어떤 식으로든 파악해서 처리함으로써 과거로부터 해방되어야 한다.

그가 할 수 있는 일은 몰락의 순간을 지금 있는 그 자리에서 구성요소들로 분해해내는 작업이다. 그러면 사건이 보인다. 눈앞에 사건이 보인다는 것은 그 사건에 압도된 상태에서 벗어났다는 뜻이다. 일단 사건을 보았으니, 그래서 부분들을 나누어 놓을 수 있게 되었으니, 이제는 다시금 이 구성요소들을 새롭게 연결하면 된다. 이 기획을 위해 그는 도구가 필요하다. **언어**이다. 언어만이, 그리고 그것이 서사적인 것인 한에서, 관찰자인 그가 살아남으려고 하기 때문에 자꾸만 그의 수중에서 미끄러져 달아나는 원 소재에 도달할 수 있도록 해준다. 살아남은 자는 무기력에서 벗어나 사건의 전말을 파악한다. 그는 이미 포기했던 세계를 다시 발견한다. 이 재발견은 그의 현재에 속한다.

언어의 정신성으로 과거를 복원하다

도시국가 트로이에서 로마제국으로의 이전은 물질적 진보를 위해 조화의 이상을 희생한 역사적 사건이었다. 유럽인들은 진보의 성과를 현실의 사회관계 속에서 구체적으로 실현하려면 개개인의 행위를 구속하는 강력한 표상이 필요함을 간파했다. 아이네이아스에게 로마의 건국은 부인과 연인 모두를 별다른 갈

등 없이 포기하도록 할 만한 절대적 사명이었다. 개인적인 행복은 현재가 아니라, 더욱 충만하게 실현될 미래의 약속으로 남았다. 더 큰 행복을 위해 현재의 감정은 다스려져야 했다. 하지만 사람들이 이처럼 늘 껄끄러운 현재만 보고 살아야 한다면, 진보를 위한 발걸음은 힘을 받지 못할 것이다. 따라서 미래의 행복으로 현재의 불행을 설명할 수 있는 사유능력이 요청되었다. 이런 측면에서도 유럽인들에게는 정신능력이 가장 중요한 인간적 자질로 여겨지게 되었다. 유럽인들은 갈수록 정신을 중요시하고, 현재의 느낌에 대해서는 소홀하였다. 이렇게 하여 결과적으로 진보의 당위에 복무하면서 이성과 감성의 조화로운 균형 상태도 아울러 회구하는 일은 불가능함이 증명된 셈이다. 인류는 진보를 택하였고, 거침없이 그 길을 달려왔다. 직접적이고도 구체적인 대상물에서 성과를 확인할 수 있는 까닭이었을까? 인류가 미적 조화 대신 물질적 진보를 택한 이유가.

정신이 일단 우월한 지위를 차지하자, 정신은 다른 인간적 능력들을 지배하기 시작하였다. 인간의 정신은 감정의 일렁임을 차츰 적대적인 요인으로 인식하고 제거하려 들었다. 감정에 이끌려 살아가면 사회적으로 일탈했다는 평가를 받았다. 마침내 정신이 감정을 지배하는 세기가 도래하였다.

조화의 이상은 과거 '자연스럽게' 발현되었던 안티케의 예술작품 속에만 남게 되었다. 중세 천 년 동안 '의식적으로' 나마 조화를 추구하는 일은 이루어지지 않았고, 따라서 사회적으로 통용되지도 않았다. 그러다 보니 인간적 행복에 대한 표상마저 사람들의 생활에서 사라지고 말았다. 현재는 감내해야 할 무엇으로만 의식되었고, 인간의 정신능력은 이처럼 현재를 감내해야만 하는 이유들을 찾아냈다. 예술가들은 이 '감내하는 자'의 자의식을 앞다투어 표출해 내었다.(베크만, 〈담배를 들고 있는 자화상〉)

문학은 서구 문명의 정신화과정에서 매우 중요한 역할을 담당하였다. 전승되어오던 이야기들을 기록하다가 허구로 넘어갔지만, 어느 경우에도 언어의

막스 베크만, 〈담배를 들고 있는 자화상〉, 캔버스에 유채, 1923. 근대 남성은 자신을 직접 탐구하겠다는 자의식의 포로가 되었다. 자기 자신에 몰두해야 하므로 주변 사물은 완전히 제압해두어야 했다. 단호한 시선과 제스처. 담배연기 마저 얼어붙게 할 만큼 굳게 다문 입은 사실 자기 자신에게 가하는 폭력이다.

논리성이 함께 작용하고 있음은 분명한 일이다. 플롯을 비롯한 문학 내적인 문제들이 시학이라는 독자적인 학문으로 발전하기까지 하였다. 형상화 원칙에 구속되는 문학의 언어와 인과성을 증명해야 할 학문의 언어가 다를 수밖에 없음을 확인하는 작업이 부족했던 것은 아니다. 하지만 문학이 결국 고급 예술로서의 자리를 차지하게 된 것은 인간의 마음에 떠오르는 심상과 두뇌의 상상력에 질서를 부여하려는 의지가 그 무엇보다도 강력했기 때문일 것이다. 그러다가 일단 독자적인 영역을 확보한 후에는 언어예술로서의 문학에 숙명적인 모순이 나타났다. 논리적인 질서에 따라 구성된 인과관계가 예술적 형상의 한 갈래인 문학을 지배하기 시작했기 때문이다. 문학예술에 있어서 고질적인 문제

인 형상과 논리 사이의 갈등이다.

처음으로 이 갈등이 공공연하게 드러난 것은 계몽주의 시기였다. 독일 문학은 언어의 정신성에 우위를 두는 방향으로 발전하였다. 계몽주의의 진보관에 부응하는 형상화 원칙을 수립하기 위해 레싱은 정신성을 문학 언어의 제1조목으로 내세웠다. 20세기에 들어 루카치György Lukács, 1885~1971는 문학이 현실을 법칙적으로 파악하여 독자들로 하여금 진보에 동참하도록 해야 한다고 주장하였다. 루카치의 논문 「서술할 것인가 아니면 묘사할 것인가」는 역사법칙에 대한 인식이 예술적 감동도 불러올 것이라고 간주함으로써 문학의 가능성을 심각하게 제한하는 결과를 초래하였다. 이러한 갈등은 궁극적으로 예술적 쾌와 정신적 진리 사이의 문제에서 파생하는 것이다. 문학을 고급 예술로 끌어올렸지만 예술로서의 자기정체성을 위협하는 언어의 정신성에 대한 반성은 아직 완결되지 않은 채이다.

나는 나의 기억이다

아우구스티누스Aurelius Augustinus, 354~430는 어느 날 문득 늘 해오던 일을 그만두었다. 성실하게 자신의 생애를 기록하는 일에 매달려왔는데, 불시에 중단했다. 더 이상 써 나갈 수가 없었다. 10여 년을 침묵으로 건너뛰었다.[19] 이런 단절이 이번에 처음으로 찾아온 것은 아니었다. 예전에도 한번 깊은 상실감에 빠졌던 적이 있었다. 오래전이었다. 어쩔 도리가 없음을 직시했기 때문이었다. 삶을 의지대로 꾸려가겠노라 마음먹고 노력하였지만 뜻대로 되지 않는 현실 앞에서 무너졌다. 그때도 공허감이 엄습했다. 그는 인간의 심장이 사물들 사이에 끼어 펄떡이면서 변화에 봉착했다가 다시 벗어나곤 하는 것을 보았다. 의미를 거머쥐려 계속 발버둥쳤지만, 잡히지 않았다. 그럴수록 모든 것이 시간 속으로 산산이 부셔져 나가는 허무에서 해방되고 싶다는 생각이 차올랐다. 그래서 속

으로 다짐을 했다. 더 이상 잡다한 소용돌이에 휘말려 마음이 이리저리 찢기도록 놔두지 않겠다고. 삶의 방향을 뚜렷하게 설정하는 것이 제일 중요해 보였다. 그래서 그렇게 했다. 하지만 이번에는 삶의 방향이랍시고 미래에 성취해야 할 무엇을 내세우지 않았다. 그럴 수가 없었던 것이다. 또 다시 기만당하고 싶지 않다는 생각이 아주 뚜렷했기 때문이다. 미래란 얼마 안 가 결국 다시 과거가 되고 마는 것 아닌가. 그처럼 다시 과거가 될 일을 쳐다보면서 하릴없이 자신을 분열시키는 어리석음을 이제 와서 또 저지를 수는 없었다. 이런 생각 끝에, 바로 이런 깨달음이 있었기 때문에 그는 미래 대신 이미 일어났던 일들에게로 손을 뻗쳤던 것이다. 이미 일어난 시점에 있었던 일을 잊기 위해서였다. 그래서 기독교로 개종하기까지 자신의 삶을 꾸준히 기록하고 더 나아가 어머니가 돌아가시는 시점까지의 일들을 공들여 적었다. 지나간 일을 다 쓰고 난 시점이 되어, 이제는 정말 과거를 잊을 수 있게 되었노라 큰소리를 막 치고 난 후였다. 목표로 설정했던 일을 달성해서 홀가분할 줄 알았는데, 또 다시 미진한 마음뿐이었다. 이번에는 정말 어찌해야 할지, 더욱 절망스러웠다. 그래서 또 신이었다. 신을 붙들고 자신이 지금 왜 이런 행위들을 하는 것인지, 그 의미를 알려 달라고 절박하게 물었다. 신께 묻기 위해서라도 자신이 왜 쓰는 일을 했던 것일까 곱씹지 않을 수 없었다. 그러다가 어느 한 순간 과거를 기록하는 일, 지나간 삶을 실어 나르는 언어들을 나열하는 일을 정말로 그만두자는 결단을 내린 것이다. 그리고는 새롭게 신을 향했다.

주여, 당신은 영원이십니다. 하지만 그렇기 때문에 당신은 내가 당신께 말하는 바를 알지 못합니까? 아니면 시간 속에서 일어나는 그 무엇은 시간의 제약을 받는다고 생각하는 겁니까? 도대체 나는 무엇 때문에 당신께 이 모든 이야기들을 차례대로 나열하고 있는 거지요? 당신이 그 이야기들을 나로 인

해 알게 되도록 하기 위해서가 아니라는 점만은 명백합니다.

—아우구스티누스, 『고백록』 11권, 1장 1절

기도하는 가운데 그에게 깨달음이 왔다. 이야기함으로써 이야기하는 자신은 물론 자신의 이야기를 읽는 독자들이 신에게로 향하는 가운데 의미를 세울 수 있게 된다는 깨달음이었다. 언어로 서술하는 일은 바로 의미를 부여하는 행위였다! 그래서 그는 세상 모든 일에 대해서도 이런 방식으로 의미를 확인해야겠다고 마음먹었다. 그 모든 것을 문자로 해보겠다는 열의가 가슴 속 저 깊은 곳에서부터 솟구쳐 나왔다. 오래전부터 염원해오던 일도 이렇게 하면 이루어질 것 같았다. 바로 "당신의 율법에 대해 숙고하는" 일 말이다. 당장 팔을 걷어붙였다. 활자 속에 숨겨진 의미를 숙고하는 이 순수한 기쁨. 들뜬 마음으로 그는 신에게 자신이 신의 율법에 대해 무엇을 알고 있으며 무엇을 모르는가를 고백하였다. 이리저리 곱씹는 동안 창세기 해석이 나왔고, 곱씹음의 해석은 기도문의 형식을 취하게 되었다. 아우구스티누스는 『고백록』 제6권에서 창조사를 개념적으로 통찰하기까지의 어려운 과정을 털어놓고 있다. 그는 「창세기」 첫 구절을 영원한 로고스[20]로부터 시간의 세계가 발생하는, 그 순차적 드러남에 대한 증언으로 해석하였다. 그는 해야 한다면 자신이 이론적 논증도 내놓을 수 있노라고 했다. 자부심에 가득 찬 그의 곱씹음은 이런 식으로 나갔다. 자신은 "태초에 하나님이 하늘과 땅을 창조하셨다"는 절을 믿지만, 즉 신앙적으로 믿는 것이야 반석처럼 굳건하지만, 그래도 어떻게 그리 되었는지를 지적으로 확인하겠다는 마음을 굽힐 생각이 없다. 그래서 이 강한 남자는 모세에게 해명을 요구하고 나섰다.

그가 헤브라이 말을 하므로 그 음성은 나의 귀에 헛되었다. 그 말 중 아무것

도 나의 정신에 와 닿지 않았다. 그가 라틴어를 했더라면 그가 무슨 말을 하는지를 알았을 것이다. 허나 그가 말한 바가 참되다는 걸 나는 어떻게 안단 말인가?

—아우구스티누스, 『고백록』 11권, 3장 5절

우선 듣기 시작하여 믿은 다음에야 깨달음이 온다. 깨닫게 되기까지 아우구스티누스의 마음에서 일어난 경과는 이러하였다.

아닙니다. 진리는 나의 내면에서, 내 사유의 거처에서 이렇게 말할 것입니다. '그는 진실을 말한다.' 그러면 나는 그 즉시로 확신하게 되어 신뢰를 가지고 당신의 사람인 그이에게 이렇게 말할 것입니다. '당신은 진실을 말하고 있소.'

—아우구스티누스, 『고백록』 11권, 3장 5절

하지만 우리가 "하늘과 땅이 있다"고 인지하는 일이 신의 영원한 법칙과 어떤 연관관계에 있다는 말인가? 세계는 신의 말씀으로 창조되었다. 신께서 입을 열어 "여기 있는 이가 나의 사랑하는 아들이다"(「마태복음」, 3장 17절)라고 말씀하셨다. "이 음성은 생겨났고 사라졌다. 그것은 시작하였고 끝났다. 음절들은 발화되었다가 수그러들었다."(『고백록』 11권, 6장 8절) 입에서 나와 말해진 단어들이란 시간의 흐름 속에서 차례로 울려나는 것으로서, 이 감각적 퍼짐의 순서에 따라 피조물의 변화가 산출된다. 말의 이야기되는 순서대로 창조가 이루어진 것이다. 이렇듯 "당신이 말함으로써 창조해낸 사물들은 모두 동시에 생겨난 것도 아니며 영원하지도 않습니다."(『고백록』 11권, 7장 9절) 하지만 그렇다고는 해도 존재하기를 시작하고 그리고 존재하기를 멈추는 것, 이른바 시

간적인 것은 모두 그 시작하고 멈추는 일을 "아무 것도 시작되지 않고 어느 것도 멈추는 일이 없는 영원한 이성 속에서 일어나는 인식에 따라"(『고백록』 11권, 8장 10절)한다. 이것이 진실인 것이다. 창조의 날들에 대해 이야기하고 있는 「창세기」를 읽다가 아우구스티누스는 어떤 근본적인 원리를 터득하였다. 그는 사물들이 자기 자신의 근거로부터 점차로 발생해 나온다는 사실을 간파하고 무릎을 쳤던 것이다. "바로 당신의 말씀이며 우리를 향해 말을 건네는 근원이기도 합니다."(「요한복음」, 8장 25절) 언어가 우리를 이 근원으로 이끌어준다. 아우구스티누스가 발견한 것은 언어의 정신이었다.

아우구스티누스가 『고백록』을 쓰면서 저 유명한 시간에 대한 논문을 삽입하게 된 데에는 이러한 깨달음의 과정이 있었다. 본래 감각적으로 울려나면서 시간적인 변화에 속하는 것인 언어 속에서 인간의 정신이 계시啓示의 말씀으로 상승한다는 깨달음이었다. 이런 식으로의 상승이 일어나지 않는다면, 신의 말씀에 담긴 객관적·지적 내용을 파악하는 일이 어떻게 가능하겠는가. "그들(시간 속에서 울리는 단어들)은 단 한번도 존재하는 적이 없습니다. 날아가버리고 지나가버리기 때문이지요. 하지만 나의 신이 내게 내린 말씀은 영원 속에 남습니다."(『고백록』 11권, 6장 8절) 시간적인 것, 흘러 지나가는 것은 존재하지 않는다. 그것은 정신에 의해 비로소 존재하는 것이 된다. 온통 신의 말씀에 신경을 곤두세우고 있는 정신이 그것을 붙들어 매어야만 한다. 그 말들을 정신이 우선 순위에 따라 질서지음으로써 생명을 부여하고 유효하게 만드는 것이다. 정신은 인간의 영혼에 뿌리를 두고 있다. 따라서 유한하다. 정신은 대상을 영원한 상태로 불러내지 못한다. 끝나는 날 없이 지속되는 영원 속에 거하는 현재로 만들지 못한다. 영원은 모든 것을 동시에 그리고 단번에 불러낸다. 하지만 정신은 대상들을 단지 순차적으로만 파악할 뿐이다. 정신이 스스로 근원으로 향할 때, 그렇게 방향을 설정할 때 흐르는 것이 시간이다. 시간은 여기에서

활동하는 특정한 기능방식인 것이다. 신을 향해 시간이 무엇인지 아직 모르겠다고 고백하면서 아우구스티누스는 문득 자신이 이 말을 시간 속에서 하고 있다는 사실을 깨달았다. 그 모든 혼란에도 불구하고 우리 인간들이 시간의 규정들 가운데서 살지만 시간 그 자체는 자연적 경과가 아니라는 사실이 명백해졌다. 이런 생각 끝에 아우구스티누스는 시간은 우리의 정신과 영혼Geistseele이 활동한 결과물이라는 결론을 내렸다.

> 지나간 일을 두고 참된 이야기를 한다고 칩시다. 이 경우 우리는 기억에서
> 지나간 사물 자체를 불러내오는 것이 아니라 말들을 불러내오는 것입니다.
> 이 말들을, 우리는 그 말들이 지나가면서 지각知覺의 도정 위에 마치 정신에
> 찍힌 확고한 발자취처럼 남겨놓은 심상들을 근거로 주조해내는 것입니다.
> ─아우구스티누스, 『고백록』 13권, 18장 23절

과거에 존재하였던 것은 또한 어떤 식으로든 존재하여야만 한다. 그러나 존재란 언제나 현재 진행형인 사건일 뿐 아닌가. '존재한다'는 것은 현재에 무엇이 '실체'로서 있다는 말이다. 언어는 이런 상태를 불러오기 위해 필요한 의식 형성을 매개한다. 단어들은 '현실성'을 실어 나른다.

이런 기능을 하는 시간을 직접 경험한 것은 세 개의 사적 차원에서였다고 아우구스티누스는 밝힌다. 자신의 기억, 현재 주어진 것에 대한 자신의 파악, 그리고 미래에의 기대. 이들은 아우구스티누스가 신께 기도하는 가운데 내면에서 발전시킨 것이다. 즉, 그 자신에게만 속한 세계인 것이다. 그는 이렇듯 자신에게 허용된 사적 세계를 지시하는 단어들을 붙들고 온갖 궁리를 다한다. 이때의 이런저런 궁리가 바로 『고백록』의 내용이다. 이와 같은 자기주장, 너무도 숭고해서 거의 신적인 경지라고 해야 할 만큼 강한 자기주장으로 아우구스티

누스는 마침내 어떻게 해서 자신이 자기 인생을 이야기할 수 있었고, 또 자기 이야기가 의미를 지닐 수 있게 되었는지를 설명한다. 그러면서 뜯어져 흘러가 버리는, 의식의 바깥으로 내동댕이쳐지는 시간에 저항하여 자신을 유지한다는 것은 자기 자신이 생겨 나온 그 발생의 경로 속으로 되짚어감을 의미한다고 했다. 왜냐하면 현재 존재하는 것, 이것이 현재 존재할 수 있는 것은 과거의 어느 시점이 있었기 때문에 발생한 것이므로. 따라서 과거라는 시점은 현재 존재하는 것, 오직 그것만 지금 존재할 것을 요구할 수 있다고 하였다. 우리의 행위와 인식은 과거와 미래로 분할된다. 그런 한에서 현재에는 아무런 시간적 확장이 부여되어 있지 않다. 오직 과거와 미래를 연결하는 활동성으로만 존재할 뿐이다. 유일한 실재인 벌써 존재했던 것이 흘러 지나가는 과정에서 생겨난 심상心象들, 이 마음의 상들을 우리의 정신이 기억해내는 경우, 다시 말해 개별적인 단어들로 현재화하는 경우 우리는 자신에 대한 의식을 갖게 된다. 진정한 자신은 과거에 대한 언어적 구성물, 즉 **기억**Erinnern 속에 존재한다. 지나간 사건을 언어로 재구성하는 영혼의 현재가 기억이다.

근대인은 자기 살을 도려내는 사람이다

아우구스티누스와 레싱은 근대인의 자의식 발전과정에서 특정한 단계를 구현하는 대표적인 인물들이다. 이 두 사람은 각기 탁월한 개성으로 근대인의 표상인 '강한 남자'가 사회적으로 자신을 실현하는 과정을 보여준다. 물론 두 사람은 살았던 시기가 다른 만큼 그들이 구현하는 근대의식 역시 무척 다를 수밖에 없었다. 인간의 의식이라는 게 아무래도 시대를 완전히 초월할 수는 없는 까닭일 것이다. 의식의 분화과정은 세계 상태의 분화과정과 일정하게 조응한 상태에서 진행될 수밖에 없다. 중세에 살았던 아우구스티누스는 성직자라는 틀 안에서 주권적 개인으로서의 자기의식을 실현하는 과업에 매진하였고, 18세기에

태어난 레싱은 문필을 자기의식 실현의 장으로 택하였다. 계몽주의 문화 운동 한가운데에서 대중화의 필요성과 가능성을 우선으로 여겼기 때문이라고 생각해볼 수 있다. 우리는 이 영역의 분화에 주목할 필요가 있다.

사실 '근대인' 이라는 인간의 유적 존재방식은 매우 오랜 기간에 걸쳐 형성된 것이다. 그런데 이 '근대인' 이 18세기 계몽주의 시기에 들어와 시민사회 형성이라는 세기적 과제와 결합하면서 사회적 기획으로 추진되었던 것이다. 독일에서 '교양' 이라는 화두로 일반인들의 일상과 의식을 구속하는 흐름이 일어났는데, 이때 강력하게 제기되었던 주체 형성Subjektbildung에 대한 요청은 자고로 사람으로 태어났으면 근대인이 되어야 한다는 사회적 합의와 같다.

그런데 이러한 합의가 근본적으로 강압에 근거를 두고 있다는 주장이 끊이지 않고 있다. 이는 단지 사회적 압력 때문만은 아닐 것이다. 사실 태어나서 근대인이 되어보겠다고 마음먹지 않는 사람은 없다고 보아야 한다. 누구든 자기 삶을 자신의 의도와 기획대로, 즉 '의식적으로' 꾸려가고 싶어 한다. 문제는 마음먹은 대로 잘 안 된다는 데 있다.

'생각하는 사람' 인 근대인은 사유하는 동안 자신의 '살' 을 방치할 수밖에 없다. 그런데 이 살은 주인이 사유하는 동안에도, 즉 두뇌가 자신을 돌보지 않는 동안에도 쉬지 않고 세포분열하여 자신을 증식한다. 결국 살 역시 시간성을 지니고 있다는 이야기가 된다. 하지만 살의 시간성은 생각하는 시간 속에 포섭되지 않으므로 사유하는 주체에게 낯설다. 생각하는 시간과 생성의 시간은 서로 논리가 다르기 때문이다. 그래서 결국 제각기 다른 움직임을 산출해낸다.

사유하는 주체는 두뇌의 '생각' 과 살의 '생성' 을 서로 합치하지 못한다. 주체 형성이라는 근대인의 기획은 이와 같은 내적 모순에 직면하여 파탄의 위기에 빠진다. 하지만 근대인의 사유능력은 남다른 바가 있어, 결국에 가서는 탁월한 해결책을 내놓을 수 있었다. 이 생각과 생성의 모순마저 자기 속에 프로

그램으로 내장하기로 한 것이다. 아주 독창적인 연결방식이 여기에서 나왔으니, 생각과 생성을 분리하여 생각에는 시간성을 그리고 생성에는 공간성을 부여하면 되었다. 근대인은 사유하는 동안 시간을 체험하는 한편, 동시에 자신의 존재는 공간 속에 확장해 있다고 파악하기로 한 것이다. 그래서 생각이든 생성이든 이 근대적 규칙에 따라 자리매김 되었을 때에만, 인간적인 모습을 갖출 수 있었다. 근대인이 자신의 사유활동을 이 프로그램에 따라 작동시키기로 하였기 때문에, 일단 생각하는 일을 시작하게 되면 인간에게서 정신과 살은 서로 다른 궤도에 놓이게 된다. 살은 자신의 시간성을 포기해야만 했다. 자신의 시간성을 주장하고 나서는 살을 받아들일 공간을 근대인이 의식 속에 확보하고 있지 못하기 때문이다. 근대인의 의식에 포함되지 않는 살은 곧 없는 것이 된다. 있는 것을 없는 것으로 만드는 과정, 그것은 파괴이다. 근대인이 감내하면서 함께 가야만 하는 살의 운명이다.

그런데 이런 운명을 타고났으면서도, 살은 자신의 주장을 잘 굽히지 않는다. 살은 유연하지 않다. 시간 속에서 부피를 키워가기 때문일 것이다. 축적된 시간으로 자신을 주장하는 살은 생각의 시간성, 모든 것을 흘려보내는 근대적인 시간에 길들여지지 않는다. 길들여지지 않은 상태로 남는 것, 이는 자연이다. 자신의 시간에 끌어들이지 못한 살을 정신은 자연으로 인지한다. 그러면서도 평소에 근대인은 자신의 살, 자신을 지상의 존재자로 만들어주는 살이, 자기 밖의 자연과 성질이 같다는 사실을 곧잘 잊는다. 그러다가 그 살이 자신의 고유성을 주장하고 나서면, 그래서 자기 앞에 자연으로 모습을 드러내게 되면, 파괴함으로써 지배한다. '근대인'이란 자기 살을 도려내는 사람이다.

시스티나 성당에 그려진 아담의 살은 난숙爛熟함의 극치를 보여준다. 그의 살이 지시하는 육체적 감성은 신성을 부여받은 상태이다. 창조주는 입김을 불어넣거나 머리에 손을 얹음으로써 아담에게 신성을 부여하지 않는다. 살이 맞

미켈란젤로 부오나로티, 시스티나 천장 벽화 〈천지창조〉 중 아담의 창조 부분, 1508~1512. 아담은 인식의 열매를 먹기 전에 창조주로부터 살을 허락받았다. '있어라' 는 언술의 순간에 공간을 차지하게 된 살은 어디에나 동시적으로 존재하는 창조주의 그것과 같은 질(質)이었다. 창조주와 달라진 것은 인식의 열매를 먹고 나서부터이다. 역사를 지니게 된 것이다. 신과 같은 살을 포기하고 신처럼 되고 싶은 인식을 얻은 인간에게 분열은 필연이다.

닿아 전해진 것이다. 창조주와 아담의 손은 맞닿을 듯 접근하고 있고, 시간은 흐르지 않는다. 모든 것이 동시적인 이 순간에 아담의 살은 온전한 부피를 지닐 수 있다. 그리고 이처럼 축복받은 살을 지녔던 아담은 인식의 열매를 맛있게 먹었다. 그 다음 이야기는 우리가 모두 아는 대로이다. 아담이 다시 살을 온전하게 지니게 되려면 세상이 끝나야 한다. 예수 재림의 날이 와서 시간이 다시 정지해야 하는 것이다.

아우구스티누스는 시간 속에서 신성을 구현하는 자가 바로 자기 자신임을 깨우쳤다. 그리고 이 깨우침에 도달할 수 있는 인간의 정신능력을 한껏 높이 치켜세웠다. 그의 기도와 곱씹음은 인간 의식의 독립성을 확인하는 결과를 낳았다. 하지만 그는 역시 중세적 인간이었다. 독립적인 의식을 세상 속으로 실

어 나르는 매체가 살로 이루어진 몸이라는 사실에는 주목하지 않았던 것이다. 신성神性의 시간적 구현이 인성人性이라고 당당히 말하는 아우구스티누스는 사실 심한 불경을 저질렀다고 할 수 있다. 하지만 이처럼 신에게 도전하여 자신의 존재를 확인하려는 주권적 개인에게 '중세'라는 한계가 씌워져, 육체는 버리고 가야 할 무엇이 되고 말았다. 아우구스티누스의 전기에 따르면 그는 실제로 젊은 시절 잠시 연인을 두었지만 '예측 불가능한' 성욕을 잠재우는 편이 더 낫겠다고 생각한 후 다시는 여자를 가까이 하지 않았다고 한다. 수도승의 계율을 지키기 위해서가 아니라 자신의 살이 사유활동을 방해한다고 판단했기 때문에 아예 제거시켜버렸던 것이다. 자신을 유지하기 위해 필수불가결한 요인이지만 귀찮게 느껴진 살을 철저하게 누를 수 있었으므로 아우구스티누스는 시간 속에서 신성을 구현하는 주권적 개인이 되었다. 아우구스티누스는 근대적 자의식의 원형을 이룬다. 낯선 자연을 제압하고 보편으로의 상승 가능성을 확인하는 자의식은 아우구스티누스를 통해 실제 역사에서 뚜렷한 족적을 남겼다. 그를 통해 '근대인'은 좀더 구체적인 형상을 갖추게 되었다.

그래도 역시 아우구스티누스는 예외적인 경우이다. 그가 구현한 근대의식은 이후 역사에서 계속 유효하였지만 그의 존재방식(수도승)은 곧바로 퇴출되었기 때문이다. 노동하지 않고 번식하지 않는 인간은 유적 존재로서의 보편성을 획득할 수 없다. 계몽주의 시기에 유럽인들은 노동과 번식이라는 인간적 과제를 보편적으로 만들 필요가 있다고 느꼈다. 그들은 살면서 늘 해야 하는 일들에 무엇보다 먼저 세속적인 양태를 부여하였다. 종교와 같은 초자연적인 형이상학에 의지하여 세상사를 설명하는 일이 더 이상 가능하지 않게 되었기 때문이다. 노동과 번식을 형이상학적으로 설명하지 않으려니, 향락이라는 요인이 눈에 들어왔다. 계몽주의자들은 이 향락을 사회화시켰다. 그들의 노력은 큰 성과를 거두었다. 향락이라는 이 세속적인 요인이 어느새 그야말로 형이상학

적 무게감을 획득하였기 때문이다. 20세기로 접어들면서는 노골적으로 급진화되더니, 오늘날에는 완전히 딴판인 세상이 되었다. 노동과 번식 모두에서 향락이 제1의 요인으로 자리 잡은 터이다.

　앞에서도 말했듯이 18세기로 접어들어 계몽주의자들은 이러한 근대의식을 의도적으로 널리 퍼뜨리는 일에 앞장섰다. 대중화 전략으로 일을 추진하자는 합의가 있었기 때문이었다. 처음에는 사명감으로 의기양양할 수 있었다. 하지만 얼마 안 가 그들은 예기치 않은 난관이 도사리고 있음을 직감하였다. '살의 반격'이 만만치 않으리라는 조짐이 드러났기 때문이다. 대중화의 결과였다. 그 이전에, 계몽주의라는 대중적인 문화 운동이 일어나기 전에 살의 반격은 아우구스티누스의 경우에서처럼 '우연'의 지위를 유지할 수 있었다. 따라서 생각하는 사람은 이를 개별적으로 해결하면 되었고, 모두 그럴 수 있으리라 믿었으며, 또 그래야만 한다고 전제했다. 그런데 모두가 근대의식을 갖추어 문명사회를 이룩하자는 기획을 대중적으로 추진하자, 이 '우연'이 마찬가지로 대중화되었던 것이다. 그야말로 대중적인 부피와 무게로 전 사회를 뒤흔들어 놓았다. 앞에서도 말했듯이 이 우연은 근대의 프로그램이었다. 살은 '돌보지 않는다'는 근대 프로그램에 의해 '우연'이라는 자리를 배당받았던 것이다. 따라서 프로그램의 대중화와 더불어 우연의 자리도 대중화됨은 필연이었다. 대중사회이기 때문에 필연의 자리를 차지한 우연은, 마침내 근대인이 소망하는 바를 근본적으로 위협하기 시작했다. 근대인은 자신의 사유능력으로 세상과 자신을 합리적인 질서에 따라 정돈하면서 살겠다고 스스로를 설득하는 사람 아니었던가. 이 자기설득과정에 암초가 등장한 것이다.

　인간이 역사의식을 획득함과 더불어 살의 감성 역시 시간의 흐름에 속하게 되었다. 하지만 '생각하는 사람'은 신성을 시간 속에서 구현하는 존재이므로, 자신과 살과의 관계를 어떤 식으로든 '생각'에 맞추어 다시 정립해내야 한다.

근대인은 일단 자신이 숨을 쉬면서 공간적으로 확장된 몸도 유지해야 한다는 사실을 사유과정에 받아들였다. 이는 풀어야할 과제였다. 살과 사유에는 애초부터 서로 다른 논리가 부여된 상태였고, 근대인은 생각의 우위를 인정하면서 역사에 등장한 인간이었다. 따라서 살은 생각이 의식해준 상태로 자신을 계속 유지시킬 수 없다. 사유에 의식된 상태의 살이란 완전한 이물질이기 때문이다.

중세라는 시대적 틀을 철저하게 사유하면서 살았던 아우구스티누스와 달리 계몽주의자들은 이 이물질을 그냥 제거해버리지 않았다. 계몽주의자들은 살을 제거하는 대신 '생각'의 코드에 따라 변환시켰다. 살의 공간적 확산은 생각의 시간적 진행에 따라 순차적으로 배열되어야 하였다. 이를 성사시키기 위해 인과관계가 도입되었다. 살에 존재 이유를 묻는 것이다. 앞에서 이미 거론한 적이 있는 레싱의 『라오콘 혹은 문학과 회화의 경계』은 18세기 독일의 계몽주의자가 이 작업을 어떻게 수행했는지, 계몽주의는 생각과 살을 어떻게 이해했는지 아주 잘 보여주는 저술이다. 레싱의 글쓰기는 무척이나 역동적이다. 공간을 시간으로 변환시키는 작업은 그냥 태연하게 머무는 존재를 절대 참아줄 수 없기 때문이다. 왜 존재하는지 이유를 따져 묻고, 인과관계를 확인한 후 합리적인 논거를 들어가며 설득력 있게 줄거리를 엮어낸다.

레싱은 18세기 독일이라는 구체적인 상황 속에서 유럽인의 근대의식이 내부 모순 때문에 봉착할 수밖에 없는 문제들을 분석적으로 짚어내었다. 그의 분석은 '근대인'으로 자신을 정립하겠다는 유럽인들의 야심찬 기획과 실제 역사적 현실 사이에 이루 말할 수 없는 큰 간극이 있음을 확인하는 작업이기도 했다. 20세기 포스트모더니스트들은 이런 간극을 자신들이 처음으로 발견하기라도 한 듯 소란을 떨었다. 하지만 이는 18세기 계몽주의 시절에 이미 확인이 끝난 사실들이다. 더구나 역사 현실 자체도 그런 간극이 실재함을 증명하면서 진행되어오지 않았던가. 현실 사회를 근대의 기획에 따라 조금만 바꾸려 해도,

늘 폭력과 파괴가 뒤따라 나오지 않았던가 말이다. 사회적 차원에서든 개인적 차원에서든 폭력은 근대의 또 다른 프로그램이었다. 레싱의 탁월한 점은 18세기에 이 점을 간파했다는 데 있다. 그리고 폭력에 대처하는 방안을 강구하였다. 그는 독일 인문학자답게 이 문제에 대하여 미학적으로 천착하고, 예술작품을 통해 현실에 대응하려 했다. 미학 논문과 평론들을 썼고, 의식상의 폭력이 발현되는 지점을 예술적으로 형상화하는 데 주력하였다. 레싱은 인간이 자신을 통일하여 온전한 주체로 설 수 있다는 데 더없이 확고한 믿음을 갖고 있었다. 그래서 그는 살의 감성이 정신활동을 하는 이성과 서로 잘 조응할 수 있다는 사실을 증명하고자 그야말로 혼신의 노력을 다하였다. 레싱에게는 예술 자체가 목적이었다. 현실이 폭력적이기 때문에 더더욱 예술은 계속 본연의 소임을 다해야 한다고 여겼다. 그래서 폭력적인 현실에도 불구하고 예술이 계속 가능함을 증명하려 했던 것이다. 이러한 '의지의 인간' 레싱은 18세기 계몽주의 작가의 전형을 구현하는 경우였다.

질풍노도 운동이 보여주듯 이성과 감성, 정신과 살의 조응 상태는 그리 쉽게 찾아오는 것이 아니다. 질풍노도는 분석 개념에 따르는 규칙과 자율적인 의식이 서로 합치될 수 없음을 그야말로 생생한 파괴를 동원하여 사람들 눈앞에 들이댄 문화 운동이었다. 비록 격앙된 상태에서 극단으로 치우친 감이 있지만, 이 운동을 통해 감성과 이성의 조응 상태가 가능하려면 개념적 처리를 부정(베르테르의 자살)해야만 함이 증명되었다. 이러한 확인은 인간 이성이 그동안 역사 속에서 거두어들인 성과에 속한다.

이런 관점에서 보면 칸트의 비판 기획은 레싱이 추구하였던 바를 계승 발전시킨 것이라고 할 수 있다. 칸트에 따르면 예술은 예술만이 할 수 있는 방법으로 구체적인 현실에서 이성을 실현시키는 '자연의 총아'이기 때문이다. 예술에 의해 이성이 자신을 실현하는 순간은, 그러므로 이성이 추진해온 비

판의 기획이 완성되는 순간이다. 그렇다면 예술은 인간의 이성이 스스로 수립한 비판의 기획을 완성할 만한 능력을 지녔음을 입증하는 장이다. 예술 이성은 이성이 추진해온 바를 재검토한다. 이러한 과제를 예술은 문학을 통해 가장 잘 수행할 수 있었다. 문학은 정신성이 특징인 언어를 매체로 하는 예술이기 때문이다.

탈주에의 기억, 문학

> 오랜 옛날 동방에 한 사람이 살았습니다.
> 그에게는 진귀한 반지가 있었는데,
> 사랑하는 선친에게서 물려받은 것이었습니다.
> 반지 알은 오색영롱한 빛을
> 발하는 오팔이었고
> 영특한 힘이 있었으니 이를 믿고 손에 지니는 사람은
> 신과 사람들에게서 축복을 받았습니다.
>
> ─레싱, 『현자 나탄』

반지가 없어졌다. 분열과 혼돈 그리고 불신이 난무하였다. 세 모조품 중에서 진품을 구별하는 판결문을 '현명한' 판사가 내려주기를 기대하였으나, 진짜를 가리는 일은 '수천 년 후에나' 기대해볼 수 있게 되었다.[21] 반지의 신통력은 그걸 끼고 있는 사람이 반지가 신통력을 지녔다고 믿어야 나타나는데, 어찌된 일인지 사람들이 갈수록 그런 믿음을 잃어갔기 때문이다. 시대가 잘못되어 사람들을 망쳐놓은 탓이다.

부친의 자애로운 보살핌을 마다하고 난봉꾼 애인에게 빠지는 사라[22]는 경쟁

자가 내미는 독약을 받아 마땅하다. 자신이 사랑을 한다는 자부심에만 집착하여 자기 사랑의 허점을 인식하지 못하기 때문이다. 처신에서 사리분별을 잃었다. 사라는 연적 마르우드와 대화하는 도중 요부 마르우드의 악덕을 증폭시키는 언사를 일삼았다. 그래서 스스로 화를 자초하고 만 것이다. 자신은 마르우드에게 모욕을 주고, 마르우드로부터는 독약을 건네받는다.

민나의 분별력[23]은 또 무슨 소득이 있었는가? 그녀는 그저 직업상 문제가 생겨 마음의 벽을 높이 쌓아가고 있는 텔하임에게 아무 짝에도 쓸모없는 '교훈'이나 내리려 한다. 그런 식으로 밀고 나가면 텔하임이 빠져 버린 자가당착을 더 옥죌 뿐이다. 민나는 "당신이 늘 내세우는 이성은 얼마나 이성적이며, 그 필연성은 얼마나 필연적인가?"하고 다급하게 호소해보지만, 현실에서 아무런 접점을 찾지 못한다. 사태는 거기서 끝나지 않는다. 민나 자신이, 이성의 연인戀人이라 자처하는 그녀가 이성의 허점 앞에서 속수무책이 되며, 기껏 심사숙고하여 내놓은 처방을 두고 상대방이 심술궂은 장난이라 일축해도, 그냥 손놓고 들어야만 하는 신세라니. 똑똑하다고 자타가 인정하는 민나의 굴욕이 바로 극의 결말이다. 그런데 해피엔드이다.

그뿐 아니다. 민나를 비롯한 독일 계몽주의자들이 만병통치약으로 치켜세웠던 이성, 그 이성에 근거하여 이룩한 사적 세계는 또 어떤가? 이 세계는 자신을 지키기 위해 젊은 여인의 죽음을 필요로 하는 세계이다.[24] 가부장 오도아르도 갈로티는 사적 세계의 미덕을 지켜야 한다는 생각으로 무장되어 있다. 하지만 현실적으로는 지킬 힘이 없다. 그래서 그는 자신이 고수하고 싶은 미덕을 지키기 위해 자신의 현실적 무능력을 상쇄할 무엇을 찾아야 했고, 딸의 더운 피로 세상의 불의를 막아내었다. 이 가부장은 에밀리아의 더운 피가 그녀 몸속에서 날뛰지 못하도록 했다고 자부하면서, 자신의 행위가 '도덕적'이었노라 확신한다. 딸이야 원래 가부장의 처분권 안에 있는 존재 아닌가. 자신이 살던

시대의 착종된 가치복합체를 부정하는 딸에게 칼을 들이댐으로써 자기 자신을 부정했다고 믿었다. 오도아르도에게는 현실적으로 무능한 자신을 스스로 부정함으로써, 현실을 부정한다는 논리가 있었다. 이 논리로 그는 자신의 도덕적 우월성을 유지했다.

계몽을 통해 지상에 살기 좋은 사회를 건설하겠다고 나섰으나, 무엇하나 제대로 되는 일이 없던 18세기 말 독일의 상황은 이러하였다. 이를 두고 레싱은 『현자 나탄』에서 역사가 위조의 상태에 빠졌다고 표현한 것이다.

계몽주의자들이 공허한 말들을 남발하는 사이, 의미는 더욱 은폐되고 이전에 지녔던 좋은 취향은 낯선 규칙들이 내뿜는 독에 물들어 뒤틀렸다. 자신들이야 사물의 옳고 그름을 따져 제대로 질서를 세우려 노력하는 중이라고 자처했지만, 당시 계몽주의자들의 계몽은 무척 불충분하고 불합리한 것이었다. 모든 것이 '위조'된 상태로 전락하여 문학이 꽃필 수 없는 슬픈 시기였다. 이런 영락零落의 시기에 레싱은 '땀과 고통 속에서' 반지가 지닌 원래의 신통력을 다시 거머쥘 수 있다는 믿음을 고집하였다. 그러나 그 또한 근원이 자기 속에 있지 않고 어딘가 다른 곳에 있거나 아니면 이미 사라졌을지도 모른다는 사실을 직감하고 있었다. 그럼에도 불구하고 원본 반지가 지닌 신통력의 근원에 다가갈 수 있다는 믿음은 유지하였다. 레싱은 진정한 계몽주의자였다. 현실이 '위조'의 단계에 빠져들어 있고, 원본의 위치도 어디인지 잘 구분이 안 되는 암담한 상황이었다. 레싱은 그래도 길이 있다고 믿었다. 아니, 길을 찾지 않으면 안 된다고 스스로를 독려했다. 근원을 찾아나서는 길이었다. 지금처럼 길을 잃고, 앞도 안 보이는 상황에서는 처음 출발지로 되돌아가는 게 가장 빠른 길이기 때문이다. 레싱은 이 시대적 운명을 받아들였다. 길 잃은 자가 제 길을 찾아가기 위해 나서는 행보이다. 일단 처음으로 돌아가면 본래 가고자하였던 곳으로 나가는 길이 보일 것이라는 확신이 있었다. 만일 처음의 그곳에 가서 진품을 손

에 넣게 된다면, 그렇다면 그 반지는 본래의 신화적 힘을 발휘할 것이다. 그리고 진품이 발하는 오색영롱한 빛은 쉽게 퇴색되지 않을 것이다.

근원의 빛이 지닌 현대성

독일 연극계에서 레싱의 극작품들은 이전에도 늘 사랑을 받아왔지만 21세기로 접어든 최근의 움직임에는 무언가 색다른 면모가 있다. 그 작품들이 지닌 '근원의 맛'을 새롭게 상기시켜주고 있기 때문이다.

『현자 나탄』의 현재성은 최근의 세계 정치 상황으로 증명이 된 터이다. 9·11 테러에서 볼 수 있듯이 최첨단의 정보와 장비를 동원하여 벌어지는 종교적 근본주의 진영 사이의 분쟁은 단순히 정치적 차원의 일로만 치부하기에 어려운 구석이 있다. 기술적 합리화과정과 인간 존재에 대한 근본적인 물음 사이에 뛰어넘을 수 없는 간극이 존재할지도 모른다는 의구심을 일깨우기에 충분한 사건이기 때문이다.

나탄의 지혜는 바로 이 심연을 들여다보았다는 데 있다. 레싱은 극작품을 통해 이 심연이 사람들에게 반성의 계기로 작용해야 함을 역설하였다. 레싱은 사람들이 문명화과정 속에서 겪게 되는 좌절과 갈등이 '종교'라는 이름을 빌어 집단적 광기로 둔갑할 수 있음을 명확하게 짚어내었다. 그러므로 메시지는 분명하였다. 현실 종교들은 서로에게 관용을 베푸는 가운데, 인간적 결함들이 종교라는 이름을 업고 광기로 증폭되지 않도록 해야 한다는 것이다. 그의 작품은 문명사회에서는 현실의 종교들이 서로 자신을 상대화할 것을 요구한다는 깨달음을 준다.

하지만 종교의 절대성 요구 역시 늘 인간의 마음에 이러저런 형태로 모습을 드러내기 마련이다. 인간 중심적인 세계관을 정립해 나간 서구 계몽의 역사에서 이 절대성에 대한 요구는 더더욱 피할 수 없는 요인이었다. 그런데 존재의

절대성 요구와 현실적인 관계들의 상대성 인정은 서로 상충되는 관계에 있다. 결국 서구 역사에서 이 충돌은 거듭 반복되고 말았다. 레싱을 비롯한 독일 계몽주의자들은 서구 문명의 근본적인 요인들이 이처럼 현실의 역사적 진행에서 충돌할 수밖에 없다는 사실을 간파했다. 이는 칸트가 비판의 기획을 수립해 나가게 된 주요 동기 중 하나이기도 했다. 이성의 힘으로 삶을 꾸려가야 한다는 의지를 행위와 판단의 추동력으로 삼은 이상, 무와 혼돈 그리고 존재와 현실적 질서 사이의 간극은 매번 의식될 수밖에 없었다.

심연을 매번 들여다보면서도 질서를 긍정하는 심성을 키워야만 하는 인간은 심리적으로 피로감에 시달리기 마련이다. 나약한 우리 인간은 피로와 불안을 의식에서 몰아내고자 하는 충동에 휩싸이게 될 것이며, 뜻한 대로 완전히 몰아내었을 때 근본주의라는 덫에 걸린다. 계몽주의자 레싱은 피로와 불안을 양식화한 예술작품을 통해 근대인들의 심리적인 허점을 문명화시켜야 한다고 생각하였다. 따라서 종교적 근본주의가 몰고 오는 갈등이 바로 인간들 사이의 역사적 갈등에서 비롯되는 것임을 밝히고, 인간이기 때문에 그 역사적 갈등을 넘어서는 공통 감정 즉 '휴머니즘'을 현실관계 속으로 불러들이는 작업을 수행하였던 것이다. 아울러 일반인들이 모두 이런 신념을 가지고 살아야 하는데, 그러기 위해서는 개개인이 스스로 작품을 통해 자신의 관념을 점검하고 자기 확인을 하는 과정이 필요하다고 여겼다. 그는 이러한 문학관으로 작품 창작에 임했다.

『에밀리아 갈로티』는 성감과 권력의지의 관계를 다루고 있는 작품이다. 성과 권력은 어느 시기를 막론하고 인간 사이의 관계를 가장 민감하게 긴장시키는 요인으로 작용해온 것이 사실이다. 시민사회는 성과 권력이 근본적으로 별개의 것으로 작용해야 한다는 패러다임을 개발하고 또 현실적으로도 실현시키려고 노력해왔지만, 현실은 노력한 만큼 나아지지 않았다. 지난 세기 여성학이 거둔 성과가 있다면 성과 권력이 공범이라는 사실을 이론적으로 밝혀내고 세

상에 널리 알린 점이다. 우리는 여기서 성이 항상 패배자가 되어왔다는 사실에 주목할 필요가 있다. 성과 권력은 협력하여 세상의 사업을 도모하지만, 성공한 후 권력은 성을 버리거나 시녀로 삼기 마련이다. 하지만 그러한 상태로나마 성이 공범의 자리에 오르기까지는 참으로 험난한 과정이 있었다. 18세기 이전, 성은 얼굴도 이름도 없이 권력의 지배를 묵묵히 받들어야만 했다. 인류의 존속을 위해 번식을 하는 정도에서만 사회적 지위를 인정받고, 향락은 전적으로 권력의 무질서한 자의에 내맡겨진 상태로 참으로 오랜 기간을 버텨왔다. 시민사회구성과 더불어 성은 사회적으로 지위를 부여받았지만 공적 권력과는 무관한 사적 영역에 머무는 것이어야 하였다.

시민 예술은 권력의 부당함을 드러내기 위해 이 사생활의 독자성을 침입하는 권력의 행태를 고발하는 방법을 고전적으로 사용해왔다. 그런데 2004~2005년 겨울 시즌 동안 독일의 유서 깊은 시민 극장 베를린 도이체스 테아터 무대에 오른 레싱의 시민 비극 『에밀리아 갈로티』는 이러한 패러다임이 완전히 끝났다는 사실을 보여주었다.

이제 권력은 자기 속의 타자와 대결해야 하는 단계로 접어들었음을 내세운 공연이었다. 이 공연에서는 과거처럼 성이 이용하고 버릴 수 있는 상태에 머물러 있지 않았다. 19세기 내내 시민적 미덕의 화신으로 해석되면서 궁정의 불합리와 전근대성을 고발하는 인물로 나왔던 에밀리아의 아버지 오도아르도를 새롭게 해석해낸 것이다. 원작에 따르면 에밀리아의 아버지는 궁정을 혐오하고 시민적인 가치관에 따라 소박한 삶을 꾸려가는 인물이다. 극의 말미에 궁정의 농염한 분위기를 이겨내지 못할 것 같다는 딸의 읍소에 딸의 '순결'을 구하기 위해 칼로 찌르는 도덕의 화신인 것이다. 독일의 교양시민층은 그동안 오도아르도에 자신을 동일화시켰다. 현실적으로 출신 성분은 별로 문제가 되지 않았다. 다만 오도아르도와 같은 가치관 그리고 행동으로 옮기는 결단력을 중시했

던 것이다. 그런데 21세기에 들어서자 시민의 표상이었던 오도아르도가 달라졌다. 아니, 달라진 것이 아니라 꾸미지 않은 본래의 모습을 그대로 드러냈다는 말이 맞을 것이다. 오도아르도의 21세기적 버전은 매력적인 구석이 있었다. 감독은 연극의 막바지에 순결한 딸 대신 영주의 정부를 오도아르에게 대질시켰다. 오르지나 백작녀는 에밀리아 때문에 영주로부터 홀대를 받고 있는 중이었고, 물론 남자를 상대하는 일을 주업으로 하는 궁정의 여자였다. 18세기에 가부장 오도아르도는 자신의 정치적, 현실적 무기력 때문에 딸의 '뜨거운 피'를 희생시켜야 했다. 그런데 21세기에 그에게 주어진 새로운 숙제는 '자기 속'의 뜨거운 피였다. 가부장은 끝까지 자신을 속인다. 그리고 자신을 속이는 일에서까지 딸을 이용한다. 그의 자신을 향한 강변은 이렇다. "내가 내 딸을 아주 잘 아는데, 에밀리아는 잘 극복할 수 있을 것이오. 영주의 별궁이 아무리 막되어 먹은 곳이라도 그런 문화적 충격쯤 별 무리 없이 소화할 만큼 에밀리아는 신실한 아이란 말이오." 오르지나 백작녀의 관능은 이미 이 가부장의 피와 살을 속속들이 강타한 터이다.

21세기의 성은 권력의 중심부로 당당하게 진입한 듯하다. 국가권력도 가부장도 성이 그처럼 호락호락 제압되지 않는다는 사실을 깨우쳤다. 그렇다고 해서 영주나 아버지가 성을 지배하려는 욕구를 버린 것은 아니다. 안 되는 일을 포기하지 않기 때문에 오히려 성에 대한 폭력은 더 증폭된다. 딸의 명예와 시민적 미덕을 구출하기 위해 에밀리아를 당당하게 죽이는 아버지를 볼 수 없는 시대라 해서 과연 여성에게 긍정적이기만 할 것인지는 분명하지 않다. 오히려 사정은 더 악화되었을 수도 있다. 오르지나 백작녀 앞에서 관능에 그토록 몸서리를 치면서도 선뜻 손을 내밀어 만지지는 못하는 견실한 시민 아버지는 보기에도 불안하기 짝이 없다. 언제 추후의 행동을 가늠하기 어려운 괴물로 돌변할지 알 수 없기 때문이다.

분석과 종합

아리스토텔레스, 비극을 분석의 대상으로 삼다

고전학자 천병희는 『시학』을 번역하면서 머리말에 이렇게 썼다. 과학자 아리스토텔레스가 "당시 입수할 수 있던 비극들을 모두 읽고난 뒤" "관찰하고 분석하고 분류하고 일반화하는 귀납적 원리에 따라" 비극론을 전개하였는데, "문예비평이 성취할 수 있는 거의 모든 것을 선행자의 도움 없이 자력으로" 이루어낸 수준이라는 것이었다. 실제로 『시학』이 세상에 내놓은 개념인 비극의 '카타르시스 효과'는 '자연모방론'과 더불어 오늘날까지도 여전히 문학을 논할 때, 매우 중요하게 거론되고 있다. 이는 아리스토텔레스가 과학자로서 성실하게 '관찰한' 뒤, 대상으로부터 '보편적인' 원리를 찾아내는 데 성공하였기 때문에 나온 결과일 것이다. 분석적 계몽이 거둔 승리라는 평가를 하는 사람들도 일부 있다. 실제로 아리스토텔레스가 분석하던 당시, 비극은 디오니소스 제전과 밀접한 연관을 지니고 있던, 매우 주술적인 성격의 행사였다. 그럼에도 불구하고 분석대상의 비합리성을 대상에서 제거시키고 그야말로 온전하게 관찰대상으로 만들어버릴 수 있었던 그 놀라운 분석의 힘은 어디에서 나왔을까?

아리스토텔레스가 철학자였다는 사실 이외에 이점을 해명할 도리는 없을 것 같다. 그는 대상을 향유하려 하지 않았다. 다만 분석했을 따름이다.

아리스토텔레스의 『시학』을 읽을 때, 사람들이 종종 소홀히 하고 넘어가는 부분이 있다. 바로 아리스토텔레스가 모방만 이야기한 것처럼 생각하는 경향이다. 그렇지 않다. 그는 모방에 이어 감정의 카타르시스도 곧바로 언급하였고, 심지어 계속 이어지는 논의에서는 모방이 바로 감정을 환기하는 방식으로 진행되어야 한다고 강조하기까지 한다.

그의 서술을 계속 읽어 나가면, 우리는 그가 시중에 나와 있는 비극들을 자세히 검토하는 귀납적인 방식으로 문제에 접근하면서도 결론을 낼 때에는 통계와 같은 경험적인 분류방식에 따르지 않았음을 발견할 수 있다. 그 대신 일종의 가설과도 같은 '인간의 본성'을 준거로 삼았다. 인간이 모방본능과 쾌를 느끼는 능력을 타고났으므로 예술은 여기에 부응해야 한다는 주장인데, 이것이야말로 가설적 요청이라 할 만하지 않은가. 비극론을 구체적으로 전개하기에 앞서 시Poesie, 즉 문학이 인간의 본성에 근거를 두고 있음을 논증한 까닭도 여기에 있다고 하겠다. 따라서 탁월한 시란 인간의 본성을 잘 충족시키는 작품이라는 평가를 내리게 됨은 당연한 일이다. 그리고 이런 평가는 쾌를 불러일으키도록 대상을 모방해야 한다는 주장으로 이어진다. 아리스토텔레스는 호메로스를 대표적인 예로 들었다. 호메로스의 서사시가 탁월한 까닭은 훌륭하게 작시했을 뿐 아니라 모방이 드라마적이기 때문이라고 하였다. 즉, 무슨 일이 일어났는지 알게 해주는 데 그치지 않고 그 이야기를 듣는 사람들이 쾌의 감정을 느끼도록 하였기 때문에 탁월하다는 이야기이다. 아리스토텔레스에게는 서사적 모방과 비극적 쾌감의 통일이 중요했다. 그러므로 그가 예술은 자연 모방이라고 말했다기보다 쾌를 불러일으키는 모방이라는 테제를 내놓았다고 하는 편이 더 적절해 보인다.

작가는 모방하면서 쾌를 불러일으키도록 모든 방법을 강구해야 한다. 예술에서는 혐오스러운 대상, 이를테면 사체死體조차 쾌감을 불러일으킬 수 있다. 모방을 아주 잘하였을 경우이다. 아리스토텔레스는 『시학』에서 정말로 이렇게 쓰고 있다. 그렇다면 예술에서의 모방이란 예술가의 손놀림에 크게 좌우되는 어떤 테크닉의 문제와도 같은 것 아닌가? 모방할 모델이 존재한다 해도 결과적으로 작품이란 예술가가 직접 손으로 만들어낸 무엇인 것이다. 따라서 모방이라는 개념에는 손놀림에 의한 인간적 처리방식도 내포되어 있을 수밖에 없다.

아리스토텔레스가 수행한 논증의 특이점은 이 손놀림의 지향을 쾌로 확정하였다는 사실이다. 그리고 이 쾌감의 실현을 위해 '완결된 구조로 양식화할 것'과 '쾌적하게 장식할 것'을 요청하였다. 이렇게 하여 모방하는 인공물인 예술이 지향할 바가 구체적으로 제시되었다. 완전성과 아름다움이다. 물론 궁극적으로는 이 두 가지 요소가 모방해놓은 어떤 구체적인 대상에서 동일한 형상에서 발현될 것이다. 이렇게 하여 '완전성'이 '미'의 이상으로 굳어지는 발전과정이 시작되었다.

아리스토텔레스는 수동적으로 받아들인 감각자료들을 언어나 색채 등을 통해 그대로 되돌려놓는 행위가 예술일 수 없음을 논증하였다. 『시학』의 서술은 여기에 집중되어 있다. 문학이 개개의 사건을 묘사하지 말고 개연성과 필연성에 따라 사건을 조직해서 보여주어야만 한다는 주장만 해도 그렇다. 개연성과 필연성만이 독자들에게 감동을 줄 수 있기 때문이라는 논리이다. 그리고 문학이 감흥을 불러일으키는 일에 성공한 경우에 한해 역사와는 다른 예술적 가치의 존재 여부를 논할 수 있다고 하였다. 문학이 역사보다 더 보편적이라는 주장을 하면서도 이 쾌감을 근거로 들었다.

아리스토텔레스가 예술에서 이룬 혁명은 주체와 모방하는 대상이 '쾌'라는 정서적 반응으로 관련되어 있음을 밝힌 것이다. 그 이전까지 주체와 모방대상

과의 관계는 알타미라 동굴 벽화에서와 같은 '주술'이었다. 이렇게 하여 철학자 아리스토텔레스는 예술을 주술에서 해방시켜 쾌라는 인간적 감정의 일로 옮겨 놓았다. 분석적 계몽이 예술을 자신의 궤도에 끌어들임으로써 나타난 결과라고 할 수 있을 것이다. 그리고 이는 인식 주체가 대상과 접하면서 겪는 정서적 반응이 드디어 '몰아沒我'나 '홀림'과 같은 비합리적인 상태로부터 벗어나게 되었음을 뜻하기도 한다. 알타미라 동굴에서 나와 디오니소스 극장으로 옮겨오는 사이 인간의 정염은 신적 사로잡힘이라는 질곡을 벗고 심미적인 요인으로 '해방'되었다. 아리스토텔레스가 오늘날까지 거론되는 까닭은 이처럼 근대 미학의 요점을 이미 선취하였기 때문일 것이다.

플라톤, 예술에 '저급'의 낙인을 달다

인간은 이따금 광기와 같은 해명하기 어려운 상태에 휘말릴 때가 있다. 신들린 듯 예술적 감흥에 취하거나 정체를 알 수 없는 열정에 사로잡히기도 하고, 때로는 종교적 황홀경에 빠지기도 한다. 그것은 다양한 모습으로 나타나고 이를 바라보는 사람들의 시각도 다양하다. 그런데 인간의 이성이 발전하기 전에는 이런 상태를 신적 근원을 갖는 마술적인 것으로 보기도 했다.

플라톤Plato, BC 428~BC 348은 이러한 인간의 정서가 탈주술화하는 과정에 주목하였다. 인간이 황홀경에 빠지거나 정체 모를 열정에 도취되는 것이 신 내림과 같은 신에 근원을 둔 현상이 아니라 인간 자체의 비이성적 속성에 기인하는 것이라면, 그런 비이성적인 속성을 인간의 이성은 충분히 다스릴 수 있을 것이다. 계획하고 실천한다면, 사회적으로 모두가 그렇게 하도록 도모하지 못할 이유가 없는 것이다. 플라톤의 이상국가 기획은 여기에서 시작되었다. 플라톤에게 탈주술화는 지상에 이상국가를 세워야 할 강력한 근거이자 기회였다.

탈주술화는 인간이 제아무리 그 어떤 열정에 도취되어 자신을 잊는 엑스터

시extasy,황홀경를 경험한다고 해도 신이 될 수 없다는 것에 대한 확인에서 출발한다. 도취와 열광의 상태에서 신이 된 듯한 느낌을 잠깐 경험할 수 있을지 몰라도 인간이 신이 된 것은 아니다. 다시 말해 그러한 도취와 열광은 신으로부터 온 현상이 아니라 인간 내부에 일어난 변화에 불과하다. 따라서 '신적' 경험의 원인이 인간 자신에게 있다는 생각은, 인간이 신으로부터 분리되어 독립했음을 다른 방식으로 선언했다는 의미를 지닌다. 인간 세계의 모든 사물이 신적 이데아의 모방에 불과하다는 플라톤의 철학적 전제 역시 뒤집어보면 이와 연관된다. 인간 세계가 신의 세계 그 자체는 아니고, 인간 세계 나름의 독자적인 구성방식이 있다는 것을 말해준다는 것이다. 원인은 이데아의 세계에 있을지 모르지만 인간은 자신의 힘으로 나름의 원칙에 따라 세상의 사물을 만든다는 것이다.

플라톤은 예술이 이데아와는 동떨어져 존재하는 현실의 사물을 다시 모방하는 것이라고 보았다. 예술은 진리인 이데아로부터 너무도 멀리 떨어져 있다는 것이 플라톤의 생각이었다. 그래서 플라톤은 예술이 이데아의 세계를 조금도 구현할 수 없는 까닭에 저급할 수밖에 없다고 낙인찍었다.

하지만 예술적 모방이 진리와 일치할 수 없고, 현실의 사물이 될 수도 없다는 플라톤의 논증은 지금의 우리들에게 색다른 의미를 던져준다. 그것은 예술만이 갖는 독자성이다. 현대적인 용어로 하자면 예술이라는 가상의 세계가 '다른 차원에서' 열린다는 것이다. 우리는 플라톤에게서 이데아의 세계와 현실의 세계, 그리고 가상의 세계가 제각기 분리되어 독립적인 영역과 그 나름의 논리를 확보하고 있다는 매우 '근대적인' 생각을 읽어낼 수 있다. 이 셋은 서로 모양만 비슷할 뿐, 그 경계를 직접 넘나들지는 못한다. 미적 가상의 세계가 현실의 도덕적 개선에 기여할 수 없음을 탓하는 플라톤의 생각은 역설적으로 미美는 선善과 분리되어야 한다는 매우 근대적인 예술관을 표명하고 있는 셈이

다. "어떤 인간도 진리보다 더 존중되어서는 안 된다"는 세계관을 고집하는 플라톤에게 인간의 정서적 가치를 존중하는 예술을 높이 평가해 달라고 주문할 수는 없는 일이다. 하지만 자신의 세계관에 따라 대상과 주체의 정서적 연결을 철저하게 배제시킴으로서 결과적으로 플라톤은 가상의 세계를 독립시켰다.

가상의 세계는 보는 관점, 즉 사람에 따라 너무도 다르게 나타난다. 현실 세계의 침대는 그 모습으로 그 자리에 있다. 하지만 그것을 보고, 사용하고, 그리는 사람에 따라 그 침대는 매우 다양하게 여러 모습으로 나타난다. 플라톤은 이처럼 인간이 타고난 감각능력의 한계와 특수성을 간파했다. 그런데 이렇듯 '제멋대로' 사물을 파악하는 인간이 현실에서 공통의 국가조직을 세우고 유지하는 데에는 어려움이 있을 수밖에 없다. 플라톤은 질서 유지를 위해 인간의 그런 불규칙한 특성이 힘을 발휘하지 않도록 제도적 장치를 마련할 필요가 있다는 결론을 내렸다. 무엇보다도 서둘러 인간의 감정에 호소하는 예술이 아예 존재하지 못하도록 조처할 일이었다. 영원한 이데아의 세계만을 바라보고 오로지 진리만을 위해 노력할 때 국가조직은 질서를 유지할 수 있기 때문이었다. 이렇게 하여 질서능력과 감정능력이 서로 배치되는 것으로 파악하는 전통이 시작되었다. 플라톤이 총체주의적 국가질서를 거론하기 전까지, 쾌를 느끼는 능력이 그토록 반사회적인 것으로 받아들여진 경우는 없었다. 고대 그리스에는 디오니소스 축제처럼 감정의 분출을 제도화하던 사회조직도 엄연히 존재하고 있었다. 여기에서 알 수 있듯이 예술과 관련된 인간의 정서를 어떻게 대우하는가는 그 사회의 성격과 밀접한 관련이 있다고 하겠다.

환상극(Illusionstheater)을 위한 연민(eleos)과 공포(phobos)

잠시 다음과 같은 상황을 가상해보자. 여자로부터 따귀를 한 대 맞는다면? 그런데 당신이 상대가 여성이어서 결투를 신청할 수 없다고 여기는 신사라면? 하

지만 적들 앞에서 보기 좋게 당한지라 그냥 있을 수도 없는 처지라면? 그녀가 여왕이라면? 지금껏 이 여왕이 자신에게 연정을 품고 있다고 믿었다면?

가장 바람직한 것은 당신이 이런 일을 안 당하는 것이다. 하지만 살다 보면 정말 피하고 싶은 일들도 겪기 마련이다. 남에게 감추고 싶은 일들, 아무리 큰 손실이라도 혼자서 대충 감당하고 넘어가고 싶은 일들, 또 남 몰래 복수하고 싶은 일들 말이다. 이처럼 자기만의 문제로 만들고 싶은 일들이 있기 마련인데 이런 일들이 공개적으로 일어난다면 어떻게 해야 할까? 연극에서 일어난다면 어떨까? 남에게 보이고 싶지 않은 일들을 연극에서 내가 보게 되었다면 즐거울까, 불쾌할까?

첫째, 불쾌하다는 반응이 있을 수 있다. 세상에는 불미스러운 일들이 많다. 그렇지만 그런 일들은 그냥 덮어두고 살아야 한다. 워낙 힘든 세상이기에 그럴 수록 좋은 일들을 더 많이 보도록 애써야 한다. 좋은 일, 고상한 사람들을 보면서 마음을 정화할 필요가 있다. 매일같이 부당한 일들을 겪고 살기 때문에 마음이 많이 상하기 마련이지만 다른 방식으로 이를 풀어야 한다. 아주 큰 인물들이 나와 명예와 사랑의 갈등을 보여주는 연극이라면, 이를 보면서 한번 마음을 크게 넓혀보고 싶다. 그렇지만 여왕이 따귀를 때리는 장면은 좀 그렇다. 여왕답게 좀 더 품위를 지키거나 아니면 사랑스러운 여인이 되어 부드럽게 처신해야 한다. 사랑하는 남자가 신하라고 해서 우왕좌왕하다니. 왕이면 왕이고, 여자면 여자여야지. 마음을 정하지 않고 어정쩡하게 있다가 이처럼 어울리지 않는 행동을 하면, 보는 사람만 민망할 뿐이다. 불가항력적인 운명의 타격을 겪으면서도 숭고한 인품을 잃지 않았던 오이디푸스 왕을 보라. 그가 겪은 비극적인 결말은 사람들의 마음을 뒤흔들어 놓기에 충분하지 않은가. 그처럼 대단한 인물이 그토록 불행하게 되다니! 연극이라면 이처럼 보는 이의 마음을 확실하게 흔들어놓을 수 있어야 한다. 그래서 매일 지리멸렬한 삶을 사느라 불편해

진 우리의 마음을 정화시켜주어야 한다. 그런데 여왕이 따귀를 때리다니. 연극을 보다가 이처럼 민망한 장면이 나오면, 감정을 한 곳으로 집중시킬 수 없게 된다. 카타르시스도 일어나지 않는다. 이런 연극은 연민과 공포를 통해 우리의 감정을 정화하지 못한다.

프랑스 극작가 꼬르네이유Thomas Corneille, 1625~1709는 영국의 엘리자베스 여왕과 에섹스 백작의 이야기를 소재로 비극 『에섹스 백작』을 쓰면서 실제 이런 이유로 여왕이 따귀를 때리는 장면을 배제시켰다. 카타르시스를 방해한다고 여겼기 때문이다.

둘째는 즐겁다는 반응이 있을 수 있다. 우리는 그런 상황을 충분히 예견할 수 있다. 그리고 실제 일어날 법한 일을 무대에서 보면 '정말 그렇지' 하고 공감할 수 있다. 여왕이라고 별 수 있겠는가. 신하들을 접견했는데, 서로 의견이 맞지 않았고, 상황은 사랑하는 남자에게 불리했다. 모두들 여왕의 총애를 받고 있는 이 남자를 벼르고 있었던 것이다. 그런데 이 남자는 상황을 파악하지 못하고 있다. 계속 변명에 하소연이다. 이해할 만한 구석이 전혀 없는 것은 아니지만, 정적들 앞에서 자기 무덤을 파는 이 남자가 괘씸해졌다. 사랑하는 마음이 없다면 따귀도 없었을 것이다. 도대체가 자기 처지를 되돌아볼 여력이 없는 이 남자에게 해줄 수 있는 게 무엇이었을까? 그래서 따귀를 한 대 올렸는데, 오히려 역효과가 났다. 모욕당했다고 느낀 남자가 사방 천지에 여왕을 비롯한 집권층이 자신에게 정치적으로 얼마나 부당했는가를 떠들고 다니는 바람에 감옥에 집어넣지 않을 수 없었다.

영국의 극작가 뱅크스John Banks, 1650~1706는 엘리자베스 여왕과 에섹스 백작의 연애 사건을 소재로 비극 「The Unhappy Favorite ; or, The Earl of Essex」을 쓰면서 바로 이 따귀를 때리는 장면을 집어넣었다. 그리고 이 사건이 비극적인 결말을 불러오는 원인이 되도록 하였다. 여왕의 오만을 파국의 원인으로 삼은 꼬르네

이유의 작품과 비교하면 무척 큰 차이가 난다.

오만해서 다가갈 수 없는 여왕보다는 갈팡질팡하다가 따귀를 때리는 여왕에게 우리는 더 많은 공감을 한다. 실수하는 여왕은 주변에서 마주치는 여자들과 크게 다를 바가 없어 훨씬 더 인간적인 공감이 가능하다. 표면적으로는 주인공이 여왕이지만, 내용을 따지고 들어가면 우리네와 같은 삶을 사는 인간이 주인공인 셈이다. 그래서 주인공이 겪는 일이 바로 내 일로 느껴진다. 무대 위의 주인공이 여왕이라는 사실은 별로 중요하지 않다. 인간이라면 누구나 갈팡질팡하게 된다는 사실이 중요하다. 관객 중에는 부자도 있고 가난한 이들도 있으며 권력자와 미천한 신분의 사람들이 섞여 있다. 하지만 그들이 모두 이처럼 가련해진 여주인공의 처지에 동감하는 마음을 갖는다면, 이 순간 관객은 하나로 묶일 수 있다. 무엇보다도 느끼는 능력이 중요한 것이다. 상대방의 처지에 동감하는 능력으로 개개인은 누구나 유적 보편성을 획득할 수 있다.

18세기 근대 유럽인들은 이 두 가지 상이한 관점에서 두 번째 경우에 표를 던졌다. 그리고 내밀하고 사적인 일이 감정을 통해 여러 사람들 사이에서 '공유' 될 수 있다는 사실에 환호하였다. 그들은 『오이디푸스 왕』 같은 고전 비극을 보다가 차츰 가련한 여주인공이 바람둥이 귀족한테 버림받고 몰락하는 시민 비극을 보기 시작하고 있었다. 그리고 그들은 인간의 느끼는 능력이 얼마나 큰 힘을 발휘할 수 있는지를 절감하곤 했다. 이들 시민 비극은 고전 비극처럼 숭고한 인물이 아니어도 숭고한 감정을 불러일으킬 수 있음을 확인시켜주는 작품들이었다. 개개인들이 모두 옳고 그름을 가려서 느낄 줄 알게 되면, 평범한 이들의 감정은 순식간에 불의를 떨치고 일어나는 힘이 될 수도 있었다. 하지만 그러기 위해서는 사람들이 우선 제대로 느낄 줄 알아야 했다. 그리고 제대로 느낄 줄 아는 사람은 훈련된 사람이라는 사실도 명백해졌다. 따라서 감정을 훈련하는 장이 사회적으로 요청되었다. 극장은 시민들을 정서적으로 세련

되게 하는 기관이었던 것이다.

레싱이 아리스토텔레스의 『시학』을 '오독' 해가면서까지 동감미학Mitleidsästhetik을 정립하였던 데에는 이러한 사정이 있었다. 레싱은 무대 위의 주인공이 존경할 만한 인물이어야 감정의 정화가 일어난다는 아리스토텔레스의 카타르시스론을 시민적 양태로 뒤바꾸어놓았다. 존경하지 않고 동감함으로써 정화를 이룬다는 요지였다. 원래 의학적인 의미에서 감정의 '배출' 이라는 뜻을 지녔다고 하는 카타르시스를 완전히 딴판으로 해석하여 도덕적 의미를 지니도록 만든 것이다. 비극을 보고 관객들은 비극적인 주인공을 위해 발 벗고 나설 만큼 마음이 크게 동요되어야 하는데, 그러기 위해서는 무엇보다도 무대 위의 인물과 사건이 실감나는 것이어야 했다. 그래야 무대 위 주인공들의 감정에 몰입할 수 있기 때문이다.

이 논리를 끌어내기 위한 레싱의 이론적 사투는 참으로 처절하였다. 『함부르크 연극론』에서 정화Reinigung란 바로 도덕적 숙달을 의미한다고 선언함으로써, 레싱은 시민 비극을 이론적으로 기초한 사람인 동시에 아리스토텔레스를 틀리게 읽은 지식인이 된다. 의미 이전을 위한 투쟁은 라틴어 'eleos(연민)' 와 'phobos(공포)' 두 단어를 중심으로 전개되었다. 레싱은 일단 "비극은 연민과 공포를 불러일으키는 행위를 모방한다"는 『시학』의 구절에서 "연민과 공포"를 "연민 혹은 공포" 이냐 아니면 "공포를 일으키는 연민" 이냐는 쟁점으로 부각시켰다. 그리고는 이 구절이 연민의 감정을 일으키거나 공포의 감정을 일으키는 행위가 아니라 '나에게도 해당되는 일에 대한 연민으로서의 공포' 를 불러일으키는 행위를 뜻한다고 '강변' 하였다. 무대와 객석의 심리적 동일화를 지향하는 시민 비극이 아리스토텔레스의 권위를 통해 당연하게 받아들여지도록 하기 위해 『시학』에 사용된 단어들을 그야말로 들쑤셔대었다. 이론적인 귀결을 자연스럽게 권위에 연결시키려는 의지가 너무도 뚜렷하게 드러난 경우였

다. 시민계층의 자의식을 북돋기 위한 목적의식이 앞선 논증이 되었다. 이처럼
레싱은 원전을 '시민적'으로 전유하기 위한 이데올로기 투쟁을 벌이면서 아리
스토텔레스의 권위에 철저하게 의지하였다. 지금까지 비극의 골격을 이루어
온 신분적 위계질서를 깨뜨리기 위해서도 아리스토텔레스가 필요하다는 판단
을 했던가 보다. 실제로 극 이론이 아리스토텔레스에서 벗어나려면 20세기까
지 기다려야 했다. 브레히트Bertolt Brecht, 1898~1956는 권위에 반기를 듦으로써
자신의 주장에 힘을 싣는 전략을 택하였다. 그는 자신의 서사극 이론을 반아리
스토텔레스 극이라고 하였다.

바그너, 아리스토텔레스의 모방 개념을 폐기하다

> "음악은 현실의 감정을 모방하지 않는다. 오히려 일상에서 길을 잃고 헤매
> 는 감정이 제자리를 찾도록 해준다. 음악을 통해 우리의 감정은 참된 현실성
> 을 획득할 수 있다."
>
> ─달하우스Carl Dallhaus, 1928~1989 『고전과 낭만 음악 미학』

　　오늘날 우리는 프랑스혁명의 이념을 시민사회구성의 근간으로 삼고 있다.
시민혁명은 자유, 평등, 박애의 이념으로 신분제질서를 '자유로운 개인들 사
이의 계약관계'로 뒤바꾸려 하였다. 그런데 이러한 혁명의 의지가 성공적으로
관철되는 경우, 그래서 혁명이 성공하면 계약 체결은 어떤 식으로 이루어지는
가? 새로 수립된 국가를 비롯한 사회조직들이 계약 체결의 집행자가 되어 개인
을 대변할 것이었다.
　　서구 근대인들은 그토록 공을 들여 사회혁명을 추진하면서 여기까지만 생
각하였다. 자유로운 개인들이 자신의 의사에 따라 자율적으로 계약을 체결한

다는 '이념' 만으로 계약 체결 이후의 자유로운 삶이 보장될 것인가에 대하여는 미처 생각하지 못했다. 계약을 체결하는 당사자들이 계속 서로 대등한 관계를 유지할 수 있는가 하는 문제도 심각하게 고려하지 않았다. 프랑스혁명의 이념은 초반기에 이미 '당착' 인 것으로 드러났다. 그 중에서도 특히 자기실현이 곧 자기부정이 되는 '자유' 의 자가당착은 심각했다. 자유로운 신분을 획득하여 계약을 체결한 시민은 그 즉시 계약서에 구속당하는 신세로 전락하기 때문이다.

자유뿐만이 아니었다. 평등과 박애도 이러한 신세에서 벗어나지 못한 채 본래의 뜻을 이루기가 어려웠다. 결국 신분제를 토대로 한 질서를 바꿔서 문명화하려는 근대인의 기획은 계속 난항을 겪게 되었다. 이런 상황 탓인지 근대인들 사이에서 '구세주' 에 대한 갈망이 커져갔다. 그런데 근대인이야말로 기독교 형이상학을 몰락시킨 장본인이 아닌가? 그만큼 세상이 혼탁해졌다는 말인가? 반드시 타파해야 한다고 생각했던 지난날의 것들을 다시 불러들일 생각을 하게 되다니.

근대인들에게 당시의 상황은 무척 비관적이었다. 이렇게 하다가는 질서구성이 아예 불가능할지도 모를 일이라는 불안이 엄습하였다. 다시는 인간 본연의 모습으로 되돌아갈 수 없을 것 같은 위기감이 팽배하였다. 누군가가 나타나서 본래의 상태로 되돌려 놓지 않으면, 모든 것이 거짓인 상태로 굳어질 것이었다. 그렇다고 정말로 다시 종교에 귀의할 수는 없었다. 하지만 세상을 구원할 '그분' 에 대한 갈망은 계속 키워 나갈 필요가 있었다. 시민 예술은 이런 열망의 산실이 되었다.

21세기에도 구원에 대한 열망은 계속 창작의 원동력이 될 전망이다. 최근에 나타난 뜻밖의 상속자는 영화 〈매트릭스〉였다. 이 상속자는 근대의 전통적인 열망을 전혀 다른 방식으로 가공하여 내놓았다. 〈매트릭스〉는 현재를 일탈과

거짓으로 보는, 전형적인 근대의 관점에서 출발하고 있다. 우리가 지금 온전한 사회에서 살고 있지 않기 때문에 현재를 교정할 필요가 있다는 생각만큼 근대적인 것도 없을 것이다. 그토록 충실하게 물려받은 근대의 유산을 이 영화는 디지털화하였다. 영화 〈매트릭스〉를 보고 나면 우리가 지금 가상의 세계에서 헛것만을 보면서 살지만, 몸을 두고 떠나온 본래의 세계로 꼭 다시 돌아가지 않아도 그만이지 않겠는가 하는 물음이 남는다. 실재에 빈틈없이 부합하는 가상이라면, 그래서 삶에 실재가 빠져버려 공허해져도 이를 느낄 틈마저 없어진다면, 우리는 실재로의 복귀를 위해 그리 애쓸 필요가 없지 않을까? 디지털적 사유는 진리에 대한 강박에서 무척 자유롭다. 남는 문제는 우리 삶을 그처럼 완벽하게 기호로 전환할 수 있는가 하는 점이다.

하지만 대부분의 구세주들은 진리에 대한 강박에 사로잡혀 있기 마련이다. 19세기 말에 인간 구세주를 세상에 내보낸 바그너Wilhelm Richard Wagner, 1813~1883역시 마찬가지였다. 바그너는 진리를 다시 불러내어 세상을 구하는 프로그램을 음악극 〈파르지팔〉에 적용시켰다. 당시는 고전주의와 낭만주의에서 터져 나온 구원에의 열망에 사람들이 차츰 식상해가던 때였다. 바그너는 구원의 열망 자체를 창작의 소재로 삼았다. 그의 작품들은 근대 시민사회가 정착되면서 나타난 문제들을 다루면서 완전한 극복을 지향하고 있다. 따라서 작품의 규모도 커졌다. 〈니벨룽의 반지〉는 연주에만 총 16시간이 걸린다. 감상하려면 4일을 투자해야 한다. 시민사회에서 살면서 시민사회 극복을 화두로 내세운 대작들을 창작하는 바그너에게 시민적 현실은 그야말로 걸림돌이었다. 바그너는 장애물들을 철저하게 무시하는 전략을 썼다. 경제적 궁핍도 무시하고, 시민적 품위도 고려하지 않았다. 예술 장르들 간의 경계마저 허물었다. 바그너는 일차적으로 음악을 하는 사람으로 알려져 있지만, 음악극의 텍스트를 직접 쓴 극작가이기도 하다. 기존의 오페라를 비판하면서는 음악이 극에 종속

되어야 한다는 입장을 공공연하게 내세우기도 하였다.

결론적으로 말해 바그너에게는 음악이든 극이든 개별 장르의 완결성은 중요하지 않았다. 현재의 지리멸렬한 삶을 어떻게 하면 순수하게 인간적인 형태로 되돌려놓을 수 있을까 하는 물음만이 중요했다. '순수 인간적인 것'의 실현이 음악극을 창작하는 목적이었다. 혁명으로는 이룰 수 없는 과제였다. 이를 바그너는 독일 시민혁명의 실패과정을 통해 절감하고 있었다. 바그너는 독일 시민혁명의 실패를 몸소 체험한 사람이다. 드레스덴에서 아나키스트 바쿠닌 Mikhail A. Bakunin, 1814~1876과 함께 시가지에 바리케이드를 치고 정부군과 대치하는 모의에 가담한 적이 있었다. 바그너는 세상의 불의를 통탄하고 독일적 현실의 저열함에 애통해하면서 바쿠닌과의 대화에 깊이 빠져들었을 것이다. 하지만 이념을 현실로 바꾸는 일은 늘 기획 단계에서부터 어긋나기 마련, 바그너는 바쿠닌과의 대화에 매료되어 사회혁명에 참여했다가 졸지에 망명객이 되어 온갖 고생을 했다. 아마도 그가 계속 사회혁명가로 남았다면, 실패를 통해 재도약의 의지를 키워갈 수도 있었을 것이다. 기획에서 부족한 점을 찾아내 보충하고 절차상의 오류도 교정하면서. 하지만 그는 사회혁명을 추진하지 않고 예술로 눈을 돌렸다. 그리고 예술을 통해 현실을 돌파하겠다는 의지를 키웠다. 그의 음악극들을 보면, 사회혁명에서 예술로의 방향 전환이 단순히 직업상의 문제가 아님을 알 수 있다. 사회혁명이 실패한 원인을 분석한 결과 나온 선택이었던 것이다.

민생이 도탄에 빠졌을 때, 그 원인을 찾아내 고쳐보겠다는 생각은 혁명적인 발상이다. 음악극 〈파르지팔〉은 위기에 처한 성배기사단을 구하는 주인공 파르지팔의 모험담이다. 위기의 원인, 극복방법, 구세주 모두가 이미 알려져 있다. 공동체에 위기를 불러온 장본인은 바로 위정자 자신이다. 성배 왕이 기사단의 계율을 어긴 것이다. 그는 여자를 안았다. 게다가 공동체 구성의 근간을

이루는 성창을 마법사에게 빼앗기고 그 창에 찔렸다. 그가 입은 상처는 아물지 않는다. 공동체에 생명을 불어넣는 의식, 성배를 직접 바라보는 제식을 통해 그의 상처는 더욱 생생해질 뿐이다. '그분'이 와서 성창, 마법사에게 빼앗겨서 살을 찔리고만 그 창을 찾다가 다시 상처에 대주면 낫는다. 파르지팔이 나타났다. 구세주가 나타났으니 모든 일이 금방 해결되어야 할 터인데, 아니다. 파르지팔의 등장으로 극이 시작했다가, 파르지팔이 다시 성배기사단 앞에 나타나는 것으로 극이 끝난다. 첫 등장 이후 긴 시간이 흐른 뒤에야 파르지팔은 다시 모습을 나타낼 수 있다. 구원자와 방법론이 모두 명확하게 알려져 있어도, 시간이 필요한 것이다. 이 시간 속에서 사람들이 구원자를 받아들일 마음의 준비를 해야 하기 때문이다. 파르지팔 마저도 구원자로서의 자기 정체성에 대한 확신을 확립한 후에야 행동에 들어갈 수 있다. 텍스트는 압축적이고도 간단명료하게 구원의 과정을 서술하고 있다. 음악은 텍스트가 개념화한 구원의 기획이 실현되기 위해 무엇이 필요한가를 뚜렷하게 부각시킨다. 개념은 곧바로 현실이 될 수 없고, 개인이 마음속에서 받아들여 내면화된 후 개인의 행동을 통해 관철된다는 사실이다.

성배 왕이 마법사의 농간에 걸려 여자를 안았다는 설정은 근대인이 헤어날 수 없는, 근본적인 취약점을 지적하는 것이다. 근대인이 자신의 정체성을 '생각하는 사람'으로 설정하였기 때문에 생기는 허점이다. 앞에서 이미 여러 번 이야기했듯이, '생각하는 사람'은 바로 사람이기 때문에 생각하지 않는 '살'을 가지고 있다. 생각하는 능력으로 자신의 모든 것을 통제해야 하고, 그럴 수 있어야만 인간임을 자처할 수 있다는 관념을 지녔으니, 생각하지 않는 살이 하는 일을 백주대낮에 그냥 봐줄 수 없다. 살이 하는 일은 정상적으로 정신활동을 하고 있을 때는 일어날 수 없다고 생각해야 하는 것이다. 그러나 '실수'는 늘 하게 되어 있다. 평범한 인간이라면 한두 번 실수를 해도 상관없다. 하지만

살의 일을 하지 않겠다고 맹세한 성배 왕이 그런 일을 저지른 경우는 '실수'로도 해석되지 않는다. 사탄이 마법을 걸었기 때문에 정말 불가항력이었다고 해야 겨우 앞뒤가 좀 맞는다.

자신의 일부를 금지로 이해하고 있는 인간에게는 금기를 깨기 위해 반드시 마법이 필요하다. 생각하는 사람은 자신의 욕구를 즉자적으로 충족할 수 없다. 유혹의 시간이 필요한 것이다. 그래서 머리와 몸 사이에는 시간적인 지체가 일어난다. 그리고 충족의 순간이 지나가면 생각하는 사람은 마법에서 깨어난다. 유혹과 충족의 시간은 그 몸에 낙인으로 남는다. '생각하는 사람'에게 자신의 몸을 타자로 인식시키는 낙인이다. 이 낙인 때문에 근대인은 더 이상 근대인이 아니다. 온전히 '생각하는 사람'이 될 수 없는 것이다. 자기 몸에 찍힌 낙인 때문에 회한에 병든 사람이다. 그런데도 사회혁명은 근대인이 온전히 자신의 정체성을 보존하고 있다는 전제를 허물지 않는다. 몸과 머리 사이에 발생한 이 간극을 계속 무시한다. 혁명 주체세력이라고 해서 이 불일치의 수렁을 피해가는 법은 없건만, 아랑곳하지 않는다. 마침내 혁명적 기획의 근간이 심하게 흔들리고 만다. 정신무장을 강화하자는 선전선동으로 문제를 해결하려 한다. 하지만 안 된다. 바그너는 잘못된 현실을 바꾸어야 한다는 생각에는 동의했지만, 혁명가들의 방법론에는 찬동하지 않았다. 혁명을 성공시키려면, 우선 먼저 몸과 머리 사이의 '간극'을 없애야 한다고 확신했다. 유혹을 받고나서야 비로소 몸의 욕구에 응할 수 있다면, 욕구의 발생과 충족 사이에는 '시간적 지체'가 있을 수밖에 없다. 정신에게 활동할 시간을 주기 위해서고, 그동안 몸이 기다려야만 하는 것이다. 사회혁명은 몸을 머리에 맞추려고 하였다. 바그너는 머리를 몸에 맞추는 방법이어야 한다고 주장한다. 그래서 〈파르지팔〉을 창작하였다. 몸의 물질성을 훼손하지 않으면서 동시에 머리가 받아들인 개념과도 어울리는 방법으로 마음을 성숙시키는 방법을 택한 것이다. 음악은 이 성숙의 과정

을 필연적인 것으로 만든다. 바그너는 음악극을 통해 혁명과는 다른 방식으로 몸과 머리의 시간적 지체를 해소할 수 있음을 증명하려 한다. 인간에게는 마음도 있는 것이다.

바그너는 문명 세계에서 인간은 오직 잠재된 상태로만 참다운 인간적 면모를 유지한다고 판단하였다. 그래서 아리스토텔레스의 모방 개념을 수용할 수 없었다. 예술이 해야 할 일을 하기 위해서 예술은 모방 개념을 폐기해야만 한다. 왜냐하면 모방으로는 인간 속에 있는 정말로 인간적인 것을 불러내올 수 없기 때문이다. 모방하는 문학은 오히려 근대 문명 속에서 소외된 방식으로 존재할 수밖에 없는, 인간의 '소외된' 자연을 그대로 모방하는 결과가 될 뿐이다. 예술은 자연을 모방하지 말아야 한다. 인간에게서 사라진 '본래의' 자연을 불러올리도록, 모든 역량을 총동원해야 한다. 바그너는 그래서 종합예술작품 Gesamtkunstwerk이 필요하다고 하였다.

파블로 피카소, 〈팔을 괴고 있는 곡예사〉, 캔버스에 유채, 1901.

피에로

지금, '나'는 여기에 있다. 성 아우구스티누스였던가, '현재는 존재하지 않는다'고 말했던 사람이. 주로 철학자들이었지만, 그런 식으로 말하는 사람들은 늘 있었다. 그들은 현재란 과거를 기억하는 위치, 그 한 점에 불과하다는 표현을 즐겨 사용했다. 그리고 그 점은 비어 있다고, 그래서 그냥 순식간에 미래로 넘어가는 움직임으로 내게 찾아왔을 뿐, 그 움직임은 이미 미래에 속하는 게 아니겠냐고 눈을 껌벅이며 말했었다. 이런 철학자들의 말대로라면 인간이란 과거를 기억함으로 자신이 누구인가를 확인하고, 그 순간 현재라는 이름의 그 찰나를 미래로의 움직임을 통해 단단히 거머쥐어야만 하는 피조물이다. 그리하여 인간은 존재하기 위해 현재를 창조해내야만 한다. 있지도 않은 현재를 그 무슨 단단한 돌멩이라도 되는 양 움켜쥐어야만 하는 가련한 인생들. 허깨비를 쥐고 있으니 그 역시 허깨비라고 해야만 할 것이다.

그렇다면 지금 나도 빈 점들의 흐름을 따라 함께 흐르고 있는 것일까? 고작 흐르는 시간 속의 순간들에 현재라는 이름을 붙이기 위해 여기에 앉아 있다는 말인가? 현재는 존재하지 않고 실재하는 것은 과거에 대한 기억뿐이라고 주장하는 철학자들은 지금 내가 그런 일을 하는 중이라고 단언했다. 그들에게는 존재란 과거가 축적되어 거부할 수

없는 상태가 된 무엇일 따름이었다.

하지만 난 현재를 그렇게 '없는 것'으로 놔둘 수 없다. 내게 무엇이 허락되어 있다면 지금 이 순간이 전부인데, 그런 순간이 어떻게 그냥 비어 있을 수가 있는가! 그럴 수 없다. 나는 '존재'해야만 하기 때문이다. 지금 이 순간은 꽉 차 있어야만 한다. 그래서 나를 '존재'하도록 해주어야 한다. 조금 전 과거를 나는 물론 기억한다. 하지만 좋아서도, 필요해서도 아니다. 기억은 그냥 떠오른다. 인간 두뇌의 연속성에 책임이 있는 현상이다.

조금 전에 나는 사람들 앞에서 어릿광대짓을 했었다. 빙빙 돌다가 재주넘기를 하는 무대 위의 나를 지금의 나는 또렷이 떠올릴 수 있다. 박장대소와 낄낄거림, 야유가 섞인 관객들의 떠들썩한 웃음을 기억한다. 하긴 그것은 소리라고 하기보다 입 모양이었다. 내가 그들을 웃게 만들었지만, 넘어질듯 어설픈 자세로 있으면서 웃음소리를 경청할 계제階梯는 못되므로 아득하게 윙윙거렸을 뿐이었다. 하지만 그 윙윙거림은 입술 근육의 비틀림으로 내 기억에 또렷이 남아있다. 지금 내가 기억하는 과거의 나, 그 입술의 비틀림이 어떻게 나일 수 있는가. 절대 아니다!

그들의 입을 비틀어 웃음이 쏟아지도록 한 것은 분명 나였지만, 그건 먹고살기 위해 한 일이었다. 직업은 직업일 뿐이다. 그런데 이 만고의 진리가 내게도 유효하려면, 내가 어릿광대짓을 했던 과거가 그냥 그 시점에 갇혀 있어야만 한다. 내가 인간으로 존재하려 안간힘을 쓰는 지금 이 현재로 미끄러져 들어오면 절대 안 된다. 그런데 자꾸 기억이 난다. 기억 속의 과거가 현재를 점령하려 한다. 과거의 그일을 한 사람은 나이므로, 내 기억에서 그 일이 저절로 사라지지는 않는다. 그렇게는 절대 안 된다. 절망스러운 두뇌의 연속성. 내가 직접 나서서 막아내는 도리밖에 없다. 거꾸로 서거나 빙빙 돌지 않고 남들처럼 이렇게 제대로 앉아 있는 순간으로 관객의 낄낄거림이 파고들지 못하도록 단호하게 조치를 취해야 한다. 아까는 광대였지만, 지금은 인간이어야 하기 때문이다. 나는 지금 과거의 웃음을 묶어버리는 현재를 확인하면서 인간이 되고자 한다.

손가락 둘을 가지런히 관자놀이 근처에 올려놓았다. 그 팔을 탁자에 걸치고 몸을 비틀어 마치 과거의 등을 떠밀 듯 시선을 내리깔았다. 하지만 지금 보고 있는 것은 오른팔에서 구부러져 나온 손이 뻗어 나가는 그 앞쪽 언저리가 아니다. 몸의 균형을 유지하기 위해 나머지 팔을 앉은 의자에 대니까 이처럼 약간 누르는 듯한 모양새가 나왔을 뿐이다. 오히려 과거를 등 뒤로 밀어내는 나를 응시한다고나 할까? 눈동자는 정확한 목표물에 가 닿지 않아도 흐트러짐이 없다. 내면을 향해 있기 때문이다. 시선이 안으로 빨려 들어가느라, 머리는 기울어지다 말았다. 손으로 얼굴을 괴고 있어서가 아니다. 관자놀이 주변에서 윙윙거리는 기억을 막아내야 해서 눈에 반동이 들어간 것이다. 그 반동으로 기울어지는 얼굴이 고정되었다.

이처럼 밖을 보지 않고 안을 향하는 시선에 의해 현재 나는 몸을 정상으로 유지하고, 숨도 편하게 쉴 수 있다. 무대에서 거꾸로 뛰어오를 때처럼 헉헉거리지 않으니 얼마나 좋은가! 문제는 내가 얼마나 오랫동안 밀려오는 기억을 막아낼 수 있는가이다. 시간은 누구도 특별히 사랑하지 않으므로, 나의 현재 역시 곧 미래에 자리를 비켜주어야 한다. 미래를 과거처럼 막아낼 도리는 없다.

그런데 이쯤에서 다시 솔직해지자. 과거의 기억이 밀려오는 것을 막아냄으로써 현재를 누릴 수 있는 나는 이처럼 현재를 누릴 수 있기 위해서라도 과거를 생산해내야 하는 것 아닌가. 이것이 진실이다. 그러므로 나 역시 미래가 현재를 과거로 밀어내는 시간의 흐름에 승복해야지, 별 도리가 없다는 결론이 나온다. 이 흐름을 유지하는 가운데서만 관자놀이에 손가락을 대고 있을 수 있다는 절대 진리 앞에서 공연히 우쭐거리지 말자. 비틀린 입에 대한 기억이 내면으로 향하는 시선을 압도하지 못하도록 하는 일이 지상과제였음을 잊지 말자. 그러기 위해서라도 미래는 반드시 열어두어야만 하는 것이다. 미래가 없으면 과거도 없다.

지금과 같은 아슬아슬한 멈춤의 순간이 지나고 나면, 그래서 시선이 안을 향하지 않고 세상을 보기 시작하면, 나는 다시 어릿광대짓을 해야 한다. 세상 속의 나는 어릿광대

이며, 단지 시선을 안으로 향하는 순간을 통해서만 어릿광대와 결별할 수 있다. 이 단절을 통해 나는 내가 될 수 있는 것이다. 직업인이 아닌 인간으로서의 나.

그래서 절박한 것이다. 이 단절의 순간이 반드시 '실존'해야만 하기 때문에, 그리고 '실존'해야만 한다는 명제가 단순명쾌하게 관철되어야 하기 때문에, 그 순간이 스쳐가는 점이거나, 가상이어서는 절대 안 된다. 정말, 진짜로 현실에 존재하는 순간이어야만 한다. 그래서 그 순간이 실행하는 단절이 명실상부하게 파괴적인 힘을 발휘해야만 한다. 그런 한에서만 이 현재의 순간은 내게 의미가 있다. 광대 옷을 입고 있기는 하나 잠시 멈추어 있는 이 순간이 과거나 미래에 속하지 않아야만 한다. 그런 순간이 정말 있음으로써 직업을 가진 나 역시 이 세상에서 인간으로 존재함을 확인받기 때문이다. 과거와 미래에 내가 담당해야 할 몫, 사람들에게 억지웃음을 선사하는 일은 지금 나 자신으로 존재하고자 하는 현재와 반드시 불일치해야 한다.

그러므로 단호하고도 확실하게 과거로부터 현재를 단절시켜낼 필요가 있다. 그리고 이 현재의 순간은 순수한 단절로 정지되어야 한다. 미래로 끌려 들어가면 안 된다. 이 순간이 시간의 흐름에 실려 그냥 흐르면, 내게는 다시 미래만 남고 현재는 흔적도 없이 사라지게 될 것이다. 그러면 모든 게 허사이다. 다시 '현재는 없다'던 철학자들의 말대로 되고 만다. 없는 현재에서 미래와 과거는 합쳐진다. 그 결과는 과거의 범람이다.

손가락 둘로 나는 지금 이 정지를 실행하고 있다. 그래서 나의 현재는 비어 있지 않다.

예술의 본질은 배반이다

꼭 피카소의 작품에서만 나타나는 현상은 아닐 것이다. 강렬한 색채, 강한 붓놀림을 한 곳에 모아놓은 화폭인데도, 전체적으로는 우수憂愁라는 기운이 감도는 그림을 보게 되는 것 말이다. 하나하나는 무척 화려한데, 그 강렬함은 왜 이런 우수로 귀착되는가?

지금 피카소의 그림 한 점이 펼쳐져 있으니, 이 그림을 들여다보면서 물음을

이어가보도록 하자. 이 한 점을 제대로 파고드는 것만으로 예술을 이해하기에 족하다. 이 그림이 보여주는 강렬함과 우수의 독특한 조합을 이해하는 순간, 예술은 자신의 비밀 열쇠를 우리에게 넘겨준다. 그러면 우리는 그 열쇠를 가지고 세상의 비밀들을 열어갈 것이며, 켜켜이 쌓인 의식의 덩어리를 차례로 한 꺼풀씩 벗겨낼 수 있을 것이다. 세상일에는 어쨌든 일정한 원칙이라는 게 있기 때문이다. 우리가 지금 이해하려고 하는 일, 강렬함과 우수라는 단어의 이 독특한 조합이 공장에서 물품을 만들어내는 일과는 아주 다른 원칙을 따를 뿐이라는 점만 확실하게 해두기로 하자.

독특한 조합은 피카소가 소재를 고를 때부터 이미 시작되었다. 그처럼 강렬한 색과 터치로 곡예사를 그렸으니, 한참 멋진 연기를 하는 순간이 제격일 터이다. 그런데 웬걸? 걸맞지 않게 턱을 괴고 어정쩡한 자세로 앉아 있는 모습이다. 피카소는 흰색과 보라색의 강렬한 대비만큼이나 인물의 두 측면을 크게 엇갈리게 배치했다. 자기 속으로 침잠하는 광대라니!

이 그림에서는 인물의 내면과 외면이 심각하게 어긋나 있다. 피카소의 창작은 이 불일치를 일종의 배반으로 격상시켜 놓는 행위였다고 할 수 있다. 사람들이 일반적으로 생각하기에 광대는 잔뜩 부풀린 표정과 몸짓으로 타인에게 자신을 납득시켜야 한다. 그래야 광대라는 개념에 부합한다. 내면으로의 침잠은 광대라는 개념을 정면으로 배반하는 일이다. 이 광대는 지금 자신을 배반하고 있으며, 이 개념에의 배반을 피카소는 보라와 하양의 대비로 화폭에 실현시켜 놓았다. 이 현격한 색채의 대비는 보는 이의 눈에 피로를 주겠지만, 위쪽 뒤로 꽃들이 버티고 있어 도중에 많이 느슨해진다. 바로 그런 만큼, 우수는 인물의 얼굴을 맴돌 날카로움을 없애버렸다.

개념이 배반을 당하면 우리는 그 사태를 말로 표현할 수 없다. 말은 개념의 정확성으로 전달력을 보장받기 때문이다. 광대가 어릿광대짓을 하지 않고 있

는 순간은 그냥 지나쳐도 되는 순간이므로 사람들은 지금까지 거기에 딱히 개념을 적용하지 않았다. 그런 일들에는 신경 쓰지 않고 사는 것이 합리적이라고 했다. 무의미한 순간이므로 시간과 노력이 그런 쪽으로 흐르지 않도록 경계해야 한다고들 했다. 여기에 대해서는 낭비와 태만이라는 말밖에 없었다. 공론장에 올릴 가치가 전혀 없는, 개념으로 명명될 필요가 없는 무無였다. 문명사회에서 개념의 세례를 받지 않는 일들은 존재하지 않는 것이 되기 때문이다.

그런데 피카소는 이 무가치한 순간을 그토록 구체적으로 화폭에 담았다. 그리고 개념이 실종되는 순간을 드러낸 색채의 대비는 너무도 확실하다. 이 확실성. 절대로 해소되지 않는 대비는 마치 그 자체가 현실인 듯 자기를 주장한다. 그러므로 이 대비는 무개념의 혼돈이 아니라 또 다른 정돈이다. 강렬한 색채의 대비는 세상을 정돈한다. 요즈음처럼 효율성을 숭상하는 세상에 그처럼 무가치한 순간을 접목시켜 이렇게 이상한 질서를 만들어내다니!

정말 이상하다. 이 질서가 이상한 까닭은 실종의 순간을 불러올려 표면에 고정시켰기 때문이다. 색채는 이런 이상한 일을 한다. 그러므로 제자리로 되돌려야 한다. 그래서 인물이 그 색채를 입었다. 입어서 배반해버린다. 눈에 확 띄는 옷을 입고는, 앉아서 내면을 응시하는 방식으로 통쾌하게 색채의 확실성을 무력화시키고 있다. 그러므로 색채의 확실성은 확실하게 표면에 드러나는 것을 배반하기 위해 등장하였다고 할 수 있다. 이 배반이 성공하여 피카소의 광대 그림은 탁월한 예술작품이 되었다. 광대의 현실을 지우려는 목적은 성공적으로 달성되었다.

인물은 '나는 지금 흰색과 보라색의 현란한 옷을 입은 광대가 아니기 위해 애쓰는 중'이라는 메시지를 눈빛을 통해 쏟아 놓는다. 그런데 그의 눈은 내면을 향하느라 초점이 사라져 있다. 색채의 현란함이 그냥 점일 뿐인 눈을 감싼다. 눈에 아우라가 생긴다. 내면의 힘이 아우라를 통해 드러난다. 그렇게 해서

흰빛과 보랏빛의 대비가 현란함과 침잠의 대비로 치환된다.

안으로 향하는 눈은 현란함과의 대비로 더욱 강력한 흡인력을 지닌다. 그래서 빨려 들어가면 내면이라는 무한한 우주에 닿는다. 이 우주는 한번 탄력을 받으면 멈출 줄 모르고 무한대로 분열하는 생명체이다. 무한한 우주인 내면 앞에서 색채의 현란함은 빛을 잃는다. 현란함은 색채라는 물질을 벗어날 수 없기 때문이다. 유한한 물질을 넘어 무한의 세계인 내면이 시작되는 지점으로 현란함은 따라 들어가지 못한다. 허나 물질의 현란함은 내면에 깊이를 더했고, 내면 또한 색채를 현란하게 대비시키는 과정에 처음부터 들어 있던 것이다. 그러므로 결국 색채들의 대비가 수행하는 정돈은 배반을 프로그램으로 내장한 정돈이라고 할 밖에.

그렇다면 결국 피카소는 배반하기 위해 정돈하는 놀이를 한판 벌였다는 이야기가 아닌가. 이런 의미에서 예술은 '놀이' 이다. 피카소는 배반의 순간을 직접 끌어들이기 위해, 그 전복의 파괴력이 내면에서 새로움을 잉태하도록 하기 위해 우선 직접 정돈하는 수고를 치렀다. 보라색과 흰색으로 그 일을 해냈다. 보랏빛과 흰빛은 '독특한' 질서를 만들어냈다. 그 독특한 광대를 보는 사람은 배반을 추체험하면서도 내심 즐거움을 느낀다. 예술 놀이의 목적은 쾌감이다.

하지만 이 그림을 보면서 그저 파괴하는데 희열을 느끼는 상태에 머문다면, 좋은 감상자가 될 수 없다. 세련된 감수성을 지닌 인격자라면, 파괴가 직접 생산해내는 새로운 가능성에 눈떠야 한다. 즐거움은 바로 그 가능성을 발견하는 데서 나와야 제격이다. 그런데 개념을 파괴하면 무엇이 나온다는 말인가? 파괴가 실현시킨 가능성은 어떤 새 것을 가져다주는가? 광대가 자신이 광대임을 일깨워주는 기억을 파괴하는 이 순간은 대체 무슨 쓸모란 말인가?

그냥 잠시 호흡을 고르면서 근육의 피로를 풀기 위한 순간이라고 보기에 이

현재는 좀 심각하다. 눈을 내리깔고 있어서 더욱 그렇게 보인다. 지금 이 광대가 하는 일을 현학적인 용어로 번역하면, '개념의 파괴'라고 할 수 있다. 이런 행위에 대해 그동안 많은 갑론을박이 있었다. 한동안 우리나라에서는 먹고살 걱정이 없는 사람들의 '사치'라는 식으로 이해하는 경향이 우세했다. 당장 생존이 급하지 않은 사람들이나 그런 '파괴 놀이'에 빠져들 수 있다는 이유에서였다. 물론 파괴 자체가 매우 부도덕한 일로 비치던 시기와 겹쳤다는 사정도 있었다. 운이 나빴다고나 해야 할까? 이 생산적인 파괴가 파괴 그 자체, 즉 낭비와 동일시되었으니 말이다. 물론 산업화를 절대선絶對善으로 여기던 개발독재 시기에 '파괴'를 달리 생각해볼 여유가 없었음은 이해할 만하다. 그런데 환경의식이 빠른 속도로 퍼져 나가는 요즈음에도 예술의 파괴를 껄끄러워 하는 사람들이 많다. 아직도 그렇게 파괴를 두려워한단 말인가?

관자놀이에 두 손가락을 대고 앉아 광대라는 개념을 파괴하는 이 그림의 광대는 절대 자신의 존재를 부정하지 않는다. 존재는 개념일 수 없다. 그가 부정하는 것은 바로 자신의 역할, 공적 영역에 속하는 활동일 뿐이다. 광대는 그의 직업이다. 수행했던 직업과 앞으로 계속해 나갈 직업. 이 둘이 연속될 수 있도록 하기 위해 그 직업적인 일을 부정하는 순간이 현재인 것이다. 이 현재가 있음으로 해서 그의 일부인 공적 영역, 즉 광대라는 직업은 계속 유지될 수 있다.

이 광대의 파괴를 두려움 없이 바라보기 위해서는 이 광대가 개념으로서의 광대와 그 밖의 부분으로 나뉘어 있는 인격체임을 먼저 간파해야 한다. 예술의 파괴는 인격체를 겨냥하지 않는다. 개념에만 해당한다. 예술의 파괴를 불편한 심정으로 바라보는 사람은 대상에서 개념과 그 개념으로 설명되지 않는 부분을 구분하지 않고 보는 경우이다. 광대라고 해서 뼛속까지 광대일 수는 없는데, 사람들은 이 사실을 잘 알면서도 예술에 이를 적용할 엄두를 내지 않는다.

한마디로 산업체나 공공기관을 대할 때와 같은 마음으로 예술작품을 대하는 것이다. 어떻게 해서든 잘 유지시켜야 하고 그래서 이윤을 창출하거나 하다못해 유익한 정보라도 제공함으로써 사람들에게 도움을 주어야 한다고 생각한다. 하지만 예술은 전혀 다른 방식으로 수용자에게 다가온다. 이를 터득하지 못하면 예술과의 생산적인 소통은 기대할 수 없다.

그래서 이참에 몇 가지 제안을 하고자 한다. 예술작품과 소통하는 데 도움이 될 만한 제안들이다. 첫째, 무엇보다도 먼저 개념에서 벗어나는 훈련을 할 필요가 있다. 두려워 말라. 개념을 버리면 끝없는 나락으로 빠질 것이라는 엄포를 철학자들이 누누이 해왔지만, 실상은 그렇지 않다. 특히 피카소의 작품처럼 탁월한 그림을 앞에 두고 있으면, 그 색채의 강렬함 때문에라도 절대 나락으로 떨어지지 않는다. 개념을 버렸을 때 비로소 우리는 바로 앞에 마주한 광대에게서 개념의 족쇄를 헐어내고 그의 인간적인 면모를 볼 수 있게 된다.

둘째는 광대의 인간적인 면모가 그냥 화면에 평면적으로 전개될 것이라 기대하지 말아야 한다. 세간에는 '여기에서 광대의 인간적인 면모를 잘 읽어낼 수 있다'는 식으로 그림을 해설하는 경우가 많다. 그런데 이런 교과서적 '정리'는 사실상 사기에 가깝다. 사람의 인간적인 면모란 그처럼 편안하게 밖으로 표출되지 않는 것이기 때문이다. 더구나 요즈음처럼 모두들 불편한 의식을 가지고 살아가는 세상에서 누구라고 내면을 무리 없이 남 앞에 내놓겠는가. 이 광대의 고통에 공감하지 않으면 왜 이 광대가 그토록 과거의 기억을 지금 몰아내고자 애쓰는지, 그래서 눈을 내리깔고 우수에 잠겼는지 알 수 없다. 그 배반의 순간에 동참해야 한다. 그러지 않으면 우수에 잠긴 그를 또 다른 퍼포먼스로 이해할 위험마저 있다. 남의 마음에 가 닿는 일은 벽 하나를 뚫고 들어가는 일이다. 다행히도, 피카소의 그림에는 배반의 계기가 확실하게 제공되어 있다. 보는 이들이 여기에 일단 마음을 실으면 개념의 표피를 파괴하는 순간

으로 데려다주는 그런 계기 말이다. 그러니 함께 마음을 움직이도록 하자. 이는 우쭐하는 마음으로 대상을 비평하려는 자세와 정반대되는 마음가짐일 것이다.

셋째, 파괴가 동반하는 새로운 상황을 낯설어 하지 말자. 광대라는 개념의 표피를 파괴하고 났을 때 밀려오는 약간의 현기증을 즐기도록 하자. 파괴하고 나서도 계속 그림의 물질성에 머물러 있으면 끝내 소통에는 실패하고 만다. 소통하려면, '피카소의 그림'이라는 개념을 파괴하고 이 그림이 제공하는 비개념적인 것들에 다가가야 한다. 아마도 사람들은 여기에 예술작품의 영혼이라는 말을 붙일 것이다. 색채의 대비는 보는 이를 예술의 영혼으로 안내하는 길잡이다. 길잡이의 역할은 정작 영혼을 만나는 순간 종지부를 찍어야 한다. 길잡이가 사라지고 자신이 직접 광대의 배반을 추체험하는 순간, 색이나 형태는 뒤로 물러나고 움직임만 남는다. 자신을 배반하는 예술의 승리이다. 그림의 물질성을 뒤로 물러나게 하고, 영혼의 움직임이 솟아나도록 하는 예술은 위대하다. 광대가 광대라는 개념을 배반하면서도 내심 고요히 머물 수 있는 순간이다.

바로 이 순간, 예술이란 무엇인가를 정의하는 일을 시작할 수 있다. 찰나이지만 그토록 강력한 확실성의 순간은 예술에만 있다. 학문에도 윤리에도 없는 이 순간의 확실성을 사람들은 예술의 독특함이라는 말로 뭉뚱그려왔다. 예술 역시 누가 만들고 누가 감상했는가 따위의 '사회학적' 분석대상이 될 수 있다. 그리고 그래야만 한다. 하지만 그것만이 전부이거나 더구나 본질이라고 할 수는 없는 일이다. 본질이란, 다른 것과 절대적으로 구별되는 무엇일 것이기 때문이다. 예술의 본질은 이 배반하는 찰나에 있다.

배반을 하면서도 그 찰나에만 머물고 배반을 보편이라고 우기지 않는 예술은 위대하다. 우기지 않을 수 있는 까닭은 예술이 스스로 무엇을 하고 있는지

게르하르트 리히터, 〈자화상×3〉, 사진 위에 유채, 1990. 예술은 자신을 배반하는 찰나를
현실에 실현시킨다. 배반의 순간은 정지되어야 하나, 고정된 순간으로 개념화되면 안 된다.
행위로서의 배반은 계속되어야 하고, 이 끝나지 않을 배반을 예술은 자신의 일로 받아들인
다. 당장의 자기배반을 보편이라 우기지 않는 예술은 위대하다.

깨닫고 있기 때문이다. 예술은 자신의 주 업무가 파괴임을 잘 안다. 파괴하는
일을 하면서 그 순간을 유일무이한 작품으로 고정시켜 내놓는 예술은 자신이
왜 파괴를 하는지, 그 목적에 대하여도 분명히 알고 있다. 새로움이 모습을 드
러내고 현실에서 힘을 행사할 수 있도록 하기 위해서다. 이 사실을 터득하고
있기 때문에 예술은 파괴하면서도 두려움을 모른다. 그래서 예술과 더불어 지
내다 보면, '개념 파괴'를 두려워하지 않을 수 있게 된다. 파괴하면 새로움이
불쑥 나타남을 실제로 경험한 결과이다. 이런 경험을 한 사람은 남다른 식견의
소유자가 된다.

서구사회가 예술의 파괴를 그토록 내세우는 데는 까닭이 있다. 개념이 그동
안 너무 많은 과오를 저질러왔기 때문이다. 광대를 광대로만 보는 개념적 이성

은 못되기 이를 데 없는 폭군이다. 이런 이성은 광대가 광대 아닌 인간적 모습을 보일 때, 그를 멸시한다. 그러고 싶어서가 아니다. 개념이 아닌 것을 이해할 수 없는 탓이다. 이해하지 못하는 것을 배제하는 일은 이성의 주특기이다. 이것을 서구의 합리적 사회는 이성의 정확성이라고 높이 평가해왔다. 그런 이성이 자기를 부정하면서 개념이 아닌 것을 용인해줄 이유가 없는 것이다.

거인 폴리페무스를 만났을 때, 인간 오디세우스는 그의 전부를 알아보았다. 거인은 엄청난 힘의 소유자였다. 인간은 그 앞에서 왜소하였다. 거인의 전부를 본 인간은 두려웠다. 그래서 상대의 전부를 인정하지 않는 전략을 썼다. 인간 오디세우스가 힘으로 맞서 싸우지 않고 이성이라는 비장의 무기를 꺼내든 까닭이 여기에 있다. 인간과 거인, 이 두 유기체의 힘은 서로 비교될 만한 것이 못되므로, 오디세우스의 이성은 '비교'라는 개념을 사용할 수가 없다. 이성은 '육체의 힘'이라는 요인을 이해하지 못했던 것이다. 모르기 때문에 용감할 수 있었다. 겁도 없이 폴리페무스의 눈을 찔렀다. 이성은 승리했다. 칸트의 주문대로 타고난 지성을 사용할 용기를 발휘했더니, 지성이 감당할 수 있는 부분만 눈에 들어왔고, 다행히 분석이 가능한 상황이었다. 상대는 눈이 하나뿐이었고, 옆에 나무토막이 하나 있었던 것이다. 그래서 상대의 피와 살을 배제시킬 수 있었다.

제압의 결과는 앞서 이야기했듯 파괴적이다. 이성이란 한번 사용 방향이 정해지면, 중간에 그만둘 수 없는 매우 비탄력적 속성을 지녔기 때문이다. 힘으로 겨룰 형편이 못됨을 간파한 이성은 폴리페무스라는 유기체에서 수량화할 수 있는 속성만 분리해냈고, 눈 하나에 나무토막 하나를 정확하게 대응시켰다. 거인의 눈에서 흐르는 피는 계산의 정확성을 증명한다. 문제는 폴리페우스의 눈에서 흘러나온 피가 애초의 계산과정에 들어 있지 않았다는 점이다.

이성은 거인이 흘린 피의 대가를 처리할 수 없다. 애초에 배제하고 시작한

요인이기 때문에, 피 앞에서 이성은 무능력하다. 오디세우스는 타고난 이성으로 피의 대가를 갚을 수 없다. 몸으로 직접 갚아야 한다. 그의 앞에는 온갖 고난이 기다리고 있다. 오디세우스는 몸소 모든 것을 다 겪는다.

하지만 이해할 수는 없어도 이성은 자신이 감당하지 못하는 영역이 있다는 사실을 모르지 않는다. 서구 이성이 위대하다면, 이런 이유 때문일 것이다. 실제로 서구 이성은 이제껏 자기를 돌아보는 데 소홀함이 없었다. 그동안 폭력적으로 군림해온 것은 이성의 본성이 악해서가 아니었다. 무지의 소산이었다. 어쩔 수 없는 한계였던 것이다.

이성은 처음에는 자신이 정확성에 만전을 기하지 않아서 이런저런 부작용이 생긴다고 믿었다. 그래서 더욱 자신의 역할에 충실해야겠다고 여겼고, 합리화에 박차를 가했다. 그러나 어느 순간, 문제가 전혀 다른 데 있을 수 있음을 간파했다. 개념 스스로 개념 아닌 것을 만들어낸다는 사실에 직면했던 것이다. 그래서 광대라는 역할에 충실할 것을 그 광대에게 요구할수록 그에게 침잠의 시간을 더 많이 허용해야만 하는 현실을 받아들이게 되었다. 사람들이 노동과 여가로 시간을 나누어 쓰도록 해야 그들을 노동자로 계속 고용할 수 있음과 마찬가지이다.

이성은 이런 정황을 이해하고 있지 않으면 곤란해진다는 사실을 터득했고, 자신이 하는 일의 성격을 정확하게 파악했다. 그 결과는 자기 일에 한계를 설정하는 것으로 나타났다. 이성이 할 수 없는 일은 그러면 누가 하는가? 예술이 한다. 합리화된 사회에서 예술이 반드시 필요한 이유이다. 예술과 이성은 서로 엇박자로 나갈수록 좋다. 예술의 파괴를 숭상하는 서구의 문화적 풍토는 바로 이런 배경에서 나왔다.

예술은 이성이 스스로 하지 못하는 일을 가상의 세계에서 펼쳐 보인다. 가상이기 때문에 폭력의 도덕적 부담에서 벗어나 있다. 서구의 예술은 자신이

파괴할 권리와 의무가 있다고 굳건히 믿고 있다. 물론 이에 대해 의문이 들 때가 이따금 있기는 하다. 지나치게 양식화된 폭력이 개념을 폭파시킬 힘을 상실했다는 인상을 받을 때가 그렇다. 파괴를 업으로 하는 예술에 폭력적인 장면이 넘쳐난다고 해서, 그 자체만을 가지고 탓할 수는 없다. 아예 소재를 폭력에서 가져오는 작품도 있다. 어느 경우이든, 폭력적인 장면이 악의적이어서 호불호의 판단이 금방 내려지는 경우는 그리 문제가 되지 않는다. 하지만 폭력을 위한 폭력인지를 판가름할 수 없을 정도로 폭력이라는 개념에 매몰된 작품들에 대하여는 생각을 좀 해볼 일이다. 개념을 폭파해야 할 예술이 폭파 그 자체를 다시 개념화한다면, 배반이 아니라 투항이 될 것이기 때문이다.

일부이지만, 현대 예술에는 확실한 투항을 존재 근거로 삼겠다는 의지를 내비치는 경우가 있다. 심증은 충분하다. 다만 배반인지 투항인지를 가려낼 기준이 확보되지 않았기 때문에 논증할 수 없을 뿐이다. 하긴 이를 가려낸들 무슨 소용이겠는가? 오늘날 이성이 매우 어려운 처지에 있는가 보다고 사태를 파악하는 일이 오히려 더 시급하다. 현대사회에서 이성은 매우 신경질적이 되었다. 아무리 자기반성을 해도 도통 길이 보이지 않기 때문일 것이다. 그래서 지금까지 해오던 대로, 자기반성의 결과를 예술에 넘겼더니 예술도 갈팡질팡하기 시작하였다.

이제 이성은 자신이 문명사회를 구축하면서 저질러온 일의 뒷수습을 할 수 없는 단계에 도래했음을 직감하고 있다. 2008년 여름 개봉한 영화 〈다크 나이트〉는 이성의 신경질에 대한 보고서이다. 영화는 악당 '조커'가 어느새 신경질적으로 변해버렸음을 보여준다. 조커는 '계획하고 조직하는 일을 절대 하지 않는다'는 원칙을 가진 악당이다. 계획과 조직은 낮의 세계에 속한 이들이 하는 일이다. 밝은 이성이 하는 일을 뒤집는 것만으로도 밤의 세계를 창조하기에 충분한 까닭에, 이 악당에게는 악마저도 원칙이 아니다. 원칙이 있다면

합리적 이성을 뒤집는 일 뿐이다. 그래서 배우는 신경질적인 조커를 연기할 수밖에 없었다. 이성이 예측 불가능한데, 그 뒤집음이 멋있을 수는 없는 일 아닌가?

스스로 자신을 파괴해놓고 예술 보고 뒷감당을 하라니, 이 이성의 신경질을 어떻게 처리해야 한단 말인가? 오늘날 예술에게 주어진 과제는 어렵기만하다. 예술이 다시 천진난만해져서 사람들에게 위안을 주는 역할로 돌아가기라도 해야 하는가? 아니면 자신을 괴롭히는 이성을 공격해야 하는가? 혹은 이성을 무력화시켜서 근대 이전으로 돌아가는 꿈을 꾸도록 해야 하는가? 여기에 더욱 급진적인 생각을 하나 더 보탤 수 있다. 아도르노의 제안이다. 서구 문명화과정을 총체적으로 의문에 붙여보자는 것인데, 문명 그 자체에 대해 철저하고도 근본적으로 회의할 것을 요구한다. 그렇다면 이즈음에서 전문명前文明 단계로 돌아가야 한다는 말인가? 아니다. 그럴 수도 없다. 단지 문명화과정 전반을 재검토하면서 문명을 추진해온 이성에 이 재검토 작업을 맡길 수는 없지 않겠느냐고 반문할 뿐이다. 이번에는 예술이 좀 맡아서 해야 하지 않겠느냐는 주장을 펴는 아도르노.

그런데 어디서 한번 들어본 가락이다. 바로 이성이 할 수 없는 일을 예술이 담당한다는 역할분담론 아닌가! 아도르노가 근대의 기획에 처음부터 들어 있던 이 역할분담론을 20세기에 와서 새삼 반복할 줄이야. 더구나 이 구상은 예술에 너무 부담이 되어 한때 폐기 직전까지 갔던 것이다. 너무 부담스러워 반성사유를 그만 포기하겠다는 메시지를 담은 작품은 또 얼마나 많았던가! 이 포기 선언을 통해 포스트모더니즘은 당당할 수 있었고, 키치는 사랑받았던 것이다.

이제 와서 그 옛날 가락에 다시 귀 기울일 수 있을까? 예술은 그만한 능력을 가지고 있을까? 이래저래 서구의 예술은 답답하고 도무지 종잡을 수 없는 것이

되었다. 항의를 좀 하면, 사람 사는 세상이 답답할진대 예술이 어떻게 부드러워질 수 있느냐는 반론이 돌아올 뿐이다.

답답함을 일거에 날려버릴 수야 없겠지만, 그래도 배반의 순간들을 이어가 보도록 하겠다.

1. 시민사회와 예술

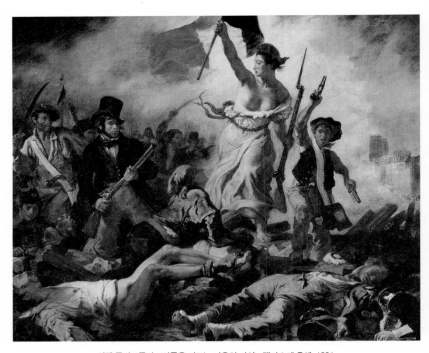

외젠 들라크루아, 〈민중을 이끄는 자유의 여신〉, 캔버스에 유채, 1831.

자유

넘어오지 말라고 그어 놓은 금을 뛰어넘기까지, 두려움은 있었다. 이전에도 한 두 명씩 금을 넘었던 용감한 사람들이 있긴 했었다. 하지만 그들은 감옥에 갔고, 끝이 좋지 않았다. 지금은 다르다. 바로 앞에서 사람들이 쓰러져도 별로 두렵지 않다. 위정자들이 그어 놓은 선은 절대 넘어서는 안 되는 줄 알았었다. 이제껏 시가지에 금이 그어져 있다고 믿으며 살아왔다. 그 믿음에서 벗어나는 순간인 지금은 옛날과 절대적으로 다르다. 사람들과 함께 대오를 이루어 시가지를 휩쓸고 지나가면 되었다. 지나가면, 금이 지워진다. 걸으면서 금을 지워 나간다. 지금처럼 흥분을 느꼈던 때도 없었다.

구속의 사슬을 끊고

절대금지는 존재하지 않는다. 파리 시내에 금을 그어 놓은 이는 신이 아니었다. 위정자들이었고, 그어진 금기를 깨지 않으려고 몸을 사렸던 평범한 사람들이었다. 위정자들을 처단하고 금기를 깨면서 앞으로 나간다. 이제 금은 없다. 더 이상 존재하지 않는 것이다. 하지만 지금 금이 지워진 너른 시가지에는 전

투의 흔적이 가득하다. 금기 대신 주검을 넘고 가야 한다. 금을 지우다가 죽은 사람들이다. 시가지에 금이 그어졌다는 생각을 머리 속에서 지우면, 금이 없는 시가지만 보게 될 줄 알았다. 그런데 머릿속에 들어앉은 금을 지우던 사람들이 죽어 그 자리를 대신하다니. 무엇을 통해서든 지워지는 일 자체가 눈으로 확인될 필요가 있었기 때문인가. 그래서 그 '없어짐'이 실재함을 꼭 증명해내어야만 했던가! 절대금지는 사체를 물질적 보상으로 지불하고 허구가 되었다. 죽음을 무릅쓰고 하지 말라는 일을 하는 사람들은 이 허구에 매료당했다. 아무데도 매인 데가 없는 허구, 그것은 자유였다.

자유는 절대금지를 허구로 만드는 인간의 결단력에 붙이는 이름이었다. 자유를 실현하겠다고 결단을 내리고 대오를 갖춘 사람들을 이끌려면, 깃발이 필요했다. 그리고 깃발에는 목표를 내다 걸어야 했다. 하지만 허구를 어떻게 내다 거나. 허구에 물질을 입혀야 한다. 금지된 선을 넘어서 불쑥 드러난 여인의 젖가슴은 확실하고 물질적으로 실현된 허구이다. 자유의 여신은 허구를 현실에 실현하려는 충동이다. 우리 모두를 불시에 사로잡을 만큼 매력적인 충동.

그어진 금 안에 갇혀 있을 때는 무척 갑갑했다. 금을 밟아 없애고 앞으로 나서니, 계속 걸을 수 있어 좋았다. 그런데 걸으면서 금을 지우는 일을 시작하자, 멈출 수 없었다. 멈추면 그 자리가 바로 넘어서면 안 되는 금지선이 되기 때문이다. 없어져야 할 발밑의 금에 시선을 고정하는 일은 무의미하다. 밟고 나아가야 한다. 부서져 흔적이 없어진 금, 그 허구에서 얼른 발을 떼고 그 발로 저기 앞의 금을 밟아야 한다. 부수기 위해, 다시 앞으로 발걸음을 뗀다. 다시 부순다. 부수기 위한 발걸음. 앞으로 내닫는 이유가 멈추지 않기 위해서라는 이어지러움! 자유를 향한 첫 발걸음은 얼마나 홀가분했던가. 그 황홀했던 쾌감을 상기하며 그저 지우기 위해 걸을 뿐이라는 지금 이 순간의 자괴감을 눌러야 한다. 여신이 젖가슴을 출렁이며 저 앞에 있는 한, 발걸음을 멈추지 않을 것이다.

발밑의 땅을 보아서는 안 된다. 금기를 폭파하고 불쑥 모습을 드러낸 허구를, 출렁이는 가능성을 바라보며 앞으로 나가는 발걸음. 자유는 내적 충동의 공허를 딛고 나가는 발걸음이다.

사회혁명과 자연사(自然史)

독일의 극작가 게오르그 뷔히너Georg Büchner, 1813~1837는 1835년 『당통의 죽음』[25]을 썼다. 이 희곡은 프랑스혁명의 긴박했던 순간들을 생생하게 전해준다. 작가는 실제로 혁명 당시의 기록들에서 직접 대사를 끌어왔다고 한다. 그렇다면 우리는 뷔히너가 했던 일을 다시 되돌려놓아도 무방하리라. 희곡의 대사들을 기록으로 옮기면, 혁명이 바로 현실의 일로 되살아 날 것이다. 이야기는 혁명가들이 귀부인들과 카드놀이를 하는 장면에서 시작한다. 에로 드 쉐셀 국민의회 의장은 놀이를 하고 있는 사람들에게 이렇게 말한다.

"혁명은 재정비 단계에 들어섰어. 혁명은 이제 중지되고 공화국이 시작되어야 한단 말이네. 국가 기본법 조문에는 의무 대신 권리가, 덕목 대신에 국민의 안녕이, 그리고 형벌 대신에 정당방위가 들어서야 해. 누구나 자신의 가치를 인정받을 권리가 있어야 하고, 자기 개성을 관철시킬 수 있어야 하지. 어느 개인이 똑똑하고 똑똑하지 못하고, 유식하고 무식하고, 선하고 악하고 하는 따위는 국가와는 아무 상관없는 것이라구. 우리 모두가 백치일진대 그 누구도 다른 사람한테 자신의 우매성을 주입시킬 권리는 없는 법이지. 누구든지 자기 방식대로 인생을 즐길 수 있어야 해. 그렇다고 다른 삶에게 부담을 주거나 다른 사람의 흥미를 깨뜨리는 일이 있어서는 안 되겠지만 말일세."

이처럼 좋은 뜻을 가지고 시작한 혁명이었다. 그런데 당시 거리에는 이 뜻과는 딴판인 일들이 벌어지고 있었다. 뷔히너가 무대의 언어로 옮겨놓은 거리의 언어는 민중과 원수 사이의 피를 부르고 있다. 로베스피에르Maximilien Robespierre, 1758~1794가 시가지에 나온 시민과 대화를 나눈다는 설정을 통해 뷔히너는 혁명의 성격을 가감없이 전달한다.

시민: 저들의 혈관에는 우리한테서 빨아먹은 피밖에 없어요. 저들은 우리보고 귀족들은 늑대니까 때려 죽이라고 했습니다. 그래서 우린 귀족들을 교수형에 처했죠. 국왕이 거부권을 통해 우리의 빵을 빼앗아 처먹는다고 해서 우린 그 거부권을 폐지시켰습니다. 그리고 또 지롱드당원들 때문에 우리 배가 굶주린다고 해서 그들도 처단했어요. 그런데 그 죽은 자들의 옷은 저자들이 벗겨 입고 우리는 예전과 매한가지로 이렇게 맨발로 다니며 추위에 떨고 있어요. 놈들의 넓적다리 살가죽을 벗겨서 바지를 만들고, 놈들의 기름기를 빼내서 우리 수프에 넣어 먹읍시다. 옷에 구멍이 나지 않은 놈들은 모조리 때려 죽입시다!
로베스피에르: 가난하고 성실한 민중이여! 여러분들은 의무를 지키고 원수들을 타도하고 계십니다. 여러분들은 위대합니다. …… 하지만 민중 여러분, 여러분은 자칫하다가는 여러분들이 휘두른 칼에 여러분 자신이 다칠 수도 있습니다. 다시 말해서 여러분들이 그렇게 분노에만 싸여 있다는 건 자살행위나 다름없다는 이야기입니다. 제 힘에 지쳐서 쓰러진단 말씀입니다. 여러분의 적은 그 점을 잘 알고 있어요. …… 나와 함께 자코뱅당으로 갑시다! 여러분의 동지들이 쌍수를 들어 환영할 것입니다. 우린 적들에게 피의 심판을 내릴 것입니다.

잘 알다시피 로베스피에르는 프랑스혁명을 정점으로 이끈 인물이다. 뷔히너는 이 급진파 인물에 온건파 당통Georges Danton, 1759~1794을 대비시킨다. 좀 길긴 하지만 이들의 대화를 들어보자.

로베스피에르: 내 자네에게 말해두네만, 내가 검을 빼들 때, 내 팔을 막는 자는 누구나 할 것 없이 모두 내 적이 되는 걸세. 그의 본래 의도가 어떠했던지 간에 말이야. 내 자신을 방어하는 데 훼방을 놓는 자는 나를 직접 공격하지 않는다손 치더라도, 결국 나를 죽이는 것이나 다를 바 없어.

당통: 정당방위가 중지되는 지점에서 살인이 시작되는 법이라네. 더 이상 사람들을 죽여야 할 이유가 없다고 보네.

로베스피에르: 사회혁명은 아직 끝이 나지 않았어. 혁명 과업을 반밖에 이룩하지 못한 자는 자기 무덤을 파게 된다네. 가진 자들은 아직 죽지 않았어. 건전한 민중세력이 온갖 못된 짓을 하는 인간들을 몰아내고 그 자리를 물려받아야 해. 악덕은 벌을 받아야 하고, 미덕은 공포로 다스려야 한단 말일세.

당통: 그 벌이라는 단어는 이해가 가질 않는군. 로베스피에르, 자네의 그 알량한 미덕 말이네만. 그래, 자넨 돈을 챙겨 넣은 적도 없고, 빚을 진 일도 없지. 그리고 계집들과 잠자리를 나눈 적도 없을 뿐더러, 항상 의복을 단정하게 걸친 채 술에 취한 적이라고는 없어. 로베스피에르, 자넨 정말 무지무지하게 정직한 인간이야. 나 같으면 부끄러워서도 그렇게 30년 동안 한결같은 도덕의 탈을 쓰고 천하를 활보하지는 못하겠네. 그건 나보다 남을 더 나쁘게 보겠다는 고약한 심보에 불과해. 자네 마음속에서 이따금 나직한 소리로 '넌 자신을 속이고 있어, 넌 자신을 속이고 있단 말이야' 하고 속삭여대지 않던가!

로베스피에르: 자넨 도덕을 부인하는 건가?

당통: 악덕도 또한 부인하지. 이 세상에는 향락주의자만 존재할 뿐이네. 차이가 있다면 조야粗野한 향락주의자인가 아니면 세련된 향락주의자인가 하는 점이지. 예수는 가장 세련된 향락주의자였어. …… 다시 말해 인간은 자기 편한 대로 행동한단 말일세.

로베스피에르: 당통, 악덕이 때로는 대죄가 된다는 사실을 알아두게.

당통: 자네, 악덕을 너무 타도하지 말게. 정말이야. 그건 배은망덕한 처사일 세. 자넨 악덕 때문에 덕을 보고 있는 거란 말이네. 이를테면 악덕이 없으면 자네의 그 미덕도 나타나지 않는다네. 그리고 자네 말을 빌면, 우리의 거사가 공화국에 이익을 가져다 줘야 하네. 그러기 위해서는 죄 없는 사람을 죄인 취급해서는 안 되네.

로베스피에르: 도대체 누가 죄 없는 사람이 한 명이라도 걸려들었다고 자네에게 말하던가?

당통: 들었나, 파프리치우스? 죄 없이 죽은 사람이 한 명도 없다는군!

로베스피에르: (혼자서) 가거라! 저자는 혁명의 말고삐를 사창가에 매어두려고 하는구나. 마부가 길들인 노새를 매어두듯이 말이야. 하지만 혁명의 말들은 저자를 혁명 광장으로 끌고 갈 힘이 충분히 있어. …… 잠깐! 가만있어 보자! 사실이 정말 그런 건가? 사람들은 그렇게 말할지도 몰라. 저자의 거대한 그림자가 나를 덮고 있기 때문에 내가 저자를 제거해버리려고 한다고. 사람들 말이 맞을지도 모르지. 그럴 필요가 정말 있을까? 그래, 맞아! 우리 공화국을 생각해야지. 저자는 없어져야 해. 그것 참 우습군. 내 생각이 이렇게 갈팡질팡하고 있으니 말이야. 그래, 저자는 없어져야 해. 물밀 듯이 전진해 나가는 민중들 속에서 멈춰서는 자는 그 물결에 역행하는 자요, 반대하는 자나 다름없지. 그런 자는 결국 밟혀버리게 되는 법이야. 우리 혁명의 배를 이런 자들의 얕은 계산에 맡기거나 진흙 둑에 좌초시킬 수는 없어.

로베스피에르(왼쪽)와 당통(오른쪽). 프랑스혁명을 정점으로 이끌었던 두 인물은 바로 그 혁명의 대의를 실현하는 방법에서 뜻을 달리했고, 둘 다 뜻을 굽히지 않았다. 그러나 두 사람의 결말은 '공평하게도' 모두 단두대에서 이루어졌다.

로베스피에르와 당통. 이 두 혁명가는 자신들이 이처럼 도중에 입장이 갈라질 줄 아마 꿈에도 생각하지 못했을 것이다. 하지만 일이 진행되는 도중에 둘은 크게 어긋났고, 같은 당 지도부에 속해 있으면서 사사건건 부딪혔다. 그리고 둘 다 차례로 단두대에서 처형당했다. 혁명은 대의에 입각하여 사람을 죽이는 일이다. 혁명권력의 현실적인 귀결인 살생과 파괴를 눈앞에 목도하면서, 아무리 혁명가라 할지라도 버겁지 않을 수 없었을 것이다. 그러나 타고난 성향에 따라 매일 벌어지는 폭력을 받아들이는 태도는 달라지기 마련이다. 조금씩 다른 입장을 취하기 시작하더니, 두 혁명가는 끝내 화해할 수 없는 길로 제각기 갔다. 두 사람의 이야기를 좀더 들어보자.

로베스피에르: 그래 난 피의 구세주다. 피의 구세주는 자기를 희생하는 대신에 남을 희생시키지. 예수는 자기 피로 인간을 구원했지만, 난 그들 자신의

피로 그들을 구원시키겠어. 예수는 인간에게 죄를 넘겨줬지만, 난 내 자신의 죄를 걸머진단 말이야. 예수는 고통의 회열을 만끽했지만, 난 형리의 고뇌를 택한 거라고. 그렇다면 누가 더 자기기만을 했단 말인가? 내가, 아니면 예수가? 그런데 이런 생각들이 어쩐지 어리석게만 느껴지는 이유는 뭘까? 왜 우리는 항상 그 독생자만을 우러러보지? 정말이지 예수는 우리 모두의 마음속에 십자가에 못 박힌 위인으로 남아 있어. 우리 모두는 겟세마네 동산에서 피땀 흘려가며 고군분투하고 있지만 그 누구도 자신의 상처로 다른 사람들을 구원하지는 못했어. …… 이제 나 혼자로구나.

당통: 난 남을 단두대로 보내기보다는 차라리 내가 처형을 당하겠네. 난 이제 신물이 났어. 무엇 때문에 우리 인간이 서로 싸워야 하는 건가? 우린 이제 서로 사이좋게 나란히 앉아서 쉬어야 하네. 우리는 창조될 때 실수가 있었어. 꼬집어 얘기할 수는 없지만, 우리에게는 뭔가 부족해. 그러나 그것을 찾아내겠다고 서로의 내부를 파헤쳐서는 안 되겠지. 그것 때문에 우리의 육신을 찢어발겨서야 되겠나? 그만두게. 우린 가련한 연금술사야.

먼저 당통이 로베스피에르의 손에 의해 단두대로 보내진다. 급진파를 이끌던 로베스피에르는 역사가 당통을 넘어 한 발 더 앞으로 나가야 한다고 확신했다. 급진파의 견해를 생쥐스트Louis Saint-Just, 1767~1794는 이렇게 정리했다. 1794년 국민공회에서 행한 연설문 일부이다.

"좌중에는 피라는 단어를 참아내지 못하는 예민한 귀를 가진 사람들이 있는 듯합니다. 그러한 사람들도 몇몇 일반적인 자연 현상을 관찰해보기만 하면 우리가 자연이나 시간보다는 잔인하지 않다는 사실을 확신하게 될 것입니다. 자연은 묵묵히 거역하는 일 없이 그 법칙에 따릅니다. 인간이 이 자연의

법칙과 대립하게 되면 인간은 멸망합니다. 대기의 성분에 변화가 일어날 경우나 지열이 끓어오를 경우, 물의 흐름이 평형을 잃어버릴 때, 전염병이 돌거나 화산이 분출할 때, 그리고 홍수가 일 때 수천 명의 인간이 매몰됩니다. 그 결과는 어떤 것이겠습니까? 그것은 그 길 위에 시체들만 남아 있지 않다면 거의 흔적도 없이 지나간 것으로 생각될 물리적 자연의 변화에 불과합니다. 전체적으로 볼 때 눈에 띄지도 않는 극히 미미한 변화입니다.

이제 여러분들께 묻겠습니다. 혁명을 수행함에 있어 정신적 자연이 물리적 자연보다 더 신중을 기해야 한단 말입니까? 물리적 법칙과 마찬가지로 관념은 자신에 거역하는 존재를 제거해서는 안 된다는 애깁니까? 도덕적 자연, 즉 인류의 전반적인 형태를 바꾸어놓는 사건이 피로 다스려져서는 안 된다는 것입니까? 세계정신은 물리적인 화산 폭발이나 홍수에서 그랬듯이 정신적인 영역에서도 그런 식으로 우리의 팔을 사용합니다. 인간이 질병으로 죽든 혁명으로 죽든 그것이 무슨 문제입니까?'

참 낯설게 들리는 말들이다. 생쥐스트는 로베스피에르의 측근이었다. 혁명이 전개되는 과정에서 자코뱅당은 이미 여러 차례 노선투쟁을 벌이며 이념적인 분화를 겪은 상태였다. 이제는 골수분자만 남았다. 저 밖에는 혁명에 반대하며 호시탐탐 반동의 기회를 엿보는 귀족들은 물론, 불안해하는 시민들이 있었고, 당 안에는 자꾸만 적당히 타협하려는 해당解黨분자들이 있었다. 이들 모두 자코뱅당으로서는 부담이 아닐 수 없었다. 이런 긴급한 상황에서 당통은 왜 혁명을 좀먹는 것일까? 로베스피에르와 그의 측근들은 혁명을 위해선 어쩔 수 없다고 생각했다. 일을 끝까지 밀어붙이지 않고 중도에 피곤을 느끼는 인사는 제거되어야 했다.

급진파 지도부는 국민공회 대의원들을 향해 역사적 진보의 필연성을 역설

할 필요가 있다고 판단했다. 생쥐스트가 연단에 올라 역사의 진보란 자연의 진화처럼 필연적일 수밖에 없음을 역설했다. 그는 혁명은 자연이라고 했다. 그리고 인류의 진보 역시 자연사적 발전과정에 해당한다고 했다. "보시오, 민중의 분노는 화산이 폭발하듯 일거에 분출되지 않았습니까? 이렇듯 혁명은 화산과 같은 것입니다! 그래서 한번 터지면, 자기 논리대로 굴러갈 뿐이지, 중간에 이 것저것 챙기면서 에둘러 가지 않습니다!" 그러므로 당통을 숙청하는 일 역시 자연사적 과정이라고 했다. 치르고 넘어가야 할 걸림돌. 혁명의 도도한 흐름이 그런 일로 꺾여서는 안 된다고 했다. 혁명가는 걸림돌을 제거하여 혁명이 궤도에서 이탈하지 않도록 해야 할 의무가 있다. 이런 입장에 있는 혁명가로서 그를 살려두는 것은 직무유기였다. 당통을 숙청하는 일은 따라서 자연에 순응하는 필연이었다. 생쥐스트는 당통을 탄핵하였다.

그런데 혁명은 정말 자연사적 과정인가? 참 낯설게 들리는 말이다.

혁명적 파괴

18세기에 혁명을 했던 사람들은 민중이라기보다는 신민臣民이었다. 하느님의 뜻을 잘 받들면 세상에서는 복을 받고 죽어서는 천당에 간다고 믿던 사람들이었다. 혁명이 일어났다는 것은 그런 이들이 지금 살고 있는 세상을 '뜯어고쳐' 좀 더 잘살아보겠다고 발 벗고 나섰다는 이야기이다. 그런데 잘살기 위해 지금 있는 것을 뜯어고치겠다고 나선 사람들은 자연의 부름을 받고 그랬던 것일까? 거부할 수 없는 자연적 본능이 그들을 움직여 '지금'을 파괴하라고 하였을까?

물론 그들은 좋은 일을 한다고 믿었을 것이다. 하지만 아무리 좋은 일을 위해서라고 해도 파괴는 파괴다. 그리고 이 혁명적 파괴는 앞에서 말한 예술의 파괴와 질적으로 다른 것이다. 혁명적 파괴는 반혁명세력을 목표로 한다. 한마디로 '옳은' 내가 '그른' 상대를 파괴하는 것이다.

반면 예술의 파괴는 자기파괴이다. 사회의 한 구석에 틀어박혀 이리저리 비틀린 삶을 사는 내가 인간이란 무엇인가를 반추하면서 그 반성의 결과를 자신에게 적용하는 행위이다. 자기 속에서 부정하고 싶은 부분을 내적으로 파괴하는 것이며, 따라서 이는 순수한 의식행위이다. 예술가에 의해 이러한 파괴가 의식 밖으로 나오면, 그때 '작품이 창작되었다' 는 말이 성립한다. '창작' 이란 바로 의식의 파괴가 현실에서 실재로 변환되는 과정에 대한 이름붙임이다. 역설이다. 하지만 혁명적 파괴에서는 이러한 역설이 성립하지 않는다. 있던 것을 정말로 없앤다. 들라크루아의 그림에서처럼 피를 부른다. 이때 나온 피는 곧 '피' 의 속성을 잃고 곧장 파괴된 덩어리만을 남긴다. 파괴의 결과는 주검으로 실재한다. 예술적 파괴는 허구에 실재를 입히고, 혁명은 실재를 파괴한다.

혁명을 위해 떨쳐 일어났던 사람들은 이러한 파괴를 의식했을까? 아마도 그들은 파괴가 나쁘다는 생각조차 못했을지 모른다. 인간의 자유의지로 엄청난 일을 해냈다고 스스로 대견해하느라 파괴의 결과를 속속들이 들여다볼 여유가 없었을지 모른다. 신이 아니라 인간이 세상에 대한 처분권을 직접 행사할 수 있다는 생각은 너무나 매력적이었다. 그래서 모든 사람들이 다 함께 잘사는 세상을 만들어보겠다는 야심을 품었다. 개인적인 야심이 아니었으므로, 이는 선善이었다. 당시 책을 좀 읽었다는 사람들은 이 선의를 역사의 추동력으로 전환시킬 수 있다고 확신하였다. 이 사실을 널리 알리기만 하면 되었다. 자신들이 그 일을 담당하겠노라 자처하였다. 당시의 식자층, 즉 계몽주의자들은 자유·평등·박애와 같은 보편적인 이념으로 사람들을 충분히 설득할 수 있다고 여겼다. 이런 일이 옳을 뿐 아니라 선하다는 이론을 부지런히 계발한 계몽주의자들은 무척 당당하였다. 낙관하였고 확신에 차 있었다.

계몽주의자들은 자신들의 입장이 올바르다는 절대적인 확신을 가지고 있었기 때문에 부차적인 문제들에 대해서는 그리 진지하지 않았다. 아니 저절로 해

결되리라 믿었다고 하는 편이 더 적절하다. 혁명의 주적만 물리치고 나면 더 이상 폭력을 쓰지 않아도 되리라 생각했을 것이다. 당시 혁명을 이끌었던 주체 세력은 피의 역사가 반복될 것이며, 그때마다 단두대가 필요할 거라고는 꿈에도 생각하지 않았을 것이다. 당시 그들은 단두대를 이념의 실현을 위해 필요한 '행동'으로 여겼음이 분명하다. 그래서 혁명의 주체세력은 단두대를 통해 지금의 이 혁명이 반드시 필요한 일이라는 사실을 만방에 알렸다. 그리고 성공했다. 단두대로 정당화되는 혁명.

물론 신분제사회의 폐단을 타파하고 능력 중심의 사회를 만들기 위해 혁명은 불가피했다고 할 수 있다. 그리고 신분제의 위계질서가 더 이상 작동할 수 없도록 신분제의 정점에 있던 구체적인 인격들을 한시바삐 단두대로 보낼 필요도 있었을 것이다. 하지만 시민혁명 이념의 보편성은 이로 인해 훼손되었다. 혁명이 불러온 폭력으로 인해 이념은 현실과 유리된 채 보편적 설득력을 상실할 위험에 직면했다. 이념의 실현을 뒷받침할 행동대는 곧잘 이념으로부터 이탈할 조짐을 보였다. 행동대란 원래 그런 것이다. 언제든지 대열에서 이탈할 소지가 있다. 폭력은 또 다른 폭력을 잉태하며 그 스스로의 논리에 빠질 위험을 내포하고 있었다. 혁명을 위한 행동대에 불과했던 폭력이 이념의 통제를 벗어나 그 자체가 목적이 되어 다시 또 폭력을 부르는, 폭력의 자기실현과정이 실제로 벌어진 것이다. 이러한 현상은 프랑스혁명 한번으로 그치지 않았다.

우리는 그동안 목적을 위해 일회적으로 채택된 수단이라던 폭력이 스스로 목적이 되어 자립하는 과정을 고통스럽게 수도 없이 지켜봐야 했다. 잘못된 방향으로 가는 '현재'가 초래하는 악을 제거하기 위해 현실을 뒤바꾸어야 한다는 생각은 항상 미래지향적일 수밖에 없다. 따라서 현재를 바꾸는 일에는 늘 거창한 미래가 약속되곤 했다. 혁명은 미래를 위해 현재를 뒤엎는 집단적 행위였고, 그러한 기획을 집행하기 위해선 항상 행동대를 필요로 했다. 그리고 불

합리한 현재를 바꿔 새로운 미래를 꿈꾸었던 20세기의 계몽도 이러한 사정을 바꾸지는 못했다. 사회주의혁명은 과거 18세기의 첫 실험이었던 프랑스혁명을 똑같은 방식으로 반복하였다. 행동대의 상징만 단두대에서 스탈린주의로 바꾸어놓았을 뿐이다. 왜 혁명은 항상 행동대를 불러들여 자신의 이념에 손상을 입히는 것일까?

동의하지 않는다면 단두대로!

현재의 모순을 해결하기 위해 혁명을 일으킨 당사자들에게 눈앞의 현실은 악이다. 이 악을 추방하지 않고 그냥 놔두면, 혁명의 이념은 실현될 수 없다. 이념이 힘을 발휘할 새로운 토대를 마련하기 위해선 기존의 힘을 파괴할 행동대가 반드시 필요하다. 그런데 이는 결국 돌고 도는 논리가 된다. 이 닫힌 논리는 혁명기 때마다 빠지지 않고 등장하였다. 그래서 우리의 이야기도 아까부터 반복되고 있다. 그렇다면 여기에서 생각을 전혀 다른 방향으로 바꿔보면 어떨까? 반복만큼 지루한 일도 세상에는 없을 테니까 말이다.

천진난만하게 들릴 수도 있는 질문을 해보자. 행동대가 필요 없는 혁명은 없을까? 이념 스스로가 자기성찰과 제어를 하면서 자신을 실현시켜가는 혁명 말이다. 이념이라면 최소한 그 정도는 되어야 자기실현이 역사의 목적이라고 주장할 수 있지 않을까? 이념의 자기실현이라는 거창한 역사철학을 제외하면, 예술은 행동대를 동반하지 않는 이념이라는 점에서 지금의 천진난만한 물음에 응할 자격이 있다. 그래서 이 책은 혁명 대신 예술이 어떻겠느냐는 이야기를 풀고 있는 중이다.

행동대가 필요하다는 것은 이념 스스로 자신을 관철할 만한 힘을 가지고 있지 못하다는 이야기가 된다. 일단 적을 내쳐야 자신의 구도대로 새로운 관계를 짜 나갈 수 있는 이념이라면 그 이념에게 독립성이나 자발성을 기대하기는 어

혁명에 의해 세워진 시민사회에서 구성원으로서 살기 위해서는 사회가 내민 계약, 말뿐인
자유에 동의해야 했다. 혁명의 대의에 동의하지 않는 자에게 남은 것은 단두대뿐이었다.
'동의 아니면 단두대'는 시민사회가 오랫동안 유지해온 이념이다.

럽다. 다시 말해 그런 이념은 혼자서는 아무 일도 할 수 없는, 그냥 관념에 불
과한 것이다.

시민사회는 자본주의를 기반으로 한다. 시민사회는 재화의 생산이나 분배
를 자본주의 세계체제에 위탁하고 있다. 현금계산과 화폐교환의 논리가 철저
하게 사람들 사이의 관계를 규정하고 있다. 이러한 시민사회에서 관념에 불과
한 이념이라면 대체 무슨 힘을 발휘할 수 있겠는가? 시민사회가 단두대를 상징
으로 삼아야 했던 까닭도 어쩌면 이런 사정 때문이었는지도 모른다. 시민사회
의 이념은 그만큼 무능했던 것이다. 자유·평등·박애는 사회를 구성할 만한

구속력을 가지고 있지 못했다. 그래서 항상 사람들을 구속할 행동대가 필요했고 수많은 사람들이 거듭 피를 흘려야만 했다.

자유·평등·박애를 구현할 사회를 만들자고 얼마나 많은 노력이 필요했는지 알리기 위해선 단두대만큼 좋은 상징은 없다. 하지만 이처럼 상징을 통해 자신을 끊임없이 선전해야 하는 사회는 그리 건강한 사회가 아니다. 이념의 실현을 방해하는 요인이 그만큼 많다는 반증이기 때문이다. 온갖 장애와 벽을 극복하며 앞으로 나아가야 하는 사회에서는, 의인들은 많이 나올지 몰라도 행복한 이들은 줄어든다. 구체제 인사들만 단두대에서 이슬로 사라진 것이 아니었다. 혁명의 진행과정에서 부적합 판정을 받은 이들 또한 단두대로 보내졌다. 단두대는 지금 진행되는 사회적 합의과정에 동참하지 않으면 제거될 수밖에 없음을 사회 구성원들에게 주입시키는 역할을 하였다. 그래서 시민혁명으로 이루어진 사회에서 사람들은 새로운 구성원으로 참여하겠다는 사회계약을 맺든가 단두대에 올라가 목을 내밀거나, 둘 중의 하나를 선택해야 했다. 이것도 선택이라면 선택일 수 있겠다.

그 이후에도 오랫동안 이런 현상이 이어졌다. 자본주의와 사회주의가 공존하던 시절에도 사회 구성원들은 체제를 선택할 자유를 누리지 못했다. 속해 있는 체제에 '동의 아니면 단두대'라는 공식은 오랫동안 이어졌다. 서구 시민사회의 자유는 구성원들에게 그리 넉넉한 선택지를 제공하지 못했다. '자유'라는 개념은 항상 사람들을 자가당착에 빠뜨렸다. 열린 의식을 가져야 한다고 한껏 부추겨놓고는, 현실적인 한계를 받아들이라고 강요하기 때문이다. 자유롭게 생각이나마 해볼 수 있는 게 모두 저 단두대 덕분이라고 윽박지르는 시민사회는, 그러므로 기만이다. 이런 사회에서 사는 근대인은 자기한계를 깨달음으로써 성숙한 시민이 된다. 그런 의미에서 근대인은 자기한계를 깨닫고 있는 인간이다.

선택의 자유가 아닌 절대적 자유를!

자유로운 사회를 꿈꾸며 혁명을 일으켰던 서구의 근대인들. 자신의 한계를 깨닫는 극단의 자유로움을 만끽했던 서구 시민사회 구성원들은, 그러나 실제로는 자유롭게 살지 못했다. 그들은 이 특권을 누리면서 오히려 부자유를 절감하였다. 자유는 타고난 지성을 사용할 용기를 가지는 데만 국한되었다. 그 다음부터는 모든 것을 그 사회의 구성원이 되겠다고 처음 계약하던 당시의 이념에 비추어 검토해야 했다. 결국 구성원들은 '동의 아니면 단두대' 식의 선택의 자유만 누릴 뿐이었다. 선택의 자유가 아닌 진정한 의미에서의 자유, 자신의 의지를 실현할 자유는 누릴 수 없었다.

그런 점에서 시민사회는 스스로를 부정하고 있다고 해야 할 것이다. 다시 말해 시민사회를 잉태한 이념은 자유인데, 정작 시민사회는 이러한 자유를 부정하는 잘못을 범하고 있다는 뜻이다. 그래서 어쩔 수 없이 구성원들에게도 자유를 부정하도록 강요한다. 지금도 돈과 권력, 도덕, 질서 등 자유와는 다른 논리가 시민의 자유를 유보하며 제한하고 통제하고 있다. 자유를 위해 피를 흘리고 이룩한 사회에서도 자유는 실현되지 않고 있는 셈이다. 그야말로 자기부정이 진리인 사회가 된 것이다. 이 자가당착적인 진리 때문에 시민들의 일상은 항상 어려움에 직면한다. 앞뒤가 안 맞는 일들이 매일같이 발생하기 때문이다.

그러나 시민들은 자신을 둘러싸고 있는 조건들에서 한 발짝도 벗어날 수 없었다. 틀에 박힌 삶이 계속되었다. 현실적으로는 옴짝달싹할 수 없는 처지였다. 하지만 그들은 자유롭게 생각할 수 있는 근대인이기도 했다. 자신이 현실에 묶여 있음을 자유로운 상태에서 인식하는 근대인들은 그래서 부자유와 자유의 관계에 대해 파고들었다. 부자유에서 자유로 나아가는 비상飛上을 꿈꾸었다. '선택의 자유'라는 이름으로 자유를 유보시키는 제약이 없는, 선택을 원천적으로 부정하는 자유를 찾았다. 만약 이를 현실에 실현시킬 수 있다면 그야말

로 시민사회의 자기부정으로부터 벗어날 수 있는 가능성이 될 것이다. 부자유를 절감한 근대인에 의해 지체 없이 새로운 영역이 설계되었다. 시민사회가 새롭게 발견한 영역은 바로 예술이었다.

예술의 포부는 원대했다. 예술은 '동의 아니면 단두대'와 같은 폭력을 휘두르지 않는다. 예술은, 자유가 외적인 폭력이나 강제에 의해서가 아니라 내면에 뿌리박고 실천되어야만 하는 것임을 말해준다. 그리고 이러한 자유의지에 기반한 내적인 호소력으로 폭력을 무력화시킬 수 있음을 사회적으로 납득시키고자 한다. 예술은 자유의 날갯짓을 통해 현실의 이분법에서 벗어나 새로운 보편에 이를 수 있는 가능성을 제시하겠다며 현란한 몸짓을 취했다. 근대 시민 예술은 시민사회의 현실에서 벗어나 자율적으로 존재하겠다고 공언하였다. 분열과 분화를 거듭하는 시민사회에서 예술이 보여주는 가능성은 참으로 매력적이었다. 그래서 시민사회는 예술에 자율성을 허락했다. 예술은 다른 것으로 환원될 수 없는 독자적인 세계가 되었다. 시민사회의 예술은 이러한 의지를 암암리에 키우면서 자신을 지켜왔다. 때로는 자가당착의 현실과 벗하면서 때로는 이러한 사회와 긴장의 끈을 놓지 않으면서 말이다.

하지만 예술의 이념 역시 이념의 한계를 벗어나지 못했다. 분열을 극복하고 정서적 그리고 정신적으로 통일을 이루겠다는 의지는 그래야 한다는 당위와 주장으로 머문 실정이다. 성공한 작품을 보기가 무척이나 힘들게 된 것이다. 물론 예술가들은 서로 저마다 독창적인 방식으로 자신이 이념을 추구하고 있음을 보여준다. 그러면 우리는 또 각자 나름대로 작품을 매개로 이념과의 소통을 시도한다.

자기파괴의 자유

시슬레Alfred Sisley, 1839~1899는 물과 땅과 하늘이 하나가 되도록 그렸다. 대상

들 모두가 제각기 자신의 고유한 속성을 버리고 화가의 붓끝에서 다시 태어났다. 화가의 붓은 대상을 자연으로 재탄생시켜 내었다. 물과 땅이 대상일 때, 그들은 뚜렷한 차이와 경계를 가졌다. 경계를 없애는 화가의 붓놀림에 의해 땅과 물은 '모든 것을 통합하는 자연'이 된 것이다. 대상으로서의 물과 하늘과 땅에는 통합하는 능력이 없다. 오직 통합이라는 자연의 이념을 실현하도록 화가가 대상에서 그 고유한 속성을 제거했을 때에야 가능하다. 자연은 예술작품이 됨으로써 비로소 자신의 본래 이념을 실현할 수 있게 되었다.

그렇다고 이 작품을 보는 근대 시민이 이 작품을 통해 '자연과 하나 되는' 체험을 하고 그래서 인간성을 회복하였노라 말하기는 어렵다. 시민 예술이 한창 전성기를 구가하던 19세기에도 사정은 마찬가지였다고 해야 할 것이다. 유명 화가들이 제시한 해법이 당시 사람들에게 그대로 통했다고 보기 어렵기 때문이다. 그리고 이제 이런 그림들은 21세기 자유시민의 눈높이에는 전혀 맞지 않는, '낡은' 예술이 되었다. 하지만 그래도 이 작품이 제시하는 근대 예술의 이념에 대해서는 그 실현 여부를 떠나 진지하게 생각해볼 필요가 있다. 인간성 회복이라는 근대 예술의 이념은 쉽게 내쳐질 만한 것이 아니기 때문이다. 아무래도 인류는 '인간성'이라는 단어를 완전히 폐기하지는 못할 것 같다.

그런데 정말로 자연에는 이분법적인 사유를 통합시키는 힘이 있는 것일까? 19세기 예술가들을 사로잡았던 이 생각으로 21세기를 살아도 되는 것일까? 시슬레의 풍경화를 대하니 왠지 어려울 것 같다는 생각이 든다. 너무 밋밋하다. 그렇다고 21세기의 '통합하는 자연'을 그린 풍경화를 보고 싶은 마음마저 거두어들여야 할까?

19세기의 화가 시슬레는 '통합하는 자연'을 그림으로 보여줄 수 있다고 믿었다. 그에게는 자연이란 통합된 세계였다. 그리고 이러한 '통합'은 그의 예술 이념이었다. 시슬레는 땅과 바다와 하늘이 통합된 작품을 통해 예술의 이념을

알프레드 시슬레, 〈루앙강의 운하〉, 1884. 물과 땅, 하늘이 하나가 되었다. 화가의 붓놀림에 의해 모든 것을 통합해낸 자연은 시민사회의 분열을 거슬러 예술의 이념을 구현한다.

구현하려 했다. 바꿔 말하면 그가 지닌 자연과 예술에 대한 이념이 창작의 원동력이 되어 작품으로 나타났다고 할 수 있다. 여기에서, 그의 통합된 자연은 시민사회의 분열을 거스르는 것이 된다. 시민사회는 새로운 사상, 새로운 직업, 새로운 명칭들이 끊임없이 등장하며 수만 갈래로 분화와 분열을 거듭하고 있었다. 시슬레의 작품은 이러한 시민사회의 분열을 거스르는 태도였다.

'통합하는 자연'을 예술작품으로 보여줄 수 있다고 믿은 예술가는 시슬레만이 아니었다. 작품을 통해 예술의 이념을 구현하겠다는 의지는 예술가들에게 있어 창작의 원동력이었다. 따라서 예술가들에게 '자연'은 시민적 분열을 거스르는 방법이자 태도였다. 그들은 시민사회의 경향인 분열을 거스르면서 작품을 창작하였다. 그야말로 우수수, 탁월한 작품들이 쏟아져 나왔다. 음악,

미술, 문학 등 장르를 가리지 않고 수준 높은 작품이 창작되어 인류의 문화적 자산은 유례없이 풍부해졌다. 사람들은 열광하였다. 시민사회가 예술을 필요로 한다는 사실이 거듭 확인되는 순간이었다. 시민의 일상은 평범하고 판에 박혀 있다. 일상을 영위하느라 바쁘기도 하다. 좋은 작품을 대하는 순간은 시민들이 평소 잊고 있던 자신을 새롭게 마주하는 놀라운 순간이다. 그것은 일상에서 벗어난 순간이기도 하다. 이런 순간은 예술가들이 왜 이념을 고집해야 하는가를 알게 해준다. 시민사회가 예술의 이념을 포기하지 않았기 때문에 예술가들은 다른 그 무엇으로 대체될 수 없는 예술의 자율성을 누릴 수 있었다.

시민사회는 자유·평등·박애의 이념을 기치로 살기 좋은 세상을 만들겠다고 하면서 폭력을 행동대로 불러들였다. 그러나 처음부터 그럴 의도는 아니었을 것이다. 일이 그렇게 진행된 것이고, 무엇보다도 뭔가 더 잘해보겠다는 의지에 사로잡혀 그런 결과를 초래했다고 봐야 한다. 그렇다면 다른 사회 발전의 이념과는 다른 토대 위에서 출발한 예술은 어떠해야 하는가? 절대적 자유의지를 구현하겠다고 하는 예술의 이념은 어떻게 실현되어야 하는가?

무엇이 제일 중요한가는 이미 명백해졌다. 그것은 절대로 '제3의 행동대'를 동원하지 않는 것이었다. 다시 말해 예술이 아닌, 제3의 그 무엇이 예술의 이념을 전파하거나 강요하도록 해서는 안 된다는 것이었다. 예술작품 그 자체가 이념을 직접 실현해야 했다. 물질과 이념이 하나가 되는 화학작용을 거치면, 작품은 이념이 될 것이다. 여기에서는 관념론과 유물론의 경계가 무의미해진다. 예술작품은 이념이 행동대의 도움을 받지 않고 현실에서 자신을 구현해내는 경우도 있다는 사실을 몸소 증명한다. 돕겠다고 나서는 도우미가 있다면, 단호하게 물리쳐야 한다.

근대 시민사회에서 무언가를 개선하겠다는 의지를 관철하려면 항상 도우미가 필요했다. 그 이유는 너무도 명쾌하다. 개선의 방향이 자기 자신이 아니라

상대방이기 때문이다. 다시 말해 개선시키려 하는 것은 '나' 가 아니라 '상대방' 이다. 이를 위해선 상대방의 뜻을 바꿀 말이나 권력, 조직, 돈과 같은 도우미가 필요하다.

지금보다 더 잘되도록 주어진 조건에서 항상 무언가를 선택해야 하는 삶은 절대 자유로울 수 없다. 뭔가를 선택해야 하는 삶은 늘 일정한 조건을 전제로 한 것이기 때문이다. 선거에서 투표를 한다는 것이 자신의 생각과 완전히 일치하는 사람을 고르는 것이 아니라 이미 후보로 나와 있는 사람들 중에서 선택하는 행위인 것처럼 말이다. 주어진 조건에서 벗어나기는커녕, 조건의 늪에 더 깊이 빠져들기 십상이다. 그래도 여전히 시민사회 구성원들은 부족한 점을 개선하기 위해 주어진 조건 중 가장 유리한 것을 선택하면서 사는 것을 자유로운 삶이라고 여기고 있다. 하지만 이것은 자유로운 삶이 아니다. 진정한 자유를 누리지 못하고 있는 것이다. 그러므로 현실을 개선하겠다는 의지를 포기할 수는 없는 일이다. 포기는, 살지 않겠다는 말이기 때문이다. 개선하지 않으면 삶도 없다. 이 또한 진리 아니겠는가.

자유는, 개선하겠다는 의지 자체를 포기하는 방식으로 이루려 해선 안 된다. 자유롭게 살려면, 개선하겠다는 의지를 포기해서 삶을 포기하는 방식이 아니라, 개선의 의지를 포기하려는 생각을 포기하지 않을 방도를 모색해야 한다. 현재와 같은 자본주의 현실에서는 오직 이것만이 절대자유의 관념을 유지하는 길이다. 찾아 나서면, 예술이 거기에 있다. 현실을 지금보다 더 나은 상태로 만들어보겠다는 의지가 예술작품에서 부정되는 경우, 즉 선택의 자유가 아니라 절대자유를 현실에서 실현하는 경우, 시민적 자유의 당착은 끝난다. 이런 방식으로 예술은 근대 시민사회의 이념이 빠져버린 당착의 고리를 끊는다. 예술은 일단 자신이 절대적 자유에 대한 의지를 가지고 있음을 절대적으로 의식하고 있어야 한다. 이를 실천하는 일은 앞에 주어진 소재, 처분당하기만을 수동적으

로 기다리고 있는 소재를 파괴(인위적으로 조작)하는 것이다. 파괴하는 가운데 자신이 자유의지를 가지고 있음을 증명하는 것, 그것은 창작이다.

따라서 예술작품의 창작은 현실의 다른 유용한 행위와는 구별된다. 설령 창작행위가 노동이되더라도 다른 노동과는 질적으로 다르다. 독특한 노동이지만, 쓸모없는 행위도 아니다. 쓸모가 없지 않으나, 쓸모 있는 것을 만들어 내지도 않는 그 독특함 때문에 창작행위는 현실에서 그 가치를 인정받는다. 예술작품은 우리의 일용할 양식도 아니고 일상의 삶에 꼭 필요한 필수품도 아니며 삶을 편리하게 하는 도구도 아니다. 오히려 거추장스럽고 불편하기까지 하다. 그러나 예술작품을 가지고 현실의 유용함을 따지는 것은 아무런 쓸모가 없다.

온 사회가 '건설'을 미덕으로 여기며 여기저기서 도로를 뚫고 아파트를 세울 때 예술은 '파괴의 미학'을 내세워야 한다. 사람들이 자연 그 자체가 무가치하기 때문에 집을 세우고 다리를 놓으면 가치 있는 곳이 된다며 온통 건설에 매진할 때, 예술은 이를 고발하며 다른 생각을 내비쳐야 한다. 이렇게 해서 예술은 유용하지 않지만 그 때문에 일상의 틀로부터 벗어나 무한한 가능성을 지닌 자유로운 것이 되고, 그래서 시민사회에서 쓸모 있는 것이 된다. 예술은 항상 쫓기면서 자기를 잊고 살아가야 하는 사람들에게 그래도 절대적인 자유에 대한 갈망을 잃지 않았음을 확인하는 순간을 제공한다. 예술은 그렇게 있으면 된다. 결국 예술은, 자유를 부정하는 근대사회에서조차 그것이 계속하여 추구할 만한 이념으로 남을 수 있도록 하는 사회기관이다. 시민사회에서 이런 일을 할 수 있는 것은 예술밖에 없다. 쓸모없음으로써 남다른 쓸모를 과시하는 것, 그것이 예술이다.

마르셀 뒤샹, 〈자전거 바퀴〉, 1913. 자전거 바퀴는 땅에 닿아야 속도를 내서 유용함의 미덕을 발휘할 수 있다. 그러나 지금 바퀴는 허공에 솟아올라 속도를 불구로 만들고 있다. 바퀴의 속도가 현실에서 불러올 파괴를, 바퀴는 자신을 불구로 만듦으로써 부정한다. 예술적 파괴의 수고스러움은 현실적 파괴의 야만을 드러낸다. 예술작품은 현실의 야만성에 대한 지시자다.

자율

한 개인이 머릿속의 사유활동에 대해 스스로 결정권을 행사할 수 있는 상태를 자유라고 한다면, 자율은 의식만이 아니라 몸과 마음의 자기결정권을 일컬을 것이다. 따라서 존재 전반의 문제이며, 직업 등을 비롯해 먹고사는 일을 해결하는 방식까지 포함한다. 이렇게 본다면, 시민사회에서 자율적인 삶을 꾸린다는 것은 거의 불가능하다. 겨우 직업과 분리된 사생활 영역에서 자율적인 관계를 꾸려가거나, 부분적인 조율 정도를 기대해볼 수 있다. 그럼에도 이사도라 덩컨Isadora Duncan, 1877~1927은 현실에서 자율적인 삶을 살았다. 무척 회귀한 경우였다. 괴테도 할 수 없었던 일이다.

괴테와 덩컨의 차이

괴테는 국사國事에 골머리를 써야 했고, 궁정 부인네들의 비위도 맞추어야 했다. 그가 오늘날의 국가정보원과 같은 조직에 매우 깊이 관여했다는 사실이 탄생 250주년 기념행사가 진행되던 무렵 언론에 공개된 적이 있었다. 괴테는 자신을 현실에 관철하는 방식을 예술과 정치로 나누었던 것이다. 하지만 덩컨은

나누지 않았다. 그야말로 '예술가의 삶'을 살았다. 물론 기량이 뛰어났고 또 시대를 잘 탔다는 사정도 있었다. 덩컨이 활동했던 시기는 문화사적으로 근대의 정점Klassische Moderne으로 분류된다. 괴테와 다를 수 있었던 조건을 한 가지 타고난 셈이다. 괴테는 근대의 초엽에 활동하면서 예술이 자율성을 보장받아야 한다는 이념을 세우기 위해 노력해야 했지만, 덩컨은 그런 생각이 어느 정도 일반화된 시기에 활동했다. 덩컨은 예술로 생계를 해결했음은 물론, 자신의 예술 이념을 실현하는 데 필요한 물질적 후원도 얻을 수 있었다. 덩컨은 예술과 삶과 인격을 일치시켰다. 이 세 가지를 분리시킬 수 없음이 덩컨에게는 너무도 명백했다. 하지만 1, 2차 세계대전을 겪으면서 덩컨식의 자율은 현실적으로 실현 불가능함이 입증되었다. 마침내 덩컨은 예술과 삶 모두를 한꺼번에 잃었다. 덕분에 덩컨은 이념을 포기하지 않은 상태에서 예술을 그만둘 수 있었다. 덩컨에게 삶과 예술을 분리시키지 않을 기회가 사고로 찾아왔다고나 할까? 결국 덩컨은 예술이 어떻게 삶과 하나가 되는지 몸소 증명한 경우가 되었다.

"예술은 생의 혼돈과 부조화에 정돈과 조화를 주는 것이다."[26]

이런 생각을 바꾸지 않은 채, 삶과 예술을 일거에 그만둘 수 있었던 덩컨은 죽음마저도 자율에 통합시켰다. 삶 속에서 자율이 실현되었다면 더 좋았겠지만, 세상은 그런 자율을 이 탁월한 예술가에게마저 허용하지 않았다.

이사도라 덩컨의 춤 인생에서 가장 결정적인 사건은 그리스 여행이었다. 1877년 샌프란시스코에서 태어나 춤으로 돈을 벌 생각을 품고 시카고로 떠나기까지, 17년 동안 덩컨은 바다를 보며 살았다. "열쇠만 발견한다면 내가 거기 들어갈 수 있도록 운명지어진 보이지 않는 세계가 있다는 어떤 느낌"으로 가

난에 맞섰다. 소녀 덩컨은 물결치는 바다를 통해 감정이 일렁이는 내면 세계를 발견하였다. 태평양의 물결은 덩컨의 춤사위로 이전되었다. 자연스러움이 몸에 배었다.

자연아自然兒 덩컨에게 발레는 너무 딱딱했다. 딱딱한 것은 비인간적인 것이었다. 그녀는 발레가 틀에 박힌 움직임만 나열한다고 비난했다. "우리의 감정과 몸이 정형화된 규칙만을 알게 되면 차츰 본성을 잃어갈 것이다. 마음을 풀고 몸이 마음대로 움직이도록 두면, 인간의 몸과 마음은 스스로 자신을 깨닫는다. 몸과 마음에게 자신의 권리를 회복할 기회를 주어야 한다." 어린 소녀는 자연스러운 리듬으로 몸과 마음이 서로 화합하는 경지를 춤으로 보여주겠다고 마음먹었다. 바닷가에서 뛰어 놀다가 자신보다 더 어린 아이들에게 제대로 움직이는 법을 가르치기 시작한 덩컨은 14세에 학교를 그만두었다. 시간이 아까웠기 때문이다. 대신 공립도서관에서 빌린 책을 열정적으로 읽었다. 그리고 새로운 지식 세계를 접했다.

시카고로 간 덩컨은 다시 문명의 중심지, 뉴욕으로 이동하였다. 하지만 그녀는 또다시 런던으로 떠나야 했다. 비록 가축수송선을 타고 갔지만, 1898년의 출발은 이사도라 덩컨의 춤이 문명의 꽃인 예술로 열매 맺기 위해선 어쩔 수 없는 운명이었다. 문명의 출발지인 그리스로 가야 했기 때문이다. 런던은 매우 적절한 경유지였다. 파리를 통해 유럽 대륙에 진입한 그녀는 다시 헬레니즘의 땅, 그리스로 갔다.

"올리브 숲의 요정과 춤추는 물의 요정에 둘러싸여 격해졌다가 아침 햇빛에 반짝이는 신전을 바라보면서 침묵을 지켰다." 그녀는 아크로폴리스에 올라 아테네 여신에 대한 최초의 순수한 찬미를 마음에 새겼다. 그리고 아크로폴리스가 세워지기 수천 년 전 그곳을 오르내리던 양떼와 목동의 발자국을 찾아 나섰다. 완전한 땅, 헬라스(고대 그리스인이 자기 나라를 부르던 말)에 도착했기 때문에

더 이상 방랑의 욕심은 없었다. "그때, 그 인생의 아침에 아크로폴리스는 우리에게 모든 기쁨, 모든 영감의 원천이었다." 땅을 사서 그곳에 신전을 짓고 식구가 모두 그곳에서 평생을 살 작정을 했다. 아름다운 시절이었다.

은행 잔고가 바닥날 즈음, 덩컨은 새벽에 혼자서 아크로폴리스를 찾았다. 디오니소스 극장에서 춤을 추면서 이제 끝내야 한다는 생각을 했다. 파르테논 신전 앞에 서자 그동안의 꿈이 물거품처럼 꺼지는 느낌이 들었다. 그녀의 생각은 이런 것이었다.

이사도라 덩컨은 예술과 삶, 인격을 일치시켰다. 덩컨에게 넘어야 할 장애는 단 하나, 인류가 근원에서 떨어져 나온 이래 계속 흐른 시간뿐이었다. 파르테논 신전에서 춤을 추는 덩컨.

"우리는 현대인 이상의 어떤 것도 아니며, 될 수도 없다는 것을 깨달았다. 내가 서있는 이 아테네의 신전은 다른 시대에서 다른 빛을 발했던 곳이었다. 나는 결국 스코트—아일랜드의 피를 이어받은 미국인에 지나지 않았다."

사흘 뒤, 덩컨 가족은 그리스를 떠나 오스트리아의 빈에 도착했다. 그리고 수천 년의 세월을 뛰어넘어 그 옛날 그리스의 아름다움에 도달하려 했던 1년간의 노력에 마침표를 찍었다.

자연, 그 위대한 축복

덩컨의 그리스 여행은 근대 예술의 뿌리를 찾아 직접 몸을 움직인 행적이었다.

자연아 덩컨이 안티케의 유적지에서 자신이 현대인임을 자각했다는 고백은 진정한 천재의 면모를 고스란히 엿보게 하는 대목이다. 발레가 고전주의의 이상을 박제된 틀 속에 가두어놓았음을 직감했던 자연아 덩컨. 이 율동의 천재에게는 자연스러움의 근원으로 거슬러 올라가고 싶다는 절박함이 있었다. 근원에 가면 모든 것이 다 저절로 해결될 것 같았다. 하지만 문명이 처음으로 흘러나왔던 진원지에는 수천 년의 시간이 두텁게 쌓여 있었다. 덩컨은 그 시간을 본 것이다.

덩컨의 출발지가 태평양이라는 자연이었음은 예술을 위한 축복이었다. 덩컨은 굳이 근원을 파헤쳐볼 필요가 없었다. 그 자신이 안티케라는 문명의 근원보다 더 근원이랄 수 있는 태평양을 몸에 담은 지 이미 오래였기 때문이다. 덩컨의 몸은 직관적으로 근원을 향하고 있었다. 덩컨의 몸은 예술이 나가야 할 방향을 가리키는 나침반이 되어 도도한 물살을 일으킬 것이었다. 아테네의 신전에서 근원 대신 시간을 인식한 천재는 몸속에 내장된 나침반을 작동시키기 시작한다. 시간을 보기 전에는 이 나침반의 가치를 잘 몰랐다. 시간은 계속 흘러왔고 앞으로도 흘러갈 것이지만, 나침반의 바늘이 가리키는 방향을 놓치지만 않으면 시간과 함께 흐르면서도 근원과 연결될 수 있었다. 자연아 덩컨은 몸이 지시하는 대로 시간 속에서 움직임을 실현하면 되었다.

만약 덩컨이 현대인으로서의 자기확인을 통과하지 못했다면 어떻게 되었을까? 시간을 고대에 고정시킨 근본주의자가 되었거나, 몸속의 나침반을 느끼지 못해 시간의 흐름에 굴복한 연예인이 되었을 것이다. 시간에 굴복당한 몸은 쾌락의 도구로 전락한다. 순간의 유행과 가벼움에 몸을 맡길 뿐이다. 몸의 자연은 고전의 이상에 방향을 맞추고 시간의 흐름을 타며 마음껏 자신을 펼칠 때까지 흘러야 한다. 흘러가다가 많은 이웃들을 만나면 예술사에 새로운 패러다임을 하나 보탤 수 있을 것이다. 덩컨은 거기까지 갔다. 거칠게 요동치

는 시간, 20세기라는 낯선 물살 앞에서 상실위기를 맞은 몸의 자연을 구출하려고 노력했다. 20세기는 바야흐로 기술문명의 야만적 승리를 약속하고 있었고, 인간의 몸을 기계의 부속품으로 변환시키는 작업에 박차를 가하고 있었다. 덩컨은 분석하는 이성이 몸을 자기 멋대로 휘두르는 세태가 도래함을 직감했다. 몸의 자연을 회복시켜야 한다고 판단했고, 몸이 근원의 흐름을 타도록 조치했다.

이사도라 덩컨의 성공은 20세기 초 유럽의 지성과 예술이 거둔 승리이기도 하다. 근대사회를 앞에서 조망해주던 예술가와 문필가들이 없었다면 덩컨의 타고난 나침반은 쓸모가 없었을 것이다. 예술작품을 세상에 내놓으려면 나침반의 바늘을 정확하게 인지하는 안목과 시간의 흐름을 탈 줄 아는 감수성이 있어야 했다.

자연아로 유럽에 건너온 덩컨은 런던과 파리의 박물관과 미술관에 매료되었다. 잠잘 곳과 먹을 것이 없는 상태에서 대도시의 자연아로 떠돌면서도 대영 박물관과 루브르 박물관에서 풍족한 시간을 보냈다. 국립도서관도 발견하였다. 독서를 하다가 루소Jean Jaques Rousseau, 1712~1778와 휘트먼Walt Whitman,1819~1892, 니체Friedrich W. Nietzsche, 1844~1900가 자신의 영원한 무용 선생임을 확인하였다. 예술과 문예에 관심 있는 상류층 인사 및 재력가들과 교류를 시작한 뒤 그들의 도움을 받기도 했다. 덩컨은 20세기 초 문명의 심장부에서 자신에게 제공되는 모든 것을 남김없이 섭취했다. 뮌헨과 빈, 그리고 부다페스트에서 베를린까지, 유럽의 주요 도시들을 모두 섭렵하였다. 덩컨의 자서전에는 『순수이성비판』독서에 관한 이야기도 나온다. 그가 칸트의 책을 직접 읽었는지는 알 수 없지만, 1920년대 유럽 예술계의 분위기를 알 수 있는 대목이다. 원전은 예술가들에게도 중요했던 것이다. 원전을 접해본 예술가들은 뿌리 깊은 내면의 나무를 키워갈 수 있다.

자연아 덩컨은 이제 세련되었다. "의지를 작동시키지 않고, 최초의 움직임의 무의식적 반응"으로 "일련의 움직임을 발견해내는 꿈"을 키웠고, "비탄의 춤에서 흘러나오는 슬픔이나 향기처럼 흘러내리며 꽃잎처럼 펼쳐지는 사랑의 움직임 등이 그 최초의 움직임에서 태어나"도록 하였다. 그래서 마침내 음악의 힘을 빌리지 않고 순수하게 움직임만으로 내면의 감정들을 표현할 수 있게 되었다. 음악에 종속되지 않은 춤을 출 수 있게 됨으로써 덩컨은 음악과 무용을 대등하게 결합한 예술가가 되었다. 이는 인간의 감정이 구시대의 틀을 벗고 독자적인 형식을 취했음을 뜻한다. 형식은 거듭 새롭게 태어났을 때, 자연과 스스럼없이 결합할 수 있다. 흐르는 자연을 정지시키지 않고 보여줄 수 있어야 하기 때문이다. 예술이 구현하는 조화는 끊임없는 자기혁신의 결과이다. 자연아 덩컨은 드디어 새로운 형식을 거머쥐었다. 현실적으로도 엄청난 성공을 거두었다. 삶도 풍족해졌다.

덩컨은 삶에서도 내면의 자연과 사회적 형식을 '자연스럽게' 조화시키려고 했다. 그러나 시민사회는 관습의 그물망에 갇혀 딱딱하게 굳어 있었다. 발레와 같았다. 덩컨은 삶에서도 정형화된 규칙들을 배격하였다. 그녀에게는 자연에서 출발하는 삶을 사는 것이 너무도 당연하였다. 사랑 역시 인간을 근원으로 되돌려 주는 행위였다. 시민사회에서 산다고 본질적인 문제를 외면해서는 안 되기 때문이다. 하지만 함께 근원을 본 남자와 여자는 끝까지 같이 갈 수 없었다. 시민사회가 떼어놓기 때문이다. 첫사랑의 남자가 덩컨에게 말했다. "뭘 하다니? 당신은 매일 극장에 나와서 내가 연기하는 걸 보고 내 대사 연습에 대사도 받아주고 내 공부하는 것도 도와주고." 자연아 덩컨에게 이처럼 낯선 요구도 없었다. 그래서 발레의 틀을 밀어내듯, 여성의 사회적 역할을 털어버리고 아테네의 신전을 찾아간 것이었다.

이사도라 덩컨은 20세기 시민사회를 사는 여성들에게 만연되어 있는 병, 내

적 분열을 몰랐다. 무용가로 춤을 출 때나 여인으로 사랑을 할 때나 항상 근원에서 시작하곤 했다. 덩컨이 넘어야 할 장애는 단 하나뿐이었다. 그것은 인류가 근원에서 떨어져 나온 이래 흐른 시간이었다.

내부 자연이라는 나침반

시간의 흐름은 갈수록 빨라지고 있었다. 지식인들 사이에는 인류가 길을 잃고 우주의 미아가 될지 모른다는 위기감이 떠돌던 시절이었다. 그래서 자연이 시간의 흐름을 타도록 하여 늘 새롭게 모습을 드러내고 현실에서 실현되도록 해야 한다는 생각이 지배적이었다. 20세기 초반에도 시민사회는 여전히 이 자연의 요청을 받아들여 예술이 꽃피도록 해주었다. 하지만 사랑은 거기에서 제외시켰다. 사랑과 결혼을 동의어로 만들었다. 감정과 제도가 일치하지 않는다는 사실을 모르지 않았으면서도, 외면했다. 아마도 두려웠기 때문일 것이다. 감정이 온전하게 흐르는 세상을 감당할 능력이 없음을 자인하고, 결혼이라는 제도를 통해 근원에의 회귀본능마저 완전히 말살하려는 책략을 부리고 있었다. 그래서 덩컨은 시민적 삶을 받아들일 수 없었다. 삶을 예술에서 분리하면 예술도 기예로 전락할 뿐임을 천재적인 직관으로 터득하고 있었다. 삶은 예술과 하나여야 했다. 그럴 수밖에 없는 것이, 모두가 내적 자연에서 출발해야 하기 때문이다. 사랑은 이 내적 자연을 근원에서 퍼 올리는 행위였다. 덩컨은 그런 사랑을 하면서 살았다. 근원에 닿은 자연은 맹목일 수 없다. 그리고 절대로 퇴락하지 않는다. 출발지의 생명력이 여전하기 때문이다. 자연이 새로운 힘을 얻어 다시 싱싱해지는 한, 덩컨은 삶도 예술과 마찬가지로 꾸려갈 수 있었다. 덩컨은 내부의 나침반에 의지하여 비바람 몰아치는 삶의 바다를 도도하게 헤쳐 나갔다.

덩컨의 천재성은 제한된 극장의 무대 안에 머물 수 없었다. 천재의 야심은

지식인들의 살롱을 넘어 혁명의 광장으로까지 나갔고, 연단도 필요했다. 몸을 구출하는 무용을 모두가 나눌 수 있어야 한다고 생각했기 때문이다. 이 대중적인 요구 앞에서 덩컨의 나침반은 비틀거리기 시작하였다. 당시 예술은 아직 기술적 복제를 모르던 시절이었다. 존재의 근원을 가리키는 나침반을 따라 엄청난 긴장을 감수하면서 홀로 가야 하는 길이었다. 근대는 이러한 개별적인 긴장을 예술에 일임하였다. 근대 예술은 개별적임으로써 사회적일 수 있었다. 그러나 덩컨은 근대라는 시대적 제약도 넘어서고자 하였다. 개별적인 것이 그대로 사회적인 것이 되어야 한다고 주장했다.

덩컨이 학교를 세워야겠다고 생각한 것은 이러한 배경에서였다. 어린 소년 소녀들에게 자신의 춤사위를 전수하기 위해서였다. 학생들이 잘해준다면 자신의 예술 이념을 실현할 수 있다고 믿었다. 독일과 프랑스에서 수십 명 규모의 학교를 꾸렸지만 성에 차지 않았다. 학교는 사회제도였고, 꾸려가려면 돈이 필요했다. 그런데 자본주의 사회에서 돈은 늘 앞뒤가 안 맞았다. 게다가 돈 많은 애인이 아무리 헌신적으로 도와준다 해도, 전쟁을 피할 도리는 없었다. 중년기에 접어든 덩컨은 아마도 사회적인 후원자가 필요하다는 생각을 했던가 보다. 볼셰비키혁명을 치른 소련에서 초청장이 오자 흔쾌하게 응했다. 학생 천 명을 수용할 수 있는 학교를 언급한 초청이었다. 하지만 덩컨은 이런 대규모의 학교를 지원해줄 사회의 성격에 대해서는 아무것도 알지 못했다.

인류 역사에 처음으로 '대중'이 등장하던 시기였다. 자본주의가 발전하고 파시즘이 등장하는가 하면 사회주의혁명이 일어나며 세계대전으로 치닫고 있었다. 미국과 소련이 세계의 패권국으로 비상하면서 유럽은 주변부로 밀려났다. 유럽의 개인주의 문화와 근대 예술도 새로운 상황에 직면하며 적지 않은 혼란을 겪고 있었다. 덩컨은 상황 변화에 즉흥적으로 반응하였다. 그녀가 늘 해오던 대로였다. 소련과 미국, 두 곳에서 모두 성공하고 싶었다. 덩컨은 당이

주도하는 집산주의 문화이든 자본의 지배를 받는 대중문화이든 인간은 모두 동일한 욕구를 갖는다고 생각하였다. 움직이고 싶은 욕구, 움직이면서 내면의 자연을 회복하고 싶은 욕구는 누구에게나 있다고 여겼다. 자기확신이 강했던 만큼 시대의 흐름에는 둔감했다.

덩컨의 나침반은 새롭게 등장한 대중의 바다를 헤쳐갈 수 없었다. 그건 근본적으로 달라진 물살이었다. 미국 무대에서 라마르세예즈(프랑스혁명가이자 현대 프랑스 국가)를 추고는 그 헛헛함을 브라질 카페에 모인 사람들과 나눈 일체감으로 상쇄하였다. 소련에서는 혁명기념일에 집체적인 무용도 선보여야 했다. 두 곳 모두에서 실패할 수밖에 없었다. 실패가 시작된 언저리에서 덩컨은 다시 한번 비상을 시도했다. 러시아 농촌의 순박한 정서를 노래했던 농촌 시인 세르게이 예세닌Sergei A. Yesenin, 1895~1925을 만났다. 그는 자연의 화신이었다. 덩컨은 이 젊은이를 통해 문명의 바다에 자연을 띄워보고자 하였다. 자신이 젊었을 때 했던 일을 젊은 시인이 다시 한번 하기를 바랐다. 그리고 성심껏 도왔다. 하지만 덩컨은 예세닌이 사회주의혁명이라는 훨씬 더 거친 바다에서 표류하고 있다는 사실을 잘 몰랐다. 러시아의 혁명가들은 민중의 자발성 보다는 당 조직에 의지해 사회구조를 뒤바꿔보겠다는 의지를 표명하고, 온 나라를 뜯어고치던 중이었다. 이런 인위적인 실험기에 순박한 농촌 시인은 당최 방향을 잡을 수 없었다. 예세닌은 술에 빠져 있었다.

제2차 세계대전을 향해 치닫고 있던 인류는 자연을 회복하고 받아들이겠다는 여유를 가질 수 없었다. 인류의 문명은 자연으로부터 너무 멀리 떨어져 나온 상태였다. 자연, 근원, 본성이라는 것들에 대해 근본적으로 재검토해야 하는 시대가 온 것이다. 문명은 자연과 얼마나 화합할 수 있는가? 자연의 흐름을 잃지 않는 문명사회는 실현가능한가? 이러한 물음과 더불어 근대 이래로 가꾸어오던 예술의 이념 역시 의문에 부쳐졌다.

이사도라 덩컨은 예술의 가능성을 보여주는 삶을 살았다. 하지만 이념의 차원에 머문 가능성이었다. 천재가 나서서 이념을 실현하겠다고 하자 이에 부응하여 매우 우호적인 조건들이 제공되었던 한때가 있었고, 탁월하고 매력적인 무용가에 의해 한번 유감없이 올라가볼 수 있었던 것이다. 새 시대가 되어 더 이상 그런 조건들을 찾을 수 없게 되자, 덩컨의 삶도 예술도 무너졌다. 하지만 덩컨은 우리에게 한때 가능했던, 그래서 실현되었던 이념을 전수해주었다. 현대 예술은 여기에서 새롭게 출발하였다.

시민적 계몽의 당착

18세기, 그러니까 독일이 민족국가로의 통일(1871)을 이루기 전 가장 강력했던 군주국 프로이센의 왕 프리드리히 2세Friedrich II, 1712~1786는 황태자 시절 왕이 될 운명을 거부하기로 결심하고 친구와 이웃 나라로 도망쳤다. 그러나 그들은 곧 체포되었다. 부친은 황태자가 보는 앞에서 친구의 목을 잘랐다. 그리고 아들에게 선택지를 내밀었다. 아들에게는 친구를 따라 죽거나 왕이 될 수 있는 '자유'가 주어졌다. 명민하고 다감했던 청년은 유능하지만 변덕과 자기 역증에 시달리는 왕이 되었다.

왕은 누구보다도 시대를 잘 이해했다. 그로 인해 계몽절대군주라는 신조어가 만들어졌다. 그는 대신들과 백성들에게 자신의 역할을 설명하는 친밀함까지 보였다. 왕은 국가라는 기계가 잘 돌아가도록 지휘하는 총책임자라는 그의 일성—聲 앞에 모두 머리를 조아려야 했다. 문예 대신 기계를 돌봐야 하는 자신의 신세를 늘 한탄했지만, 직무를 소홀히 하지는 않았다. 대왕의 칭호를 얻었고, 존경과 애정을 누렸다. 신하들에게 종종 플루트 연주를 들려주던 왕은 직접 작곡도 하였다. 후손들은 그 악보를 지금까지 잘 보관해오고 있다. 또 상수

시Sanssouci 궁전에 계몽 철학자 볼테르Voltaire, 1694~1778를 모셔다 더불어 철학을 논하였다. 근대 시민사회로 나가는 첫 길목에서 독일은 철학과 문예로 세련된 절대군주를 갖게 되었다.

이 세련된 왕은 주변국들과의 패권 다툼에서도 뒤지려 하지 않았다. 전쟁 능력과 생산력 증대를 위해 백성들을 가차 없이 동원하며 부국강병책을 썼다. 절대군주가 개발독재를 추진하면, 당연히 효과도 많고 백성들로부터 칭송도 받는다. 개발의 필요성을 계몽의 언어로 표현할 줄 알았던 18세기의 독재자. 그에 대한 예우는 오늘날까지도 계속된다.

프리드리히는 1740년 6월 22일자 편지에서 이렇게 말한 적이 있었다.

"종교들은 모두 용인되어야 한다. 왜냐하면 누구나 이 땅에서 자기 나름으로 행복하게 살아야 하기 때문이다."

신성로마제국의 신민들은 차츰 종교의 자유, 그리고 행복추구권 등이 자신들과 아주 동떨어진 일만은 아닐지도 모른다고 생각하기 시작했다. 대대손손 농노로 살아왔던 그들이었다. 이제 그들은 산업화의 물결에 떠밀려 임노동자가 되어가고 있었다. 세상이 변하고 있으니 자신들도 변하지 않을 수 없었다. 온갖 고초를 겪으면서 개발의 성과도 조금씩 누렸다. 그러자 계몽의 약속과 이상이 구체적으로 눈앞에 들어왔다. 올바른 선택을 하면서 열심히 노력하면 정말로 행복해질 수 있을 것 같았다.

돌아보면 참으로 긴 세월 동안 하나뿐인 하느님을 두고 신교파와 구교파가 갈라서서 자신은 옳고 상대는 틀리다고 우겨왔다. 정말 오랫동안 엎치락뒤치락 피비린내 나게 싸워왔다. 하지만 종교를 고를 수도 있다는 생각은 털끝만큼도 해본 적이 없었다. 그런데 프리드리히의 말대로라면, 이제부터는 자신의 행복을 찾아 종교를 골라서 믿어도 된다는 이야기가 아닌가! 이런 어마어마한 일이 가능할 수 있을까? 인간의 선택으로 종교를 결정한다면, 당장 벌이나 내리

는 건 아닌지, 이만저만 의심스러운 일이 아니었다. 여태껏 하느님이 인간을 선택하는 것이라고 생각해왔던 까닭이다. 하지만 이제부터는 행복이 지상명령이라고 대왕께서 몸소 말씀하시지 않는가!

물론 왕들이 1648년 베스트팔렌 조약에 서명한 이래로 유럽 각국은 보다 자유롭게 종교를 선택할 수 있었다. '30년 전쟁'이라는 종교전쟁을 벌이면서 유럽 인구의 30퍼센트를 죽음으로 내몬 끝에 나온 협정이었다. 하지만 그것은 군주의 선택이었을 뿐 신민들에게까지 그 자유가 허락된 것은 아니었다. 하지만 이제 모든 것이 더 분명해졌다. 신의 뜻은 사람들이 지금 이 세상에서 행복하게 사는 데 있었다. 하늘나라에 가는 일은 그 다음 문제였다. 그것은 삶이 끝나고 난 뒤의 일이었다. 나중에 하늘나라에 가기 위해서라도 우선 잘살아야 했다.

종교로부터 자유로운 세상

그래서 한번 잘살아보기로 했다. 천당이 아니라 이 땅에서 잘살려면 좋은 이웃을 두어야 한다. 그래서 사람들이 어떤지 들여다보았다. 두텁게 내리누르던 종교의 장막을 걷어내고 사람들이 사는 모습을 돌아보니 정말 가관이었다. 어리석음과 무대책이 살아가는 원리인 듯했다. 신은 대체 그동안 어디에 머물러 계셨단 말인가? 이게 신께서 주관해오신 세상이란 말인가? 한때나마 조화와 질서가 있었다는 흔적은 좀처럼 찾아볼 수 없었다.

피터 브뤼헐Pieter Bruegel, 1525~1569의 〈네덜란드 속담〉은 이런 세상의 모습을 잘 보여준다. 노상에서 승려가 예수를 자처하는가 하면 몇 발짝 안 떨어진 건물 입구에서는 사탄이 으스대고 경배를 받는다. 세상은 뒤집혀 있고 내동댕이쳐져 있다. 그런데도 귀족은 자기가 여전히 손끝에서 세상을 요리하고 있는 줄 안다. 그 뒤집어진 세상 속으로 기어들어가는 인간은 또 무언가? 돼지한테 장미꽃을 흩뿌리며 감탄사를 연발하는 인간이 바로 그런 족속이다. 세상이 뒤

피터 브뤼헐, 〈네덜란드 속담〉, 나무판에 유채, 1559. '뒤집어진 세상' 이라는 부제가 달린 이 그림은 역설적으로 당시 사람들이 어떻게 하면 제대로 된 세상이 오는지 잘 알고 있었음을 보여준다. 그래서인지 명랑한 분위기이다. 계몽만 하면 되는 것이다. 귀족은 무지하기 때문에 돈을 강물에 내다버린다. 전혀 탐욕스럽지 않은 본성이다. 계몽은 인간에게 인식을 선사하는 대신, 자기확신을 앗아갔다.

집어져서 뭐가 뭔지 제대로 구분하지 못하기 시작하면, 부채가 좀 크다고 그것으로 하늘의 해를 가리겠다고 법석을 떠는 인간도 나오기 마련이다. 그 중에서도 한심하기로는 금화를 그냥 강물에 내다버리는 인간이 최고다. 이 멍청한 부자에게 하루빨리 돈의 의미를 가르쳐야 하지 않겠나. 브뤼헐의 그림에 등장하는 부자는 아직 돈맛에 대해 모른다. 그래서 돈을 강물에 버리고 있다. 하지만 사람을 바꾸는 데에는 돈이 최고인 법이다. 돈맛을 안다면 절대 그런 행동을 하지 않을 것이다.

그렇다. 새로운 시대는 이 멍청한 부자들이 돈맛을 깨달아가는 과정이기도 했다. 어리석다고 야단칠 일이 아니었다. 곧 그들도 돈맛을 알게 되고, 돈의 위력에 승복하고, 돈을 늘이는 법을 배우고, 그래서 사람과 사람의 관계도 돈으

로 셈할 줄 알게 될 것이기 때문이다. 이 모든 것이 계산적 합리성이라는 이름하에 실행될 사회적 계몽일 것이고, 그들은 이 학습과정의 열렬한 숭배자가 될 것이 틀림없다. 아직은 목표를 확실하게 못 보고 있지만 곧 '부富의 축적'이라는 목표를 갖게 될 것이다. 이 일이 잘되면 뒤죽박죽인 세상에 새로운 질서가 세워질 수 있다. 더 이상 '천당'으로 사람들을 설득할 수 있는 시대가 아니었다. 그것은 구시대의 패러다임이었다. 그런 낡은 소망 대신 손에 잡히는 확실한 뭔가를 눈앞에 들이대야 했고 사람들도 그것을 더 좋아했다.

〈네덜란드 속담〉 중 돈을 강물에 버리는 귀족 부분. 이 멀쩡한 신사한테 돈맛을 들이는 프로젝트는 성공 가능성이 매우 높다. 이 멍청이도 잘 쓰고 잘살자는 새 시대의 흐름에 앞장설 것이다. 하느님이 하늘나라의 일만 주관하더라도 이제 걱정할 필요가 없다. 이 땅에는 돈이 있기 때문이다.

동전과 지폐를 몇 장 내주고 손에 거머쥔 물건, 그 상품만큼 구체적인 충족감을 주는 것은 이 세상에 없다. 돈으로 수많은 것들을 마음대로 살 수 있는가 하면 심지어 사람까지도 부릴 수 있다. 사람들에게 이런 돈맛을 들이는 것처럼 쉬운 일은 없다. 돈맛은 새로운 질서를 잉태할 수 있는 열쇠였다. 따라서 이 프로젝트는 무엇보다 성공 가능성이 높았다. 멀쩡하니 돈을 내다버리는 부유한 귀족도 한 번 돈맛을 알고 나면 자기 목숨처럼 돈을 아끼게 될 터였다. 물론 시간과 연습이 필요했다. 하지만 사람들은 점점 더 고이 보관해둔 돈을 필요한 만큼 꺼내 최고의 물건을 골라 흐트러짐 없이 셈해서 지불하고 있었다. 이렇게 잘 쓰고 잘살자는 문화가 퍼져 나갔고 다른 이웃들이 이러한 새로운 습관을 따

라갔다. 세상은 돈을 매개로 새로운 질서를 세워가고 있었다. 계산과 교환은 너무도 명백한 질서이므로, 사람들이 이 질서 속에서 살아가는 한 무질서가 나타날 틈은 생기지 않았다. 하느님이 하늘나라의 일만 주관하더라도 이제 걱정할 필요가 없었다. 이 땅에는 돈이 있기 때문이었다. 돈은 조화이자 질서였다.

숭고한 상인

근대인들은 '계몽의 빛'으로 어둠을 밝혀 미신을 타파할 수 있게 되었다며 우쭐댔다. 그 빛으로 혈통에 따라 대물림되는 신분제 질서를 무너뜨리고 자유·평등·박애를 실현하리라고 다짐했다. 그런데 돈을 계산할 줄 모르면 모든 것이 물거품이 된다는 사실 앞에서는 어쩔 수 없이 숙연해졌다. 돈을 세는 일은 단순한 숫자놀음이 아니다. 덧셈과 뺄셈이란 기호는 지극히 추상적인 그림에 불과하지만, 실제 생활에서는 엄청난 파괴력을 행사한다. 사람을 죽이기도 하고 살리기도 한다. 따라서 무엇보다도 계산을 할 때에는 셈이 어긋나지 않도록 빛을 밝게 비추어야 한다. 렘브란트의 〈부자의 우화〉라는 작품이 당당하게 빛을 보게 된 까닭이 여기에 있을 것이다. 그림 속의 남자는 환전상. 이 직업은 얼마 전까지만 해도 저 구석으로 숨어야만 하는 처지였다. 그런데 그 환전상을 렘브란트는 촛불을 옮기는 두 손에 신성함마저 부여하면서 공들여 그렸다. 일단 빛의 세례를 받았으니, 이 환전상은 더 밝아진 두 눈으로 돈을 정말 귀하게 다룰 것이다. 그리고 그에 의해 정확히 계산된 돈은 세상에 나가 신성한 빛을 발할 것이다. 세상에는 인간이 만들거나 인간에게 유용한 많은 물건들이 있다. 같은 물건이라도 어떤 사람에게는 무척 귀할 것이고 또 어떤 사람에게는 불필요할 것이다. 하지만 돈은 사람마다 다를 수 있는 사물들에 일정한 금액을 매기며 질서를 부여했다. 사람들은 돈이 계산한 사물의 값을 믿고 따랐다. 신분에 따라 결혼할 상대방의 짝을 고르던 관습도 사라지고 대신 돈에 의해 짝이 맺어

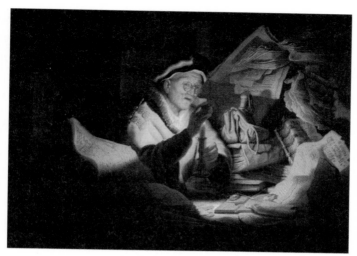

렘브란트 반 레인, 〈부자의 우화〉, 나무판에 유채, 1627. 돈을 세는 일은 단순한 숫자놀음이 아니다. 덧셈과 뺄셈이란 기호는 지극히 추상적인 그림에 불과하지만, 실제 생활에서는 엄청난 파괴력을 행사한다. 이성의 빛으로 세상을 밝히려던 그들에게 돈이라는 더 새로운 빛이 나타난 것이다.

지게 되었다. 모든 것이 '돈' 이라는 질서에 의해 교환될 수 있다는 시대가 열리고 있었다. 이제는 돈 한 푼을 계산하고 따지는 상인의 쫀쫀함이 미덕으로 칭송되었다.

종교 선택의 자유와 행복을 추구할 권리. 사람들은 이러한 구호가 울려 퍼지는 새 시대에는 뭐든 할 수 있으리라 믿었다. 하지만 사태를 파악하기까지에는 그리 오랜 시간이 걸리지 않았다. 바야흐로 자유든 행복이든 우선 돈이 있어야만 되는 시대가 되었기 때문이다. 이 사실을 사람들은 시시각각 너무도 노골적으로 겪어야 했다. 이는 혁명에 직접 참여하여 피를 흘렸던 프랑스의 민중들, 그리고 기계처럼 잘 정비된 국가조직의 부품으로 사용될 운명인 독일의 신민들도 모두 겪을 수밖에 없는 문제였다. 그들의 처지는 같았다. 자기 손으로

돈을 벌어야 한다는 강제 앞에서는 모두가 평등했다. 하지만 돈을 버는 방법은 각자 나름이었다. 모두 나름대로 행복해지라는 프리드리히의 칙령이 그대로 시민사회의 깃발로 펄럭이게 될 줄이야. 이 화려한 깃발을 흔들거나 최소한 바라보기 위해서라도 먹고살아야 한다는 것은 요지부동의 진리가 되었다.

사람들은 대개 진리에는 깃발을 덧씌우지 않는다. 생존경쟁의 냉혹함은 진리의 영역이다. 그것은 너무나 당연한 사실이었다. 따로 깃발을 내걸고 주장할 필요가 없었다. 산업화와 자본주의를 거역할 도리는 없었다. 유럽의 근대인들에게, 행복은 시민사회에서 추구하고, 먹고사는 문제는 자본주의에서 해결한다는 계약서가 내밀어졌다. 그들은 이를 수용하였다. 계약을 통해 성립된 사회에서는 계약을 준수하고 파기하는 일이 선악을 가리는 기준이 된다. 그래서 결국 돈이 선善인 세상이 되었다. 돈이 없으면 계약을 지킬 수 없고, 그러면 사회에 무질서를 불러일으키기 때문이었다. 계약은 삶의 질서를 잡아준다. 계약을 잘 지키는 사람은 존경을 받는다. 존경받는 사람이 되기 위해서는 일단 돈을 잘 벌어야 한다. 여기에다 계약을 유리하게 체결할 수 있는 능란함마저 갖춘다면 새 시대의 총아로 각광받을 수 있었다.

이제 상인은 미덕의 화신이 되었다. 그에게로 오면 장부책도 장식품이 되었다. 계산 도구들이 교황의 법복이나 귀족녀의 장신구처럼 나열되었다. 한스 홀바인Hans Holbein, 1492~1543은 이런 상인의 모습을 그리고 있다. 소품에 둘러싸인 상인 기스체는 군주 못지않게 당당하다. 아니, 그는 지금 속셈을 할 줄 아는 자신이 군주보다 백배 더 낫다고 혼잣말을 하고 있는지도 모른다. 상인 기스체는 셈만 잘하는 게 아니다. 한 가지 능력만으로는 근대 시민사회의 바람직한 구성원이 될 자격이 없다. 사랑도 잘해야 한다. 늠름하게 공생활을 꾸리는 남자는 당연히 가정도 화목하게 지킬 줄 알아야 한다. 모두들 이 사실을 인정했다.

한스 홀바인, 〈상인 게오르크 기스체〉, 나무에 유채, 1532. 상인의 쯔쯔함이 미덕으로 칭송되는 시대가 열렸다. 돈 한 푼을 따지고 계산하는 상인은 주변의 사소한 것에 가치를 부여할 줄 아는 능력의 소유자였다. 이 새로운 능력으로 상인은 귀족에게서 기품을 탈취해왔다.

세속화된 에덴동산

핵가족은 세속화된 에덴동산이다. 모두가 거리낌 없이 노니는 곳, 거기가 에덴 동산이다. 에덴동산에서는 남을 의식하지 않는다. 가려야 할 비밀이 없다. 사람들을 갈라놓기 마련이라는 선악과, 인식의 열매를 아직 먹지 않은 상태. 그 순진무구함으로 애정과 친밀함을 유지하는 가족. 이 동산 밖으로 나가면 먹고 먹히는 상거래의 잔인함이 횡행하는 세상이다. 울타리를 두르고 잘 단속해야 한다. 이방인이 들어오지 못하도록 튼튼하게 둘러쳐져야 한다. 그 안에서 식구끼리 계산하지 않고 교환하지 않으면서 살아야 한다. 자본주의의 세파를 가로지르며 떠 있는 노아의 방주, 그것이 가족이다. 이 방주만 있다면 세상이 모두 타락하고 멸망한다 해도 모든 것을 원래대로 복원시켜줄 것이다.

한없이 베풀고 받아주는 인간은 단연코 타고난 태초의 모습으로 돌아갈 수 있다. 계산과 교환은 인간의 본모습이 아니다. 삶의 임시방편일 뿐이다. 사랑과 친밀함이 계산의 대상일 수는 없다. 그러나 저 밖에서는 어쩔 수 없이 계산하면서 살아야 한다. 모두들 아는 것처럼 질서를 위해 도입한 계산법과 교환규칙이 사람들의 숨통을 조이기 시작한 지 오래이다. 하지만 지금 와서 바꿀 수는 없는 노릇이다. 감당할 수 없는 엄청난 무질서가 도래할 수 있기 때문이다. 공公생활은 망가진 대로 두고, 사私생활을 잘 가꾸어 인간성을 회복하도록 도모해야 한다. 산업활동에 종사하는 시민은 반드시 들어가서 쉴 수 있는 방주를 하나씩 마련했다. 공생활과 사생활은 서로를 상쇄하며 근대인을 온전한 인간으로 유지시켜줄 것이다. 이렇게 해서 핵가족이 사회제도로 정착되었다. 자본주의는 핵가족제도라는 노아의 방주를 띄워 시민들에게 행복추구권을 보장했다. 제도가 보장하므로 이 가족이라는 방주 안에서는 친밀함을 유지할 수 있을 것이었다. 행복을 포기하지 않기 위해선 공과 사의 분리를 받아들여야 했다. 근대인은 세속화된 에덴동산에서의 소박한 행복을 꿈꾸었다. 그런데 이상하

파블로 피카소, 〈솔레르 씨 가족〉, 캔버스에 유채, 1903. 시민사회는 경제적 능력을 지닌 남자와 정서능력을 함양한 여자가 결합해 꾸린 가족이 사회구성의 토대라고 선언하였다. 기획 단계에서부터 부실이 명백한 토대였다. 성적 결합만이 아닌, 경제와 정서의 분리 · 통합까지 요청하다니. 사회구성의 기획안이 아니라 유토피아의 기획안처럼 보였다.

다. 피카소가 그린 솔레르 씨 가족은 어쩐지 답답해 보인다. 남부럽지 않게 사는 것 같은데도 아이든 어른이든 긴장을 풀지 않고 있다. 둘러친 울타리 어느 한 구석이 무너진 것일까? 그 사이로 뱀이 기어오는 것이라도 보았단 말인가? 사실 유혹하는 뱀이야 지천으로 깔려 있다. 출렁이는 바다 위의 방주에서 누구라고 긴장을 늦출 수 있겠는가? 딸들이 다 클 때까지 아버지가 방주의 키를 붙들고 있기나 할지, 영 미덥지 않다. 불안하다. 그래서 더 답답하다.

그러나 답답함의 원인은 의외로 간단한 데 있다. 에덴동산을 세속화시켜놓았기 때문이다. 가족은 태초의 에덴동산처럼 처음부터 그렇게 존재해왔던 것이 아니다. 인간이 뚜렷한 목적을 가지고 추진한 기획의 산물이다. 가족은 인간이 행복해지기 위해서 만들어낸 가공물이다. 하지만 그렇게 되고 싶다고 누

구나 그럴 수 있는 것은 아니다. 행복한 가족이라는 기획은 성공률이 매우 낮으며, 성사되더라도 팽팽한 긴장 속에서 유지되는 '노아의 방주'에 불과하다. 근대인은 에덴동산을 세속화시킬 수는 있었지만, 모든 조건을 에덴동산과 같이 만들 수는 없었다. 새로운 에덴동산에서는 물 한 모금도 돈으로 사서 마셔야 한다. 옛 에덴동산에서는 하느님이 내려주신 과일을 그냥 따먹으면 되었지만, 세속화된 이곳에서는 은총이 돈으로 내린다. 돈으로 유지되는 에덴동산은 당연히 불안하다. 근대는 에덴동산을 세속화시켜 사람들이 접근할 수 있게 해준 대신, 가부장에게 돈을 많이 벌라는 의무를 지웠다. 돈으로 울타리를 튼튼하게 세울 수 있는 한, 가부장은 자신에게 소속된 부인과 자녀들을 데리고 낙원에 들 수 있다. 하지만 언제 파산할지는 아무도 모른다. 물론 파산과 실직이 아니더라도 낙원을 지옥으로 만드는 뱀은 얼마든지 있다. 주로 가부장이 뱀의 유혹에 넘어가지만, 혼인의 지루함을 깨고 싶은 유혹은 부인에게도 있다. 낮동안 세상에서 계산과 교환으로 일관하면서 살았는데, 저녁에 울타리 안쪽으로 발을 들여놓는다고 갑자기 다른 사람이 될 수는 없는 노릇, 바깥에서 잔뜩 스트레스를 받은 사람이 갑자기 정감 넘치는 아담 노릇을 하기는 힘들다. 때문에 남성 근대인들이 특별히 버거워했다. 그래도 공과 사의 구분 원칙은 고수해야 했다. 근대가 인간의 활동을 서로 다른 원리에 따라 나누고 한 부분은 공생활에, 다른 한 부분은 사생활에 위탁하는 방식을 취했기 때문이다. 과연 이는 바람직한 선택이었을까?

시민사회는 행복을 추구하면서 살아야 한다며 사람들을 계몽하고 부추겼다. 모두들 열심히 살았다. 시민사회의 생산력은 비약적으로 발전하였다. 그런데 지금의 모습을 돌아보니 모두들 불안에 시달리고 있다. 계몽이 약속한 행복은 대체 어디에 있는가?

2. 변증법과 형이상학

파울 클레, 〈보호받는 식물〉, 종이에 파스텔, 1937.

예술과 사회의 변증법

앞서 여러 차례 이야기했듯이 유럽인들이 작정하고 계몽을 시작한 이래로 예술과 사회는 매우 직접적인 관계를 맺게 되었다. 물론 18세기 이전에도 예술과 인간은 무척 가까운 사이였다. 하지만 시민사회가 지구상에 모습을 드러내기까지는 구체적이고도 실용적인 목적에 따르는 예술이었다. 아주 오래전, 이른바 원시시대에는 종교적인 목적이 우세했었고, 신분제사회에서는 지배층의 권력을 장식하는 일이 주업이었다. 특히 시민혁명이 박두迫頭하던 시절에는 위기감을 느낀 귀족들에 의해 예술이 신분질서를 공고히 하는데 적극 동원되기도 했었다. 신분장벽을 명백하고도 눈에 쉽게 띄도록 만드는 데 예술만큼 제격인 것도 없었기 때문이다. 화려함의 극치를 보였던 바로크의 예술은 권력이 동원할 수 있는 물량이 무제한임을 증명하려 애썼다.

분열의 내재와 방법으로서의 파괴

시민사회로 접어들면서, 예술과 사회의 관계는 결정적으로 재조정되었다. 한편이 다른 한편을 이용하는 부차적인 관계에서 벗어나, 내적으로 서로 필수불

가결한 상태에 처하게 된 것이다. 새 시대의 주인인 부르주아의 후원을 업고, 예술은 고정된 사회적 기관으로 정식 등록하였다. 하지만 시민 예술이라는 기관은 매우 독특하였다. 박물관과 미술관, 음악당 등을 통해 자신의 사회적 존재를 드러낸다고 해서, 그 기구들을 후원한 부르주아와 '우호적인' 관계를 맺지 않았기 때문이다. 예술은 자신을 사회적으로 실현시켜주는 기구들이 표방하는 가치를 부정함으로써, 그 '시민적' 가치들이 자기반성의 궤도에 들어서도록 하였다. 이 자기반성의 경로가 없다면, 시민사회는 유지될 수 없을 것이다. 자기반성이 반드시 필요한 사회를 건강하다고 할 수는 없다. 하지만 예술마저 없다면, 그래서 자기반성을 하지 않는다면 시민사회는 존립의 가능성마저 잃는다.

잘 알다시피 시민사회는 자유 · 평등 · 박애라는, 서로 충돌하는 가치를 구성 이념으로 내세우고 있다. 따라서 시민사회는 늘 이런저런 문제점과 자기모순을 노정할 수밖에 없다. 결국 시민사회는 비판의 기구들을 여럿 내부에 수용하였고, 이는 매우 현명한 처사였다. 그 중에서도 언론의 사회비판 기능은 절대적이라고 하겠다. 언론은 시민사회의 파수꾼임을 자처해야 하고, 그 임무를 소홀히 해서는 안 된다. 하지만 예술은 언론과는 전혀 다른 방식으로 시민사회를 자기반성시키는 데서 자신의 역할을 찾았다. 예술은 사회의 모순을 파헤쳐 지적하는 방식으로 문제를 해결하겠다는 의지를 키우지 않았다. 사회의 모순을 바로 자신의 모순으로 받아들였기 때문이다. 그래서 예술은 자기 밖에서 어떤 문제가 매우 불합리한 방식으로 진행되고 있다고 이해하지도 않았다. 시종일관 이런 태도를 유지한 결과 시민사회에서 예술은 매우 허약한 기관이 되고 말았다. 이런저런 잘못된 사항을 구체적으로 지적하고, 통제하는 권한을 휘두르지 않은 탓이다. 예술은 불의가 횡행하는 사회 현실이 자기 안에서 거칠게 휘몰아치고 있음을 솔직히 고백한다. 아울러 사회가 망가졌음을 똑바른 정신

을 가지고 '인식'하는 일을 할 수 없음도 인정한다. 한발 뒤로 물러서서 인식하기 전에, 누구보다도 먼저 나서서 함께 아파한다. 그래서 그 자신이 금방 병들고 만다. 정말로 아파하는 예술은 건강한 외모를 유지할 수 없다. 그런데 이처럼 허약하고 아픈 외모로 예술은 그 무엇에도 뒤지지 않는 강력한 사회적 힘을 발휘한다. 예술의 독특성은 바로 이와 같은 역설에 있다.

사회가 현재 병을 앓고 있음을 절감한 예술가는 그 절망감을 자기 속으로 끌어들인다. 절대 외부로 털어내지 않고 절망감으로 자신을 비추는 얼토당토 않은 일을 벌이는 것이다. 세계의 병을 깊이 앓았던 클레Paul Klee, 1879~1940는 보라색 바탕에 노란 선을 그려 넣으며 자신의 병과 그 얼토당토않음을 이실직고했다. "세상이 끔찍해질수록(바로 지금이 그렇듯이) 예술은 추상적이 된다. 행복한 세상이라면 지금, 여기를 다루는 예술이 나오겠지만."(클레, 〈보호받는 식물〉) 병과 불행에 대한 체감능력이 왜소해지다가 정말 저점에 이르면, 도둑처럼 파국이 들이닥친다. 모두가 불행해질 필요가 있다.

한마디로 예술의 사회비판은 내용보다는 '형식'을 통해서라고 할 수 있다. 망가진 모습으로 거리낌 없이 사회에 등장할 수 있는 것은 예술만이 누리는 특권이다. 시민사회는 예술에 이 특권을 부여하였다. 예술은 마치 아무 일도 없는 양 모순을 은폐하는 시민사회를 향해 자신을 돌아보아야 한다는 주문을 내놓는다. 이 주문을 사회가 왜 받아야 하는지, 예술은 논리적으로 설득하지 않는다. 당위를 내세워 자발성을 강제한다. 도망치는 사회를 거울 앞으로 끌고가 억지로 자기 자신을 들여다보도록 하는 것이다. 만일 강제된 이 '예술적' 순간에 모순이 그 '순간'으로 수렴되는 어떤 상태가 조성됨을 인정할 수 있다면, 여기에 '변증법'이라는 개념을 적용시켜도 무방할 것이다. 예술과 사회의 관계는 그러므로 변증법적이다.

계몽은 인간에 의한 인간의 행복을 약속하며 신분제사회를 타파하고 시민

사회의 길을 열었다. 하지만 시민사회의 현실은 여전히 모순과 당착 속에서 허우적거릴 뿐이다. 그렇다고 계몽 혹은 계몽이 약속한 바를 철회할 수도 없는 처지다. 그래서 근대사회는 충족할 수 없는 많은 것들을 내일로 미루면서 현재를 꾸려와야 했다. 시민은 오늘이 아니라 내일을 위해 산다. 내일은 아직 이루어지지 않은 희망사항이자 목표이다. 주말이나 휴가, 안락한 노후, 개인소득 2만 달러 시대를 기다리며 시민은 당장의 고통과 모순을 참는다. 이를 통해 근대 시민사회는 파국을 면할 수 있다. 근대는 미루기 작전으로 연명하는 기획이다.

그러나 근대사회는 처음 시작할 때부터 완전한 자유에 대한 꿈을 포기하지 않았다. 내심 믿는 구석이 있었다. 바로 예술이라는 비장의 패를 자신이 보유하고 있는 한, 초심을 유지할 수 있다고 생각한 것이다. 더 나아가 예술만큼은 시민사회의 당착에 휩쓸리지 않을 것이라 굳게 믿었다. 근대가 그토록 예술에 몰두했던 이유이다.

실제로 예술은 헛되지 않았다. 주어진 역할을 꾸준히 수행하였고, 기대 이상의 성과를 올리는 경우도 있었다. 성공한 예술작품의 감동을 맛본 시민들은 근대의 기획을 깊이 신뢰하였다. 근대는 예술의 자율성을 통해 계몽의 이념을 구출하겠다는 포부를 가지고 시작했다. 비사회적이고 반사회적인 예술만이 당착에 빠진 시민사회의 본모습이 어떠해야 하는지를 환기시켜줄 수 있다는 믿음은 앞으로도 계속될 것이 분명하다. 하지만 자유롭고 자율적이고자 하는 예술 또한 시민사회의 산물이다. 잘 알다시피 자기결정권이 근본적으로 부정되는 사회의 산물인 것이다. 어쩔 수 없는 일이다. 예술은 이런 사회 현실에서 창작의 소재를 끌어와야 하며, 예술가는 먹고사는 문제를 그 속에서 해결해야한다. 따라서 예술은 자유와 자율의 세계로 완전히 비상할 수가 없다. 꿈을 꿀 뿐이다. 그 꿈을 펼쳐 보이기 위해 가상의 세계를 창조하고, 그 가상을 통해 세

상과 소통하지만, 발은 현실에 딛고 있어야만 한다. 무용가 이사도라 덩컨의 실패에서 우리는 이 사실을 확인했다. 결국 예술의 이념과 예술의 현실은 완벽하게 불일치한다는 이야기가 된다.

완전한 자기모순은 예술의 존재방식이다. 모순 자체가 존재인 예술은 모순을 남에게 전가할 필요가 없다. 오히려 더 깊숙이 모순을 자기 안으로 끌어들인다. 해결 안 되는 문제라고 하여 다음으로 미루는 식의 타협이 없다. 예술은 불합리하거나 불완전한 타협을 모른다. 어쨌든 결말을 내야 하기 때문에 타협이 불가피하다면 해결 자체를 거부함으로써 문제를 끝내지 못하도록 함이 옳다는 입장이다. 예술에게는 미룰 필요가 아예 없다. 해결에의 의지를 갖지 않기 때문이다. 그저 현재가 해결할 수 없는 상태임을 자신의 존재를 통해 드러낼 뿐이다. 예술작품은 스스로를 통해 지금을 보여주고 들려주는 데서 멈춘다. 시민사회가 실현되지 않았거나 실현시킬 수 없는 것을 '미래'로 미루면서 해결할 수 있는 것처럼 기만하는 것과 정반대이다. 예술이 실현되지 않은 것을 미래로 미루지 않고 '지금 이 순간' 드러내는 일에 성공했다는 것은 따라서 예술이 자신만의 독특한 존재방식을 관철했다는 뜻이 된다.

예술은 이처럼 독특한 방식으로 존재함으로써 시민사회의 당착을 돌파해낸다. 그러나 다시 말하지만, 돌파는 해결이 아니다. 더구나 지연遲延도 아니다. 존재함으로써 주변을 폭파시키는 방식으로 사회와 소통하는 예술을 시민사회는 높이 평가해왔으며, 지금도 여전하다. 참 의외의 일이다. 이런 관계가 가능한 까닭은 예술과 사회가 만나면 존재와 폭파라는 단어의 의미가 서로 교차하면서 일시에 전도되기 때문이다. 관계든 개념이든, 예술은 모든 것을 비관습적인 방식으로 운동시킨다. 이 비관습성의 계기는 돌파하는 예술 그 자체이다. 예술이 현실을 돌파하는 순간을 들여다보면, 그것은 망가져 있다. 망가짐이 존재인 예술.

예술은 스스로를 망가뜨리는 방식으로, 망가지지 않으려고 지연작전을 펴는 시민사회의 현재를 정지시킨다. 예술은 무슨 수로 이 일을 해내는가? 다름 아닌 가공능력이다. 예술은 자신에게 조작의 권리가 있음을 철저하게 활용한다. 예술이란 단어는 어원상 자연을 인공품으로 가공해내는 행위를 지칭했었다. 시민사회로 접어들면서 예술은 이 '가공하는' 행위를 자신에게 몸소 적용하였다. 남에게 해를 끼치지 않고 조작할 수 있는 특권을 마음껏 휘둘렀다. 사회적으로 부정되는 자율성 이념은 자율적인 예술이 자신의 사회적 조건들을 '자율적'으로 부정함으로써 현실에 모습을 드러내었다.

자기결정권이 여전히 건재함을 보여주는 것, 이것이 시민사회에서 예술이 담당해야 하는 몫이다. 그런데 앞에서도 거론했듯이 예술은 이 일을 시민사회가 제공하는 소재와 자원을 가지고 해내야만 한다. 자율성을 증명하라고 주어진 도구들이 이미 자율성을 훼손당한 상태인 것이다. 망가진 도구들을 가지고 망가지기 이전 상태를 온전히 복원해낼 수는 없다. 이는 원천적으로 불가능한 일이다. 근대인은 아무리 분열되었더라도 근대 이전으로 돌아갈 수 없고, 또 돌아가고 싶어 하지도 않는다. 다만 근대의 출발점을 재확인하고 싶고, 현재의 분열을 넘어설 에너지를 충전받고 싶을 뿐이다. 떠나온 곳에 다시 가지 않고도 그때가 어떠했는지 알 수 있는 사람은 없다. 하지만 어떤 과정을 통해 지금처럼 망가지게 되었는지 확인한다면, 망가지기 이전 상태를 떠올릴 수 있지 않을까?

근대를 이끌 인간의 힘이 분석과 조직의 능력에 있는 이상 분열은 불가피한 일일 수밖에 없다. 끊임없는 분석의 결과, 근대사회는 수많은 갈래들로 나누어지게 되었다. 결과인 분열은 넘쳐나지만, 시민사회는 분열의 과정을 계속 은폐한다. 예술은 이 은폐된 과정을 들추어낸다. 그동안 없던 것으로 치부해온 일들을 새삼 상기시킨다. 분석해서 무언가를 만들어낸다는 것이 곧 망가뜨리는

것임을 온몸으로 보여주는 것이다. 더구나 예술은 이 일을 사적인 공간이 아니라 공적인 공간에서 수행한다. 따라서 숨길 수 없고 편법을 쓸 수도 없다. 또 예술은 자신 이외에는 그 누구를 망가뜨릴 수도 없다. 생산하고 건설해야만 유지되는 사회에서 누구를 감히 망가뜨릴 수 있겠는가? 현실적으로는 아무런 부담도 지지 않는 자율적인 예술만이 이 '망가뜨리는 일'을 몸소 수행할 수 있다. 이때 사용하는 재료가 시민사회의 산물이라는 점이 예술에게는 더할 나위 없는 기회이다. 예술은 분열되어 스스로는 자율적이 될 수 없는 것들을 그야말로 '자율적으로' 훼손한다. 결국 그것은 시민사회의 당착을 확인하고, 부정하며, 고발하는 행위가 된다. 현실에서는 사물들이 왜 주체적일 수 없는지를 두 눈으로 직접 확인할 수 있게 해주는 퍼포먼스Performance, 예술은 이 작위적인 움직임을 '또 다른' 현실로 고정한다. 시민사회가 자신의 당착을 끊임없이 은폐해도, 예술이 살아 있는 한 당착은 구성원의 삶을 완전히 점령할 수 없다. 예술은 변증법을 동원하지 않고 자신이 몸소 변증법이 된다. 움직임 자체가 된 예술은 당착에 빠진 시민사회를 구제할 수 있다. 시민사회가 부정하고 있는 것을 다시 부정하는 방식으로.

결국 예술은 방법이다. 그래서 예술에 있어서 질료는 부차적이다. 하지만 부차적인 채로 질료 또한 예술에서 결정적이다. 왜냐하면 방법으로서의 파괴가 무언가를 생산해내는 작업이 되어야 하기 때문이다. 예술작품이 구체적인 생산품이어야 함은 예술이 자율성 이념을 실현하기 위해 받아들여야 하는 조건이다. 이 본연의 조건에 대해서도 예술은 깊이 자각하고 있어야 한다. 개념을 통해 이념을 온전히 파악하고, 납득시키고 사회적으로 설파하겠다고 나서는 순간, 예술은 생산되지 않을 것이기 때문이다. 결국 이념과 현실, 목표와 조건의 불일치가 예술의 본질을 이루게 된다. 무엇이든 본질에 충실하면 힘을 발휘할 수 있다. 불일치라는 본질은 현실의 당착을 전복시키는 뜻밖의 일을 할

수 있다. 이 뜻밖의 가능성 때문에 예술은 시민사회에서 계속 빛을 발할 수 있는 것이다.

정신과 살의 변증법

근대의 핵심 원칙인 분화는 사회적 영역만 분열시키지 않았다. 각 개인의 내면도 갈라놓았다. 여기에서 이른바 '자기소외'라는, 현대사회의 대표적인 현상이 발생한다. 이 내적 분열은 여러 켤레의 개념들로 지칭되었고, 사회적으로 연구되기 시작한 지도 이미 오래이다. 이성과 감성의 분리라는 학문적인 용어 이외에 인간의 몸이 마음과 매우 멀어졌다는 식의 표현도 있다. 실제로 현대인은 몸과 마음의 불화로 크게 병들어 있다. 현대인은 자기 몸을 자기 마음대로 하지 못한다. 건강관리에서 외모관리까지, 이유는 사방 천지에 널려 있다. 갈수록 몸에 매여버린다. 자기 뜻대로 할 수 없는 몸은 더 이상 자기 몸이 아니다. 말을 안 듣는 몸을 계속 부리면서 살아야 하는 숙명 앞에서 현대인은 숙연해질 수밖에 없다. 인간의 존재 조건이 너무도 엄정한 까닭이다. 문명 세계를 사는 이상, 인간은 이러한 내적 분열에서 벗어날 수 없다. 물질적 조건을 떠나 살 수 있는 존재가 못되기 때문이다. 그러면서도 자신을 완전히 물질로 환원시키지도 못한다. 정신능력을 타고났기 때문이다.

물질과 정신은 문명인을 규정하는 근본적인 두 요인이다. 하지만 두 가지는 서로 깨끗하게 나누어지지 않는다. 정신활동을 하는 두뇌 역시 물질로 이루어져 있으며, 몸의 물질은 외부 세계를 인식하는 첫 단계가 되기도 한다. 이처럼 서로 불가분의 관계를 맺고 있지만, 그렇다고 '물질'과 '정신'이라는 추상抽象이 불가능한 것은 아니다. 개념으로의 추상이 마무리된 상태에서 이 두 단어는 대립적인 내포를 갖게 된다.

인간은 대상을 파악할 때, 정신능력을 사용한다. 따라서 정신능력으로 파악

된 인간의 물질적인 요인은 온전한 상태의 물질일 수 없다. 이미 가장 초기 단계에서나마 정신의 단련을 받았기 때문이다. 물질은 순수한 상태에서는 정신에 접속하지 못한다. 너무 거칠다. 정신은 이런 상태의 물질을 파악할 수 없다. 순수한 상태에서 벗어나 정신화과정을 거치면서, 물질은 차츰 정신활동의 메커니즘에 포착되어 나간다. 이 과정은 매우 복잡하며, 어느 단계에서 개념화 작업이 이루어지는가에 따라 개념의 내포가 달라진다. '몸' '살' 이라는 개념은 인간을 구성하는 물질적 요인을 정신화의 서로 다른 단계에서 포착한 개념이다. '몸' 보다는 '살' 이 정신화과정을 덜 겪어 물질의 순수성에 한발 더 가까이 있다고 할 수 있다. 살은 인간의 욕구가 자리 잡고 있는 거점을 지칭한다는 의미에서 예술작품을 논할 때 매우 유용하다. 이 개념을 통해 무엇보다도 인간의 정신과 물질이 서로 대립적인 관계에 놓여 있음을 손쉽게 표현할 수 있다. 물질에 아주 가까이 있으며, 그래서 영혼이 깃들어 있다고 봐줄 수 없는 '살' 을 통해 자신이 존재함을 인식하는 것은 '정신' 이다. 그런데 이 정신은 물질에 대하여 아는 바가 전혀 없다. 그러므로 정신은 자신의 인식활동 결과와 대립할 수밖에 없다.

현대인은 이러한 대립구도에서 자신의 정신과 육체를 바라보아야 하는 처지가 되었다. 잘못은 처음부터 있었다. 문명사회를 이룩하겠다고 정신과 육체의 분리를 프로그램으로 채택한 것이 오류였다. 근대가 '인간은 정신적인 존재이다' 라고 선언하고 나서면서, 즉 '생각하는 사람' 이 근대인의 표상으로 받아들여지게 되면서, 살은 철저하게 타자의 지위로 떨어졌던 것이다. 그 순간부터 살은 항상 정신의 눈치를 봐야 했다.

그렇다면 우리의 살과 정신은 처음부터 따로따로일 수밖에 없었던 것일까? 꼭 그렇지만은 않은 것 같다. 그리고 그렇지 않다고 해야, 근대의 '분열' 이라는 개념이 성립한다. 지금의 상태를 '분열' 이라고 의식하려면, 분열되지 않고

원래 하나인 상태에 대한 표상이 선행되어야 하기 때문이다. 어쨌든 근대는, 지금은 일이 어긋나버렸지만 조화로운 상태가 과거 한때 어디에선가 정말 있었다는 전제를 가지고 시작한 기획인 것이다. 근대가 기획을 시작하면서 과거 조화로웠던 시절을 안티케로 상정하였음에 대하여는 앞에서 여러 차례 거론한 바 있다. 심지어 무용가 덩컨조차 아크로폴리스를 '근원'으로 삼았지 않았던가. 그러므로 '생각하는 존재'인 이상, 인간은 얼마든지 정신과 육체 혹은 살의 조화를 생각해낼 수 있다고 보아야 한다. 하지만 그 '조화'라는 상태가 어떤 것인지를 확인할 길이 지금까지는 줄곧 예술작품밖에 없었다. 애석한 일이다. 인류가 정말로 조화롭게 살았던 적이 있는지 어떤지는 확인할 수 없으나, 조화롭게 살고 싶고 살 수 있도록 해야 한다는 생각을 현실에서 진지하게 했던 사람들이 정말로 있었음을 확인하는 데 만족할 수밖에 없다.

예술작품이라고 해서 그런 경우가 자주 나타나는 것은 아니다. 하지만 다빈치의 〈라 조콘다〉를 보면, 깊이 납득하게 된다. 한 인간에게서 살과 정신이 아주 편안한 관계를 유지할 수 있다는 생각이 정말이겠구나 싶어지기 때문이다. 그런 면에서 〈라 조콘다〉는 정말로 탁월한 경지에 올라 있다. 그림에 드러나는 살은 그냥 살이 아니다. 한 인간의 영혼을 담은 살이다. 보이는 것은 분명 살이지만, 그 살을 통해 인간을, 그리고 그 영혼을 내비치기 때문이다. 살이 영혼의 창문이 되었다. 살이 정신과 불화할 수밖에 없다는 근대적인 관념을 이 그림은 정면으로 부정한다. 이 초상화를 보고 있노라면, 인간의 살이 정말 이처럼 편안했던 적이 있었을까 싶은 생각이 든다.

하지만 시간이 지나면서 이런 작품은 점점 보기 어렵게 되었다. 가장 큰 원인은 계몽에 있었다. 계몽은 일차적으로 정신능력을 연마하는 데 몰두하였지만, 그 결과 인간의 내부 자연에도 영향을 주었다. 뿐만 아니라 계몽은 갈수록 살마저 계몽의 직접적인 대상으로 삼았다. 덕분에 살은 편안함을 잃었다. 정신

장 오귀스트 도미니크 앵그르, 〈오달리스크〉, 캔버스에 유채, 1814. 〈라 조콘다〉의 인물이 살을 통해 내비친 영혼의 풍경은 이제 더 이상 볼 수 없게 되었다. 앵그르의 그림에서 인물의 살은 여성의 몸에 대한 남성적 관념을 실현시키는 도구가 되어 사적 공간에서의 여성 억압을 일상화한다. 이 억압은 사회적 폭력으로 실행되기도 하지만, 여성 스스로 내재화시킨 강압으로 작동하기도 한다.

이 살을 분석하고 재조직할수록, 살은 그 물질적 본성을 잃었다. 살은 더 이상 자연의 물질일 수 없으면서도, 자연이라는 이름을 붙이고 다녀야 했다. 살이 문명사회에서 정신의 상대역으로 활동해야 했던 까닭이다. 19세기를 지나면서 살은 이따금 정신의 지배에 격렬하게 저항하기도 하였지만, 그럭저럭 정신 옆에서 정신을 실현시켜주는 몸을 구성하면서 정신의 상대역을 충실하게 수행해왔다.

앞에서도 말했듯이, 정신적인 인간에게 살도 있다는 사실 자체가 계몽의 기획에서 보면 처음부터 당착이었다. 근대의 정신은 모든 것을 분류하고 분석한다. 이때 정신활동을 하는 근대인은 정신과 살도 분석대상으로 삼는다. 자신의 몸을 이루는 자연 성분인데도, 자신이 자신이라고 이해하는 정신과 너무도 판이한 속성을 내보이는 까닭에 더 심각하게 들여다볼 수밖에 없었다. 하지만 살

은 분석과정을 거치게 되면, 더 이상 살로 남을 수 없다. 분석을 통해 자연으로서의 속성을 박탈당하기 때문이다. 몸만들기 프로그램을 통해 다듬어진 여성 슈퍼모델의 몸은 자연의 물질이라고 하기 어렵다. '에스라인'의 굴곡을 지켜내느라 온갖 담금질을 당한 그녀의 살에서 자연의 속성이 다 빠져나가 버렸기 때문이다. 그 살은 자기 마음대로 숨 쉬지 못하였고, 본능에 따라 세포분열하지 못하였다. 따라서 생명력을 잃은 비자연이라고 보아야 한다. 이처럼 극단적인 경우가 아니라도 문명인은 더 이상 자연적인 살을 지니고 살지 않는다. 자연으로 타고난 살을 문명사회에 적합한 몸으로 가공해야 직업활동에 지장을 주지 않을 수 있으며 그런 한에서 생존도 유지할 수 있다. 이처럼 가공된 상태에서 살은 계몽된 정신에 보조를 맞춰 함께 나갈 수 있다. 몸과 정신 모두 제대로 '만들어진' 상태로 구비한 근대인만이 문명사회에 받아들여질 수 있다. 가공 프로그램을 제대로 작동시키지 못하는 사람은 미성숙한 사람이다. 그는 시민이 될 수 없다.

계몽의 프로그램이 작동하는 한, 정신과 육체 사이에는 긴장과 갈등이 끊이지 않는다. 육체적 감성은 당대의 정신적 지향에 따라 늘 새로운 그릇에 담겨야 한다. 인상주의 시절에는 가벼운 모습을 할 수 있었다. 그러다가 뭉크Edvard Munch, 1863~1944와 표현주의에 와서는 한없이 무거워졌다. 현실에 존재하는 그대로 반영해야 한다는 리얼리즘이 있었던가 하면, 꿈속의 비현실적인 이미지가 살에 투영되어 물질과 비물질의 경계가 사라지는 경우도 있었다. 정신이 진화하고 변하면, 정신은 살에 대해 새로운 요청을 하였고, 이에 맞춰 살은 새로운 형태로 몸을 구성해냈다. 그동안 미술사에는 온갖 양식의 실험이 있었고 새로운 작품이 등장했다. 앵그르Jean A. D. Ingres, 1780~1867는 신고전주의 거푸집에서 유난히 팽팽한 살을 떠냈다.(《오달리스크》, 349쪽) 주변의 공기와는 확실하게 다른 성질을 가졌음을 증명하기 위해 살은 살 같지 않은 팽팽함을 노출

파블로 피카소, 〈아비뇽의 여인들〉, 캔버스에 유채, 1907. 20세기에 들어와 인간은 살을 잃었다. 살은 인간을 형상화할 때, 자신도 함께 고려해 달라는 요구를 하지 않았다. 하지만 인간은 살이 계속 필요하다. 스스로 포기한 살을 다시 몸에 갖다 붙이기 위해 피카소는 이처럼 매우 비관습적인 구도에서 살을 그릴 수밖에 없었다.

시키고 있다. 너무도 부자연스러워서 계속 그냥 살일 수밖에 없는 듯 보이는 여인네의 살이다.

20세기로 접어들면서 자본주의가 고도화되자, 아주 난감한 상황이 벌어졌다. 살과 정신의 사이가 더 이상 화해할 수 없을 만큼 나빠진 것이다. 게다가 살이 이제는 더 이상 정신의 동반자라는 지위를 유지할 수 없노라고 선언하고 나섰다. 살과 정신의 관계는 근본적인 위기에 빠졌다. 이전까지는 살 같지 않은

팽팽함이든, 물에 그대로 용해되고 말 것 같은 가벼움이든, 어떤 형태로든 살이 인물을 그릴 때 거기에 같이 있었다. 하지만 차츰 인물에서 살이 사라지더니, 마침내 피카소의 그림에서와 같은 항복 선언이 나왔다. 살은 인간을 형상화할 때, 자신도 함께 고려해 달라는 요구를 더 이상 제기할 수 없음을 인정했다.

살이 이제는 더 이상 정신을 따를 수 없노라고 하면서 등을 돌리도록 만든 장본인은 다름 아닌 자본주의의 노동이다. 자본주의는 사람들 사이에 그리고 무엇보다도 남녀 사이에 살의 부피가 마음 놓고 들어설 만한 틈을 허용하지 않는다. 대기업 노동자는 컨베이어벨트의 리듬에 자신을 맞추어야 한다.[27] 노동자의 몸은 기계의 부속품이 되었다. 좁은 부엌에서 식사를 준비하는 노동자의 아내는 남편이 야간 근무를 나가야 할 순번이 돌아오면, 낮 시간에는 그의 수면을 방해하지 않도록 노심초사하고, 때가 되면 밥을 지어놓고 그를 깨워야 한다. 노동자 가족의 생체리듬은 컨베이어벨트의 리듬에 맞춰져야 한다. 그렇지 않으면, 즉 일하지 않으면 이 가족은 먹을 수 없으므로 몸을 유지하지 못한다.

20세기 초 자본주의의 발전과 더불어 자본주의의 계산적 합리성은 인간의 몸 깊숙한 곳까지 파고들었다. 그 결과 살은 파괴되었다. 이제는 파괴된 살로 몸을 만들어야 했다. 몸은 파괴된 삶, 죽은 살로 만들어졌다. 자본주의가 강제하는 노동의 원리를 자신의 몸에 써넣어야 하는 노동자는 오히려 홀가분해졌다. 그냥 살이 없는 셈 치면 되기 때문이다. 그래서 결국 자동화된 기계의 부품이 되었다. 따라서 시스템에 맞지 않는 부분이 남아 있으면 스스럼없이 떼어냈다. 자신의 살을 합리성의 틀에 맞춰 사는 방법 이외에 다른 생존의 가능성은 없었다. 하지만 살이 없으면 시스템도 정지한다. 이 또한 진리이다. 살의 욕구가 완전히 사라지면, 노동자는 더 이상 일하려 하지 않을 것이기 때문이다. 결국 시스템에 포섭된 살도 살이어야만 한다는 역설 속에서 노동자는 생존을 꾸려갔다. 살이 이처럼 눌려 찍힌 채 잘려 나가고도 여전히 살일 수 있음을 보여

주기 위해 피카소는 매우 비관습적인 구도를 택할 수밖에 없었다.

그렇다면 21세기로 접어든 요즈음, 자본주의적 계몽은 인간이 살을 어떻게 간수해야 한다고 요구할까? 인간은 앞으로 계속 살을 뼈에 붙이고 살 수 있을까? 아니 꼭 그래야만 하는 것일까? 문명인은 현재 자신의 살을 그램 단위로 계산하고 관리하며 사는 시대를 맞이하고 있다. 문명은 인간의 살을 마치 푸줏간의 고깃덩어리처럼 다루라고 요청하고 있다. '사람의 살'을 도대체 어떻게 처리해야 한단 말인가?

자본주의는 몸을 디자인할 수 있는 과학기술을 발전시키는 한편, 디자인하는 과정에서 나타날 살의 저항을 다스릴 대책도 아울러 마련하였다. 고비용의 체중감량 프로그램은 성공한다. 이목구비를 고치는 것은 물론 살의 부위도 옮겨 놓을 수 있다. 그러면서 자본주의는 매스미디어를 동원해 일반인들에게 자신이 얼마나 효과적으로 인간의 살을 지배하는지 계몽한다. 계몽의 결과는 문명이다. 21세기적 문명은 살에 대한 지배를 프로그램으로 삼게 되었다. 계산적 합리성이 자본주의적 이윤추구의 원리에 따라 피와 감정이 흐르는 따뜻한 살을 조작이 가능한 소재로 완전히 탈바꿈시켜놓은 결과이다. 21세기의 살은 저항할 생각조차 하지 않는다. 자본주의적 계몽이 마지막 남은 자연적 속성마저 살에서 제거시켜버렸기 때문이다. 21세기의 살은 조작당하면서 고통조차 느끼지 않는다. 완벽한 계산 덕분이다. 이제 인류의 역사에서 질풍노도는 다시 찾아오지 않으려나 보다. 고통과 감정이 제거된 살을 우리는 무어라 부를 것인가? 그냥 기능에 불과한 살을 계속 살이라고 불러야 하나? 개인의 상품가치를 실현하는 기능에만 충실한 살은 더 이상 인간적인 그 무엇이 아니다. 인간에게는 없는 것과 마찬가지이다. 노동자와 자본가 그리고 전문가는 제각기 노동하기 위해 필요한 도구로서의 몸은 가지고 있지만 인간적 보편성을 구현하는 자연으로서의 살을 벗어버린 지 오래다. 21세기 고도 자본주의 경제체제 속에 살

게르하르트 리히터, 〈촛불과 해골〉, 캔버스에 유채, 1983. 정신이 계몽의 빛으로 살 속 깊은 곳까지 밝힌 결과 살이 전부 무(無)로 변했다. 철저히 정신에 포섭되어 시스템으로 날아가버렸다. 깔끔함과 청결함을 과시하는 해골은 타 들어가는 촛불과 마찬가지로 빛난다. 계몽의 대상인 물체가 스스로 빛을 발하게 될 때까지 비춘 촛불은 대상을 순수인식의 지위에 올려놓았다.

아가는 인간에게는 살이 없다. 우리의 살은 자본주의적 체제에 온전히 귀속되고 말았다.

정신이 육체를 확실하게 제압한 결과는 어떤 것일까? 게르하르트 리히터 Gerhard Richter, 1932~의 〈촛불과 해골〉은 이를 명쾌하게 보여준다. 계몽의 빛으로 살 속 깊은 곳까지 밝힌 결과 살이 전부 무無로 변해버렸다. 시스템으로 변한 살은 살이 아니다. 그래서 리히터는 솔직하게 없는 것을 없는 것으로 보여주었다. 살을 그리지 않았다. 이제 빛나는 정신능력으로 몸과 마음이 조화된 인격적 통일성을 구현할 가능성은 사라졌다. 정신과 육체가 분열된 채 서로 갈등하는 단계를 지나 완전히 무관한 상태로 제각기 갈라서버렸기 때문이다. 다

타버려 고통을 느끼지 않게 된 살을 가지고 사는 사람들은 살을 회복하겠다는 의지를 키우지 않는다.

하지만 의지를 버렸다고 아예 기대마저 하지 말라는 법은 없다. 또 어쩌면 아직 완전히 포기하지 않았을 수도 있다. 이럴 때 살을 회복하고 싶다는 희망과 기대를 한번 거세게 부추겨보면 어떨까? 예술이 다시 사회의 기대를 한 몸에 받고 활짝 피어나도록 해보는 것이다. 어쩌면 큰 센세이션을 일으켜, 몸과 그 구성 성분인 살에 대해 새롭게 생각하는 계기를 마련하게 될지도 모를 일이다.

현대 예술은 기존의 관행을 전복하는 행위를 계속해야 한다. 그러다 보면 뜻밖의 일을 해내는 순간이 찾아올지도 모르지 않는가? 살을 되살려내는 일 말이다. 정신적인 인간에게 살을 되찾아 주는 일, 이 절체절명의 일은 예술이 절대적인 것이 되었을 때에 국한해 기대해볼 수 있다. 느슨한 상태로는 안 된다. 이런저런 눈치를 보게 되면, 또 다시 길을 잃고 헤맬 것이 뻔하다. 아무리 마음이 급하고 의욕이 넘치더라도 예술은 철저하게 예술 자신에게만 의지해야 한다. 우리가 자신의 몸을 넘어설 수 없듯이 예술 역시 자기 안에 머물러야 한다.

예술은 남에게 도움을 청해서는 안 된다. 몸에서 살을 살려내는 일을 하고 싶다면, 일단 그 몸을 공론장으로 불러내는 일부터 시작함이 옳다. 다음 순서는 몸을 '인위적으로' 가공하는 작업이 될 것이다. 사회가 몸을 자기논리에 따라 조작을 했으므로, 이번에는 예술이 예술적인 논리에 따라 역으로 조작하는 것이다. 몸을 구성하는 살에 자극을 가할 필요가 있기 때문이다. 노동과정에서 분석당하고 틀에 맞춰 잘려 나간 살을 다시 소생시키려면 먼저 그 살로 하여금 스스로 자신이 현재 어떠한 처지에 있는가를 의식하도록 해야 한다.

예술은 살을 각성시킬 수 있다. 예술의 인위적인 조작은 체중감량 프로그램의 조작과 근본적으로 다르다. 그 역방향이기 때문이다. 예술의 목적은 에스라인이 아니다. 사람 몸속에서 무슨 일이 벌어지고 있는지, 그 벌어지는 일을 그

춤은 죽은 살을 되찾아 오기 위해 그 '죽임의 과정'을 공론장으로 들고 나온다. 발레는 극단적으로 양식화된 육체와 동작으로 계산적 합리성이 살을 조작하는 방식을 고스란히 되풀이한다. 오로지 자기목적적으로, 즉 조작을 위한 조작을 할 뿐이라는 점에서만 다르다. 이런 다름은 살에게 지금 현재 죽어 있는 상태임을 각성시킨다.

몸에 의식시켜주는 것이 목적이다. 조작의 결과를 향유하는 것이 아니라 조작의 과정에 고통스럽게 동참하는 것이다. 그러므로 예술은 고통이다. 하지만 자각하는 과정의 쾌감을 동반한다.

현재 사회가 인간의 몸에 무슨 횡포를 자행하고 있는지를 인간에게 자각시켜주는 것이 목적이므로 예술이 취할 수 있는 전략은 명쾌하다. 사회의 합리성이 사람의 몸속으로 파고들어간 선을 그대로 따라가면 된다. 그러면 합리적 계산에 살해 당한 살로 몸을 이루고 있음을 정신에게 주지시킬 수 있다. 예술의 목적은 바로 자신에 대한 자각이다. 자신이 죽어 있음을 자각하는 살은 재생의 가능성에 가까이 간다. 이처럼 예술은 내재를 통해 초월한다. 죽은 살 안으로 파고들어감으로써 예술은 정신적인 인간에게 자신의 몸에 대한 자율적 처분권을 되돌려주는 것이다. 몸을 스스로 비틀어냄으로써, 정신은 자신이 어떤 방식

으로 자연과 관계하고 있는지 스스로 명쾌하게 들여다보는 기회를 갖는다. 이렇듯 인위적인 상태가 우리 인간의 존재조건이지 않은가. 우리의 삶은 정신과 자연이 서로에게 의존하면서 동시에 각기 상대를 밀어내는 긴장과 투쟁으로 점철되어 있다.

춤은 고통과 함께 사라져버린 살을 인간의 몸에 되돌려주는 시도일 수 있다. 그런데 죽은 살을 되찾아오기 위해 그 '죽임의 과정'을 공론장으로 들고 나오는 춤은 정말로 제대로 '조작'하는 것일까? 발레는 몸으로 하는 예술의 극단이다. 양식화된 육체와 동작으로 감정을 공간 속에서 실현하는 발레는 자본주의가 이윤추구의 원리를 실현하기 위해 살을 조작하는 관행을 고스란히 반복한다. 다른 점은 오로지 자기목적적으로, 즉 조작을 위한 조작을 한다는 점에 있을 뿐이다.

바로 이 '조작을 위한 조작'에 기대를 걸어보아도 무방할 듯싶다. 특정한 목적을 가지고 시행하는 조작과는 정반대되는 결과를 얻을 수도 있으리라는 희망을 보태서, 사람들로 하여금 새삼 자신들에게서 육체와 정신이 따로따로 겉돌고 있음을 깨닫게 할 수도 있겠다는 기대를 가져보는 것이다. 자본주의적 관행에 따라 살면 우리는 어쩔 수 없이 몸과 마음을 분리시켜야 하고, 정신이 육체를 지배하도록 해야 한다. 어차피 모두들 자신의 살까지 계산하면서 살 수밖에 없다. 그때그때 목적은 달라질 수 있다. 하지만 궁극적으로는 생존투쟁의 일환이다. 그렇다면 이제는 예술이 그 조작을 담당하도록 해서, 그 계산적 목적에 의한 조작의 관성을 무력화시키는 전략을 써보면 어떨까? 어차피 조작해야 한다면 이 편이 더 낮지 않을까? 어쩌면 살에게 다시 생존권을 돌려주는 결과가 나올지도 모른다는 소망을 함께 실어볼 수 있으니 더 좋지 않겠는가? 예술의 조작은 무엇보다도 감정을 앞세운다. 궁극적인 목적이 쾌감인 것이다. 따라서 어차피 계산해야 한다면, 감정이 살을 계산하도록 만드는 편이 훨씬 더

낫다. 우리가 살을 잃어버리지 않으려면, 무엇보다도 살에서 감정과 고통이 제거되지 않도록 관리할 필요가 있다. 체중감량과 성형으로 외모의 변형만을 꾀하기 보다는, 외모와 감정이 제각기로 되지 않는 방도를 모색할 때, 우리의 살은 본래의 모습에 더 가까워질 수 있다.

물론 정신은 육체를 계속 지배할 것이다. 그런 점을 충분히 인정하더라도, 인간에게는 정신과 육체 사이에 감정이 활동하고 있다는 점을 사람들에게 확실하게 부각시킬 필요가 있다. 만일 감정이 정신과 육체를 성공적으로 매개한다면, 아무리 문명 세계라 하더라도 인간의 삶이 좀더 자연에 접근하는 내용으로 채워질 수 있을 터이니 말이다. 정신적인 인간의 삶은 자연친화적인 몸에 의해 더욱 풍부해질 것이다.

고도자본주의사회에서 살면서 감정이 나름의 역할을 했으면 좋겠다는 생각을 하는 것 자체가 허망한 일인지도 모르겠다. 하지만 그런 소망조차 하지 않는다면, 예술은 더욱 쓸쓸해질 것이다. 그래서 춤에 대하여 이야기를 하는 중인데, 가능성을 높이 평가하기에는 아직 많이 이른 것 같다. 몸으로 하는 예술에 가장 큰 기대를 걸어볼 만하다는 생각은 분명하지만, 이번에도 체계가 그냥 놔두지 않는다는 사실 또한 명백하기 때문이다. 몸을 양식화시키는 과정이 양식화 자체를 초월하려면, 그래서 죽은 살을 공론화시키고 사람들 사이에 의식화시키려면, 양식화에서 흥행의 요소를 무엇보다 먼저 배제시켜야 한다. 하지만 현재로서는 흥행과 쾌감을 구분할 계기가 뚜렷하지 않다. 그래서 도구적 합리성이 살마저 분석하여 시스템으로 날려버리는 일을 아무렇지도 않게 하는 이 고도자본주의사회에 자연을 다시 불러들일 예술을 거론하기가 무척 어려운 것이다. 하지만 춤의 **인위성** 자체는 우리의 기대를 모으기에 충분하다. 춤이 몸에 대한 자기결정권이라는 화두를 제시하고 이끌어가는 예술로 자리 잡기를 바랄 뿐이다.

사적 유토피아의 변증법

로코코Rococo의 산들바람이 상류층 부엌에 들이닥쳤다.(부세, 〈아침식사〉) 아주 새로운 바람이었다. 본래 신분제사회에서 가족은 이렇게 아침밥을 같이 먹는 사이가 아니었다. 가족은 신분이었지, 일상을 함께 영위하거나, 정서 교류를 앞세워 맺어지는 공동체가 아니었기 때문이다. 신분에 걸맞은 사회생활이 있을 뿐이었다. 화폭에 그려진 수준의 상층 귀족이라면, 밤늦도록 파티가 이어졌을 것이고, 지체 높은 가장家長과 배경 좋은 귀부인은 제각기 다른 곳에서 아침을 맞이하기 십상이었다. 남작은 공작녀의 침대에서 눈을 뜨고, 귀부인은 지난밤 내실로 불러들였던 자작이 막 자리를 뜬 뒤 매무새를 다듬을 시간인 것이다. 혹은 남작님께서 영지를 살피러 나갔다가 그 지역의 순박한 시골 처녀와 하루 지냈을 수도 있다. 귀족층 남녀가 결혼을 하는 이유가 자유롭게 연애를 하기 위해서였다는 독일 사회학자 니클라스 루만Niklas Luhmann, 1927~1998의 분석[28]이 하나도 그를 것 없었던 사회. 이 신분제사회에서 가족은 혈통을 잇고, 그 혈통으로 재산과 사회적 지위를 대물림하는 기제였지 연애 감정이나 모성, 부성 같은 감정의 진원지가 아니었다. 아이들은 유모 곁에서 컸다. 조금 자라

면, 남자아이에게는 가정교사가 딸리고 여자아이는 수도원으로 보내졌다. 엄마는 딸의 사교계에 데뷔 시점을 고려하여 딸을 집으로 불러들인다. 구성원이 모두 이런 방식으로 살아야 '귀족'이라는 혈통을 그런대로 간수할 수 있던 시기였다. 귀족에게는 가족 구성원 내부의 결속보다 사회관계가 더 중요했기 때문이다. 끊임없이 자신이 타고난 혈통을 사람들에게 확인시키고, 그래서 신분이 확고부동하게 존재함을 과시해야 했다. 그런데 이제 새로운 바람이 불기 시작한 것이다.

사생활의 발견

신분제의 울타리가 조금씩 흔들리기 시작하더니, 남작과 귀부인은 재산 문제에서조차 서로 의논할 일이 많아졌다. 귀족들에게도 서로 가까운 사람을 챙기는 것이 현재와 미래를 위해 매우 바람직한 일로 여겨지기 시작한 것이다. 아침에 다 같이 모여 이렇게 소박하게 식사를 하니, 하루가 무척 다른 느낌으로 다가왔다. 어젯밤 오래 끌었던 파티의 소란을 잊을 수 있고, 오늘 하루 할 일을 차분히 함께 이야기할 수도 있지 않은가. 이야기를 나누다 보면, 아이의 새로운 면모를 발견할 수도 있었다. 가족 구성원은 이제 서로를 알아가고, 그래서 서로에게 더욱 소중한 존재가 되었다. 이 한 순간의 충만한 느낌으로 하루를 살 것이었다. 세상은 갈수록 각박해지고 있었다. 영지의 농부들이나 관리인들이 어째 옛날 같지가 않았고, 관가의 분위기도 어수선하다. 이럴 때일수록 아침의 이 따뜻한 정경이 하루의 버팀목이었다. 차와 삶은 계란은 아주 특별한 음식이 되었다.

　모두가 로코코의 산들바람이 부린 조화였다. 그 이전에 귀족들에게는 모든 것이 넘치기만 했었다. 귀족은 자신들이 권력자임을 드러내기 위해 모든 것을 물량으로 채웠다. 거추장스러울 정도로 풍성하게 주름이 잡힌 옷을 입고, 식탁

프랑수아 부셰, 〈아침식사〉, 캔버스에 유채, 1739. 신분제사회에서 가족은 이렇게 아침밥을 같이 먹는 사이가 아니었다. 혈통을 잇고, 그 혈통으로 재산과 사회적 지위를 대물림하는 기제였을 뿐이다. 그러나 계몽의 빛이 귀족의 부엌을 비추기 시작하면서 사생활이 발견되었다.

장 오노레 프라고나르, 〈그네〉, 캔버스에 유채, 1767. 근대인에게 살은 이물질이다. 생각하는 사람은 자신의 살을 생각과 잘 어울리는 상태로 변화시켜놓을 수 있다고 믿었다. 그네라는 조건만 마련된다면, 살에서 무게를 제거하는 일은 거침없이 일어날 것이다. 가벼워진 살은 바라보는 정신에 아무런 부담도 주지 않는다.

은 언제나 차고 넘쳤다. 모두들 뚱뚱했다. 하지만 로코코의 산들바람이 모든 것을 가볍게 만들었다. 옷의 부피가 줄어들고, 식탁은 오히려 빈약해졌다. 빵이든 삶은 계란이든, 이렇게 하나씩만 손에 든 귀족을 보기는 처음이다. 그래서인지 귀부인의 얼굴선도 갸름해졌다. 주전자를 쥔 남작의 손은 빈약해 보이기까지 한다. 그 손으로 따르는 차는 하녀가 날라오는 차와 다르다. 차에 정감을 가미해 내놓는다. 혁명으로 신분제가 무너지기 전, 한발 앞서 로코코의 산들바람이 사물들을 이런 식으로 뒤바꾸어 나갔다. 하녀가 들던 주전자를 남작이 들고 있는 이 부엌이 새로운 바람의 진원지가 되었다. '사생활'은 주전자를 통해 하녀와 남작의 차이를 없애 나갔다.

부엌에서 불어 나온 바람은 들판으로 나가 그네 타는 여인의 속곳을 뻔뻔스럽게 들쑤셔댄다. 바람이 닿기만 하면, 살은 가벼워져 공중으로 올라간다. 귀족이 마시는 차에 정감을 가미하는 요술을 부렸던 로코코의 새 바람은 이번에도 거침이 없다. 바로 살을 가볍게 만들어 하늘로 올려버린 것이다.(프라고나르, 〈그네〉) 이 화학작용을 실연實演해 보여줄 임무를 엎어 그네 위에 올려진 살은 보기에도 아슬아슬하다. 치마폭이라도 펄럭거리며 중력을 감당해내지 않으면 살은 흔적조차 남지 않을 것 같다. 이 모든 화학작용은 그네가 떠오르는 곳 아래 한 팔을 땅에 대고 비스듬한 자세를 취한 남자를 위해 마련된 것이다. 지금 이 남자는 살이 가벼워져 거추장스럽지 않은 상태로 변하는 화학작용을 꼭 보겠다는 투철한 의지에 사로잡혀 있다. 이 의지의 남자 앞으로 어두운 자연을 가로지르며 환희의 빛살이 쏟아지고, 분탕질의 마음이 내팽개쳐진 샌들에 실려 날아오른다.

보겠다고 작정한 남자와 보여주겠다는 실행의지에 찬 남자가 밀거니 받거니 하면서 공중으로 띄워 올려 보낸 살덩어리는 빛 속에서 화사한 동경憧憬이 된다. 일어서면 그 공기 같은 찬란함의 실체를 붙잡을 수도 있을 것 같다. 경쾌하게 미끄러져 오므로 보는 남자에게는 공중에 떠 있는 살이 빛의 진원지인 양 여겨진다. 이 움직임을 창조한 두 남자는 자기들이 자연에 빛을 부여하였다고 자부할 것이다. 자연을 비추는 빛은 인간의 머리에서 솟아나므로. 사방으로 퍼져나가는 빛으로 실험의 성공을 확인하는 이 '의지의 남자'들에게 인류의 역사는 근대인이라는 이름을 붙일 것이다.

자기 머리를 계몽할 줄 아는 이가 근대인이다. 생각할 줄 알기 때문에 내가 있다는 데카르트Rene Descartes, 1596~1650의 테제를 현실에서 실천하기로 작정한 근대인은 두뇌를 계몽하다가, 자신에게 몸이라는 이물질도 있음을 깨우쳤다. 깨우치고 그만두면 근대인이라 할 수 없었다. 이물질을 어떤 식으로든 '처

리' 해야 했다. 그래서 결국 이 '발견된' 몸 역시 계몽의 대상으로 삼지 않으면 곤란하다는 결론을 내린다. 그래도 계몽된 근대인인데, 욕구를 그냥 자연의 영역에 방치해둘 순 없지 않은가. 그러다간 내부의 폐쇄회로에 걸려 넘어질 게 뻔하다. 생각하는 사람으로 자신을 형성할 수 없게 되는 것이다. 그런 낭패를 안 당하려면 미리 대책을 강구해야 했다. 욕구를 계몽하는 일이다. 내부 계몽이라고 해서 특별히 어려울 것도 없었다. 자신의 내부 자연을 투사할 대상을 찾아내기만 하면 될 일이었다. 타자는 주변에 지천으로 널려 있다. 저 화사한 살을 고를 수 있었던 것은 그래도 행운이었다. 정신이 자기능력을 실험하려고 하는데, 화사한 살보다 더 좋은 대상을 찾을 수는 없을 것이기 때문이다. 살에서 무게를 제거하는 화학작용이 화사함의 외관까지 지녀, 마치 이번 실험은 화학이 아닌 듯한 인상마저 준다. 자연이 여자의 살을 그렇게 가볍게 만들었다는 착각이 일어난다.

착각은 선택을 잘해서 얻은 선물일 뿐, 계산은 계산대로 정확해야 함을 근대인은 잊지 않았다. 한 치의 오차가 있을 수 없었다. 더구나 내부의 폐쇄회로에서 한번 벗어나보려고 타자의 살덩이를 이용하는 실험인데, 어떻게 느슨할 수 있다는 말인가? 거친 나무들 사이에 적당한 틈이 나도록 가다듬은 후 견실한 나뭇가지에 줄을 매었다. 생각하는 자세로 땅바닥에 팔꿈치를 괸 채, 보겠다는 의지를 불태우고 있는 근대인을 향해 실행의지를 지닌 근대인이 그네를 민다. 그네 위에 놓인 여인의 두 다리 사이를 들여다볼 수 있도록 정확하게 방향을 잡아서.

이 기획의 성공을 빛과 산들바람이 증명해주었다. 이제껏 저 깊은 어두운 곳에서 번번이 예측할 수 없는 방향으로 자기주장을 해오곤 하던 살을 드디어 인공의 틀 안으로 집어넣을 수 있게 된 것이다. 승리는 완벽했다. 자연을 인간의 필요에 알맞게 가공하는 기교가 최고조에 달한 것이다. 그네 설치에는 조금

도 어긋남이 없다. 노동의 흔적은 아예 없다. 현실의 움직임은 이렇듯 계몽을 하는 머리의 뜻대로 일어나는 것이다. '살'이라고 해서 이 뜻을 따르지 않겠다고 뻗댈 수는 없을 것이다. 이런 확신이 있었으므로 근대인은 자연을 '생각하는 남자'가 존재하는 방식 중 일부로 받아들일 수 있었다.

이렇게 하여 로코코의 산들바람은 근대인에게 사생활을 선사하였다. 아침 식사를 함께 한 남작과 귀부인은 밤에 함께 잠자리에 들었다. 부부 침대에서 자신들의 자연을 다스릴 수 있다고 믿고, 이를 실행했다. 파티에서 눈이 맞은 상대나 정말 사랑하는 사람이 아니어도, 가족이라는 틀 안에서 내부 자연을 다스릴 수 있다는 생각은 매우 세련된 것이었다. 근대인은 이를 문명의 진보로 여겼다. 계몽은 자연을 다스릴 수 있다는 확신에 차게 되었다.

자연이 사회 영역에 등록되는 과정은 이처럼 따뜻한 것이었다. 아침햇살 들 이치는 단아한 부엌에서 남녀와 부모자식은 밤의 어두움과 냉혹한 계산이 지배하는 현실 세계 사이의 완충지대를 찾을 수 있었다. 사랑하는 감정을 토대로 맺어진 일부일처제 결혼은 가족을 같이 밥을 먹으면서 정서적 결속을 다지는 사람들 사이의 결합으로 뒤바꾸어놓았다. 일부일처제 가족을 중심으로 정서 계발이라는 근대적인 기획이 추진되었다.

그리고 그 무덤

숲 속의 두 남자가 여인을 그네에 태워 공중에 올려 보낸 지 100여 년이 지났다. 한 세기 동안 근대인들은 정서계발에 열과 성을 다했다. 생각하는 남자인 신사들이 그네를 태워주곤 했던 그들의 딸들에게 정서계발은 무엇보다 중요한 일이었다. 그 소녀들이 자연과 인공 사이 적당한 비율로 몸과 마음을 가다듬어 나가야만 새로 시작한 기획에 무리가 생기지 않을 것이기 때문이다. 생각하는 능력으로 가정과 사회를 책임져야 할 입장이었던 신사들은 정서계발이라는 프

에드가 드가, 〈벨렐리 가족〉, 캔버스에 유채, 1858~1867. 두 딸은 조신한 부인의 과거이다. 조신함이 형성되는 과정을 보여주는 세 여자는 시민적 조신함을 기획하고 실행한 가부장과 분리되어 있다. 이들을 피붙이로 묶어놓고 잠시 마주 앉아 있던 가부장은 이 기획에서 곧 벗어난다. 여자들은 검은 원에서 그대로 굳어진다. 사적 유토피아는 기만당한다.

로그램에 드는 비용을 기꺼이 부담하였다. 살이 자연의 물질로 되돌아가 사회 생활을 무질서로 몰아넣는 일만큼은 반드시 막아야 했기 때문이다. 물질로 다시 튕겨져 나온 살은 상상하기도 싫었다. 가까스로 자신을 세련할 방도를 찾았다고 여기는 참인데, 이번에 실패하면 그 결과를 감당하기 어려울 것이었다. 집안을 잘 다스린다는 것은 부인과 합심하여 자식들을 세련시켜 문명인을 만든다는 뜻이었다. 아들은 사회적인 능력을 갖추도록 해서 자기 밥벌이를 하도록 만들면 되었다. 여식들의 경우는 사정이 좀 복잡했다. 신체용모에 귀티가 나도록 키워야 웬만한 집에 출가시킬 수 있다. 교양도 갖추도록 해야 했다. 그래야 파티에서 그럴 듯한 남자의 선택을 받는다. 쉬운 일은 아니지만, 그래도

여기까지라면 그럭저럭 해볼 만했다. 문제는 정작 그 다음부터였다. 그네에 태워 가볍게 만들어놓은 살이 정도를 넘지 않도록 다시 고삐를 조여야 했기 때문이다. 정도를 넘어선 가벼움은 다시 무질서였다. 한마디로 조신한 나긋함을 갖추도록 해야 할 터인데, 그 경계가 어느 선인지, 종잡을 수가 없었다. 때문에 미심쩍음이 남아 있었지만 그런 채로 여식들의 자연을 가다듬는 계몽은 계속되었다. 계몽은 문명과 야만을 가르는 기준이자 절대선이기 때문이다.

식구끼리 둘러앉아 밥을 먹는 부엌의 풍경이 일상의 한 축을 이루게 되었다. 그 사이 유럽의 시민층은 거실도 발명하였다. 얼마 안 가 거실은 사생활의 중심이 되었다. 이곳에서 부부와 자녀는 사회조직의 정정당당한 일원이 될 수 있도록 자신을 가다듬어야만 했다. 시민사회는 사생활과 공생활의 분리를 원칙으로 내세웠다. 근대시민은 공생활에 참여하기 위해 사생활의 뒷받침을 받는 삶을 꾸리게 되었다. 내부 자연 역시 계몽의 빛으로 빚어낸 그릇에 담을 수 있다고 믿었으므로 공생활과 사생활이 조화롭게 같이 갈 것이고, 두 생활을 영위하는 가운데 그는 생각하는 인간으로 완성될 것이었다. 생각하는 사람은 자신의 욕구와 감정마저도 계몽한 인간이었다.

시민사회의 영양들은 물론 이 기획에 순응하였다. 거실에서 문학작품을 탐독하고 피아노도 치면서 교양을 쌓은 후 경제적인 기반이 잡힌 청년에게로 시집을 갔다. 영양들의 행동거지에는 절도가 있었다. 온몸으로 흡수해 들인 균형감각으로 생각하는 남자의 자연을 다스려 나갔다. 그런데 살고 보니 거실에 모였을 때 서로 눈빛을 맞출 수 없는 처지가 되었다.(드가, 〈벨렐리 가족〉) 제각기 어긋나는 시선만 빼면 이 가족의 거실에는 부족한 것이 없다. 교양과 물질적 안정이 모두에게 각자의 자리를 넉넉하게 보장해준다. 그러나 너무 넉넉해서 무거워 보이는 실내복을 턱까지 잔뜩 끌어올려 입고 있는, 교양이 몸에 밴 부인에게선 삶의 활력을 찾기 힘들다. 남편의 거친 자연을 다스리느라 생기를 잃

어버렸나 보다. 남자는 갈수록 균형의 화신이 되어 맥 빠지는 소리나 일삼는 부인이 영 성에 차지 않는다.

이 조신한 부인 역시 원래 그렇게 태어나지는 않았을 것이다. 작은 딸을 보면 안다. 이 무거운 분위기에서도 막내는 목과 팔다리를 타고난 대로 간수할 줄 아는 것이다. 옷깃이 목을 갑갑하게 감싸면, 목을 좀 더 돌리고, 덧입은 겉옷이 허리를 압박하면 한쪽 다리를 내뒹거버릴 줄 아는 것이다. 그 작은 몸짓으로 막내는 아직 관습에 승복하지 않은 자연을 드러낸다. 물론 몇 년 안에 언니처럼 될 것이다. 얼굴 피부는 아직 해맑은데, 몸가짐을 어떻게 해야 하는지 배운 언니는 다리를 곧게 세우고 있다. 두 팔을 모은 채 계속 이렇게 서 있으면, 앞으로는 얼굴 살도 굳어질 것이다. 언니가 앞으로 살아갈 날은 온통 자신을 뻣뻣하게 만드는 데 바쳐질 것이다. 생의 목표는 바로 옆에 있다. 엄마이다. 엄마는 자신이 걸어온 길을 두 딸에게서 본다. 그래서인지 엄마는 딸을 감싸 안지 않는다. 오히려 내리누르듯 딸의 어깨에 손을 걸치고 있다. 엄마는 딸의 운명이다. 비어져 나온 막내의 흰 다리는 엄마의 오래 전 자연이다. 이제는 기억조차 희미하지만, 분명 그런 자연을 타고났고 얼마동안 간수했던 것이다. 100여 년간 지속해온 내부 자연 계몽의 결과는 이런 딱딱함이었다. 두 딸과 함께 그 경과를 온몸으로 실행하고 있는 이 조신한 부인은 이 무거운 공기를 뚫고 나오지 못한다. 막내의 새하얀 종아리를 다시 집어넣으로라고 가르치는 사이, 이 답답함 속에 그대로 갇혀버린다. 엄마와 딸들에게는 탈출구가 없다. 그 까닭은 그들이 이 기획의 입안자가 아니기 때문이다. 입안하지 않았기 때문에 폐기할 방법을 모른다.

이 기획을 입안하고 실행한 남자들에게는 사정이 약간 달랐다. 그들은 무엇을 다스려야 하는지 알았지만, 자신의 자연을 그 다스림의 대상으로 삼지 않았다. 그래서 그들은 내부 자연을 욕구의 형태로 아직 내장하고 있을 수 있었다.

에두아르 마네, 〈나나〉, 캔버스에 유채, 1877. 근대인은 육체적인 억척
스러움과 정신적인 무신경함에서 자연과 소통하는 새로운 방식을 찾았
다. 성매매가 지적 능력과 사회적 성공의 '근대적' 지표가 된 것이다.
시민사회는 이 새로운 소통방식을 앞에 두고 우왕좌왕하는 처지이다.

자연을 다스리는 기획에 자신의 자연을 완전히 내맡기지 않도록 조처한 근대
인은 생존본능이 뛰어나다는 칭찬을 들을 만했다. 그래서 손끝발끝까지 다스
림을 당한 여자들과 사정이 다를 수밖에 없었던 것이다.

남녀의 이 '다른 사정' 때문에 성매매가 계몽된 시민사회에서 또 다른 일상
으로 굳어지게 되었다. 성매매는 계몽의 파트너이다. 자연을 자기 밖으로 내보
내 대상화시키는 데에만 익숙한, '생각하는 남자'에게는 언제나 다스려지지
않은 본성을 타자를 통해 확인할 필요가 있다. 부인은 그사이 너무 마모되었

다. 절대로 마모되지 않을 것 같은 펄펄한 살이 있어야 했다. 근대인이 내부 자연을 계몽하기 시작한 지 한 세기가 지난 후 처하게 된 딱한 처지를 프랑스의 자연주의 소설가 에밀 졸라Emile Zola, 1840~1902는 소설 『나나』를 통해 보고하였다. 주인공 나나는 억척스럽게 질긴 육체와 신경줄로 뭇 남성을 사로잡는다. 이 창녀와 관계하는 남자들은 생생한 자연을 직접 몸으로 확인하는 사이 정서적, 지적으로 파멸해간다. 하지만 나나의 육체와 정신은 조금도 손상되지 않는다. 병균만이 그녀를 점령할 수 있다.

나나는 내부 자연 계몽의 변증법을 시민사회에 고발하는 상징이다. 이 창녀는 잘록한 허리를 더 극적으로 보이게 만들 뾰족구두 이외에는 누구의 다스림도 받지 않겠다는 결의를 내보인다. 아무리 해도 다스려지지 않을 것 같은 두툼함에 표정마저 뻔뻔스럽다. 그 뻔뻔함이 오히려 이 자연의 살덩이를 낯설지 않게 만든다. 그래서 완전한 무질서는 아니다. 검은 양복의 신사는 낯선 물질과 교류할 마음도 능력도 없다. 하지만 이 뻔뻔해서 낯설지 않게 된 살은 침대로 데려갈 수 있다. 뻔뻔함이 살의 자기보존장치임을 미처 간파하지 못한 신사는 대가를 치러야 한다. 오디세우스가 자기 꾀의 대가를 늘 고난으로 치러야 했듯이, 생각하는 사람은 그 능력의 한계 때문에 파멸의 구렁텅이에 빠진다. 근대인의 가련한 운명이다. 졸라는 시민사회에서 성매매가 불러올 폐해를 아주 잘 알고 있었던 듯 하다. 그래서 가차 없고 차가운 소설을 썼나 보다.

행복의 조건

플로베르Gustave Floubert, 1821~1880의 소설 『마담 보바리』에서 보바리 씨는 내내 행복하였다. 그는 아내 엠마가 죽었을 때조차 그녀의 흔적을 간직하고자 했다. 여성의 부드러움에 대한 열망을 충족시키기 위해서였다. 아내에게 딴 남자가 있었다는 진실에 접하고도 바로 '정신적'인 관계였다고 단정한다. 자신을 둘러

싸고 있는 모든 관계가 파탄이 나도 결정적인 증거가 나타날 때까지는 무너지는 현실을 감지하지 못하는 것이다. 그러다가 깨달음이 왔고 갑자기 죽었다.

엠마와의 관계에서 보바리 씨는 감정적으로 무능하였다. 하지만 그의 무능은 인간적 성실성에 대한 반대급부였다. 그는 의사로서 열심히 일했고 가정에 충실하였으며 주변 사람들 모두에게 잘하려고 노력하였다. 늦은 밤까지 환자들을 돌보다가 집으로 돌아오는 의사 보바리 씨에게는 부인이 연출하는 세련된 분위기를 열망할 권리가 있었다. 이 열망은 시민사회가 개인의 사생활로서 약속한 바이다. 결국 시민 보바리 씨에게는 부인의 정숙함보다도, 그리고 일반적으로 마르크스주의가 시민사회 핵가족 내에서 여성의 지위를 분석하는 바처럼 재산 상속을 위한 적자 생산의 필요성보다도, 아내의 성적 매력에서 비롯되는 부드러움이 더 중요하였다. 보바리 씨는 끝까지 자신에게 필요한 것만을 움켜쥐었다. 낭비와 계속되는 연애생활은 엠마의 여성다움을 더욱 세련시켰다. 따라서 부인의 행실을 문제 삼을 이유가 없었다.

시민사회가 추진해온 계몽은 한편에서 행복한 가정을 약속했다. 전문직 남성과 예술적 소양을 갖춘 여성은 서로 잘 보완하면서 가정을 꾸려갈 것으로 여겨졌다. 교양시민 계층 출신의 결혼 지망생들은 이러한 기획을 추진해갈 의지로 충만했다. 그리고 기꺼이 그 기획에 동참했다. 여성은 경제적인 기반을 제공해줄 전문직 남성을, 남성은 예술적 소양을 갖춘 여성을 배우자로 원했다. 곧 남편을 배반하게 되지만 엠마 역시 보바리 씨와의 결혼을 통해 보다 윤택한 정서생활을 영위하고 싶어 했다.

시민사회의 성역할 분담에 따라 보바리 씨는 이성과잉이라는 병을 앓고 있었고, 엠마는 감정과잉이라는 병을 앓고 있었다. 그러나 두 사람은 서로의 과잉과 결핍이 넘나들면서 균형을 이루게 될 것이라는 '시대적' 전제를 조금도 의심하지 않고 받아들였다. 하지만 둘의 관계는 끝내 파탄이 나고 만다. 이성

과 감정이 상대방으로부터 얻으려 하는 바가 달랐기 때문이다. 이성은 상대와의 거리를 통해 자신을 확인하려 하였다. 반면 감정은 활동을 통해 스스로의 존재를 직접 확인하고자 하였다. 의사 보바리는 환자를 돌보기 위해 필요한 거리감을 집에서도 그대로 가지고 아내를 대했다. 엠마는 이러한 남편에게 불성실할 수밖에 없었다. 그녀는 감정능력의 화신이었다. 감정은 직접 활동할 수 있는 공간을 필요로 한다. 엠마는 자신의 감정을 직접 확인하기 위해 '밖에서' 다른 남자들을 만난다.

그러나 새로 만나는 바깥 남자들 역시 그들이 '시민'인 한 감정 확인에 적절한 대상이 되지 못하였다. 사실을 제대로 따져본다면, 엠마는 바람을 피웠기 때문에 파멸한 것이 아니다. 시민사회가 여성에게 부과한 감정능력 제고라는 의무를 너무도 깊이 내면화한 까닭에 주변을 정리하는 능력, 합리성이라고 일컬어지는 분석능력을 잃고 말았기 때문에 파멸했다.

엠마가 통속소설만을 읽고 자라 두뇌가 빈약하였기 때문에 불행을 자초한 것일까? 그럴지도 모를 일이다. 그런 깨달음이 있었기 때문인지는 시민사회는 20세기를 경과하면서 여성에게도 교육의 기회를 활짝 열었다. 여성들은 대학교육을 받았으며 전문직으로 진출하였다. 하지만 세련된gebildete 여성이 아닌 학식있는gelehrte 여성들은 시민사회가 추진해온 계몽의 이념을 정면으로 부인하는 인물들이다. 미처 예기치 못한 현상이 나타났고 갈수록 거센 흐름을 형성했다. 여성의 사회활동 자체가 불편한 문제로 떠오른 것은 결코 아니다. 문제는 배운 여성들이 남성 주체가 '생각하는 사람'으로 계속 남을 입지를 좁혀놓는다는 데 있다. 근대인으로서의 정체성을 훼손하지 않는 상태에서 계속 정서순화 기획을 꾸려가려면, 남자들은 정서적으로 세련된 여자들의 뒷바라지를 받아야만 한다. 그런데 여자들이 배우기 시작하더니, 정서계발을 소홀히 하였다. 하물며 남자들이 하는 근대적 과업에 동참하겠다는 경우마저 생겼다. 그렇

다면 결국 근대인이 내부 자연을 외부로 꺼내 투영시킬 사회적 타자가 사라져 버린다는 이야기가 된다. 이를 보충하기 위해서라도, 성매매는 필요했다. 성매매가 남성들을 정서적으로 안정시켜줄지 무척 불확실함에도, 계몽은 어쩔 수 없이 시민사회에 이런 탈출구를 불러들이고 말았다. 시민사회가 성숙하면서 여성들에게도 동등한 시민으로서의 자격을 부여한 것은 사실이다. 그 결과 시민사회는 새로운 당착에 직면하게 되었다.

그렇다면 여성은 이런 시민사회를 어떻게 받아들여야 할까? 처음부터 '생각하는 사람'의 기획에서 여성을 배제시키고 시작한 탓에 이 모든 불합리가 나타났음은 분명하다. 그러므로 시민사회는 앞으로도 '생각하는 여성'에게 인간으로 설 기회를 제공하지 않을 것이다. 이성 주체로서의 여성으로 하여금 정서순화를 경험하도록 하는 타자는 아예 설정조차 되지 않은 까닭이다. 어쩌면 여성들이 이성능력과 감성능력을 모두 스스로 발전시켜갈 만큼 더 탁월하다고 전제하고 있는지도 모르겠다.

엠마는 삶의 이상에 견주어 보았을 때 이루 말할 수 없이 빈약한 근대적 삶의 조건들을 몽상함으로써 뛰어넘었다. 근대의 소설가 플로베르의 탁월함은 이러한 여주인공의 행적을 단선적으로 그리지 않았다는 데 있다. 꿈꿀 수 있는 힘을 전폭적으로 지지하였다가 언제나 되풀이되는 오류를 묘사하면서는 혐오감을 감추지 않았다. 근대가 설정한 삶의 조건들 속에서 이른바 '감정의 계몽'이 성공할 확률은 그다지 높지 않다. 물론 플로베르는 행복의 기획 자체에 대하여는 회의하지 않았다. 그럼에도 여주인공의 죽음을 통해 행복이 돈처럼 실용주의적으로 추구하거나 아니면 그냥 꿈처럼 좇기만 한다고 해서 얻어지는 것이 아님을 분명히 하였다. 행복이라는 근대의 기획을 두고 서구 근대 이성이 수행한 자기반성의 고전적인 경우에 해당한다고 하겠다.[29]

에드바르트 뭉크, 〈죽은 엄마〉, 캔버스에 유채, 1899~1900. 이제 막 혼자 놀러 나 갈 수 있을 만큼만 자란 어린아이는 엄마의 죽음을 통해 자연적인 죽음이 아니라 세계의 몰락을 경험한다. 앞으로 어떻게 해야 할지를 모르는 것이다. 이 무지는 스 스로 자신의 삶을 꾸려가야 한다는 각성이 든 후라 더욱 치명적이다.

파국 혹은 종말론

엄마가 죽었다. 엄마는 딸보다 먼저 죽게 마련이다. 그것이 인륜에도 맞고 자 연스러운 일이다. 물론 딸의 죽음은 엄마에게 큰 슬픔이다. 회한과 자책감에 메말라갈 수도 있다. 생명의 덧없음을 터득할지도 모른다. 그러나 출산을 겪으 면서 죽음 근처에 가본 엄마에게 죽음 자체는 아주 낯설지 않을 수 있다. 또 인 생의 온갖 신산辛酸을 맛본 까닭에 엄마는 딸을 잃은 상실감을 마음 어디에 둬 야 할지 알고 있다. 요컨대 엄마에게 딸의 죽음은 정서적인 문제이다. 딸의 죽 음은 엄마의 인생에서 구체적이고 실천적인 문제로 다가오지 않는다. 엄마는

딸과 계속 정서적인 유대를 유지할 수도 있다. 엄마보다 먼저 죽은 딸은 자연을 거스르면서 인간적 감정을 구출한다. 엄마는 섭리대로 자신이 먼저 죽지 못한 회한을 불효를 자행하고 떠난 딸에 대한 연민으로 탈바꿈시킬 수 있다. 하지만 딸보다 먼저 죽는 엄마의 경우는 다르다. 자연의 섭리에 따르는 일이지만 딸에게는 부당한 일이기도하다. 특히 어린 딸보다 먼저 죽는 엄마는 더욱 그렇다. 자연에 따른 현상이라지만 딸도 성인이 된 이후여야 죽은 엄마에 대한 상실감을 보듬을 수 있다. 딸에게도 엄마의 죽음이 '죽음'이라는 순수한 공포가 아닌, 처리해야 할 정서적 상실감으로 다가와야 한다는 것이다. 그래야 공평하다.

뭉크의 그림 〈죽은 엄마〉가 보여주는 사건은 딸에게 너무 불공평하다. 엄마를 잃은 딸은 계속 유지할 정서를 미처 계발하지도 못한 어린애이다. 엄마는 이제 겨우 혼자 놀러 나갈 수 있게 된 딸을 혼자 살아가라고 놔두고 떠났다. 삶을 깨우쳐가야 할 시기에 죽음부터 가르친 것이다. 삶이 무엇인지도 모르는 상태에서 엄마의 죽음을 겪은 이 아이는 삶이 시간의 흐름에 따라 이어져가는 것이라는 점을 터득할 수 없다. 시간이 자연스럽게 흐르는 것이라는 사실도 깨우치지 못할 것이다. 자연스럽지 않으면 모든 것을 배워서 해야 한다. 그러나 가르쳐줄 어른이 없다. 아이에게 배워야 한다는 강박관념만 심어놓고 가르쳐야 할 의무에서는 스스로 물러나 버린 어른들. 이 아이에게는 지금 아무도 없다. 유럽인들은 18세기 이후 여러 차례에 걸쳐 모든 것이 일시에 무너져 내릴지 모른다는 생각에 휩싸이곤 했다. 세기말이 되면 이러한 종말론적 정서가 더욱 기승을 부렸다. 특히 19세기에서 20세기로 넘어올 때는 세상이 곧 끝날 것처럼 소란을 피우기도 했다. 그런 유럽인들이 새 천 년으로 넘어오면서 보여준 모습은 의외였다. 무덤덤했다고나 할까? 극단적인 세기말 증후군을 앓을 것이라는 예상을 뒤엎고 오히려 그들은 문명인의 관록을 뽐냈다. 기술적인 문제 외에 문

명인이 걱정할 일이 무엇이겠냐는 듯 행동했다. 이런 생각을 했던 것일까? '파국은 무슨 파국인가. 컴퓨터 시스템이 정지되지 않도록 잘 보살피면서 폭죽이나 터뜨리면 되지.'

그렇다고 그들이 관심을 기울이고 있는 첨단기술에 전적인 신뢰를 보내고 있느냐 하면, 그것도 아니다. 그냥 새삼 소란을 피우고 싶지 않을 뿐이라는 분위기였다. 요컨대 그들은 면역이 된 것이다. 무엇보다 그들이 1, 2차 세계대전의 주역이었음을 떠올릴 필요가 있겠다. 그리고 동서 진영의 사회구성을 위한 밑그림을 기획하고 추진한 이들도 그들이었다. 그들은 자신들이 기획하고 추진한 일들의 결과를 전쟁의 폐허 속에서 확인해야만 했다. 이러한 역사적 경험은 그들의 의식에 깊은 흔적을 남겼다. 20세기 후반이 되면서는 부담이 더 늘었다. 전쟁의 폐허를 딛고 새롭게 이룩하고자 했던 사회구성의 기획안들이 알고 보니 몽땅 오류였다고 고백하든가, 불충분하지만 달리 어쩔 수 없는 일이라고 방어해야 하는 처지가 된 것이다.

문제가 스스로에게 있음을 자인하는 태도는 불안한 심리를 동반한다. 설핏하면 또 파국을 자초하고 말 것이라는 불안이다. 이는 자신들이 세계의 중심이라는 서구 중심적 세계관에서 파생되는 것이기도 하다. 세계사를 앞에서 이끌어간다는 자부심 한편으로 문제 해결을 다른 누구에게 의지할 수 없다는 불안감을 떨치지 못한다.

18세기 이후 '계몽'이라는 거대한 프로젝트를 진행하며 이런저런 프로그램을 진행해봤던 유럽인들은 19세기 중반 이래로 어떤 것을 내놔도 뜻대로 되지 않는다는 사실을 깨닫는다. 하는 일마다 불충분한 점이 발견되곤 하였다. 인간의 의지와 타고난 지적 능력으로 새로운 사회를 건설해보겠다는 계몽의 기획에 어두운 그림자가 길게 드리워졌다. 물질적 풍요와 더불어 꿈꾸었던 행복한 삶은 자꾸만 멀어졌다.

그들은 꽤 오랜 기간 동안 기획 자체의 문제라기보다는 인간의 노력이 부족해서 일이 잘 안 되는 것이라고 생각했다. 계몽된 '교양시민' 이 되어야 한다는 강박관념은 갈수록 사람들을 옥죄었다. 그 와중에도 산업사회는 무자비하게 팽창했다. 시민들은 물질적인 생산력 증가를 눈으로 확인하게 되었다. 행복은 멀어져갔고, 상품은 쌓여갔다. 인간관계와 사회관계가 차츰 화폐로 환산되어 거래의 대상이 되었다. 이 거래에 참여할 수 있는 필요충분조건이 돈 하나로 집중되기까지는 그리 오랜 시간이 소요되지 않았다. 돈은 우주적 가치가 되었다. 돈으로 실현되는 거래가 행복을 가져다 줄지 어떨지는 모르지만 하여튼 살아간다는 것은 거래한다는 것과 동의어가 되었다. 구체적으로 확인할 수 있는 삶의 양태인 이 '돈의 거래' 앞에서 보이지 않는 세계를 꿈꾸고 현실을 의심하며 머뭇거리면 낙오자가 된다. 시대가 변화하자 역사의 흐름에서 밀려나지 않기 위해 '교양시민' 이 되어야 한다는 강박관념은 분쇄할 수밖에 없었다. 너무 거추장스러웠기 때문이다. 자신을 돌아보면서 이런저런 생각을 하라는 이전 시대의 요청은 바람직할 수는 있지만 꼭 따르지 않아도 먹고사는 데는 지장이 없어 보였다. 그래서 잘 안 되는 교양시민은 포기하고 '대중' 이 되기로 했다. 본의 아니게 교양시민은 버렸지만, 문명인이라고 자부하는 이상 계몽이 약속한 행복은 포기할 수 없었다. 여기까지 오게 만든 그 찬란한 깃발을 어떻게 포기한단 말인가?

그러나 이는 앞뒤가 안 맞는 일이었다. 뭔가 크게 잘못된 것 같았다. 행복을 준다는 행렬에 속하기 위해 그 행복을 기획한 프로그램인 '교양시민' 을 버려야 했던 전환기의 유럽인들, 그들은 공포감에 사로잡혔다. 플라톤이 말한 이데아의 세계, 기독교가 말하는 천국의 무거운 짐을 벗고 새로운 마음가짐으로 길을 나섰는데 홀가분할 줄 알았던 기분이 영 다른 방향으로 나가고 만 것이다. 대중이 된 그들의 첫 느낌은 방향 상실감이었다. 공장이 가동되는 속도만큼 거

카스파 다비드 프리드리히, 〈빙해: 좌절된 희망〉, 캔버스에 유채, 1823~1824. 녹지 않고 형태를 유지한 채 깨어져버린 얼음덩이는 단절을 알려주는 공포이다. 생성하고 번성했다 사라져야 할 유기체의 리듬이 한순간 단절됨으로써, 유기체의 존재 자체도 의문시되었다. 유럽인들은 삶의 모든 것이 방향을 잃고 표류한다는 종말론적 정서에 사로잡혔다.

칠게 휘몰아치는 파도를 나침반도 없이 헤쳐가야 하는 신세가 되고 말았다는 아득함이 유럽인들에게 밀려왔다.

프리드리히의 〈빙해〉처럼, 꽁꽁 얼어 단단한 모습 그대로 있을 줄 알았던 얼음이 녹지 않고 깨지는 경우가 있다. 변화와 해체는 인간이 예상했던 대로 진행되지 않는다. 사물은 인간의 의지와 무관하게 움직이며, 심지어는 자신의 몸마저 사물처럼 낯설게 여겨질 때가 있다. 계획은 실현되지 않는다. 그렇다면 계몽의 지침마저 사라져버렸는가? 지금을 잉태한 엄마, '근대사회의 이념'은 죽었는가?

엄마의 죽음은 삶의 역사적 연속성을 부수는 일이다. 엄마가 없으면 아이는 굶어서 생물학적 실존조차 유지할 수 없게 될지도 모른다. 더 나아가 도대체 앞으로 무엇을 어떻게 꾸려가야 할지 대책이 서지 않는 까닭에 엄마의 죽음은 아이에게 상실감이 아니라 공포 그 자체이기도 하다. 전승되어오던 삶의 형식, 고난을 극복해야 할 지혜, 그리고 살아가기 위해 필요한 구체적인 지식. 한마디로 그동안 존재해온 모든 것들이 계속하여 계몽의 기획을 추진해야 할 근대의 아이에게 전달되지 않는 것이다. 엄마가 살아온 대로 살 생각은 없었지만, 그래도 아무것도 가르쳐주지 않고 죽은 엄마는 공포 그 자체이다.

일상이라는 이름의 형이상학

다른 사람과 같은 옷을 입고 거리에 나섰다.(모네, 〈생 제르맹 록세루아 교회〉) 점심을 먹으러 가는 길이다. 낯익은 얼굴들이 이따금 스쳐 지나가곤 하지만 대부분은 잘 모르는 사람들이고, 모르는 채로 편안하게 지내는 사람들 사이에 있는 것이 좋다. 인사를 했건 안했건, 그들이 지금 이 시간에 시내의 알만한 상점들에서 샀을 엇비슷한 양복을 입고 여기를 지나가는 한, 그다지 경계할 대상은 아니다. 주머니 사정이 고만고만할 것이고, 요즈음 특별히 형편이 좋은 축들이 있겠지만 레스토랑에 들어가 자리를 잡고 기름진 요리를 주문하기 전까지는 표시가 나지 않는다. 사장들은 자동차를 타고 나갔다. 이 시간에 여기를 지나감으로써 '나'는 다른 사람과 비슷하다는 인증을 받는다. 성당 맞은 편 빌딩에 입주한 어느 사무실에 소속되어 있음을 우리는 이 시간 여기에서 서로 확인한다.

오전 내내 사무실에 갇혀 있다가 이렇게 밖으로 나올 수 있어서 얼마나 좋은지 모른다. 사무실에 있을 때도 밖을 내다보면 바로 성당이 있어서 왠지 그럴듯한 기분이 들곤 한다. 좁은 사무실이 갑갑해질 때 눈을 들어 종탑을 보는 것은 이제 습관이 되었다. 저 위 사무실에서 일하기 전까지는 종탑을 이처럼 기

클로드 모네, 〈생 제르맹 록세루아 교회〉, 캔버스에 유채, 1867. 종탑은 항상 높은 곳에 있다. 하느님의 나라는 너무 멀다. 그러나 늘 마주 보게 되자 더 이상 그 아래에서 주눅들지 않게 되었다. 시원한 나무 그늘 아래서 관광객처럼 성당을 올려다 본다. 종탑은 이제 성당의 상징일 뿐이다.

분전환 삼아 바라본 적이 한번도 없었다.

종탑은 항상 너무 높이 있었다. 성당 꼭대기에 종탑이 있다는 사실을 알기는 했지만 종소리를 들을 때나 종탑의 존재를 의식할 뿐이었다. 종탑은 대부분의 경우 먼 관념의 세계에 있었다. 하느님의 나라는 너무 멀었고, 그 먼 나라를 관리하는 교회는 지상에서 점점 더 높이 올라갔다. 교회의 종탑은 하늘나라의 실재를 끊임없이 선포하고자 할 뿐이었다. 강요하는 만큼 위압적이고 그래서 공허해졌다. 그런데 그 종탑이 눈만 돌리면 바라볼 수 있는 곳에 턱 하니 자리잡고 있는 것이다! 높은 곳을 좋아하는 사장의 허영기를 이번만큼은 용서해줄 수 있다. 돈 좀 벌었다고 세상을 내려다보는 말투하며 눈빛이 영 거슬리지만

다락 바로 아래층에 사무실을 마련한 혜안에는 감탄을 금할 수 없다.

성당의 종탑을 늘 마주 보며 일해서 그런지 이제는 길에 나와도 성당이 특별해 보이지 않는다. 이제는 그 밑을 주눅 들지 않고 지나갈 수 있다. 오늘 같은 날에는 시 당국이 조성한 가로수가 더 매혹적이다. 공중에 떠도는 은근한 먼지, 사람들이 뿜어내는 체취, 그리고 후텁지근한 열기를 가라앉히며 아늑한 그늘을 제공해준다. 사람들이 여기로 모여드는 게 당연하다. 내가 낸 세금의 일부도 이 가로수를 조성하는 데 쓰였을 것이다. 생각이 여기에 미치니 내 자신이 참 대견하다는 생각이 든다. 시원한 나무 그늘에 잠시 멈춰 서서 관광객처럼 성당을 이리저리 훑어본다. 성장을 한 채 파라솔을 들고 지나는 부인네들과 성당이 참 잘 어울린다는 생각이 든다. 한껏 차려입었는데, 자신들이 여자임을 주장하기 위해서일 뿐 다른 이유는 없어 보인다. 그래서 그들은 똑같은 여자로 보인다.

꼭대기에 종탑을 얹은 것은 이 우람한 석조 건물이 성당임을 알리기 위해서이다. 그래서 우리는 앞의 건물이 성당임을 안다. 여자들이 파라솔을 든 것은 자신들이 여자임을 알리기 위해서이다. 그들이 어떤 가문의 딸인지, 어느 신사의 부인인지는 몰라도 된다. 그만한 분별력은 요구되지 않는다. 부인네들은 자신들을 똑같이 봐 달라고 파라솔을 들었다.

가벼움의 순간은 고정되고 세계는 둘로 나뉘었다

바람은 파라솔을 엎어놓을 만큼 불었다.(모네, 〈여름〉) 모자는 날아가지 않았다. 나올 때 아주 잘 조여서 머리에 얹은 모양이다. 독서삼매경에 빠져 있지만 외롭지 않다. 적당한 거리를 두고 식구들이 있다. 햇살은 밝지만 따갑지 않다. 그래도 모자 챙으로 얼굴은 가려야 한다. 그을음도 방지하고 또 책에 집중할 수 있으니까. 소설책에 빠져들수록 마음은 하늘 높이 올라간다. 들녘에 부는

클로드 모네, 〈여름〉, 캔버스에 유채, 1874. 이제 새로 등장하기 시작한 일상이라는 삶의 양태는 무중력의 상태로 우리에게 다가올 것이다. 구시대의 기독교 형이상학은 자연과 인공이 교차하는 지점으로 들어가 사라진다.

시원한 바람이 하늘마저 틔워 놓았다. 구름은 넓게 흩어져서 햇살이 부드럽게 퍼지도록 해준다. 그런데 이 모든 광경이 마치 무슨 너울에 감싸여 있는 듯해서 바람도 햇볕도 자연 같지가 않다. 실내에 있는 듯 안전해 보인다. 그러면서도 하늘은 높이 올라가 실내의 모습 같다는 생각이 착각임을 깨우쳐준다. 자연이면서 실내이기도 한 이 장면은 모든 노고가 정지된 순간이다. 앞으로 이 정지된 순간이 영원하도록 살아갈 것이다. 자연의 거침도 제거되어야 하고, 인간사의 모든 갈등과 삶의 신산이 잊히는 순간이 있어야 한다. 이제 새로 등장하기 시작한 일상이라는 삶의 새로운 양태는 이 그림처럼 무중력의 상태로 우리에게 다가올 것이다. 하늘나라를 떠받들던 구시대의 기독교 형이상학은

자연과 인공이 교차하는 지점으로 수렴해 들어가 사라진다. 우리의 삶은 가벼워진다.

하지만 세계는 이제 둘로 나뉘었다. 일을 해서 돈을 집에 가지고 가야 하고,(멘첼, 〈제철소〉) 일요일에는 교회에서 예배 보고 돌아오다가 어디 잠깐 들어가 요기라도 할 수 있어야 한다.(리버만, 〈하벨 니콜스쾨의 노천카페〉) 일과 휴식, 원칙적으로 이 두 가지를 모두 잘해야 시민사회의 당당한 구성원이 될 수 있다. 모두들 새삼스럽게 휴식이 중요하다고 생각하기 시작하였다. 직장생활의 피로도 풀어야 하고, 아는 사람들과의 관계를 돈독하게 만들기 위해 자주 만나야 했다. 이제 결혼반지는 더 이상 두 사람을 결혼할 당시의 상태, 즉 '사랑하는 사람들'로 묶어주는 보증수표가 아닌 세상이 되었다. 서로 마음을 묶어두려면 늘 가꾸어야 한다. 그런데 직장 일은 또 얼마나 고달픈가. 더구나 현실적으로 주중에 열심히 일한다고 해서 모두 일요일에 외식을 할 만큼 돈을 넉넉하게 받는 것도 아니다.

이 두 세계는 원래 삶을 충만하게 채워 시민들이 행복해질 수 있도록 고안된 것이었다. 프랑스혁명은 이 둘을 누구나 추구하고 누릴 수 있도록 혈통에 따른 신분적 제약을 제거시켰다. 혁명 이래로 모두들 이러한 삶을 추구했다. 하지만 실제로 그런 충만한 삶을 누리는 사람은 별로 없는 듯했다. 그럼에도 혁명을 해서 그런지, 이제는 사람들의 생각도 바뀌었다. 행복하지 않다면 궁극적으로 이는 당사자 책임이라고 생각하게 되었다. 혁명의 대가는 마냥 달콤하지 않았다. 사회는 불행을 각 개인의 책임으로 돌리며 각자의 무능력을 추궁하고 있었다. 혁명의 대가가 이처럼 무능력하다는 자책감으로 돌아올 줄이야! 두 세계로 나누어진 시민사회에서 살아가는 일은 쉬운 일이 아니다. 일과 휴식, 어느 한 세계에서도 시민은 안정을 찾을 수 없기 때문이다. 한마디로 거저 되는 일이 하나도 없는 세상이 된 것이다.

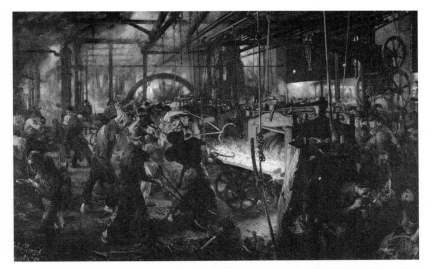

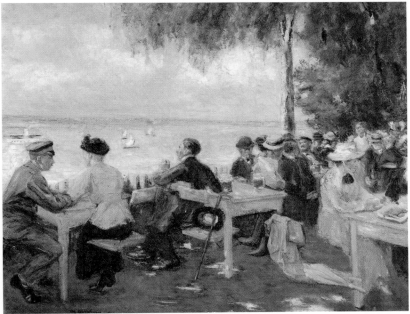

아돌프 멘첼, 〈제철소〉, 캔버스에 유채, 1872~1875(위). 막스 리버만, 〈하벨 니콜스쾨의 노천카페〉, 캔버스에 유채, 1916(아래). 일과 휴식, 원칙적으로 이 두가지를 모두 잘해야 시민사회의 당당한 구성원이 될 수 있다. 두 세계는 삶을 충만하게 채워 시민들이 행복해질 수 있도록 고안된 시민사회의 기획이었다.

나는 소비한다, 고로 존재한다

자본주의사회가 자신의 대변인으로 내세우는 대중은 옷차림으로 자신의 소속감을 확인한다. 이런 관점에서 보면 시민사회의 대중은 신분제사회의 전통을 답습하고 있다고 할 수 있다. 과거의 제약에서 벗어나 자유롭게 살겠다고 말은 하면서도 정작 삶은 신분제가 표방했던 소속감을 따지고 있는 것이다. 신분제적으로 옷을 입음으로써 대중은 자본주의를 유지시킨다. 그 까다로운 소속감 원리를 훼손하지 않고도 대량생산과 대량소비의 미덕을 살려나가는 대중은 위대하다. 이러한 대중의 지원을 받아 자본주의는 한층 더 조직화된 기구들을 고안해낼 수 있었다.

마침내 입성(옷)이 사회구조적인 문제로 등극하게 되었다. 자본주의판 신분질서를 창출하는 패션산업은 불황에서도 살아남는다. 전략만 잘 쓰면, 어느 곳에서든 소비계층을 특화해낼 수 있기 때문이다. 하지만 이 산업에는 특이한 점이 하나 있다. 바로 개성을 잠재우는 방식으로 소속감을 드러내는 전략을 구사한다는 것이다. 과거 귀족들은 자신의 지위에 부합하는 양식을 고안해내면서 같은 사회적 신분이더라도 내부의 세세한 등급이 간과되지 않도록 세밀하게 주의를 기울였다. 그러나 시민이라는 지위를 부여받은 대중에게서는 오히려 정반대의 현상이 일어났다. 이들 양장과 양복이라는 고전적인 옷차림을 하고 파리 거리를 거니는 사람들은 남들과 똑같아지고자 하면서 자신을 드러내고 있다. 모네Claude Monet, 1840~1926의 〈카퓌신 거리〉(388쪽)는 그러한 거리의 모습을 보여준다. 이 대열에 끼지 못한 사람은 양복을 사 입을 돈이 없는 사람들이다. '대중'이라는 새로운 사회의 주역은 지불능력이 있는 사람들로 구성된 집단이다. 지불능력이 있는가, 없는가 하는 문제가 새로운 사회를 떠받치는 가장 중요한 기준이 되었다. 갈수록 무슨 일을 해서 양복 살 돈을 벌었는가는 중요하지 않게 되었다. 이 거리에서 월수입이나 집안 사정 등을 공개적으로 물으

면 낭패를 볼 수도 있다. 그런 질문은 시민적 에티켓에서 금지의 사슬로 묶였다. 안 물어도 어떻게 살아가는지 대충 알 수 있기 때문이기도 하다.

이제 직장에서 일을 하고 그렇게 번 돈으로 가정을 꾸리는 것은 새 시대의 당위가 되었다. 그리고 이를 따르지 않을 수 없게 되었다. '직장과 가정'이라는 이원구조를 통해 사람들의 삶을 균등화시킨 시민사회는 평등의 이상을 실현하였다고 의기양양해하였다. 공생활과 사생활을 잘 꾸려가야 한다는 이념 앞에서 만인이 평등해질 수 있을 것이기 때문이다. 이런 방식으로 평등의 이념은 개성과 인격을 지우면서 등장하였다.

사람을 차별하면 안 된다는 것은 시민사회의 공식화된 상식이자 이념이다. 자유와 평등과 박애는 바로 시민사회를 연 프랑스혁명의 이념이었다. 하지만 어떻게 차별하지 않을 수 있겠는가! 남들과 똑같은 옷을 입기 위해 저 거리의 주인공들이 지불해야 했을 대가를 생각해보자. 그 대열에 끼기 위해 열심히 일하고, 많이 참아야 했다. 그 '지불능력'이라는 것을 갖추기 위해 빈틈없이 살아야 했고, 비슷한 양복을 한 벌 구해 입고는 겨우 안도의 숨을 내쉬는 참이다. 그렇지만 그러한 양복에 대한 '지불능력이 없음'을 가리지 않고 다니는 사람들을 보면 삶은 불안해질 수밖에 없다. 어떤 연유에서건 이 말끔한 부르주아 세계에서 추방될 경우가 있다는 것을 일깨워주기 때문이다. 이런저런 눈총을 받거나 복잡한 생각을 하기 싫어서 남들과 똑같이 입었는데 이토록 말끔한 세계에도 끝이 있고 가까운 곳에 지불능력이 없는 사람들이 있는 것이다. 보기만 해도 불안감을 주는 사람들이다. 정규직으로 취업했다고 해서 마음마저 편할 수는 없다. 오히려 그 반대이다. 정규직 조합원이 비정규직 노동자를 같은 조합원으로 받아들일 수 없는 이유는 경제적이라기보다는 심리적이다. 시민사회 내에서 자신의 지위를 안정적으로 유지한다는 것은 타자를 차별하고 배제한다는 것과 같은 말이기 때문이다.

클로드 모네, 〈카퓌신 거리〉, 캔버스에 유채, 1873. 자본주의사회에서 '시민'과 '대중'은 충돌한다. 시민사회의 이념을 실현해야 할 의무를 남들과 같은 옷을 입을 '자유'로 대체한 대중은 하지만 '구매능력'에 대한 의무를 진다. 대중은 구매능력에 접근하는 동안 평등의 의무를 저버린다. 하지만 이처럼 깨끗한 복장을 한 사람들 사이에서는 분리와 배제라는 시민사회의 작동원리가 멈춘다. 경계는 저 밖에 있다.

 결론부터 말하자면, 시민사회의 이념은 허구이다. 자유·평등·박애만한 허구가 또 있을까? 게다가 이 사회는 구성원인 시민이 자발적으로 이러한 이념들을 내면화해서 인격을 완성했다는 착각을 하도록 만들고 있다. 많은 사람들이 이러한 착각을 하게 된 까닭은 다름 아닌 바로 '시민'이라는 개념 때문

이다. 시민이란 원래 이념을 통해 태어나야만 하는 인위적 구성물이다. 자유·평등·박애의 이념으로 새로운 질서를 구축하겠다고 한 자들이 시민이라면 시민은 이를 실현하면서 살아야 마땅하다. 시민은 절대로 자연인일 수 없다. 시민혁명을 주도한 사람들이 자연인일 수 없듯이 말이다. 그럼에도 불안한 시민들은 이러한 착각을 착각으로 인정하려 하지 않는다. 시민이라는 이념적 덩어리를 마치 태어나면서 저절로 시민이 되는 것처럼 자연적 대상으로 받아들인다.

그런데 시민사회의 이념을 실천하면서 사는 것만큼 어려운 일도 없다. 살기 위해선 당장 직장에서 버는 돈에 의존할 수밖에 없는데 직장인이 어떻게 자유로울 수 있겠는가. 평등 그리고 박애는 시민사회의 삶과 너무 먼 이야기로 들릴 뿐이다. 그렇다면 결국 대중의 일상과 시민사회의 이념은 처음부터 서로 어긋날 운명이었다는 이야기인가? 신분제 사회를 벗어나 새로운 사회를 세우겠다는 의지로 충만했던 시절에는 전혀 예상하지 못했던 현실이다. 처음 시민사회를 기획하던 당시에는 대중과 시민 모두 필요한 개념이었다. 사회 구성원 개개인이 모두 독립적인 인격을 지니고 있어야만 한다고 여겼기 때문이다.

오늘날 우리는 이 두 개념이 서로 충돌하면서 우리의 삶을 비틀고 있는 현실을 목도하고 있다. 대중으로 살면서 시민사회의 이념을 충족시킬 수는 없다. 그렇다고 시민사회를 포기할 수도 없다. 그래서 그 사이에 어떤 '인간적인' 영역들을 세워나가는 대안들이 모색되었다. 이념의 순수성 보다는 인간적인 삶 자체를 구출하고자 했던, 아주 현명한 선택이었다. 서구 시민사회는 사회보장제도를 발전시켜 공동체를 유지시키는 한편, 이러한 방식의 공동체 유지에 대한 메타 담론 즉 자기반성의 기제도 발전시켰다. 예술이다.

복지와 예술을 통해 시민사회는 나름대로 존립의 역동적인 근거를 확보했다고 자부할 수 있었다. 하지만 원칙적으로는 이런 대안들 역시 역설에 지나지

〈카퓌신 거리〉 일부. 직장과 가정, 즉 공생활과 사생활의 분리로 삶의 모든 차이를 똑같이 만들어버린 시민사회는 평등의 이념을 실현하였다고 의기양양하였다. 평등은 개성과 인격을 지우면서 등장하였다.

않는다. 사회보장제도와 예술은 서로 다른 방식이지만 근대 시민사회 구성의 이념적 근거를 정면에서 반박하는 기구들이기 때문이다. 예술만 해도 그렇다 예술은 평등의 이념에 직접 반기를 든다. 그런데 국가는 반反시민적인 이 기구를 오직 예술이라는 이름 때문에 지원한다. 이렇게 해서 국가는 반사회적인 기구의 존립을 통해 유지된다는 역설이 생기고, 바로 그 역설에서 시민사회는 생명력을 끌어올린다는 부조리가 발생한다. 그럼에도 불구하고 시민사회는 오랜 노력 끝에 이 내부의 적을 제도화하는 데 성공하였다. 후기 시민사회가 되면서 예술의 체제 내적 성격은 갈수록 강화되었다.

　모네의 〈카퓌신 거리〉에서 볼 수 있듯이 새로운 사회는 개인을 부호로 표기한다. 거리에 나설 수 있는 자격을 부여받았음을 개인이 거리 위에 있는 부호가 되었음을 통해 증명하고 있는 것이다. 이 '개성 몰락' 앞에서 새로운 '시민'들은 불편할 수밖에 없다. 그런데 이 그림은 안락함을 매개하고 있지 않은가? 그림을 바라보고 있으면 시민사회 구성의 이념을 실현해야 하는 엄청난 중압감, 더구나 아무리 해도 실현될 것 같지 않은 이념들을 늘 머리에 담고 있어야 하는 세계관적 고민으로부터 풀려났다는 시원한 느낌을 받는다. 남들과

똑같아짐으로써 말이다. 어쩔 수 없이 새 시대의 개인은 시민과 대중이라는 두 정체성 사이에서 서로를 상쇄하면서 살아갈 수밖에 없다. 거리를 지나가는 사람들이야 고대에도 중세에도 있었다. 그렇지만 그 시절의 화가들은 거리를 지나가는 평범한 사람들을 그리지 않았다. 모네라는 근대 화가가 거리를 '지나가는 사람들' 그 자체를 예술의 주제로 삼은 의도가 바로 이런 점에 있었다고 한다면 지나친 편견일까? 예술작품은 참 많은 생각을 하도록 한다.

서비스라는 이름의 직업

바에서 일하는 여성에게는 지켜야 할 철칙이 있다. 오는 손님에게는 술만 건네야 한다는 직업윤리는 누구보다도 여급 자신을 위해서 지켜져야 한다. 동정심이든, 분노든 마음이 더불어 가면 안 된다. 나잇살이나 들어 보이는 남자가 한 잔 걸치고 한참 전부터 지분거리지만, 절대 마음 쓰지 말아야 한다. 그런 일에는 이골이 나 있고, 이런 데 와서 여자들 주위를 맴도는 남자들도 뻔하다는 걸 안다. 동정심이 아주 없지는 않다. 남자들은 입으로 먹고 마시는 일로는 만족할 수 없는 족속이다. 그들은 눈으로도 여자를 마셔야 목숨이 유지된다. 그래서 동정을 베풀고 싶은 마음이 굴뚝 같더라도, 의상의 가슴을 깊이 파고, 허리를 바짝 조이는 선에서 그쳐야 한다.(마네, 〈폴리 베르제르의 술집〉) 여급으로서는 그만큼만 해야 한다. 아울러 여기에 오는 사람들 누구나 직업의 귀천을 가리지 않고 언제나 술 한잔 값으로 여자를 깊이 들이마실 수 있도록 해야 한다. 여급으로 일한다면 이 명제를 떠받들지 않으면 안 된다.

처음 일할 때는 근사한 신사라도 사귀게 되지 않을까 두리번거리기도 했었다. 물론 금방 포기했다. 여급의 서비스는 술과 더불어 여자도 눈으로 마시겠다고 나서는 손님들의 뒤를 돌봐주는 데서 멈춰야 한다. 마음이든 몸이든 여기에서 한 발짝이라도 더 나아가면 큰 낭패를 본다. 팔자를 고치기는커녕 신

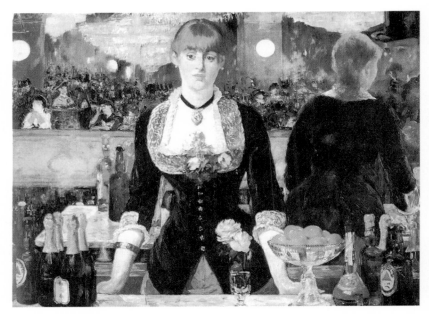

에두아르 마네, 〈폴리 베르제르의 술집〉, 캔버스에 유채, 1882. 여급의 서비스는 술과 함께 여자도 눈으로 마시겠다고 나서는 손님의 뒤를 돌보는 데서 그쳐야 한다. 세상이 말하는 '삶', 무언가로 충만한 일상은 여급에게 허용되지 않는다.

세만 망친 친구들이 가는 곳을 알고 있다. 술과 더불어 여자를 눈으로 마시겠다고 나선 남자에게 마음을 한번 주면, 계속 남자를 바꾸어가며 마음을 내주어야 하는 신세가 된다. 남자들은 눈으로 마셔야 할 여자의 마음을 한번 사고 나면, 그것으로 일이 끝났다고 생각한다. 남자들이 여자의 마음을 살 수 있다고 자신하는 한, 그들은 같은 마음을 다시 또 사지 않는다. 그들이 바꾸는 한, 이쪽도 마음을 내줄 상대를 바꿀 수밖에 없다. 한마디로 창녀가 되어야 한다는 말이다.

바텐더 뒤에 서서 접촉을 거부당한 채 일해야 하는 처지가 매우 서글프지만, 여급의 처지로는 세상에 온전한 자리를 기대할 수 없다. 이 사실을 잘 알고 있

다. 그래도 모두 잊고 순간의 충동에 몸을 내맡기고 싶을 때가 불쑥불쑥 찾아온다. 여기에 이렇게 서 있다가 굴 속 같은 집에 가서 잠자고 다시 나와야 하는 신세임은 너무도 명백하지만, 살아 있고 싶을 때도 있는 법이다. 하지만 참아야 한다. 살려고 하면 안 된다. 사람들이 '삶'이라고 말하는 무엇인가로 충만한 일상. 어려서는 학교에 가고 성장한 후에는 직업을 가지며 사랑하고 가정을 이루는 그런 삶이 여급에게 허용될 리 없다. 태어나서 한번도 누려본 적이 없는지라 꿈에서나마 그려본 적도 없다. 그래도 현재는 너무 지루하다. 참을 수 없을 만큼. 그러나 지루하지 않으려고 한 발짝 앞으로 내딛으면 그 다음에는 여기 서 있는 이 좁은 공간마저 지킬 수 없게 된다. 세상은 멀쩡한 남자들이 술 한잔과 더불어 눈으로 들이마시는 여자와 그 멀쩡한 남자들과 사랑을 나누는 순결한 여자를 분리시킨다. 아마도 위생상의 문제가 제일 클 것이다. 선남선녀들의 성생활이 청결하게 유지되도록 하기 위해 당국은 정기적으로 창부들의 성병을 퇴치한다. 아까부터 지칠 줄 모르고 수작을 걸어오는 중절모 남자의 눈빛을 한번 받아주고 나면, 다른 친구들과 마찬가지로 보건소가 관리하는 저 건너편 거리로 가야 한다. 마음을 살리면 창녀가 될 수밖에 없는 게 여급의 운명이다. 지루함을 참지 못해서 삐끗 저쪽 거리로 빠져든 친구들 중에는 다시 이곳으로 오고 싶어 하는 경우가 많다. 그리고 용케도 돌아온 친구들이 그동안 몇 명 있었다. 하지만 왜 그러는지 또다시 그쪽으로 빠져든다. 아마도 살고 싶다는 욕망을 참기 어려웠기 때문일 것이다.

남자가 아무리 수작을 걸어와도 무표정하게 있어야 하는 지금의 상태는 너무도 지루하다. 그리고 그래야 해서 그렇게 있다 보니, 남자가 수작을 걸어오는 이 순간에도 아무런 감정이 생기지 않는다. 다행이라고 해야 할까? 지루하다고 해서 수작을 받아주면서 다시 표정이 살아나도록 하면, 즉시로 자리를 옮겨야 하니까. 훗날을 생각해서 현재를 꾹 누르고 이처럼 무표정하게 자리를 지

앙리 툴르즈 로트렉, 〈정기검진〉, 캔버스에 유채, 1894. 자신의 살을 남이 쓰도록 내주면서 사는 것에 익숙해지면 가릴 것도 없어진다. 가릴 것이 없으니 감정을 품는 일도 자연스럽게 잊었다. 수치도, 지루함도 저 거리에는 없다.

키고 있어야만 한다. 표정을 살리고 감정도 불러올려 이 거리와 저 거리를 몇 번 왔다 갔다 하다 보면, 얼마 지나지 않아 살이 완전히 망가진다. 늙은 창부가 미래인 삶을 살 수는 없다.

자신의 살을 늘 남이 쓰도록 내주면서 먹을 것을 벌어온 늙은 창부들은 가릴 게 아무 것도 없다.(로트렉, 〈정기검진〉) 가릴 게 없는 그들은 감정을 품는다는 일이 무엇인지도 잊었다. 이미 오래된 일이다. 보건소에서 정기검진을 받을 때조차 아무런 느낌이 없다. 이처럼 늙어서 지루함조차 느낄 수 없게 되지 않으

려면 현재의 지루함을 참고 직업의 규율을 잘 지키는 수밖에 없다.

생존의 그늘

여배우, 여급, 창부. 대중사회로 접어들면서 이전에는 볼 수 없던 새로운 일자리들이 생겼다. 남의 시중을 드는 일이 인격적 구속에서 벗어난 정정당당한 '직업'으로 인정받게 된 것이다. 서비스라는 이름으로 대중사회는 시중드는 일을 신분적 주종관계에서 해방시켰다. 독립을 획득한 서비스업은 시장을 활발하게 개척해 나갔다. 전통적으로 남성의 욕구를 충족시키는 역할을 담당해 온 여성들이 주로 서비스업을 담당하게 된 것은 어찌 보면 자연스러운 일이기도 하다. 다만 사적인 관계에서 수행하던 일을 공적 관계에서 해야 하기 때문에 적지 않은 혼란이 발생했다. 어쩔 수 없는 일이었다.

가장 큰 혼란은 임금을 계산할 때 일어났다. 집에서 여성의 시중을 늘 받아 오던 남성들이 새삼 그 일에 값을 매기려니, 무엇을 기준으로 해야 할지 도통 감을 잡을 수가 없었던 것이다. 자신들이 하는 일과 동급의 가치를 부여할 수는 없다는 원칙만큼은 확실했다. 서비스는 노동일 수 없기 때문이다. 서비스업에 종사하는 여성들의 일이 지금은 누구나 돈으로 살 수 있는 상품이 되기는 했지만, 원래 그것은 상품일 수 없는 가치를 지닌 것이다. 여성은 남성에게 그 이상의 가치를 지닌 존재라는 생각은 남성들의 '본래 마음'을 자극했고, 그래서 남성들은 연민의 정으로 스스로를 위로했다. 어쩌다 보니 세상이 지금처럼 되었지만, 본래 감정과 몸은 거래 대상일 수 없는 것 아닌가. 그저 '대중사회'가 문제였다.

원칙적으로 모든 이들의 온갖 욕구를 다 인정해야 하고, 그래서 무질서가 프로그램인 대중사회. 어쩔 수 없이 배출구를 마련했을 따름이지, 뭐가 좋다고 그런 제도를 두고 싶겠느냐는 항변이 나왔다. 남녀관계란 늘 불안정하기 마련

이지 않은가? 필요할 때 늘 적절한 파트너를 옆에 둘 수 있는 남자가 몇이나 될까? 선량한 남성들은 몸과 마음의 근원적인 소통불가능성 앞에서 무력감을 느꼈다. 남성의 무력감은 죄악이다. 반드시 퇴치시켜야 한다. 그리고 제도적으로 보장해야 한다. 이런 필요가 수요를 창출하여 성산업이 번성하였다. 현재 시민사회는 이 산업을 공들여 관리하고 있다. 문제는 너무도 철저하게 남성적인 방식으로 관리한다는 데 있다. 개별 사용자는 제대로 대가를 지불하지 않으며, 국가는 제대로 된 가격을 공시하지 않는다. 공정거래를 위한 국가의 의지가 부족했다고 탓해야 하는가? 아니다. 값을 매길 기준을 찾지 못했을 따름이며, 앞으로도 절대 공정한 기준이 나올 리가 없는 계산이다. 현재와 같은 남성 중심의 사회가 유지되는 한 그렇다고 단언할 수밖에 없다. 왜냐하면 남성들에게는 여자의 살이 공기와 같기 때문이다. 공기 값이 얼마인지 계산이 나오는 시절이 되면, 아마도 여성의 감정노동과 성노동에 대하여도 적절한 값이 매겨질지도 모를 일이다. 기대를 해보자. 하지만 그보다는 화폐교환이 거래수단이 될 수 없는 사회에 대한 상상력을 키워보는 편이 더 낫지 않을까?

여성들에게 대중사회는 기회였다. 무엇보다도 여성들이 밖에서 일을 하고 돈을 벌 수 있게 되었다는 점에서 그렇다. 사회활동에 참여하고 소득을 올림으로써 정정당당한 시민으로 등록될 가능성이 열린 것이다. 그리고 실제로도 사회생활을 하는 여성들이 늘어남으로써 사회문화적 풍경이 급격히 변해갔음은 부인할 수 없는 사실이다.

그런데 변화를 자세히 들여다보니, '이건 아니었다.' 정말 이러자고 여성들을 사회로 끌어냈단 말인가! 처음 기대와는 크게 달랐다. 뿐만 아니라 개선의 여지마저 별로 보이지 않았다. 집에 있지 않고 밖으로 나온 여성들은 어떻게 해서든 돈을 벌기는 했다. 하지만 돈을 벌어도 온전한 삶을 영위하지 못하기는 마찬가지였다. 집에서 천덕꾸러기로 있을 때와 달라진 점은 혼자라는 사실뿐

에드가 드가, 〈압생트〉, 캔버스에 유채, 1876. 여배우는 모자만 화려했지 세상 다 산 얼굴을 하고 있다. 값싸고 해로운 압생트는 기대를 배반당한 채 시민사회에서의 삶을 버텨내야 하는 여자의 유일한 도피처일지도 모른다.

이다. 그녀들에게 가족은 예나 지금이나 울타리가 되어주지 못했다. 울타리 안에서 허리가 휘어지도록 일하다 울타리를 벗어나자 이제는 혼자서 몸과 마음의 굶주림을 감당해야 하는 처지로 바뀌었을 뿐이다.(드가, 〈압생트〉)

3. 몸의 언어, 마음의 언어

로댕, 〈나는 아름답다〉, 브론즈, 1882.

방황하는 몸

19세기의 시인 보들레르Charles Pierre Baudelaire, 1821~1867는 여인네든 꽃이든 예쁜 사물을 보면 즉시 그 반대를 떠올렸다. 예쁜 것이 싫어서가 아니었다. 오히려 예뻐서였다. 너무나도 예뻐서 그냥 이번 한번만 예뻐할 수 있고 다시는 못 보게 되면 어떡하나, 걱정이 앞섰기 때문이었다. 예쁜 것들은 왜 그토록 하나같이 덧없는 것일까? 덧없이 지나간 예쁨은 안 예쁜 것이 되어 기억에서 사라져주지 않는다. 추醜로 남아 눈길을 거두도록 하지도 않는다. 그것은 악惡이다. 희열이 지나갔음을 그토록 강렬하게 일깨워주다니. 이 강렬함을 온 몸으로 느낄 줄 알았던 보들레르는 아름다운 시들을 많이 썼다. 그는 눈앞에 예쁜 꽃이 없을 때에도 꽃에 대한 열망을 생생하게 드러낼 수 있는 능력을 타고난 시인이었다.

악의 꽃, 아름다움을 향한 열망

불러일으킬 열망과 짝을 이루었을 때, 예쁜 꽃은 덧없음을 떨쳐버릴 수 있다. 아름다움꽃이 되는 것이다. 아름다움은 영원히 예쁜 것이다. 하지만 그렇다고

돌처럼 굳어져버리면 안 된다. 그러면 열망도 화석이 될 것이다. 열망은 인간이 피와 살로 하는 것이다. 덧없음이 영원으로 비상飛上하면서도 열망을 돌로 굳혀 놓지 말아야 한다. 비상은 열망의 순간을 사라지지 않는 현재로 만들어준다.

'아름다움' 즉 영원한 현재는 여러 가지 방식으로 덧없는 현실에 모습을 드러낸다. 천재 시인 보들레르는 특히 많은 방법을 알고 있었고, 그 중에서도 '아름다움' 이라는 제목을 붙인 시에서는 이렇게 노래했다.

> 사람들아, 나는 돌로 빚은 꿈처럼 아름답다
> 그리고 나의 가슴에서는 누구라도 차츰 상처투성이가 되어갈지니
> 나는 시인에게 사랑을 불어넣어주기 위해 창조되었다
> 마치 질료처럼 영원하고 말없는 사랑
> Je suis belle, o mortels! comme un reve de pierre
> Et mon sein, ou chacun s 'est meurtri tour a tour
> est fait pour inspire au poete un amour
> Eternel et muet ainsi que la matiere.

보들레르는 열망을 화석으로 만들지 않기 위해 꿈으로 살아날 수 있는 돌을 고르러 다녔다. 하지만 그는 고를 수 없었다. 돌은 꿈으로 살아날 수 있는 사물이 아니기 때문이다. 돌은 돌이 된 채로 굳어져 있는 물체다. 돌은 스스로 변할 수 없다. 인간이 돌을 꿈으로 살려내야 한다. 돌에 꿈을 집어넣었다. 돌은 '질료' 가 되었다. 질료는 영원한 채로 말을 하지 않는다. 말은 영원할 수 없기 때문이다. 그 대신 찾아오는 이에게 영원히 가슴을 내민다. 보들레르도 그 가슴을 통해 꿈속으로 들어가려 발버둥쳤다. 돌의 꿈에 얼굴을 부비는 동안, 열망이 살아났고, 몸속의 피가 뜨거워지면서 다시 덧없음에 사로잡혔다. 아름다움

오귀스트 로댕, 〈지옥문〉 일부, 브론즈, 1880~1917. 중력이 피와 살을 내리누른다. 열망으로 방황하는 몸은 중력을 이길 수 없다. 여자는 자연으로 돌아가고, 돌려보낸 남자는 고뇌한다. 나락은 끝이 없다.

의 순간은 시인의 몸에 상처를 남겼다. 열망이 질료에서 나와 인간의 몸속으로 들어간 흔적이다.

이 열망의 순간을 조각가 로댕은 돌로 만들었다. '아름다움'으로 수렴되는 덧없음과 열망의 언어들을 나열하는 대신, 굳어진 돌을 집어 들고 그 위에 순간을 새겨 넣었다. '아름다움'의 순간적 이동을 몸으로 구현하는 남자와 여자를 빚어내었다. 제목도 〈나는 아름답다〉라고 붙였다. 아름다운 돌의 꿈, 그 가슴은 상대방에게 반드시 상처를 입힐 것이므로, 이 순간은 정지될 수 없다. 오래 이런 상태로 부둥켜안고 있을 수가 없는 것이다. 만일 아름답지 않은 이를 붙들고 있다면, 서로 엉겨 있는 상태는 영원히 지속될 수 있다. 하지만 아름다움의 영원성은 덧없음이 불러일으킨 것이다. 열망 때문에 아름다움이 영원한 순간으로 굳어졌었다. 이 조각품, 미의 예술이 영원한 물품으로 굳어져 있는 한, 돌 속에 새겨진 열망은 덧없음을 배출시킨다. 덧없음은 영원하다. 감상자의 몫이다. 보는 이는 이 영원한 예술품을 통해 돌의 꿈에 접속하는 순간 열망의 실체를 깨닫는다. 아, 덧없이 사라지는 것이었구나.

부둥켜안고 있는 순간은 덧없이 지나갈 것이 틀림없다. 확실하게 지나가버렸다고 모든 것이 다 끝났는가? 로댕한테는 그렇지 않았다. 그래서 덧없음에 계속 매달렸다. 조각가가 시인처럼 사랑을 노래하지 않고 남녀가 이처럼 살을 붙이고 있는 생생한 순간을 형상화했기 때문일 것이다. 후속편을 제작하였다. 아뿔싸! 부둥켜안았던 남녀가 서로 떨어진다는 것은, 다시 말해 돌의 꿈이 열망으로 변하는 순간은 남자가 여자를 아래로 떨어뜨린다는 말이었다. 둘이 발을 땅에 딛고 서로 옆으로 비켜서는 것이 아니었다. 애초에 부둥켜안을 때부터 여자가 떨어지도록 프로그램이 짜여 있기는 했다. 그렇다고 그냥 놔버리다니. 여자는 지옥으로 떨어진다.

남자는 떨어지는 여자를 본다. 살이 맞닿은 순간, 그 순간이 핏속에서 열망

으로 살아났기 때문에 여자는 떨어져야 했다. 여자의 피와 살이 다시 무게와 부피를 입었다. 합일의 찰나를 영원히 지속하고 싶다는 마음이 불행의 씨앗이었다. 하지만 인간이기 때문에 어쩔 수 없었다. 머리로는 영원을 사유할 수 있지만, 살이 맞닿아 피가 따뜻해지면 살은 곧 열망에 눈을 뜨게 되어 있다. 이 경과를 막을 도리는 없다. 살은 더 이상 서로 맞닿은 상태를 유지하지 못한다. 남자와 여자는 갈라설 수밖에 없다. 남자는 여자를 안았던 터라 무게를 인식했다. 중력이 피와 살을 내리누른다고 파악했다. 끓어오르는 열망 때문에 내리누르는 중력을 주체하지 못했다. 그 순간 여자는 온몸에 중력을 받았다. 여자에게는 인식하는 순간이 허용되지 않았다. 중력이 덮쳐오는 순간을 느낄 뿐이었다.(로댕, 〈다나이드〉) 그래서 여인네는 중력의 법칙에 종속되었다. 순수한 자연으로 돌아갔다. 중력을 인식하지 못하는 살에게는 다시 흙이 될 운명이 기다리고 있을 따름이다. 남자는 자기에게 모든 책임이 있음을 안다. 열망했기 때문이었다. 여자의 살을 자연으로 되돌려놓고 있는 남자는 지금 역逆창조를 하는 중이다. 만물의 영장이지만, 신은 되지 못한 인간인 까닭에 괴로울 따름이다.

남자는 고뇌한다. 지옥을 본다. 열망의 실체를 인식하면서 생각에 잠긴다. 열망은 지옥이었구나. 그래서 그토록 강렬했구나. 남자는 이승과 저승을 가를 만큼 처절했던 열망에서 놓여 나와 그 열망의 시작이자 끝을 들여다보기 위해 팔을 무릎에 대고 앉았다.

자연과 문명의 이중주

문명사회에서 몸이 언제 방황을 끝낼 지는 아무도 모르는 일이다. 하지만 어쨌든 문명인들은 방황하는 몸을 그럭저럭 다스리면서 살아왔고 앞으로도 죽 그렇게 살아갈 것이다. 누구도 편한 몸을 가질 수 없게 된 탓에 온갖 부작용이 있었다. 어찌 보면, 이런 불편함을 해결하겠다고 사회가 나서는 것 자체가 오만의

소치일 수도 있겠다. 인간의 몸은 절대 사회구조로 환원될 수 없는 성질을 타고 났다고 보아야 하기 때문이다. 따라서 성매매가 사회구조로 자리 잡고 있는 시민사회는 오만과 무기력을 동시에 자행하고 있는 격이다. 자유와 평등을 힘주어 말하면서도 몸의 자유와 평등에 대하여는 무기력하기 그지없는 시민사회가 답답할 따름이다. 앞서 여급과 창부에 대한 이야기를 한 것은 그래서이다.

인간이 사회를 이루어 서로 부대끼며 살아온 이래로 몸과 마음의 갈등과 분열은 항상 있었다. 그래서인지 어려움을 호소하는 기록들이 심심치 않게 발견된다. 하지만 구성원들이 그 분열을 감당해내는 방식은 문화권마다 조금씩 다르다.

기생문화는 일상적으로 자연을 억압하지만 고통이 사회화되지 않은 사회에서 꽃을 피운다. 어느 사회에서나 지배와 피지배의 위계질서는 있어왔다. 그리고 피지배자는 늘 고통받기 마련이었다. 문제는 지배자의 고통이다. 어느 사회든 자연을 지배하면서 생존을 꾸려가야 하고, 자연 지배에는 반드시 고통이 뒤따른다. 한 사회의 생존은 고통 위에서만 꾸려진다. 지배자가 이 고통을 분담하느냐, 그리고 어떤 식으로 떠맡느냐에 따라 한 사회의 문화지형은 달라진다. 지배자가 고통으로부터는 손을 떼고, 자연 지배의 결과를 누리기만 하려들면, 고통은 사회화되지 않는다. 피지배자 개인의 일이 된다. 지배자들이 누림의 과정으로부터 고통을 철저하게 배제시키기 때문이다. 그들은 그럴 만한 권력을 가지고 있다. 고통은 저 밖에 있거나 아니면 나중에 온다.

반면 고통이 사회화된 사회에서는 누구도 진정한 '누림'의 상태에 들지 못한다. 자연 지배의 과정이 모두에게 현재로 다가오고, 오히려 결과로서의 행복이 미래의 일로 미루어지기 때문이다. 고통을 현재로 받아들이는 사회는 그 고통을 통해 지배자와 피지배자를 하나로 묶는다. 세이렌 구역을 통과하는 오디세우스의 배처럼. 왜 묶여 있어야 하는지는 공동체 밖에서 안을 향해 들려오는

세이렌의 노래가 알려준다. 이런 사회에서는 예술이 사람들을 결속시킨다. 결속은 고통 분담을 통해서 이루어지지, 행복의 누림을 통해서 이루어지지 않는다. 예술은 행복의 실현이 아니라 행복의 존재에 대한 확인이다. 따라서 지배자와 피지배자를 막론하고 누구도 참된 행복은 향유할 수 없다. 행복의 존재를 확인하는 예술은 지배자를 현재의 고통에 끌어들인다. 아름다움에 현혹된 지배자는 기꺼이 고통을 받아들인다. 예술은 이처럼 지배자가 고통을 당할 때, 사회적인 가치를 획득한다. 고통의 내용은 다르지만, 지배자와 피지배자 모두 고통을 겪음으로써 오디세우스의 배는 운명공동체로 남는다.

오디세우스는 아름다운 노랫소리를 듣기 위하여 비록 부하들에게 배를 몰게 하는 노동을 시켰지만, 그들을 한계상황으로 내몰지 않았다. 귀를 막으라는 명령을 내림으로써 그들이 무사히 임무를 수행할 수 있도록 조처하였다. 여기에 성공의 열쇠가 있는 것이다. 부하들이 바닷속으로 뛰어들지 않고 살아남아야 노 젓는 일을 계속 할 수 있다. 반면에 자신은 고통을 인식하는 과정에 직접 몰입해야만 생명을 유지할 수 있다는 지배자의 운명에 순응하였다. 소리의 진원지인 바닷속으로 빨려 들어가지 않고 끝까지 돛대에 붙들려 있음으로써 공동체의 일원으로 남았다. 그래서 그에게는 고통의 끝인 죽음이 의식되었다. 죽음을 의식한 오디세우스는 더 이상 향락을 가볍게 생각할 수 없다.

오디세우스의 고통은 문명사회가 진보라는 미명하에 사회 밖으로 배제시킨 것을 공동체 안으로 끌어들이는 결과를 가져왔다. 한마디로 문명사회에 등장할 수 없는 것을 등장시켰다는 이야기이다. 노랫소리가 울려나오는 저 깊은 바닷속은 태어나기 전, 인류가 분열을 모르는 상태에 대한 알레고리이다. 바로 그 합일의 순간이 저기 문명 세계 바깥에 실제로 존재함을 오디세우스의 고통은 일깨워준다. 따라서 문명은 그 고통을 만들어낸 세이렌의 노래를 버리고 갈 수 없다. 그렇다고 매번 직접 공동체가 모두 세이렌 구역으로 나가 위험을 실

오디세우스의 고통은 문명사회가 진보라는 미명하에 사회 밖으로 배제시킨 것을 공동체 안으로 다시 끌어들였다. 인류가 분열을 모르던 시절 누렸다고 설정된 합일의 순간은 오디세우스의 고통을 통해 분열된 시민사회 속으로 편입된다.

연할 수도 없는 일이다. 그래서 위험을 거세시킨 예술을 '고통을 일깨우는 기관으로' 가꾸어 유지하기로 했다.

문명인들은 오디세우스의 고통에 동참해야 한다는 합의를 도출하였다. 하던 일을 그만두고 자연으로 돌아갈 수는 없기 때문에, 세이렌의 노래를 즐기지 않고 그 치명적인 노래의 존재를 인식하기로 한 것이다. 이는 인간이 원래 어디서 떠나왔는지 그 근본을 잊지 않기 위해서도 필요한 일이었다. 문명인들은 음악당을 고안하고 이따금 그곳을 찾았다. 문명사회에서 음악은 자연의 시작과 끝을 알게 해 주는 '조작된 자연'이다. 음악을 통해 문명인은 쾌락과 고통에 대한 기억을 새삼스레 환기하며, 합리성과 기술로 무장을 한 채 자꾸 가벼워지려고만 하는 삶에 부담을 지운다. 예술은 자연과 문명이 조화로운 이중주가 되도록 하는 균형추이다. 독일의 철학적 미학은 여기에 '자연미'라는 이름을 붙였다.

조선의 선비들은 아름다움의 제국을 건설할 필요가 없었다. 기생이 있었기 때문이다. 즐기기 위해 필요한 노동을 담당할 뿐 아니라 즐긴 후 남는 심리적 쓰레기마저 말끔하게 처리하는 기관, 기생을 고안해낸 그들에게는 풍류가 있을 따름이다.

즐거움이 인격화되지 않은 사회에서 남녀는 결코 함께 즐겁지 않다. 인격화

신윤복, 〈선유도〉, 종이에 채색. 빛이 내리쬐는 한낮에 기생이 낯도 가리지 않고 등장하는 문화지형에서는 예술이 얼굴을 가릴 수밖에 없다. 인간 남자가 자연을 들여다보려 하지 않고 그저 즐김의 대상으로만 여기는 사회에서 자연은 문명을 상대화시키는 역할을 할 수 없다.

란 즐거움의 개인적인 근원을 들여다보는 일과 같다. 들여다보면, 인식의 대가는 고통이다. 고통은 즐거움에 대한 인격적 대가인 것이다. 그런데 자본주의는이 고통에 대해서도 지불함으로써 손에 쥘 수 있는 대체재를 생산·유통시키고 있다. 조선의 기생은 현대 한국의 자본주의에 아주 잘 들어맞는 즐김의 코드로 자리 잡았다. 게다가 꼭 그러고 싶어서는 아니었고, 취중에 그만 사리분별을 잃고 여자한데 한번 크게 홀렸다는 줄거리라면 더없이 좋은 판로를 개척할 수 있었다. 그런데 웬일인지 현대 한국의 키르케는 오디세우스를 낚을 때좀 특이한 마법을 쓴다. '이건 연애가 아니다'라는 주문을 고르는 것이다. 그렇지 않아도 시민적 정체성 형성에 어려움을 겪고 있던 대한의 건아들에게는책임을 가볍게 해주는 이 주문이 고마울 따름이다. 주문대로 믿어보면 거짓말처럼 오디세우스가 되는 기막힌 경험을 할 수 있다. 직장 상사의 눈치를 보기

에도 버거운데, 동료와 후배들은 경쟁하겠다고 머리를 들이민다. 가족과 친지들의 기대는 갈수록 첩첩산중이다. 그 겹겹의 부담과 전선들로 촘촘히 나누어져 옴짝달싹하기 어려운 일상 속에서 허우적대는데, 키르케가 아무 일 아니라는 듯 훌쩍 뛰어넘도록 뒤를 받쳐주는 것이다. 이건 연애가 아니므로, 부담을 안 져도 된다. 이처럼 다치지 않고 경계를 넘어서는 그 우쭐함이야말로 문명사회를 사는 시민에게는 허락되지 않은 사치이다. 그 우쭐함으로 오르는 사이, 시민적 정체성 형성은 중단된다. 성산업의 독은 시민사회의 구성원들을 이처럼 영웅시대로 되돌려 보내는 데 있다.

〈선유도〉에서처럼 빛이 내리쬐는 한낮에 기생이 낮도 가리지 않고 등장하는 문화지형에서는 예술이 얼굴을 가릴 수밖에 없다. 인간 남자가 자연을 들여다보려 하지 않고 즐김의 대상으로만 여기는 사회에서 자연은 문명을 상대화시키는 역할을 할 수 없다. 자연 지배의 상태가 자연스러운 것이 된다. 자연스럽다고 여겨지면서 진행되는 자연 파괴의 속도가 인간적 범위를 넘어서면 행복에의 열망조차 사라지지 않겠는가?

때로는 예술이 독(毒)이 된다

서구의 시민 예술은 그동안 여러 차례 소망스럽지 못한 방향으로 치달은 적이 있다. 일차적인 원인은 당연히 예술 자체에 있다. 시민 예술에 내재한 자기초월성 때문이다. 19세기 들어 더욱 풍부해진 이 예술적 자양분을 역사상 제일 잘 알아본 당사자는 불행하게도 파시즘이었다. 정치적으로 유능했던 히틀러는 세계 내 존재인 개별자의 한계를 넘어 '무한'과 '절대'를 지향하는 예술의 지를 정치적으로 이용할 줄 알았다. 본래의 이념을 따지자면 그런 초월의 의지가 '미적' 차원에 머물러 있어야만 하지만, 정치가들한테 이런 이념의 본령을 존중하라고 설득할 수는 없는 일이다. 할 수 있고 해야만 했던 일은, 정치의

미학화가 현실에서 그토록 큰 성과를 거두지 못하도록 미연에 방지하는 조치들이었다. 무엇보다도 예술과 정치의 분리원칙을 강조할 필요가 있었다. 파시즘이 결행한 미적 실험은 실로 엄청난 것이었고, 가공할 만한 결과를 가져왔다. 야만 상태를 부른 것이 바로 문명이었다는 인식은 인류에게 커다란 짐을 남겼다. 반드시 짚고 넘어가야 할 물음은 이런 것이다. 절대자를 회구한다는 그토록 '거창한' 예술의 염원을 현실의 구체적인 '깃발'과 동일시하는 사람들의 마음은 대체 어떤 것이었을까? 무엇이 그들을 그토록 성급하게 만들었을까?

예술이 산업사회에서 '삶의 의지'와 '내면의 소통'을 담당해야 할 기관으로 인정받으며 지내온 지 두 세기나 지난 후에 벌어진 일이었다. 당시 시민들은 예술을 통해 자신이 '제대로 된' 시민으로 성숙했음을 증명하면서 살아가고 있었다. 그랬던 그들이 '앞으로!'라는 총통의 지시에 불현듯 떨쳐 일어나 따라가다니. 마음을 움직여야 하는 자리에 '예술' 대신 '총통의 교시'가 들어앉아도, 대중들은 19세기의 교양시민들이 하던 대로 하였다. 밤에 불을 밝히며 거행된 전당대회는 대체예술로 손색이 없었다. 히틀러가 무개차를 타고 지나가면, 중년의 여인들이 흥분 상태에서 뒤를 좇았다. 끝내 전쟁을 부르고 만 야만의 폐허 속에서 그들은 잠시 무엇에 홀려 있었다는 느낌뿐이었다. 그래서 파시즘의 '광기'라고 정리하면서 과거를 청산하였다. 실제로 정치가가 아닌 일반 시민들은 현실적으로 매우 성실한 사람들이었다. 열심히 일하다가 주일이 오면 거르지 않고 교회에 갔다. 근검절약했고 공동체를 잘 꾸렸다. 그랬는데, 어느 날 전깃불이 들어오면서 주변이 환해지더니 곧이어 기차가 질주하듯이 파시즘의 행렬이 이어지기 시작한 것이다. 한번 문명의 이기를 사용하면서 속도에 몸을 실어 안락을 누려본 시민들은 더 빠른 진보와 훨씬 거창한 세계를 원하기 시작했다. 그리고 그들은 금방 그렇게 되리라고 믿고 싶어 했다. 호롱

불을 피우다가 전기를 사용한 필부들이 조금 있으면 금방 샹들리에 찬란한 궁궐에 들 수 있으리라는 착각에 사로잡혔다. 인류 역사상 처음 나타난 일이라 막을 방도조차 몰랐다. 사람들의 마음은 이렇듯 부풀어 오르는데, 현실은 아주 딴판이었다. 독일 뿐 아니었다. 전 세계가 경제위기에 빠져 있었다. 이런 상황에서 철십자기旗를 미적으로 가공하여 대중 앞에 내놓은 파시스트들은 정치적 이념이 미적으로 흡수되는 전대미문의 성과를 거두었다. 대체 어디에 원인이 있었던 것일까?

내재비판을 본령으로 삼아온 예술의 관점에서 보면, 전환기를 사느라 지친 사람들의 내적 공허함이 가장 먼저 눈에 들어온다. 조급한 마음으로 기술적 진보의 과실을 따먹으려 했지만, 남는 것은 빈손과 공허한 마음뿐이었다. 생존도 문제였지만, 발 딛고 서 있는 현실이 옛날처럼 안정감을 주지 않기 때문에 이제 대중에게는 소비재를 손에 쥐는 일이 더없이 중요하게 되었던 것이다. 살아 있음을 확인하는 가장 손쉬운 방법이었기 때문이다. 소비가 미덕인 세상이 되고 말았다. 20세기 후반 서구의 예술이 자율성 테제를 한층 급진적으로 추진한 데에는 이러한 사정이 있었다. 파시즘에 의해 예술이 오용당하는 경험을 하고 나자, 예술은 대중화를 거부함으로써 자신을 보호하려 했다.

조급증과 내적 공허함은 21세기에도 대중을 놓아주지 않고 있다. 오히려 더 심해지는 형국이다. 21세기의 대중을 시험하는 악마는 철십자기처럼 촌스럽지 않다. 바야흐로 디지털 시대가 아닌가! 인터넷이라는 말끔한 대양大洋을 마주하고 있으니, 오디세우스가 따로 없다. 여기에서는 풍랑도 겪고 싶은 대로 일으켰다가 제압할 수 있다. 심심하면 키르케도 불러올린다. 명령을 내릴 부하가 없어서 잠시 헛헛했지만, 의자에 앉은 채 자신이 세이렌의 노래를 정말 들은 것 같은 착각에 빠진다. 치명적인 노래의 고통을 정말 느껴본 듯도 하다. 그래서 인터넷이라는 에게 해를 마음껏 휘젓는다. 우쭐함이 고조되면서, 손에 무

엇을 들었는지 감각을 잃어간다. 그러다가 급기야 자신이 그저 조직사회의 일원에 불과할 뿐이라는 사실마저 잊는 지경까지 간다. 시민사회의 조건을 무시하고 내닫는다. 저항을 받지 않으므로 아무렇지도 않다. 스스로 오디세우스가 되었는데, 하지 못할 일이 무어란 말인가! 세상 만물을 가상의 창으로 바라보다가, 자신의 실존도 가상의 바다에 던지고 분별력도 파도에 떠내려 보낸다. 타인의 것을 내 것인 양 취해도 죄책감 따위는 느껴지지 않는다. 포장한 겉모양에 따라서는 찬사가 쏟아지기도 한다. 스스로 대단하다고 믿어 마지않는 자기최면은 이렇게 해서 확고해진다. 시민사회의 구구절절한 구분은 사라진 지오래다. 21세기, 오디세우스가 되고자 하는 조직 구성원은 에게 해도 키르케도 돈으로 살 수 있는 시대의 재앙이다.

이처럼 가상의 에게 해를 기원전 오디세우스가 모진 고생을 하면서 건넜던 지구 저편의 바다로 착각하는 일이 생기도록 한 데는 분명 예술의 책임이 있다. 21세기의 오디세우스 역시 온갖 고난을 무릅쓰고 세이렌의 노래를 듣겠다고 나선 이들인 까닭이다. 화려한 이상과 앙상한 현실 사이의 분열을 초월하고 싶은 마음이 굴뚝같다. 초월하고 싶은 마음이 문제될 것은 없다. 일이 어긋나는 이유는 그저 가상과 실재를 혼동하는 지적 태만, 딱 이 한 가지뿐이다. 인터넷이라는 너른 바다는 주체가 시작과 끝을 조작할 수 있는 문명의 이기이다. 그가 앉아 있는 의자는 오디세우스의 돛대가 아니다. 주체가 마음대로 일어났다 앉을 수 있는 문명의 고안물일 따름이다. 아도르노가 오디세우스를 시민적 개인의 원형으로 지칭한 까닭은 그를 둘러싼 조건이 '필연'이라는 사정 때문이었다. 불가항력에 맞선 주체의 사투와 좌절을 근대인의 실존에 빗대어 알레고리로 표현한 것이다. 하지만 21세기의 오디세우스들은 필연을 가변으로 만들고 싶다. 시민사회의 조건을 마음껏 뛰어넘겠다는 의지만 넘실댄다. 그러면서 세이렌의 노래도 들은 것으로 해둔다. 바로 이즈음에서 예술에 대한 오용이

파시즘에 근접하게 되는, 일종의 조짐이 시작된다고 할 수 있다. 개념에서 필연이 제거되면, 자의만 남기 때문이다. 예술작품에 대한 자의적 수용은 그래서 위험하다. 〈선유도〉를 풍자로 이해할 수도 있고, 분방해지고 싶은 남성들의 속마음을 표출한 그림이라고 해석할 수도 있다. 어쩌면 이 두 해석 사이에 신윤복의 진심이 있을지도 모른다. 작품을 보는 이는 자신의 마음속에서 두 방향으로 흐르는 움직임을 감지한다. 사실 경계가 그리 뚜렷하지는 않지만, 그렇게 완전히 뒤섞이는 감정들은 아니다. 나름대로 실체가 있는 두 흐름이다. 그런 한에서 이 작품은 인간의 마음을 비추어주는 거울이고, 신윤복은 탁월한 작품을 후대에 남겨준 예술가이다. 하지만 모든 것을 자기 중심적으로 수용하는 21세기의 오디세우스들, 주변 사물을 늘 자신에게 맞추어 재단하고 이용하는 관성에 젖은 오디세우스들에게는 배 위에서 희희낙락하는 양반 자제가 되지 못한 자신의 처지가 몹시 한스러울 따름이다. 이 불만을 사회비판으로 양식화할 때, 우리에게도 파국은 그리 먼 이야기가 아닐 수 있다.

색채와 몸이 아닌 마음으로!

예술은 놀이이다. 개념에서 해방된 인식능력들이 벌이는 놀이. 이 놀이판이 반드시 벌어질 수밖에 없음을 확신했던 사람은 관념론자 칸트였다. 그는 『순수이성비판』과 『실천이성비판』을 통해 현상계와 물자체의 세계를 논구한 끝에 이러한 결론에 도달하였다. 칸트의 탁월한 점은 제대로 '노는' 예술은 자신이 왜 놀아야 하는지 충분히 깨우치고 있다는 사실을 발견한 것이다.(『판단력비판』) 이 발견은 그에게도 큰 성과를 가져다 주었다. 이 세 번째 비판서를 씀으로써 자신이 지금까지 진행해온 철학적 논구들을 하나의 체계로 완결시킬 수 있었기 때문이다.

진실을 드러내는 거짓

사람들은 예술이란 놀이를 하는 동안 개념에서 해방되더라도 절대로 인식의 큰 틀 자체를 벗어나지는 않는다. 그러나 이러한 놀이는 문명인으로 하여금 개념적 인식이 분명한 한계를 지니고 있음을 깨닫도록 해준다. 물론 개념의 한계를 인정한다고 해서, 생각을 자의적으로 하라는 이야기는 아니다. 자유롭게 놀

다 보면, 어느 순간 조화로운 합일에 도달하게 되는 법이기 때문이다. 칸트는 어떻게 해서 이런 순간이 문명인의 마음속에 찾아오는지를 탐구하였다. 그가 『판단력비판』에서 제시한 논증에 따르면 그 '찬란한' 순간은 지성Verstand이 자신의 한계를 의식하도록, 감성이 한층 왕성한 활동력으로 지성의 지배력에 저항한 결과 찾아온다. 지성이 자기반성을 하면서 감성과의 합주가 시작된다.

관념론자 칸트는 이처럼 전혀 예기치 않은 방식으로 인식능력이 통일을 이루어 개념적 인식과는 질적으로 다른 인식을 할 수 있다는 사실을 높이 샀다. 아울러 지성과 감성을 이런 방식으로 활동시키는 원리, 즉 '합목적성'도 발견하였다. 칸트가 제시한 구절을 그대로 옮기면 '목적 없는 합목적성Zweckmäigkeit ohne Zweck'인데, 한국에서는 '무목적성'이라는 말이 더 일반적인 듯하다. 결국 '목적이 없다'는 것은 개념적인 인식을 산출하려는 목적을 지성이 포기해야 한다는 뜻이 된다. 개념 생산을 포기하는 대신 감성과 조화로운 통일을 이루려는, 바로 그 형식적인 목적Zweck만을 따르는mäig 상태에 지성이 도달해야 함을 명시하는 용어이다.

예술은 바로 이 합목적성의 원리를 지상에 실현시켜야 하는 소명을 타고났다. 따라서 절대 사사로운 것일 수 없다. 이렇게 하여 칸트는 예술을 철학적으로 정당화하였다. 예술의 자율성은 단지 주장이 아니라 이러한 철학적 근거를 지닌 요청이다. 따라서 예술은 잘 '놀' 때, 자신의 본분에 가장 충실할 수 있다. 놀아야 하는 까닭은, 개념이 문명인의 정신과 세계를 지배하는 것을 저지시켜야 하기 때문이다. 개념은 개념일 뿐이다. 자본주의라는 개념은 제한적으로만 우리의 삶에 관여해야 한다.

인간은 개념으로 모두 환원될 수 있는 존재가 아니기 때문이다. 아무리 정교한 개념으로 인간을 해석한다 해도 그 자체가 인간은 아니다. 인간은 온통 자본주의에서 생산된 물품과 개념들에 둘러싸여 살아도, 그 속에서 다른 생각

바실리 칸딘스키, 〈다리〉, 캔버스에 유채, 1931. 개념을 대상에 덧씌워 찍어내는 문명인의 사유습관에 따르면, 이 다리는 우스꽝스럽고 위태롭다. 그래도 건너가는 사람들이 있다니 걱정하느라 개념을 고생시키지 말자. 걱정하느라 팽팽해진 개념을 저 곡선의 다리 위에 물구나무 세우자. 그러면 개념은 이제껏 자연을 착취해온 자신의 과거를 반성할 것이다.

을 할 수 있는 존재이다. 문명인은 그처럼 개념을 상대화할 수 있는 능력을 타고났다. 따라서 자본주의가 영혼과 감정까지 자기 식대로 재편하려 들면 인간은 저항한다. 저항의 무기는 예술이다. 예술은 저항을 결집하기 위한 무기가 될 수도 있다. 시민사회에서는 이념과 당위를 내세워 개별 시민들을 저항세력으로 변환시키기 어렵다. 하지만 예술이라면 내면의 자유라는 목적론적 합의를 통해 개별 시민들의 저항을 이끌어낼 수 있다.

자본주의체제를 통해 살기 좋은 세상을 만들 수 있다고 확신하는 사람들은 세상 만물을 계속 '이익'이라고 하는 잣대로 잘라 나눈다. 그리고는 이전보다

더 많은 것을 얻을 수 있도록 사물을 다시 조합한다. 나누고 다시 조립하는 과정에서 얼마나 많은 부산물이 발생하는가에 대해서는 괘념하지 않는다. 어차피 세상은 부조리하므로, 공리적으로 사용할 수 있는 대로 취해서 한평생 살다가 가면 그만이라는 식이다.

하지만 세상의 어떤 사물도 전적으로 공리적일 수는 없는 까닭에 사물에는 항상 비공리성이라는 그늘이 드리운다. 그리고 사물이 현실에서 공리적으로 사용되는 순간, 이 비非공리성은 반反공리성으로 전도된다. 방사성 폐기물질은 원자력의 공리성을 무력화시킨다. 이보다 더한 경우는 죽음이다. 죽음만큼 자연스러운 생명 현상도 없건만, 문명인의 삶에서 죽음은 온전한 자리를 차지하지 못하고 있다. 공리적 합리성으로 모든 사물을 재단해온 관성에 따라 문명사회에서 죽음은 지우는 숫자, 즉 0이 된다. 이 0이라는 숫자는 죽음 역시 합리적 계산 메커니즘에서 이탈시키지 않았다는 안도감을 유포한다. 하지만 0이 덧씌워진 생명은 숫자의 진정한 기능, 즉 덧셈과 뺄셈에 포함되지 못한다. 숫자의 계몽에 동참하지 못한 채로, 0은 납골당이라는 새로운 질서를 낳는다. 도시계획에 납골당도 포함시켜야 하는 문명인은 죽음을 위해서도 산 자와 똑같은 집을 마련한다. 삶의 거주지와 똑같은 방식의 일련번호를 달고 도시 한가운데 나타난 죽음의 거주지는 이제껏 문명이 숫자로 구축해온 질서를 무력화시킨다. 계몽의 공리성을 부정하는 숫자가 문명사회에 등장한 까닭이다. 결국 숫자는 삶과 죽음 모두에 대한 지시자가 되었고, 그래서 계몽이 곧 건설이라는 등식에 대한 회의를 유포시켰다.

나쁘지 않은 현상이다. 하지만 이런 일상에서는 개념의 내포가 힘을 발휘하지 못한다. 개념은 항상 비개념과 켤레를 이룬 상태에서 구성되다가 현실에서 힘을 발휘하는 순간 반개념의 저항을 받고 갈 길을 잃는다. 더 이상 버틸 수가 없다. 숫자는 더 이상 덧셈과 뺄셈의 단순한 도구가 아니다. 이제 도구는 순수

할 수 없게 되었다. 무엇에 쓰이는 도구가 아니라, 무엇을 새로 만들어내는 지시자가 된 것이다. 그러므로 어디 다른 자리를 알아봐야 했다. 죽음에 대한 기호인 0은 계산의 메커니즘을 벗어남으로써 납골당을 산출하였다. 그런데 납골당은 우주에 있는 것이 아니다. 바로 계산 메커니즘이 횡횡하는 자본주의사회 안에 있다. 멀리 못 나간 것이다. 겨우 계산하는 숫자의 저항을 비켜섰을 뿐이다. 반 발짝쯤 이동했다. 자전하는 지구 표면에 얹혀사는 인류는 이러한 이동을 시간의 흐름으로 인지했다. 게다가 공리적 합리성의 과정에 사로잡혀 옆으로의 이동을 더 나은 상태로 나아감이라고 착각했다. 계산하는 0과 납골당을 산출하는 0이 숫자의 의미를 새롭게 계몽하고 있을 뿐인데, 현대인은 납골당의 출현을 마냥 진보로 해석하려고 한다. 숫자의 의미에 대해 새로운 계몽을 시작해야 하는 단계에 와 있다면, 지금의 문명은 오히려 신화시대로 접근하는 중이라고 봐야 하지 않을까? 이것이 아도르노와 호르크하이머가 『계몽의 변증법』에서 내세운 테제이다.

사물을 개념으로 나누고 재조립할 때 자본주의적 계산법을 사용하면 사람들을 적대적으로 갈라 세우고 그 결과 공리성도 훼손된다는 인식을 진리로 여겼던 사람들이 한때 많이 있었다. 하지만 그런 인식 역시 개념을 사용하는 정신에 따르는 것이었다. 개념의 정신은 자본주의의 한계지점을 넘어서는 곳에서 사회주의가 시작하고, 이 '넘어섬'은 시간의 흐름과 더불어 인류의 역사에 반드시 등장할 수밖에 없는 자연사적 경과라고 선포하였다. 시간이 지나면 만물이 성장하듯, 지나간 역사보다 더 나은 역사를 미래에 쓸 수 있으리라 믿어 의심치 않았다.

진보라는 착시 현상은 지구가 자전하는 한 인간의 눈에서 좀처럼 걷히지 않을 미몽일지 모른다. 문명인은 여전히 역사가 진보한다는 사유의 관성에 갇혀 있다. 이 덫이야말로 지상에 행복한 사회를 건설하겠다고 나선 계몽주의자들

의 후예들에게 씌인 절망이다. 동·서 체제 경쟁의 시대를 통과해 나온 이 후예들은 오늘날 자본주의에서 사회주의로의 '넘어섬' 이 개념과 비개념의 콜레를 실현하는 구성행위였고, 콜레인 까닭에 시간의 흐름마저 거스르면서 넘어섬의 가상을 정지 상태로, 즉 동시적으로 실현시킬 수 있었다고 분석할 수 있게 되었다. 그럼에도 불구하고 이 후손들은 또 다시 똑같은 방식으로 현재의 난관을 풀어가려 한다. 더 큰 진보를 통해 지리멸렬해진 현재를 일거에 재구성할 수 있다고 믿는 것이다. 이번에는 자본주의적 계산법에 따른 공리주의만 선택하기로 한다. 평등의 원칙을 동반하는 도덕적 공리주의는 완전 폐기하였다. 신자유주의적 질서는 더욱 확실하고 노골적인 무질서를 비개념으로 동반하면서 현재 맹렬한 속도로 지구에 발을 붙이고 살아가는 사람들의 삶을 재편해 나가고 있다.

이런 체제하에서는 예술이 절대적으로 필요하다. 놀이는 개념의 서사를 정지시킬 수 있는 유일한 방법이기 때문이다. 속도에 제동을 걸고 파괴를 중단시키려면, 사람들로 하여금 놀이에 빠져들도록 하는 것이 제일 효과적이다. 앞으로 나가는 것처럼 보이는 모든 것들을 일단 정지시킬 필요가 있다. 현실 세계에서는 '경제' 라는 개념이 뻔뻔스러움을 더해가면서 자기 밖의 모든 개념들을 자기 식으로 잘라내고 이어 붙인다. 개념의 폭력이 불러온 고통은 이미 넘친다. 그 고통으로 다시 또 다른 개념을 활동시키는 우愚를 범하지 말자. 개념이 불러일으키는 폭력과 고통의 사슬에서 벗어나야 한다. 무엇보다 다음 번 사슬이 그래도 좀 나을 것이라는 망상이 계속 똑같은 고리를 엮어 나가는 관성을 확연히 파악할 필요가 있다. 그런 다음에는? 사슬 밖을 보면서 자신이 현재 어디에 있는지 돌아보아야 한다는 형식적 **당위**에 기대를 걸 수밖에 없다.

이 당위를 위해 현재 가장 유용한 수단은 가상이다. "예술은 진실을 드러내기 위한 거짓이다." (피카소) 개념의 세기인 오늘날, 거짓Fiktion은 사슬의 엮임

에 장애를 일으켜 개념적 사실의 관성을 차단할 유일한 가능성이다. 예술은 자신이 허구라는 정체성을 더욱 의식하고, 사슬의 엮임을 놀이의 소재로 삼아야 한다. 놀이가 된 사슬은 서사의 정지이다. 이 정지 상태가 현대 예술의 윤리가 된다.

마오는 내 친구? 이데올로기는 대안이 아니다

인류 역사에서 중국의 마오쩌둥毛澤東, 1893~1926만한 서사의 관성도 찾아보기 힘들 것이다. 마오쩌둥은 사회주의혁명을 이루는 과정에서 국민당 정부군의 추적을 피해 그를 따르는 혁명가와 수많은 인민들을 함께 모아 1만 킬로미터에 가까운 대장정을 이루어냈다. 그들이 마침내 옌안延安에 도착했을 때 숫자는 7000명, 처음 출발했을 때의 규모에 비하면 10분의 1이었다. 이 사건은 현대사에서 하나의 신화가 되었다. 그들은 탈출과정에서 전투와 질병, 기아, 동사 등으로 수없이 죽어갔지만 그들의 의지는 진보관이 설정한 인류 역사의 발전 단계마저도 건너뛰는 것이었다. 원시 공산사회에서 고대 노예제, 중세 봉건제, 자본주의, 공산주의로 역사가 발전한다는 법칙을 뛰어넘어 자본주의가 채 발화하기도 전인 중국사회에 공산주의의 씨앗을 뿌린 것이다. 다시 말해 자본주의 발전 단계를 생략한 것이다. 진보하겠다는 의지가 역사의 법칙을 능가한 사건이었다.

중국 공산당은 사회주의라는 개념을 현실에 적용하면서 기존의 것들을 파괴하는 데 주저할 이유를 알지 못했다. 봉건 잔재는 너무 낡은 유습謬習이고, 사회주의 건설에 절대적으로 위배되는 구악舊惡이었다. 이런 상황에서 파괴는 곧 건설이라는 공식이 힘을 받았다. 하지만 인간의 삶에는 제도로 틀을 지을 수 없는 부분들이 항상 있게 마련이다. 제도가 바뀌었다고 사람들의 생각과 문화가 일시에 바뀔 수는 없다. 사회주의 건설이라는 혁명 과업이 거듭 위기에 처

게르하르트 리히터, 〈마오〉, 1968(왼쪽). 앤디 워홀, 〈마오〉, 1972(오른쪽). 리히터와 워홀은 마오의 서사를 정지시켰다. 두 예술가들은 마오가 역사에 끌어들인 개념의 관성을 끊었다. 이 '놀이' 덕분에 마오는 비로소 평범한 우리들의 눈높이로 내려올 수 있었다.

하게 되는 까닭도 여기에 있을 것이다. 마오는 대장정과는 다른 방식이지만 동일한 목적의식을 가지고 접근해야 할 필요를 느꼈다. 문화혁명은 당시 미처 사회주의화되지 못했던 삶의 영역들을 진보의 대상으로 삼아 가차 없이 파괴하였다. 파괴가 곧 건설로 여겨지던 시대였고, 진보는 행복과 동의어였다.

그 당시 문화혁명에 동참했던 사람들은 인위적인 파괴와 혁명으로 보다 완벽한 사회주의 사회를 이룰 수 있으리라 기대했을 것이다. 고통은 잠시, 곧 행복이 찾아오리라 생각했음이 틀림없다. 그들은 우선 파괴부터 하느라 훗날로 미뤄진 행복이 공수표가 되어 돌아올 줄은 꿈에도 생각하지 못했을 것이다.

문제는 여기에서 끝나지 않았다. 그 공수표를 변제해야 했던 이후의 사회주의체제 역시 제대로 자기 자리를 찾지 못했다. 그처럼 확실해 보였던 약속이

거듭 지연되거나 아예 무산될지 모른다는 심증이 굳어지자 사람들은 동요했다. 바로 그 자리 없음, 유토피아의 소실이 오늘날 폭력의 진원지이다. 목적론마저 상실한 개념의 정신은 현상 유지만으로도 버겁다. 인류는 현재 과거도 미래도 없이 하루를 살아남기 위한 폭력에 빠져들고 있다.

리히터와 워홀Andy Warhol, 1928~1987은 마오의 서사를 정지시키는 '놀이'의 진수를 보여준다. 이 두 예술가들은 무엇보다도 마오가 역사에 끌어들인 개념의 관성을 끊는 일에 의기투합하였다. 두 작품을 통해 마오는 비로소 오늘날의 평범한 우리들 눈높이로 내려올 수 있었다. 무엇보다도 거대서사를 벗어버렸기 때문에 가능한 일이었다

서사에서 벗어나 이미지로 옮겨 앉은 마오는 이미지를 통해 단절을 이야기한다. 하지만 이 이야기는 서사로 엮이는 이야기가 아니다. 서사를 끊어야 하기 때문에 어쩔 수 없이 이야기가 되었을 뿐인 이야기이다. 이 어쩔 수 없는 이야기 역시 폭력임은 사실이다. 마오를 가지고 이런 장난을 하다니! 미적 영역에서 인식능력이 벌이는 놀이 역시 서사가 지배하는 세계에서는 폭력성을 띨 수밖에 없다. 하지만 파괴의 결과가 다르다. 현실의 폭력은 또 다른 폭력을 낳는다. 서사의 관성이 계속되기 때문이다. 하지만 가상의 세계, 예술이라는 거짓의 영역에서 자행되는 폭력은 우리 사유의 관성을 끊는다. 현실의 폭력을 정지시키려는 의도가 내장된 의식의 폭력이다.

리히터의 〈마오〉는 현실의 인물을 지운다. 그리고 이를 통해 예술가가 직접 서사를 정지시킨다. 리히터는 하고 싶은 말이 많다. 하지만 개념으로는 꿰어지지 않는 말들이다. 앞뒤가 맞지 않으며, 무엇을 원하는 것인지 갈피를 잡기 어려운 경우가 많은 사람의 말이다. 사회주의가 실패했다고 우리는 더 이상 행복을 꿈꿀 수 없다는 말인가? 하긴 사회주의가 언제 행복을 확실하게 보장해주었던 적이 있었던가? 그렇다고 그 옆의 워홀처럼 행복에 대한 표상은 아예 의식

에서 제거해야 한다는 것인가? 워홀은 정말 행복을 포기했는가? 공동체의 평등과 행복을 약속했던 이데올로기를 화려한 색채들의 조합에 분쇄해 넣을 수 있다고 믿는 워홀은 정말로 이미지만을 먹고살았던가?

　아무리 정신능력을 우선시하는 문명인이라 하더라고 인간은 물질을 먹어야 산다. 이미지가 물질을 대체하기 이전에 이 먹고사는 문제를 해결하기 위해 거대담론은 각고의 노력을 기울였다. 비록 '올바른' 해결책이라고 자처하던 사회주의가 힘을 제대로 쓰지 못하고 주저앉았지만, 그 모든 인류의 과제를 이미지가 대체할 수 있으리라고 믿기에는 무언가 허전하고 못 미더운 구석이 있다. 리히터는 마오를 지우면서 마오가 주창했던 사회주의라는 개념이 서사로 발전하지 못하도록 단단한 이미지를 구축하였다. 지움의 과정을 이미지화한 것이다. 이 놀이는 파괴가 곧 건설이라는 '마오 서사'의 배경에 힘입어 성공할 수 있었다. 바로 서사의 한 요인이 회화성을 완성시키는 계기로 들어왔기 때문이다.

　'마오 서사'에는 사회주의 이데올로기만 있었던 것이 아니다. 혁명가 마오의 열정 또한 서사의 한 축을 담당하고 있음이 사실이다. 리히터는 마오와 서사를 모두 불구로 만들었다. 이미지와 놀 수 있도록. 지워지면서 그림이 그려진 리히터의 마오 이미지는 마오에게서 말을 앗아간다. 하지만 그것으로 모든 게 다 끝났다고 할 수 없다. 말을 할 수 없게 되자 마오는 왜 진보를 설파하고 다녔던가, 대장정은 왜 시작할 수밖에 없었던가 등의 물음을 가지고 자신을 돌아보기 위해 숨는다. 숨는 열정. 인물의 열정은 인물의 윤곽이 사라지면서 갈곳을 잃고 화폭에 남았다가, 순간 화폭의 물질성을 빨아들여 지워지는 인물의 이미지를 단단하게 만든다. 구체적인 인물을 물리치고 우리 삶에서 해결되지 않은 하나의 문제만을 '허깨비'로 만들어 내놓은 리히터는 계속 앞뒤가 안 맞는 말들을 쏟아놓는다. 이 확실한 허깨비를 마주한 우리는 계속되는 질문의 늪

앤디 워홀, 〈9개의 마릴린〉, 1964. 조금씩 다른 색채를 입은 마릴린 먼로의 얼굴은 하나같이 똑같다. 색채의 차이가 사라진 자리에는 색채가 지닌 물질성만이 선명하다.

으로 빠져든다.

어쩌면 워홀은 늪에서 허우적거리는 사람들에게 선명한 지침을 주어야 한다는 소명의식을 가지고 있었는지도 모른다. 그는 정말로 선명한 방식으로 자신의 소명을 실천해 나갔다. 그가 보기에 한번 시작하면 중간에 되돌릴 방도가 없는 것이 이른바 삶에 대한 '질문들'이었다. 따라서 늪으로 빠질 것이 분명한 질문이 아예 시작되지 못하도록 원천 봉쇄할 필요가 있었다. 이런 질문 역시 인류가 너무 오랫동안 '사유'라는 인간적 특권에 의지하면서 살아왔기 때문에 생긴 것 아닌가! 인간은 생각하는 존재라고, 그래서 행복할 권리가 있다고 으스대다가 스스로 당착에 빠지고 만 것이다. 인간은 정말 생각하는 존재인가?

워홀은 생각하는 존재라는 근대적 관념이 일거에 무력화될 수 있음을 보여

주면 인간이 자만에서 벗어날 수 있다고 생각했다. 이미 오래전에 인간이 갈대에 불과하다고 했던 이도 있었다. 생각하는 갈대라고 하지 않았던가. 그래, 갈대일 뿐이다. 하지만 이 갈대는 옛날 사람들이 생각한 것과는 달리 자신이 갈대라는 사실에 대해 사유하지 않는 갈대여야 한다. 자신이 갈대임을 자각하면 또 다른 수렁에 빠져들기 때문이다.

우주적 무한에 대한 사유는 존재의 근거에 대한 물음을 절대 떨쳐 버릴 수 없다. 의미를 찾아 나서면, 온갖 것을 다 묻게 되기 마련이다. 이 갈대한테 의미 없이도 설 수 있도록 버팀목을 마련해주도록 하자. 색채라는 버팀목에 기대어 생각하는 갈대는 더 이상 우주를 의식하지 않을 수 있다. 시야에서 우주가 사라지면, 존재의 의미를 물어야 할 까닭이 없어진다. 더 이상 바람에 휩쓸려들지 않게 해주는 버팀목이 존재함을 확실하게 의식하도록 해주는데, 존재에 대해 이런저런 물음이 나올 턱이 있는가? 확실한 존재감. 버팀목을 느끼는 한, 사유하지 않아도 존재할 수 있는 것이다.

생각하는 갈대에게 색채의 확실성은 사유의 관성으로부터 벗어날 수 있는 기회가 된다. 더 이상 물음은 없다. 물음 자체가 불필요해진 세상은 마오가 무슨 일을 하는 사람인지 전혀 신경 쓰지 않는다. 워홀의 〈마오〉는 이 '신경 쓰지 않음'에 대한 강령이다. 인물 마오의 물질성은 색채의 물질성으로 완전히 환원되어 버린다. 그래서 색채가 모든 것을 자기에게로 동일화시킬 수 있음을 선언하는 것이다. 워홀의 회화는 색채의 무차별성을 전투적으로 실천한다. 대상의 차이를 색채로 덮어버리는 것이다. 이러한 전투성이 워홀의 독창성이다.

하지만 이상하다. 현실을 짓누르는 이데올로기의 너울을 걷어내고 실재한 대상들의 차이를 구출한다는 포스트모더니즘의 강령은 어디로 갔는가? 포스트모더니즘의 고전으로 일컬어지는 워홀의 작품은 대상의 차이를 지우는 데 머물지 않는다. 색채의 차이도 무의미해진다. 조금씩 다른 색채를 입은 마릴린

먼로의 얼굴들은 하나같이 똑같다. 이건 놀이가 아니다. 색채의 차이가 사라진 자리에 색채의 물질성만이 너무도 선명하게 남는다. 하지만 색채는 물질성을 벗고 '이미지'로 전환했을 때 본분에 충실한 것 아닌가?

여기에서 또 이런 질문을 하는 것은 아직 사유의 관성에 사로잡혀 있기 때문이다. 색채의 쓸모를 달리 생각하지 말라는 워홀의 메시지를 받들지 못한 탓이다. 예술이 마음과 교감해야 한다는 강박을 버리면, 색채든 음향이든 객관적 물질성으로 환원되어버리는 것에 대해 애석해 할 필요가 없다. 존재한다는 사실의 확실함은 모든 것을 능가하는 힘이 되기도 한다. 그러나 여전히 질문은 남는다. 그렇다면 마음은 어디에서 자신을 돌보아야 하는가?

지워지면서 다가오는 여자, 엠마 혹은 경아

엠마. 몸으로 감정을 확인하면서 살라는 시대적 소명을 주저 없이 받아들였던 엠마(플로베르의 소설 『마담 보봐리』의 여주인공)가 죽은 지 한 세기도 넘게 지났다. 당시는 몸이 가는 곳에 감정도 따라간다는 전통적인 결혼관이 차츰 낡은 관습으로 비춰지기 시작하던 때였다. 젊은이들 사이에는 감정에 몸이 따라가야 한다는 생각에 '연애 결혼'이 지상 과제로 등장하고 있었다. 감정은 몸을 부릴 수 있어야 한다는 생각이 젊은이들을 사로잡았다.

하지만 그 매혹적인 감정의 실체는 알아갈수록 묘한 구석이 있었다. 이 감정이란 물건은 몸을 유지하며 살아가는 일상에서 벗어났을 때 가장 빛을 발하는 것이 아닌가. 감정이 찬란한 까닭은 바로 인간으로 하여금 일상과 몸으로부터 벗어나는 자유를 만끽하도록 해주기 때문이다. 근대인 남성은 '생각하는 사람'으로서 이 자유 앞에서 더할 나위 없이 흥분했다. 하지만 이 자유는 몸을 지배할 때 확인될 수 있는 것이었다.

확인할 기회를 얻지 못한 자유는 갈망으로 터지는 법이다. 갈망은 생각하는

게르하르트르 리히터, 〈엠마〉, 캔버스에 유채, 1966. 여자의 몸은 계단을 내려오면서 없어진다. 보는 이에게 가까워질수록 부피와 무게는 사라진다.

남자를 망친다. 망가져버리지 않으려면 감정의 이름으로 지배당하는 몸을 곳곳에 배치시켜둘 필요가 있다. 생각하는 남자는 느끼는 여자를 고안해냈다.

불쌍한 엠마. 그처럼 근대인의 성별 분업에 충실할 필요가 있었을까? 꼭 그런 방식으로 생각하는 사람의 완벽한 파트너가 되어야만 했을까? 엠마는 남성에게 감정을 배달해주는 역할을 온몸으로 수행한다. 몸은 감정을 확인하는 그릇이었다. 따라서 엠마가 더 이상 실어 나를 감정이 없다는 사실을 깨달았을 때 할 수 있는 일은 한 가지뿐이었다. 할 일이 없어진 몸을 파괴하는 것이었다. 결국 엠마는 자기 몸을 파멸시킨다.

엠마가 죽은 후 이제껏 시민사회는 여성의 몸을 없는 것으로 간주해왔다. 하지만 엠마에게 부여했던 소명은 갈수록 더 강조하였다. 사랑의 감정에 점점 더 독립적인 가치가 부여되었다. 이렇게 하여 시민사회에서 이성능력과 감성능력으로 행복한 사회를 꾸려가겠다는 계몽의 기획은 실현 가능한 듯 보였다. 성별 분업에 따라 각각 이성능력과 감성능력을 부여받은 남자와 여자가 자신에게 부과된 과제를 성심껏 수행하면, 연애로 하나가 되는 관계 속에서 유토피아가 실현될 것이기 때문이다. 무엇보다도 감정이 강렬한 힘을 발휘할수록 이

성이 현실에서 저질러놓은 이런저런 갈등들이 그 앞에서 맥을 못 추게 되리라 믿었다. 사랑하는 감정은 곧 치유의 능력이기 때문이다.

시민사회는 엠마가 온몸을 바쳐 실현하려 한 '사랑하는 감정'을 갈고 닦아 그녀의 업적을 기렸다. 하지만 엠마가 스스로 파괴한 몸에 대해선 아무런 언급도 하지 않고 따로 돌보지도 않았다. '사랑하는' 영혼만이 떠돌았다. 엠마는 귀신이 된 것이다. 시민사회에서 여성은 귀신으로 산다.

리히터의 〈엠마〉를 보면 여자는 계단을 내려오면서 몸이 없어진다. 그림을 보는 사람에게 가까이 다가올수록 부피와 무게를 지닌 몸을 벗어던지고 있다. 그녀는 그렇게 하지 않으면 한 발자국도 더 앞으로 내딛을 수 없다. 시민사회가 그녀의 몸을 받아들이지 않기 때문이다. 오로지 그녀가 실제로 '존재'하며, 매우 균형 잡힌 몸을 지니고 있다는 '사실'만을 받아들인다. 그런 사실이야 한 번 멀리서 본 후 머릿속에 입력하고 있으면 된다. 여성의 존재이유인 사랑하는 감정과 더불어 감정을 확인하는 몸까지 인정했다가 얼마나 큰 낭패를 보았던가! 시민사회는 일찌감치 이 사실을 깨우치고 있었다. 그래서 절대로 또 다시 오류를 범하지 않겠다고 작심하고 있던 터였다.

의사 보바리가 엠마의 죽음을 접하는 일은 생각하는 사람인 그에게 너무도 가혹한 일이었다. 남성 시민은 본래 고귀한 이성의 소유자인데, 자연의 그런 험악한 파괴과정을 보아야 하다니! 몰취미한 일이 아닐 수 없다. 그나마 다행스러운 일은 여성 시민들이 자신의 몸을 지우는 시민사회의 기획에 그다지 크게 반발하지 않았다는 사실이다. 오히려 사랑이 중요하다고 내세우는 이성의 요청에 충실히 따랐다. 이성은 그만큼 강한 것이다!

물론 요즈음 들어 이러한 주문이 잘 먹혀들지 않는 경향이 생겼다. 몸 자체가 바로 사랑이라는 새로운 화두가 등장한 것이다. 그렇다고 해도 여성들이 사랑놀음을 아주 그만둘 생각은 없어 보인다. 20세기를 산 엠마의 후예들은 사랑

을 확인하는 몸이 매우 다양한 양태로 실현될 수 있음을 남성들에게 보여주었다. 하지만 그 어느 경우에도 감정을 확인하는 수단으로서의 몸이라는 관념에서 벗어나지 못하였다. 기껏해야 이전의 확인방식에 대한 메타비평 수준에 머물렀다. 팝 가수 마돈나는 열정적으로 춤추고 노래를 부르지만 정작 자신의 몸은 존중하지 않는다. 목적에 따라 마음껏 조작할 수 있음을 증언하기 위한 도구로 삼는다. 차라리 리히터가 하듯 지워지는 여자를 그리는 게 더 공평하다. 최소한 몸이, 그것이 여자의 몸이라 하더라도, 그릇처럼 써먹는 게 아니라는 사실을 확인해주고 있으니까.

그렇다면 경아는 어떤가. 박완서의 소설에 나오는 여주인공들은 심리적으로 천박하다. 소설 『나목』의 경아는 '사랑하는 여자'로서 20세기 후반 한국형 엠마가 되고자 했지만, 그만한 인물이 못되었다. 아마도 가정교육 탓이었으리라.

경아는 고명딸인 자신의 위치가 집안에서 어떤 것이었는지를, 집안의 남자들이 죽은 후 엄마의 반응을 보고 깨닫는다. 오빠들이 집안의 주춧돌이 되었을 때는 그토록 귀여워해주던 엄마가 정작 오빠들이 죽어 자신만 남자, 자신을 마음에 받아들이지 않았던 것이다. 엄마의 이런 모습을 보고 경아는 상처를 받는다. 하지만 상처일 뿐, 집안에서 자신이 어떤 위치였는가를 정확하게 인식하게 해준 사건을 겪고도 인격적으로 독립하지는 못한다. 아버지 같은 옥희도 씨와의 사랑이 결실을 맺지 못하자 경아는 현실과 철저하게 타협한다.

경아에게는 상처를 자기확인의 계기로 전환시킬 의지가 없다. 그냥 상처를 봉합하고 젊었던 시절의 아름다웠던 추억을 간직하면서 안락한 중산층 생활을 즐긴다. 생활력이 강한 경아는 돈 걱정을 하지 않고 살 수 있다. 그럴 수 있었던 것이, 남편을 참 잘 얻었다. 이해심까지 갖춘 남편은 훤히 알고 있으면서도 경아의 마음 깊숙한 곳에 들어앉은 다른 남자에 대한 감정의 실체를 확인하려 들지 않는다. 사랑에 대한 과거의 추억은 현실과 조금 먼 곳에서 훼손되지 않

은 채로 일상을 비춰야 한다. 왜냐하면 그 추억이 현실과 가까워질수록 고달픔이 생기고 경아는 그렇게 살고 싶지 않기 때문이다. 안락한 일상을 포기하면서까지 추구할 만큼 사랑이 값진 것이라는 생각을 할 수 없다. 사랑은 허영심을 충족할 정도에서 멈춰야 한다. 집안에서 남자 어른들의 귀여움을 독차지하던 어린 시절, 얼마나 우쭐했던가? 사랑은 그런 것이지 무슨 인격 형성과 관련된 문제가 아니다. 경아는 받는 일에 익숙해 있고, 삶은 그런 것이라고 알 뿐이다.

경아와 같은 여성들에게 중요한 것은 여성으로 태어난 이상 무슨 수를 써서라도 중산층 주부가 되어야 한다는 사실이다. 이따금 남편이 외도를 해도 가능하면 본부인의 지위를 허물지 않는 방법으로 잘 처리해야 한다. 남자는 여자하기 나름이라는 말은 태고의 진리이니까 믿어도 된다. 주부라는 사회적 지위와 연인이라는 성적 역할은 잘 맞지 않을 수밖에 없다. 어릴 적부터 몸으로 감정을 확인하는 일은 결혼할 남자를 잡기 위해서나 필요하다고 교육을 받아온 까닭이다. 널찍한 아파트로 이사 온 후에는 일상의 평온을 관리하는 일에 전념할 뿐이다. 몸은 그냥 버렸다. 파괴하지도 않고. 남편들이 감정을 날라다 주는 다른 여자의 몸을 찾아나서도 할 말이 없다.

여자들이 이렇게 일상과 감정을 분리시켜 나누고 있는데 반해 남편들의 입장은 다르다. 그들은 하나를 선택하려 하지 않고 모두 누리려 한다. 그래서 이중적인 여성관을 계발해냈다. 바로 성적 파트너 역할을 해줄 여성과 일상의 삶을 보장해줄 아내와 딸이라는 이중적인 여성관이다. 남자들은 도덕적으로 무뎌져갔다. 한국사회는 남편들의 이중적인 욕구를 감당하느라 엄청난 대가를 지불하고 있지만, 정작 중산층 남녀에게 부담을 지우지는 않는다. 모든 뒷감당은 생활이 안정되지 못한 계층이 한다. 중산층 남성이 살아 있음을 확인하기 위해 여성의 '몸'을 필요로 할 때, 일상의 제약에서 풀려난 몸을 제공할 여성을 찾는 일은 어렵지 않다. 중산층으로 진입하지 못한 여성들은 돈을 위해 자신의 몸을 일

상과 분리시킨다. 이렇게 해서 한국에서 삶은 산산조각이 나고 있다.

중산층 여성들은 이 고리를 모르지 않을 만큼 배웠다. 그러면서도 30~40평형대 아파트와 반복되는 일상을 포기하지 못한다. 생존하기 위해 자기 몸을 그냥 내다버린 중산층 여성들은 심리적으로 천박해질 수밖에 없다.

허공에 한 점, 마음을 찍다

어린아이는 순진하다. 인간적 가능성의 보고寶庫이다. 아이는 아직 현실의 계산법을 모른다. 아이의 순진무구한 마음은 두뇌의 천진난만에 반영된다. 무얼 좀 보았다고 바로 무슨 일에 써먹어야 한다는 생각을 미처 하지 못한다. 아이의 보는 일은 오히려 두뇌의 천진난만과 마음의 순진무구에서 시작된다. 눈앞에 전개되는 외부 세계는 아이에게 중요하지 않다. 그보다는 마음과 두뇌의 움직임이 밖을 내다보는 일을 결정한다. 이처럼 인간은 공리적 필요성에 따라 몸을 움직이기 이전에, 마음의 움직임에 따라 몸을 가누었던 적이 있다. 무구했던 어린 시절의 이야기이다.

이 시절의 천진함과 무구함을 통해 인간은 현실 세계에서 자신의 존재를 정당화할 수 있다. 우리 인간이 동물이 아님을 증명할 수 있는 유력한 길이 되는 것이다. 이는 머리와 마음의 움직임에 따라 외부 세계의 대상을 가지고 놀 수 있는 능력을 타고났음을 입증해주는 길이다. 아이들은 회초리를 든 어른들이 아무리 가르치려 해도, 머리와 마음이 자신이 스스로 만족할 수 있을 때까지 '놀이'를 그치지 않는다.

놀다 보면 어느 날 갑작스레 어른이 된다. 시간이 흘렀다는 뜻이다. 한번 떠나온 과거의 시점으로 되돌아가는 일은, 그러나 불가능하다. 몸이 이미 커져버렸기 때문이다. 시간을 먹으면서 크는 동안, 몸은 공리적 계산법으로 가득 찬 세상을 호흡하게 된다. 공리성으로 포맷된 살에는 시간을 셈할 줄 아는 영리함

이 덧씌워진다.

시간은 원래 사람의 몸 안에서 흐르는 것이었다. 문명사회는 이를 시계 속으로 이전시켰다. 문명사회에서 태어난 아이는 성장하기도 전에 시간의 존재를 인정해야 한다. 성장함으로써 스스로 시간의 존재에 대한 지시자가 될 수 있었던 몸이 이제는 시간의 타자가 된 것이다. 시계의 눈금에 맞추어 밥을 먹기 시작하더니 차츰 저울의 눈금에 맞춰 몸의 크기와 부피를 결정하기도 한다. 공리적 계산법에 따라 불필요하다고 판정된 살을 잘라내는 일이 대수롭지 않게 된다. 실제 오늘날의 컴퓨터는 이리저리 살을 잘라내고 덧붙인 상태를 화면에 실현시킨다. 시간을 셈하는 인간의 영리함은 앞으로 자라날 살의 상태까지 계산할 수 있다. 내면의 움직임으로 외부의 대상을 가지고 놀았던 어린 시절이 깡그리 사라지고, 외부의 공리적 필요에 따라 현재의 살과 그 안에 들어앉은 내면을 깎아내는 조작으로 일생을 채우게 되었다. 외부 세계 계산법에 잘 적응하도록 이를 내면화해 인간의 마음과 정신을 재구성하는 일이야말로 문명인의 최대 덕목으로 자리 잡았다.

계산에 통달한 문명인은 자신이 지금 어느 시간에 와 있는지까지도 정확하게 계산할 수 있다. 어른인 것이다. 시간을 거꾸로 계산하면 아이였던 시절도 있었다는 결론이 나온다. 현재를 정확히 인식하기 위해서도, 현재를 시작하게 해준 출발점을 재확인할 필요가 있다. 그러나 그 순진하고 무구했던 놀이의 순간을 시간의 켜가 쌓인 성인의 몸으로 재연하면, 몸은 그 순간을 옛날처럼 자기 속에 고스란히 담을 수 없다. 몸은 이미 굳어진 지 오래다. 밖으로 튕겨 나온다. 어린아이다운 몸가짐 대신 자신에게도 낯선 객체로 독립한다. 클레의 그림(434쪽)이다.

두뇌의 인식능력들이 놀이를 시작하면서 제일 먼저 의식한 규칙은 현상계와 물자체의 분리였다. 이미 시간은 흐르기 시작하였으므로, 내 속에서 먼저

파울 클레, 〈겨울 풍경〉, 1930. 문명인의 눈은 위태롭게 한가운데를 가로지르는 선을 따라간다. 선은 제멋대로인 채로
절대적이다. 이 절대성을 받아들이는 순간, 문명인은 존재의 확실성을 상실한다.

나누지 않으면 존재의 커나감 앞에서 속수무책이 될 것이었다. 놀이는 움직임
에 대한 의식인 까닭에 움직이는 존재는 자신의 존재에서 움직이는 부분과 움
직이지 않는 부분을 나누어 생각해야만 한다. 시간의 지배를 받고 공간 속에서
자신을 확장하는 부분과 그 모두에서 벗어난 물자체의 세계를 두뇌의 인식능
력으로 사유하고 구분하면서 또한 그 결과를 몸으로 직접 확인도 해야 한다.
인간이 이 세상에 존재할 수 있는 유일한 가능성이다. 이 가능성을 실체로 인
정하니, 한 가운데 굵은 선이 그어졌다. 온갖 색채와 형상들이 흩뿌려진 현상
계에 존재하는 나무는 아무것도 보이지 않는 '저 건너편' 세계에 뿌리를 내릴
수 없다. 우리는 지금 '회화'라는 현상계의 색안경을 쓰고 이 놀이를 바라보고
있기 때문에 '저 건너편' 세상에 존재하는 것은 전혀 볼 수 없다. 현상계에서

바라본 물자체는 '무無'이다.

아, 문명인의 눈은 얼마나 위태롭게 저 한가운데를 가르는 선을 따라가는가. 굴러떨어지고 미끄러질 것 같은 그 줄을 따라가다 보면, 가파르게 올라서야 하는 곳도 나오고 잠시 평평해지기도 한다. 하지만 곧 다시 내리막이다. 이 경계를 가르는 선은 한마디로 제멋대로이다. 하지만 문명인이 편리한 대로 이리저리 옮길 수는 없다. 그 선은 제멋대로인 채로 절대적이다. 무엇인지 전혀 안 보이는 물자체의 세계와 어떻게 협상할 수 있단 말인가? 받아들여야 한다. 물자체의 절대성을 받아들이는 순간, 문명인은 존재의 확실성을 상실한다. 가르는 선을 비틀거리며 따라 올라가야 하는 것이다. 발 아래 무엇이 있는 줄도 모르면서. 어찌 해도 알 수 없는 상태로, 모르는 것이 분명 존재함을 선명하게 의식하는 인간은 불행하다. 인간이 인식능력을 타고 났음을 존재의 근거로 선포한 이래로, 인간은 이 불행을 고통으로 만들었다. '생각하는 사람'에게 통제할 수 없는 자연은 자신을 구성하는 엄연한 일부분임을 받아들이라고 강요했기 때문이다. 근대인의 일상은 인간 존재에게 고문이 되었다. 인간의 인식능력은 자신의 활동이 제한받을 수밖에 없음을 깨닫고 공리적 관성에서 이탈한다. 그리고는 자신들에게만 마음을 쓴다. 만물의 영장이라고 외쳤던 순간에 비하면 많이 왜소해진 편이지만, 자신에게 더욱 집중할 수 있는 기회를 얻은 것이다. 손상된 의식을 지닌 인간은 인식능력의 움직임에 더욱 몰두한다. 움직임은 늘 자기관성을 갖는다. 계속 빠져들면 인식능력의 움직임에도 규칙이 있음을 터득하게 된다. 우리의 인식능력은 규칙에 따른 놀이의 단계로 몰입한다. 규칙에 매몰되지 않고, 규칙을 놀이의 요소로 생각할 수 있게 된다. 이 놀이가 최고조에 오르면, 물자체의 절대성이 '알 수 없음'의 객관성으로 편입된다. 인식할 수 있는 현상계와 인식할 수 없는 물자체의 두 세계가 우리를 구성하고 있는 세계의 전부라는 설명을 할 수 있게 되는 것이다. 절대적으로 인식할 수 없었던 대상 앞

에서의 무력감에서 벗어나, 인식능력이 그 절대성을 의식하게 된 순간은 승리의 순간이다. 그러나 아슬아슬함에서 겨우 벗어난 승리의 순간은 헛헛하다.

허공에 한 점을 찍고 승리의 헛헛함을 순간의 존재감으로 맞바꾼다. 그런데 이 순간은 공리성에서 벗어났기 때문에 찾아온 것이다. 이 '벗어남'을 깊이 새겨둘 필요가 있다. 보이는 사물을 공리성에 거스르는 방식으로 뒤바꾸어놓을 필요가 있다. 생뚱맞은 커다란 점 하나를 떡 하니 한가운데 박아놓는다. 분명히 하기 위해서이다. 두뇌의 인식능력이 꼭 공리성의 필요에 따라서만 사용되는 것은 아니라는 사실을 밝히기 위해서이다. 우리의 인식능력은 몸이 시간으로 포맷되기 이전에 한가운데 가지고 있던 마음의 움직임에 따라 사용될 가능성도 있다는 사실을 밝히기 위해, 그리고 이 마음의 계산법은 현실을 지배하는 공리적 계산법과는 전혀 다른 것임을 알리기 위해, 저 얼토당토않은 큰 점이 하늘에 찍힌 것이다. 그런데 마음으로 보면 검은 점이 찍힌 곳은 하늘이 아니다. 현상계의 하늘이 아니라 공리성의 지배를 받지 않는 곳, 그냥 허공이다. 이처럼 개념의 장난을 해야 할 만큼이나 클레의 그림은 엉뚱하고 부조리하다.

도망친 아이는 어디로 갔는가

신화의 세계에서 도망쳐 나온 라오콘의 큰아들은 문명 세계로 들어와 로마를 건국하였다. 파괴의 현장을 목격하고 아버지와 동생을 마음에 묻어야 했던 큰아들은 더 큰 건설을 통해 살아남음의 의미를 찾아야 했다. 이제는 역사시대이므로 오디세우스가 살아남은 것과는 전혀 다른 의미이다. 망망대해를 떠도는 오디세우스는 신화적 형이상학에 대한 알레고리이다. 반복이라는 신화적 질서는 단단한 것이었다. 그런데 이제 이 반복의 역학에 종지부를 찍어야 할 때가 되었다. 물론 한차례 극심한 홍역을 치러야 했다. 반복이 단순한 습관의 문제가 아니기 때문이다. 형이상학이란 어떤 경우에도 자신을 관철해낸다. 그 관철의 역학 밖에서는 제동을 걸 수 없다. 안으로 들어가야 한다. 안에서 반복의 관성을 무력화시키려면, 몸으로 받는 수밖에 없다. 반복의 관성은 라오콘과 작은 아들의 몸 안으로 들어가 살을 파괴하는 동안 힘을 잃었다. 반복의 관성이 발전의 역학으로 바뀌는 시점에 일어난 일이었다.

반복의 관성을 벗다

큰아들은 자신의 몸을 파괴시키지 않기 위해 도망쳐야 했다. 그는 살아남아야 한다는 의지로 새 세상을 열었다. 로마의 건국이었다. 반복의 관성에서 벗어난 세상이었다. 벗어남이란 시간 속에서 이루어지는 행위이다. 그러므로 벗어난 다음의 미래가 제시되어야 했다. 죽을 고생을 다해 벗어났다는 것은 죽을 고생의 대가를 염두에 둔 의지가 항상 작동하고 있었음이 분명하다는 이야기이다. 따라서 앞으로는 더 나은 삶이 보장되어야 했다. 이러한 희망을 담은 줄거리에 사람들은 매료되었다. 역사시대는 반드시 유토피아를 향한 질주여야 했다.

살아남기 위해 도망치던 아이는 차츰 유토피아를 향해 매진하는 아이네이아스로 변신하였다. 쫓겨났다는 의식은 앞으로 더 나가야 한다는 의지로 완전히 탈바꿈했다. 18세기의 계몽주의자들은 모두 아이네이아스의 후손이 되어야 한다고 믿었다. 어차피 낙원에서 추방된 처지이므로, 현실에 안주할 수도 없는 노릇이었다. 가만히 있으면 낙원에서 추방되던 당시의 기억이 더욱 거세게 덮쳐올 수밖에 없었다. 미래를 생각하면서 살아야 했다. 아직 있지 않은 무언가를 위해 일해야 하는 괴로움은 부담이지만 나중을 생각해서 기꺼이 참아야 한다. 갈수록 부담이 늘지만, 오히려 적극적으로 자기 어깨에 더 크고 근사한 짐을 올려놓는다. 사회혁명은 아무리 버거워도 기꺼이 지고 싶은 짐이었다. 바로 살아 있음을 확인해주는 짐이었다. 그래서 라오콘의 큰아들이 이 세상에 불러들인 '뛰어가야 함'의 당위는 진보의 서사로 현실화되었다. 아이네이아스의 후예들은 프랑스혁명을 성공 사례로 들어 현실화된 진보서사를 다시 당위로 들어올렸다. 매일 진보하는 삶을 누리고 싶다는 소망이 형이상학적 당위가 되어 삶 자체를 자신의 휘하에 두고 재단하는 일이 시작되었다.

러시아혁명을 성공시킨 레닌Vladimir Il'ich Lenin, 1870~1924 역시 자신을 아이네이아스의 후예로 여겼을 것이다. 그로서는 모든 일이 더 손쉬워 보였을 수도

있다. 프랑스에서 한번 성공했던 적이 있으므로, 그 당시의 실패와 오류를 바로잡고 변화된 현실에 맞추어 재구성해서 다시 시행한다면 인류 역사에 또 한번의 혁명이 반드시 가능할 것이었다. 선조들의 경험과 현명한 이론가들의 가르침 중에서 취할 것은 취하고 버릴 것은 버려서 잘 짜맞추면, 절대 일을 그르칠 리 없는 지침이 나올 것이다. 레닌은 세상에 무오류성이라는 말도 있음을 새삼 떠올렸다. 그런 레닌에게 오류가 나타나는 이유가 있다면 그것은 인간이 느슨하게 지침을 운영했기 때문으로 비춰졌다.

혁명은 이제 자연사적 과정을 객관적으로 인식한 인간 지성의 새로운 승리로 기록되어야 했다. 혁명 기획자 레닌은 그 지침에 따라 실천했고, 자신의 경험을 반영한 이론서도 남겼다. 레닌에 의해 디자인된 사회주의혁명 프로젝트는 유토피아를 직접 약속하는 내용을 담고 있다. 이 프로젝트를 추진하는 힘은 바로 미래를 현재로 만들 수 있다는 확신에서 나왔다. 인간이 타고난 지성의 분석능력은 미래의 당위에 비추어 현재를 재구상할 수 있을 만큼 진보했다고 믿었던 것이다. 20세기의 계몽주의자들은 레닌의 디자인이 내비추는 가능성에 열광하였고, 이 '빛나는' 상품은 세계 각지로 팔려 나가기도 하였다. 그러나 당시의 현재가 다시 과거가 되고, 곧 올 것으로 믿어 의심치 않았던 행복한 미래가 여전히 도래하지 않은 막연한 기대로 뒤바뀌자, 찬란함은 사라졌다. 다시 무미건조한 분석이 시작되었다. 분석하기 위한 분석은 과거와 미래를 일치시킨 분석의 직접성에 오류가 있었던 것으로 결론을 내렸다. 객관적인 지성으로 혁명을 기획해 추진해본 경험을 갖게 된 인류는 유토피아에 대한 갈망을 잃었다.

거대 서사는 끝났지만······

기획된 혁명을 도안에 따라 그려야 하는 단계에 도달했으므로, 20세기에 아이네이아스의 후예들은 뛰기를 그만두었다. 하긴 더 이상 뛸 필요가 없다고 선언

하는 것이 그들이 해야 할 일이므로, 오히려 '서 있음'을 극대화시켜서 보여주었다. 그래서 레닌의 동상은 그토록 거대하다. 현실적으로도 레닌은 무언가를 이루기 위해 필사적으로 달리는 모습이 아니라 주로 서서 연설하는 모습을 많이 남겼다. 사회주의혁명은 몸의 파괴를 통해 모습을 드러내기보다는 언어의 파괴를 통해 실현되었다는 인상마저 남긴다.

그런데 이는 참 아이러니가 아닐 수 없다. 인류의 역사에서 마지막으로 남은 진보의 발걸음을 힘차게 옮겨야 한다는 것을 납득시키기 위해 우람한 모습으로 자리를 지키고 있는 동상을 보여주는 전략을 쓰다니. 어쩌면 살아남은 자의 고통을 다시 보고 싶지 않은 사람들의 교활함 때문일지도 모른다. 더 나은 미래를 위한 파괴를 수행하면서도 20세기의 계몽주의자들은 현재의 고통보다는 미래에 누릴 안락함에 더 주목하였던 것이다. 무슨 일이 있어도 고통은 피하고 싶은 쾌락주의자들. 인간은 개인적인 차원에서든 사회적인 차원에서든 쾌락의 업보에서 자유로울 수 없나 보다. 20세기 후반으로 접어들면서는 현재 지불해야 하는 고통에는 눈감고 진보의 열매는 독점하고자 하는 부류의 뻔뻔스러움이 기승을 부렸다.

레닌의 우람한 손에 바통을 넘겨주고 라오콘의 큰아들은 이제 할 일이 끝났다고 여긴 것인가? 그러면서 어느 한적한 시골에서 고단한 육신을 쉬고 있는 것인가? 한때 잠깐 그렇게 생각했을지도 모르는 일이다. 레닌의 커다란 동상이 그에게 믿음을 주었거나 아니면 그의 뜀박질을 강제로 정지시켰을 것이므로 모두 함께 정지하는 대오에 보조를 맞추어야 했다. 덕분에 모두가 똑같아져서 눈에 띄지 않게 되었다. 이제 정말 거대서사가 끝난 것이다.

21세기가 되었다. 거대서사는 끝났는데도 고통은 갈수록 더해간다. 진보하기 위해 파괴가 필요했다고 하는 혁명을 오류라고 '정리'하는 담론들도 이 고통을 막아내지 못한다. 도대체 아무런 능력이 없는 것이다. 진보가 왜 필연일

수밖에 없는지를 그토록 생생하게 이야기해주던 라오콘의 큰아들이 인류 역사에 진보서사를 끌어들인 것은 타인에게 고통을 주기 위해서가 아니었다. 어느 한적한 시골 마을에서 심신을 달래고 싶었던 그의 처지는 아주 난감하게 되었다. 너무도 명백한 진실을 강변해야 하다니. 이러고 싶어서 혁명을 한 것이 아니라는 말을 어떤 식으로 해야 한단 말인가? 그는 자신이 겪은 고통을 증언함으로써, 다른 사람들이 고통을 받지 않도록 하려 했다. 그런 한에서만 고통은 의미가 있었다. 그래서 고통의 순간을 증언했던 것이다. 증언을 들은 사람들은 진보의 기획을 추진하였다. 프랑스혁명과 러시아혁명 등 큰 사건이 두 번이나 일어났다. 그의 의도가 실현되는 듯하였다. 그런데 마지막에 와서 모든 일이 틀어져버린 것이다. 진보서사가 잘못되었음을 고통스럽게 인정하지 않을 수 없는 상황이다. 인정하는 고통스러움이야 충분히 감당할 수 있다. 오늘을 바로 잡는 일은 인간 지성의 몫이기 때문이다. 하지만 저 밖에 널려 있는 고통들, 아무 의미 없이 당하기만 하는 사람들의 고통은 어찌한단 말인가. 필부들의 고통이 무의미한 것은 그들이 자신들의 고통을 진술할 무대를 갖지 못하기 때문이 아니다. 이제는 진술 자체가 고통을 치유할 능력을 상실했기 때문이다.

아이네이아스의 후예들과 결별하다

황석영의 소설 『바리데기』에서 바리가 고통에 대해 이야기하지 않는 까닭은 서사에 대한 믿음을 버렸기 때문일 것이다. 바리의 남편 알리도 관타나모 수용소에서의 일을 이야기하지 않는다. 이야기해봐야 소용이 없음을 여러 차례 반복되는 고통을 통해 이미 터득한 터이다. 최소한의 대책이 나올 가망성조차 볼 수 없을 때, 이야기는 무의미해진다. 황석영의 소설은 21세기의 문명인이 그 엄청난 고통을 겪은 결과 그래도 어느 정도는 성숙했음을 알려준다. 작가는 아이네이아스의 후예들을 완전히 퇴장시키고, 바리에게 바통을 물려주었다. 바

리의 성숙은 무엇보다도 이 소녀가 도대체 분석하지 않으려는 데에서 빛을 발한다. 아무 잘못도 없는 데 왜 이처럼 고통 받아야 하는지, 그 원인을 찾아 나서면 21세기의 오디세우스가 될 뿐이다. 철지난 레코드가 다시 돌아가듯, 반복이 존재 근거인 오디세우스의 모험이 그칠 줄 모르고 다시 시작되는 것이다. 반복되는 원인과 결과의 사슬에서 헤어나지 못하고 다시 영겁을 헤엄쳐 다녀야 한다. 속 시원하게 해명해주는 분석을 찾겠다고 나서면 자꾸 저 산 너머에 진리가 있는 것 같은 생각이 든다. 지금이 힘들다고 당장 소용될 신기루를 찾다가 산 아래 마을에 고통을 불러온 20세기 아이네이아스의 후예들과 결별해야 한다.

결별은 어쨌든 살을 무너뜨리는 고통을 수반한다. 고통을 분석하지 않으려면 고통에 온 몸을 실어야 한다. 북한에서 영국에 이르는 바리의 도정은 고통의 체화를 상징한다. 몸과 의식이 분리되지 않은 상태에서 고통은 몸을 통째로 삼키고 지나간다. 국경의 이동은 고통에 대한 상징이 된다. 상징은 오디세우스의 알레고리보다 더 높은 차원이다. 영국에 와서도 바리는 그 고통에 대해 진술하지 않는다. 고통을 당하는 동안 바리는 서사의 관성에서 아주 벗어났다.

심장은, 우주에 있다

게르하르트 리히터, 〈베티〉, 캔버스에 유채, 1988.

지금 허공을 바라보고 있는 이 순간 나는 두 팔에 의지하고 있다. 허공에는 아무것도 없다. 눈을 들어 창공으로 시선을 내쏘지만, 목표물을 조준하기보다는 눈을 감지 않기 위해서이다. 먼 곳을 향하는 시선은 오히려 팔과 어깨를 들어 올리고 있다. 팔에 힘을 주어 윗몸을 일으키니, 자연스레 몸이 돌아갔다고나 할까? 두 팔로 상체를 떠받들고 앞을 응시하는 일은 너무 힘들었다. 그래서 하체에도 힘을 주니 엉덩이를 축으로 삼아 몸을 뒤로 돌리는 동작이 나왔다. 한결 낫다. 하지만 아직은 위태롭다. 흔들린다. 왼팔이 단단하게 힘을 받쳐주지 않으면, 엉덩이의 지축도 미끄러진다. 잘 고정시키고 휘어진 몸을 곧추 세우니, 목도 돌아갔다. 턱이 제자리를 잡으면서 시선을 세웠다. 눈의 방향은 턱이 지시하였다. 시선과 함께 의식도 먼 곳으로 떠나보내니, 몸이 통일되는 자세가 나왔다. 이제 균형을 이룰 수 있다.

균형은 정지이다. 그리고 정지는 언제나 움직임의 멈춤이고 다음 움직임의 전 단계이다. 균형의 결과로서의 정지가 움직임으로 이동하면 그 결과는 균형의 파괴이다. 창공으로 내뿜은 시선의 힘으로 통일시킨 이 균형을 와해시키지 않는 방법은 이 정지가 움직임의 전 단계로 남도록 하는 것이다. 움직임을 일으키는 정지이다. 동작이 이 상태로 멈추도록 지시한 것은 시선이었다. 턱이 지시하는 대로 눈이 시선을 내보내 우주의 한 점을 찍고 돌아와 자세를 고정시킨 것이다. 우주의 어느 한 지점에 닿았던 시선은 목선을 따라 휘어진 몸에 직선을 세우고는 왼손 바닥까지 되돌아온다. 우주에서 회귀한 시선은 몸의 무게를 균질하게 만든다. 질량과 부피가 모두 손바닥에 고르게 퍼지도록 한다. 손바닥을 통해 몸을 느끼면서 우주 한복판으로 나가는 시선을 차단하지 않는 동안, '나'는 이 균형을 유지할 수 있다. 이 균형의 정지는 내가 우주로 나가는 움직임을 실현시킨다. 몸이 손바닥의 고른 질감으로 느껴질 때, 턱의 지시는 창공으로의 내던짐이 된다. 몸이 따라가는 내던짐이므로 시선은 공중에서 흐트러지지 않는다. 정확하다. 보이지 않을 뿐이다. 시선에 포착되지 않는 상태를 우리는 보이지 않는다고 말한다. 보이지 않는다고 존재하지 않는 것은 아니다. 과녁은 존재한다. 뒤틀린 몸에 균형을 잡아주는 구심점으로.

균형을 잡겠다는 마음은 처음부터 있었다. 그 과녁에 시선이 가 닿은 후 움직임이 정지했던 것이다. 창공에서 한 점으로 시선을 모은 그 과녁은 마음이었다. 창공의 마음은 중력의 법칙을 거스를 수 있다. 몸에 중력이 누적되지 않도록 해서, 비틀린 균형이 성사되도록 한다. 이 마음은 볼 수 없다. 거주지를 눈의 뒤편에 두고 있기 때문이다. 심장의 거주지는 몸이고, 시선은 턱이 지시하는 대로 몸 바깥에서 심장을 찾는다. 결국 시선이 찾은 것은 심장의 거주지가 아니라, 심장의 작용이다. 심장은 몸속의 거주지를 벗어나 작용할 수 있다. 그래서 몸을 지휘할 수 있다. 자신이 머무는 곳도 함께 '조작'하는 심장은 우주에 있다. 그래서 볼 수 없다.

심장에서 우주로

햇빛은 줄기차게 밀려오는데, 턱을 괴고 그냥 앉아 있다.(뒤러, 〈멜랑콜리아 I 〉) 사람들은 두 팔을 벌리고 뛰어 일어나 태양을 맞아들여야 옳다고 믿겠지만, 그럴 생각은 추호도 없다. 그러기는커녕 박쥐처럼 어디 눈에 안 뜨이는 데로 찾아들고 싶다. 저울과 모래시계가 다 무어란 말이냐. 사다리를 타고 올라가 찬란한 태양을 영접하는 데, 몇 분이나 걸릴 지 계산이라도 해야 한다는 말인가? 사다리 중간에서 넘어지지 않으려면, '할 수 있다' 의 추가 '무슨 소용이란 말이냐' 의 무게에 걸려 그냥 거꾸러지면 안 되니까, 그래서 거울을 지참하도록 거기 걸어두었더란 말인가? 하긴, 이 모든 도구들이 다 어디에 소용되는지 모르는 바 아니다. 돌덩이를 기하학의 원리에 따라 다듬어 내는 일 또한 아무 것도 아니다. 하지만 깎인 돌을 놓여야 할 장소로 들어다 옮길 마음은 없다. 그래도 빛이 있으니까 아예 눕고 말 수는 없다. 마음을 고쳐먹고 다시 처음부터 시작해보려 각도기를 집어 든다. 우르르 몰려오는 잔상들, 아우성 소리, 그리고 회한. 앞을 응시하지만 보이는 건 없다. 옆의 누렁이마저 가라앉는다. 머리를 떠나지 않는 생각 때문에, 마음은 즐거움을 잃고 우울해져버렸다.

알브레히트 뒤러, 〈멜랑콜리아 I〉, 동판화, 1514. 주어진 도구들을 참신하게 활용할수록 개념의 생산품만 풍부해질 뿐이다. 계몽의 빛은 찬란하지만 '아무것도 하지 않을' 자유가 없는 계몽은 폭력이 되기도 쉽다. 자유로운 존재를 위한 필연이었던 빛은 이제 악연이 되었다.

빛은 반드시 필요하다. 계산을 해야 하니까. 하지만 수치를 재고 있는 동안은 자유롭지 못하다. 개념에 얽매인 존재를 또렷하니 보게 해주는 빛이 달갑지 않다. 따지고 보면, 빛은 원래가 자유로운 존재를 위한 필연이었다. 이제는 악연이 되었다.

주어진 도구들을 참신하게 쓰면 쓸수록, 개념의 생산품들만 풍성해진다. 그러나 남자도 아니고 여자도 아닌 존재란 애초에 개념에 들어맞지 않는다. 세상의 모든 것은 이것 아니면 저것을 선택하도록 되어 있고, 한번 선택하면 그 회로에서 벗어날 수 없다. 지금은 접고 있지만, 날개는 여전히 어깨에 매달려 있다. 개념이 아닌 자연 속으로 비상하고 싶어서이다. 언젠가 이 날개로 스스로를 뒤죽박죽으로 만든 까닭도 그 때문이다. 개념들이 가는 길을 방해하지 못하도록, 기호들의 변별력을 무력화시킬 필요가 있었다. 문명인들은 이런 행위를 예술이라고 한다. 행위의 결과물에 대해서는 미리 무어라 단정할 수 없다. 무엇이 나올지는 모른다. 개념들의 사용처를 누구보다도 잘 알지만, 내부의 자연을 자연을 억압하는 물품을 만들지 말아야 한다는 것 역시 당위이다. 존재 이유를 긍정해야 하니까. 억압을 당해본 사람이 고통을 잊는다면, 존재 이유를 부정하는 행위이다. 고통과 긍정은 개념으로 할 수 있는 일이 아니다. 그래서, 하지 않는다.

빛과 무질서 속의 예술

계몽의 빛이 찬란하게 비치면, 종을 울려 사람을 깨우고 시간을 맞추어 일하도록 소리 높여 외쳐야 한다. 저울로 재고 칼로 자르고 제대로 기록하면 세상이 반듯하게 세워질 수 있다고 믿었다. 그러면 무지개빛 감도는 행복한 세상이 올 것이다. 행복해지기 위한 도구들이 모두 손에 닿을 만하다. 그런데 뒤러Albrecht Dürer, 1471~1528의 인물은 왜 손을 내뻗지 않고 안으로만 웅크리는 것일까?

무엇 하나 제자리에 놓인 것이 없는 무질서를 잘도 참고 있다. 종도 시계도 저울도 그냥 벽에 걸려 있을 뿐이다. 서로 잘 맞추기만 하면, 유용하게 쓰일 계몽의 도구들을 저렇게 놔두다니. 흔들어 울리고, 거꾸로 돌려놓고, 반듯하게 들어서 물건을 달아야 하는 것이다. 그래야 햇빛 쏟아지는 이 해변에 어울리는 풍경이 연출된다. 빨리 배라도 한 척 건조해 저 희망의 나라로 노 저어 가야 하지 않을까? 자원은 주변에 부족함 없이 널려 있다. 저이가 움직이면 모든 것이 성사될 것이다. 몸도 튼튼하고 눈빛을 보니 총기도 있어 보인다. 다만, 뒤에 날개가 달려 있다. 지금은 접고 있지만 아마도 저 날개 때문임이 분명해 보인다. 단박에 날아서 비상할 수 있는데, 계산하고 자르고 이어붙이는 일을 꼭 해야 하는지 내심 궁리하고 있는 듯하다.

그런데 날개 때문에 고민에 휩싸여 있으면서 몸을 잔뜩 웅크리다니 좀 납득하기 어렵다. 그래서 손에 펜을 들고 앞에 놓인 종이에 자신의 고민을 토로한단 말인가? 무얼 자르고 이어 붙일지를 적고 있지 않음은 분명하다. 그런 일은 기록의 대상이 아니다. 그냥 일어나서 움직이면 되는 일이다. 계산의 도구들을 앞에 두고 한없이 내면으로 가라앉는 이이는 도구들이 궁극적으로는 쓸모없다는 생각을 할지도 모른다. 건설하면 무엇하나? 금방 다시 파괴의 순간이 올 터인데. 그렇다고 정작 이 건설의 장소를 떠나지도 않는다. 그냥 건설과 파괴에 대하여 사유하고 있을 뿐이다. 사유하는 육중한 몸집은 다듬어지지 않은 채로 계몽의 도구들을 제각기 떼어놓는다. 그러자 그의 날개도 꺾여버린다.

거칠 것 없이 떠오르는 해를 맞이하지 않아 지금은 지구의 회전도 정지되었다. 눈의 총기를 안으로 빼버리는 시선, 총기가 가라앉은 몸집이 더 큰 부피로 빛의 가벼움을 아래로 끌어내릴 뿐이다. 주변 사물을 모조리 아무짝에도 쓸모없이 만드는 이 몸집은 스스로에게도 대책이 없다. 이 몸은 이렇게 컸으면서도 성적으로 분화되기를 거부하였다. 남자인지 여자인지 모르게 된 이 이는 자기

내부의 자연이 분화하는 일마저도 못하게 막았다. '아무 일도 하지 않음'을 이처럼 당당하게 드러내다니!

예술이라는 거울, 혹은 안티테제

시민사회가 당착에 빠질 수밖에 없는 데에는 그 나름의 철학적 근거가 있다. 참기 힘든 것은 시민사회가 기만을 자행하고 있다는 사실이다. 시민사회는 스스로를 기만함으로써 모두를 어렵게 만든다. 마치 그 안에서는 모든 것이 가능한 것처럼 말한다. 자유는 누리면 되고 자율적으로 살기 위해서는 결단이 필요할 뿐이라는 전단지를 매일같이 뿌려댄다. 이자를 안 받고 돈을 빌려준다는 고리대금업 광고와 다를 바 없다. 사기이다.

이 허위 광고를 믿고 싶은 마음은 누구에게나 있다. 한두 번 속는 경우도 있다. 하지만 시민사회가 제공하는 조건들이 결코 만만한 것들이 아님은 곧 드러난다. 구성원에게 자유와 자율을 허락하지 않는 사회를 극복하기 위해서는 먼저 시민사회의 조건으로부터 자유로워져야 할 것이다. 그러나 이는 시민사회의 규칙을 따르지 않고 산다는 이야기가 된다. 시민사회 밖으로 나가야 한다. 그렇다면 현실 사회주의의 전망이 설득력을 잃은 요즈음, 우주로 나앉아야 하는가? 여태껏 인류는 변증법이야말로 모순을 극복하는 지름길이라고 여겨왔다. 그런데 오늘날에는 시민사회를 진리로 이끌어줄 변증법적 반反을 현실에서 찾을 수 없게 되었다. 자본주의의 '타자'라 할 수 있는 사회주의가 사라진 인류 역사에서 모순을 극복할 가능성은 어디에서 나오는가?

남아 있는 답은 예술이다. 사회주의가 실패했다고 하여, 자본주의의 모순과 시민사회의 당착마저 사라진 것은 아니다. 그러나 지금까지 타자로 여겨왔던 사회주의가 사라지자, 그 사이에 존재한다고 여겨졌던 전선이 희미해졌다. 변증법적 모순의 계기가 자취를 감추기 시작한 것이다. 그리고 마침내 보이지 않

게 되자 사람들은 전투가 종식되었다고 믿었다. 시민사회는 거짓 평화를 유포시키는 데 탁월한 역량을 발휘하였다. 그러므로 지금 문명인이라 자처하는 21세기 시민들이 할 일은 보이지 않는 것을 보이도록 만드는 것이다. 이 일을 하는 데 예술만큼 적합한 것은 없다.

예술은 태생이 거짓말(허구)이다. 따라서 거리낄 것이 없다. 시민사회 못지않게 거짓말하는 능력을 가지고 있는 것이다. 이 능력으로 시민사회의 허구를 드러낼 수 있다. 예술에 필요한 것은 자신이 무슨 일을 하도록 타고났는지를 잊지 않는 태도이다. 예술은 타자를 만들어 내야 한다. 너무도 뻔뻔하게 비非진리를 진리로 만드는 시민사회에 맞서 예술 역시 마찬가지의 뻔뻔스러움을 보여주면 된다. 가짜를 진짜인 듯 만드는 것이다. 거울의 원리이다. 되비쳐 자기 모습을 보게 만드는 것이다. 예술은 시민사회의 유용성이 행복을 가져온다는 '보이지 않는' 거짓을 곧이곧대로 비추어주는 거울이 되어야 한다.

예술이라는 거울은 첨삭을 하지 않는다. 곧바로 되쏘는 평면이지만, 유리가 아니라는 점이 다를 뿐이다. 유리에는 되쏘는 과정이 남아 있지 않다. 그래서 유리거울은 반복해서 쓸 수 있다. 하지만 예술은 되쏘는 과정을 담는다. 그래서 예술 거울은 일회적일 수밖에 없다. 예술은 한갓 헛된 몽상fiktion이라는 자신의 본질에 충실하였을 때, 가장 잘 되쏠 수 있다. 한마디로 예술은 거짓말을 해야 하는 것이다. 물론 반드시 원칙을 지켜야 한다. 예술은 자신이 거짓말을 하고 있음을 익히 알면서 숨기지도 않는다. 예술의 원칙은 허구가 참다운 허구가 되도록 하는 것이다. 전적으로 거짓이면서도 사기는 아니다.

예술은 이런 본성을 잃지 않기 위해 스스로 과정이기를 자처하였다. 예술은 그 무엇을 보여주겠다고 나서는 고정된 형상이 아니다. 끊임없이 흡수해서 거꾸로 돌려 내쏘는 반성의 원리 그 자체가 예술의 존재론이다. 과정의 물화物化이다. 거울에 비친 얼굴은 거울에는 없다. 그 얼굴이 다시 얼굴을 거울 앞에 내

민 이의 망막에 들어오도록 하기 위해 거울은 얼굴을 받아들이지 않았다. 출발 지점으로 다시 돌려보내는 평면으로 자신의 역할을 한정하였다. 이 평면이 없으면 얼굴은 되쏘아지지 않는다. 얼굴은 평면에 가 닿았지만, 그것은 머물기 위함이 아니라 고스란히 돌아 나가기 위해서이다. 다시 반사되어 나오는 것이 목적인 접촉. 예술의 합목적성이다. 그래서 예술이라는 평면에는 음각만이 남게 된다. 예술에는 모든 것이 거꾸로 들어가 박혀 있다.

이 '거꾸로'는 현실에 존재하지 않는다. 따라서 일상에서는 인식되지 않는다. 현상계의 타자는 현상계의 사물로 전환되지 않기 때문이다. 물자체란 현상계의 테두리 밖이라는 뜻이지 않은가. 예술은 그런 점에서 스스로 '거짓'이라 선언하면서 현상계의 타자 행세를 하는 거울이다. 이 거울에는 되쏘아 나가야 하는 대상이 네거티브로 잡혀 있다. 오던 길을 되짚어 나가야 하므로 한 점을 찍고 몸을 돌려야 한다. 그런데 인간의 시선은 스스로 돌아서 올 능력이 없다. 그냥 직선으로만 쏘아질 뿐이다. 그렇다고 자신을 다시 짚어봐야 하는 자기반성을 위해 제3자를 끌어들일 수도 없는 일이다. 그러면 본 모습이 그대로 나타나지 않고 제3자와 뒤섞여버린다. 따라서 시선은 되돌아오는 반反의 계기를 스스로 만들어야만 한다. 바로 직진하는 관성을 이용하는 방법이 있다. 꺾어짐을 연출하는 것이다. 이 연출을 통해 시선은 순간 다시 타자가 될 수 있다. 이 순간의 물화가 예술이다. 자신의 타자화이다.

직선으로 내닫던 시선이 꺾여 돌아오는 순간, 현상계 저 건너편으로 넘어간 대상이 현상계에 모습을 드러낸다. 순간이지만 이미 건너갔던 대상이 다시 현상계에 모습을 드러내면, 네거티브일 수밖에 없다. 앞에서 본 뒤러의 '아무것도 하지 않음'은 합리적 계몽에 대한 네거티브이다.

철저하게 '가짜'인 이 거울은 그러나 매우 파괴적이다. 특히 진짜인 가짜를 만나면 확실한 효력을 발휘한다. 시민사회가 내거는 프로파간다, 즉 분석하는

파블로 피카소, 〈게르니카〉, 캔버스에 유채, 1937. 계산하는 계몽이 계산하는 주체를 계몽의 대상으로 삼으면, 몸은 삼각형과 원통이 된다. 수학적 도구와 기계적 사용을 무차별하게 긍정했던 계몽은 인간이 스스로의 살을 파괴하게 만들었고, 현실이 잿더미로 변할 때 일회용인 예술에는 파괴의 과정과 원리가 들어가 박혔다. 파괴의 원흉은 계몽이다.

계몽으로 자유를 누리고 행복한 사회를 건설할 수 있으리라는 기만 앞에서는 저절로 힘이 난다. 이처럼 명쾌한 해답을 내놓을 수 있는 경우도 드물기 때문이다. 선전하는 내용을 뒤집어엎기만 하면 되는 것이다. 분석하는 계몽은 행복을 가져오지 못한다. 이는 처음부터 너무나 분명한 진리였다. 천사의 날개를

달고 있으면서도 한없이 땅으로 가라앉았던 뒤러의 저이는 그 '아무것도 하지
않음'으로 파괴를 방지할 수 있었다. 누차 경고했음에도 제대로 헤아리기는커
녕 계몽이 선이라고 떠들어대더니, 한다는 일이 고작 자기 자신을 분석해서 몸
을 이리저리 떼어놓는 것이란 말인가. 이런 난도질이 또 어디 있는가!

이 장면(피카소, 〈게르니카〉)은 그래서 혁명적이다. 기존의 질서를 일거에 파괴한다는 의미에서 그렇다. 산업혁명 이래로 지구상에 자본주의 질서가 세워지면서 분석하고 계산하는 계몽은 절대선絶對善으로 여겨졌다. 사람들은 주변사물을 정확하게 계산하고 조립해서 행복한 사회를 만들 수 있다고 믿어 의심치 않았다. 사람들이 계산하는 능력을 갖추게 되면, 그 능력을 인간 자신에게도 적용할 것이라는 점은 미처 생각하지 못하였다. 뻔한 일인데도 말이다.

만일 인류가 계속 행복한 사회에 대한 염원을 포기하지 않으려면, 무엇보다도 지금까지 해온 방식에서 손을 떼어야 한다. 계속하면 안 된다. 최소한 자기살을 파괴하는 일은 그만두어야 하지 않겠는가. 계산하는 계몽이 계산하는 주체를 계몽의 대상으로 삼으면, 몸은 삼각형과 원통이 된다. 현실이 잿더미로 변할 때 일회용인 예술에는 파괴의 과정과 원리가 들어가 박혔다. 파괴의 원흉은 계몽인 것이다. 수학적인 도구와 기계적 사용을 무차별하게 긍정했던 계몽.

그러나 예술은 다르다. 단두대를 동원하지 않고 구조적인 변혁을 지향하는예술은 위대하다. 개인의 의식을 뒤바꾸어놓겠다고 공공연하게 내세우면서도중국의 문화혁명 때처럼 하방下放이 필요하다고 말하지 않는 예술은 건설적이다. 기껏해야 캔버스를 찢거나 불협화음이나 만들어내면서도 자신이 혁명적전복력을 지니고 있다고 자부하기 때문에 더욱 그렇다. 문명화과정이 필연적으로 동반하는 폭력을 내부로 흡수해 들이면서 문명에 대한 안티테제로 자신을 정립하는 예술은 미래지향적이다. 예술을 통해 우리는 문명비관주의에서벗어날 수 있다.

문명비관주의만큼 문명의 앞날을 어둡게 하는 것도 없다. 문명은 현재 인류의 삶을 제대로 간수하고 있지 못하다. 그래서 허탈감도 거세다. 혼란기에는단순명쾌한 해법이 힘을 받는다. 단순하게 자르고 가르는 동안 혼란을 물리쳤다고 의기양양할 수 있기 때문이다. 20세기 끝 무렵에 자본주의는 잠시 의기양

양했었다. 그 대가를 인류가 앞으로 얼마나 더 치러야 할지, 현재로서는 가늠하기 어렵다. 불신과 비관이 헛헛함을 메워 나갈까 두렵다. 21세기까지 달려와 놓고 이제 와서 문명의 당착에, 이성의 신경질에 굴복할 수는 없다. 문명비관주의 극복은 이 시대의 소명이다. 근대의 꽃이었던 예술을 지금 다시 이야기하는 이유이다.

1) 쾌감에 대한 더 구체적인 이야기는 추후 45쪽 '심장의 합목적성'에서 다시 다룬다.

2) 영어 'Enlightment', 독일어 'Aufklärung', 불어 'Illumination'. 이들 단어에는 모두 빛의 이미지가 들어 있다. 빛으로 어두움을 걷어내 그 안에 있는 사실을 알아낸다는 의미를 지닌 이 단어는 18세기에서 19세기에 이르는 동안 유럽 계몽주의 문화 운동을 주도하였다. 아마도 인류 역사상 최초로 일었던 철학의 대중화 운동이라고 할 수 있을 것이다. 철학적 계몽으로는 소크라테스의 '너 자신을 알라'는 표어가 고대로부터 현대까지 이어져오고 있다. 반면 파시즘의 역사를 반성하면서 독일 프랑크푸르트학파가 제시한 '계몽의 변증법' 테제는 미학적 계몽에 해당한다. 이 학파의 대표 논객인 아도르노는 감성의 자발성을 통해 철학적 계몽을 다시 계몽해야 한다고 주장한다. 문명의 파국을 막기 위해서는 정신의 재계몽이 필요하다는 요지이다.

3) 인간은 타고난 분석능력과 욕구능력을 각각 능력에 부합하는 영역에 적용하여 사용해야 한다. 지성의 분석능력은 현상계(現象界, Erscheinungswelt)에서, 실천 이성의 욕구능력은 물자체(物自體, Ding an sich)의 세계에서만 본래의 힘을 발휘할 수 있다. 이에 대하여는 이어지는 '심장의 합목적성' 단락에서 좀더 깊이 서술할 것이다.

4) 이순예, 「예술과 천재」, 『인문논총』제 54집(서울대학교 인문학연구원, 2005, 122쪽)의 내용을 토대로 풀어썼음.

5) 아도르노, 홍승용 옮김, 『미학이론』, 문학과 지성사, 1984년, 29쪽.

6) 칸트가 1784년에 발표한 논문 「계몽이란 무엇인가라는 물음에 대한 답변」은 계몽에 대해 이렇게 이야기 하고 있다. "계몽이라 함은 인간이 자신의 탓으로 빠져들었던 미성년 상태에서 벗어남을 뜻한다. 이때 미성년 상태라고 말하는 것은 누구 다른 사람의 도움을 받지 않고는 자신의 지성을 사용하지 못하는 무능력을 지적하기 위함이다. 이 미성년 상태의 원인이 지성을 결여하고 있기 때문이 아니라 다른 이의 도움을 받지 않고 그것을 사용할 결단성 및 용기 부족에 있다면, 이는 바로 자기 책임이다. 용기를 가지도록 하시오! 자기 자신의 지성을 스스로 사용할 용기를 갖는 것! 이것이 바로 계몽의 표어이다."

7) 타자란, 전혀 낯선 존재인 듯하지만, 사실은 자신이 만들어낸 존재로서 그 자신을 되쏘아 비추어주는 거울 같은 역할을 한다는 뜻이다. 2004년 발표된 영화 제목인 〈여자는 남자의 미래다〉는 타자의 위치를 제대로 지시한 조어에 해당한다.

8) 막스 베버(Max Weber, 1864~1920)에 따르면 종교적 형이상학의 지배하에서 모든 것을 관장하던 초자연적 실체로서의 이성은 세속화되면서 세 분야로 나누어졌다. 과학, 도덕, 예술은 각각 독자적인 원칙을 가지고 사회적으로 제도화되었다. 이런 관점에 따르면, 예술은 과학과 마찬가지로 이성의 한 부분이라는 결론이 된다. 단지 이성이 현실적으로 실

현되는 방식에서만 과학이나 도덕과 다른 것이다. 예술을 기본적으로 비이성적인 일로 파악하는 견해와는 많은 차이를 보인다.

9) 앞으로 나는 이 '고대'를 안티케라는 외래어 그대로 표기하려 한다. 일반적으로 서구의 근대인들은 그리스와 로마의 문명을 '고대'라고 지칭하면서 자신들에게 문명의 구체적인 성과들을 전해주었음을 기려왔다. 서구 근대인들이 설정한 가설, 즉 고대에서 중세를 지나 현대로 인류의 역사가 진입했다고 파악하는 관점을 완전히 부정할 생각은 없지만 그래도 그것이 하나의 가설일 뿐임을 잊지 않기 위한 방편이다.

10) 기원전 334년 알렉산드로스 대왕이 동방으로 원정을 떠나면서부터 기원전 30년 로마제국이 이집트를 병합할 때까지 그리스와 오리엔트가 서로 영향을 미쳤던 세계.

11) 이를 밝히는 일은 오늘날에도 여전히 논란이 분분하다. 연대와 인명은 German Hafner 의 『Die Laokoon-Gruppe』(1992), 그리고 Bernard Andreae, 『Laokoon und die Kunst von Pergamon』(1991)을 참조했다. 이 책들 역시 각자 나름의 논리를 가지고 '가설'들을 서술하고 있었다. 그래서 불분명한 내용들이 들어 있다. 또 어떤 대목에서는 두 책이 서로 다르게 쓰기도 한다.

12) 칼 마르크스, 김호균 옮김, 『정치경제학 비판 서설』, 백의, 2000. "그러나 어려움은, 그리스 예술과 서사시가 특정한 사회적 발전형태들과 결합되어 있음을 이해하는 데 있는 것이 아니다. 어려운 점은, 그것들이 아직도 우리에게 예술적 즐거움을 제공하며 어떤 면에서는 규범이자 도달할 수 없는 모범으로 통하고 있다는 사실이다"

13) 막스 베버는 카프카의 소설 『성(城)』을 관료제에 대한 알레고리로 해석한다. 누구든 아무 곳에서나 성으로 가는 길을 떠날 수 있지만, 정작 성에 도착하지는 못한다.

14) 클라이스트가 1810년 12월 12일과 15일 『베를리너 아벤트블레터른(Berliner Abendblättern)』에 「인형극장에 대하여」라는 제목으로 발표한 단문에서 발췌.

15) 괴테, 박찬기 역, 『이피게니에·스텔라』, 세계문학전집 26, 민음사, 227쪽.

16) 유럽대륙에서 1618~1648년에 있었던 종교전쟁. 구교와 신교 진영이 이합집산을 하면서 각축을 벌였으나, 승자는 없었다. 당시 유럽인구의 절반 이상이 희생되었다고 전해진다. 최근 들어 지구 온난화를 연구하는 사람들로부터는 재미있는 보고서가 나오기도 했다. 당시 사람들이 생업에 종사하지 않아 이전부터 꾸준히 상승곡선을 그리던 온난화 지표가 이 시기만큼은 정지되었다는 이야기이다. 사회구성의 토대가 모두 무너진 상태에서 사람들은 무리를 지어 유랑하였다. 더 이상 싸울 여력이 없었던 양 진영은 베스트팔렌 강화조약을 맺는다. 우선 살고 보자는 세속 이성의 승리였다. 이후 유럽은 계몽주의 문화 운동 단계로 접어든다.

17) 『젊은 베르테르의 슬픔』에 관한 서술은 이순예의 논문 「우연에 운명을 걸 수 없을 때,

질풍노도」(2004)에 실린 내용을 간추렸음.

18) 한국의 공론장에서는 주로 '취미판단'이라는 용어로 번역되는 개념이다. 하지만 나는 우리말의 '취미'가 지나치게 사적인 내용으로 채워졌다는 판단이 들어 이 단어를 쓰기를 꺼려한다. 영어의 'taste'든 독일어의 'Geschmack'이든, 이 개념에는 사적인 취향을 넘어서는 상태에 대한 지시가 뚜렷이 들어 있기 때문이다. 개인의 감정이 보편타당성을 확보했을 때, 그의 마음에서 일어나는 어떤 특별한 움직임에 대한 지칭인 것이다. 내가 '식별하다'는 의미가 포함된 '감식'이라는 말을 쓰는 이유는 한국의 공론장에서 예술이 대체로 사적인 애호의 문제로 여겨지기 때문이기도 하다. 감식판단이라는 용어로 나는 예술 역시 이성의 일이며, 따라서 보편타당성을 지녀야 한다는 당위를 강조하고자 한다. 'taste'가 혀를 자극하는 부분의 차이로 맛을 구분하는 능력이라는 점과 우리말 취미에 해당하는 말은 영어 'hobby'라는 사정도 고려했다.

19) 아우구스티누스는『고백록』을 쓰면서 참회하는 마음으로 과거 자신의 행적을 기록하다가(1권에서 9권까지, 어린 시절부터 어머니가 사망한 387년까지의 삶을 되돌아본다) 갑자기 태도를 바꾸어 자신의 행위,즉 기록하는 일의 의미를 묻고 스스로 답하는 내용을 덧붙였다(11권에서 13권). 제10권에서는 이처럼 태도를 바꿀 수밖에 없는 현재의 심경을 토로한다. 대략 서기 398년경으로 알려진 이 시기에 아우구스티누스는 자신의 윤리적, 종교적 상태를 점검한 후 11권에서 세칭 '시간론'을 피력하고 이어 창세기와 삼위일체설을 논한다. 인간의 존재와 활동을 모두 정신능력으로 '규정'해야 한다는 근대적인 태도가 이 과정에서 구체적인 모습을 갖추고 나타난다. 소년기에 치기로 친구들과 어울려 이웃 과수원에서 배를 훔친 사건을 '악'의 발현으로 규정하기 시작하면서, 몸을 유지하기 위한 감각적인 요인들이 모두 정신과의 관련 속에서 파악되고 평가된다. 결론은 육체의 단죄이지만, 원죄를 인식하는 인간의 정신이 안티케의 조화로운 정신보다 더 우월하다는 견해가 피력된다. 안티케의 조화로운 세계상에서 중세의 이원론적 세계관으로 바뀌어가는 철학적 계기들을 담고 있어 이 저술은 자서전의 차원을 벗어난다. 개인의 실존에 대한 이론적 천착이라는 매우 근대적인 의미를 지니게 되었다.

이 항목을 작성하면서 쿠르트 플래쉬(Kurt Flash)의 『Augustin』(Stuttgart, 1994)와 『Was ist Zeit』(Frankfurt am Main, 1993)을 1차 자료로 사용하였으며 플래쉬의 독일어 번역문을 필자가 직접 한국말로 옮겼다. 아우구스티누스의『고백록』의 심리적 측면을 역사적, 이론적 측면보다 더 중요하게 여겨 일종의 문학작품으로 읽었음을 밝혀둔다.

20) 로고스(Logos). "태초에 말씀이 있었다. …… 말씀이 신이었다."는 성서의 구절 (「요한복음」)에서 '말씀'으로 번역된 그리스어 logos는 사실 현대어 '말씀'에 완전히 부합하지 않는 단어이다. 괴테의『파우스트』에도 logos를 번역하느라 고심하는 주인공이 나온

다(제1부). '의미' '힘' '행동' 으로까지 번역될 수 있는 이 단어에는 그리스 철학의 흔적이 남아 있다. 소크라테스, 헤라클리트, 플라톤 등은 이 단어를 '세계 영혼' 의 의미에서 사용하였다. 그 후 서구철학이 발전하면서 '이성' 이라는 의미가 중심에 들어서고 논리학(Logic)이라는 분과 학문의 명칭으로 굳어지는 한편, Biologie, Philologie 등처럼 차용되는 경우도 생겼다. '논리적인' 이라는 형용사도 있으며, 20세기에 들어와서는 물류와 행정에도 적용되었다(로지스틱스, Logistics).

21) 레싱, 『현자 나탄(Nathan der Weise)』. 레싱이 당시 주류 신학자와 종교논쟁을 벌이다가, 연단을 무대로 바꾸어 종교적 신념을 피력한 작품. 일차적으로는 종교들 사이의 관용을 역설하고 있다. 그러나 종교적 관용이란 절대자와 유한자 사이의 관계를 깨닫는데서 비롯된다는 성찰을 담아 일반적 '종교극' 의 틀을 넘어섰다. 지극히 관념적인 내용을 무대에 올릴 수 있도록 만든 레싱의 재능이 돋보인다.

십자군 전쟁이 한창이던 예루살렘. 상거래 관계로 길고도 먼 여행을 떠났던 상인 나탄이 집으로 돌아온다. 그에게는 종교전쟁의 한가운데서 종교의 분화로 착종된 인간관계를 재정비해야 할 과제가 기다리고 있다. 수양딸 레하는 자신을 위기에서 구해준 성당기사를 향한 들뜬 감정에 휩싸여 있다. 잔혹한 종교전쟁에서 아들들을 잃은 대가로 얻은 선물이라 여겨온 수양딸이다. 하지만 기독교권력은 유태인 나탄이 기독교도인 레하를 양육하는 것이 신의 질서를 거스르는 처사라며 단죄하겠다고 나선다. 성당기사 역시 혈기를 다스릴 만큼 성숙하지 못하다. 젊은 피가 길을 잘못 들어 신과 인간을 향해 부끄러운 결과를 낳지 않도록 하기 위해 문제를 원점으로 가져갈 필요가 있다. 즉 그들이 오누이임을 증명해야 하는 것이다. 이 일을 할 수 있는 사람은 그들의 아버지를 동생으로 두었던 술탄 살라딘이다.(그는 포로로 잡혀온 성당기사에게서 어딘지 모르게 기독교인과 결혼해서 집을 떠난 동생을 보는 듯한 느낌을 받고 살려주었다. 바로 이 성당기사가 불난 집에 갇혀 있던 레하를 구했던 것이다. 오누이는 태어나자마자 전쟁의 소용돌이 속에서 헤어져 성당기사는 독일에서 성장하고 레하는 나탄이 길렀다.) 술탄이 나탄을 부른다. 왕은 상인 나탄을 돈 때문에 불러들이면서 아닌 척 하기위해 종교 문제를 들고 나온다. 유태인 나탄은 술탄 앞에서 기독교, 이슬람교, 유태교 중에서 참된 종교 하나를 골라야 하는 처지가 된다. 나탄은 이른바 '반지 비유' 로 술탄이 판 함정을 빠져나온다. 우연히 점지된 출생의 한계에서 벗어나 '진리' 에로 나아가는 일이 계몽의 첫걸음임을 왕에게 주지시킬 수 있게 된 나탄은 왕과 돈독한 인간관계를 맺는다.

레싱은 세속종교들의 상대성과 종교의 절대성 요구라는 딜레마를 이른바 '반지 비유' 에 담아 극에 접목시켰다. 가장 사랑하는 아들에게 물려주기로 되어 있는 반지가 세 아들 모두를 똑같이 사랑했던 어떤 아버지에게 이르러 세 개로 늘어난다. 두 개는 모조품

459

이지만, 아버지는 반지의 '정신'을 살려 세 아들 모두에게 하나씩 직접 물려주었다. 아버지가 돌아가신 후 아들들 사이에서 진품논쟁이 벌어진다.(여기까지는『데카메론』이 기록하고 있는「세 반지 이야기」의 골격을 유지한다.) '어느 것이 진짜인지 오늘날까지 알 수 없다'는『데카메론』의 액자소설 형식을 레싱은 계몽의 요청으로 파괴한다.『데카메론』에는 절대성의 요구가 없다. 어느 것이 진짜인지 아무도 모른 상태로 끝나며, 세상에 이런 신기한 이야기가 있다는 선에서 마무리된다. 하지만 레싱은 재판관을 등장시킨다. 재판관이 세 아들의 소청을 다 듣고 내린 판결은 이른바 '빛은 내부에서 발한다'는 독일 계몽주의 패러다임 자체이다. 재판관은 반지의 정신을 가장 잘 실천하는 삶이 진짜 반지를 가지고 있음을 증명하는 길이 되므로, 판결은 행동의 결과를 근거로 내릴 수 있다고, 지금부터 각자 나가서 행동하라고 명령한다. "반지의 신통력이 결정할 것이다."

독일을 비롯한 서방 세계는 기독교 문명의 우월성을 내세우면서 종교의 합리화를 가장 먼저 거론해온 터이다. 정·교 분리뿐 아니라 다른 종교도 모두 진리를 담보한다는 담론으로 발전된 현실 종교의 상대화는 사실 절대자를 구하는 종교심 자체와 모순될 수 있다. 절대자를 향한 구도(求道)의 과정을 마음의 지향으로 설정하는 레싱의 '반지 비유'는 이 딜레마에 대한 독일식 답변일 수 있다. 절대 추구의 과정을 내면에서 시간성으로 의식하게 함으로써 개체가 절대를 주관적으로 체험한다는 기획이 제출되었다. 서구 문명은 사회제도를 합리화해 나가기 때문에 발생하는 실존적인 문제들을 담당할 제도를 마련할 필요가 있었고, 문학과 예술을 중심으로 한 문화 영역은 이 과제를 충실하게 이행해왔다. 결과적으로 예술이 종교의 대체물 역할을 떠맡아 실행해온 문화지형이 구축되었다. 상대화를 통해 실현될 수밖에 없는 서구 문명의 합리화과정은 인간 존재의 절대성에 대한 요구를 충족시키지 못할 뿐 아니라 오히려 갈망을 증폭시킨다. 여기에서 독일 교양시민은 사회제도의 상대성과 내면의 절대성 요구를 아예 서로 분화시키는 방식을 택하였다. 예술은 자율적임으로써 사회적이라는 아도르노의 테제는 이 '독일적 근대성'에 뿌리를 두고 있다.

22) 레싱,『사라 삼프슨 양(Miß Sara Sampson)』. 독일 최초의 최루극으로 유명한 작품. 상연당시 극장 전체가 눈물바다를 이루었다는 일화가 있다. 궁정으로 대표되는 '공적 영역'과 사라와 그 아버지가 맺는 '사적 영역'의 대비가 선명하다. 물론 악과 선의 투쟁으로 극은 시종일관 진행되지만, 사라의 죽음으로 도덕이 사회적인 영향력을 행사하게 된다. 선한 죽음에 함께 눈물을 흘린 관객은 새 시대를 대변하는 시민층으로 자신을 이해하였다.

사라는 멜레퐁트와 사랑에 빠져 집을 나와 여관에 머물고 있다. 경제적으로 그리고 정

서적으로 넉넉한 아버지의 손에서 곱게 자란 사라는 '우리 사랑이 떳떳한 것이므로' 결혼을 해야 한다고 요구한다. 난봉꾼 멜레퐁트는 유산관계를 먼저 정리해야 한다면서 사라의 요구를 회피한다. 멜레퐁트의 옛 연인 마르우드가 사라를 찾아온다. 사라는 농염한 마르우드 앞에서 시민적 미덕을 과시하다가 독살 당한다.

23) 레싱, 『민나 폰 바른헬름(Minna von Barnhem)』. 독일에서는 보기 드물게 '성공한' 희극이다. 클라이스트의 『깨어진 항아리』와 더불어 2대 희극작품으로 손꼽힌다. 인간의 정신능력을 인물에 대입시켜 '유희' 하도록 만든 작가의 안목이 돋보인다. 분석하는 능력을 대변하는 '민나' 가 여성이고, 느끼는 능력을 대변하는 '텔하임' 이 남성으로 나오는 것을 보면, 아마도 당시에는 오늘날의 통념과 다른 상식이 일반화되어 있었던가 보다. 부르주아 사회의 성별 분업은 분명 인간의 본성에 따르는 것이 아님을 증명하는 작품으로 볼 수도 있다. 민나가 텔하임보다 훨씬 똑똑하게 나오며, 사랑하는 감정에 충실하게 행동하다가 일을 그르치는 사람은 남자이다. 하지만 둘 다 문제를 해결할 만큼 성숙하지는 못하다. 레싱이 '인간 정신능력의 계몽' 이라는 당대의 패러다임에 깊은 회의를 품고 있었음을 알려주는 작품이다.

7년 전쟁의 혼란 속에서 민나는 약혼자 텔하임의 소식을 듣지 못한다. 약혼자를 찾으러 민나가 베를린의 여관에 도착하고, 우연히 두 연인은 상봉한다. 실직하고 명예도 잃어 사랑하지만 결혼할 수 없다는 남자의 주장을 계몽하는 여자의 언변은 철저하게 분석적이다. 그리고 민나의 지성이 줄거리를 이끌어간다. 사랑이라는 사적인 일과 직업과 명예라는 공적 일을 혼동한 잘못이라는 점을 깨우쳐주려 하는 것이다. 하지만 민나의 계몽은 실패한다. 갈등은 또 다른 우연에 의해서 해소될 뿐이다. 결국에 가서는 두 남녀가 행복하게 결합하기는 한다. 지성의 분석능력으로 새로운 질서를 수립할 수 있을 것이라는 계몽주의 낙관이 여전히 작품 전체를 지배하지만, 갈등을 해결하는 데는 역부족임이 명백하게 드러난다. 이성의 한계를 지적한 작품으로 읽힐 수도 있다. 독일 계몽주의 중기를 대표하는 이 작품은 질풍노도 운동을 예고한다.

24) 레싱, 『에밀리아 갈로티(Emilia Galotti)』. 타락한 궁정 세계에 대항하여 도덕을 사회적 기관으로 발전시킨 독일 교양시민층의 사적 세계를 다룬 작품. 자살할 권리조차 없는 딸을 대신 죽여주는 아버지 이야기는 고대 로마에도 있었다. 하지만 로마에서 전해지던 이야기는 권력자에 유린당한 순결녀의 죽음이 폭정을 종식하고 새로운 공화국을 일으키는 기폭제로 작용한다. 레싱은 이 소재를 전적으로 사적인 공간에 옮겨 놓았다. 공·사의 분리라는 독일 시민사회의 구성원리가 자리 잡기 시작한 것으로 파악할 수 있다.

상층 시민을 대변하는 갈로티 집안의 딸 에밀리아는 결혼식 날 아침 성당에서 미사를 드리던 중 바람둥이 영주가 속삭이는 밀어를 접하고 내적으로 심하게 동요한다. 다시

마음을 가다듬고 결혼식을 올리러 가던 길에 영주와 가까운 간신들이 주도한 음모에 걸려들어 궁정으로 납치된다. 시민계층의 여성 교육을 받아 순결을 내면화시킨 에밀리아는 궁정의 농염한 분위기가 낯설다. 영주의 강압이 아니라 자기 내부에서 일어날 '뜨거운 피'의 동요가 더 무섭다고 하면서 아버지에게 죽여줄 것을 간청하고 아버지는 딸을 찌른다.

25) 이 책에서는 임호일이 번역하고 한마당에서 출판한 1997년판을 인용했다.

26) 이사도라 던컨, 구히서 역, 『이사도라 던컨』, 경당, 2003, 418쪽.

27) 자본주의 시대를 살아가는 노동자의 삶은 채플린의 영화 〈모던타임즈〉를 통해 적나라하게 확인할 수 있다. 영화 속의 주인공에게는 콧등의 파리를 내쫓기 위해 잠깐 손을 들어 올릴 틈조차 허락되지 않는다. 결국 컨베이어벨트의 흐름에 자기 몸을 맞추다가 기계와 동일화되어버린 그는, 보이는 모든 것에 대해 노동과정에서 습득한 반응을 보인다.

28) Niklas Luhmann, 『Liebe als Passion』, S. 60. "미혼의 딸들은 유혹받지 못하도록 보호받았고, 이런 여식들을 유혹하는 일은 남성에게도 불명예였다. 결혼과 더불어 자유가 시작된다."

29) 이 부분은 이순예, 「계몽, 비판 그리고 예술」, 『미학』 제 38집(한국미학회, 2004)에서 한 번 다룬 내용을 재가공한 것이다.

예술, 서구를 만들다

ⓒ 이순예, 2009

초판 1쇄 2009년 1월 29일

지은이 | 이순예 **펴낸이** | 강준우 **책임편집** | 이지선 **기획편집** | 정지희, 김윤곤, 김수현
디자인 | 이은혜, 임현주 **마케팅** | 이태준, 최현수 **관리** | 김수연 **펴낸곳** | 인물과사상사
출판등록 | 제17-204호 1998년 3월 11일 **주소** | (121-839) 서울시 마포구 서교동 392-4 삼양빌딩 2층
전화 | 02-471-4439 **팩스** | 02-474-1413 **홈페이지** | www.inmul.co.kr | insa@inmul.co.kr
ISBN 978-89-5906-104-4 03600
값 25,000원